北大学人电影研究丛书

陈旭光 电影文章自选集

存在与发言

陈旭光 著

北京大学出版社
PEKING UNIVERSITY PRESS

图书在版编目(CIP)数据

存在与发言:陈旭光电影文章自选集/陈旭光著. —北京:北京大学出版社,
2015.6
(北大学人电影研究丛书)
ISBN 978-7-301-25666-4

Ⅰ.①存… Ⅱ.①陈… Ⅲ.①电影评论–中国–文集 Ⅳ.①J905.2-53

中国版本图书馆CIP数据核字(2015)第071619号

书　　名	存在与发言:陈旭光电影文章自选集
著作责任者	陈旭光　著
责任编辑	周彬
标准书号	ISBN 978-7-301-25666-4
出版发行	北京大学出版社
地　　址	北京市海淀区成府路205号　100871
网　　址	http://www.pup.cn　新浪微博:@北京大学出版社 @培文图书
电子信箱	pkupw@qq.com
电　　话	邮购部 62752015　发行部 62750672　编辑部 62750883
印　刷　者	三河市国新印装有限公司
经　销　者	新华书店
	660毫米×960毫米　16开本　29.25印张　380千字
	2015年6月第1版　2015年6月第1次印刷
定　　价	66.00元

未经许可,不得以任何方式复制或抄袭本书之部分或全部内容。
版权所有,侵权必究
举报电话:010-62752024　电子信箱:fd@pup.pku.edu.cn
图书如有印装质量问题,请与出版部联系,电话:010-62756370

北京大学中坤影视戏剧研究基金　支持
北京大学中坤影视戏剧研究文丛
北大学人电影研究丛书

顾　　问：王一川　王丹彦　叶　朗　仲呈祥　陈凯歌　黄会林
　　　　　韩三平　张宏森　张会军　彭吉象
总 策 划：高秀芹　陈旭光
名誉主编：骆　英
主　　编：陈旭光
编 委 会：王一川　向　勇　陆　地　陆绍阳　陈　宇　陈　均
　　　　　陈旭光　邱章红　李道新　张颐武　周庆山　周映辰
　　　　　高秀芹　顾春芳　彭吉象　蒋朗朗　韩毓海　戴锦华

"北大学人电影研究丛书"编者前言（代丛书总序）

鲁迅先生说过，"北大是常为新的"。北京大学不仅在许多"基础性"学科研究上稳重踏实、独占鳌头，也在一些新兴学科上与时俱进，锐意创新，敢为人先。

在人文学科领域，电影研究的历史与传统算不上悠久。诞生于1895年12月28日的电影，一般认为1948年法国成立电影学研究所，并出版《电影学国际评论》，才是电影学作为一种新学科诞生的标志。

而且，北京大学的电影教育，严格地说开始于北京大学艺术学院1999年招收电影学硕士和2001年开始招收影视编导本科，比之于北大其他"老牌""经典"的人文社会科学可能尚属"晚辈"。然而，北京大学学者们电影研究和电影批评的历程可谓不短，而且成就不小，影响颇大。不少学者在上个世纪80年代人文领域文化批评的潮流中就登上了当时的批评舞台，引领一时之风骚。

北京大学的电影研究与批评，有一些重要特点。如学者们散布于北京大学艺术学院、中文系、新闻传播学院、外国语学院等多个院系；再如学者们大多有多学科的背景，电影研究往往只是这些学者学术工作的一个有机部分；还有，这些学者都是北京大学影视戏剧研究中心的研究员，他们都在电影的文化研究、艺术研究、电影史、电影批评史、电影传播、电影产业研究等方面有着重要的发言权和学术影响力。他们以"常为新"的锐

气，学科整合的视野，传承自北大的开阔胸怀，以勤奋严谨求实创新的学术精神，共同打造着北京大学电影研究的高端平台。

毫无疑问，电影研究与批评的学科特点与北京大学的综合性优势颇为切合。正因此，北京大学涌现出那么多有影响力的电影学者乃为题中应有之义。因为电影学是从社会文化现象、审美现象及大众传播手段等角度研究电影的科学，而电影理论一开始就有相当明显的跨学科趋向，从经典电影理论开始，电影理论就与哲学、美学、文学、戏剧、艺术学、心理学等关系密切，这也与电影本身的综合性特征，电影文化的复杂性特征等相适应。二战结束后特别是50、60年代以来，电影学与其他学科进一步整合，研究领域明显扩大。

正是借助于北京大学影视戏剧研究中心这个有效整合北大影视戏剧研究学术力量的平台，我们主持编辑了这套"北大学人电影研究丛书"，试图对北京大学雄厚深蕴、颇有影响力的电影研究学术力量和研究成果进行一次集中的盘点和集群式地呈现。

鉴于此，这套丛书目的堪称明确，立意不可谓不高远。各位知名学者的自选论文、自序或访谈呈现的方法论思考和学术总结、著作论文索引等工作，都通过作者、主编者与编辑等的通力合作，做足做细。在北大培文的积极配合之下，我们力图把这次庄重大气的巡礼、展示和总结尽可能做到最好、最高、最全面。

北京大学影视戏剧研究中心自成立以来，秉承"研究指导实践，研究紧靠实践，研究提高教学，引领影视戏剧艺术与产业发展"的宗旨，致力于推动电影、电视剧、戏剧、新媒体领域的学术研究，打造北大影视戏剧与新媒体研究与研发的核心品牌，为中国影视戏剧与新媒体的产业振兴服务，引领影视戏剧和新媒体文化价值和艺术内涵的发展方向。编辑出版这套"北大学人电影研究丛书"就是这些近年来中心重点的学术工作之一。

也许，这不仅仅是一次实力的巡礼和成果的检索，更是一次电影研究之北大视野、北大胸怀、北大气象的呈现，甚至可能是一种"北大学派"之发力和形成的前奏。

我们坚信：学术薪火相传，北大精神绵绵不绝。

<div style="text-align:right">
北京大学影视戏剧研究中心

"北大学人电影研究丛书"编委会
</div>

目 录

自序：重绘中国电影的"文化地形图"001

第一辑　影像的潮涌与蜕变

影像的激流：当代中国的文化转型与影视话语变迁011

影响的踪迹：中国电影发展中的外来影响与接受023

潮涌与蜕变：中国艺术电影三十年049

悖论与选择：全球化语境与中国电影的现代化／民族化问题068

六十年文艺变迁的一个视角：从"理性美学"到"感性美学"077

全媒介时代的中国电影："大片"美学与"小片"美学的二级分化088

第二辑　批评的方法与文化的原型和寓言

影视文化批评：反思与构想103

"80年代"的遗产与波德维尔的反思：新时期以来中国电影文化批评的
　　反思与展望112

"铁屋子"或"家"的民族寓言：论中国电影的一个原型叙事结构......124

"后假定性"美学的崛起：当代影视艺术与文化的一个重要转向......144

一种"现代写意电影"：王家卫电影的写意性与中国美学......167

大众、大众文化与电影的"大众文化化"：电影生态的大众文化视角审视......183

"经典大众化"：在尊重与变异，重构与消费之间——论"红色经典"在当下文化语境的"再叙说"......195

第三辑 代际问题与文化表意

第四代导演与现代性问题......207

第五代导演：身份认同、时间焦虑与"视觉的启蒙"......230

第六代电影：青年文化的表征......237

"五代后新生代导演"：现实境况、精神历程与"电影策略"......249

"影像的中国"：第五代、第六代导演比较论......270

喜剧电影：类型特征、青年文化性与意识形态症候......290

第四辑 产业与创意文化

"华语电影"与"华语大片"：命名、工业、叙事与文化表意......303

"后华语电影"："跨地"的流动与多元性的文化生产......317

海外"期待视野"中的市场推广与国际文化传播：论中国电影大片的"二元对立"性及其对策......334

试论中国电影的制片管理：观念转型与机制变革......347

转型期中国电影的观念变革与文化创新：从工业、艺术、文化三个维度的审视......367

第五辑　存在与发言

电影中"摇滚"的形象及其文化含义......383

少数民族题材电影："谁在说"和"怎么说"......393

中国电影想象力缺失的批判......402

中国电影类型化："超验"与"经验"的维度......412

当下中国的"现象电影"：启示与思考......420

"微时代"与电影批评的命运......433

陈旭光著译目录......443

自序：重绘中国电影的"文化地形图"

1997年，我于北京大学中文系现当代文学专业博士毕业，并留校到新成立的北京大学艺术学系任教。这是我的学术人生的一个转折点，是新的一页的开端。从这一年开始，我才真正在摸索中步入艺术理论与电影艺术的研究与教学。惊回首：我的电影研究和评论的历史虽不长，但也接近二十年了。然而，就是这"青春无悔"（虽然我早已不再青春！）的近二十年，从与我同龄的"第六代"电影的"衰落"，到整个中国电影产业在世纪之交的低潮中持续上扬，我有幸经历了中国电影的大起大落、风云起伏。而对个人的学术研究历程而言，我则经历了一个从文学研究，特别是原本驾轻就熟的诗歌、诗学研究，到电影研究和艺术理论研究的转型。这个转型绝不轻松，甚至可以说很艰难，而且还在进行之中。

于是，学术史、个人成长史、心灵史、电影史、社会史、文化史，种种意向纠结在一起，仿佛置身于惟恍惟惚的混沌世界，又似乎处于似真似幻的影像天地，蓦然回首，二十年岁月如梭！而今天，我们不期而然来到了中国电影票房一片上扬而争议批评风起，电影观念与生产现实变动不居的某种文化"乱象"中。

毫无疑问，当我们把电影置入整个社会文化语境——中国乃至世界，我们面对的是中国经过将近一个世纪的艰难曲折求索之后社会、经济、文化的巨大转型。处于这一转型时期的中国的文学艺术，既是这一特定历史时期的产物（作为与经济基础相适应的特殊的意识形态），更是这一时期的

历史见证（某种"影像志寓言"）。

不妨说，影像的历史就是人的心灵史，也是时代社会的文明史，艺术的深度、文化的广度代表着人对自己，对自己处身的时代体验与认知的程度。

毋庸讳言，作为20世纪80年代上大学的一代人，我们"长大成人"的个人史与中国的改革开放、市场化、"全球化"的历程是完全重合的。

大约自20世纪80年代到世纪之交以来，我们所置身其中的这个时代的社会、文化、观念、现实等发展之迅速，变化之剧烈有目共睹。恰如崔健在他的摇滚乐中喊出的："不是我不明白，这世界变化太快。"

也许对于艺术，对于电影，这不一定是最好的时代，但我们甚至没有时间去感伤或哀叹，去追问这到底是最好的时代还是最坏的时代。因为电影、影像其变化的背后是整个艺术生态、文化系统、媒介生态和社会文明境况。面对时代的巨变，我们常常感到，哈姆雷特式的犹豫彷徨难免酸腐懦弱，而堂吉诃德式的英勇无畏、叫阵鏖战却往往找不到对手，有时甚至会像鲁迅先生所描写的那样，感到一种如入"无物之阵"，仿佛遭遇"鬼打墙"的大寂寞——但是，最终我们还是像"真的战士"那样，"举起了投枪"！

在今天，在一个被"视觉文化"占领的时代，电影艺术、媒介、产业或文化已经上升为现代社会占主导地位的文化形态。影视文化不但全方位地冲击着旧有的艺术观念和文化观念，改变了原有的艺术格局和文化生态，它还超越艺术的领域而渗透或覆盖了整个社会生活和文化，广泛而深刻地影响到人们的生活方式、语言方式、思维逻辑、行为方式等。此外，影视艺术作为主要反映本民族社会生活和历史文明的艺术作品，很大程度上也是本民族文化精神、心路历程之形象化的集中表现。作为一门或如实再现或隐喻表现人类生存活动与文明进程的综合性艺术，它折射了或反映着特定国家、民族的文化精神和意识形态。从20世纪70年代末中国实施改革开放以来，中国社会发展的日新月异有目共睹。影像也以自己独特的方式记录并参与了这一伟大的时代进程。

就我自己而言，作为20世纪60年代生人，就是从20世纪80年代的文化

"苏醒"(《苏醒》,1981,滕文骥导演)中,伴随着改革开放日新月异的进程走到今天的。我曾在2004年出版的《当代中国影视文化研究》中自述:"应该说,对新时期以来影视艺术与文化的研究,凝聚或折射了我个人的精神成长史或心态历程。从年龄上说,我们这一拨60年代生人大体上可以说是新时期以来剧烈的社会文化变迁的同龄人和见证者(并不是投身其中的参与者!)——虽然至多不过是'站在餐桌旁的一代'(诗人于坚诗句),在'文革'的尾巴游行游行,批判批判谁,或者顶多像《阳光灿烂的日子》(1995,姜文导演)里的马小军们一样,在大人们不在家的时候来个'小鬼当家',间或在想象中造一造大人们的'反'。"

然而,这个"新时期"对于我们这一代"文革记忆"并不是那么深刻沉痛的人来说,的确是一个名副其实的新时期。我们受惠于20世纪80年代开始的这个新时期甚多,而且恰巧在一个"睁眼看世界"的"长大成人"(《长大成人》,1997,路学长导演)的年龄,赶上了这个从"解冻"而至改革开放、文化思潮风起云涌的文化转型年代。

我们这一代学者也许正如鲁迅所说的"历史的中间物":我们的直接经验和生活阅历相比于"改天换地"、上山下乡的一代简直堪称汗颜;而比起80后、90后的"新人类""新新人类"们,我们又不无苍凉地感到:世界归根结底是他们的!因为毫无疑问,他们与这个感性文化崛起、视觉文化转向、多媒体全媒介传播、多元价值流散与重构的时代有更多的同体同构性。

但这个时代使我们有幸感同身受了20世纪80年代以来文化思潮的绮丽诡异和变动不居。在很大的程度上,20世纪80年代宽松的文化语境、活跃的思想氛围恰恰造就了我们思想、知识的丰富驳杂。遥想80年代,那些奔涌而来的外来文化思潮,那些新鲜陌生的理论思想的争鸣与交锋,那些争议迭起的创新与实验让你激动又使你雄心勃勃。你断不至于像老来枯守实验室的浮士德博士那样觉得知识已经穷尽,生命百无聊赖,你只会不自量力地忍不住想要像《巨人传》中的高干大、庞大固埃们那样饥肠辘辘、目不暇接地拼命汲取知识营养。

毫无疑问，在电影研究的历程中，我经历了电影观念的多元化和开放化，也经历了电影批评的某种影响力"衰落"的窘境。在研究方法上，我们这批20世纪80年代上大学的人是信奉理想主义、持守人文精神的一代，信奉自由、开放、平等的人文理念和积极进取、只争朝夕的现代性理念。然而，电影在观念上不断发生着剧烈的变化，电影与人文艺术并不完全相同的独特性，尤其是鲜活的电影产业在实操中不断出现的新现象、新问题，又逼使我们时时反躬自问、"一日三省吾身"而力图与时俱进。

也许，幸运的是，我们这一代学人所秉有的"历史的'中间物'"的特色可能会形成一种中庸或辩证的思维特征——既多少承续了20世纪80年代的精神遗产，具有科学、理性、启蒙、民主、自由的"五四"精神以及唯美、重品位、"掉书袋"等知识分子气质，并且有批判意识和社会使命感，同时，对新时代，对年轻的"新人类"又有着足够的平和、豁达甚至顺时随俗的包容度。我们会艰难地试图跟上时代，拼命地"跟着感觉走"，但我们既不愿自甘落伍，也不愿无原则地追新逐异。这从某种角度说是一种宽容、开放、多元的文化建设心态。

于是，我本人的电影研究经历就好像是一个"中庸"的"中间人主体"对多变文化、巨变现实的影像志式的体验心得和思想录，在世纪之交的广阔文化语境和当下现实背景之下深入论述20世纪80年代到世纪之交再到进入新世纪十余年这段时间中，中国风云变幻的影视艺术与影视文化现象。对于时代文化转型的背景、趋势与表征，对于第四代、第五代、第六代、"后五代"、新生代导演的成败得失，新纪录运动，DV运动，"艺术电影"，新世纪以来的喜剧电影、华语电影、电影大片、"现象电影"、青年喜剧电影，电影的创意制片管理，电影的全媒介营销等重要的影视现象和问题，对中国电影发展的"现代性"问题、"全球化"语境以及策略与应对、影视批评的方法等学术前沿和热点话题，我均作了深切的关注和较为充分深入的论述。

也许与我从文学到影视的学术经历有关，我致力于对世纪之交的影视

艺术与影视文化进行整体把握，在文化、哲学、历史、心理学、美学、文学以及艺术学的大视野中，梳理和考察若干重大的影视现象，提炼并论述了若干重要的主题模式或原型意象。但同时，我也力求与时俱进，关注电影的产业化进程、观念变革的前沿。比如，我也关注电影营销、创意、制片管理等方面的问题，试图在文化创意产业的层面，在创意的观念高度检索中国电影，探索思考中国电影的市场营销、文化传播和"走出去"等议题。

应该说，在我的电影研究中是有一种方法论的自觉意识的。我试图在批评中提出并实践一种开放的影视文化研究的方法，力图通过对影像艺术话语的细致分析而对中国当下文化现实提出实事求是的有效阐释。也就是说，我所秉持的电影研究方法是开放多元的。大体而言，我主张借鉴西方文化批评的方法，总结文化批评方法在实践中的运用，提出若干文化批评的基本原则，并在对当下文化实践的批评阐释中进一步实践（如我主张并实践的一种"寓言式"意识形态批评）。这在理论建设上，有助于一种中国式的文化批评学派的建立。其特点是立足于中国文化现实，取开阔的胸怀视野，是西方理论在实际运用过程中的"本土化"；在实践上，更是对当下影视文化现实的积极介入和发言。

近年来，在中国电影产业不断发展壮大的背景下，电影批评的形态、方法、功能等都正在发生着巨变。大体而言，新时期以来的影视批评，经历了艺术批评、文化批评、产业批评、网络批评等多次风潮。不过月有阴晴圆缺，方法潮流有升有降，有冷有热，学院批评更常常陷入"失语"、小众化、圈子化的困境。我也曾经历过一个人文知识分子的痛苦和惶惑，有时甚至觉得我曾经坚持和擅长的偏于人文主义和历史主义的批评方法和批评标准陷入了一种话语的危机。大众文化的崛起，艺术观念的剧烈嬗变（如电影观念近三十余年来就历经或融合并置了艺术、文化、娱乐、产业、工业、营销、创意、大电影等种种观念，引起了对中国电影工业的独特性、"现象电影"的激烈争议）都曾冲击着我的知识结构和曾经定型的美学趣味。但我觉得自己"历史的'中间物'"的特点又可以让我在经过痛苦

而坚定的反思之后，迈过门槛，广采博收，向新的综合，向更广阔的包容迈进。而我所曾经亲历的种种批评思潮，种种曾热衷于实践运用的批评方法都化为了我现在批评实践的血肉和养分。

总之，我的电影研究的主旨可以概括为：力图通过对中国新时期以来影视艺术文化的话语变迁和重要现象的研究，深入透析在丰富驳杂的影视现象艺术表意方式背后的意识形态含义，梳理并呈现这些现象背后的多元合力，窥探这些现象背后个人主体与群体主体的文化心态，集体无意识或个体无意识的升沉流变和此消彼长，从而为这个变动不居的世纪之交"立此存照"，提供一份意味深长的具有"文化编年""影像地理志"意味的中国电影或华语电影的"文化地形图"，作一次"影像当代中国的历史见证"。

这本电影研究与批评的学术论文自选集，是对自己近二十年电影研究学术探求的一次简要的梳理和总结。我把自己近二十年的电影批评与研究论文分成了五个部分。

第一辑：影像的潮涌与蜕变；第二辑：批评的方法与文化的原型及寓言；第三辑：代际问题与文化表意；第四辑：产业与创意文化；第五辑：存在与发言。

每一辑的论文各有偏重，但归类则大体比较整齐，基本能够代表我的电影研究方法的思考、观念变化和批评实践的特点等。如第一辑偏重于宏观的把握与概括；第二辑文化批评与文化研究的方法论色彩比较强一些；第三辑从电影创作主体变迁暨代际演进的角度把握中国新时期以来的几代导演的艺术变迁与文化流变；第四辑从创意文化产业的观念立场，从制片、营销等电影工业的角度对华语电影等观念和中国电影生产的实际状况进行研究，从某种角度讲，是传统电影研究的扩展；第五辑的文体语言篇幅更趋于短小活泼，是一种"轻骑兵"式的电影批评实践。

这五辑的电影研究与批评文章，大体涵盖了我近二十年电影批评的历程。收录的文章尊重发表时的原样，尽管有时候对某些观点并不满意，虽"悔其少作"，也尽量不作删改。当然，因为电脑写作的原因，部分段落、

个别观点会在个别文章中略有交叠，敬希读者见谅。

　　本书是一次初步的、阶段性的梳理、总结和自选，也是一次不自量力、诚惶诚恐的自我盘点。我存在，故我发言！我发言，故我存在！

　　在时代的加速度中，我们要尽可能让自己的灵魂慢下来！反省、回顾和检索，是为了下一次朝向远方的再出发和再发言。

　　是为自序。

<div style="text-align:right">2014年8月27日</div>

第一辑

影像的潮涌与蜕变

影像的激流：
当代中国的文化转型与影视话语变迁

一个多世纪以来，伴随着艰难地跋涉求索，中国整个社会、经济、文化的现代化转型一直在迂回曲折地进行着。处于这一巨变期的中国新时期/后新时期的影视艺术与文化，作为与经济基础相适应的特殊的意识形态，既是这一特定历史时期的产物，更是这一转型期的历史见证。

世纪之交的文化转型不但意味着包含了众多艺术门类的整体艺术思潮和审美文化的转型，也指涉了包含社会、经济、体制、价值观念体系、文化、习俗等全方位的变化转型。这主要表现为如下几个重要方面：

一、社会市场化和意识形态的淡化与分化。

从根本上说，当下中国之社会经济基础对文学艺术、审美文化的制约，是通过市场这只"看不见的手"而操控的。

原来在大一统的计划经济体制之下，社会阶级结构是整齐划一的。由于国家操控了全社会的生产和经营活动，政治社会完全掌控了市民社会。在一定程度上，20世纪下半叶中国主流社会文化甚至是一种准军事性的文化。而今日市场经济的实行，使得政府不再直接管理社会生活的一切领域，这就导致了社会各阶层的重新整合与分化，也使非官方的社会行为、组织结构得以普遍存在。在此基础上，市民社会得以形成，市民意识形态开始抬头。国家鼓励一部分人先富起来，阶级的分化，阶层的多元化、复杂化进程更为迅速，阶级成分的观念发生了深刻的巨变。

至此，市民文化、市民意识形态正逐渐地与官方主流意识形态、知识分子精英意识形态鼎足而立，三分天下。大致说来，从建国到新时期，再到后新时期，这三种文化或意识形态都处于一种相持相抗、此消彼长的发展态势之中。建国以后直到"文革"，一直是官方主流意识形态政治文化居于主导地位，知识分子意识形态受压抑，市民意识形态更其薄弱。而到了新时期，知识分子意识形态翻身得解放，主体大发扬，他们宣扬启蒙文化，提倡民主、自由、科学，常常与主流意识形态处于此消彼长、潜在制衡与对抗的胶着状态。而到了后新时期，则是市民意识形态后发制人。由于主流意识形态文化对文化生产控制的放松，知识分子精英文化所主张的"主体性""审美的感性化"又为市民文化的发展提供了理论依据。而转型时期社会的商业化，个体私营经济的发展，就业和生存空间的扩大，城市人口的迅速增加，更为市民文化的发展提供了稳定的消费市场。市民意识形态凡俗、平庸、实际，注重俗世生活，没有远大的理想，但它务实、重效率、讲诚信、有契约意识，即维系人与人关系的不再是外在的道德义务，而是契约和法律。市民中的佼佼者或最上层甚至成为中产阶级，成为引导消费时尚潮流的弄潮者。

二、大众传媒文化尤其是影像文化或视觉文化的崛起。

大众传播媒介在社会生活和文化中占据越来越重要的地位。大众传播媒介的传播者是从事信息生产和传播的专业化媒介组织，而且高度商品化。广告、电视节目、畅销书、报纸的周末版、月末版，都开始发挥着越来越大的影响。这些大众传播媒介无论功能还是性质都发生了引人注目的变化。它们是市民文化在意识形态领域寻找自己的发言权或代理人的结果或表现。

人类社会传播媒介的变迁和传播方式的变化在加速进行着：从口语到文字书面语，再到印刷文化、电子媒介或影像文化。如果按著名传播学家马歇尔·麦克卢汉（Marshall Mcluhan）认为所有媒介都是人体的延伸的观点，影视无疑正是人类的这样一次具有决定性意义的大延伸。影视在传播

上独具优势，它直接作用于人的视听知觉，并且声画合一，具有逼真性效果，可以把最大多数的民众纳入其传播接受范围。而且影视还创造出了一个具有一定独立性的影像空间。它不仅就是生活本身，甚至让生活模仿它。

总之，以影视为核心形成的一个包括摄影、动画、计算机艺术等在高科技基础上崛起的艺术新形式或新型文化形态——影像文化已经上升为现代社会占主导地位的文化形态。它不仅全方位地冲击着旧有的艺术观念，改变了原有的艺术格局和生态，不断产生新的审美话题，还超越艺术的领域而渗透或覆盖了整个社会生活和文化，广泛而深刻地影响到人们的生活方式、语言方式和思维逻辑。丹尼尔·贝尔（Daniel Bell）曾指出："目前居'统治'地位的是视觉观念。声音和影像，尤其是后者组织了美学，统帅了观众。在一个多元社会里，这几乎是不可避免的。"[1] 无疑，影像文化是人类文化史自语言、印刷术产生以来一次划时代的文化革命。

所以贝尔高瞻远瞩地概括出一个重要的现代文化转型："当代文化正变成一种影像文化，而不是一种印刷（或书写）文化。"

三、审美的娱乐化和感官化。

转型后的大众文化审美以直接诉诸人的感官和感性经验为特点，它注重感官享受、感官刺激甚至震撼。比如摇滚乐就是最能代表这一特点的新型文化样式，它是一种能够在感官上获得全身心解放的音乐类型，称得上到达了"不知手之舞之，足之蹈之也"的境界。摇滚乐不是光用耳朵来听就可以的，它有极强的挑逗性以及参与性。在听摇滚乐时，身体感官会直接参与情绪与热情的宣泄和解放。

崔健的摇滚乐堪称一代人的心声和宣言。如《一无所有》反映了文化转型期一代青年的痛苦、失落和迷茫。崔健的摇滚乐消解旋律的精神性，注重节奏感、强调震撼效应和宣泄功能，具有身体的直接展示、感官化的特点，因而预示着后新时期文化的来临。也正是因为如此，摇滚乐成为后

[1]《资本主义文化矛盾》，丹尼尔·贝尔著，三联书店，1992年版，第154页。

现代文化、中国转型期文化的一个具有典型代表意义的独特景观，也成为第六代导演影片中的标记性文化符号。

中国电影20世纪80年代中期以后一个重要的趋势是娱乐化。1988年关于"娱乐片"的大讨论代表了影视界从理论上开始面对这一问题，开始反思长期以来的教化宣传的电影功能观。所谓娱乐，是以不干预实际生活的方式释放感情的一种形式，甚至包括对娱乐本身的消费。电视连续剧的"戏说"就是把历史娱乐化和消费化，而不是为了再现历史或要揭示所谓历史的真实。电影《红高粱》能够取得成功的一个重要原因就是其包含纯视觉性的娱乐感。如电影中曾被人批评为"伪民俗"的"颠轿"段落，其实游离于情节之外，只具有纯粹的视听觉愉悦功能。《红高粱》对红色的渲染和色彩造型的强化也给观众以强烈的感官刺激，让观众尽情地享受了一场"感官的盛宴"。

四、艺术的大众化、世俗化、平面化和商品化。

文化的大众化转型必然导致高雅艺术与精英艺术界限的消失。因为在这样的时代，大众具有选择权和评判权，精英文化为了生存，不得不掩盖自己的先锋性，磨平自己的棱角，填平雅与俗、高与低、先锋与大众之间的鸿沟。就像某些行为艺术难以进行价值评判，高雅艺术与精英艺术也丧失了评价标准。

通俗剧的兴起是影视艺术向大众文化转型的一个重要标志，此外奇观化的动作电影、市民化的家庭肥皂剧等也是这一转型的重要表现。已经初具中国类型片特色的贺岁片，致力于世俗梦想的表达，成为一种开放的文化游戏。当然，贺岁片在观赏性、大众性与票房或收视率之间取得了难得的平衡。总体而言，新时期现代主义思潮勃兴之时充满焦虑的形而上关怀和现代性焦虑，变成了"性而上"、娱乐游戏至上、消费至上的"后现代狂欢"。

相应地，由于市场经济是对一切社会程序的简化，实用的使用价值成为唯一准则，收视率、票房、利润成为主宰和目标。商业社会的兴起，又推动着大众传播媒介的发展，商品化成为不可阻挡的趋势。诚如阿诺

德·豪塞尔（Arnold Hause）指出的："在大众文化的时代里，艺术的商品化所表明的不仅是可售的，可能获得最大利润的艺术品生产的努力，而且更是为了寻找一种规范的形式，通过应用这种形式，一个类型的艺术品能够以最大可能的规模出售给适合此类产品的公众。"[1]

此外，艺术的大众化转型也必然是对建构深度的艺术思维方式的打破。杰姆逊曾认为传统哲学或传统文化有四种"深度模式"：其一是黑格尔或马克思的辩证法，现象/本质的深度模式；其二是弗洛伊德的明显/隐含；其三是存在主义所区分的确实性/非确实性，即认为可以在非确实性的表面之下找到确实性；其四是在符号的能指/所指之间。[2] 毫无疑问，在转型期的艺术实践中，这几种深度模式已经遭受到了无情的否弃。艺术的平面化即深度模式的破除之结果，使得艺术越来越凸现的是其展示价值而非"膜拜价值"。

在变动不居的影像的激流中，这种文化转型体现于从以"第四代""第五代"电影为主体的"新时期"到以"第六代"和"第六代后"电影和娱乐化、商业化电影趋势为主体的"后新时期"的话语转换之中。大致可以概括为如下几个方面：

1. 主体的移置

在第四代导演张暖忻的《青春祭》（1985）里，摄影机的角度与女知青的视角呈现为合一状态。通过摄影机镜头，她以一种悲悯而沉痛的眼光俯视着边地少数民族地区。主体并没有与被看的存在对象合为一体，这流露出一种知识分子高高在上的启蒙的视角。正因为主体与对象之间拉开了观照的距离，才显得那么诗意化和纯美。但这种"美"，也逃脱不了覆灭的命运。最后从情节上看不免牵强的结尾——小村庄被泥石流吞没，流露了导演一种"看客"或旁观者的心理。影片表现出审美理想与现代性追求的深

[1] 《艺术史的哲学》，阿诺德·豪塞尔著，中国社会科学出版社，1992，第326页。
[2] 《后现代主义与文化理论》，弗雷德里克·杰姆逊著，陕西师范大学出版社，1986，第92页。

刻矛盾，蕴含着极为清醒的启蒙理性精神。

我们还不难在其他第四代、第五代导演的作品中发现类似的"启蒙者"视角：

《乡音》（1983）中不难发现一个有意思的叙事视角。这个视角是通过一个受过教育的"外来者"——男主人公的妹妹——来实现的，即有时通过她的眼光和评价来审视大嫂陶春和她哥哥。而这个视角的存在在叙事动力上是可有可无的，并没有承载必不可少的推动叙事的功能；人物形象也显得很苍白，但她却对她的嫂子和哥哥的生活方式提出了严肃的批判性思考，有的表述已经难免于"教条"的嫌疑。《都市里的村庄》（1982）中也设置了记者舒朗的视角，并且有意无意地划开了二者（舒朗与女主人公丁小亚）由于文化上的差异而不可能恋爱的沟壑。因为舒朗代表的是高高在上的知识者或启蒙者。

《如意》（1982）开场就出现的叙述人程宇就形象而言极为苍白和单薄。影片就是从他的叙述开始的，但随着情节的一步步展开，我们会发现，作为叙述人的他并不是全知视角，也就是说有些情节并不是他所能看见和所能看见的，这使我们怀疑这个叙述者的权威性甚至存在的必要性。实际上，即使没有这样一个几乎无足轻重的叙述人，这个关于人道主义理想、人性人情之美的故事本身已经足以让观众动容了。整个故事也完全可以通过客观叙述的方式来完成。因此影片设置这个叙述人视角的潜在心理，恐怕只能解释成导演试图通过这个视角表达自己的某种述说的欲望，而且有一种高高在上、俯视芸芸众生的启蒙者心态和知识者立场。

此外，《一个和八个》（1983，片名就体现了一种启蒙与被启蒙的张力）里的指导员，《黄土地》（1984）里的顾大哥、《孩子王》（1987）里以批判的眼光看待传统文化的知青老杆，都是完整的独立的自我和启蒙者的形象，具有强烈的主体理性精神，感情也是深沉、凝重、饱满的，或者是反思着、看着（自上而下地俯视）的自觉的主体。

到了后新时期，电影中的主体则是平民、流氓无产者（如由王朔的小

说改编的系列电影中的人物形象)、先锋艺术家、摇滚乐手、吸毒者,总之是一些社会边缘人,一些历史的缺席者、晚生代、社会体制外的生存者。

第六代电影中的主体形象大都是没有远大理想的个体生存者,是一些整日里为自己的衣食住行这些最基本的生存问题劳累奔波的个体人。他们游离于社会体制,按自己的无所谓的生活态度生活,在冷漠的外表中也有着极度的内心焦虑,只是,与第五代导演影片中的群体焦虑、民族焦虑不同,他们的焦虑是个体的、感性的、只属于自己的。而且许多电影还是从正面来表现这些新人类的。他们远没有顽主们在社会中活得游刃有余,而是仿佛与社会格格不入。所以他们并不是平民或市民而是个体知识分子。

黄建新的《站直啰,别趴下》(1993)以一种非常复杂的心态演绎了一幅"谁在中国能过好日子"的当代都市风俗画和世相图,影片并无简单的二元价值判断,而更使人们在诙谐和酸楚中思考。黄建新有点像恩格斯所论述的巴尔扎克,虽然对知识分子充满同情,但还是无可奈何地顺应历史,超越自己,塑造出了一种更适合于当下生存的新人类——如牛振华扮演的那个个体户。

相形之下,张艺谋的"告别历史"则要轻松得多了。《有话好好说》(1997)以一种谐趣的小品式的夸张风格告别了第五代影像中苍凉浓郁的历史情结。影片中李保田与姜文的对峙是颇具象征意味的。姜文最后对李保田在精神上的优越和胜出,以及好为人师、喜欢引经据典讲道理的知识分子李保田的陷入疯狂,宣告了启蒙话语在一个错位的语境中的完全失效。

第六代导演的电影中更是表现了一些边缘人物的"灰色人生"。贾樟柯、王小帅、王超等人的镜头对准了社会上普普通通的边缘生存者——小偷、歌女、妓女、民工——虽然有些人物并不具有普遍性、典型性意义,但那种当下的时间性则难能可贵。

2. 象征或寓言的沉浮

第四代、第五代电影往往有一个象征的结构框架:在一个完整的叙述性结构框架上,依附着复杂的象征性内涵。

《巴山夜雨》(1980)就是一个关于光明到来"前夜"的寓言故事。影片把人物和事件都封闭在一个相对稳定的时空——一艘行进中的客轮中,而这种时空的封闭性和稳定性正是象征或寓言得以展开的最佳语境。轮船上的各色人等都极富社会阶层的代表性,从而构成一个小社会。于是,这艘轮船及在其之上发生的故事暗喻着"十年动乱"只是历史长河中的一段航程,道路虽然曲折,但前途光明。

《沙鸥》(1981)中,女主角的个人命运与民族兴盛的宏大叙事合而为一。《老井》(1986)、《逆光》(1982)、《都市里的村庄》等影片的寓言性更是昭然若揭。《一个和八个》展示了一个颇有意味的过程:开始时"一个"与"八个"相持相抗,但后来"一个"以民族的号召力和正直磊落的个人魅力感化了"八个"。《红高粱》有两个叙述层面,是两个"成长仪式"的叠合:一个是个人成长仪式,另一个则是民族再生的仪式。

而且,第四代与第五代导演的影片都有自己独特的象征性影像系统。第四代导演偏重于展现因美好的东西被毁灭而带有感伤与忧郁之美的悲剧,常常表现出一种"美丽的忧伤"的风格,中和而有节制,可谓"哀而不伤",不乏儒家文化风范。

第五代导演偏重于展现大型的有着浓郁的文化历史沉积的象征性意象。他们营造意象的方法是强化视觉造型——常常是静态造型;有时是通过一些呆照,或在银幕上的复现来实现的,有时是通过音乐的强化、色彩的大写意或者构图来实现的。大到黄土地、太阳、大海、高粱地这些浓郁的大色块物象,小到一些小道具,比如翠巧或"我奶奶"的红头巾、红棉袄等。

这是一种典型的象征化或寓言化的写作方式。"象征"作为一种有着明显的意识形态目的的话语方式,是现代主义式的冲动的结果:追求意义大于形象或结构本身,追求意在言外的效果,内涵层要远远大于叙述层。杰姆逊在谈到《尤利西斯》和《格尔尼卡》等时,曾谈到这些作品的作者都希望自己的作品成为一部绝对的书,成为一部《圣经》一样唯一的

书。[1] 也正是在这个意义上，第五代电影成为一种民族自传，即民族的自我反观。仿佛应验了杰姆逊的论断："所有第三世界的本文均带有寓言性和特殊性：我们应该把这些本文当作民族寓言来阅读，甚至那些看起来好像是关于个人和力比多趋力的本文，总是以民族寓言的形式来投射一种政治：关于个人命运的故事包含着第三世界的大众文化和社会受到冲击的寓言。"[2]。

总之，第四代、第五代导演的影片大体上是一种对民族、国家的宏大的历史叙述，即使表面上叙述的是个人的事情，其象征隐喻内涵也使之超越了个体和个人。

第六代导演则对于自己一代与前一代即第五代导演的不同有着十分清醒的认识。张元说过："寓言故事是第五代的主体，他们能把历史写成寓言很不简单，而且那么精彩地去叙述。然而对我来说，我只有客观，客观对我太重要了，我每天都在注意身边事，稍远一点我就看不到了。"王小帅也曾说过："拍这部电影（指《冬春的日子》）就像写我们自己的日记。"

所以第六代导演的影片有时是一种拼贴式的叙事风格，如杂乱的堆砌、瞬间的影响、无定形的情绪、叙事性的场景、类似青春白日梦的残片和不可靠的叙述，以及有关青春残酷和自恋、自怜、自怨的故事。与此相应，他们电影的故事是开放性的、不完整的、虚虚实实真真假假的。如《周末情人》（1995）结尾的似真似假，《阳光灿烂的日子》的自我解构。另外一些第六代电影则回到了一种日常生活的状态和普通人的心态。并且通过纪实风格与还原的方法来解构第五代导演常用的营造象征性意象的深度模式，影片中尽是生活的一些原生态表象的客观呈现，是一种流水账似的没有额外的象征意义的生活表象。

[1] 《后现代主义与文化理论》，弗雷德里克·杰姆逊著，陕西师范大学出版社，1986，第182页。

[2] 同上。

3. 话语的转换

第四代导演虽然以巴赞的长镜头理论和纪实性追求为旗帜，但他们对纪实性与所谓长镜头的追求并不彻底。骨子里的象征和唯美情结，先天秉有的忧国忧民的集体无意识，使他们很快就离开纪实，回到了象征、寄托、表现与抒情。

第五代导演当然更是以对象征化（造型、定格、反复出现、音乐的强化、色彩的渲染和写意）的追求为其最重要的特色。究其底，无论第四代还是第五代都是主体意识觉醒、主体性极强的一代，他们总是要抒情、表意，总要把主体情感投射到对象上，从而建构其象征的模式。

第四代导演的电影在总体美学风格上表现出阴柔、优美、略带感伤的形态。如《小花》（1979）以前所未有的优美的影像来表现战争。《城南旧事》（1983）则力图传达出一种"淡淡的哀愁、沉沉的相思"的韵味，追求那种如"缓缓的小溪"一样怨而不怒、哀而不伤的情绪氛围。

第四代、第五代导演在"电影语言现代化"向度上的一个重要贡献是对影像之视觉造型功能的强化，这与他们强大的主体意识、强烈的抒情和表现的欲望是相辅相成的。视觉造型常常是连贯的叙事情节的中断，画面仿佛独立出来，成为一个具有独立美学价值的审美对象，从而凸现了抒情和表现的功能。他们的影片在叙述结构和形态上，基本上具备起承转合的封闭性，是圆圈式的。如《黄土地》，尽管情节性不强，戏剧化冲突不激烈，但比之第六代电影则已足够完整：一个外来者，进入一个封闭自足的家庭，使之发生了一些变化，但他离开了，一切依旧，日常化的悲剧照常发生。另外，顾青与老爹、与翠巧之间，老爹与翠巧之间，还是充满着或紧张或深藏不露、引而不发的紧张关系的。因而就总体而言，第四代、第五代电影骨子里还是一种戏剧性的电影。

第六代导演的电影以纪实性的风格呈现个体生存状态，使用同期录音、跟镜头、实景拍摄、长镜头等手法，强化了影片的纪实风格。而且，第六代导演无意于寄托宏大主题的俗世心态，他们所力图表现的只是琐

屑、杂乱、日常化的、当下的、往往是一种"边缘人"的生活状态，此外，投资很少的小制作的影片生产方式也决定了第六代电影偏向纪实性的风格。他们影片中所充满的破碎的片断化叙事，似乎不再具有完整性，也没有那么多的巧合与戏剧性，一如日常生活的常态和流程。如《周末情人》《头发乱了》（1994）、《冬春的日子》（1994）、《巫山云雨》（1996）、《小武》（1997）等都是叙述琐碎庸常的日常生活和个体人生的当下都市生活体验，也许有一点"少年强说愁滋味"，但却别有一种还原本真生活状态的真实感。

另外值得注意的是，如果说第四代、第五代导演在表现人之心理上主要限于理性感知的层面，如理性控制之下的回忆、想象、显意识层面，那么第六代切入的主要是感觉、感性的层面。他们在影像世界中所传达的是他们直接感受到的感性现实而非经过理性选择的理性现实。特别是以摇滚乐为对象或结构框架的一些影片，如《头发乱了》《周末情人》《北京杂种》等，极力传达了他们动荡不安、迷离驳杂的生存体验——迷乱、困惑、无奈和希冀。

4. 历史叙述和个体经验

第五代导演喜欢历史题材，大多面向过去。其实他们也不是那段历史的主人或亲历者，但沉重的历史责任感、张扬的主体意识使得他们进入一种假想的历史主体的中心位置。即使像《风月》（1996）这样的"吟风弄月"之作，导演也勉为其难地把人物的个人情感纠葛与中国近代史的变迁沉浮缝合在一起。而第六代导演，则更像是"历史的缺席者"或被放逐者。他们对历史的影像叙述是一种纯粹个人化了的叙说，是一种个人野史或心灵史。

影片《阳光灿烂的日子》的主体结构建立在对少年往事的回忆和叙述之上。但不同于第四代、第五代电影在社会政治视角观照之下的"伤痕"或"反思"，影片以极为个性化的表达方式，对青春进行了诗化的描述：成长中的生命冲动、青春萌动的心灵感受、自恋与自卑的胶结、成长的困惑

与烦恼、无望苦涩的初恋，以及对过去时光的依恋与怀旧。

显然，影片超越了对"文革"那段历史的简单的价值评判，而是对之作了诗意化的艺术表现。那段历史似乎成了一个纯粹的、被拉开了审美观照距离的审美对象。尤为具有特色和艺术韵味的是，影片出色地表现了在已逝的青春记忆中那种飘忽、迷茫、充满不确定性的诗意。

从意识形态分析的角度看，《阳光灿烂的日子》反映了姜文一代人试图进入历史，成为话语主体的强烈愿望。因为在当年，他们是被人忽视的一族，在大人们不在的时候才能"猴子称霸王"。影片描写的正是他们这一代所经历的"文革"，或者说他们眼中的不以他们为主体的"文革"。就此而言，《阳光灿烂的日子》是一部关于成长的寓言，是青春的呓语或抒情诗。

胡雪杨的《童年往事》（1985）、《牵牛花》（1996）也是以童年视角来看那个年代和成人社会的，还有一些精神分析的要素，"总体色彩是黑白灰"（《导演阐述》），扑朔迷离而又诗意朦胧。影片中的很多事件也是遵循回忆的原则保留其暧昧感。因为对于那段历史，我们的记忆是那么清晰而认识却是模糊的

在世纪之交的文化转型年代，现代大众文化传播的崛起、市场经济走势和商品化趋向等对文艺生态产生了重大的影响，审美文化、价值观念、艺术的话语方式和存在方式都处于持续的变动和转型之中。而影视艺术作为一种大众文化类型和特殊的意识形态，是对我们这个社会的矛盾（国族的、群体的或个体的）作出的想象性的解决，因而是我们这个时代的文化隐喻、症候或个体精神寓言。正如托马斯·沙兹（Thomas Schatz）在《旧好莱坞/新好莱坞：仪式、艺术与工业》中指出的："不论它的商业动机和美学要求是什么，电影的主要魅力和社会文化功能基本上是属于意识形态的，电影实际上在协助公众去界定那迅速演变的社会现实并找到它的意义。"诚如是，我们庶几可以在影像的激流中进一步认识我们的社会与时代，厘清个体自我与时代社会的位置与关系。

影响的踪迹：
中国电影发展中的外来影响与接受

前提：方法与原则

中国电影是20世纪初随着国门的打开从西方传进来的一种"舶来品"，是最少受传统牵制的现代新型艺术（与之相似的还有油画、话剧等）。比如，中国现代新诗或现代小说因汉语这一媒介仍然与古典文学传统保有联系，尽管新文学宣称是对古典文学的"革命"，但"新诗是反传统的，但不准备，而事实上也未与传统脱节；新诗应该大量吸收西洋的影响，但其结果仍然是中国人写的新诗"[1]。中国电影因为自身传统的缺失，外来影响更可能在其发展过程中发挥作用。在一定程度上，没有世界电影的参照，中国电影是不能成立的。

当然，电影史的发展形态是一个非常复杂的多元合力作用的结果。外来影响肯定是这多元合力之一，但问题是影响如何产生？能不能进行近乎定量或定性的分析？无疑，影响是多种多样、错综复杂的。因此，本文仅主要从中国（尤其是新时期的中国）电影的外来影响与接受的视角对其创作历程与美学风格的演化作一初步的考察。

鉴于中国电影发展的实际状况，本文在方法论上侧重于一种"影响研

[1] 余光中《新诗与传统》，见于《中国现代诗论》（下），花城出版社，1986。

究"的思路，主要关注中国电影对外来影响的接受，即中国电影对外来影响的本土转化问题，考察影响的踪迹、进入与变种。

与强调中国电影发展途程中的外来影响相反，有些论者可能要强调"民族化"。在我看来，这个问题要辩证地看待。

首先，外来影响与民族化是相辅相成的，因为导演是中国人，题材、生活是中国的，所有的外来影响都必然要经过民族化的途径。所以民族化应该是宽放的也是开放的，它包括对外来影响的"拿来"，也包括对外来影响的民族化。别林斯基（Vissarion Belinsky）曾说过："甚至连民族的进步都是通过向其他民族借取来完成的，不过，这种借取也还得靠民族化来完成，否则就不会有进步。如果一个民族屈从于异己思想和习俗的压力，而又无力加以自己民族化的力量把他们变成本身的要素，那么这个民族就会在政治上死亡。"

其次，外来影响是否能发生作用，融为中国电影的有机组成，还要看外来影响是不是切合了作为接受者的中国电影的期待视野与内在需求。影响也是一种传播，而且是一种非常复杂的文化传播，除了具备文化交流的条件之外，还取决于接受者。从根本上说，任何影响都不是单向的，而是双向的，是一种融合。正如韦勒克（René Wellek）所指出的："艺术品绝不仅仅是来源和影响的总和：它们是一个个整体，从别处获得的原材料在整体中不再是外来的死东西，而是已同化于一个新结构之中了。"[1] 也正如鲁迅所说："虽是西洋文明罢，我们能吸收时，就是西洋文明也变成了我们自己的了。好像吃牛肉一样，决不会吃了牛肉自己也变成牛肉的。"

这里涉及"期待视野"的问题。接受者的"期待视野"是一个复合性的概念，其中因素很多，大致说来，应当包括欣赏者的教育程度、个人生活阅历、美学趣味，也包括欣赏者从已经欣赏过的相同、相近或相反类别的作品中获得的经验，及对有关艺术门类形式技巧等相关"程式""惯例"

[1] 韦勒克《比较文学的危机》，见于《批评的诸种概念》，四川文艺出版社，1988。

的掌握程度,也可以包括欣赏者所处的时代、民族、文化环境对其欣赏倾向、趣味的形成的决定性影响,甚至接受者在特定时间的实用性目的。

毫无疑问,对影响的接受,即在接受中的变形,是巨大的历史之手通过电影工作者个人表现出来的。文化传统和时代语境的制约力非常强大。尤其是新时期之初,改革开放之后,所有的外来影响源都堆积在同一个平面上,哪一种影响源主要或首先发挥作用,主要取决于这种影响是不是切合时代的期待视野。

显然,对影响源流的考察追索,越往后越难。越到后面,影响源流越来越复杂难辨,而且常会有影响的再影响。归根到底,影响是一种"历史的多元决定"。

必要的回顾

背景与遗留:20世纪上半叶好莱坞电影的强大影响

著名导演程步高曾经回忆过20世纪上半叶外国电影进入中国市场的情况:"最早的上海,是法国电影的天下。到1914年,第一次世界大战爆发,欧亚水道,交通断绝;同时法国参战,影片生产停顿,美国影片胶片,乘机倾销,形式改观。于是中国的电影市场,遂开始为美国影片所垄断。"[1]的确如此,现有资料表明,中国20世纪30、40年代的确是美国电影的天下。这也是当时商业化环境中中国电影的必然生态。据资料统计显示,1933和1934两年,美国输入的故事片分别是309部和345部,是这两年国产故事片产量的4倍多。[2] 在1946年11月,《中美商约》签订以后,好莱坞影片当年的进口量达200部。当时上海放映的电影有85%是好莱坞电影。

[1] 《影坛忆旧》,程步高著,中国电影出版社,1983,第84页。
[2] 转引自颜纯钧《文化的交响——中国电影比较研究》,中国电影出版社,2000,第86页。

就总体而言，早期中国电影比较崇尚好莱坞戏剧化的经典叙事结构模式。不妨说，先天不足的早期中国电影只能一是向传统（戏曲）学，二是向美国情节剧学。这使得中华民族的戏剧化传统与好莱坞的情节化一拍即合。正如论者指出，电影大师夏衍的剧作理论体系就是"把李渔的戏剧理论与好莱坞的叙事经验耦合起来，从而建立起一套带有明显戏剧性色彩的剧作理论体系"。即使当时一些较有影响的被称为现实主义的影片，仍很难完全剥脱好莱坞模式的影响。如《大路》（1935）、《小玩意》（1933）、《三个摩登女性》（1933）等影片都比较重视讲故事和情节的安排，留有很强的美国情节剧特点。有些电影甚至是将美国电影的基本情节直接中国化。

好莱坞情节剧对中国的第一批故事长片具有启蒙意义，甚至促成了较为成熟的类型片的出现，如喜剧类型片。郑君里就曾指出："中国喜剧片之起步，是从好莱坞的棍棒喜剧的学习开始的。"[1] 如《滑稽大王游沪记》（1922）就直接在银幕上出现了卓别林的形象；《顽童》（1922）则综合了卓别林多部电影的情节。20世纪30、40年代，中国的喜剧片更加走向成熟。如由叶浅予的漫画《王先生》而来的"王先生"系列喜剧。这些系列喜剧中的人物形象不难让我们想起卓别林电影中的"夏尔洛"。再如惊险片、侦破片或盗匪片如《红粉骷髅》（1922）、《侦探血》（1928）、《阎瑞生》（1921）、《红宝石》（1928）、《女侦探》（1928）、《中国第一大侦探》（1927）等与"美国侦探长片"，"歌唱片"如《歌女红牡丹》（1930）、《虞美人》（1931）、《红楼梦》（1945）等与美国歌舞片，爱情片如《人心》（1924）、《盲孤女》（1925）与格里菲斯情节剧如《赖婚》（*Way Down East*，1920）、《残花泪》（*Broken Blossoms*，1919）等之间都能够看出千丝万缕的联系。

以上这些颇具类型电影雏形的影片显然受到了好莱坞电影的影响，有着明显的娱乐化、商业化取向。这使得中国早期电影游离于由精英知识分子所界定的"五四新文化传统"。这种趋向一直受到左翼文化工作者的批

[1] 《现代中国史略》，郑君里著，良友图书公司，1936，第16页。

评，如夏衍、郑伯奇、尘无、唐纳等人均曾撰文批判好莱坞电影。但抗战的烽火、民族存亡的危机以及其后的内战阻断了这种娱乐化的趋向。

到了20世纪30、40年代，代表了现实主义电影较高成就的一批电影就有了更多民族化的东西，而不再是简单地模仿美国类型片。如《十字街头》（1937）、《假凤虚凰》（1947）、《乌鸦与麻雀》（1949）、《乘龙快婿》（1947）、《夜店》（1947）等，有了自己成熟的民族特色和时代特色：如表现一个社会阶层或小群体而不是卓别林或基顿电影中的自我表现色彩很重的个人，重人伦亲情，是一种亲切的小市民喜剧，审美格调上是含泪的笑，而非粗俗的插科打诨，宣教功能有所加强，正剧的因素较之喜剧的因素有增多。这一批优秀电影堪称外来影响与民族性融合的典范。

除了美国电影，苏联电影对20世纪上半叶的中国电影也有一定的影响，尤其在左翼文化人士那里。1926年，田汉主持的南国电影剧社放映了《战舰波将金号》。1929年，洪深翻译了爱森斯坦、普多夫金等人的《关于有声电影未来》的宣言。到了20世纪30年代，《南国剧社》刊出了《苏俄电影专辑》，夏衍、郑伯奇、陈鲤庭等人先后翻译了普多夫金的《电影导演论》《电影脚本论》《电影表演论》等文章。陈鲤庭于1941年编著的《电影规范》可以看到明显的受苏联蒙太奇理论影响的痕迹。在创作上，如蔡楚生的《迷途的羔羊》（1936）就被认为受到了苏联影片《生路》（*Road to Life*，1931）的影响。[1]

左翼电影界人士的理论译介虽然可能并没有很快在实际创作中产生影响，但至少为新中国成立以后苏联电影影响的大规模发生奠定了基础。

差不多同时期在欧洲大陆兴起的先锋派电影却在中国没有产生太大的影响。其中的原因，除了文化交流不畅之外，恐怕与欧洲先锋派、抽象派

[1] 章乃器认为："看过了这片子之后，谁都会想起《生路》来。"艾思奇也说："这片子显然是受了《生路》的影响的，但他绝没有机械地模仿《生路》，那里面所描写的完全是中国的现实。"（参见《〈迷途的羔羊〉座谈会》，《大晚报》"剪影"专栏，1936年8月21日。）

电影等流派那种"为艺术而艺术"的游戏实验精神不符合中国的民族特性和时代期待视野有关。

建国后的几个重要影响源流：好莱坞余绪、苏联的理性蒙太奇

1949年以后，由于众所周知的原因，面向好莱坞的大门被关上。当时的意识形态需求，正如论者指出的："新中国电影的艺术目的，既不是好莱坞式的愉悦观众，也不是中国三、四十年代进步电影的批判旧有秩序，而是担负了确立新的国家意识形态的重任。"[1]

就总体而言，1949年后"十七年"的电影是政治本位的宣教电影。但由于新中国电影工作者的主体与好莱坞电影的千丝万缕的联系（如第二代导演蔡楚生、沈浮、郑君里、石挥等人的电影创作都跨越了两个时代，而第三代导演凌子风、王滨、水华、谢晋等新中国电影导演大多在建国前的上海就开始了他们最早的与电影有关的艺术生涯），又使得好莱坞的影响实际上仍然在潜滋暗长，悄悄地发生着作用。

另外，好莱坞电影的两个特点使得其模式实际上很符合当时国人的接受心态和意识形态意图：一是好莱坞情节剧的内容与形式和中国大众喜欢戏剧化、大团圆的审美心理有一定的契合之处；二是好莱坞电影借助经典的分解式镜头剪辑手法和煽情手法来达到意识形态宣教目的的特点，与建国后主流意识形态宣教的需要也有一定的契合之处。这就是某些好莱坞电影因素仍在发生微妙作用的重要原因。

除此之外，建国以后的电影还有几个重要的影响源：

1. 苏联电影

苏联电影对英雄主义、浪漫主义的追求，以及其理性色彩和宣教意味都非常切合中国的主流意识形态要求。更由于社会制度的相同，中国可以

[1] 黄会林、王宜文《新中国"十七年"电影美学探论》，见于《新中国电影50年》，北京广播学院出版社，2000，第202页。

说是全方位地向苏联"老大哥"学习（包括电影生产和管理体制）。

在译介方面，苏联电影理论著作成为重中之重。许多优秀电影如《列宁在十月》（*Lenin in October*，1937）、《列宁在一九一八》（*Lenin in 1918*，1939）、《夏伯阳》（*Chapaev*，1934）、《母亲》（*Mother*，1926）、《被开垦的处女地》（*The New Land*，1939）、《乡村女教师》（*A Village Schoolteacher*，1947）均于此间被引进，并被中国电影工作者当作学习的范本，拍出了如《翠岗红旗》（1951）、《赵一曼》（1950）、《钢铁战士》（1950）、《董存瑞》（1955）、《南征北战》（1952）等佳作。苏联军事题材影片尤其是宏大的战争史诗片，如《解放》（*Liberation*，1969）、《攻克柏林》（*The Fall of Berlin*，1949）、《斯大林格勒保卫战》（*The Battle of Stalingrad*，1949）、《围困》（*Blockade*，1974）等，对中国的一些大型革命历史题材影片有过明显的影响。

2. 意大利新现实主义

1954年，我国曾公映过一批意大利新现实主义影片，如《罗马，不设防的城市》（*Rome, Open City*，1945）、《偷自行车的人》（*Bicycle Thieves*，1948）、《罗马11时》（*Rome 11: 00*，1952）、《警察与小偷》（*Cops and Robbers*，1951）等，但对新中国的电影创作影响不明显。也许是意大利新现实主义的写实性追求、对现实的批判性，不太符合中国当时的国情、民心和民族群体精神。那是一个颂歌和抒情的百花齐放的时代，新中国电影对新时代新生活的浪漫激情并未与新现实主义的美学原则达成视野融合。所以其纪实风格并没有在中国得到响应。正如论者分析指出的："意大利新现实主义把电影作为观察、了解现实生活、再现现实原貌的记录手段，讲求电影的客观纪实性；而中国电影把电影当作戏剧的一个变种，认为电影的内核是'戏'而不是'影'，从而把电影与戏剧联在一起，把电影作为表现'戏'的手段。"[1]

[1] 张亚彬、姜永环《记录与影戏：电影观念上的差异》，载于《当代电影》1990年第4期，第52页。

值得注意的是，谢晋对新现实主义电影堪称情有独钟。[1]在一定程度上，无论是他20世纪60年代拍摄的《红色娘子军》（1961）还是新时期的电影创作均不乏受新现实主义影响的痕迹。但他对意大利新现实主义却是有误读的，或者说是有创造性转化的。比如他在仔细观摩《罗马11时》时特别关注"《罗》片是如何塑造众多的人物的"，但意大利新现实主义并未把塑造人物作为追求的重点。

3. 法国新浪潮

20世纪50、60年代兴起的法国新浪潮自然也未能对同时期的中国电影产生影响。但20世纪60年代一批被称为影坛"洋务派"的电影理论工作者对法国新浪潮的译介却可能为新时期第四代、第五代导演在二十多年以后的崛起打下了一定的基础。如当时的《电影艺术》杂志连续两期连载《外国电影中的新浪潮》，1962年3月复刊的《电影艺术译丛》全面介绍了意大利新现实主义、法国新浪潮、美国新一代电影（大致即我们今天所说的新好莱坞电影）、日本和波兰的新电影运动、法国真实电影等电影艺术潮流。当然这种译介很可能仅仅停留在理论上，而从理论到实践（还要通过学院教育的中介）自然还会有一个明显的时间差。有论者曾指出中国电影史上一个"隐抑的'新浪潮'"现象："作为内部参考的新浪潮影片却给电影人，尤其是青年电影人带来了极大的冲击，这一冲击所带来的即时效应是使电影人有了'新浪潮'的意识，并在对其电影语言的震惊体验中有了变革的冲动。长期的效应则是这种变革冲动受到长时期的历史潜抑之后，一方面作为更深入的语感，一方面作为参照系参与了1979年电影语言革新的自我构造与自我命名。"[2]

[1] 钟惦棐指出："谢晋不只是踩着三、四十年代的脚印走过来的最后一人，也是当时一批青年导演中第一个接受新的电影观念的人。他对柴伐梯尼和德桑蒂斯导演的《罗马11时》作了细致深入的研究。他的《红色娘子军》比《鸡毛信》在电影表现力上有极大的丰富，这说明谢晋对战后新电影有探索，而不是个故步自封的人。"（《谢晋十思》，载于《文汇报》，1986年8月9日。）

[2] 徐峰《隐抑的新浪潮》，见于《中国电影：描述与阐释》，陆弘石主编，中国电影出版社，2002，第357页。

新时期电影影响源流之一：苏联的"解冻文艺"

新时期之初，中国电影最大的影响源是苏联战争题材影片和"解冻文艺"。

20世纪50年代后半期，苏联反思斯大林的错误，这一政治思潮影响到文艺领域，就是所谓的"解冻文艺"。苏联解冻文艺思潮在战争电影中的一个表现是加入人性、人道主义的视角，开始关注个体人，往往有个人化的视角，表现人性人情，战争则被推为远景。而且在艺术表现手法上也锐意创新，如《雁南飞》(*The Cranes Are Flying*, 1957)、《伊万的童年》(*Ivan's Childhood*, 1962)、《士兵之歌》(*Ballad of a Soldier*, 1959)、《一个人的遭遇》(*Destiny of a Man*, 1959)、《女政委》(*Komissar*, 1967)、《静静的顿河》(*And Quiet Flows the Don*, 1957)、《这里的黎明静悄悄》(*The Dawns Here Are Quiet*, 1972)等。但在中国20世纪50、60年代，苏联的解冻文艺被看做修正主义思潮而加以批判，故这种影响除个别特例外并没有明显表现出来。[1]到了20世纪70年代末80年代初，在相似的语境和期待视野中，这种影响才开始显现了出来。

解冻文艺的影响在《归心似箭》(1979)、《小花》(1979)等电影中都有明显的表现。

《归心似箭》以散文诗的结构去刻画普通战士的心灵，表现了爱情与革命的矛盾。《小花》不是按故事情节发展的线性时间顺序来结构影片，而是依照电影表现的需要，以人物情绪和心理的线索重新结构影片的，是以人物意识流动去表现战争中的人的感情，表现主体是战争中的人而不是战争本身，所以原本血淋淋的战争的残酷被虚化、诗意化、背景化，甚至"唯美化"了。《小花》还以对电影语言的探索而引人注目："充分运用电影在时空

[1] 有材料显示，崔嵬于1963年导演的《小兵张嘎》受到了塔尔科夫斯基《伊万的童年》的影响，尤其在所谓的"小真实"（技巧）上直接向《伊万的童年》学习。据王好为回忆，参见徐峰《隐抑的新浪潮》，见于《中国电影：描述与阐释》，陆弘石主编，中国电影出版社，2002，第358—359页。

上的极大自由,打破我国影片中传统的忆苦思甜(回忆)的手段,采用在彩色片中不断插入黑白片的倒叙、回忆、幻觉等。"(黄健中语)。黑白片和彩色片的交替使用令其互相烘托,也使得彩色和黑白的对位、分立各臻其妙而相得益彰。《小花》中黑白片与彩色片的交替使用,以及通过黑白色调表现回忆与幻觉的技法明显是向苏联影片《这里的黎明静悄悄》学习的。

另外,若就前苏联电影所形成的两大蒙太奇实践与理论的传统来看,似乎普多夫金的诗意蒙太奇更为符合中国观众的接受心态。这也许是因为普多夫金的诗意、抒情蒙太奇与中国艺术含蓄蕴藉的意境追求传统有相通之处。但在中国电影的借鉴过程中,二者也有一种融合的趋向,很多影片在抒情当中加入了不少的理性思想的内容。到后来,这种抒情加理性的蒙太奇在中国电影中成为一种刻板的模式。如表达烈士牺牲或心情激动时常用的那些空镜头和蒙太奇手法。也许这就是普多夫金的中国化,或曰诗意蒙太奇与理性蒙太奇在中国本土的交汇。

在新时期电影的影响接受史上,有一个现象颇为令人困惑。当时日本电影很受欢迎,如《追捕》(1976)、《望乡》(1974)、《砂之器》(1974)、《人证》(1977)、《生死恋》(1971)、《幸福的黄手帕》(1977),甚至是电视连续剧《排球女将》(1979)、《血疑》(1975),但对于中国影视剧来说,却似乎没有产生明显的影响。

在这里,大众的接受与中国电影的生产者的接受似乎呈现出脱节的态势。也许,作为精英知识分子的第四代、第五代导演并没有把他们的注意力投注到这些颇具大众文化品格的影视剧中。

第四代:从巴赞纪实美学、新现实主义到法国新浪潮

在此之后,引发中国影坛持续的影响骚动的是法国巴赞的理论,并主要表现在第四代导演群体的创作中。

纪实追求与巴赞和意大利新现实主义

在新时期，戏剧化以及由此引发的虚假是众矢之的。对之的否弃与解构是从多种角度进行的，其中第四代导演的探索最有代表性。

从某种角度讲，新时期电影初出时面对的主要问题是过于戏剧化、矫饰和虚假。"文革"时到达极致的"高大全"和"假大空"——假定性、虚拟性、抽象性到了极点的样板戏电影，就是这一发展的合理逻辑和必然结果。正如李陀、张暖忻在《电影语言的现代化》中写道："广大观众对我们影片的批评，最常见的就是'假'。这除了反映内容的虚假之外，在表现形式上那种强烈的戏剧化色彩，不也是造成影片虚假的一个重要原因吗？"于是，不仅在电影理论界兴起了巴赞纪实美学的阐扬热潮，在创作上，纪实也成为当时反虚假和戏剧化的一面旗帜。

张暖忻在《我们怎样拍〈沙鸥〉》中自述"追求自然、质朴、真实"，希望影片表现的内容"都应该像生活本身一样以极为自然逼真的面貌出现"[1]，"我们努力尝试用长镜头和移动摄影来处理每一场戏"[2]。郑洞天拍《邻居》（1981）时在导演阐述中写道"影片中的一切都应该是观众曾经经历和可能经历的生活"，"要缩短银幕和生活的距离"，"要下决心打破现实题材影片和观众的隔阂"。

第四代导演选择巴赞作为矫正的武器，但却有误读与变异。这也说明了在外来影响之产生过程中接受者期待视野的重要性。实际上，第四代导演的纪实性探索是非常不彻底的。

首先，他们对巴赞纪实美学的理解本身就有"误读"。这种"误读"，实际上就是期待视野作用的结果。正如戴锦华指出的，第四代导演"在巴赞纪实美学的话语下，掩藏着对风格、造型意识、意象美的追求与渴望。……对风格——个人风格、造型风格的热烈追求，决定了他们的银幕观

[1] 《电影导演的探索》（第二辑），中国电影出版社，1983，第168页。

[2] 同上书，136页。

念不是对现实的无遮挡式的显现，而是对现实表述中重构式的阻断；决定了他们所关注的不是物质世界的复原，而是精神现实的延续，是灵魂与自我的拯救。"[1] 郑国恩也指出："他们追求真实，又追求美，既要纪实性，又要典型化，并且力图在真实的基础上，更加突出，这就具有中国纪实美学的特点。"[2] 就此而言，第四代导演大多是一定程度的唯美主义者。当然是中国式的唯美主义，美在他们那儿是真和善的凝结。他们绝不像西方唯美主义者那样为美而美，绝没有淡化其呼唤真、善、美的责任感和义务心。

鉴于戏剧化传统的根深蒂固，中国电影需要进行的对纪实性的补课和纠偏在第四代导演这儿还远未完成。最终他们的电影成为一种"半戏剧半电影"[3]（也可以称之为"诗电影"或"诗化电影"）。

内向化的电影语言探索与法国新浪潮

第四代导演的电影语言探索具有心理化和内向性的特点。这一特点受到法国新浪潮电影的影响是比较明显的。在此之前，中国电影的主流是一种外向型的美学，即注重对外部动作与人物语言的呈现，以生动曲折的情节表现现实生活外观或事件的流程。而从第四代的创作开始，导演的内心体验、自我意识和个人情绪似乎得到前所未有的强化，甚至常常取代原先故事电影之内核的'事件'或'理念'。林洪洞也认为，以第四代导演为主体的电影，"不是追求外在的戏剧冲突，而是追求内在的心理刻画，着力表现人的精神世界和心理感受"[4]。很明显，心理化并非新现实主义的专长（后期新现实主义表现出此一趋向并向现代主义转向，如费里尼、安东尼奥尼这些现代主义大师都是从新现实主义起步的），所以第四代导演电影语言内向化的特点仅仅以接受巴赞理论和新现实主义是解释不通的。这表

[1] 戴锦华《斜塔：重读第四代》，载于《电影艺术》1989年第4期。
[2] 郑国恩《八十年代初期电影摄影探索描述》，载于《当代电影》1997年第5期，第15页。
[3] 连文光《中国第五代与法国新浪潮电影比较论》，载于《电影艺术》1994年第3期，第79页。
[4] 林洪洞《结构、手段和风格的多样化》，载于《电影创作》1983年11期，第30页。

明,第四代导演还有一个非常重要的影响源,这就是新浪潮电影。

不难发现,第四代导演的许多影片,都不那么自然地设置一个通过画外音表达出来的叙述者视角,而不肯像他们所"推崇"的巴赞和克拉考尔理论所主张的那样,绝对的客观化,让生活自己显现。所以这是一个很有意味的漏洞或缝隙——一个可以揭示第四代导演的隐秘心理情结的"阿喀琉斯之踵"。

在很大的程度上,这个叙事视角带有很强的主观性和自我意识,是第四代导演觉醒的自我意识的流露。

总之,新浪潮的影响切合了第四代导演较为独特的心灵情感世界。第四代导演有着非常明显的诗化追求倾向,他们总是用优美的色彩、流丽的影像语言,来表达对往昔年岁、已逝青春和美好理想的喟叹,记忆的诗化,美化过去的怀旧情结,温馨浪漫的抒情写意,心理时空的表现,非线性的故事结构——从而也有效地回避或逃离了中国电影历史悠久的戏剧化传统,逐步走向他们所悬拟的"电影语言的现代化"的远大目标。

人性理想的温情与苏联电影的余韵

第四代导演对人性的温情的执着与苏联解冻文艺的主题颇有关系,因为他们有着极为相似的社会语境和期待视野。

第四代导演普遍致力于揭示人的个体尊严、价值、人性、人情的失落与吁求。他们影片中的人的形象,一般都是现实生活中的小人物,心地善良、默默无闻、关心他人,虽常常无法主宰自己的命运,但无悔无愧于自己的良心、道德、情操。这使得"人的觉醒"成为他们影片的一个普遍主题。他们"呼唤友爱、温馨、美好、健康、积极向上和安定的秩序"[1]。就像谢飞在《湘女萧萧》(1986)的片头字幕中引用的原作者沈从文的话:"我

[1] 吴贻弓语,《承上启下的群落——关于第四代导演的对话》,载于《电影艺术》1990年第4期,第25页。

只造希腊小庙。这种庙供奉的是人性。"

第四代导演大多是共和国的同龄人,他们接受的是英雄主义、集体主义和理想主义的教育。但这些美好的理想却在"文革"中招致残酷亵渎而破灭了。于是,带着心灵的创痛、昨日的梦魇和不堪回首的记忆,他们的自我意识苏醒了。他们由于承载了过多的历史感伤的记忆而表现出知识分子特有的浓厚的感伤、忧郁、内向、细腻的情感特征和风格化特点。

第四代导演这种自我意识的觉醒还与他们对电影语言、形式、美学风格的探求相一致。张暖忻说过,拍摄《沙鸥》时,她试图使影片"成为一种创作者个人气质的流露和感情的抒发。"《如意》(1982)、《青春祭》《逆光》等影片还采用了第一人称叙述,由此表达"我"对现实世界的主观感觉和感性思考。《青春祭》也是以画外音的方式开始一种回忆性的叙述。在这种由"现在"的立场进行的回忆性叙述所形成的类似心灵对话的情境中,叙述者"我"在历史与现实之间自由出入,其清醒的主体反思意识和对话精神,把凝固的历史激活为鲜活的视听影像世界。

《苦恼人的笑》(1979)、《小街》(1981)等影片则采用部分限制叙事的视角,通过人物的若隐若现、断断续续的意识流动表现被剧中人所感知过的世界,并对个体人在时代与社会的波动中的孤立无助,无法把握自己的有限性有了清醒的认知和了悟。

应该说,第四代导演叙事视角诸方面的变化体现了第四代电影人自我意识的苏醒,他们从蒙昧的迷雾中走出,坚持用自己的眼睛看这个在去除了过多的意识形态障壁之后,愈益清新朗润的世界,换句话说就是——重新叙述为他们个体所感知过、思考过的历史。

第四代电影普遍的感伤情调是自我意识觉醒的一种重要表征。这种感伤情调源于个体从集体中分离出来,自我意识觉醒的必然。这些特点在很大程度上也奠定了第四代导演诗化追求的倾向:如优雅流丽、温柔敦厚的影像语言,对已逝青春和美好理想的喟叹,记忆的诗化,怀旧的情绪,温馨浪漫的抒情写意,心理时空的表现、内向型的心理独白,对大自然的心

仪和主体的移情。

总体而言，第四代导演的电影创作体现了中国电影的主导影响源从巴赞理论与新现实主义到新浪潮的过渡，所以也显出一定程度的杂糅多元的特点，其纪实性追求更多地体现出巴赞理论和新现实主义电影的影响，而如内向化、抒情性、唯美倾向、对电影语言本体探索的执着等则既有着明显的新浪潮的影响痕迹，也有一定程度上苏联电影的影子。而好莱坞电影的影响则比较弱（但在大约自20世纪80年代末开始的娱乐电影潮中，好莱坞的影响则逐渐趋于强势），这也与这一代导演所秉有的知识分子气质、理想主义精神与好莱坞电影大众性追求的天然偏离有关。

第五代：从现代主义新浪潮到多元分化

第五代并非横空出世的一代，没有第四代的铺垫，第五代的辉煌很难想象。如果说所谓的第四代与第五代在历史观念、文化意识诸方面有着若干明显的代际差异的话，两者之间在电影语言探索性上的延续则更为明显。

可以说，第五代发展了第四代的纪实美学追求，并把纪实性与象征性、写实与写意、叙事与造型结合起来，并最终走回了象征和寓言的模式。而他们共同的美学追求则可归结为影像美学的崛起。

以主导性影响源的角度看，第四代到第五代电影的变化体现出从巴赞真实电影美学到法国新浪潮美学的变动趋势，并融合了对视觉造型追求的不断升级。

比如《黄土地》在电影语言表现方面的创新主要表现在它最大限度地发挥电影造型手段的表现功能，在构图、色彩、光线、摄影机运动以及声画结合等方面不拘泥于生活真实，把写实与写意融合起来，不仅创造了稳定的造型形象，也营造了内向的感情基调和近乎凝滞的时间流程。

第四代、第五代影像美学的崛起，在外来影响源上除了可以追溯到法

国新浪潮电影之外，也许还可以追溯到20世纪70、80年代欧洲一个被称为"回到震慑人心的影像"的艺术潮流。

大卫·波德维尔和克里斯汀·汤普逊在《世界电影史》中指出，伴随着对电影叙述手法的新认识和新探索，20世纪70年代的欧陆影坛兴起了一股"回到影像"的艺术潮流。[1] 就像斯皮尔伯格、卢卡斯、科波拉以夸大炫耀的视觉奇观使观众震惊一样，许多欧洲导演也给他们的影片增加了让人神魂颠倒的奇丽画面。好莱坞式的对高速追逐的动感场面、爆炸和特殊效果的"奇观化"追求也为欧洲导演借用来极力创造奇丽而震慑人心的影像，由此吸引观众沉迷于画面和影像。无论欧洲导演还是好莱坞导演都提供了在规模和强度上均为电视所无法匹敌的影像和画面。此外，欧洲艺术电影的这种新的视觉造型倾向也有其本土的根源，且大多呈现出清晰的现代主义风格特征。

波德维尔把这类影片称作"看的电影"。因为这些电影用流行时尚、高科技器材、借鉴于广告摄影和商业电视的常用手法来装饰相当传统的情节。导演们用明快的轮廓和大面积的色块装填镜头，用镜子和闪亮的金属营造出令人眼花目眩的反射性画面。法国导演让-雅克·贝奈克斯与吕克·贝松的电影中的炫目影像，不难让人联想起广告和音乐录影带的风格。这一群体之中最有潜力的是法国导演卡拉克斯，他通过对比强烈的灯光，反常的构图以及出人意料的焦距设置营造出充满美感的影像。有一些影评家把这一类型风格命名为"后现代"风格，这一风格意味着影片借用大众文化的设计风格来营造一种表象的美学。

事实上，这种"看的电影"是对1968年以后向抽象美感发展，并体现于赫尔佐格、维姆·文德斯和汉斯-约根·西贝尔伯格等人作品中的电影风貌的一种延续。这是一种强调形式感和视觉冲击力的电影，而且主要是以年轻观众为对象的。对于其他具有回到影像趋势的导演来说，从绘画中汲

[1]《世界电影史》，大卫·波德维尔、克里斯汀·汤普逊著，北京大学出版社，2003。

取的灵感是无论喜剧还是大众媒介都无法匹敌的。

也许是由于第五代导演与当时欧洲导演一样面对好莱坞戏剧化的阴影，而新好莱坞本身就是对旧好莱坞的一种逆反。这也反映出世界范围内各种电影现象之间发生影响的复杂性。

当然，第五代导演的视觉造型追求并不是完全西化的，像《黄土地》里那种大写意的美，"那种静默无声的豪迈"，在美学精神上是非常中国化的。这也表现出外来影响的本土化，或者说——传统对外来影响的同化。

第五代导演与新浪潮及欧洲艺术电影或者说现代主义文艺思潮的蜜月期实际上并没有持续很久。第五代很快就碎裂了，作为群体不复存在。张艺谋后来的路子是新好莱坞式的。他开始往娱乐化转向，其顶峰之作就是他自称为"杂种"电影的《红高粱》——既有新浪潮及欧洲艺术电影的影像追求和抒情性，也有好莱坞式的传奇性和视觉奇观化，还有中国式的"戏剧化"和野史传奇意味。《红高粱》的成功意味着第五代的终结，意味着好莱坞影响的再度崛起，也昭示着一个多元文化时代的莅临。

平心而论，肇始于第四代导演而由第五代导演的艺术探索而臻于极致的视觉美学，与好莱坞20世纪60年代以来浸染了后现代文化风格的视觉美学风格差异很大。由于外来影响源对电影艺术发生作用的时间差问题，也由于国情上与后现代情状相距甚远，以及长久关闭的国门突然打开之后艺术接受循序渐进的特点，中国第四代、第五代导演所接受的影响与其说是来自与之大致同期的新好莱坞或独立制片的新"新好莱坞"，不如说是来自在时间上相差更远的法国新浪潮与欧洲艺术电影。

作为新时期文化精神之集中体现的第五代导演在20世纪80年代末90年代初就处于分化的态势之中。这一分化的态势也伴随着他们电影影响源的日益扩大和丰富。

在第五代转型分化的标志性作品《红高粱》之后，张艺谋的纪实性转向耐人寻味。《秋菊打官司》（1992）使用了50%以上的偷拍镜头以及绝大部分非职业演员，以一种近乎纪录片的方式完成了影片的创作，表现出质

朴、幽默与原生态的风格。《一个都不能少》（1999），全部由非职业演员出演。影片提供的具有极强质感的故事以及非职业演员未经雕琢的生活化表演，都把纪实风格向前推进了一大步。

事实上，在这里我们看到了张艺谋对戏剧性与纪实性的巧妙结合。而且我们能看出张艺谋此间的这两部电影很可能受到伊朗新电影的影响。郑洞天就认为《一个都不能少》"有的地方像阿巴斯（比如搬砖）"。与许多伊朗新电影一样，无论是《秋菊打官司》还是《一个都不能少》其实都不乏那种巧妙隐藏着（通过日常生活化的纪实性外观）的戏剧性，还不乏好莱坞式的简单化情节和大团圆式结局。这种选择虽说与第四代张扬的纪实美学不同，也与巴赞等的纪实美学的深切人道关怀不同，但确实把戏剧性、观赏性与纪实风格结合了起来。这在娱乐化、商品化的时代，为纪实美学的发展与普及提供了新的可能的路径。

与张艺谋包裹在戏剧性中的纪实美学不同，曾经在意大利学电影的宁瀛在第五代中走的是另一种路子。也许由于意大利电影教育的背景，她在20世纪90年代开始拍片的时候，就直接从纪实入手，表现的是一种日常生活化的客观生活状态。《找乐》（1993）、《民警故事》（1995）等影片对当下中国现实的关注具有一种特别的力度，表现出意大利新现实主义明显的影响痕迹。

因此，张艺谋、宁瀛的纪实追求不可同日而语。张艺谋在纪实性的外观之下隐藏着八面玲珑的机智和商业化的诉求，而宁瀛还顽强地保留了人道主义和知识分子的精英意识。这反映了第五代导演作为知识分子群体在新的文化语境之下的不同应对和分化，这之中当然也应和着主导性影响源的变异。

冯小宁则趋向于对好莱坞大片风格的追求。他的《红河谷》（1997）、《黄河绝恋》（1999）、《紫日》（2001）等影片，往往具有宏大的叙事、国际化的题材、好莱坞风格的包装、强烈而紧凑的戏剧性，采取的是好莱坞"奇观化"原则和国际化时尚主题的"主旋律"策略。

黄建新电影的表现主义风格与其他第五代导演也很不一样。黄建新对以《红色沙漠》(*Il deserto rosso*, 1964)、《奇遇》(*L'avventura*, 1960) 等为代表的现代主义电影的影响接受相当明显。这主要表现在画面造型和故事结构上。但其电影的荒诞感、带有明显的假定性的叙事结构，以及面对现实与当下性的题材等特点，又表现出对后现代主义文艺思想的接受。

何平的《双旗镇刀客》(1990) 为一种"中国特色的西部类型片"的探索和初步成型作出了贡献。影片至少容纳了好莱坞电影的某些成功的电影要素，故事叙事张弛有度，对情节的把握相当圆熟，画面造型性强，极富视觉张力。弥漫于影片的玄秘而犹疑的气息，无疑有西部片的影响。那个时间限定的逼近让人想起《正午》(*High Noon*, 1952)；而孩哥的最后出手又让人想起《不可饶恕》(*Unforgiven*, 1992)，同时，这个段落又能让人体会到"以不变应万变""以静制动"的道家文化精神。影片融合了东方文化的神秘和大智若愚与好莱坞西部片的某些外部特征，但又很具中国特色，那种以静制动、后发制人的哲学完全是中国化的。

周晓文的《青春无悔》(1991)、《青春冲动》(1992)、《狭路英豪》(1993) 在题材、风格类型、青年性心理表现、对好莱坞心理悬念类型影片的借鉴等方面都不无开拓性意义。

张建亚则把影响借鉴的取向投之于某些欧美后现代风格电影。他的《三毛从军记》(1992)、《王先生之欲火焚身》(1993) 等影片心态从容而大胆夸张，充满滑稽的模仿，尽情游戏解构了政治文化和电影经典，于第五代导演群体中极为另类、独树一帜。

第六代：多元影响的"北京杂种"

被称为"看碟的一代"的第六代导演在一个多元文化时代走着自己的路。从影响源的角度看，新生代电影比之于第四代、第五代电影有

了更大更驳杂的接受视野。郝建曾经列举了"对第六代有重要影响的作品",计有:《筋疲力尽》(À bout de souffle, 1960)、《四百下》(Les quatre cents coups, 1959)、《美国往事》(Once Upon a Time in America, 1984)、《邦妮和克莱德》(Bonnie and Clyde, 1967)、《教父》(The Godfather, 1972)、《午夜牛郎》(Midnight Cowboy, 1969)、《逍遥骑士》(Easy Rider, 1969)、《现代启示录》(Apocalypse Now, 1979)、《名誉》《迷墙》(Pink Floyd The Wall, 1982)、《眩晕》(Vertigo, 1958)、《夺魂索》(Rope, 1948)、《西北偏北》(North by Northwest, 1959)、《维罗尼卡的双重生活》(La double vie de Véronique, 1991)和它的模仿之作《双面情人》(Sliding Doors, 1998)、《情书》(Love Letter, 1995)、《低俗小说》(Pulp Fiction, 1994)等。他还形象地比喻第五代与第六代之间的差别:第五代的血管里流动的是黄河水;第六代的血管里流动的是胶片———从他们的一部影片里可以看到50部以上的各种电影。韩小磊则列举了如下外国电影导演作为他所论述的"后五代个人电影"的影响源:"美国的马丁·斯科西斯、科波拉、莱翁内、斯皮尔伯格、大卫·林奇、索德伯格、斯派克·李、波兰的基耶斯洛夫斯基、希腊的安哲洛普罗斯、西班牙的阿尔莫多瓦、英国的格林纳威等。"[1]从作为北京电影学院教师的郝建和韩小磊发现和论及的这些可能对第六代导演(大多毕业于北京电影学院)产生过重大影响的且国度、风格、形态都差异很大的导演和影片看,第六代导演的影响源无疑是极为丰富而广阔庞杂的。

笔者曾把第六代导演的群体构成大致划分为几个主要部分。[2] 不难发现,每一个群体构成都分别有自己主导性的影响源,并因而表现出驳杂的特点。

1. 表达生存的孤独、焦虑,凸现自我与欧洲艺术电影或作者电影

这一群体在个体影像语言上注重影像本体,具有明显的风格化特色,

[1] 韩小磊《对五代的文化突围——后五代的个人电影现象》,载于《电影艺术》,1995年第2期,第58页。

[2] 《当代中国影视文化研究》,陈旭光著,北京大学出版社,2004,第148—151页。

是现代主义式的，他们更多地接受欧洲作者电影或艺术电影的影响，影像充满陌生感。概而言之，最初的新生代导演即第六代导演都是欧洲艺术电影的崇拜者，他们反感并否弃好莱坞，坚执于走艺术电影之路，美学趣味在骨子里是贵族化的，欧洲现代主义式的。从教育背景来看，这一拨人大多是电影学院毕业的。

在《悬恋》（1993）中，黑白影调对比鲜明的画面伴随着总是若有所失的年轻美丽的女精神病患者，还有许多莫名其妙的梦境表现，流露出浓重的精神分析的意味，以及构图上的鲜明的表现主义特色等，不难见出欧洲现代主义艺术电影如《红色沙漠》《奇遇》《去年在马里昂巴德》等的痕迹。

《邮差》（1995）通过风格化的影像语言探入一个"偷窥者"（冯远征扮演）的内心世界：敏感、神经质、焦虑、自闭而又渴求与他人沟通。导演通过对其个人隐秘内心世界的理解和体验而成为人的深层精神世界的发现者。

《冬春的日子》以极端风格化的影像描绘了一对画家夫妇（画家刘小东、喻红扮演）的精神生活，带有相当浓郁的"身边性"和个人隐私性特点，几乎像一部日记体的"身边小说"，主观情绪浓郁，自我意识突出，最后，画家面对那个"镜中自我"而陷入精神分裂的困境。毋庸讳言，上述电影哪怕仅仅是在题材和表现领域上的拓展与深入，都是难能可贵，极具拓荒性的。

《巫山云雨》有一个明显的叙事与理性思考双重叠合式（能指/所指）的构架模式。叙述表层是相当纪实的，但在结构上却颇具匠心，某些呆照般的画面构图和似乎是有意不太自然的、风格化的演员表演都颇富"象外之意"，引发观众的思考。事实上，影片正是力图通过影片的结构来把握生活、概括生活并表达导演主体的思考。导演章明曾谈道："每部电影都要对生活有所概括，一概括你就在找那个东西。你看安东尼奥尼的《奇遇》，当时正统的电影，主流的电影故事都是完整的，但《奇遇》没有那样去做。"[1] 所

[1] 《此情可待——章明访谈录》，载于《北京电影学院学报》，1996年1期，第46页。

以在这样的电影中，纪实只是一个假象，是表层，而深层的内涵是关于人的生存意义、生存的偶然性、不定性等重要的存在主义式的哲学主题。这是一种比较典型的现代主义式的意义生成（象征、隐喻、意义构成）模式。

章明的另一部电影《秘语十七小时》（2001）对安东尼奥尼的《奇遇》有较为浓重的模仿痕迹。导演刻意地设置了一个带有一定假定性的情境，把一些人不期而然地集中到（也是存在主义式地"被抛入"到）这个相对封闭自足的情境之中，讲述他们之间若有若无的纠葛关系。影片一如既往地体现了导演高扬的主体精神，以及力图以电影的形式重新结构现实生活、解剖人性的追求。

所以不妨说，最早的新生代——狭义上的"第六代"才是中国电影中真正的现代主义，当然是一种深化了的、个体性的现代主义。

2. 客观化纪实性追求与意大利新现实主义的再度崛起

此类影片以一种纪实性的风格呈现出个体生存状态，一些手法如同期录音、跟镜头、实景拍摄、长镜头，强化了影片的纪实风格。这是因为，新生代导演并不想寄托什么宏大主题、他们所力图表现的是琐屑、杂乱、日常的当下的边缘人生活状态，再加上投资很少的小制作的影片生产方式，种种原因，都决定了其影片粗粝、朴质的纪实性风格。他们影片中破碎的片断化的叙事，不再具有完整性的情节结构，没有那么多巧合的生活原生态，与意大利新现实主义电影的特点颇为接近。

这些影片往往比较注重当下社会中底层普通民众的个体性的生存，凸现电影的记录本性和导演的人道主义关怀，平实而朴素地表达一种悲悯的人道主义情怀，如贾樟柯、王超的作品，也包括张元的《妈妈》（1990）、《儿子》（1996）等。贾樟柯的《小武》《小山回家》（1995）、《站台》（2000）、《世界》《三峡好人》等影片试图"以老老实实的态度来记录这个年代变化的影像，反映当下氛围"（贾樟柯语）。

此类纪实风格的虚构性影片，以最为朴素平实的方式，唤起了人们对乡土及变动社会中个体生命、个人选择的关注与悲悯。

这一批电影的纪实取向，一定程度上可以视作意大利新现实主义风格的"否定之否定"式（又融合了伊朗新电影的某些特点）的再度崛起。

3. 后现代取向与新好莱坞电影和美国独立电影

这一取向的电影可以以《头发乱了》（管虎）、《北京杂种》（张元）等影片为代表。这两部电影既以"摇滚人"为表现对象或题材，更以趋于"摇滚化"的形式、风格外观为整体形式，如瞬间的表象、情绪的碎片、不连贯的事件、游移不停的运动镜头以及充满青春骚动的快节奏起伏。《北京杂种》在结构上颇具后现代的无序性，一共并置了五条线索，断断续续插入了六章摇滚乐，颇具拼贴装置性。其在叙事技巧上明显受到一批带有后现代风格的新好莱坞电影如《不准掉头》（*U Turn*，1997）、《低俗小说》等的影响。再如《谈情说爱》（李欣，1995），也是采用了三段式叙事结构，而且有意"没有让故事的发展进入习惯的思维轨迹"[1]，从而以激进的叙述游戏颠覆了观众的期待视野。

此外如路学长的《非常夏日》（2000），既有影像上的别出心裁，又有叙事上的引人入胜，尤其是运用分段叙述的结构方式对悬念气氛进行了很好的渲染，其结构把握能力相当老成。影片在叙事结构上留有《罗生门》《双面情人》《低俗小说》《罗拉快跑》等的影响痕迹，也是几次回忆性叙述的叠合，在几次叙述的对比之间留下某种"叙事的缝隙"和悬念，最后才把真相披露，虽有模仿痕迹，有的细节甚至直接从《低俗小说》等中"戏拟性"借用（一种"致敬"），但"化"得很好，几乎不露痕迹。

《蓝色爱情》（2000）也有悬疑片的外观，但有文艺电影先锋叙事的气质，更具后现代黑色幽默的意味。《走到底》（2001）则流畅且"通俗剧"得多，带有明显的好莱坞"公路（类型）片"的影响痕迹，但还是有一些影像上的风格化追求，叙述也不是平庸的流畅，总体而言，属于美国式类型电影与欧洲式"作者电影"的杂糅。

[1] 李欣《关于〈谈情说爱〉》，载于《当代电影》，1996年第4期，第15页。

4. 中国特色的商业电影与美国好莱坞

随着中国社会市场化进程的加速，有些青年导演开始正视这种进程而力图适应并转向，更年轻的新生代导演更重视叙事，重视讲故事的技巧，也不再讳言票房，而是试图折中，乐意于接受的影响源也较之早期第六代导演相对狭窄的"欧洲艺术电影"有了极大的扩大。

其中运作得最为成功的是以美国人罗异的艺玛公司为中心、大部分毕业于中央戏剧学院，并以商业电影为探索目标的一批导演。如张扬（代表作品《爱情麻辣烫》[1997]、《洗澡》[1999]）、施润玖（代表作品《美丽新世界》[1999]），以及金琛（代表作品《网络时代的爱情》[1998]）等。

如果从纵向上看，不难发现，第六代导演作为一个开放变动的群体，接受影响的重心在不断发生变化。比如早期的《冬春的日子》《悬恋》等有很明显的欧洲艺术电影、现代主义新浪潮电影等的影响痕迹。而20世纪90年代以来的《走到底》《寻枪》《花眼》等影片，则更多了一些好莱坞电影的影响痕迹。《十七岁的单车》（2001）折射的当下的生活面非常广阔，也可约略发现受新好莱坞青春片、意大利新现实主义、伊朗新电影等综合性影响的痕迹。

在对影响的接受上，新生代导演大多从模仿而对话——在电影语言、叙事结构的探索中与经典艺术电影对话。《月蚀》（1999）中，同一个演员扮演两个女人，似真似幻，表现了人性的丰富复杂性以及人多重生活的可能性和偶然性。这与《维罗尼卡的双重生活》中的现代主义主题的探索极为相似。但与《维》片中的线性叙事不同，《月蚀》的叙事结构更为复杂。《月蚀》除了通过借鉴模仿而实施对欧洲艺术电影的对话之外，还在一个第三世界文化的氛围中整合了美国新好莱坞电影传统，或者说，在汲取了经典的现代主义文化精髓之外，还融进了某种零散化的、不确定性的后现代文化气息。

近年颇为引人注目的导演陆川，其电影无论是《寻枪》还是《可可西里》（2004）都融合了诸多好莱坞因素。这两部影片虽然具有最为本土的题材和纪实的外观，却无论在影像风格上还是叙述结构上都暗含着丰富的戏

剧性张力。

就总体轨迹而言，第六代电影大致走过了一条从拒斥好莱坞到在更为开阔的视野上融合好莱坞的"之"字形的道路。

结语：新世纪的喧声杂语和多元融合

进入世纪之交，文化变迁与全球化进程的不断加剧，驳杂斑斓的种种影响源都不露声色，汇入了一个多元和杂语的时代难觅踪迹。

在一个宽容和多元的时代，诸如曾经历时性地对中国电影产生影响的世界各国电影或美学风格电影流派——法国的巴赞、意大利新现实主义、法国新浪潮与欧洲艺术电影、经典好莱坞、新好莱坞、欧美独立制片的电影、后现代风格电影，乃至伊朗新电影和韩国电影、日本电影等——都共时性地杂糅在一个平面上。中国电影呈现出前所未有的多元影响的生态景观。

在全球化态势中，电影的外来影响是不容否认的既成事实。有时候，这种影响的发生甚至是一种"移植"和"嫁接"。而这种影响的发生乃至结出果实，又是中国独特的美学精神与现实语境制约的结果。甚至恰恰是中国语境的潜在制约性（常常通过对西方电影的"中国化"的"误读"），诱导了这种外来影响的产生乃至结果。正如卢卡契（Georg Lukacs）所言："真正的影响永远是一种潜力的解放。正是这种潜在力的勃发才使外国伟大作家对本民族的文化发展起了促进的作用——而不是那些风行一时的浮光掠影的表面影响。"[1] 毫无疑问，任何外来影响的产生、发展都不可能是盲目移植或嫁接的结果。这影响接受的过程，必然也是一条从契合、移植，而融合、升华的道路。因为"艺术品绝不仅仅是来源和影响的总和：它们是一个个整体，从别处获得的原材料在整体中不再是外来的死东西，而是已

[1] 《卢卡契文学论文集》（第2卷），中国社会科学出版社，1981，第452页。

同化于一个新结构之中了"。[1]

　　随着时间的推移,这种影响的痕迹越来越难于辨认和寻觅。这里,有影响和反影响,有影响的影响,有中国电影自身形成传统之后对后来者的影响,有港台电影与大陆电影的相互影响,还有合拍片,及华语导演在好莱坞拍片或用海外资金拍片等复杂情状。在这样一个多元的、无主流的时代,我们只能粗略地循着中国电影在新时期的几个主要发展阶段和几个主要导演群体描绘一幅色彩驳杂的文化地形图。

[1]　韦勒克《比较文学的危机》,见于《批评的诸种概念》,四川文艺出版社,1988。

潮涌与蜕变：中国艺术电影三十年

1977年以来，"新时期"这个名词开始约定俗成。"新时期"原是一个政治术语，意指中国进入了一个拨乱反正的新的时期。后来，这一术语就不仅仅是时间的概念，更代表了一个时代的艺术追求、美学理想和文化精神。

新时期电影是新时期文艺思潮的一支，以主体性的觉醒和高扬，致力于弘扬美好的人性、人情，反封建，追寻民族文化精神的反思和现代性理想，在艺术上表现为对"电影语言现代化"、纪实风格、影像造型美学等的追求。

后新时期电影是新时期社会文化转型之结果，约始于20世纪80年代后期，随改革开放的深入和市场化的转型，表现出与新时期不同的文化景观。

进入新世纪，在全球化语境和市场化现实中，艺术电影进一步经历着蜕变和新生。

无论是新时期、后新时期还是新世纪，都可以用另一个名称来代替，那就是"改革开放三十年"。"艺术电影"在改革开放三十年来的流变，在不同语境中的含义、指称与境况，见证了中国电影的发展历程和文化流变。

"艺术电影"辨析

"艺术电影"（Art Cinema）无疑是一个充满"陷阱"的术语。这一术语并无严格统一的标准，在国外就是如此，进入中国，由于语境的差异更

其复杂。

艺术电影在西方，还是渊源有自的。克莉丝汀·汤普森与大卫·波德维尔曾论述道："第一次世界大战后的几年里，法国印象派和德国表现主义电影的出现，使得影评家越来越倾向于在主流的商业电影之外和支流的'艺术电影'之间进行清晰的划分。无论这种划分是否有效合适，这种划分方法从那时开始被广为运用。"而且艺术电影与相应的体制密切相关。"由于艺术电影特定的、较受限制的受众对象，导致了1920年代出现一种新的，被一名历史学家界定为'另类电影的网络'体制的形成。"这一体制也就是我们所说的"艺术影院"或"艺术院线"。"艺术影院、电影俱乐部、展览和出版等，都殊途同归促进了'另类电影'的发展。"[1]

但现在西方学界一般说的艺术电影的概念"是特指第二次世界大战后（并持续到现在）制作的叙事电影，它们展现了全新的形式观念和内容蕴含，并以知识文化阶层的观众为主要对象。"[2]

公认的艺术电影包括意大利新现实主义电影、法国新浪潮电影、德国新电影等，后又扩大到也包括美国电影中的一些好莱坞片厂制度之外的独立电影，最后这一称谓含义愈加宽泛，泛指片厂制度以外，在艺术影院放映，面向小众，常受国际电影节肯定，并且有一定的风格化特征、艺术探索性和人文深度意义追求的电影。

一般来说，欧洲电影素有表达作者个人理想、追求影像之思想深度的艺术电影传统，此传统也常常与现代主义电影美学传统相重叠。好莱坞电影之外的一些独立制作的电影，也可归为广义的艺术电影。不少被称为"新好莱坞电影"的作品，就融合了欧洲艺术电影和美国电影的传统（商业电影、类型电影）。而欧洲电影人如吕克·贝松、阿尔莫多瓦等也吸收了

[1] 《世界电影史》，克莉丝汀·汤普森、大卫·波德维尔著，北京大学出版社，2004，第145页。

[2] 《世界电影理论思潮》，游飞、蔡卫著，中国广播电视出版社，2002，第234页。

大量好莱坞电影的表现方法，拍出了"一种强调形式感和视觉冲击力"的"看的电影"[1]。所以，融合是大趋势，复杂难辨是常态。但这并不妨碍"艺术电影"这一术语的存在以及从此角度研究电影的有效性。

归纳起来，西方"艺术电影"的限定主要是三方面的内容：第一是相应的体制上的支持；第二是风格上有一定的艺术追求和人文性深度，具有"作者电影"特征；第三是融资渠道与发行渠道上的独立性，区别于好莱坞大片厂制度。

在大致梳理了西方电影中艺术电影的所指之后，我们再来看其在中国的情况。在中国，艺术电影（有时也称艺术片、文艺片等）虽然也无法下严格的定义，但却是约定俗成，心照不宣的。国内评论界一般都把电影进行主旋律电影、娱乐电影（商业片）、艺术电影（艺术片）的区分。

若是对照西方艺术电影的这三个限定来看，中国的艺术电影便呈现出其复杂性。比如，中国没有艺术院线的体制，但20世纪70年代末到80年代后期，中国的电影生产和发行体制客观上却是支持艺术电影的。由于当时电影的生产放映都在计划经济体制之内，几乎没有商业电影或娱乐电影，所以电影不可能逃脱与政治的关系，但只要是在艺术上有新意，在政治主题的表达上不像以前电影那么直接，第四代导演的很多影片就可以纳入艺术电影的行列。20世纪90年代以后，统购统销的计划体制不支持艺术电影的创作了。这带来第五代的分化和新时期艺术电影高潮的衰落，以及第六代导演特定阶段体制外的"独立制作"。而新世纪以来，随着环境的进一步宽松，第六代导演从"地下"走到"地上"，与其他导演一道接受市场的洗礼。此时市场经济的体制已经不再允许某些导演做纯粹的艺术电影探索。艺术电影面临分化与分流的境遇。进入20世纪90年代末和新世纪，艺术电影与商业电影、主旋律电影的界限愈益模糊。在今天，艺术电影也得考虑

[1] 《世界电影史》，克莉丝汀·汤普森、大卫·波德维尔著，北京大学出版社，2004，第145页。

票房，也可以做得时尚化、商业化，也可以向主旋律题材进军。艺术电影与其他电影的界限逐渐模糊化。

所以，我们只能大致地界定中国改革开放三十年来的"艺术电影"，它一直有自己的独特性，一直是一个变量。正如论者认为的，"艺术电影的概念永远不会被完全固定下来，然而它总会在标准化和多样化的张力之间、结合特定的历史情景被提炼出来。"[1]

无论如何，回望改革开放三十年，我们还是能发现一条较为明晰的艺术电影的流脉，这一支流脉明显区别于主旋律电影和商业化电影：从几代导演共同努力的艺术的"苏醒"，到以第四代导演为主体的艺术创新潮流，到以第五代导演为主体的新时期电影艺术的高潮和高潮过后的萎缩与分化，以及"后五代"导演对艺术与商业的融合，到第六代导演的边缘坚持，以及新世纪以后，第六代导演和不断冒出的新生代导演关注现实、融合艺术与商业、艺术与主流（"新主流电影"）的努力，而呈现出多姿多彩、充满活力的文化景观。

艺术的"苏醒"：诗意与纪实（1979—）

1977年，人们从一个压抑和贬斥"美"的时代中"苏醒"过来，迎来了一个呼唤美的回归和艺术自觉的新时期。

在电影界，则是一个艺术感觉苏醒的时代，一场致力于艺术创新和技巧实验的"静悄悄的绿色革命"开始了。理论界关于"电影与戏剧离婚""丢掉戏剧的拐棍""电影语言现代化"等问题的探讨引领或配合了这一电影创新潮流。1979年《小花》《苦恼人的笑》《生活的颤音》《春雨潇潇》等影片的出现，令人耳目一新，拉开了中国新时期艺术电影的序幕。

[1] 《世界电影理论思潮》，游飞、蔡卫著，中国广播电视出版社，2002，第234页。

随后从1980年到1984年,《巴山夜雨》《城南旧事》《邻居》《沙鸥》《小街》《都市里的村庄》《逆光》《乡音》《青春祭》等,迅速把从"文革遗风"和"样板戏"模式中突围而出的艺术电影潮流推到一个高潮。

这一自觉追求艺术创新的潮流,以第四代导演为主体,也包括部分第三代导演的探索(如《归心似箭》《天云山传奇》等)。他们的艺术追求与新时期文化理想、艺术精神高度契合一致,是新时期艺术创新潮流中的有机一元。

与新时期美学热、形式热,以及文艺创作的"向内转"等趋向相应,此间的艺术电影都重视电影表现的诗意风格,有着较为浓郁的人文主义和形式主义或唯美主义气息。在艺术风格和审美情调上,此间的艺术电影已经初步形成了自己独特的象征性影像系统,偏重于表现美好的东西被毁灭的带有感伤与忧郁的悲剧美,常常表现出一种淡淡的"美丽的忧伤"风格,中和而有节制,哀而不伤,在哀婉感伤中透出脉脉温情和理想光芒。

《小花》对战争的影像表现(在表现严酷的战争场面时在镜头前加红滤色镜,从而使战争"虚化"或"写意化",并退居后台),使得影片"从内容到形式的探索都带有一定的'叛逆'性质"(黄健中语)。

《城南旧事》致力于传达一种"淡淡的哀愁、沉沉的相思"的韵味,追求那种如"缓缓的小溪"一样怨而不怒、哀而不伤的情绪氛围;[1]音乐旋律的周而复始,场景的重复,以及"节奏的重复"和"叙述上的重复"。[2]渲染了人生的离情别绪,在艺术境界上营造出一种别有况味的生活流逝感,一种浓浓的诗意。

《我们的田野》(1983)正如导演阐述中所强调的,影片要追求"诗情、画意,强调造型、声音结合的形式美,追求感情浓烈,意境深远",要拍成"一首田野的电影诗"。

[1] 吴贻弓《〈城南旧事〉导演阐述》,载于《电影文化》1983年第2期。

[2] 吴贻弓《〈城南旧事〉导演总结》,载于《电影通讯》1983年第2期。

《青春祭》以诗化的风格、重人物内心世界之表现的散文化结构方式表达了对美好的青春记忆之失落的喟叹和惋惜，傣族人居住的乡村自然优美，清纯而动人，深深地吸引了作为汉族姑娘的女主人公。影片行云流水般地洋溢着动人的诗情画意，清新的抒情与深沉的哲理思索在影像中融为一体，营造出了一种阴柔、含蓄、抑制而冲和的美。

此间艺术电影对电影语言、形式、美学风格进行了多向度的积极探索，这种艺术探求以人的觉醒为主旨，也与他们自我意识的觉醒相应。

滕文骥的《苏醒》通过对极"左"政治造成的个人精神和情感的摧残的思考，隐喻了自我意识的觉醒。那种"拍得比较朦胧"[1]的风格调子，也非常符合自我意识"苏醒"的主题诉求，而且"苏醒"无疑是具有全社会性的文化主题。

《如意》《青春祭》《逆光》等影片还采用了第一人称叙述，由此表达"我"对现实世界的主观感觉和感性思考。

《青春祭》《小街》都是以画外音的方式开始回忆性的叙述。在这种由现在的立场所进行的回忆性叙述中形成心灵对话的情境，叙述者"我"在历史与现实之间自由出入，其清醒的主体反思意识和对话精神，把凝固的历史激活为鲜活的视听影像世界。

《苦恼人的笑》《小街》在电影叙事上有引人注目的探索，这两部影片均采用部分限制叙事的视角，即"通过人物的意识流动和断续性思维描述人物感知过的世界"[2]，并对个体人在时代社会波动中的孤立无助，无法把握自己的有限性有了清醒的认知。《小街》还尝试多种不同结尾的并置，使得人物的结局具有不确定性和开放性，并让在构思写作中的编导也进入了影片，产生一种间离效果，也凸现了一种电影叙述游戏的精神。以导演的

[1] 滕文骥曾自述："《苏醒》当时拍得比较朦胧，谈论的哲理有些生硬，而实际上那个时候人人都是处在朦胧之中谈论生命的道理的。"（滕文骥、荣韦菁、李奕明《第十一部》，载于《电影艺术》，1990年3期。）

[2] 张卫《新中国电影的叙事探索与影像追求》，《新中国电影五十年》，中国电影出版社。

画外音开始故事叙述的方式,似乎有意把拍摄的行为暴露在观众面前。导演对影片的介入更是表征了导演理性清醒的自我意识。

《苦恼人的笑》堪称心理电影或意识流电影。影片以主人公的心理活动为主线,把梦境、幻觉、潜意识和现实剪辑交融在一起,其荒诞的风格更为中国电影所鲜见。

总之,此间艺术电影普遍的感伤情调是自我意识觉醒的一种影像风格表征,这奠定了影片诗化追求的倾向,如色彩流丽、温柔敦厚的影像语言,对已逝青春和美好理想的喟叹,美化过去的怀旧情结,温馨浪漫的抒情写意,心理时空的表现、内向型的心理独白,对大自然的心仪和移情等。

第四代导演艺术电影探索的另一重要路向是纪实风格追求及相应的长镜头实验。

在当时,戏剧化以及由此引发的虚假是众矢之的。"当时反矫情、反虚假是我们最大的艺术目标。"(郑洞天语)他们转向了对纪实性的追求,提倡主张使用长镜头,反对蒙太奇,反对戏剧化结构的巴赞美学。

从艺术表现的角度讲,新时期电影初出时面对的主要问题是过于戏剧化、矫饰和虚假。于是,纪实风格和长镜头手法成为当时第四代电影人艺术突破与创新的一个有力的武器。

虽如张暖忻所说,她在拍摄《沙鸥》时试图使影片"成为一种创作者个人气质的流露和感情的抒发",但影片"追求自然、质朴、真实",表现的内容"都应该像生活本身一样以极为自然逼真的面貌出现","我们努力尝试用长镜头和移动摄影来处理每一场戏"。[1]

《见习律师》(1982)大量运用全景镜头、长镜头和跟移镜头,增强了银幕空间的真实感。据统计,《见习律师》的总镜头数为320个,而当时一般电影通常有500至600个镜头,可见长镜头在这部影片中无疑占有很大的比重。

[1] 《我们怎样拍〈沙鸥〉》,见于《电影导演的探索》(第二辑),中国电影出版社,1983,第136页。

《邻居》是对纪实美学的忠实实践，影片表现了具有浓郁生活气息的当下现实生活，表达了一种切近的"民生"主题。正如郑洞天在导演阐述中说道的："影片中的一切都应该是观众曾经经历和可能经历的生活……要缩短银幕和生活的距离……要下决心打破现实题材影片和观众的隔阂。"

当然，此间艺术电影虽然以巴赞的长镜头理论和纪实性追求为旗帜，但其对纪实性的追求并不彻底。正如郑国恩所指出的："他们追求真实，又追求美，既要纪实性，又要典型化，并且力图在真实的基础上，更加突出，这就具有中国纪实美学的特点。"[1]

即使是进入新一代导演不断崛起，电影生产环境不断变化的20世纪90年代，第四代导演的艺术电影探索仍断续进行。他们中有一部分导演走向"主旋律"，接拍命题式影片，也有一些导演在此后仍拍出了一些堪称经典的比较纯粹的艺术电影，像《人·鬼·情》（1987）、《黑骏马》（1995）等。但比之20世纪80年代初期与中期的艺术电影高潮，这些都只能算作个体探索的成果了。

总之，相较于"文革"结束之时的艺术荒芜，新时期艺术电影第一个浪潮的探索是难能可贵的，成就是巨大的。其对纪实美学与心理化的诗化风格的追求堪称改革开放三十年艺术电影影响最为深远的两大遗产。

视觉造型美学：崛起与分化（1984—）

1984年是一个重要的年份，《一个和八个》《黄土地》的出场似乎宣告了一场更为大胆猛烈的电影艺术革命的到来，也宣告了一代新导演——第五代导演的登场，他们在前人艺术探求的基础上，把艺术电影推到一个高潮。

第五代导演富有理性精神和理想主义气质，致力于深沉的民族文化反思和民族精神重建。在艺术上，他们致力于对银幕视觉造型和象征写意功

[1] 郑国恩《八十年代初期电影摄影探索描述》，载于《当代电影》，1997年第5期。

能的强化，以富有视觉冲击力的画面，进一步强化了影像美学。他们的成就代表了新时期电影的最高峰，也是中国电影走向世界的重要标志。

在电影视觉美学和影像的风格化追求上，第五代导演与第四代导演一脉相承。《一个和八个》是第五代导演的亮相之作，在题材、人物形象和画面造型等诸多方面都有相当的突破。影片以非常规的构图、粗粝的人物和画面造型、灰黄的色彩基调表现了战争的残酷、民族生存的伟力，可谓对常规战争电影的重大突破。

"《黄土地》旋风"以强烈的视觉造型性，以丢掉"戏剧的拐杖"而回到电影之影像本体之后所带来的强劲视觉冲击力震撼了影坛。《黄土地》的横空出世标志着"影像美学"的崛起。这是一种偏于静态造型的视觉美学，而非动态性的视觉奇观展示。空间的大写意风格，缓慢的、几乎停滞不动的镜头运动方式，呆照式的镜头切换，某些意象的循环往复，都使得《黄土地》具有一种格外沉重的沉思的风格。

此后，《喋血黑谷》（1985）、《黑炮事件》《大阅兵》（1986）、《孩子王》《猎场札撒》（1984）、《盗马贼》（1986）相继推出，给中国影坛以持续的震动。

隐现在影像造型背后的是第五代导演强大的主体情绪和理性精神。

《黄土地》中代表了顾青视角的主观镜头具有鲜明的审视批判的立场。可以说，影片的主角与其说是几个性格不甚鲜明的人物，不如说是那一片永远沉默着的、仿佛有着灵性的"黄土地"。影片独具匠心地用电影语言渲染、突出并"拟人化"了这一片黄土。

《黑炮事件》有着浓烈的表现主义色彩。画面造型受到新构成派绘画的启发，通过背景的变形来形成画面造型的新颖奇特的现代形式感，"现代化建筑的积木感和高度发达的工业化设备的几何图形感，构成了画面的现代形式美"。[1]

[1] 雪莹《肩负起新一代的使命——黄建新谈〈黑炮事件〉创作体会》，载于《西部电影》，1986年第8期。

夸张和变形的视觉造型，凸现了导演文化反思和文化批判的主体精神。第五代导演的影片主体精神强大充沛，仿佛要溢出画框，色彩是浓烈的，而不是像第四代影片那样是淡雅的诗意，美丽的感伤。当然此间艺术电影也暴露出电影叙事的薄弱。一些电影曲高和寡，渐渐远离了观众。

进入20世纪90年代，抱负远大又不乏大胆激进的实验性的艺术电影在艺术理想上更为稳重、含蓄，由于电影生产环境的变化，这代导演多少考虑到了市场的制约因素，因而更为注重叙事，也进一步走向世俗化。

《红高粱》是新时期电影的高潮，也是一个时代、一个特定含义导演群体的终结，一种艺术创新潮流转向的信号。

《红高粱》是新时期以来中国电影艺术探索的集大成者，充分发挥了银幕艺术世界的造型和抒情的功能，全面调动了各种视听要素。如渲染并强化的红色主调，充分表征了野性的生命力和无羁的热情。狂放不羁的祝酒歌、体现出鲜明的民族气质的唢呐声都在听觉效果上产生了强劲的冲击力。"颠轿""野合"等几个具有仪式性功能的场面，给人立体的视听感官冲击。

诚如张艺谋自述，《红高粱》是一部什么都有一点的"杂种"电影，是一种既有一定哲学思想又有比较强的观赏性的电影。它既有传奇性的故事和人物，也有色彩浓郁的画面造型和写意感；既有民族生命活力和人格精神、凝聚力的凸现和大喷发，民族与个体的生死存亡考验等"宏大"主题，也有轰轰烈烈的浪漫爱情故事，更有纯粹的"娱乐性"和观赏性。

《红高粱》是第五代导演群体转型乃至新时期/后新时期文化转型的一个重要标志。它对中国新时期电影之"娱乐化"的转型和走向也有重要的先导性意义——从此之后，长期在特殊的计划经济体制护佑下进行艺术电影探索的第五代导演们也将脱离庇护，独自上路，并在市场经济大潮的冲击中飘摇沉浮。

陈凯歌也因为《孩子王》《边走边唱》（1991）等影片过于曲高和寡而通过《霸王别姬》（1993）等作品实施了自己的转型。《霸王别姬》主题宏

大，试图把京剧舞台与历史舞台合一，借用了"戏中戏"结构，非常重视戏剧化的视觉形式的建构，在视觉上颇具凄艳的意象美。影片时间跨度很大，以中国50年的历史为背景，表现人性的迷恋与背叛的主题。它一反过去对理念和造型的迷恋，而是回到了故事叙述以及人物命运本身，曲折的情节，明星的组合，华丽的视觉风格，将一个悲欢离合的人生故事讲得有声有色。

其他导演如黄建新、何群、何平、李少红、宁瀛等的创作略晚于陈凯歌、张艺谋等人，又很快就遭遇了市场化的社会转型，故呈现出不同的创作特征，与时代社会有更为密切的关联，但那种主体的知识分子气质、艺术品位的保持则一以贯之。他们的大部分作品都明显区别于当时的娱乐电影、武打电影以及主旋律电影。

黄建新的《黑炮事件》《错位》（1986）在当时就已呈现出独特的探索意向（如荒诞感和假定性，以及现实性、当下性）。《站直啰，别趴下》《背靠背，脸对脸》（1994）、《埋伏》（1997）把司空见惯的世事凡人写得活灵活现、入木三分，对世态人心的洞察和发掘表现得厚实稳重。

宁瀛曾留学新现实主义的"老家"意大利，以颇具纪实性特点的《找乐》《民警故事》而引人注目。其影片镜头语言讲求客观性和距离感，导演在摄影机后面深藏不露，拍摄出了一种如实呈现当下人之生存状态的电影，从而承续了第四代导演纪实"补课"的时代需求。《夏日暖洋洋》（2001）无意于叙述一个有头有尾的完整的故事，围绕着出租汽车司机之生活状态的空间性呈现，扑面而来的是似乎要胀破画面的近乎原生态的流动纷呈的影像和喧闹嘈杂的音响。

到了《无穷动》（2005），宁瀛的女性主体性更趋强势，不仅夸张地为女性意识张目，更以极端的实验探索意向引发争议。

总之，第五代导演在分化中适应，在适应中摸索，不断探求电影的新路子。

"边缘的求索"：纪实与实验（1993—）

20世纪80年代后期，在新时期艺术电影的高潮过后，中国电影业遭遇了一个票房低潮。第四代、第五代导演继续拍片，有的向主旋律靠拢，有的艰难地实施商业化转型，艺术电影因遭遇市场而生尴尬。

这之中，一个以"第六代导演"为主体，集中呈现"小众化"、非主流、"独立制片"特点的艺术电影潮流悄悄成型。1993年是一个重要的年份，在这一年，电影学院87班发表了《中国电影的后"黄土地"现象——关于中国电影的一次谈话》[1]。《北京杂种》《头发乱了》等影片都拍摄于此年。王小帅、娄烨、路学长、胡雪杨、张元、管虎、李欣等先后开始拍片。就总体而言，这一批电影走的是一条艺术电影之路，导演们大多对好莱坞比较反感，美学趣味骨子里是贵族化的、欧洲现代主义和艺术电影式的。第五代导演的辉煌和20世纪90年代电影市场化转向的现实客观上推动他们坚持小制作、独立制片、边缘另类题材、国际电影节等艺术电影取向。由此，20世纪90年代以来新涌现的青年导演群体的电影成为此阶段中国艺术电影的主要代表。

此间的艺术电影呈现出几种重要的艺术向度。

1. 个体意识觉醒，"作者电影"风格明显

此间艺术电影在个体影像语言上注重影像本体，具有明显的风格化特色，是现代主义式的，他们对欧洲作者电影或艺术电影着迷，影像语言充满陌生感、节奏也慢。有些影片甚至深入到潜意识、隐意识、病态心理的层面，探索他们自己这一代人的精神状态和深层心理世界，像日记体，如"自叙传"，有一定的个体人文深度。

《悬恋》的黑白影调对比鲜明，总是若有所失的年轻美丽的女精神病

[1] 此文写于1989年初，后以"北京电影学院85级全体毕业生"的署名方式，发表于《上海艺术家》1993年第4期。

患者、莫名其妙的梦境，以及构图上的鲜明的表现主义特色等，不难见出欧洲现代主义艺术电影如《红色沙漠》《奇遇》《去年在马里昂巴德》《广岛之恋》《野草莓》等的痕迹。

《邮差》通过风格化的影像语言深入到了一个心理变态的"偷窥者"的内心世界。这个封闭的内心世界敏感、焦虑、自闭而实际上又渴求与他人的沟通。通过对个人隐秘内心世界的理解和体验，导演成为人的深层精神世界的发现者和表现者。

《冬春的日子》以风格化的影像再现了一对作为个体知识分子的画家夫妇的精神生活，有着相当浓郁的"身边性"特征和个人隐私性，就像一部日记体、纪传体的"身边小说"，自我意识非常突出，以至于作为男主角的画家最后面对"镜中自我"而陷入精神分裂的困境。

《巫山云雨》表层是纪实风格，但在结构上却是分段叙事，呆照般的画面构图和神经质般的演员表演都颇富"象外之意"。也许，影片正是力图通过结构来把握生活、概括生活的。纪实只是假象，是表层，而深层的内涵是关于人的生存、偶然性等重要哲理主题。这是一种具有典型的"现代主义"特点的意义生成模式。

不妨说，最早的新生代（狭义上的第六代）所拍摄的作品是中国电影中真正的现代主义（一种个体性的现代主义）作品——在这样的意义上，也可以说这批导演也是"作为个人艺术家的第一代"。[1]

由于个体性的特点，个体"成长"成为他们普遍表达的主题。《周末情人》《阳光灿烂的日子》《长大成人》《非常夏日》等都隐含了"长大成人"的主题，称得上是关于成长的寓言、青春的呓语或抒情诗。

2. 叙事的实验游戏和形式探索的意向

此间的艺术电影，颇有电影语言的自觉意识，更不乏电影叙事和影像表达的实验游戏精神。

[1] 郑洞天《"第六代"电影的文化意义》，载于《电影艺术》，2003年第1期。

《北京杂种》在结构上颇具后现代的无序性，并置了五条线索，断断续续插入了六章摇滚乐，颇具拼贴装置性。其在叙事上明显受到某些带有后现代风格的美国电影如《不准掉头》《低俗小说》等的影响。

《谈情说爱》是"碎片"式的三段式叙事结构，而且有意"没有让故事的发展进入习惯的思维轨迹"[1]，从而以激进的叙述游戏颠覆了观众的期待视野。

《非常夏日》在叙事上颇为引人入胜，尤其是对悬念气氛的营造把握相当老成。在叙事结构上留有《双面情人》《罗拉快跑》的影响痕迹，也是几次回忆性叙述的叠合，在几次叙述的对比之间留下某种"叙事的缝隙"和悬念，最后把真相的"包袱"抖给观众。

《月蚀》用同一演员扮演两个女人，似真似幻，表现了人性的丰富复杂性以及生命的多重可能性和偶然性。这与《维罗尼卡的双重生活》中的现代主义主题极为相似。《月蚀》的叙事结构非常复杂，除了通过借鉴模仿而与欧洲艺术电影对话之外，还整合了美国新好莱坞电影传统，或者说，在汲取了经典的现代主义文化精髓之外，还融进了零散化的、不确定性的后现代主义文化气息。它从一个中国女性的独特视角表达了当下现实中个体生存的残酷，近乎精神分裂的诡异影像风格，残酷的生存现实的呈现，具有强烈的视听冲击力和理性震撼力。

3. 纪实风格的追求

即以纪实性的风格呈现个体生存状态。这一批电影经常使用同期录音、跟镜头、实景拍摄、长镜头等手法，以强化影片的纪实风格。《周末情人》《头发乱了》《冬春的日子》《巫山云雨》《小武》《过年回家》等都是叙述琐碎庸常的日常生活和个体人生的当下都市生活体验，别有一种还原本真生活状态的真实。第六代导演主体性的个体化，对边缘人的关注，对普

[1] 李欣《关于〈谈情说爱〉》，载于《当代电影》，1996年第4期。

通小人物日常生活状态的表现，对戏剧化模式的否弃——都决定了这些影片的纪实性风格，也呈现了某种意大利新现实主义、伊朗新电影等的影响痕迹。

一定程度上，早期第六代导演个人化表达、边缘化关注等倾向和过于强烈的自我意识，同中国一般民众的疏离是难免的。随着20世纪90年代全球化和市场化进程的进一步加速，他们中的一部分人也相应调整了策略，试图接近更多的受众。他们采取一种隐蔽自我但又不完全放弃自我的"客观化"的艺术策略。这样的结果是大幅度向纪实性和客观化靠拢，但并不放弃自我的体验和个人经验的视角。正如张颐武认为的，他们的影片大多呈现为个体化的，"照相式的写实风格与抽象式的表现风格的混合"[1]。

总之，此间的艺术电影逐渐从自怨自怜、自我高蹈般的风格化表演转向平静温和、悲天悯人地观看着的"他者"。

新世纪以来：多元的流向（2000—）

在改革开放三十年的每一个重要阶段，艺术电影都表现出其或主流的辉煌或边缘的寂寞而顽强存在的态势，而到了新世纪，第五代导演如张艺谋、陈凯歌等以超级大片弄时代之潮，第六代导演从地下或边缘进入体制拍片，新的年轻导演也不断出现，这一切都使得新世纪以来艺术电影的发展态势呈现出复杂性。

新世纪有一个"后五代"电影现象引人注目。原本给第五代当美工或摄影师的霍建起、吕乐、顾长卫、侯咏等人开始执导筒并且备受瞩目。他们有相近的教育背景，多从摄影或美工转行导演，构成一股不容忽视的创

[1] 张颐武《后新时期中国电影：分裂的挑战》，见于《当代电影理论文选》，北京广播学院出版社，2000。

作力量。《那山那人那狗》（1999）、《暖》（2003）、《孔雀》（2005）、《美人草》（2003）、《立春》（2007）等艺术电影，不约而同地把目光投向普通人，表现他们的悲喜和人生际遇，对青春岁月的回望、对故乡和爱情的追思以及情感诉求。表达上的抒情性使这几部影片流露出浓厚的感伤和怀旧意味，体现了一种浪漫化的中国式乡愁。[1]

第六代导演大多继续走艺术电影的道路，但更为稳健，也开始分化，更加重视叙事、故事和电影的节奏。面对商品经济和市场的冲击，他们原先抱有的纯艺术理想也在发生着蜕变。[2]

他们中有的继续叙述成长主题，回顾成长经历，关注成长记忆、父子关系，如《向日葵》（2005）、《青红》（2005）、《看上去很美》（2006）等。但反思的历史深度和心理深度都还有开掘的空间。《爱情的牙齿》作为一部小制作非明星的艺术电影，以"文革"为背景，但不是文化反思而仍然是一部关于青春成长的电影，人物传记式的人生阶段性表现增加了影片的生活容量，对青春创伤的风格化表现，给人以生理上的疼痛感。在纯艺术探索的路上走得比较极端，固守了自己的风格。但小众性是极为明显的。

有的进一步离弃极端个人化和边缘姿态，积极回归现实，关注他人与社会，如《十七岁的单车》《世界》《卡拉是条狗》《租期》《三峡好人》《惊蛰》《图雅的婚事》等。《十七岁的单车》中与对现实的关注相和谐的影像纪实风格已不同于在《冬春的日子》中表现出的沉闷冗长、极端风格化和个性化的纪实风格，在冷静客观中蕴有现实主义精神与人道同情。贾樟柯的《三峡好人》以宣称与铺天盖地垄断国内所有院线的《满城尽带黄金甲》的PK而满溢艺术电影的悲壮色彩。虽以失败告终，但影片以个体选择折射大时代变迁的主旨在朴实而流畅的镜语表达中举重若轻，表现得很稳

[1] 陈旭光、苏涛《论新世纪的"后五代"电影现象》，载于《文艺争鸣》，2007年第1期。
[2] 娄烨曾困惑道："现在越来越难以判定，是安东尼奥尼电影还是成龙的《红番区》更接近电影的本质。"（转引自郑向虹《钢铁是这样炼成的——田壮壮推出第六代导演》，《电影故事》，1995年第5期。）

重,也很动人。

《图雅的婚事》虽在题材上还是有点边缘化,风格也是纪实的,但故事的讲述却颇为"戏剧化",没有许多艺术电影通常有的沉闷的通病。被柏林电影节选片人高度评价为"既有传统艺术品质又有震撼的故事,包括影像、声音都让人愉悦的影片。"[1]

更多电影的艺术探索开阔了影响与借鉴的视野范围,不再像早期第六代导演那样仅仅沉浸在欧洲艺术电影的理想中。在《走到底》《寻枪》《蓝色爱情》《非常夏日》等影片中不难发现诸多好莱坞影响的痕迹,它们不再刻意追求边缘题材和陌生化的艺术表现手法,呈现出艺术电影与类型电影的糅合趋势。《寻枪》在"前卫艺术与通俗艺术、批判意识与世俗意识、艺术性与商业性之间找到了平衡点"[2],《可可西里》也与此相似,并在纪实性风格外观与剧情的戏剧性张力之间达成了平衡。

当然,也有少数艺术电影在艺术探索向度上不惜走极致。《太阳照常升起》(2007)是新世纪以来艺术电影的一个重要个案。影片运用了四个故事并置的"分段叙事"结构,表达了极为复杂的主题意蕴,诸如成长的苦恼、寻父的焦虑、对成熟女性的欲望投射、英雄情结、对浪漫消逝的喟叹,以及对时代历史的反思批判,对世事无常、命运轮回的参透等。这些复杂的、多层次的主题意蕴与繁复驳杂且过于个人化的意象细密交织,增加了影片读解的难度。

虽然《太阳照常升起》并非不要票房(如明星的出演、市场化的营销策略),但该片在艺术追求与商业诉求之间形成了分裂。"作者尝试将实验电影商业化,但是陷入了实验与商业难以兼顾的困境。"[3]

更年轻的新导演不断崛起,为新世纪以来艺术电影的探索带来诸多新

[1] 转引自《大众电影》,2007年第2期,第13页。
[2] 梁明、张颖《超越艺术与商业的两难》,载于《当代电影》,2002年第3期。
[3] 《2008中国电影艺术报告》,中国电影家协会理论评论工作委员会编,中国电影出版社,2008,第70页。

的面貌。

不少电影的艺术电影要素和商业电影要素互相渗透，互相借鉴，达成了适度的平衡，甚至形成了双赢的局面。

《蓝色爱情》有悬疑片的外观，更具黑色幽默意味（影片原片名为"行为艺术"）。《走到底》带有明显的好莱坞"公路类型片"的影响痕迹，但有影像和叙事上的着意追求，属于作者电影与类型电影的杂糅。《好奇害死猫》（2006）叙事上的探索颇有实验性，在一个悬疑片的框架内，叙述关于爱情与阴谋的离奇故事，人物关系复杂，叙事玄机很多但有条不紊，表现了导演独到的艺术掌控力，体现了"将艺术个性与商业元素相结合，将类型特征与时尚风格相融合"[1]的才华与潜力。《夜·上海》（2007）的影像似有MV的风格，节奏快而时尚性强，颇具都市情调，更有一种全球化的视野。

有些艺术电影则向主旋律题材渗透，并形成了一种新的纪实性风格（既不同于第六代导演边缘化的灰色调的纪实风格，也不同于主旋律现实主义电影）。如《香巴拉信使》（2007）、《千钧。一发》等，用非职业演员出演，且以生活中的真人真事为原型，不拔高，不空洞，质朴而真实。《香巴拉信使》在一次送信的行程中不易察觉地加大剧情的浓度和故事的密度，来自生活又超越了生活。

还有些电影则颇具批判现实主义精神，如《盲山》（2007）、《光荣的愤怒》（2006）等。前者关注农村的买卖婚姻现实，还不乏第六代关注偏远地区边缘人物的传统，后者则在冷峻中透着黑色幽默的风格，实为传统现实题材电影的突破。

总之，新世纪以来艺术电影的多元流向体现了艺术电影三十年发展的最终成果，其艺术探索化入了各种类型的影片，为商业电影、主流电影以及自身的发展都提供了某种坚实的"艺术的保证"。

[1] 《2008中国电影艺术报告》，中国电影家协会理论评论工作委员会编，中国电影出版社，2008，第15页。

结　语

电影有其工业生产特性和商业性，这种特性一定程度上与艺术电影的追求是相矛盾的。"电影制作的商业和文化现实大大抵消了希望成为一个个性化创作者的愿望，抵消了希望拥有自己的主题风格和个人化的世界观的愿望，世界范围内的电影产品的经济现实和绝大多数电影观众的口味抵消了这种愿望。"[1] 但抵消并非水火不容，而是可以折中甚至共赢。在世界电影史上，美国的"体制内的作者"，欧洲20世纪70、80年代艺术电影的开放和所取得的成就，都证明了艺术电影强大的生命力和同化力。

改革开放三十年来艺术电影的艺术创新，为商业电影和主旋律电影提供了源源不绝的艺术借鉴和艺术养分。艺术电影对商业电影和主旋律电影的渗透，在现实主义深化和类型电影的艺术探索，在新主流电影的建设等方面所作出的贡献有目共睹。

艺术电影，无疑有一种强大的衍生性和生命力，现实情怀、本土关注、平民意识、民族精神，乃至产业价值都需要借助于较好的艺术表现而传达。艺术电影更是新生代导演初试身手的必然选择。因而对艺术电影的宽容、扶持和研究总结可以说事关中国电影的现实和未来发展。

从某种角度看，艺术电影以战后意大利新现实主义的出现和戛纳电影节、威尼斯电影节的建立为起点。就此而言，中国的艺术电影也是中国电影赢得国际声誉的重要途径，成为国家文化形象的国际化呈现。从新世纪以来在各个国际电影节上获奖的影片，如《十七岁的单车》《三峡好人》《图雅的婚事》《盲井》（2003）、《孔雀》《西干道》（2007）等来看，显然都在归属上更多地偏向艺术电影。

中国艺术电影还会继续存在，带着它的所有复杂性，所有的中国特色和全球视野。

[1]　《电影的形式和文化》，罗伯特·考克尔著，北京大学出版社，2004，第205页。

悖论与选择：
全球化语境与中国电影的现代化/民族化问题

时至今日，"全球化"已不仅仅是一个热门的话题了，而是人人都回避不了的当下现实和生存语境。信息、技术、商品、人员和资本市场等在全球范围内突破了民族、国土、文化、风俗和意识形态的疆界，频繁往来，逐渐连成一体。时间是早已公元化的了，人们所栖息的空间也已经与世界连成一体。"地球村"不再是天才的传播学预言家麦克卢汉的想象和呓语了。

作为不同国家和民族的共同化和一体化的发展趋势，"全球化"的进程正逐渐显示出其深刻的后果。它提出的问题全面地涉及经济学、社会学、法学、政治学、伦理学、艺术人文的各个知识领域和社会——文化整体。但毋庸讳言，全球化首先是在经济和金融领域引起人们广泛关注的一个现象或话题，它首先是经济基础领域的一种深刻的变革。

而根据马克思关于艺术是远离经济基础的最为特殊的意识形态的观点，我并不认为电影艺术的发展就完全亦步亦趋于全球化的历史进程。艺术处于社会文化结构之金字塔的最顶端，或快或慢地随着经济基础的变更而变更。在这个社会文化结构中，最底层是经济基础，中间层是一般的意识形态，如政治、社会关系、法律制度等上层建筑，作为特殊的意识形态的艺术、宗教等处于最顶端，与经济基础构成类似于云霓与大地的微妙关系。因此技术——经济层面的全球化与精神——文化层面的全球化并不完全步调一致。在我看

来，如果有那么一块抵御全球化浪潮的最后的处女地的话，应该是作为我们"认识你自己"的精神家园的艺术领域（还有宗教领域）。

鉴于此，我更倾向于用"现代化"与"民族化"这一对互相对立又互相纠葛与互相转化的范畴来谈论这一话题。因为在我看来，全球化（Globalization）更为侧重于空间性位移和技术—经济领域的一体化，而且更具被动性色彩。而现代化（Modernization）则既兼顾精神层面，更具有一种在悖论与困境之中主动选择的精神立场。

现代化是指相对于古代与传统而言的一种追求现代性的历史进程，是席卷社会、政治、经济、金融、文化等全方位领域的结构性的社会发展过程。"现代化"这一概念与"现代性"话语相关。20世纪以来，中国以西方现代性为参照实施启蒙与救亡的浩大工程。整个社会都卷入了一个不可阻挡的追求现代性的现代化进程之中。作为经济基础之表象的特殊的意识形态，20世纪初发端的中国现代文学艺术也属于这一工程之列，与现代科学技术联系至为密切的电影更是义不容辞地承担起了追求现代性的历史使命。

所谓"现代"或"现代性"（Modernity），是源自西方的一个知识话语。在欧洲启蒙主义大师那里，现代性是一项伟大的工程，是一套有关人类社会健康发展的理性蓝图。按马克斯·韦伯（Max Weber）的设想，这个理想社会由科学、道德和艺术三个领域组成，分别由工具理性、道德理性和艺术理性所支配。

在中国特殊的语境中，现代性代表了一种乐观、积极进取的人生态度，相信历史是向前发展的，社会是不断进步的（线性时间观念与进化论思想），追新逐异，新的就是好的，西方的就是新的和好的，在价值参照系上秉持一种线性时间维度和西方维度。

因此，虽以西方近现代（16世纪）以来的现代性历程为参照，但由于社会基础、"现代化前史"、文化传统或"文化基因"以及现实语境的不同，中国的现代性历程和现代性任务无疑有别于西方，可以说，中西方均面临着不同的现代性任务。也就是说，现代化的历程虽不可阻挡，但东西

方乃至各个具体国家的过程、方向与结果却是各不相同的。退一万步说，也许在多少世纪之后，世界大同了，不但国家，连人种、民族的区别都不存在了，但这是我们无法预料的后话，属于康德的不可知的"物自体"而非今天足以作为我们的论述对象的"现象界"。

从某种角度看，现代性问题有两个层面的含义：一是社会现代性，一是审美现代性。审美现代性是对社会现代性进程的反思和批判。与此相应，中国的现代化也包括两个方面的内涵：一是本民族文化传统和内在精神在现代性感召下的现代转化；二是我们对西方文化的为我所用，实施"拿来主义"而进一步"化"为自己的血肉，也即外来因素的本土化。

这其实也就是现代化过程中现代化与民族化这一对悖论或二律背反。

20世纪以来，意识形态领域现代化与民族化的纠葛就一直是个挥之难去的症结式问题。作为一种特殊的意识形态实践，电影艺术有其艰难的历史与复杂的形态。毫不夸张地说，一部现代中国电影艺术的历史就是一部如何处理现代化与民族化的关系的历史，是现代化与民族化这两种意向性的矛盾、背离、纠葛或融合的历史。20世纪中国电影的发生和发展，鲜明地表征了中国电影现代化的历史进程。

实际上，早在20世纪80年代，中国影评界就热烈地讨论过"民族化"问题。而且对于那种贴标签式的片面强调民族化的守成主义立场已经有过比较一致的批评。当时有人曾主张："电影民族化的口号应该缓提。"[1] 若在当时诚如斯言的话，那么在我看来，当全球化进程日益加速之际，却是到了重提的时候了。其实，我们若是辩证全面地来理解民族化，特别是在全球化进程日益加剧的今天来看，民族化并非一个非常落后的与保守、守成、守旧相等同的口号，作为一种抵御性的姿态，它阴差阳错地承当起抵抗全球化，从而与现代化构成充足的张力的极为可贵的一个维度。它是一种必要的张力，在今天我们有在更高的时代基点之上重提的必要。时至今

[1] 张维安《电影民族化的口号应该缓提》，载于《电影文化》，1981年第1期。

天，我们可以更加心平气和地来谈这个问题了：不要有言此意彼的意识形态企图，不要有狭隘的民族主义情绪，也不要因为要追求现代性的立场把它看成势不两立的对立面而完全否定。

关于这一问题大致说来有两种互相对立的观点。有些人认为，电影艺术是"舶来品"，是一种非常现代的崭新的艺术，在中国是无先例可循的，因而与传统是最缺少关联的（譬如新文学，它还以语言文字的中介而与传统文学相关联）；另一种看法则认为中国早就有"影戏"的传统，因而电影似乎是早已有之；还有的则因爱森斯坦的蒙太奇理论与实践和中国汉字、中国诗学思维方式有一定的关联性或似曾相识性而信心百倍，故强调要走民族化的道路。在我看来，我们应该辩证地看待"现代化/民族化"这一对相反相成的二元对立。现代化的进程是不可逆转的，它早已成为我们处身于其中的生存现实。然而，民族化或者说传统的现代转化的问题也是回避不了的。

诗人余光中针对对"现代派"诗歌的"西化""数典忘祖"的批评说过："新诗是反传统的，但不准备，而事实上也未与传统脱节；新诗应该大量吸收西洋的影响，但其结果仍然是中国人写的新诗。"[1]也就是说，只要诗人是作为一个中国人，在用汉语写诗，那他写的总还是中国的现代诗。同样，至少在今天及今后相当长的一段时间之内，只要是中国导演（可以扩展至华语电影导演）在拍电影，他就有一个传统审美精神的制约和如何对之实施现代转化的问题，就有一个如何处理现代化与民族化的张力关系的问题。

然而，因为电影艺术实施传统美学精神的现代转换的语言媒介是一种立足于现代科技发展基础之上的现代艺术形式，这自然带来了它的独特性。电影艺术之影像的真实感和再现性在一定程度上似乎与中国传统审美的表现性、写意性等特点是矛盾的。而就每一幅银幕画面的静态构图而言，电影银幕画框的固定性决定了银幕形象是以焦点透视法则，在二维平

[1] 余光中《新诗与传统》，见于《中国现代诗论》（下），花城出版社，1986。

面上展示的三维空间幻象。银幕影像具有逼真感,每一个画面就几乎相当于一幅西方古典绘画。因而电影的所谓纪实功能或复原物质现实的本性使得电影银幕的再现功能与西方古典主义绘画的造型规则极为相似,即都以固定的观察者的位置,以焦点透视的原理观察银幕之中的影像。

那么是不是说电影艺术现代化就是全盘接受西方艺术的再现性、戏剧化等传统呢?当然不是。事实上,西方艺术精神本身也在不断地变异,且表现出向东方艺术精神靠拢的趋向。

近现代以来东西方艺术精神的一种"对流"的现象是颇为耐人寻味的。

从某种角度说,西方电影史上意义重大的法国新浪潮正是对由卢米埃尔奠定的纪实性传统和由梅里爱奠定而在好莱坞发扬光大的戏剧化传统的革新和反叛。从法国新浪潮开始,电影似乎不仅能够纪实、长于叙述故事,也可以表意了,甚至还可以表现现代人的丰富复杂的心理世界,乃至潜意识幻觉领域。我们绝对不敢说法国新浪潮是受到东方艺术启迪的结果,但如果把这视作一种东西方艺术发展之耐人寻味的规律、一种不谋而合的趋同或对流则无不可。不可否认,就主体而言,西方文学艺术有一种源远流长的模仿论和再现论的传统。叙事性文学(包括史诗、戏剧、小说)非常发达,典型环境中的典型形象和典型性格为其主导性追求。而19世纪以来出现的现代派文学艺术则表现出向以表现性为主导性追求的东方文学艺术的靠拢或趋同。这就是日本著名美学家今道友信曾指出过的一个东西方艺术表现方法和艺术思想的"逆现象的同时展开"的现象:"东西方关于艺术与美的概念,在历史上的确是同时向相反的方向展开的。西方古典理念是模仿再现,近代发展为表现……而东方的古典艺术理念却是写意即表现。关于再现即写生的思想则产生于近代。"[1]

作为第七艺术的电影之诞生大致与西方现代派文学艺术发生的时间相当,而其与现代科技发展水平的密切相关使之更具有理所当然的现代性。

[1] 《关于美》,今道友信著,黑龙江人民出版社,1983,第74页。

电影艺术在不长的时间中的飞速发展恰如西方艺术几千年之发展的一种浓缩：仿佛作加速运动一样，在很短的时间之内就超越了纪实性、戏剧化而跃到了现代主义的"新浪潮"，从而如现代派艺术一样表现出对东方艺术的某种趋同。

也就是说，西方电影艺术中某些现代性的东西，恰恰是我们民族化的内容。因而，中西方的现代化含义是不一样的，都面临着各自不同的现代性任务。中西方的现代化甚至是互为前提、条件和参照的。但我们今天来看西方的这种趋向，却应该站在更高的立场上，绝不能沾沾自喜于"老子先前比你阔"的阿Q精神。也就是说，西方文艺的现代主义潮流是西方文艺现代化的合理方向，西方的电影新浪潮和现代性也是在模仿论和再现论传统发展到极致发生危机以至于几乎无路可走之后，水到渠成符合逻辑地借他山之石而自我调整和更新的结果。反过来说也一样，中国电影如果没有经历过西方意义上的对现代性的追求，现代意义上的、全球化背景下的"民族化"无论在学理上还是实践上都是不可能的。

在全球化的文化背景之下，中国电影大致会进行如下几种意向的选择：

一是走文化认同和共同的文化想象之路，表现出对西方尤其是美国式的文化、文明、价值观念的全面的或巧妙隐蔽的认同。如在西方很讨巧的《卧虎藏龙》（2000），虽表面上是中国传统的题材，但价值观念、人物设置、情感冲突甚至是一些人物对话和念白都无疑是很西方化的。《刮痧》（2001）虽然在表面上是表达文化冲突的主题，撇开好莱坞风格化的过于矫情的戏剧性冲突不论，内里对西方文明（如美国的法律文化）的褒扬膜拜是相当明显的。从某种程度上讲，《卧虎藏龙》对中国文化的表现或者说其传达出来的文化只是一种奇观，奇观化了的中国文化是非常表象化的。但"奇观化"是好莱坞的法宝，也可能是符合许多人的观影心理的，因为它符合电影的本性。《卧虎藏龙》在美国受到欢迎，《刮痧》在国内票房也很好。这种奇观化的表象内里反映的却是人类文化共性的东西，如情感与理智的冲突，欲望与法则的冲突，入世与出世、人格的分裂等，这些问题

其实是共同文化想象问题，而不是中国文化所独有的。所以对这两部电影来说，中国文化也许仅仅是一种外包装或引子或故事叙述的动力性因素。这代表了全球化的文化走势——从文化冲突开始逐渐走向文化宽容和共同的文化想象。

二是强调民族化或主旋律，极力抵御全球化和现代化进程，一厢情愿地企图置身于现代化进程之外，强调中国的影戏传统、完整的叙事形态和戏剧化风格等所谓的民族风格和民族审美趣味。这是一种"拔着自己的头发想离开地球"式的悲壮努力。

三是慨然面对全球化或现代化的现实语境，致力于东西方文化艺术精神的融合以及传统美学精神的现代转化。

这三种意向都有其存在的合理性，在相当长的时期内会和平共处。当然，我们是倡扬第三种意向的。

在中国电影理论界，一说起电影的民族风格或民族性，例子就会举到《小城之春》（1948）、《一江春水向东流》（1947）、《早春二月》（1963）与《枯木逢春》（1961）等影片，其缓慢、凝重、抒情的风格，文人逸趣、空镜头的比喻和象征，以及移步换景的镜头语言等。在一定程度上，中国古典绘画的空间意识和画面结构等传统艺术精神的确曾经影响过早期中国电影的影像结构和镜语组成。但我总在思考，中国电影能不能有另一种现代的抒情与写意呢，动态的、日常生活化的、灯红酒绿的、眼花缭乱的、视觉感官甚至是不无扭曲和夸张变形的。毕竟，传统不是静止不变的。而现代的生活方式自然呼唤着与之相适应的艺术表现风格和形态。传统有不变者，有可变者。不变者是内核与精神，可变者是丰富的多姿多彩的外在表现形态。

况且在我看来，那种宁静圆融的境界和缓慢抒情的风格，其实也只是中国古典美学精神之一种，是文人化了的书卷气很浓的诗意雅兴。而一些非正统的民间性的美学精神或形态，则似乎从来没有包括在意识形态意味非常浓厚的"民族化"的口号中。这样的"民族化"自是值得质疑的。

王家卫的电影影像语言和艺术表现方式具有鲜明的写意性特点。写意性是中国传统美学的一种重要精神，并表现于诗歌、书法、绘画、戏曲等艺术门类。概而言之，这种艺术精神重神轻形，求神似而非形似，力求虚实相生甚至化实为虚，重抒情而轻叙事，重表现而轻再现，重主观性、情感性而轻客观性，并在艺术表现的境界上趋向于纯粹的、含蓄蕴藉的、言有尽而意无穷的境界。

因为诚如巴赞、克拉考尔一派纪实美学的电影理论所强调的，电影的功能本质上是物质现实的复原，是对现实的那条永远无法完全达到的"地平线"的无限接近。而电影的每一个银幕画面则相当于一个窗户或者画框，通过这个透视社会、聚焦人生的窗户或画框，观众看到的不正是世界的真实表象——窗户内、画框中的万千人生吗？然而，漂泊不定的人物，灯红酒绿的浮华世界，一句话，"动态"的影像与画框的不断被打破使得这种在传统艺术表现中宁静、均衡、飘逸的旧文人式的诗情画意，变成了现代人生的喧闹、繁杂、浮嚣与躁动不安。精神即或隐约尤在，形态则已然大变。

事实上，不仅仅是王家卫，甚至是整个香港地区的电影，无论其电影观念还是电影运作方式，都有许多值得我们大陆电影学习借鉴之处，尤其是香港电影对传统的一种开放性的态度，以及在电影中实施的对传统的现代转化的姿态和成果。香港电影虽不像大陆电影那样标榜"民族化"，没有诸如此类的意识形态压力和话语焦虑，其商业性浸淫和常被人诟病的文化的无根性反倒使其在现代化道路上走得义无反顾而又从容镇定。不少较为优秀的香港电影常常能让我们体会到传统文化精神的神韵，比如无论在古装的武侠片抑或现代的"黑帮片"、动作片中都充溢着的中国式的"侠文化"（"侠文化"在中国正统文化中是始终处于非主流地位的），入世的儒家精神和出世的道家精神的纠葛，对人伦亲情执着，义薄云天、一诺千金式的儒家伦理道德等，深谙道家文化精神的武打风格、"暴力美学"和视觉奇观——谁能说这就不是民族化呢？而香港电影与好莱坞的抗衡更是足以让

我们击节赞赏、自愧弗如。

我们从王家卫作品以及一些优秀的香港电影得到的启发是：在"全球化"汹涌而来的背景之下，在华语电影的现代化进程中，我们应该辩证地理解中国电影的现代化与民族化看似矛盾，实为同一过程中不可分的两面的悖论，尤其要以开放的立场，动态地、现代地理解"民族化"。民族化决不是标签，也不是简单的再现，而是一种对传统的创造性的现代转化，这种转化若不是立足于现代立场，若不是有一个外来的"他者"作为参照的存在，就像中国不可能自己产生电影，"影戏"不可能发展成为电影一样，所谓的传统也是没有生命力的古董和摆设而已，所谓民族化也就会仅仅成为没有生命力的一厢情愿的善良愿望。民族化更是一个动态的过程，是一个与现代化构成充足张力的不可缺少的维度。民族化在今天全球化背景下的重提无疑有其策略性价值。

持守一种从容大度的立场，我们将慨然应对全球化的浪潮，并在寻求现代化/民族化的必要而合理的张力之中寄望于华语电影的未来发展。

六十年文艺变迁的一个视角：
从"理性美学"到"感性美学"

从1949年中华人民共和国的成立到今天，倏忽已过六十年。似乎应了"三十年河东，三十年河西"的俗语，这六十年的文学艺术也大致以三十年前后为界发生了历史性的转型。从某种角度看，这种转型也许可以归纳为：从理性美学到感性美学。

我们从20世纪80年代的若干文艺现象说起。比如：

"列车正经过黄河/我正在厕所小便/我深知这不该/我应该坐在窗前/或站在车门旁边/左手叉腰/右手作眉檐/眺望像个诗人/想点河上的事情/或历史的陈帐/那时人们都在眺望/我在厕所里/时间很长/现在这时间属于我/我等了一天一夜/只一泡尿功夫、黄河已经流远。"（伊沙的诗歌《车过黄河》）

还有一些流行歌曲的歌词：

"我光着膀子我迎着风雪/跑在那逃出医院的道路上/别拉着我我也不要衣裳/因为我的病就是没有感觉/给我点儿肉给我点儿血/换掉我的志如钢和毅如铁/快让我哭快让我笑/快让我在雪地上撒点儿野/YIYE——YIYE——因为我的病就是没有感觉……"（崔健的歌曲《快

让我在雪地上撒点儿野》）

"天上有个太阳／水中有个月亮／我不知道／哪个更圆／哪个更亮……"（电视剧《雪城》插曲）

"跟着感觉走／紧抓住梦的手／蓝天越来越近越来越温柔／心情就像风一样自由／突然发现一个完全不同的我／跟着感觉走……"（歌曲《跟着感觉走》）

"我爱你就像老鼠爱大米……"（歌曲《老鼠爱大米》）

这些艺术或通俗文艺传达的文化信息耐人寻味，或可曰表征了一种感性美学或感性文化崛起的意向。

崔健视"没感觉"为一种病，表达了对感性的呼唤。摇滚无疑表征了感性文化与身体文化的崛起，它属于青年，青年人不屑于成人世界的循规蹈矩、理性严谨，而是崇尚感性、激情、生命活力，青春、生命、感性身体正是他们拥有并值得自豪骄傲的资本。

伊沙的诗则凸现了一种个人化的感性生存观，似乎只有"一泡尿"这样的生理性行为，才事关主体，时间才属于我，而理性的价值则成了身外之物。于是，"如厕"这样的感性行为构成了对"黄河"的理性文化蕴含以及"眺望黄河"仪式的解构。

"我爱你就像老鼠爱大米"似乎透露出，对一个人的爱，竟然不再以祖国、母亲、理想、纯洁、无私这些理性价值观念的名义，竟然发自一种"老鼠爱大米"式的本能需求。

理性与感性的简要辨析

感性文化是一种客观而重要的文化事实，理性与感性的矛盾一直存在，而且堪称西方美学史或文化史的一对重要矛盾范畴，其流变消长折射

了西方文化的发展历程。

对感性、理性之原初内涵，《辞海》是这样解释的：感性为"在实践中外界事物作用于人的感觉器官而产生的感觉、认识和表象等直观形式的认识"，在此词条前后，相关词条还有感性认识、直观、感觉、知觉、表象、印象、经验、直接经验等；理性则"一般指概念、判断、推理等思维形式或思维活动"，相关的词条还有思维、逻辑思维、概念、判断、推理、思想、观念、理论、分析与综合、真理等。

感性与理性之间的矛盾冲突最根本而言源自人本身所固有的分裂。因为人既是感性的动物也是理性的动物。从古至今，为了解决这种分裂，使人性得到完美的统一，人类的智者们提出了各种各样的答案。以理性为核心来统一感性（如柏拉图的理念论、黑格尔的理念说）、以理节情，甚至"存天理，灭人欲"，这是一条在古代占重要地位的思想路线，席勒则希望以游戏冲动来平衡调节"感性冲动"与"理性冲动"的矛盾。

美学最早被创建者鲍姆嘉通（Alexander Gottliel Baumgarten）称为"感性认识的科学"，这昭示了美学与感性的密切关联。但鲍姆嘉通在设定美学为"感性认识的科学"时，把感性定位为"低级认识能力"，他依据"低级认识能力"即感性与美及艺术之间的特殊关系原则而认为，"美学的目的是感性认识本身的完善（完善感性认识）。而这完善就是美"，"感性认识的美和审美对象本身的雅致构成了复合的完善，而且是普遍有效的完善"。[1] 所以，在美学中感性一开始是作为趋于理性化的审美的低级形态而存在的。

马克思极为强调理性与感性的统一和辩证关系，并对感性相当肯定。他曾指出："人不仅通过思维，而且以全部感觉在对象世界中肯定自己。"[2] 因而"感觉"是确证人的本质力量的本体存在。

西方文化传统就主体而言是理性主义的，"逻各斯"（logos）中心主义

[1]《美学》，鲍姆嘉通著，文化艺术出版社，1987，第20页。
[2]《1844年经济学哲学手稿》，马克思著，人民出版社，1985，第82页。

的,感性受到一定的压抑,但自现代以来,这一传统受到来自感性文化的冲击。正如王岳川指出的西方现代哲学的一个重要转型:"对'精神理性'的关注日渐让位于对'感性肉身'的关注,'生命'变成了一个本体论的重要范畴。从世纪之初的尼采、狄尔泰、西美尔、伯格森的生命哲学到以后的存在主义哲学以及福柯和拉康哲学,都将生命作为理性化本质飘散以后意义空白的填充物,于是,现代性表明这样一个事实:感性肉体取代了理性逻各斯,肉体的解放成为'现代性运动'中的重大母体。"[1]

从现代性的角度看,社会现代性与审美现代性的二元对立在一定程度上与理性和感性的对立相应。"审美现代性"就是对理性的反抗,是对社会现代性的反思和批判。因为社会现代性的极度发展带来膨胀的工具理性与技术理性,工具理性和技术理性排斥了"人文理性",反过来异化人性正常健康的发展。马泰·卡林内库斯(Matei Calinescu)指出,自19世纪上半叶以来,"在作为西方文明史中一个阶段的现代性——这是科学、技术发展的一个产物,是工业革命的产物,是资本主义带来的那场所向披靡的经济和社会的变化的产物——与作为一个美学观念的现代性之间产生了一种不可避免的分裂"。[2] 于是,在文学艺术等意识形态之中——如现代主义文艺"对人类历史感到绝望,它抛弃了线性历史发展这种观念"[3],使得"界定文化现代性的是它对于资产阶级现代性的彻底反抗",从而展开了对现代性的怀疑与反抗。因此,审美现代性的独特意义在于,它在一个追求现代性的"全球化"时代,反思人的主体价值,张扬人的审美感性,从而对社会现代性构成逆反与纠偏,使人避免遭受"异化"的"单面人"的命运。

如果说西方文化主体是一种理性文化的话,20世纪以来随着西方现代

[1] 《中国镜像:90年代文化研究》,王岳川著,中央编译出版社,2001,第333页。

[2] Calinescu, Matei. *Faces of the Modernity: Avant-Garde, Decadence, Kitsch*. Bloomington and Lond: IndianaUniversity Press, 1966.

[3] 卢卡奇《现代主义的意识形态》,《现代主义文学研究》,袁可嘉等编,中国社会科学出版社,1989。

文艺思潮的崛起，对现代性反思的展开，就可以被看做一个感性生命重新被解释的感性时代的到来。马尔库塞（Herbert Marcuse）把20世纪60年代美国青年运动称作一种"新感性"。"新感性已经成为政治因素了。这完全可以标志出当代社会发展的转折点"，这些新人在生理上和心理上能超越强权和剥削的制约去感受事物和他们自己"，这种"新感性"是在"为崭新的生活方式和形式而奋斗的斗争中产生的"，贝尔也指出我们的时代正在经历一场"感觉革命"[1]。

六十年中国审美文化的变迁

大体而言，1949年新中国成立以后，占主体地位的是理性主义美学。发展到了"文革"，可以说毛泽东思想成为唯一的、放之四海而皆准的"理性"原则，"听毛主席的话"成为每个人的理性自觉，或者在年年讲、天天讲、日日讲之后，成为一种下意识的理念和教条。当时说的"狠批'私'字一闪念"，隐含的意思就是说，私心杂念这些感性的东西，一旦冒出来，必须用理性压抑它，克制住它，绝对不能冒出来。文艺创作中的"主题先行"论，"三突出"原则等，都隐含了这种理性至上的原则。毫无疑问，集大成者或者说巅峰之作则是"样板戏"了，一切都按先行归纳好的程式化的要求来做，不能越雷池一步。

不少学者注意到了现代中国文化感性与理性的对立问题。封孝伦曾指出："关于感性与理性的关系，一直是80年代美学理论争论不休的问题。'英雄'期的美学总体上属于认识论美学，强调认识，强调真实，强调理性。到新时期，许多人开始向'理性'挑战。这实际上是向'英雄'期美学挑战。由于审美生活普遍趋于平民化，感性生活内容、下意识、无意识已大

[1] 《资本主义文化矛盾》，丹尼尔·贝尔著，三联书店，1989，第139页。

量涌进文艺创作,并渐有与理性平分秋色的态势。"[1]而随着时代文化转型的加速进行,可以说感性已经逐渐压倒了理性而占据主导地位。

以被称为"新时期精神领袖"的李泽厚来说,虽然比起"文革"时期的思想禁锢和理性教条压抑,李泽厚的主体性思想和审美积淀说等已颇具思想解放之功,但李泽厚的思想仍然有着极强的理性特征,根本上是理性本体论,其主体论的核心也是一种理性主体性或集体主体性。他提出的著名的审美积淀说,认为每个人的审美活动都负载着全部人类的实践活动和理性知识,表现出对审美的个体性特点和感性实现特点的一定程度的轻忽。

也正因此,李泽厚遭遇了刘晓波的猛烈攻击,刘晓波的《选择的批判——与李泽厚对话》,批判的锋芒所指,就是李泽厚美学理论的理性本体论本质。如其所言:"审美是感性的人对理性之科学的挑战,是人本身的冲突的外在表现。"刘晓波美学思想的核心可以说就是感性本体论,他对理性文化提出了非常激烈也显然有失偏颇的批评。

在理性/感性这一对二元对立概念之下,结合当代中国20世纪80年代以来的文化艺术事实,我们还可以大致列出如下一些二元对立:

> 理性(集体)主体性/感性(个体)主体性
> 集体无意识/个体无意识
> 文字(印刷)文化/影像文化、视觉文化
> 社会现代性/审美现代性
> 现代性/后现代性
> 启蒙、教化的政治文化/游戏娱乐性文化
> 知识分子精英文化/全民性的大众文化
> 艺术的自律/艺术的他律(与生活界限的打破、距离的消弭,
> 日常生活的审美化,审美的日常生活化)

[1]《二十世纪中国美学》,封孝伦著,东北师范大学出版社,1997,第428页。

个体创造或创作/制作、复制、写作

人、主体性、自我/非人、反人、客观化、自我的萎缩

深度、象征和隐喻/反对象征与隐喻、纪实性平面、无深度

高雅艺术/大众化、平民化、通俗化

个体创造、审美文化/文化产业、文化工业

艺术的表征和举隅

社会文化的转型常以艺术为表征，本文试从几个方面对这一复杂的文化转型做一可能挂一漏万但又足以窥豹一斑的简要疏证。

身体的张扬

作为人本身，身体的地位是一种文化事实。对身体的不同态度，可以表征出不同的文化价值取向和文明程度。如古希腊人作为"正常的儿童"（马克思语），对健硕的身体是膜拜尊崇的，对之的艺术化的展示更是大胆而纯洁无邪（如亚里山德罗斯的雕塑《米洛斯的维纳斯》、米隆的雕塑《掷铁饼者》等所表现的那样），文艺复兴时期，因为崇尚古希腊、古罗马的文化艺术也表现出对健康肉体的崇尚（如《维纳斯的诞生》《大卫》《创世纪》等所表现的那样），而中世纪的文化艺术则是压抑身体和本能欲望的。中国"文革"时期则"狠批'私'字一闪念"，批倒封资修，表现于服装文化则是"全国上下一片绿"，大家都穿无分性别、压抑身体的清一色草绿军装。

无疑，文学是人学，艺术是人的艺术，艺术中身体的在场，艺术的身体的表现，是对身体感性的肯定和崇尚。以第六代导演为代表的青年文化对身体和感性的极力张扬和展示，表征了20世纪80年代以来从理性文化时代向感性文化时代的转换。

在《寻枪》中，由姜文扮演的警察为了确证能把"枪"（理性文化、社会秩序的守护神，此刻因为丢失，已经成为身为警察的男主的异己性力量——影响并动摇了他作为警察、作为丈夫、作为父亲的身份和地位）找回，不惜以身体（活生生的感性生命）来验证。这一颇富行为艺术特征的身体表演的象征喻义是极为耐人寻味的。

《极度寒冷》（1996）更是直接以身体自戕的行为艺术为表现题材。影片的开场字幕显示："1994年6月20日，一个年轻人用自杀的方式完成了他短暂的行为艺术中的最后一件作品。没有人能说清他的动机和目的。只有一点是值得怀疑的，那就是，用死亡作为代价，在一件艺术品中是否显得太大了。"片中的艺术家进行种种花样翻新的前卫艺术实验。这些实验均以死亡为主题：立秋模拟"土葬"；冬至模拟"溺葬"；立春是象征性的"火葬"；夏至则是"冰葬"——用身体的体温与一块巨大的冰块抗衡并准备就此低温而死。这部电影堪称"行为电影"或"观念电影"。

与身体书写和感性文化崛起的主题相应，第六代青年导演的影片中还经常表现"身体受伤"的意象。这一主题在美术界关于20世纪70年代出生的画家（如颜磊、尹朝阳、谢南星等）的"青春残酷"艺术现象中已广为引人注目。[1] 如《长大成人》中，周青受伤后，是他所崇拜的朱赫莱用自己的骨头移植给他治好了伤；《月蚀》中，与女主角亚楠对称的姑娘被强奸并眼睛受伤；《非常夏日》中的男主人公赤手拧开螺丝钉，以自残的方式完成自己的成年礼；《极度寒冷》则是身体的自虐。其他如《十七岁的单车》《扁担·姑娘》等影片中对暴力的表现，也蕴含了这种"身体受伤"的主题。

理性/感性转型后中国的艺术审美以直接诉诸人的感官和感性经验为特点，它注重感官享受、视听感官的刺激甚至震撼。摇滚乐也是很能代表这一特点的新型文化样式，堪称感官的全身心的解放，令人不得不"手之舞之，足之蹈之"。摇滚乐不是光用耳朵听，它有极强的参与性要求，不手舞足蹈

[1] 参见《中国艺术》2003年第2期中的有关文章。

几乎不可能。在摇滚乐中，身体感官直接参与了情绪与热情的宣泄与解放。

把崔健的摇滚乐看做一代人的心声和宣言也并不为过。《一无所有》反映了文化转型期一代青年的痛苦、失落和迷茫。崔健的摇滚乐消解旋律的精神性，注重节奏感、强调震撼效应和宣泄功能，具有身体的直接展示性和感官化的特点，因而预示着后新时期文化的来临。

正因如此，摇滚乐成为转型期文化的一个典型景观，也成为第六代影片中的标记性文化符号。

视觉的奇观和物的凸显

电影中对视觉奇观的极力营造也是感性美学崛起的表现。中国电影长期以来有情节剧传统，故事、对话、主题等文学性要素的重要性远高于影像本身，但这一传统在20世纪80年代逐渐发生变化。

胡克曾提出"视觉启蒙"的概念："视觉并非仅仅是一种自然生成的能力，从社会文化角度来考察，存在大量后天习得的因素，可以看做一个发展过程，因此必然存在着启蒙阶段。视觉启蒙至少应该包括两个方面：其一是让个体学会通过视觉感知世界；其二是初步从理性上理解视觉的作用与局限。""第四代导演所做的引人注目的工作是利用电影贬抑语言文字系统，张扬视觉感知系统——代表作品是《苦恼人的笑》。"[1]因而第四代导演的这种文化意向堪称感性文化崛起的先导。

眼睛是人接受外部信息的主要渠道，视觉是人类最基本的感觉。在人类所有的感觉活动中，视觉占了百分之八十七。古希腊哲学家赫拉克利特曾说："眼睛是比耳朵更精确的证人。"在古希腊语中，"我看见"意思就是"我知道"。伯格指出："看先于词语。孩子在能够言说之前就已经看和辨认了。"但长期以来，随着以逻辑性为特征和标志的理性思维和语言文化的高度发展，这种几乎与生俱来的视觉感知、视觉思维的能力被压抑并且钝化了。

[1] 胡克《第四代导演的视觉启蒙》，载于《电影艺术》，1990年第3期。

"文革"时期，以语言文字为传达媒介的语言系统与以视觉和个体经验为主的感知系统发生了严重冲突。在《苦恼人的笑》中，从事语言文字工作的新闻记者在理性与感性即相信报纸上所宣传的"真理"还是相信自己的眼睛所见之间发生了严重冲突，甚至引发"精神分裂"。

当时的不少电影都对"眼睛"这一意象很感兴趣。比如影片《小街》《明姑娘》（1984）都是以失明者为主角，而影片《苏醒》的寓意则可以理解为眼睛的睁开。《红衣少女》（1985）中，杨树上颇具表现主义意味的疤痕很像一只只睁开的眼睛。

这一文化的视觉启蒙意向称得上是后来"跟着感觉走"的感性文化崛起的先声，它与视觉文化取代印刷文化，感性文化压倒理性文化的转型趋势是一致的。

第四代导演之后，第五代导演公认的美学贡献是影像造型美学或称视觉美学。

《黄土地》开创了一种银幕造型美学。但这种视觉造型与好莱坞追求的视觉奇观化有根本的不同。《黄土地》是偏于静态造型的视觉美学，而非动态性的视觉奇观展示。空间的大写意风格，缓慢的、几乎停滞不动的镜头运动方式，呆照式的镜头切换，都使得《黄土地》具有一种沉思的风格。它不仅仅是要观众用眼睛去看的，而且还须用头脑来思考。但此后不久，《大红灯笼高高挂》《菊豆》（1990）、《炮打双灯》（1993）等影片却偏于奇观化的展示。它们不再深度思考空间、表意性的营造，而偏向平面化地展示物象奇观或事件传奇。

进入新世纪，在一个视觉文化凸显的大众文化时代，以大片为代表的电影从语言中心论、文学化、写实的叙事电影，趋于一种"景观电影"，充分体现出对"场景"的凸显，对影调、画面和视觉风格的强调，景观的运动和画面的超现实、超历史等特点。大量空间性的游离于情节叙事的奇观展示以及诗情画意的总体意境的呈现，使得传统的时间性叙事美学变成了空间性造型美学，叙事的时间性逻辑常常被空间性"景观"所割断，意义

和深度也被表象的形式感所取代。

此外，近年来一种依靠多媒体、多艺术形式（或非艺术）并在户外实景演出的大型"艺术"成为重要的文化景观，如《印象西湖》《印象丽江》《印象刘三姐》《印象大红袍》等，"印象"二字道明了此类山水实景演出或大型景观艺术的感性（或曰视觉化、感官化）特点，它让表演在山水现场而非在室内舞台上进行，使观众最切近地感受到物的真实，并无需对艺术表现（如果还能称作艺术表现的话）对象实施艺术化、表现化、陌生化。艺术以其最大限度的物化形态进入我们的生活，艺术与生活、与大自然合一。

在话剧领域，实物化的舞美道具被进一步凸显也是一个值得注意的现象。具象化到极致的实物化原则也许是对人的视觉欲望和感觉惰性的某种投合，因为在这种情况下，观众似乎不必再去抽象、想象，去寻找类似于"集体无意识"的艺术程式，一切都在视觉的"抚摸"之下。在"人艺"新排的《茶馆》中，真的吉普车摆上了舞台；芭蕾舞剧《卡门》中，演员们边舞边在舞台上抽起了烟；《赵氏孤儿》《白鹿原》中，真的马、羊也牵上了舞台，羊儿们甚至欢快地在舞台上真实布置的草地上吃起草来，《赵氏孤儿》的最后一幕，真的水流从高处喷涌而下，演绎出"狂歌一曲从天落"的悲慨。

对这些错综复杂的文艺现象的阐释可以从不同的角度进行（比如可阐释为大众文化转型、娱乐化转型、后现代转型、视觉文化转型、市场化转型、商业化转型等），本文只是从感性/理性的角度提出看法，进行了一点粗略的分析。值得指出的是，"存在就是合理的"，感性崛起是一种客观事实，不乏合理性，特别是从历史的角度看，尤具纠偏、矫正之功效。但感性若是过于凸显而理性完全后撤无疑也会带来很多问题。毕竟，感性、理性是一对既对立又统一的二元对立，和谐的文化生态建设，应该寻求理性与感性之间富有张力的状态。

全媒介时代[1]的中国电影：
"大片"美学与"小片"美学的二级分化

新世纪以来，中国电影可谓强势发展，形势看好。而我们回望中国电影的新世纪发展，不禁感慨，电影的发展史，几乎就是一部观念革新的历史，也几乎是一部媒介革新的历史。媒介、技术的变革与电影业界观念的变革如影随形。而在这些外显的变化之余，不难发现，电影的美学形态、叙事形态、美学观念等也在发生着重要的变化。

一

我们先从新世纪电影发展的媒介变化、观念变革的背景说起。

（1）新世纪电影发展的媒介变革与电影生态变化

现在的电影已经不再处于类似古典好莱坞影院电影一支独大的黄金时代，而是处于一个与众多新媒体争夺受众的全媒介时代。媒体是一个复杂立体而多元的系统，新媒体则是指在新的技术支撑下出现的媒体形态，如数字杂志、数字报纸、数字广播、手机短信、移动电视、网络、桌面视

[1] 本文意在探讨在众多媒介尤其是新媒介大量出现的背景下电影的变化和适应。因为要强调新媒介与传统媒介的共时性，笔者以全媒介来概括我们当下的媒介生态。

窗、数字电视、数字电影、触摸媒体等，相对于报刊、户外、广播、电视四大传统意义上的媒体，又被称为"第五媒体"。

在这样的背景下，电影实际上早已经"被传统化"，成为一种传统媒体。现在新媒体与电影抢占地盘，抢夺受众，威胁很大。而电影本身的发展在新媒体技术大量介入电影的制作与传播之后，无论技术还是美学都发生着深刻的变化。从某种角度看，电影与新媒体实际上早就已经你中有我，我中有你。电影不仅要与新媒介争夺受众，它也要利用新媒介来传播和营销，打造舆论影响力，同时新媒介也在不断地改变着电影的语言表现方式、叙事形态等。

正如美国《连线》杂志对新媒体的定义："所有人对所有人的传播。"现在，电影无疑也进入一个需要面向所有人、所有媒体而非仅仅是影院受众的时代。现在的电影传播与经营，进入了一个全媒体传播和全媒介营销经营的时代。

全媒介的电影生态对电影的影响有内、外两个方面。"内"会影响到电影的叙事和美学形态；"外"则影响到电影的传播方式。当然，这内、外又是会互相影响，互为复杂的因果关系的。

因为媒介的不同，现在的电影至少有如下三种形态：银幕电影、电视电影、手机网络电影。正如论者指出的："当下的电影叙事已经不再是单纯的、严格的、传统的银幕影像和影院形态意义上的电影叙事，而是包容横跨了电视电影——银屏影像、手机电影（包括电脑网络电影）——显示屏影像等多种媒体介质，从而据有了'跨媒介'叙事的性质和特征。"[1]

限于篇幅，这篇文章主要涉及银幕电影本身的分化，银幕电影中的"大片"/"小片"。无疑，在银幕电影（大片/小片）——电视电影——手机电影、电脑网络电影等显示屏电影的逐步扩大化、媒介形态复杂化、叙事形态多元化的序列中，"小片"也正是在诸多方面向电视电影、手机网络

[1] 李显杰《"跨媒介"视野下的电影叙事》，载于《上海大学学报》，2008年第6期。

电影方向偏移的。

(2) 中国电影的工业或产业观念

20世纪70、80年代以来，电影观念的变化是异常剧烈的。曾几何时，我们的电影观念是宣传、工具、事业，代表了主流意识形态国家机器的一部分；而第四代、第五代导演则把电影当作艺术或文化反思的载体；20世纪80年代有过电影"娱乐性"的争论，电影是一种娱乐化商品的观念超前且迅速夭折；继而邵牧君提出"电影工业论"，认为电影应该像好莱坞那样看做一种工业，当时是石破天惊而曲高和寡。而到了今天，经过"大片"的市场运作，不论是电影局的领导，第一线的影人、编剧、导演，还是理论研究者，甚至是普通观众，在电影观念上都认可或是默认了电影的商业、工业的特性。大片真正让电影的运作成为市场化、国际化、专业化的电影工业或文化产业，让电影产业观念、电影营销理念真正深入人心。也就是说，在一个全球化时代，"华语大片"这一概念代表着大投资、大明星、大场景、大票房，而大片运作、大片策划、大片战略等观念也随之深入人心。对于中国电影工业来说，大片带来的观念革新（大片意识的强化，对电影的工业属性的认可与尊重等）比起其对中国电影票房的拯救也许意义更为重大！

中国电影大片的生产和运作无疑受到好莱坞"高概念"电影生产方式的影响，在生产与制作方面逐渐形成了一套市场化的商业运作方式，体现出一些共性特征。如国际化的融资模式，整合海峡两岸三地乃至亚洲和全世界的财力和人力，为大片注入了更为雄厚的资金；雄厚的资金保证了制作的精益求精，可以不惜财力营造出具有视听震撼力的画面效果。在营销发行上，大片更是按照"活动经济"和"事件营销"的策略，投入大量的资金和人力物力，组织各种活动（如规模盛大豪华的首映礼），吸引注意力，强化关注度，拉长事件持续的时间。总之，大投入、大制作、大发行、大市场的商业模式正是好莱坞电影不断获取全球市场的商业运作模式，也是中国电影大片的成功之道。中国电影大片广泛吸引资金，注重

国际市场，开拓海外明星，以国际化的视点、东方化的奇观、高概念电影的商业化配方等进行经营，表征了中国电影业的商业化、市场化转向。相应的，华语大片的经营还表现出以产业链经营为基础、产业集群为特征的倾向。除票房外，一些影片还试图向纵向产业链（包括电影版权、广告、赞助、票房、衍生品开发等）和横向产业链（包括图书、剧本、电影、电视、音乐、游戏、演出经纪、拍摄基地等系列行业）进发。

（3）中国电影的营销观念及新媒体营销观念

新世纪以来的电影大片还确立了电影营销的观念，开始进行一种媒体整合式的宣发营销。因为现在我们处身于一个全媒介时代，单一的媒介营销已经远远不能发挥影片的宣发效果。而多媒介的宣传作为电影整合营销的一环，成为电影制作方重要的成本投入点，也在很大程度上决定了电影票房的成败。宣发之于电影营销的重要性正如麦奎尔（Denis McQuail）所说："在特定的一系列问题或论题中，那些得到媒介更多注意的问题或论题，在一段时间内将日益为人们所熟悉，他们的重要性也将日益为人们所感知。而那些得到较少注意的问题或论题在这两方面则相应的下降。"[1]美国电影业在这方面无疑做得很好。哈罗尔德·沃格尔（Harold L.Vogel）在论及美国电影业的营销时曾说："发行商必须透过广告及促销吸引观众，期能在电影院发行一炮而红。电影行销支出快速成长，有时甚至高过通货膨胀率。事实上，制片商经常以制作预算外加50%的广告公关费模式，提高或是极大化资金周转率，包括用在尖峰档期、无可避免的季节、周期，以及其他因素必须采取的整合上映策略。"[2]深受好莱坞高概念影片影响的华语大片也开始更多地谋求媒介的关注，走上媒体宣传整合之路，宣发营销的投入随之大幅增加。概而言之，大片带给中国电影业的一个重要的观念革命正是营销意识的强化。

[1] 转引自《传播学引论》，李彬著，新华出版社，2003，第197页。
[2] 《娱乐经济》，哈罗尔德·沃格尔著，（台湾）五南图书出版股份有限公司，2008，第113页。

张伟平曾说:"《英雄》出现之前,我们的艺术家们,包括电影投资人,他们第一没有看到中国电影市场的巨大潜力,第二没有看到一部国产片上映会在中国老百姓心目中引起这么大的反响,第三没有意识到,电影是需要经营、营销的。"[1]因此,《英雄》成功的宣传营销策划,成为中国电影的一个标志性事件,宣告了一个电影创意营销时代的来临。此后中国电影开始重视营销与宣传,为电影的市场化打开了一条崭新的思路。

但张伟平在《英雄》中所开创的粗放式的、大规模、豪华型的营销方式很快受到了新媒体营销的巨大冲击。近年来,随着数字技术和移动通信终端的发展,电影营销依赖的媒体格局正在发生深刻变化,媒介特征和传播方式的改变对电影营销的内容和渠道都提出了新的要求,在传统宣发模式的基础上,我们迎来了一个电影营销的新媒体时代。

具有互动性、精准性等传播特点的新媒介加入之后,各个媒介之间产生了更加剧烈的交互作用,这种交互作用极大地增强了影片的宣传力度。电影的营销必须精准地利用媒体传达有利信息、平衡传统媒体与电子新媒体的内容分配,实现层层深入的信息释放,控制信息到达受众的力度与节奏等营销环节,这成为决定一部电影成功与否的关键因素。由于具有信息容量大、移动灵活等特性,新媒介在主动进行传播的同时,也不断将传统媒介中的宣传内容进行消化并且进一步形成二次传播的内容。尤其是手机和微博,其互动性极强,也使得这些媒介上产生的新观点,新反馈引起传统媒体的反应。

例如《让子弹飞》就充分有效地利用了微博、手机、户外移动电视等新媒体营销。

再如小成本电影《失恋33天》(2011)之所以能取得巨大的票房成功,新媒体尤其是微博营销功不可没。这部影片的微博营销经历了如下几个传播阶段:第一阶段是用私信方式征集粉丝故事,然后经过官方微博的润色加工后,以原创形式发出;第二阶段是在各地区征集"失恋物语",达到

[1] 《对话:〈英雄〉与国产商业片》,忆石中文论坛:http://www.citychinese.com。

一定数量后，营销团队分赴各地，邀请线上参与的网友亲自录制一段"失恋物语"视频，放到网络上进行病毒营销；第三阶段在网上进行"失恋旧物"的征集，然后整合为一场"失恋博物馆"开馆的落地发布会，这就成为新媒体营销与传统宣传手段的"整合营销"了。

二

新世纪以来，中国电影形成了大片与小片分庭抗礼的格局。在新媒介环境下，电影的叙事、美学均发生着深刻的变化。

在新媒介不断崛起以及电视电影、手机网络电影等的压力下，银幕电影尤其以大片为代表，进一步趋向视觉奇观美学，追求影像制作的精良和视听的震撼感，凸显大场景，力图以此来征服观众，令观众重新回到电影院。"这或许正是当下世界乃至国内影坛大片制作盛行的原因。在高科技的助推下，当今的银幕电影越来越走向场面宏大、景观神奇、风格豪华的'大片'模式，从而使银幕影像显示出一种唯我独尊的视听吸引力，而这种魅力只有坐在影院里看电影才能够体验和享受。"[1] 这种立足于技术的视觉狂欢性不可避免地造成对电影的文学叙事性和故事情节的戏剧性等的压迫，相应淡化了情节，表现出写意性、超现实等美学倾向，形成了自己"视觉本位"的美学。在视觉文化转型、视觉为王的大众文化时代，这是一种必然选择。然而，传统文化及其精神自然也可以成为今日大众文化的有机源泉。华语古装大片堪称这个时代国产电影最重要的美学表征。从某种角度看，这种视觉转向趋势与传统美学对意象的强调不谋而合。当然，对视觉奇观的强调会使得意象中的意和情感这些要素大幅减少，有时我们批评或不满于古装电影的空洞无物，批评古装电影大片"兴味"、余味

[1] 李显杰《"跨媒介"视野下的电影叙事》，载于《上海大学学报》，2008年第6期。

不足，说的正是这些电影中"象"（场景、景观、视觉奇观）对"意"（意味、意境、感兴）的压倒。然而以发展的眼光看，也许我们可以说，大片中的画面造型、场景、影调等正是体现于电影的意象。一些大片所表现的那种开阔高远的大远景镜头所体现出来的超现实意味，也是传统美学中写意精神的流转，一种传统的现代影像转化。

相应于对视觉造型美学的追求，大片也表现出结构的简单化和叙事的弱化的特点。

在大片中，由于强化观赏价值，全力追求影像的视觉造型效果、电影运动的景观和画面的超现实境界，电影叙事发生了重要的变异。文学性要素、戏剧性要素、思想内涵等明显弱化了。

一般而言，场面、景观是空间性的，是造型元素，它游离于情节与叙事，而且需要占据较多的时间和篇幅，这容易导致故事叙事的简单化和弱化。因此，一些电影大片故事的戏剧性冲突直接明了，人物关系简单，性格扁平单一，而且主要人物出场早。如《英雄》可以说是对几个略有差别的故事反复地叙述。就故事结构而言，《英雄》是一种回环式套层结构。这种结构，从外部情节看，比较完整。在各个故事单元之间存在着一种递进式的关系，但每个故事的情节发展均不复杂。另外，《英雄》的开场与结尾是重叠在一起的。序幕就是高潮，但只是高潮被几个故事的叙述反复延宕，这种线性叙事模式的破除，诱使观众把注意力聚焦于若干视觉奇观。而鲜明的色彩承担了区分每一次故事讲述的功能，使得故事讲述具有一种视觉化的表述效果。

《让子弹飞》作为序幕的劫持火车一场戏，仅仅几分钟就把张牧之前往鹅城赴任的缘由表述清楚了，并在张牧之与师爷之间确立了一正一辅、互相利用的关系，而他们共同的对手黄四郎在影片开始十分钟左右就出现了。清晰的故事线索，简单化的正邪冲突，给"姜氏"风格影像的彰显（如马拉火车这样的超现实场景，满广场的银子或武器的超现实画面造型，突兀喧闹的群众场景、打鼓欢迎的场面等）提供了充足的时间。

当然，奇观的展示，诗情画意、总体意境的呈现，也低度性地参与了叙事表意的过程（如《英雄》中色彩的运用也是重要的叙事手段），成为一种"有意味的形式"。在古装大片中，传统的时间性叙事美学变成了空间性造型美学，叙事的时间性逻辑常常被空间性的"景观"（包括作为武侠类型电影重要元素的打斗场面）所割断，意义和深度也被表象的形式感所取代。

另外，大片在文化上则表现出某种"主流化"的趋势。

从《英雄》单纯的商业性追求到"后大片时代"一系列的探索，原本偏重商业追求的大片逐渐探索出了一条主流化之路。其中，包含对主流意识形态的隐性承载，对主流文化的自觉融入，以及对主流价值观的理性承担。冯小刚的电影之路可看到商业电影主流化的清晰脉络——从《不见不散》（1998）、《一声叹息》（2000）等片主要表现市民意识形态，到《天下无贼》（2004）开始呈现出窃贼向英雄身份转换所蕴含的主流价值取向，再到《集结号》（2007）、《唐山大地震》（2010）对主流意识形态与历史讲述裂隙的巧妙缝合——不难发现，虽然冯氏喜剧的平民精髓仍在延续，但就文化意向而言，冯氏大片近年发展最主要的特征是对主流价值观的积极皈依。

此外，诸多内地与香港的合拍商业大片，也出现了主动向主流靠拢的趋势。《投名状》（2007）、《十月围城》（2009）等影片虽然携带有浓重的香港电影特征，但考虑到内地市场和国家政策的要求，也进行了明显的调整，尤其是对主流文化有了自觉的融入。《风声》（2009）、《叶问》（2008）等影片也表现出了相近的意向。

总的说来，大片在文化表达上有一种主流化，甚至"国家化"的趋势。

三

新世纪以来，在大片的挤压之下，以《疯狂的石头》（2006）为肇端，小成本影片尤其是小成本喜剧电影，开始与大片分庭抗礼。尤其在大片拯

救了中国电影的票房却问题渐显的背景下，小成本喜剧电影凭借着亲民的题材，轻松的内容，灵活的剧作、表演等优势在众多类型中脱颖而出。

在"小成本喜剧"这一大的"类型"下，有几个"亚类型"较为突出：温情都市爱情喜剧、黑色幽默喜剧、戏说古装喜剧。这三种小成本喜剧在叙事上均已形成了某些"亚类型性"特点。

这一时期温情都市爱情喜剧比较典型的有《爱情呼叫转移》（2007）、《窈窕绅士》（2009）、《夜·上海》《全城热恋》（2010）、《全球热恋》（2011）、《非常完美》（2009）、《爱情36计》（2010），包括创造了中国小成本电影票房新纪录的《失恋33天》等。

在叙事上，这类喜剧一般都有一个完美的结局，在此之前主人公则要历尽各种艰辛去争取真爱。在结构上，这类喜剧为了吸引眼球并且讲述多种爱情观，有的采取了"糖葫芦"式结构，用一个人作为主线，穿插多段感情经历（如《爱情呼叫转移》）；有的以追寻真爱为主线将不同状态下的"问题情侣"进行堆砌（如《全城热恋》《全球热恋》）；有的将善意的戏谑与技巧的诙谐相融合来演绎当下都市男女的价值观、人生观、爱情观等，用都市男女间啼笑皆非的纠葛来调侃爱情、婚姻以及人的各种欲望（如《非常完美》《爱情36计》）。

黑色幽默喜剧（平民喜剧）比较典型的有《疯狂的石头》《疯狂的赛车》《斗牛》（2009）、《走着瞧》（2008）等。这类影片从始至终环环相扣，人物冲突激烈，情节起伏跌宕，加上导演对于节奏的掌控以及喜剧片特有的各种笑料包袱（如方言的运用，对现实的嘲讽等），使得疯狂的背后有严肃和清醒，不乏现实指涉。

戏说古装喜剧比较典型的有《刀见笑》（2011）、《隋朝来客》（2009）、《十全九美》（2008）、《我的唐朝兄弟》（2009）等。这类喜剧是对历史的娱乐化，是将历史游戏化、寓言化，满足了大众颠覆一切权威的文化心理，而古装只是为了逃避现实和嬉笑打闹的方便。这些影片中的各个朝代的历史背景往往不必有历史真实性，而只是一个假定性情景，是一个可以忽

略其具体性的历史真空。

小成本喜剧在叙事上呈现出某些共同特点，如结构多变灵活，或是一条主线多条副线交错推动故事发展；或是"麻辣烫式"的结构，内容稀薄，人物众多，反复叙述相近的故事；再如视听语言活泼，镜头转换快、细碎，剪辑轻快跳跃，明星客串多，迎合年轻的观影人群。

小成本喜剧电影在一个全媒介的环境下，其叙事、美学诸方面都发生了很多变异。不妨借用卡普兰在论及"后现代主义摇滚音乐电视"时曾谈到的"音乐电视"的变化，来看具有明显的后现代性的小成本喜剧电影的变化。"与其他特定种类的情况不同，在后现代主义摇滚音乐电视中，文本的每个元素都面临其他元素的竞争；叙事面临拼凑作品的竞争；表示意义的行为受到不规则的形象的竞争；文本被平面化，创造出二维效果，拒绝给观众在电影世界之内的明确地位。"[1] 因此，MTV快速变化的形象所组成的影像之流，使得人们难以将不同现象连缀为一条有意义的信息；高强度、高饱和的能指符号，很大程度上与系统化和叙事的连贯性是相逆的。音乐电视中，画面、音响的表意是一种漂移、破碎、零乱、非能指与所指约定俗成结合的表意方式，已经超越了索绪尔（Ferdinand de Saussure）意义上语言符号的表意系统。在某些方面，特别是一些夸张地反讽、搞笑的小成本喜剧电影也表现出相类似的叙事表意风格特征。

从文化特性上看，小成本喜剧电影具有青年文化性，较为彻底的生活化和世俗性，热衷于游戏、"娱乐"、狂欢，政治意识不强，有一定的市场意识，好走极端，没有节制，不屑中庸之道，社会经验、直接经验不足但想象力丰富，崇尚感性，不刻意追求深度、意义。这些影片不同于冯氏喜剧、中年喜剧或中产阶级喜剧，有着年轻人特有的草根性、狂欢性和娱乐精神。

[1] 转引自《后现代主义文化——当代理论导引》，史蒂文·康纳著，商务印书馆，2002，第184页。

他们更为放纵想象力，更为放纵身体语言，而不是像冯小刚那样在丰富的生活阅历基础上自矜自炫于对生活的洞察与幽默（幽默是心智成熟、智力上具有优越感的表现）。他们以表情、表演、影像、叙事等的夸张，逃避对现实作精雕细刻、默识体验型的关注（或者是另一种关注，非现实主义式、超现实式的关注），毕竟，青年导演的生活阅历不够丰富，体验也不够细致，而想象力恰是他们可以为之骄傲和自矜的。当然这样做的另一种可能是掩饰或模糊剧作上的不成熟、不圆润，讲故事功力不够等问题。

四

在全媒介背景下，新世纪电影的发展延伸出不少值得进一步关注、探讨的新的电影美学或艺术问题。这里略述一二。

1. 低度艺术与简单美学问题

鉴于大片以视觉造型和场景凸显为主要追求，则我们不能以艺术电影的要求来衡量电影大片的"艺术性"。电影大片以大众文化性为主导，是一种满足视觉文化时代观众视觉欲望的"视觉神话"和"简单美学"。归根到底，大片的艺术性是低度性的，艺术形式也成为一种"弱指标"。以审美、品位、精致、风格、韵味、整体、意义等为宗旨的形式批评、艺术批评有时难免于削足适履、南辕北辙，故应着力于建设与大片相应的大众文化批评、受众心理批评等。

2. 视觉美学的限度问题

电影大片对视觉奇观的追求无可厚非，但对于电影来说，视觉并不代表一切，电影毕竟是叙事的艺术。《集结号》《让子弹飞》《唐山大地震》等影片的变异代表了电影大片的自我调整。如《集结号》除了前段先声夺人的战争场面，在其余的时长内都是在进行稳健的故事叙述，奇观与叙事构成了较为合适的张力；《投名状》对人物心理的深度探索也在视觉奇观

之外为影片增色不少；《让子弹飞》快速的叙事节奏更是奠定了故事集中、易懂、好看的基础。无疑，银幕大片既要为影像奇观的展现提供足够的空间，也要保持影片叙事的魅力不至于为影像所损。

3. "小片"的青年文化性问题

"小片"具有明显的青年文化性。青年电影人通过影像执着地表达着他们这一代人的价值观和意识形态。他们是"视觉思维的一代"（麦克卢汉语），也许"娱乐至上"，也许不太关心社会伦理价值。尤其作为一种文化姿态的反讽搞笑，更成为他们的重要电影话语手段，他们是以反讽、颠覆、搞笑、娱乐化的方式从边缘借助商业的力量向中心和大众社会突进的。青年文化正是常常以戏仿、恶搞的方式颠覆、解构正统、经典、中心，而在想象中获得满足感的。

但他们也在长大，也在发生某些耐人寻味的变异。《失恋33天》的成功似乎表明，小成本喜剧电影的主创和主要受众在长大成人，他们已经从边缘逐渐步入社会，不再在社会的边缘嬉笑、颠覆，而是渴望物质、安全、理想兼具的有质量的生活，他们与社会有了更多的磨合。

4. 电影本体的反思，狭义电影与广义电影的冲突

在一定程度上，"大片"和"小片"均是电影对全媒介时代的某种适应和反应。大片坚守经典电影的原则，保护影院播映效果，排除其他媒介的影响，把大银幕、影像奇观性做到极致，就像当年好莱坞在受到电视媒体的冲击时转而生产"高概念"电影来争夺受众市场一样。小片则开放地融入其他媒介的技术、手段，走向一种全媒介时代的新电影，变成了一种广义的电影、开放的电影。但多媒体时代电影发展的复杂性使得我们对电影本性的困惑与思考再现。影院电影会不会消亡？这对巴赞"电影是什么？"这个老命题是否又提出了新的挑战？电影会不会因为媒介的泛化而消亡？手机电影、网络电影还能叫电影吗？所有这些都是极为重要也极为复杂的新问题。

在我看来，无论是在银幕放映的大片或是小片，还是在电视上播放的电视电影，抑或在新媒体播放的手机电影或网络电影等，均构成为新媒介语境下丰富、开放的电影形态和电影生态，它们既互相竞争又互相融合、利用，各有所长而优势互补。就此而言，作为本身就是大众传播媒介并且在发展上与新媒介新技术息息相关的电影永远富有生命活力，永远也不会消亡。

第二辑

批评的方法与文化的原型和寓言

影视文化批评：反思与构想

近几年来，文化批评正在学术界逐渐升温，几乎成为一种"显学"，这似乎在文学批评领域表现尤甚。而事实上，回顾新时期以来的学术史，在电影批评领域，文化批评也许应该称作"二度"升温了。因为早在20世纪80年代中后期，电影文化批评就曾开风气之先，广泛运用各种各样的西方文化批评的方法于电影文本的分析，已有不薄之佳绩。

不妨说，就像长篇叙事性小说因为其宏观性、整体性、时空综合性等特点而能够成为一整个时代的"镜子"（作者则成为"书记官"）或"史诗"一样，电影也是最适合于进行具有总体性和宏观性特征的文化批评的艺术样式。因为正如法国著名电影理论家克里斯蒂安·麦茨（Christian Matz）指出的："人们通常称作'电影'的东西，在我看来实际上是一种范围广阔而繁复的社会文化现象，一种在毛斯的意义上的'总体社会事实'，有如人们所说，它包括重要的经济与财力问题。它是一种涉及许多方面的整体。"[1] 事实上，电影作为一种人类认识世界和掌握世界的独特方式，它与其他艺术一样（甚至比其他艺术更胜一筹），不同于马克思所归纳的诸如科学的、宗教的和伦理的等方式，它不是分析性的，一维性的，而是具有一种以活生生的人为中心，因而涉及或映射了人类社会生活历史文化的方方面面的整体性的特点，它是感性与理性、物质与精神的高度融和与统一。

[1] 转引自《当代西方电影美学思想》，李幼蒸著，中国社会科学出版社，1986，第1—2页。

而进入20世纪90年代以来中国电影文化批评的衰落则是有着极为复杂的原因的。80年代中后期的电影文化批评热难免于夹生之嫌，也有着泛意识形态化的趋势，从取得批评实绩的实例看，操持西方文化批评武器对中国电影进行阐释，最为顺手也最能给人以耳目一新之感的，正是对那些潜隐着浓厚的或狭义的政治意识形态内涵的影片（如《早春二月》《青春之歌》[1959]、《红旗谱》[1960]等）的读解。而随着市场化趋势和商业化逻辑的进一步强化和意识形态的渐趋淡化（当然永远也不会消失），有些"武器"用起来似乎"大炮打苍蝇"——有点言过其实、大而无当了。这也说明，中国电影批评自身发展的内在逻辑也期待着一种对先行者有所超越的、"走向开放"的电影文化批评。

而进入20世纪90年代以来，西方文化界和文论界则出现了一股声势浩大的把后现代时期的一切边缘话语都纳入其保护伞之下的文化批评和文化研究的浪潮。与之互为呼应，国内学人也开始重新倡扬文化批评。因而，在我看来，当此之际重提或者说倡扬电影领域的文化批评，无疑是在更为沉稳从容而宏阔的文化视野之上所作的顺应时事之举。无论就话语与语境的适切，还是就学理发展的内在要求和必然趋势来说，都是如此。

要考察电影文化批评，先得审视一下通行于当下学术界的对文化批评的看法。应该说，电影文化批评的个性特征总是内在于文化批评的共性之中的。一般说来，文化批评或文化研究有广义和狭义两种含义：广义的文化批评指对与市场经济、大工业化生产方式紧密联系的，包括文化理论本身、大众消费文化、大众传播媒介等在内的种种文化现象的研究；狭义的文化批评则指把种种电影、文学、艺术的批评范围扩大，把各种艺术现象置于广阔的文化语境之下来考察研究。

而在这里，我以为广义、狭义二者是可以统一的。也就是说，我们这里所悬拟的电影文化批评，既是将种种电影文本置于多元文化背景中，用各种有效的文化批评方法进行多角度的阐释，也是力图把电影看做一种开放性的（不再拘泥于纯影像性文本），与市场经济、工业生产方式密切相关

的大众文化现象（不仅仅拘执于纯艺术电影）而进行的文化研究和文化批评。在中国加入WTO的新世纪之初来谈论作为大众传播媒体和大众消费文化现象的电影，无疑比之于20世纪80年代要现实得多。

谈电影文化批评，我们应当首先确立几个必要的原则或前提。

原则一：方法论而非本体论

毋庸讳言，文化批评首先是一个从西方进入我国的"他者"话语，尽管它的兴起必然要以我们的文化现实的内在需求为必要条件。因而我们无可避免地有一个如何对待作为他者话语的种种西方文化批评理论学说的问题。

在我看来，"武器"的批判不能代替本体的批判，方法在一定程度上是可以与本体剥离的。因而，我们必须顾及种种理论话语产生和适用的语境，即在一个"全球化"语境中，影片的生产、流通、接受，特别是意识形态发挥影响和作用的方式与途径还是有着一些明显的不同的。因此，我们应该试图与西方的种种文化批评理论建立起一种全新的关系：一种批判性和对话式的关系。我们不能把西方的文化理论看做"放之四海而皆准"的东西，相反，应视作一种在一定范域之内的话语系统，视作特定文化和历史条件下的产物，视作在构建我们的电影文化批评的理论体系时一种可能的思想资源和方法论原则。"对话"意味着"永恒地未完成或不可完成"（巴赫金语）。我们正应该在一种永远处于"未完成"状态和始终进行驳诘、质疑、自省的"对话"的姿态中进行我们的理论建构。

原则二：文化分析而非道德价值评判

文化是一种社会总体现实，对文化现实的分析必然带有独特的人文知识分子的立场，但这并不是简单的、非此即彼的道德价值评判。特别是，不能不顾及社会文化语境的差异而照搬西方马克思主义对大众文化的毫无保留的批判（我们对批判的理论也应持批判的立场）。事实上，就中国的大众文化来说，它在中国的现代化进程中仍然起着一种无法替代的进步作用。它承担的恰恰是20世纪以来由精英知识分子"铁肩担道义"式承担的"民主""科学""启蒙"的使命。当然，以前是通过接受者范围极受限制

的小众化"纯文艺",是以效果极为有限的"自上而下"的方式(所以在那个时代,很多人不屑于文艺救国,从而走上实业救国或武装起义,"枪杆子里面出政权"的道路),现在则是"自下而上",真正从知识分子主观上的"化大众"进入了名副其实的"大众化"。

与知识分子一直以来掌握着至高无上的话语权的高雅艺术相比,天生具有平民精神、商业价值和大众传播媒介特性的影视艺术恰恰凭借着"无可避免的多重性"以其丰富多样的结构和魅力,为广大平民观众提供了参与的机会,成为彻底开放和民主的,能够产生多重意义和舆论导向的公众空间。正如克鲁格所指出的那样:"由于电影要求想象的介入和争辩,它成为启蒙的训练场,也成为基础广大的、自愿结合的汇集地。这种人际关系便是通向启蒙的最佳途径。"[1]

原则三:意识形态论而非唯意识形态论、狭义的政治意识形态论和泛意识形态论

意识形态是文化批评的一个核心性的范畴。就意识形态是人类依附于他们真实的生存条件的一种无意识的或想象的关系而言,意识形态当然可以说是无处不在的。然而,原初意义上的意识形态的内涵就是广义的,至少不限于狭义的政治意识形态。正如伊格尔顿(Terry Eagleton)在《批评与意识形态》[2]中指出的:"意识形态远不只是一些自觉的政治信念和阶级观点,而是构成个人生活经验的内心图画的变化着的表象,是与体验中的生活不可分离的审美的、宗教的、法律的意识过程。"因此,电影的意识形态批评旨在通过本文所指来研究其能指结构以及决定这种能指的社会文化语境,进而在这种关系中探讨作为主体的人的位置。也就是说,意识形态仅仅是手段而非最终目的,意识形态论不是唯意识形态论、狭义的政治意识形态论和泛意识形态论。

[1] 转引自《走向后现代与后殖民》,徐贲著,中国社会科学出版社,1996,第281页。

[2] 《历史中的政治、哲学、爱欲》,伊格尔顿著,中国社会科学出版社,1999。

在今天，作为已进入21世纪并"二度升温"的有着复杂的现实背景和丰厚的理论资源的电影文化批评，理当在更为深广厚实的基础上有着更为宏阔的视界，它应当面向现实和所有理论资源开放，超越现有理论实践。

1. 超越科学主义与人文主义的藩篱

科学主义与人文主义是人类思维方式上一对著名的二元对立，在这两大基本方法论系统下，各自汇聚了众多理论学说和流派。从方法论特征上来说，科学主义一般强调科学立场和理性精神，尊重客体的客观存在性，并对对象作细致、精微、谨严、周整地考察，人文主义更为注重人作为主体的主体性和强大的对于客体对象的精神超越性。

20世纪以来，不少哲学派别在方法论上都力图实施对这二者的融合与超越。如胡塞尔（Edmund Husserl）的现象学哲学，就既批判人文主义"用纯主体的心理过程来研究数学和逻辑，否认真理的客观性和可知性"，又批判科学主义"没有发现作为意义创造者的人的努力"[1]，因而主张用理智、直观的方法返回内部纯粹意识世界去寻找知识的客观基础。其他如美学文艺学中的阅读现象学、符号学美学等都有类似特点。

各种各样的西方电影理论大致上也可相应从方法论的角度区分为科学主义、人文主义和力图超越的"第三条道路"。无疑，现代电影理论在总体上具有浓厚的科学主义色彩，而且正是科学主义的大幅度介入从根本上促使传统经典电影理论向现代电影理论转化，并使得电影理论在理论学科的意义上确立了自己的地位。但科学主义若是不与人文主义有机结合就可能会走向偏颇，某些完全移用现代语言学理论，几乎把电影的结构等同于语言符号的语法构成的电影符号学等理论学科就不无此类偏颇。

在我看来，广泛借鉴结构语言学、精神分析学、意识形态批评和女权主义等批评方法，从影像符号、叙事结构等形式、维度入手而致力于追寻"形式的意识形态"，结构后面的深层心理内涵和文化意味的批评，走的则

[1] 《现象学的观念》，胡塞尔著，上海译文出版社，1985，第59页。

是综合并试图超越科学主义与人文主义的"第三条道路"。

2. 超越"外部批评"与"内部批评"的界限

韦勒克和沃伦（Austin Warren）在他们著名的《文学理论》[1]中，曾作了一个关于文学的"外部研究"和"内部研究"的影响深远的区分。所谓"外部研究"是指对文学所作的"文学和传记""文学和心理学""文学和社会""文学和思想""文学和其他艺术"等的研究；所谓的"内部研究"是指对文学所做的关于"文学作品的存在方式""文体和文体学""文学的类型"以及文学作品形式中细到"意象""隐喻""节奏和格律"等方面的研究。这一区分就针对以往机械反映论所作的必要的纠正而言无疑意义深远。然而客观地说，所谓"内部""外部"的区分也是相对而言的。

艺术具有一种认识现实的整体性特征，就此而言，更没有所谓"内部""外部"的天然鸿沟。巴赫金（Mikhail Bakhtin）在论及文艺现象（包括艺术作品）的整体性特征时曾说过："每一种文艺现象，如同任何意识形态现象一样，同时既是从外部，也是从内部决定的……从外部决定的同时，它也从内部决定，因为外在因素正是把它作为具有独特性同整体文学情况发生联系（而不是联系之外）的文学作品来决定的。这样，内在的东西原来是外在的，反之亦然。"[2]

因而在这里我们悬拟所谓的"超越"，是希图从对电影的镜头、画面的结构的错位、叙事的缝隙等形式因素的"细读"式分析着手，而深入揭示形式背后的文化精神、民族性格、国家神话、意识形态内涵。也就是说，我们绝不止于为形式而形式，形式也绝不只是形式。这正应了黑格尔的那句关于形式和内容的绕口令式的名言："形式非它，即内容之回转到形式；内容非它，即形式之回转到内容。"

[1] 《文学理论》，韦勒克、沃伦著，三联书店，1984。

[2] 《文学中的形式主义方法》，巴赫金著，漓江出版社，1988，第25页。

3. 超越孤立的影像本文，走向"文本间性"和社会文化本文

伊格尔顿在《批评与意识形态》中指出："（艺术）文本不是一种自足的封闭的'有机'本体，而是意识形态发生作用的一个动态和开放的表意过程。"因此，文学或艺术特殊的意识形态的真实性与其说是它"反映"或"再现"了现实和历史的存在，不如说它的生产（包括艺术家主体的生产和接受者的个人的或社会化的再生产）本身就是意识形态的产生过程，正是在这个意义上，展示了某种历史的真实。因而，超越孤立的影像本文，必然意味着：一是把影像本文看做一种"文本间性"，也就是说其意义的生成须置于与其他文本的比照和互现中去实现；二是把影像的世界与社会/文化的世界（大文本）平行对照，进而发现它们之间的互动关系，从其中的裂隙与缝合处，发现从社会文化文本到影像文本的种种复杂机制与动因，探究种种来自于主体的、意识形态的、观众心理的"多元合力"。就像新历史主义者主张的那样，"文学与非文学'本文'之间没有界限，彼此间不间断地流通往来"[1]，因而要探索"文学本文周围的社会存在和文学本文中的社会存在"（斯蒂芬·葛林伯雷[Stephen Greenblatt]语），我们尤其要关注影像文本为什么要虚拟或歪曲现实，在这一叙述历史的过程中，影像文本有意无意掩盖了什么，历史之手又是如何起作用的。

走向"文本间性"和社会历史文本，也必然意味着在具体研究中对共时性分析维度和历时性分析维度的超越。杰姆逊曾强调文化批评应该"重新把文本和分析过程向历史趋势开放"，"唯有以这种发展或类似的东西为代价，共时分析和历史意识、结构和自我意识、语言和历史这些孪生的、明显无法比较的要求才可能得到调和。"[2]

[1] 阿兰穆·威瑟（H.AramVeeser）所总结的许多新历史主义者都恪守的五个假设之一。转引自《新历史主义与文学批评》，张京媛主编，北京大学出版社，1993。

[2]《政治无意识》，杰姆逊著，中国社会科学出版社，1999，第216页。

4. 超越艺术电影与非艺术电影的鸿沟

在世界电影史上，卡努杜（Ricciotto Canudo）曾非常敏锐地把仍然没有完全从杂耍的待遇中摆脱并独立的电影列为继音乐、诗歌（文学）、舞蹈、建筑、绘画、雕塑之后综合了时间艺术与空间艺术的"第七艺术"，并进而主张电影摈弃商业性追求，走纯艺术的道路。然而，作为综合艺术的电影无疑具有"多元决定"的复杂性特点。电影不仅是一门艺术，也是一种商业——自然，还可以从其他角度，把电影看做一种大众传媒、一种新型的文化、一种大工业生产、一种意识形态国家机器等。从商业的角度说，电影艺术作为商品必然有一个生产、流通和消费的过程。少了其中任何一个环节，电影都无法实现其传播和流通，自然也就谈不上电影艺术的真正完成。但是，长期以来，电影的发展中却存在着艺术电影与非艺术电影的对立。

从艺术发展的丰富多元的角度考虑，我们赞同这两类电影的共存互补。但从批评的视域看，二者之间应该是不存在无法逾越的鸿沟的。因为从文化批评的角度看，无论艺术电影还是非艺术电影都是有着丰富的意识形态内涵的文化符号，都是社会象征性文本。

5. 超越影像文本与批评者之间的鸿沟

就世界范围内文学艺术批评的历史与现状来看，进入本世纪以来，一种明显的趋向是批评越来越学术化和理论化，逐渐获得了自己的独立地位。批评不再只是创作的可有可无的附庸和注释，而是发展成为一门自足的人文学科。这无疑是现代文化史上一个不以人的主观意志为转移的重要转折。

这种现象正如有论者在谈到罗兰·巴尔特（Roland Barthes）的意义时说的："这是人类文化发展史上一个有战略意义的转折，十九世纪的文学思想家主要是以小说形式直接谈论或间接暗示个人思想认识的小说家，二十世纪的文学思想家则主要是批评家和文学研究者。结果，文学思想分析的功能渐渐从百科全书式的小说形式中分化出来。一二百年来曾强烈打动过

一代代知识分子的十九世纪小说中的心理、社会、人生分析的光彩，本世纪以来开始被文学和其他人文科学的专深分析所遮掩。"[1] 在我看来，在电影批评领域情况也大致如此。不但电影的那种表现"总体社会事实"的整体性与有史诗性追求的小说（特别是长篇小说）有很多共性，而且作为"第七艺术"，它的理论思索几乎从来都是超前于实践或至少是与实践并驾齐驱的。

用一个不太确切的类比来说，就像影像世界是与现实世界构成平行关系一样，影像与批评者之间也应该是一种平等的、"共谋"的关系，而非依附与被依附的关系。

所以，在最终的意义上，或者说在一种理想化的期待视野中，我们所悬拟的电影文化批评是一种开放的批评话语场，它不是任何一种单一的方法，而是对现有所有可能的方法的综合，它也并不意味着批评上的任何一种单一的立场，而是对现有所有单一立场的超越。因而实际上，本文所论述的种种"原则"或"超越"只是代表了作者的一种愿望的极致，一种理想的边限。

当然，至少也代表了我们对自身理论立场和文化处境的一种必要的反思，一种切实的努力。

[1] 《罗兰·巴尔特》，卡勒尔著，三联书店，1985，第2页。

"80年代"的遗产与波德维尔的反思：
新时期以来中国电影文化批评的反思与展望

20世纪80年代堪称中国电影批评的黄金时代，尤其是继电影语言自觉、本体意识觉醒的形式主义批评或艺术批评潮流之后，"文化批评"的风起云涌，更是蔚为壮观。虽然进入20世纪90年代以后，中国电影文化批评似渐趋衰落，但这种衰落有着复杂的原因。而如果开放性地来理解文化批评的话，则文化批评虽然落潮，但从未消失或落幕，只是范式、方向、视域等有了很大的转型，其方法、精神已成为今天电影批评的遗产、传统和有机组成。

理论批评界对电影文化批评的反思一直在进行，即使在兴盛之时。的确，当时的文化批评实践还难免于夹生之嫌，也有着泛意识形态化的趋势，更有着总是以西方话语说自己的事的"话语恐慌"感。新中国电影六十年或改革开放三十年后的今天，这种反思继续进行，而且渐趋激烈，甚至不乏基本否定的看法。如陈山先生曾批评："这个以西方的尊神命名的中国电影理论新秀的'独立宣言'，公开声明与鲜活的一线创作剥离，走西方纯学院派电影理论之路。事实胜于雄辩，这样的理论'独立'，不但丧失了由前辈电影理论家钟惦棐等一代人甚至用生命开创的建立中国原创电影美学的最好时机，也使得一部分富有才情的青年学者在电影观念极其活跃的中国电影产业化的前夕集体退场。"[1]

[1] 陈山《回望与反思：30年中国电影理论主潮及其变迁》，载于《当代电影》，2009年第3期。

无独有偶，世界电影理论界也涌动着一股对以文化批评为代表的"大理论"的反思潮流。美国著名电影学者大卫·波德维尔在一系列著述中对电影理论研究的"大理论"趋向进行了深刻的分析和反思，在中国电影理论界一石激起千层浪。

所以当下电影理论批评界对电影批评的困惑、反思和希图重建，是一个中外皆然的带有普遍性意义的重要问题。

本文将结合对大卫·波德维尔的观点的反思以及当下电影批评的态势和新变，通过对20世纪80年代电影文化批评的客观分析和总结，评价其成败得失及在当下电影批评建设中可能产生的价值和发挥的作用。

中国电影文化批评的必然性和历史功过

20世纪80年代中国电影文化批评风潮的崛起应该置于一个历史发展的序列中去看。从20世纪70年代末80年代初开始，中国电影批评经历了几个自然延续转换的重要历史阶段。

第一阶段带有反思和清理地基的性质，关注电影本身的问题，讨论诸如电影与文学性（"电影就是文学"）、电影与戏剧性（"丢掉戏剧的拐杖"，"电影与戏剧离婚"）、电影语言现代化、"声音本体论"等问题，意在强调电影的语言本体、艺术本体等"电影性"问题。此间中国电影理论建设，"廓清自身的属性、功能及创造规范是当务之急"[1]。此一阶段的理论建设既是对"文革"以来自身问题反思的必然，也是对巴赞、克拉考尔等外来理论皈依（不乏误读）的结果。此间唯一与电影本体关系不大但意义深远的是从"娱乐电影"开始的关于电影的娱乐功能的"功能论"争议，但由

[1] 杨远婴《八九十年代中国电影理论发展主潮》，见于《当代电影理论文选》，北京广播学院出版社，2000，第18页。

于种种复杂原因而夭折。

第二阶段则转入文化批评阶段。在此阶段，以中国经典电影文本（如《农奴》[1963]、《红旗谱》）、现象（如谢晋电影）以及当代电影文本（如《红高粱》《人·鬼·情》）为对象，符号学、结构主义和叙事理论、意识形态与主体理论、精神分析理论、女性主义理论成为电影理论工作者上手的利器。

成绩是不容否定的——对一些经典电影的"重读"或换一种角度读带来了迭出的新意。当然问题也是存在的。正如杨远婴的反思："若干年过去，这一理论现代化过程依然无法摆脱第三世界民族文化处境所面临的尴尬：借用西方话语，遭遇忽视本土文化特性的指责；拒绝西方话语，又缺少一套独立的行业话语体系。"[1]但面对电影这样一个与传统相对而言较少关联的现代新型艺术或媒介，考虑到中国电影理论的薄弱，我们还能有别的选择吗？历史是无法重来的。

从中国电影批评的发展历程来看，文化批评的出现并非偶然，而是应时应势的必然。20世纪80年代文化批评思潮的崛起最为根本的原因在于，仅仅把电影看做艺术或作品本文进行艺术或审美的批评已经远远不够，不能解决诸多迫切的现实问题。如关于"娱乐片"的讨论，就是一个超出艺术本体而主要关涉功能和受众，甚至关于电影的工业本性的争鸣探讨。这是电影观念发生重大转移的萌芽。

而朱大可的《谢晋电影模式的缺陷》可谓集中体现了文化批评的优势和缺点。文章虽未标榜某一文化批评方法，但其思维、概括方式以及表述的理论观点，都无疑具有文化批评的特点。这篇论文感觉敏锐，观点简洁、犀利、大胆，但又过度阐释，过于拔高电影的文化价值，使电影不胜

[1] 杨远婴《八九十年代中国电影理论发展主潮》，见于《当代电影理论文选》，北京广播学院出版社，2000，第29页。

负荷。但毫无疑问，其所引发的巨大冲击波正是电影批评的文化批评转向所带来的。

在这种情势之下，批评界的困惑不可避免。当时有不少理论工作者在面对张艺谋作品时感到了一种"方法论的苍白"："我们无法找到适合于张艺谋电影的套子或框子，找不到衡器，也就无法确定衡量其价值的标准。"[1] "我们几乎找不到一个现成的理论框架和模式来相对完整地讨论张艺谋电影。美学批评？'先锋/大众'对置模式？意识形态批评？'作者电影'理论？精神分析学？生命哲学？结构主义和符号学？我们面对的是方法论的苍白，在八方搜寻、殚思竭虑之下亲身体验了认知视角和理解基点的失落所带来的困惑迷茫。"[2]

这种困惑在很大程度上是因为张艺谋电影离精英知识分子要求的那种艺术电影、"作者电影"越来越远的结果。

面对"艺术批评""形式批评"的失效，再加之电影外部环境的市场化、国际化趋势和体制改革的深入，文化批评的崛起是势所必然的。

客观而言，电影文化批评开阔了批评的视野，顺应了电影由艺术定位向文化定位的转向。由艺术批评、形式批评转向文化批评或文化研究是一种东西方皆然，各种艺术门类、文类皆然的时代趋势。从中国新时期以来的文艺学发展的历程来看，也经历了一个从"形式主义美学"到"文化研究"暨审美文化研究崛起的转向。文化批评的方法更加符合电影的大众文化品性，与中国电影的市场化转向，商业化逻辑的进一步强化是合拍的。就此而言，随着大众文化转型的深入，电影文化批评依然具有生命力。

[1] 陈墨《张艺谋电影世界管窥》，载于《当代电影》，1993年第3期。
[2] 应雄《别了，80年代——张艺谋电影论纲》，见于《论张艺谋》，中国电影出版社，1994，第1页。

波德维尔与"大理论":反思的反思

无独有偶,在世界范围内,电影理论界也涌动着一股对所谓"大理论"反思否弃的理论潮流。

美国著名电影学者大卫·波德维尔在《当代电影研究与宏大理论的嬗变》[1]中对电影理论研究的"大理论"趋向进行了深刻的分析、反思、批判。

波德维尔认为,"大理论"是一种抽象的思想体,20世纪70年代,大理论在英美电影研究中大行其道。这种大理论试图把电影研究发展成为对社会、心理和语言的阐释。

他认为大理论主要分为"主体—位置"理论与文化主义两大思潮,其共同特征是:"对电影的研讨被纳入一些追求对社会、历史、语言和心理加以描述或解释的性质宽泛的条条框框之内。如结构主义符号学、拉康的精神分析、后结构主义、阿尔杜塞马克思主义等,试图以大理论去解决一切电影现象:电影文本的建构、电影观众的行为、电影的社会与政治功能、电影工业与技术的发展","将其结论建立在媒体文本之上,将其活动建立在一种更宽泛的对社会、思想和意义的解释上。"

波德维尔提倡"第三种更温和的思潮",一种"中间层面"的研究:这种研究"致力于更具本色的电影基础问题的研究,并不承担那种包罗万象的理论任务"。"对大理论的一个强大的挑战就是一种中间范围的研讨,这种性质的研讨能够便利地从具体研究转向更具有普遍性的论证和对内蕴的探讨。这种碎片式的重视问题的反思和研究,迥异于宏大理论虚无缥缈的思辨,也迥异于资料的堆砌。"

中间层面的研究还是一种诺埃尔·卡罗尔(Noel Carroll)所说的"碎

[1] 《后理论:重建电影研究》,大卫·波德维尔、诺埃尔·卡罗尔主编,中国社会科学出版社,2000。(本文中引述波德维尔的论述如非特别注明,均引自该文。)

片式"的理论,这种理论"不是从主体性、意识形态或总体文化的意义上建立理论,而是根据特定的现象建构理论(这些现象若考究起来总是令人难以理解)——关于视点、文类和类似现象的专题研究已导致了不同的观点富有成果的交锋。电影叙事学则是另一个欣欣向荣的中间层面的研究领域。""形形色色的中间层面的研究是由问题而不是由理论所驱动的,因而学者们可以用传统方式把不同的探索领域融为一体。"

我对波德维尔反思的几点反思是:

其一,质疑和反思文化研究者,往往认为文化研究偏离了影视研究的本体论,即离开了影视本身,似乎影视研究只能以影视理论来研究影视。这与文学界认为文化研究使文学研究失去文学性的指责如出一辙。事实上,电影研究从一开始就是借助于其他学科的成果而逐渐"长大成人"的。从经典电影理论开始,电影理论就与哲学、美学、文学、戏剧、艺术学、心理学等关系密切,如巴赞理论与哲学的关系,明斯特堡理论与心理学的关系,巴拉兹"可见的人""视觉文化"理论的文化视角,爱因汉姆(Rudolf Arnheim)的视知觉心理研究与心理学、美学、美术(视觉)理论的关系等。

由此可见,电影理论一开始就有相当明显的跨学科趋向,这也与电影本身的综合性特征,电影文化的复杂性特征等相适应。简单地画地为牢,设定所谓的"电影本体",把许多与电影密切相关东西都排除于这一先验的"本体"之外的做法——我称之为一种电影批评的"洁癖"主义和"瘦身"主义——也是值得反思的。辩证地看,如果文化批评值得警惕的毛病是"大而无当"的话,我们也应该警惕这种本体论理论的"'纯'而无当"。正如张英进针对波德维尔对大理论的批评曾指出的:"波德维尔的'文化主义'一词难以说明电影研究的文化转向机制,因为新的电影研究反对将文化视为凝固的'主义'或体系,而将文化视为流动、开放的空间。从学科史的角度看,正是对文化的新的认识,使电影研究重新与其他人文、社会科学建立跨学科的研究关系。我相信,近年跨学科研究的发展远非波德维尔等人所忧心的'电影理论衰败'的后果,而是西方电影研究

的一个新趋势，是电影学科成熟、自信的一种表现：成熟才能影响相近的学科，自信而愿意进入跨学科领域。"[1] 就是现在，电影学不也没被经济学、管理学、营销学、金融学等学科所渗透或取而代之吗？

其二，大理论不一定与经验主义水火难容。大理论要落到实处的确要防止那种从理论到理论，大而无当的过度阐释。真正有效的文化批评应该建立在对电影语言的细致分析的基础之上，是分析一种"形式的意识形态"。

其三，波德维尔对大理论的批评所立足的自身理论基础是一种注重经验、有着近代实验心理学影子的"认知理论"。"他们通过'认知理论'运动的共同兴趣而结成了松散联盟。这些批评家抨击了封闭、夸张、赘述的电影理论话语，特别是精神分析电影理论。认知主义者们试图寻找更精确的方法来解答由符号学和精神分析理论提出来的各种关于电影接受的问题。为了概括电影符号学第一阶段的发展，以弄明白'电影是如何被理解'的，认知主义者回避了语言学模式，而是去关注和人的知觉规范相对应的电影形式元素。认知主义者并没有完全否认精神分析学的作用，他们认识到在分析电影中的情感和非逻辑方面时精神分析学是有作用的。认知研究方法缩小了理论野心，把精力集中在可掌控的研究问题上。认知理论对科学研究方式的靠拢是对那些令人高不可及的理论推测和毫无事实根据的武断结论，加上银幕理论的不断政治化的必然反映。"[2]

但客观而言，立足经验与实用的认知理论式的分析方法，也应该在此基础上上升到一种普遍性的高度，而这是一切理论的天然要求。如张英进谈及波德维尔分析胡金铨"一瞥的美学"[3]时，极为注重胡金铨电影镜头的

[1] 张英进《电影美学本体论与方法论的思考》，见于《当代电影理论新走向》，文化艺术出版社，2005，第78页。

[2] 朱影《西方电影理论和实践的发展与现状》，见于《当代电影理论新走向》，文化艺术出版社,2005，第991页。

[3] 张英进《电影美学本体论与方法论的思考》，见于《当代电影理论新走向》，文化艺术出版社，2005，第78页。

"本体的研究",指出胡金铨刻意通过"不完美的镜头",表达更丰富的韵味。但仅止于形式分析,却没有上升到一个更高的美学或文化的高度,这不能不说是一种缺憾。

电影文化批评:批评格局中新的可能性

客观而言,文化研究或文化批评并不是一个统一的流派,也不是一个明确的学科,它表征了一种跨门类、跨学科的学术研究课题及相应的开放的、综合的研究方法和开阔的研究视角,体现了20世纪以来人文学科和社会学科趋于综合的时代潮流。影视文化批评也是这样一个不可阻挡的潮流。

在我看来,文化批评并非铁板一块,不说纷繁多样的各色批评方法和流派,至少可以因观念上的深刻差异等而区分为两种趋向或阶段。

一种是对电影经典的新方法阐释。从文化批评取得实绩的批评实例看,操持西方文化批评武器对中国电影进行阐释,最为顺手也最能给人以耳目一新之感的,正是对那些潜隐着浓厚的政治意识形态内涵的影片(如《早春二月》《青春之歌》《红旗谱》《农奴》《红色娘子军》《芙蓉镇》《天云山传奇》等)的读解。而随着市场化趋势和商业化逻辑的进一步强化,以及意识形态的渐趋淡化,有些"武器"用起来似乎有点言过其实、大而无当了。中国电影及批评自身发展的内在逻辑期待着一种对先行者有所超越的"走向开放"的电影文化批评。

于是,另一种文化批评的向度则是将视点主要聚焦于通俗文化、大众传媒的再阐释上,不再局限于对公认的"经典"的批评研究。这种研究突破电影研究学科化的格局,把研究视野转向诸多边缘文化现象,把研究对象从先验性的文本本体转向制约文本生成的社会意识形态和受众,且把重心转为个体、叙事、风格和意识形态是如何由社会建构而成的,极大地拓宽了电影研究的"界限"和疆域。

也就是说，电影文化批评有两种向度：对经典电影的精英式文化解读（如对谢晋电影的批判）和对作为大众文化的电影的文化批评。这里其实有着观念上的深刻差异：秉承电影的艺术论还是通俗文化、大众文化论。

前一种方法曾经在文化批评兴起之初大显身手，进行过"炫技式"令人眼花缭乱的批评，但随着意识形态的淡化以及中国的崛起、中西文化地位的变化，大众文化转向的深入有时未免捉襟见肘，但实际上作为方法内核、思维视野或方式和角度，其实早已经融进了今天的批评实践。今天的批评大可不必食洋不化地炫耀西方批评术语，但批评方法则已经深入人心了。翻开今天的批评杂志，你无法想象如果没有过20世纪80、90年代文化批评的兴盛，今天的电影批评会是这样。经过近二十年的批评实践，哪些"武器"合适，哪些牵强不合适，明眼人其实已经心知肚明。而且现在的电影批评，实际上很少再有那种食洋不化，用某种单一批评方法削足适履的现象。引进和运用文化批评方法的实践的过程，也是一个选择和本土化的过程。正如胡克曾指出的："西方学者在进行本文分析时往往喜欢用某一种理论框架，而中国学者却善于杂糅各种理论和方法，为己所用，这个特点此时已露端倪。"[1]

实际上，尽管当下占据主导、主流的是产业批评、策论批评，但文化批评方法已经如盐化于水般地融入了我们的电影批评，"羚羊挂角，无迹可寻"了。如果说后者作为曾经的主流虽已风光不再但已化为了今天电影批评的血肉，那么前者则可以说方兴未艾，尚有广阔的发展空间。当然，现在的影视状况与20世纪80年代已有很大的不同。如果说，在当时批评者还是运用文化批评方法分析作为精英文化的电影作品的话，今天，他们所面对的则是作为大众文化和文化产业现象的电影。

在当下的电影批评格局中，文化批评、艺术批评的衰落，产业批评、

[1] 胡克《现代电影理论在中国》，见于《当代电影理论文选》，北京广播学院出版社，2000，第12页。

策论批评的崛起是有目共睹的。

但艺术批评也依然有其存在的价值,在某些商业大片一味追求视觉奇观,轻忽叙事和故事的今天,对叙事、情节、结构、电影语言的基本艺术要求的强调是有必要的。但是因为电影是一种以大众文化性为主导的艺术门类,是一种满足观众世俗理想的"世俗神话"。就此而言,艺术形式方面的标准成为一种"弱指标"。那么,以审美、品位、精致、风格、韵味、整体、意义等为宗旨的形式批评、艺术批评有时就难免于削足适履、南辕北辙了。电影还是一种"强视觉艺术",以画面为主要媒介,声音元素、外在情节和人物的行为动作、尤其是对话语言等,都在接受交流中居于次要地位。电影长于造型,弱于表现心理,它总体上是面向大众的、通俗化、消费型的艺术。这使得诸如注重故事母题、主题类型、原型人物、类型人物、叙述模式、民间文化智慧等分析的文化批评大有用武之地。因此,电影的纯艺术批评不可能再是显学,其对电影的推动作用明显减弱。但立足电影本体、注重观影经验的艺术批评能矫正文化批评的"大理论"趋向,能引导观众的观影选择和趣味判断,而且针对形式、语言等的艺术分析原本就应该是文化批评的切入口。

关于产业批评,陈山先生曾展望:"一个生机勃勃的中国电影产业的出现早已将'无根的游谈'远远地抛在了后边。""电影产业对内地电影理论界原有存身基础的震撼也应作如是观。面对陌生的文化产业,整个电影理论的观念、体系和存在方式究竟如何革新,这正是新世纪电影理论家所要正视的课题。"[1]

电影批评的产业研究转向是一种客观现实,但却凸显了不少问题。诚如论者指出,当下作为显学的产业研究也存在着一些问题:"电影产业研究应该属于管理学或经济学的研究,本质上不属于电影学的本体研究,因此对于电影产业的研究,除了丰富与拓展电影研究的视域之外,也对电影的

[1] 陈山《回望与反思:30年中国电影理论主潮及其变迁》,载于《当代电影》,2009年第3期。

本体研究造成了戕害，特别是许多对电影的内容与形式缺乏基本了解的管理学、经济学者的介入，在电影产业研究中居然可以丝毫不涉及电影的内容……"[1] 因此，如何深化产业批评，是电影理论批评界一个任重而道远的课题。

对文化批评的一个批评是指其对电影工业不能产生实际指导作用，成为远离实际的"无根的游谈"，但文化创意批评有可能改变这种情况，也不会成为罗列数据和统计图表的产业批评。

电影可以说是"核心性创意产业"之一。电影的生产流程非常复杂。各个环节都与创意密切相关。从故事创意、前期策划、剧本创意到拍摄制作、传播流通与消费，到包括众多后电影产品在内的大电影产业的开发，不难发现，强调人的创造性，满足人们的精神文化娱乐消费需求，与高科技的结合，知识产权的核心作用，创意为王与产业集群等创意文化特点都很明显。一旦与创意相联结，则有的环节可重创意文化（如剧作、导演）研究，有的则重产业（制片管理、营销等）研究。创意文化研究重人文思辨，涉及艺术创作构思和文化策划等问题。创意产业研究与管理学、营销学、调查统计分析等更为密切。而整个研究则尽可能打通而连贯成一个整体。

将电影置于创意产业视野，用创意学、文化创意产业等学科的基本理论和研究方法来研究电影，这是一种电影的文化创意批评，这种批评包括电影创意元素定位，涵盖创作、制作、发行、营销、放映等各个环节的创意模式，中外电影创意元素统计分析，中外电影创意元素市场调研和反馈，中外电影创意元素比较研究，中外电影创意元素资料库建立和应用等内容。这样，就以"创意"打通并整合了电影从策划、创作到制作、营销的整个产业链条的各个环节，打破了电影艺术与商业的壁垒，解决了电影艺术研究、文化研究和电影市场研究分割的矛盾问题。

[1] 林少雄《宏阔的缝隙与错位的对接——对当代中国电影理论研究的一点思考》，《改革开放与中国电影三十年》，中国电影出版社，2008，第649页。

因此，我们的思考是，文化批评今天的发展能否把电影的文化产业、文化创意的批评纳进自己的视域，使产业批评也能获得文化的依托，而不仅仅是数据的统计和罗列？毫无疑问，任何研究，既要客观地呈现"如何"，也要试图探究"为何"？而"为何"的问题，对于一种核心性的文化创意产业，仅仅依靠数据似还不够！

任何理论的发展都不是进化式的，而是累计与叠加式的。新的理论的出现并不意味着旧有理论的消亡。我们现在不应该再有方法论上的标签式的恐惧。一切的方法只是我们的工具。这是一个批评方法融合的多元文化时代，一切都应该百花齐放，为我拿来！

"铁屋子"或"家"的民族寓言：
论中国电影的一个原型叙事结构

走不出去的"家"或"铁屋子"

在《〈呐喊〉自序》中，鲁迅借助与金心异（实为钱玄同）的对话，表达了一种极为矛盾的心态：

"假如有一间铁屋子，是绝无窗户而万难破毁的，里面有许多熟睡的人们，不久都要闷死了，然而是从昏睡入死灭，并不感到就死的悲哀。现在你大嚷起来，惊起了较为清醒的几个人，使这不幸的少数者来受无可挽救的临终的苦楚，你倒以为对得起他们吗？"

这段心声流露出鲁迅对自己所从事的新文化启蒙工作之实际成效的不自信和怀疑的心态。然而鲁迅在写作《呐喊》时是"听将令"的，试图"呐喊几声，聊以慰藉那在寂寞里奔驰的猛士，使他不惮于前驱"，故而小说的总体风格还是积极而向上的。因此金心异的回答也是抱有希望的："然而几个人既然起来，你不能说绝没有毁坏这铁屋的希望"。

但实际上，鲁迅的这种乐观却非常短暂——他很快就从"听将令"的"呐喊"（《呐喊》，1923）陷入"两间余一卒，荷戟独彷徨"中（《彷徨》，1926）。

我们从小说集《彷徨》中的几部小说可窥豹一斑。

《在酒楼上》中，吕纬甫总结自己从"出走"到"回来"的人生经历

时沉痛而自嘲地说："我一回来，就想到我可笑。""我在少年时，看见蜂子或蝇子停在一个地方，给什么来一吓，即刻飞去了，但是飞了一个小圈子，便又回来停在原地点，便以为这实在很可笑，也可怜。可不料现在我自己也飞回来了，不过绕了一点小圈子。"

《孤独者》中，魏连殳的经历也与吕纬甫或者说一只苍蝇的经历极为相似，他从一开始的反抗世俗、特立独行到最后清醒地自甘堕落，自认人生的失败，甚至与狼共舞（"躬行我先前所憎恶，所反对的一切，拒斥我先前所崇仰，所主张的一切"）最后自暴自弃，短命夭折。

诚如著名美籍华人学者李欧梵所言："'铁屋子'当然可以看做中国文化和中国社会的象征，但必然还会有更普遍的哲学意义。"[1] 当年鲁迅先生一而再再而三表达的这种先知式寓言——这甚至已经成为深刻体现其悲剧精神和宿命思想的创作无意识——其沉痛之深是让人震撼的。李欧梵从中发现了鲁迅的一种悲剧宿命思想："少数清醒者开始想唤醒熟睡者，但是那努力所导致的只是疏远和失败。清醒者于是变成无力唤醒熟睡者的孤独者，所能做的只是激起自己的痛苦，更加深深地意识到死亡的即将来临。他们中的任何人都没有得到完满的胜利，庸众是最后的胜利者。'铁屋子'毫无毁灭的迹象。"[2]

鲁迅关于铁屋子的论述以及在小说中反复出现的叙事模式似乎关涉一个圆形叙述结构。这种周而复始的圆形叙述结构的反复出现，是偶然还是必然？其中有什么内在奥秘？

我们不妨引入"原型"这一术语。主张源于种族记忆的集体无意识学说的心理学家荣格（Carl Gustav Jung）认为："原始意象即原型——无论是神怪，是人，还是一个过程——都总是在历史进程中反复出现的一个形象，在创造性幻想得到自由表现的地方，也会见到这种形象。我们再仔细

[1] 《铁屋中的呐喊》，李欧梵著，岳麓书社，1999年，第97页。

[2] 同上书，第98页。

审视，就会发现这类意象赋予我们祖先的无数典型经验以形式。因此我们可以说，它们是许许多多同类经验在心理上留下的痕迹。"无疑，积淀在文艺作品表层结构背后，凝聚了祖先的某些典型经验的集体无意识正是许多文艺作品引起观众或者读者共鸣的原因。

神话原型批评学者弗莱（Northrop Frye）把历史进程中反复出现的神话原型，扩展到文学艺术作品中，指出："原型就是典型的反复出现的意象。"[1]这种原型所讲述的，正如弗莱所赞同的格雷夫斯（Robert Graves）的两句诗所表述的："有一个故事且只有一个故事/真正值得你细细讲述。"借用这种结构主义神话原型批评方法，不妨把鲁迅在其小说中反复出现的这种循环性叙述结构理解为一种20世纪中国文艺乃至中国传统文化的原型心理结构。

这种以"家"或"铁屋子"为核心的原型叙述结构甚至可以扩展至20世纪的许多文学艺术作品，如巴金的《家》《春》《秋》三部曲、曹禺的戏剧《雷雨》《原野》《北京人》、老舍的《四世同堂》、路翎的《财主底儿女们》、张爱玲的《金锁记》《创世纪》、丁玲的《母亲》以及其他大量的家族题材小说。

这种原型叙事结构极为深刻地写出了中国传统文化对人的禁锢之深，以及处身于这个原型结构中的个体从传统、文化、家庭中彻底背叛、出走之艰难。

不同时代的主旋律变奏：《小城之春》《早春二月》《黄土地》

再来看看中国电影史上不同时代的几部极有代表性的影片：

（1）《小城之春》（费穆，1948）

本片表现了处于大动荡、大转折时期中国特定社会文化语境中的知识分子的彷徨落寞心态。自19世纪末以来，中国知识分子一直痛苦地处于传

[1] 《批评的解剖》，弗莱著，普林斯顿，1957，第99页。

统/现代的文化冲突之中。

影片所呈现的这个破落萧条之"家"的环境是相当封闭的，到处是断壁残垣，徒有昔日大家族的荣华记忆。影片人物很少，总共只有五个，可谓惜墨如金，抽象性极强，相应的也更具典型性意义。在这不多的几个人物中，影片探入知识分子的心灵深处，塑造了必然要作为旧的封建社会的陪葬品的旧人戴礼言（与《家》中的大哥觉新很像），处于新旧交困之中，在新思想与旧伦理的斗争中充满矛盾和痛苦的"历史的中间物"——周玉纹和章志忱，无忧无虑没有负累而有着较为光明的前途的一代新人戴秀（影片通过台词暗示了戴秀第二年将离开这里去到外面的大千世界）几类知识分子的典型形象。章志忱是一个突然闯入的外来者，代表了外面的新世界、新思想。但无论是章志忱还是周玉纹都无力冲破传统、伦理和道德规范的围城，都打不破这个"铁屋子"。由此，《小城之春》折射了20世纪前半叶的时代文化氛围，表达了一种文化忧虑和文化反思的沉重主题，透露了对现实中国及其文化历史命运的深切关注以及挥之难去的困惑与迷茫。

此外，从剧本结构看，影片是一种首尾相连的环型结构或曰圆形结构。影片从周玉纹、戴礼言目送章志忱远去开始，以同样的目送其远去的镜头而结束。影片中十余天所发生的事情是一段大的插叙或闪回。另外，周玉纹挎着提篮的镜头反复出现，强化了循环性和稳定感。相对封闭的环境中死气沉沉的生活因为章志忱的到来而掀起阵阵波动，但最后，却没能打破这种坚实的壁垒。在情与理的冲突和痛苦中，章志忱走了，一切又都恢复了原样，就像鲁迅小说《在酒楼上》中吕纬甫的自嘲那样，像一个苍蝇，飞出去走了一圈又回到原来的起点。

（2）《早春二月》（谢铁骊，1964）

与《小城之春》相似，此片也有一个像"家"或者"铁屋子"的原型叙事结构：一个相对封闭的空间——芙蓉镇——突然来了一个外来者，给里面的人们带来了种种情感和思想的波动，但最后外来者又走了，一切又恢复了原样。

对于影片中的芙蓉镇来说，萧涧秋显然是一个外来的"闯入者"，他是想回避时代社会的洪流而来到芙蓉镇的，他厌倦于喧闹变动的外边世界，像一个思家的游子一样，希望在芙蓉镇找到"家"一样安全的世外桃源。但他却无法在这里实现他寻找世外桃源的梦想，也不能完成他的人道主义理想。他与环境显得并不相容，小镇上的人们都用异样的眼神打量他。像《小城之春》中的章志忱一样，对于陶岚对他的示爱与热情，他也同样采取回避甚至懦弱与无所适从的态度。当然，他还是唤起了陶岚的热情，影片埋下了陶岚将追随萧涧秋投入外面的时代洪流和大千世界的伏笔。《早春二月》比之于《小城之春》（也比之于小说原著）更具亮色的是，萧涧秋是丢掉逃避现实的不切实际的幻想，重新投入社会的洪流之中。"重要的是讲述话语的年代"。这样的情节设置（对原小说有不少改动[1]）无疑符合20世纪60年代中国文化语境的必然要求，但即使是这样，这部影片还是在当时被批评为小资情调过浓，不够革命和积极。

萧涧秋这一知识分子人物形象的塑造是影片的一大成功。应该说，这是对"十七年"中国电影单薄划一的人物形象画廊的一大丰富。萧涧秋这一形象具有相当的概括性，可以说代表了一代知识分子的心路历程。

从某种角度看，萧涧秋称得上是一个中国的"多余人"。至少是一个鲁迅所概括的"历史的中间物"。他无疑是个受过良好教育的清醒者，但却是一个孤独的清醒者。他懦弱无力，而且仿佛与整个社会、与社会下层平民格格不入，身心都处于隔绝和孤独的状态中。他似乎怯于与人交往，只有在他与小学生们打篮球时才能真正完全地轻松愉快。他与仰慕他的陶岚的沟通，竟然主要不是通过语言，而是通过音乐。不知是有意为之还是无意识流露，导演也试图借助电影语言（近景、特写镜头的连续的正反打）来拉近他们之间的距离。但实际效果却可能是"欲盖弥彰"，反而暴露了他们之间不易沟通的"阿喀琉斯之踵"。

[1] 柔石的小说原著《二月》，出版于1929年。

在萧涧秋与陶岚、文嫂的三角关系中，萧涧秋之所为似乎非常不可思议，他回避年轻漂亮的陶岚的大胆追求，而主动靠拢拖儿带女的寡妇文嫂，并下决心要与文嫂结婚，试图通过无爱的婚姻来挽救文嫂。实际上，这除了是他作为一个人道主义者的善良无奈之举外，也是他拒绝拯救、拒绝振作的人生选择。萧涧秋作为一个现实社会的逃避者和失落者，虽退避到了芙蓉镇，但还没有完全死心，对文嫂的"拯救"可以满足他的并未完全死灭的人道和社会理想，可以体现他的某种主体性。而在他与陶岚的关系中，如果他接受充满生命活力的陶岚的示爱，他就反倒成了一个"被拯救者"，这显然是他不愿意的。这正是萧涧秋的矛盾心理之所在。

(3)《黄土地》(陈凯歌，1984)

从文化象征的意蕴来看，导演在"黄土地"这一意象上寄寓了非常丰厚而复杂矛盾的象征意蕴：既对黄土地作为中华民族发祥地如母亲般的宽厚仁慈给予充分的表现，又对黄土地之冥顽、封闭、自足、僵化等劣根性进行了深刻的反思。这样的文化寻根和反思的意向是与中国20世纪80年代中期的文化"寻根"和反思的思潮相一致的。

而这种复杂性正是黄土地这个"铁屋子"的根本特点。

为表现这个让人感情极为复杂的"铁屋子"，导演不惜浓墨重彩渲染铺陈。影片中大部分黄土地的外景都在早晨或黄昏拍摄。这使得土地的色调显得更为浓重，从而确定了土黄色的色彩基调，使得它既洋溢着浑厚宽容如母爱般的暖意，又给人以压抑得喘不过气来的沉重感。在画面上，影片充分发挥了电影造型手段的表现功能。起伏绵延的黄土常常占据整个画面，地平线常常处于画面的上方，往往只是在画面的左上方才留出一丝蔚蓝色的天空，提示着观众希望的艰难、可贵。除了此类仰拍镜头，还有大量的俯拍镜头，构图饱满而富有力度，大远景镜头中的人在苍凉博大的黄土地上劳作、休憩，把人与黄土地，与民族文化的那种血脉依存的关系形象生动地表现了出来。与之相应，摄影机则几乎一动也不动，这种近乎静态摄影的摄影机运动方式无疑也与黄土地的生命风格相一致。

影片在光的运用上也独具匠心。为了塑造翠巧爹这一形象，张艺谋在拍窑洞时有意强化了室内外光线的对比效果，从而有效地增强了人物造型的立体感。有时窑洞内的翠巧爹在火光或油灯的照耀下，深深的皱纹仿佛沟壑纵横的黄土地，凸现了这一仿佛凝聚了中华民族的所有苦难和沧桑的"父亲"形象。再如在拍黄河时，影片无意于表现黄河波浪滚滚的气势，而是特意选择在阴天和傍晚去拍摄，着意把黄河拍得十分安详、厚重而温暖。把黄土地/黄河这对一阴一阳的中华民族之"根"表现得非常到位。

无疑，黄土地正是一个导演精心设置安排的"家"。是一个封闭性的，充满"温情的愚昧"的自足的"铁屋子"。

相形之下，顾青作为一个现代性的代码，正是一个启蒙者的形象。他试图融入这个"家"，但似乎与之格格不入。正如陈晓明指出的："它是一个外来的和被强加进去的意指符号。"[1] 顾青的到来，对老爹基本上影响不大，但却"唤醒"了翠巧和憨憨这样尚未"沉沉入睡"的人。翠巧试图抗争，离开这个"铁屋子"，但终于未能成功，确如鲁迅所言，"徒增了无可挽救的临终的苦楚"。顾青的启蒙理想与努力在翠巧这儿陷于失效。

顾青在与老爹一家的接触中以及翠巧表达了要跟他去解放区的意愿之后的犹豫、矛盾、彷徨等，实际上还涉及鲁迅作品中另一个极具深意的原型——无物之阵："一切都颓然倒地；——然而只有一件外套，其中无物。无物之物已经脱走，得了胜利——他终于在无物之阵中衰老，寿终。他终于不是战士，但无物之阵则是胜者。"（《这样的战士》）

从某种角度看，顾青等启蒙者或战士的悲哀正在于他们找不到真正的敌人或对手，或者说敌人或对手是隐形的，看不见摸不着的。而且对手还往往被披上了一层亲情的面纱，很多时候，害人者是不自觉的或者干脆就是从良好善良的愿望出发的，而且他本身就是无辜的受害者。面对如此庞大、隐藏得极深的对手，启蒙者的孤独、寂寞、迷茫、无可奈何几乎是命

[1] 陈晓明《神奇的他者：意指代码在中国电影叙事中的美学功能》，载于《电影艺术》。

中注定的。

不妨再把《黄土地》与也有相近的启蒙主题的《红色娘子军》（谢晋，1960）比较一下。在《红色娘子军》中，敌人在明处，对立是公开的、势不两立的。于是洪常青终于通过自己的牺牲而完成了启蒙的使命，把吴琼花救出了"铁屋子"。《黄土地》则显然绝非那么简单。可见不同时代的话语表述，其背后所隐藏着的意识形态内涵是不同的。

从叙事结构看，顾青从进入这个"家"（黄土地）到"启蒙"的失效和离开，基本上构成了一个封闭的或循环性的叙事结构。为了强化这种循环性，影片中有几次重复出现的镜头，例如顾青的"来"与"去"镜头的渲染和反复出现，时间也仿佛被有意拉长了。再如两次出嫁镜头中某些场面"惊人的相似"——一次是顾青与翠巧目睹的某无名姑娘的出嫁，一次是翠巧的出嫁。无疑，这不过是千百年来在这片黄土地上所发生的无数女子的无数婚礼仪式中的两次而已。

同为第五代导演代表性作品的《孩子王》（1987）也有一个类似于《黄土地》的"铁屋子"原型结构。

《孩子王》中，知识青年老杆也是一个"来而复去"的外来者，一个"不见容于传统秩序的'他者'"。由于偶然的原因，他被任命为小学老师，教初三的学生。到了任上，他发现，教室是茅草竹棚，四面透风，学生上课没有课本，每天照着黑板抄课本，教学方法也是多年一成不变的那一套，学生抄写课本，然后是段落大意、主题思想之类。老杆抱着"救救孩子"的启蒙理想，试图改革，但却以被革职而告终，启蒙的努力终归于失效。正如戴锦华所说："他们的到来，与其说动摇甚至颠覆了特定的秩序，不如说只是进一步印证了这秩序的岿然不可撼动。"[1] 因而他除了在最后把一种怀疑传统文化的意向留给学生，在一个树墩上写下"王福，以后什么都不要抄了，字典也不要抄"之后，只能怀抱无可奈何的失落而离

[1]《雾中风景》，戴锦华著，北京大学出版社，2000，第319页。

去。此刻，作为人文知识分子的陈凯歌，无疑对传统文化和传统的教育方式对下一代的危害有一种切肤之痛。通过这部电影，陈凯歌像鲁迅那样发出了"救救孩子"的沉痛呼声。与他拍制于三年前的《黄土地》相比，这部电影缺少了苍凉凝重，相反显得有些莫名怪异。谢园扮演的知青老杆是一个自我意识很强（以至于有些怪气）的知识分子形象，他与周边环境极不协调，甚至与知青战友都显得有些隔膜。这一形象折射了陈凯歌的自我意识，他曾说过，《孩子王》"就是面对我自己的，相当于文化的作品，集合了我对文化、人的尊严和人的价值的思考"。

"形式的意识形态"：
一个原型叙事结构的叙事分析与文化意味

茨维坦·托多罗夫（Tzvetan Todorov）运用叙事学方法研究小说，他认为："如果我们明白人物就是一个专有名词，行为就是一个动词，我们就能更好地理解叙事文学。"[1] 因而他完全按语法分析的模式，把人物都看成名词，其属性都是形容词，所有行为都是动词。这种分析方法虽有一定的机械性，但也不妨试用来分析这几部影片中所共同表现出来的叙事结构。这实际上是对结构主义、叙述学和神话原型批评等方法的一种综合性使用。

不难发现，如果按托多罗夫的方法为影片中的几个主要人物命名，且分析归纳他们的行为方式，这种叙事结构基本上可以表述为：

在一个相对封闭自足的稳态环境中（可以是一个家庭或大家族式家庭，也可以扩而广之，推到这个家庭所在的外部环境：如《小城之春》中是一个家庭；《早春二月》既可以指一个家庭，也可指芙蓉镇；《黄土地》既可指老爹、翠巧、憨憨组成的家庭，也可指那一片浑厚凝重而封闭的黄

[1] 转引自《二十世纪西方文论述评》，张隆溪著，三联书店，1986，第143页。

土地以及黄土地上年复一年生活着的人们），A、B、C生活在一起，相安无事。

然而，D出现了，远道而来，进入这个由A、B、C组成的封闭自足的世界。于是这个世界的平衡被打破了，仿佛是一潭死水掀起了阵阵涟漪。在A、B、C这个大家庭中，A很顽固，不为任何外界所动甚至可能阻碍、反对D；B心有所动，几乎难以自抑，于是向D表白，但D却犹豫畏缩不前，于是，B又只得重新回到原来的生活和心态；C属于这个家庭或环境中更为年轻新鲜者，他也受到了D的感染，他最终将跟随D而去。D到这个封闭的结构中，与A、B、C均发生过一定关系之后，又悄然离去，于是这个结构又重新恢复平静，就像鲁迅笔下那间"铁屋子"里的人一样，他们照常在睡眠中"死去"。当然，个别人已经被唤醒，如C，他最终将离开这个"铁屋子"，将追随D而去。

从上面的粗略分析看，这几个不同时代的叙述结构表现出某些"惊人的相似"，我们不妨再对这几类人物作些深入的探讨。

（1）A类人物：旧家庭的维护者

这一类人物可以是《黄土地》中的有形的老爹，也可以是《早春二月》中让萧涧秋感到异己的无形的力量，这力量不仅来自于那几个同行，也来自小镇中异样的眼光、窃窃的私语，以及那种可以意会难以言传的氛围。

《黄土地》对这种无形的力量的揭示更具有震撼性。在影片中，沉默寡言、木讷的老爹不仅仅是无辜的，而且本身也是受害者，他只是如"日出而作，日落而息"般循环往复地做着祖祖辈辈都在做的事情，因而顾青所面临的对手，绝对不仅仅是这个满脸沧桑的老爹，也是他背后那片既博大深沉又冥顽不化的黄土地。黄土地，成为一个人格化了的中华民族传统的形象。

《小城之春》也没有出现过一个阻抗周玉纹、戴秀走出家庭，追求新生活的异己力量的形象，但这种无形的力量却自始至终发挥着它冥顽的力量（诸如道德、责任、义务）。这种无形的力量，不仅周玉纹、章志忱们能

强烈地感受到，就是我们观众，也能通过影片所传达的那种萧条、没落、衰腐的气息和氛围而隐约感觉到。

（2）B类人物：新旧交替，旧家庭的无辜殉葬者

这是一些具有"历史的中间物"性质的人物形象。像《家》里的大哥觉新、《北京人》里的愫芳，《雷雨》里的周萍等，他们由于历史的安排和宿命，也由于自身性格的弱点，注定要成为鲁迅所说的"历史的中间物"，在封建传统势力与反叛势力之间游移不决，甚至两头不讨好。他们在"新"与"旧"之间都找不到自己的位置——既找不到按照旧秩序给他设定的固有位置，也找不到按照新思想的逻辑应该有的位置。他们最后的宿命只能是为这个走不出去的家庭，为这个摆脱不了的传统殉葬。诚如论者指出，当年那种"高觉新式"的性格和悲剧的产生，考其深层社会历史原因，"是在彻底反封建的要求既然已经提出，而旧的生产方式与生活方式还远未最后退出生活，民主革命在推进中，但传统的思想文化、道德规范依然禁锢着人们的精神这种历史条件下形成的"[1]。

这些人往往是被一种来自亲人的温情以及对家庭的义务和责任感所束缚，最终导致了悲剧的命运。正如有论者在论述高觉新的悲剧人格与悲剧结局时指出的："主宰了高觉新的，主要不是观念，而是人物在实际生活中的位置，和在这种位置上形成的思想习惯。不能忽略一种陈旧的生活方式对于个人的限制。在这一方面高觉新的悲剧正在于，《新青年》《新潮》《每周评论》已经闯进了他的生活，而未经变革的旧的经济关系还把他牢牢地束缚在原先的位置上。"因而迫使他们付出一辈子代价的"是东方式的家庭格局，和沉重的家庭义务"。[2]

如《黄土地》中的翠巧，一方面，她的自我意识和女性意识已经开始觉醒，因而在外来力量的感召之下，成为新生活的向往者和追求者；另一

[1] 《艰难的选择》，赵园著，上海文艺出版社，1986，第297页。
[2] 同上书，第287页。

方面，她又是类似于《家》中的觉新那样的"长子"角色，上要尽孝，照顾早年丧妻，含辛茹苦把她和憨憨抚养大的父亲，下要尽姐姐之责，甚至要为弟弟娶媳妇作出牺牲。所以传统、家庭对她的赋予和要求使得她无法轻轻松松去追求新生活，最终她只能成为旧时代的殉葬者。正如陈凯歌在《我怎样拍〈黄土地〉》中谈到的："翠巧作为一个敢于与命运抗争的觉悟者，她所选择的道路是很艰难的。难就难在，她面对的不是狭义的社会恶势力，而是养育她的人民的那种平静的，甚至是温暖的愚昧。较之对抗恶势力，这种挑战需要更大的勇气。"[1]

（3）C类人物：旧家庭有希望的冲破者

如《小城之春》中的妹妹戴秀，《早春二月》中的陶岚，《黄土地》中的憨憨，《孩子王》中的来福，《家》中的觉慧、觉民等，这些人无一例外，都是大家庭中的最年幼者，传统的负累最轻，代表着希望与将来。这样的人物及其所寄托的理想在整个20世纪中国文化界占有重要地位，是被视作现代性之表现的进化论思想的一种体现。

（4）D类人物：外界光明的象征与闯入者。

这一类人物大多是现代知识分子，是现代文明的先觉者和播火者，但他们常常带有一定的"多余人"的性格特点。他们掌握了知识的权力话语，但先进现代的思想（主要来自西方）在遭遇现实时却常常发生尖锐的矛盾冲突。于是他们犹豫、懦弱，不自信，他们虽然力图融入生活，但却仿佛与现实生活格格不入。在面对被他们点燃内心的希望和热情之火，并因他们的感召而清醒过来的人时（尤其是异性要求他们有更多的付出时），常常陷于矛盾甚至莫名的恐慌。这种恐慌有时让我们联想到鲁迅小说《祝福》中的"我"在面对祥林嫂的诘问时所陷入的恐慌。

从上述分析看，这些人物是具有相当广泛的代表性的。毫无疑问，这一反复出现的原型叙事结构的文化蕴含无疑是相当深刻的。这一原型表征

[1] 《电影导演的探索》（第5辑），中国电影出版社，1987。

了20世纪中国知识分子的典型心态，聚焦了20世纪中国思想文化领域的众多关键问题：

其一，蕴含了现代知识分子对家族文化的批判、思考以及复杂感情。

钱穆先生曾说过："'家族'是中国文化的一个最主要的柱石，我们几乎可以说，中国文化，全部都从家族观念上筑起，先有家族观念乃有人道观念，先有人道观念乃有其他的一切。"[1]

的确，家庭在中国人的观念中具有相当重要的意义。家不仅仅是生存之地，更是情感和精神的皈依之所，游子无论走多远，思乡念家之情总是像风筝线一样牵着他。与欧美国家相比，家在中国人心目中所占的比重是无与伦比的。孙中山曾说过："中国人最崇拜的是家族主义和宗族主义，所以中国只有家族主义和宗族主义，没有国族主义，外国旁观的人说中国是一盘散沙，这个原因在什么地方呢？就是因为一般人民只有家族主义和宗族主义，没有国族主义。中国人对于家族和宗族的团结力非常大，往往因为保护宗族起见，宁肯牺牲身家性命。"[2]

如此看来，家族主义与近代以来仁人志士谋求国家富强的民族主义或国家主义是有矛盾的，因而是有违中国的现代性进程的。

此外，家族观念和家族伦理文化以家族为本位，而不以个人为本位，而这又势必戕害了个体精神和个体意识，就此而言，家族文化甚至成为封建专制主义和封建伦理道德的基础，因而有悖于现代社会的发展。"五四"时期"批孔"的急先锋陈独秀曾指出家族、伦理与孔孟之道的天人同体关系："孔子之道，以伦理政治忠孝一贯，为其大本，其他则枝叶也，故国必尊君，如家之有父。"[3]

鉴于家族观念和家族本位文化对个性意识和国家民族观念的双重阻抗，

[1] 《中国文化史导论》（修订本），钱穆著，商务印书馆，1994，第51页。
[2] 《孙中山选集》，人民出版社，1981，第617页。
[3] 陈独秀《复辟与尊孔》，载于《新青年》，1917年8月1日第3卷第6号。

"五四"新文化运动以来，启蒙知识分子屡屡把批判传统的矛头对准家族制度与封建伦理。"在中国，家庭成了整个社会，因此，我们可以说中国的社会，就是中国的家庭制度。"[1]但因为知识分子本身就出自这个"家"，因而这种批判又常常显得极为矛盾和犹豫。理想上的彻底决绝的批判和反叛与感情上千丝万缕的联系和依恋形成激烈的冲突——理智与情感的冲突。这种冲突不仅表现在文学艺术作品中——如大量的"历史的中间物"形象、"长子"形象、中国式的"多余人"现象等，甚至也表现在一代知识分子艰难的现实选择中，如鲁迅、胡适、郭沫若、徐志摩等。

其二，折射了现代知识分子启蒙理想与现实、现代性理想与本土传统伦理观念的冲突。

作为一个现代新兴艺术样式，就像新小说曾在梁启超等人那儿被寄予了"新民"的文化启蒙功效一样，电影也在编、导、演艺术家手中承载着相应的意识形态内涵。而启蒙与救亡作为20世纪中国最为重要的主题，也必然会相应表现于电影的叙事之中。正如杰姆逊所说的："所有第三世界的本文均带有寓言性和特殊性：我们应该把这些本文当作民族寓言来阅读，特别是当对它的形式是从占主导地位的西方表达形式的机制——例如小说——上发展起来的。"电影作为一种"舶来"的艺术当然更是如此。因此，杰姆逊断言："第三世界的本文，甚至那些看起来好像是关于个人和力比多趋力的本文，总是以民族寓言的形式来投射一种政治：关于个人命运的故事包含着第三世界的大众文化和社会受到冲击的寓言。"[2]想一想当年鲁迅、郭沫若的弃医从文和"听将令"，想一想郁达夫《沉沦》中主人公跳海自尽前对祖国的埋怨，杰姆逊这种略带文化强权意味的第一世界对第三世界的判断还是不无道理的。

[1] 樊浩《中国伦理的概念系统及其文化原理》，载于《复旦学报》，1993年第3期。
[2] 杰姆逊《处于跨国资本主义时代中的第三世界文学》，见于《新历史主义与文学批评》，张京媛主编，北京大学出版社，1993，第235页。

与此相似，上述论及的几部影片，一定程度上表现了现代知识分子对以家族文化为核心的传统文化的态度、认知、批判——既决绝，又依恋；既致力于打破"铁屋子"，又对打破的有效性和个体力量的有限性发生怀疑和不自信，那种追求现代性理想的义无反顾与传统道德的沉重负累，尤其是这种道德与理想的冲突涉及个体情爱时的矛盾困惑乃至懦弱与逃避——种种中国现代知识分子的思想痛苦和理性深度均可以在这一原型模式中找到清晰的指征。就此而言，这一原型叙事结构极为生动地折射了现代知识分子的心理矛盾和心路历程，折射了中国现代化的艰难进程。

不妨说，《黄土地》中顾青的惶惑代表了知识分子对启蒙任务之艰巨的清醒了悟，比像《早春二月》那样横添一个光明的尾巴要深刻得多。而这恰恰是时代的进步。当然，也可以说是历史的悲剧，因为这么多年了，我们似乎还未走出这个"万难毁破的铁屋子"，启蒙的任务还远未完成。

这种"历史的惊人的相似和循环"实在是令人感叹不已。

其三，"焦灼"与"现代悲剧感"——20世纪中国艺术的总体美学风格。

有论者概括20世纪中国文学的总体美学风格和美感特征是"一种根源于民族危机感的'焦灼'""浸透了危机感和焦灼感""这一焦灼的核心部分是一种深刻的'现代悲剧感'"。[1] 我以为这一风格指征也可以扩展到20世纪的中国艺术（当然包括电影）。

大体说来，上述几部影片都典型地代表了这一风格指征。《小城之春》的萧索、压抑、灰色调，无法这样生活又似乎一定要这样生活的危机感；《黄土地》的苍凉、凝重、沉闷、窒息，"要反反复复告诉观众再不能那样生活下去了"（陈凯歌语）的内在思想动机，缓慢凝重的时间流程背后压抑不住的对时间的焦虑；相对而言，《早春二月》是最为偏于暖色调的，最具有文人风格的，但也给人以春寒料峭之感，最后那个"光明的尾巴"多少有刻意拔高之嫌，与整部影片的叙事和整体风格似乎有一定的裂痕。无

[1] 黄子平、陈平原、钱理群《论"二十世纪中国文学"》，载于《文学评论》，1985年第5期。

疑，正是编创人员对启蒙任务的艰巨性的认识，对家族文化和传统的既批判又不无留恋的矛盾心态形成了那种苍凉、压抑、悲凉、"焦灼""现代悲剧感"的总体美学风格。

但历史的发展常常令人哭笑不得。在作为新时期电影开山之作，也堪称顶峰之作的《黄土地》（也包括《孩子王》）之后，我们不期而然迎来了第五代导演面目全非的"弑父"的狂欢（《红高粱》《菊豆》）以及在大量第六代导演的影片中更为激进的"审父""弑父"情节。更年轻的导演们义无反顾地叛离家庭，对传统进行了更为决绝的背叛——有时是用嬉皮笑脸的颠覆解构方法。

也许，这三部影片中主题意向最为矛盾复杂的《黄土地》表征了新时期的终结！

奇观与反讽："家"的寓言与"铁屋子"原型结构的变异

马克思曾指出，历史往往出现两次，第一次以悲剧的形式出现，第二次则以喜剧的形式出现。

进入20世纪90年代之后，我们发现，这个"家"或"铁屋子"的原型结构发生了让人哭笑不得的变异。在一定程度上，《孩子王》代表了这一结构的衰落，而《红高粱》则代表了这一结构的终结和转向。

《红高粱》中也有一个外来者的形象，但这个无拘无束，天不怕地不怕的"我爷爷"轻而易举就成功地"弑父"并得到了"我奶奶"，这似乎是一个无所不能的"拯救者"，他强壮、性感、充满野性的生命力。而那个始终未出场，但得了麻风病的"掌柜的"早已是病入膏肓、不可救药、不堪一击。这就把一个极为沉重、艰难的启蒙话题演变为一个娱乐化的子虚乌有的传奇故事。从某种角度也许可以说，第五代导演至此已经放弃了启蒙理想，它不再试图让观众与他们一起沉重地思考，而是与大众一起轻松愉

快地娱乐和消费了。而且不难发现，无论是导演自己抑或影片中的叙述人都对这段传奇的真实性不敢肯定，所以用以画外音讲述一个传奇性故事的方式来表现。

诚如张艺谋自述，《红高粱》是一部什么都有一点的"杂种"电影，"我就想换一个路子，拍一种既有一定哲学思想又有比较强的观赏性的电影。"这实际上反映了张艺谋一种开放的艺术视野和迥异于拍摄《黄土地》时的理念和心态。的确，《红高粱》既有传奇性的故事和人物，也有色彩浓郁的画面造型和色彩写意，既有民族生命活力、凝聚力的凸现和大爆发、大喷发，民族与个体的生死存亡考验，中国人应该具有怎样的主体人格精神之类的"宏大"的主题，也有轰轰烈烈的浪漫爱情故事，更有如"颠轿"那样的充满视听冲击力和娱乐性的桥段。无疑，《红高粱》对中国新时期电影之"娱乐化"的转型和走向有着重要的先导性意义。《红高粱》不仅表征了"家"或"铁屋子"原型结构的终结，也表征了一个以第五代为主体的新时期电影时代的终结，并宣告了一个注重感官享受、娱乐化、游戏性、平民化的后新时期的到来。

此后，在第五代导演的许多影片中，"铁屋子"的原型结构继续发生着变异。这些影片中都有一个似乎是专门展示给西方人看的"铁屋子"的传奇故事，如《菊豆》《大红灯笼高高挂》《风月》《炮打双灯》《家丑》等影片都在一个时间背景不甚清晰的封闭性的空间中，讲述一个有关乱伦、私通的视觉奇观化和题材猎奇的故事，常常是一个关于"一座散发着阴气的老宅子和老宅子里守寡的漂亮女人"的故事。这在很大程度上丧失了现实性、当下性和人文批判精神。这些电影并非无缘无故地如李奕明所批评的那样"寓言化"，即"反历史、反文化地把'中国'作为一个影像的符码抽离于中国历史本身和世界历史进程之外"[1]，是"后殖民主义"的产物，是

[1] 李奕明《世纪之末：社会的道德危机与第五代导演的寿终正寝》，载于《电影艺术》，1996年第1期、第2期。

刻意地"将中国'他者化'与奇观化"。在一定程度上，这类电影的确有一种为奇观而奇观，为展示而展示之嫌疑。他们的影片，时间上是模糊的、滞后的，空间上则是奇观化的、远离尘世的，其中缺乏锐利的反思批判意向和凝重厚实的人文理性思考，没有了那种精英知识分子的痛苦和迷茫，尽是对作为空洞能指的'民俗'的无休止的迷恋和展示。这表明："作为精英的第五代实际上通过他们的影片放弃了对于民族文化和道德危机的思考，远离了对现实民众生存境遇的人文关怀。"

从表面上看，《炮打双灯》也是一个作为画匠的外来者唤醒了女扮男装被"囚禁"在大宅院中的女东家的性别意识，从而发生性爱纠葛并与其家族发生冲突的故事。虽也不无反封建，追求个性解放的意识，但影片偏于奇观展示，启蒙的内容几乎荡然无存。影片以"双灯"来隐喻男性生殖器，画匠牛宝吸引女东家春枝的也仅仅是性别。一个文化启蒙的命题简单化地还原成赤裸裸的性的禁锢与解放。《黄土地》中顾青的踌躇不决与牛宝不太真实的敢作敢当形成了鲜明的对比。影片中那个幽深古老、闭锁古板的大宅院更给人与世隔绝之感。[1]

《大红灯笼高高挂》讲述了一个在封闭的大宅院里发生的妻妾争宠的故事。影片画面精美，"点灯""锤足"仪式表现出导演天才的想象力。《菊豆》更是一个乱伦和"弑父"的故事。影片中的挡棺仪式，染房里各种色彩的着意夸饰，虽然美轮美奂，大笔写意，但少了一份沉重。

电视连续剧《大宅门》（2001）讲述一个大家族的恩恩怨怨，通过白景琦这个形象渲染了一种"泼皮式"的暴发户精神——空手套白狼式的生意

[1] 这个"大宅院中被囚的女性"模式让我们联想到另一个更为典型的原型结构："阁楼上的疯女人"。这个原型为女权主义批评者所发现和猛烈批评，被认为是男权话语的一种典型体现。而我们回到《小城之春》《早春二月》《黄土地》，也会发现，在这个"家"或"铁屋子"中，等待拯救的也都是一个女性，而外来的拯救者都是男性。而且在这一对男女关系中，都是女性被唤醒之后变得主动积极热情，而男性反而退却了。因此，这些影片或者说这一原型结构模式如果用女性主义、女权主义角度进行解读和阐释，也将会是颇为有趣的。

冒险，三妻四妾的桃花运，对权术的玩弄。电视剧所褒扬的精神从根本上讲是当下市场经济和资本积累的时代语境中大众各类欲望的隐晦表达。

《橘子红了》（2000）讲述一个大家庭里兄弟之间、大小老婆或情妇之间的情爱纠葛或乱伦游戏，画面、道具、服装美轮美奂，类乎恐怖片效果的音响令人毛骨悚然，慢悠悠的节奏、娓娓的台词进一步抽空了理性思想深度，强化了李少红所追求的"唯美"效果。在很大的程度上，这部作品中画面、道具、服装、音响等元素已经反客为主，脱离了内容而产生了独立的感性（视或听）审美价值。

这种变化正是时代文化转型在影像艺术世界中的表现，也是对当下中国文化语境的一种必然反应。

其一，全球化与后殖民语境的反应。

中国当下正处于一个全球化和后殖民的语境中，这很可能使中国电影在这一背景中表现出对第一世界国家的某种依附性和屈从性，注意到有一个"他者"在看着自己，自觉不自觉地意识到西方人的眼光。因而许多批评家认为张艺谋等人通过一个奇观化、民俗化的东方故事，为西方提供了一种"他性"的消费，创造了一个"西方视域中的东方镜像"。我们要一分为二地看这个问题。张艺谋曾对"后殖民"和"迎合西方"的批评很不以为然，称自己是依凭真切的有所感有所思而创作的。我觉得无论是批评者的声音还是张艺谋的委屈和辩解都可能是发自内心的。细究其真伪实属不必。

即使退一万步说，"十七年"时期拍摄电影的心态与20世纪80年代末90年代初的心态无疑是非常不同的，"十七年"时期中国处于一个自足封闭的环境中，而80年代以来则置身于一个全球化进程日益加速的现实中。无疑，不同语境的导演面对的"隐含的观众"也是不一样的，按接受美学的思想，导演在创作时必然要考虑到"隐含的观众"的需求，"隐含的观众"甚至在实际上也参与了影片的生产。因而编导者是有意还是无意，倒是一个次要的问题了。

其二，审美感官化趋向。

《黄土地》的美学意义一般公认为是开创了一种"银幕造型美学"。但实际上，这种视觉造型与好莱坞追求的视觉奇观化还是有着根本的不同。《黄土地》是一种偏于静态造型的视觉美学，而非动态性的视觉奇观展示。空间的大写意风格，缓慢的、几乎停滞不动的镜头运动方式，呆照式的镜头切换，某些意象的循环往复，对几十年来一贯的观众观影心理的挑战所带来的强烈的陌生化效果都使得《黄土地》具有一种格外沉重的沉思的风格。它不仅仅是要观众用眼睛去看的，而且还必须用头脑来思考。无疑，影片对象征方式和象征性意象的情有独钟正是对影片深度思想空间极力挖掘的一种重要手段，而时间运动的缓慢正可以让观众有充分的时间去从容思考。

但《大红灯笼高高挂》《菊豆》《炮打双灯》《橘子红了》等影视剧，却偏于一种奇观化的展示。它们不再是深度思考空间、表意性的营造，而是物象奇观或事件传奇的平面化的展示。在一定程度上，这是对观众的迎合，也是对西方观众和国外电影节的迎合。

总之，在一个时间跨度长达半个世纪的历史行程中，几部电影（且不说数量、影响也更大的文学、戏剧作品）反复讲述这样一个原型性故事，这里面蕴含的深刻而沉重的思想内涵无疑是发人深省的。

正如福柯所说的："重要的不是话语讲述的年代，而是讲述话语的年代。"这个原型无疑聚焦了诸如启蒙话语的内在矛盾和张力、实现的艰难性和效果的有限性、现代性理想与严峻滞后的当下现实、传统与现代、民族与世界、文化反思与价值重建等20世纪思想文化史上最重要的话题，这表征了知识分子对传统的复杂态度，是对20世纪中国文化命运和力量斗争的消长以及世纪之交以来时代文化转型的一种寓言性、隐喻性表达。

"后假定性"美学的崛起：
当代影视艺术与文化的一个重要转向

自20世纪80年代中后期以来，特定时间意义上的新时期所拥有的诸如启蒙的理想、反思的豪情、现代性的焦虑等，都逐渐凝定成为一个苍凉不再的空洞姿势。不期而然，一个可以称之为平民化、大众化、多元化，仿佛"再也找不到中心"的文化转型时代——一个世纪之交的"后新时期"，已渐次成为我们的生存现实。

观之以五光十色、丰富而驳杂的影像世界，我们会发现种种世事沧桑、物是人非：纯视觉感的追求、写意性的影像风格，戏说风的盛行，对历史与现实的颠覆解构和娱乐化，荒诞不经的无厘头文化品格，类型化、符号化的演员，极为夸张的脸谱化的表演，子虚乌有、假定性很强的戏剧性冲突，戏剧化或叙述游戏化的情节结构，舞台腔很重的对话台词，服装、道具、美术的舞台化和装饰性化——诸如此类艺术现象或表征，是域外后现代文化的影响、感染？是戏剧化的回归？是中国式写意性美学传统的现代回归？还是文化转型的必然产物？

我们难免困惑：不是刚刚电影界还在主张"丢掉戏剧的拐棍""与戏剧离婚"吗？怎么丢掉的一切又改头换面却似曾相识地回来了？难道影视是在向戏剧回归吗？

也许，一种强化影视艺术假定性美学特征并且强劲地冲击颠覆原先艺术所恪守的所谓"真实性"原则的假定性美学正在崛起。这种美学绝不避

讳甚至有意强化某种广大观众心领神会的假定性，就像情景剧中那些随处可起的附加上去的笑声一样，它反而是要把假定性暴露给观众，明白无误地告诉观众，你是在娱乐、在消费，我是在表演，千万别把我当真！

从美学的角度看，我们不妨把它归纳为一种"后假定性美学"的崛起。之所以加上"后"的修饰语，旨在说明，假定性作为一种艺术原则虽是早已有之，且在现代主义文艺发展阶段也曾有过辉煌，但目下影视界重新崛起的假定性，由于时代文化的复杂性制约，已非同日可语。这只能是一种"后假定性美学"。

一对永恒的矛盾：影视艺术的真实性/假定性

毋庸讳言，影视艺术是一种能创造最大的真实感的艺术。这种真实感和逼真性是由影视的技术特性决定的。巴赞认为，电影的本性是复制和还原现实的真实性，电影是通过摄影机记录下来的，是照相的延伸。因此电影的本体论就是一种影像的逼真性特征。电影的使命就是用运动、空间、声音和色彩去完整地再现世界，以实现"完整世界的神话"。而这一切之所以可能实现，都是因为摄影机的介入。巴赞特别强调摄影与绘画及其他艺术的不同即在于一种"本质上的客观性"，由于摄影机的镜头代替了人的眼睛，使得"原物体与它的再现物之间只有一个实物发生作用，这真是破天荒第一次。外部世界的影像第一次按严格的决定论自动生成，不用人加以干预，参与创造。——一切艺术都是以人的参与为基础的；唯独在摄影中，我们有了不让人介入的特权。"[1]德国电影理论家克拉考尔也认为，电

[1] 巴赞《"完整电影"的神话》，见于《电影为什么？》，中国电影出版社，1987，第11—12页。

影按其本性来说是照相的一次外延，因而也跟照相手段一样，与我们周围的世界有一种显而易见的亲近性。因此正如普多夫金指出的那样："电影是一种给逼真地再现现实提供了最大可能性的艺术。"

影视的真实性首先源于视听的真实感。它借助于现代化的摄影录音设备，以直接的形式将物质现实诉诸人们的视觉和听觉，从而给人以身临其境之感。而由于摄影机镜头与观众视点的一致性，更能使观众产生身临其境的真实感。

从某种角度说，影视艺术的真实性源于摄影机前面的对象都必然是真实的这一简单的道理，虽然这一道理在虚拟技术日益发达的今天受到严峻的挑战。

但另一方面，影视作为艺术又渗透或洋溢着艺术家（编、导、演等）的主体创造精神，凝聚着艺术家的审美理想和思想情感，从而体现出艺术家个体鲜明的艺术风格和艺术个性。而艺术家个性的发挥正需要最大限度地克服艺术媒介对其创作的限制和压抑，最大限度地发挥个体的主观能动性而对表现对象进行主体投射，乃至因为主体性过于强烈而进行一种变形夸张的非常态表现——这就是影视艺术相应的假定性的一面。

事实上，对于电影艺术的假定性这一问题，即使是极为强调电影艺术的真实性的巴赞也发现了仅仅以真实性无法完全概括电影艺术的特性。他曾表达了这样一种困惑："艺术的真实显然只能通过人为的方法实现，任何一种美学形式都必然进行选择：什么值得保留，什么应当删除或摒弃；但是，如果一种美学的本质在于创造现实的幻景（如同电影的做法），这种选择就构成美学上的基本矛盾，它既难以接受，又必不可少。它是必不可少的，因为只有通过这种选择，艺术才能存在。假设今天从技术上说已经拍得出完整电影，那么没有选择的话，我们恐怕又完全回到现实中去了。它又是难以接受的，因为选择毕竟会削弱电影旨在完整再现的这个现实。声音、色彩、立体感这些新技术的目的就是为电影增添真实感，所以，反对技术的进步是荒唐的。其实，电影艺术就是从这些矛盾中得到滋养的。它

充分利用了由银幕目前的局限所提供的抽象化与象征性手法。"[1]

巴赞在这里所表露的困惑实际上涉及影视艺术如何处理真实性与假定性的辩证关系的问题。与这一对范畴大致相应，还可以有诸如纪实性电影美学/戏剧化电影美学、写实性/写意性、路易斯·贾内梯所区分的现实主义风格/形式主义风格[2]等。

"假定性"：梳理与阐释

什么是假定性？先看几个界说：

"艺术形象决不是生活自然形态的机械复制，艺术并不要求把它的作品当作现实，从这个意义上说，假定性乃是所有艺术的本质。"[3]

"'假定性'是指艺术家和公众对某件事的'默契'，他们共同约定对艺术抱相信的态度。"[4]

应该说，这是广义的对所有艺术几乎都适用的假定性。

在具体的艺术门类中，假定性与戏剧艺术的关系最为密切。据学者考证，假定性这一术语在中国的确定，源于苏联戏剧导演奥赫洛普科夫（Nikolay Pavlovich Okhlopkov）发表于1959年的《论假定性》一文。"《论假定性》一文是戏剧理论文库中我们所知道的唯一一篇关于'假定性'问题的专著。它对中国戏剧界曾有过特殊影响。首先，随着此文被翻译成中文，中国的戏剧导演艺术词典中开始有了明确统一的'假定性'的概念。在此之前，'условность'这个含义广泛的俄文词汇有着很多译法，诸如'虚拟'、'程式'、'程式性'、'有条件性'等，张守慎在此处一律译成'假定

[1] 巴赞《真实美学》，见于《电影为什么？》，中国电影出版社，1987，第284页。
[2] 相关论述参见《认识电影》，路易斯·贾内梯著，中国电影出版社，1997，第2—6页。
[3] 《中国大百科全书戏剧卷》，中国大百科全书出版社，1989，第189页。
[4] 《影片的美学》，日丹著，中国电影出版社，1992，第101—102页。

性'或'假定性手法',则显得最为贴切并得到了一致认可。"[1]

然而,假定性不仅仅只关涉艺术手法技巧的层面,它还是一个根本性的艺术观念的问题。正如王小鹰在论及演剧方法的假定性问题时指出的那样:"在演剧方法这个层面上,每个具体的戏剧演出创造,每个具体的演剧流派,对于如何理解、看待、处理需具的'假定性'本质,却可能有着南辕北辙的巨大差别:或是显露这个'假定性',摆脱现实生活的逻辑制约,充分发挥演出和欣赏两方面的创造想象力,在与观众建立'约定俗成'的默契时直言其'假';或是掩盖这个'假定性',尽量利用戏剧演出让人产生'真实幻觉'的可能性,使演出从外部形态上趋于'逼真',并在此基点上与观众签署'协约'。"[2] 因而,假定性原则堪称艺术再现或表现的一个基本原则。对于这个几乎无法回避的艺术原则,各个艺术家的态度却是不一样的。有的是要有意掩饰这一原则或者说是有意无意地遗忘或无视这一原则,沉浸于真实性幻觉,真心或假意地相信艺术所表现的是真实的。但有的则有意无意地无视真实性原则,反而夸大假定性原则,常常把假定性暴露给受众,明白无误地告诉受众——你所看到的是假的。戏剧中的布莱希特表演体系,中国戏曲艺术等,都可以说是实施艺术假定性原则的代表。

具体到电影也是这样,偏于纪实形态的电影,恪守现实主义美学原则的电影,在真实性与假定性这一对对立统一范畴中,偏向于真实性这一维度。电影初创阶段如法国的卢米埃尔兄弟、英国的布赖顿学派等都尽量隐去艺术假定性。二次大战后,意大利新现实主义电影的兴起,巴赞等人关于长镜头、关于物质现实的复原等理论的总结,使电影对真实性的追求更是风行一时。

而那些注重表现性美学的电影,则偏向于假定性维度。德国室内剧和表现主义电影、欧洲先锋派电影、法国新浪潮电影以及德国新电影等现代

[1] 《戏剧演出中的假定性》,王小鹰著,中国戏剧出版社,1995,第48页。
[2] 同上书,第26页。

主义电影都是如此。比如，罗伯特·考克尔（Robert Kolker）在谈到法斯宾德时曾指出法斯宾德受到了提倡间离效果也即假定性的戏剧大师布莱希特的影响。这影响到法斯宾德对经典的连贯性剪辑方法的反叛和革新。"因为经典连贯性剪辑方法的主要作用是让观众意识不到这些剪辑方法的存在，布莱希特利用并改革了这种方法，使之发挥了相反的作用，其结果是使观众意识到影片和它的故事都是编造、制作的，而不是真实的、自在的、现实存在的直接呈现。"[1]

因而不妨说，假定性是艺术观念一个非常重要的试金石和分水岭，无论是电影艺术还是戏剧艺术都是如此。毫无疑问，戏剧领域著名的斯坦尼斯拉夫斯基表演体系与布莱希特表演体系之分就是因为处理和看待戏剧表演中真实性与假定性的关系的不同而产生了两种根本不同的演剧观念体系。

1. 戏剧中的假定性问题

假定性问题既源于戏剧，我们不妨先来看一看戏剧领域的假定性问题。

可以毫不夸张地说，中国戏剧艺术在新时期以来的繁荣发展是以假定性对真实性这一至高无上的表现原则的突破（并非非此即彼的取代，而是打破原先的一元格局而多元共存）为前提的。

实际上，假定性与真实性的矛盾在戏剧艺术中可谓古已有之。正如黄佐临认为的："归纳起来说，二千五百年曾经出现无数的戏剧手段，但概括地看，可以说共有两种戏剧观：造成生活幻觉的戏剧观和破除生活幻觉的戏剧观；或者说写实的戏剧观和写意的戏剧观；还有就是，写实与写意混合的戏剧观。"[2]

而且这种"造成生活幻觉"与"破除生活幻觉"的矛盾在新时期中国戏剧艺术的发展历程中还曾经成为焦点，有过引人注目的论争。在当时，

[1] 《电影的形式与文化》，罗伯特·考克尔著，北京大学出版社，2004，第164页。
[2] 黄佐临《漫谈"戏剧观"》，转引自胡星亮《二十世纪中国戏剧思潮》，江苏文艺出版社，1995，第337页。

"跳出'斯坦尼模式',借鉴一切可能借鉴的戏剧流派,成为戏剧家众所首肯的'艺术战略';而突破'写实'、'造成生活幻觉'的戏剧观,尝试'写意'、'破除生活幻觉'的戏剧观,也成为戏剧界最热门的话题。中国剧坛到处都可以听到推倒'第四堵墙'的轰隆隆声。"[1]

从新时期以来的戏剧实践看,以1985年《WM》的演出为标志,一股标举形式探索的"青年探索戏剧"潮流登上了舞台,包括一大批此间开始探索的戏剧如《车站》《野人》《绝对信号》等。他们致力于对假定性的强化和对生活幻觉的打破,显露出日常生活化乃至粗鄙化的风格。进入20世纪90年代,"小剧场戏剧"在市场困境之下,以标新立异的实验探索而顽强生存。《思凡》《与艾滋病有关》《零档案》《关于〈彼岸〉的汉语语法讨论》等,都把强化假定性的"反故事""反情节""反戏剧"的形式试验与戏谑反讽、调侃解构的反文化意向推到极致。

时至今日,假定性美学在戏剧中的运用已经十分普及,甚至不再给人以"陌生化"的感觉。正如王晓鹰在《戏剧演出中的假定性》中指出的:"随着'新时期戏剧十年'成为历史,'现实主义'戏剧已经不再具有'唯我独尊'的一统天下,'假定性'在戏剧演出中的'合法地位'已经不再成为问题。"[2]

不妨说,新时期戏剧艺术的巨大成就是伴随着假定性、写意性美学的合法化与崛起,真实性美学的衰落而取得的。

2. 电影的假定性原则

以上对假定性的叙述主要侧重于戏剧艺术,电影艺术中的假定性与之有关但又有不同。

《电影艺术词典》在阐述"假定性"时说:"假定性制约着电影,使它不可能是物质现实的刻板、机械的翻版和模拟,而使它具有记录、取舍、

[1] 《二十世纪中国戏剧思潮》,胡星亮著,江苏文艺出版社,1995,第337页。
[2] 《戏剧演出中的假定性》,王晓鹰著,中国戏剧出版社,1995,第208页。

揭示等多方面的艺术功能。电影艺术家能够根据特定的创作意图去汲取电影素材，选择和概括生活中为每一部作品所需要的形象，挖掘出这些形象间的对应及互相关系。"[1] 就此而言，电影艺术的假定性是指电影通过独特的电影媒介和手段对客观对象的非原样的表现，即所表现的东西大于原来的东西。

德国心理学家鲁道夫·爱因汉姆曾指出："电影和戏剧一样，只造成部分的幻觉，它只在一定程度上给人以真实生活的印象。电影不同于戏剧之处，在于它还能在真实的环境中描绘真实的——也就是并非模仿的生活，因而这个幻觉成分就更加强烈。"[2] 因而不妨说，电影、电视更容易造假，它更容易给人以真实性幻觉，因而面临着比之于戏剧艺术更为艰难的破除真实性幻觉的任务。

从根本而言，影视艺术也是一种独特的话语方式，它不是现实或历史本身，而是对现实或历史的叙述（用影像和影视语言）和虚构。因为"从根本上说，历史是非叙述的，非再现的——除了以文本的形式，历史是无法企及的"。[3]

但这只是一种广义的假定性，或者说是属于现代主义美学阶段的假定性。这是一种古已有之的，几乎一切艺术都具备的本质的假定性。就影视艺术而言，出现在银幕或荧屏中的影像，它既然经过了摄影机的选择、摄录和再创造，就已经不是现实本身而是一种话语方式，具备了一定程度的假定性——更不用说经过艺术家的匠心独运之后。正如普多夫金说的："实际发生的事件与它在银幕上的表现是有区别的。"正是这种区别形成了影视艺术的假定性。因而这是宽泛的广义的假定性，也是最根本最本质意义上的艺术假定性。

[1] 《电影艺术词典》，中国电影出版社，1986年版。

[2] 鲁道夫·爱因汉姆《电影（修正稿）》，见于《外国电影理论文选》，李恒基、杨远婴主编，上海文艺出版社，1995，第220页。

[3] 《政治无意识》，杰姆逊著，康奈尔大学出版社，1982，第82页。

但我在这里关注的不是宽泛意义上的,无论影视制作者自觉不自觉,有意识或无意识都实际上在作品成品中或观众接受时要产生的假定性,也不是现代主义阶段风格化的主体表现,而是一种编、导、演创制群体有意追求,甚至是有意进行夸张性表现的假定性。在很大的程度上,这种假定性浸润了浓郁的大众文化、后现代文化色彩,具有强烈的解构颠覆性和反讽、戏拟色彩,以及娱乐化、消费性指向,是后现代文化语境的产物。

3. 假定性发展的三个类型或阶段

综上所述,我认为假定性有三个层面的含义或曰大致的发展阶段:

其一,广义的几乎伴随着电影艺术的发生而来的艺术假定性。

在这一阶段,假定性与真实性的关系是基本和谐或曰平衡的,而且假定性还常常从属于真实性,常常被"视而不见"地掩饰在真实性的幻觉之中。卢米埃尔的"活动照相",就是以对日常生活的记录为其特征从而奠定了纪实主义美学传统。对纪实美学理论加以总结和提升的巴赞也坚持认为影像可以真实再现现实。

从以梅里爱为开端的戏剧化电影美学开始,电影开始向戏剧学习,甚至出现了一系列纯属幻想的甚至荒诞的影片,表现出向假定性美学的靠拢,假定性与真实性开始相抗衡。

其二,现代主义美学范畴的假定性。

电影中现代主义美学范畴内的假定性或表现性美学,也可谓历史悠久(相较于电影的百余年历史而论)。如有论者认为:"强调电影假定性的美学流派,从梅里爱开始,经历了德国表现主义电影和欧洲'先锋派运动',在法国新浪潮电影中得到发展,后来的'新德国电影运动'更是起到了推波助澜的作用。"[1] 这种假定性既表现在色彩表现、影像构图等方面,也表现在银幕形象的怪异、非现实性等方面,如德国表现主义电影中著名的"吸血鬼诺斯费拉图""卡里加里博士"等形象。

[1] 《影视美学》,彭吉象著,北京大学出版社,2002,第252页。

实际上，在电影史上，带有现代主义意味的假定性美学也是相当普遍的一种美学追求。像《党同伐异》(*Intolerance: Love's Struggle Throughout the Ages*, 1916) 对线性叙事的打破，对不同时空的共时性并置，也可以视作一种假定性很强的电影结构方式，因为这种结构方式体现了导演强大的主体性对现实的干预和重新结构；《公民凯恩》(*Citizen Kane*, 1941)、《罗生门》(*Rashomon*, 1950) 等对全知视角（一种较为典型的强化或执迷于真实性幻觉的视角，因为它相信摄影机是万能的也是忠实于客观对象的，镜头之所摄取都是绝对真实的）的打破、各个分段结构之间的矛盾互否和历史的虚无主义思想；《红色沙漠》中通过人为上色，实施对影片中物象的空间逻辑的破坏，营造出一种非现实的、心理化的表现性空间；《八部半》(8½, 1963) 中费里尼通过对时间的非理性联系来营造非现实的时空，以及"自我"和"本我"的不断搏斗而形成的"复调对话"的结构等，均是假定性美学在一定程度的表现。

路易斯·贾内梯曾将电影的风格区分为现实主义风格与形式主义风格两种，其中的形式主义风格比较接近现代主义阶段的表现性追求。他说："形式主义的影片在风格上是十分绚丽的。形式主义影片的导演们注重以他们的主观经验来表现现实，而不考虑别人对此有何见解。形式主义者由于把自我表现看得至少与主题本身同样重要，因此也常常被称作表现主义者。表现主义者所关心的常为精神的和心理的真实，为了对此作最好的表达，他们就将题材加以变形。摄影机成了评论主题的手段，强调内在实质超越客观外表。在形式主义影片中，存在着高度的修饰和对现实的重新塑造。"[1]

其三，"后假定性美学"阶段。

在此阶段，假定性美学浸润了大众化、娱乐化和商业性色彩，是假定性对真实性美学的绝对胜出，从某种角度看也是通常我们所说的真实性/假定性辩证关系的错位与失衡，历史与现实、虚拟与真实被并置，时间与空

[1] 《认识电影》，路易斯·贾内梯著，中国电影出版社，1997，第4页。

间不再遵循理性原则，真实的幻觉被彻底打破。

从哲学和文化的层面上看，与现代主义的假定性美学相比，在后假定性美学中，主体的位置发生了严重的移置，主体不再是理性化、中心化的，而是非主体性甚或反主体性的。主体常常被假定为一种无生命无深度的符号，一种空洞的能指，它不能有效地掌控自己的命运，也丧失了对社会现实主动介入、干预的主体扩张式的意向动力，陷入一种丧失主观能动性的不确定之中。与此相应，导演非但不试图在影像中寄托强大独立的主体性，而且有意颠覆、反讽理性主体，既嘲笑别人又嘲笑自己，体现出一种游戏解构的反理性的另类文化姿态。

综上所述，不难发现，后假定性美学的哲学观与现代主义假定性有了很大的不同。这在一定程度上也是后现代主义与现代主义的不同。因而这一美学原则甚至具有后现代的特点。它属于后现代假定性美学而非现代主义范畴的假定性美学。

当下中国影视后假定性美学的复杂性

当下中国影视作品后假定性美学的崛起有诸多宏大文化背景的制约，这使得后假定性美学表现出极度的复杂性：

（1）后现代文化的浸淫

如果我们大致认可20世纪中后期以来，中国有一个文化转型（这一转型大致发生在20世纪80年代中后期）[1]的话，影视艺术中的后假定性美学的崛起无疑就发生在这一文化大转型之中。就此而言，当下中国影视假定性美学的崛起"非一日之寒"。从根本上说，它是时代文化转型的本土文化的

[1] 有关这一文化转型的论述请参阅拙著《当代中国影视文化研究》（北京大学出版社，2004）中的有关论述。

产物。

归根到底，后假定性美学是一种隶属于后现代文化范畴的美学，虽然中国当下的后假定性因为本土特性还会有许多自己的独特性和表现的复杂性，因而我们显然不能把这二者完全画上等号。

(2) 外来影视作品的影响

从影响源上看，它至少曾经得益于如下几个重要的外界影响源。

第一个影响源是港台喜剧影视作品。后现代文化程度相较而言领先于大陆的港台地区，率先拍出了《戏说乾隆》《戏说慈禧》等戏说风格的古装喜剧，在20世纪80年代中后期对中国影视文化产生了重要的影响。

周星驰的一系列"无厘头"搞笑喜剧片也对大陆从影视作品到文化观念影响很大。这些电影的艺术假定性相当大胆，影片往往只有一个模糊的历史时空或历史背景，剧情可以完全离开剧本，信马由缰，表演大胆夸张，古代人也念出英语，会讲出现代人才有的语汇——但我们却不会去苛责它们细节的真实性，因为影片已经明白无误地把假定性暴露了出来。这类风格的电影的确足以让现实主义美学原则培养出来的人目瞪口呆，痛心疾首。

第二个重要的影响源是国外后现代风格影视作品。

自20世纪50、60年代以来，欧美具有后现代文化特征的影片渐呈强劲之势。比如，《天生杀人狂》(*Natural Born Killers*，1994) 呈现出杂糅、拼贴、戏仿等鲜明的后现代艺术特征。影片开场时对情景喜剧《我爱梅乐》的场景模仿，就带有鲜明的假定性。随着情节的发展，则不难发现它对《邦妮和克莱德》的诸多互文性的戏仿。而英国的《迷墙》(*Pink Floyd The Wall*，1982) 则开MTV风气之先。它没有线性情节，极尽于视听冲击力的营造，表现元素主要是音乐、歌曲和画面，通过对这些元素极为夸张的堆砌组合，从而把过去、现在、幻想、纪录片段、动画效果、广告手段等都混杂在一起。再如德国的《罗拉快跑》，影片如同一场90分钟的充满假定性的时间游戏，我们仿佛与奔跑的罗拉一起穿越时间的隧道，疾走在各种微妙的可能性和迥异的结果之间。影片融写实、虚拟、绘画、电子元素等为一

体，充满新异的动感和超前的实验性。影片的很多画面不是摄影机拍摄下来的，而是直接在电脑上合成的。MTV、卡通动画、电视录像、电子游戏、画面分割等分裂、拼贴式的影像占据了整部影片的画面空间。故事是假定性和游戏化的，影像则被虚拟化和卡通化了。

不少学者认为《罗拉快跑》引发了一场叙事革命，而在我看来，这不仅仅是一场叙事革命，而且还是一场文化革命，因为结构、形式毕竟是内在于文化的，这就是一种所谓"形式的意识形态"。

从真实性/假定性这一角度看，这些影片比较一致的特点是对假定性进行强化、夸张乃至荒诞化的表现。

(3) 写意性中华美学传统的内在底蕴。

写意性是中国传统美学的一种重要精神，并广泛表现于诗、书、画、戏曲等艺术门类。概而言之，这种艺术精神重神轻形，求神似而非形似，力求虚实相生甚至化实为虚，重抒情而轻叙事，重表现而轻再现，重主观性、情感性而轻客观性，并在艺术表现上趋向于纯粹的、含蓄蕴藉的、言有尽而意无穷的境界。究其底，写意的主旨在于主体心灵情感世界的表现而非客观对象之再现。在很大的程度上，侧重于写意还是写实，奠定了中西艺术精神及其表现（就主流而言）的不同。

虽然写意性并不能与假定性完全画等号，但二者之间还是有着相当的一致性或交叉性。毫无疑问，写意性也是对现实的一种假定性的表现，它也需要接受者遵守某种约定俗成的程式才能进入艺术接受。而正是由于中国艺术的这种写意性传统，中国观众对假定性美学的接受无疑有着天然的亲切感。布莱希特对于中国戏曲因为运用假定性手段而形成的陌生化效果有深刻的认识。他说："中国戏曲演员的表演，除了围绕他的三堵墙之外，并不存在第四堵墙。他使人得到的印象是，他的表演在被人观看。这种表演立即背离了欧洲舞台上的一种特定的幻觉。"[1]

[1] 转引自《戏剧演出中的假定性》，王晓鹰著，中国戏剧出版社，1995，第208页。

所以当下影视作品中的后假定性美学的崛起与写意性美学传统也有着一种内在的关联。是域外后现代文化与中国本土文化的对话？是后现代与写意美学传统的契合？是写意美学传统的现代转化？抑或是一种外来文化的变种和多元文化交汇融合而形成的"四不像"？但无论如何，有一点可以肯定，这种后假定性美学必须置于中国的独特而复杂的语境中去考虑，它肯定是一种历史的"多元决定"。

新时期以来中国影视后假定性美学表现举隅

与戏剧领域相比，中国影视中的后假定性美学的崛起可谓姗姗来迟。而且如果从假定性/真实性这一对矛盾来看的话，电影中的假定性美学与戏剧中的假定性美学分别走过了一条耐人寻味的"互逆"道路——戏剧中是从真实性幻觉到假定性的崛起；而电影中，则是长期的影戏传统和假定性传统泛滥，最后甚至发展到假定性和程式化的登峰造极（比如近乎戏剧实录的样板戏），随后的新时期针对这种虚假性倡扬真实性美学，但纪实美学尚未充分发展，又迎来了后假定性美学的崛起。

新时期的一个重要美学趋势可以归结为纪实性或真实性美学的崛起。第四代导演所举起的大旗就是纪实和长镜头。第六代导演，也是致力于不修饰的真实性原则，表现为影像的纪实性风格。这实际上是属于精英知识分子的几代电影导演的人文主义追求的一种表现。不妨说，纪实性是精英知识分子特有的话语方式，而后假定性则属于大众文化的话语方式。

然而，20世纪80年代中后期，一个普遍的破除真实性幻觉，凸现假定性美学的审美趋向开始崛起并大有后来居上之势。

电影《顽主》（1988）以一个子虚乌有的故事为影片的假定性结构框架：一群无业青年组成了一个"替人挨骂受过"的所谓"三替公司"；《甲方乙方》（1997）继续了这种假定性极强的"角色替代"模式："好梦一日

游"公司专门经营为人圆梦的业务；《大腕》（2001）更是在一个不可能的荒诞事件的假定性结构中不断堆砌有关广告的笑料片段。

许多影片还出现了一些假定性、虚拟性极强的艺术形象，如《花眼》（2002）中那两个绝对来自西方，长着翅膀，来无影去无踪，遥遥冷峻地注视着凡人的神秘天使；《像鸡毛一样飞》（2002）中那个仿佛生活在另一个远离现实的纯情世界的色盲姑娘；《恋爱中的宝贝》（2004）中那个中国电影中鲜见的"爱的精灵"的假定性形象。

后假定性美学在天生具有大众文化品性，并与戏剧性有着更为密切的关联的电视剧中表现尤为明显。在电视连续剧中，这种后假定性美学至少在如下几种具有一定代表性的影视剧中有明显的表现：

"文人化"：对情感、视觉的消费

李少红的电视剧是非常具有代表性的。她的《大明宫词》（2000）文人味极浓，具有鲜明独特的莎士比亚戏剧风格。这部连续剧一反忠于历史的正史表述方式，而是始终定位在"关注自己对于一件史实或故事究竟是怎样的个人感受上"，因而"体现的导演自我意识特别强"。[1] 影片以一个女导演特有的情感取向，为我们呈现了作为女性的武则天和太平公主在宫廷和权力之外的情感、个性和命运。

《橘子红了》具有唯美风格，画面、服装、音乐都很精致，堪称美轮美奂。该剧极为重视视觉的奇观化展示，也即被看对象的"展示"价值[2]，成功实施了向大众文化的转型。

李少红的电视连续剧有一种显而易见的艺术的程式化和假定性：不再

[1] 《李少红：坚守女性的视角》，见于《90年代的"第五代"》，杨远婴等主编，北京广播学院出版社，2000，第76页。

[2] 本雅明认为，从文艺作品的接受角度看，主要有两种对待文艺作品的态度："一种侧重于艺术品的膜拜价值；另一种侧重于艺术品的展示价值。"（本雅明《机械复制时代的艺术作品》，见于《现代美学新维度》，北京大学出版社，1990，第175页。）

格守似是而非的所谓现实主义、写实主义或再现论的原则，而是明白无误地把电视剧艺术假定性的一面，把电视剧作为大众文化类型的天然的娱乐性功能暴露给观众——而且是以一种强化的、夸张的、集中的力度来表现的。华美流丽、滔滔不绝的台词，重彩铺染、尽善尽美的道具、服装，风格化的音响效果等都从原本从属于剧情的次要地位中凸现出来，成为具有自身相对独立的审美（或者说消费、娱乐）价值的重要元素。李少红曾自述《大明宫词》的个人意识和主观性很强，她说："在整个拍《大明宫词》的过程之中，我只是一心关注自己对一件史实或故事究竟是怎样的个人感受，至于别人过去怎么说的，我既来不及去细致考查，也认为对我的创作没有那么重要。如果说《大明宫词》有什么鲜明个性的话，那就是它所体现的导演自我意识特别强，客观因素的干扰比较少，主观的感受更强一点。"[1]这为我们理解《大明宫词》提供了一把钥匙。

大众化：对历史的"戏说"

假定性美学崛起的另一表现是"戏说"风格的影视剧蔚为可观，一时成为主流。

电视剧《宰相刘罗锅》（1996）的编剧秦培春曾旗帜鲜明地宣称："我们不是写历史剧，而是写历史童话"。此剧对传统的君臣关系进行了大胆"戏说"，君臣之间充满了戏剧性的明争暗斗。按编剧的说法："乾隆是猫，刘墉是鼠，此鼠非同寻常，他能戏猫，而猫不能离鼠。但到最后，君还是君，臣还是臣，猫还是猫，鼠还是鼠。"[2]电视剧具有极强的世俗趣味性，文化观念是世俗化和大众化的。《铁齿铜牙纪晓岚》（2000）里的君臣关系，纪晓岚与和珅的关系也是这么一种极尽夸张的斗嘴斗智的游戏性的关系。

[1] 《李少红：坚守女性的视角》，见于《90年代的"第五代"》，杨远婴等主编，北京广播学院出版社，2000，第76页。

[2] 转引自《影视类型学》，郝建著，北京大学出版社，2002，第385页。另外，秦培春曾是《都市里的村庄》等"第四代"电影的编剧，其转型颇为耐人寻味。

《还珠格格》(1998)里的格格是一个天不怕地不怕"无知者无畏"的野孩子形象（是否有点像平民英雄孙悟空？当然她比孙悟空要有后台）。在她的嬉笑怒骂之下，传统的封建等级制、威严的君权仿佛都被那种似乎来自民间的野性给消解了。这一假定性形象一定程度上迎合或满足了平民时代颠覆一切权威的文化心理。

此类"戏说"历史的电视连续剧潮流是当代审美文化娱乐化、平民化趋向的重要表现。杰姆逊对美国文化中也曾出现过的这一戏说历史、消费历史的大众文化潮流的论述似乎也符合中国的情状，他指出："它们并非历史影片，倒有点像时髦的戏剧。其特点就在它们对过去有一种欣赏口味方面的选择，而这种选择是非历史的，这种影片需要的是消费关于过去某一阶段的形象，而不是告诉我们历史是怎样发展的。"[1] 在这里，杰姆逊关于"像时髦的戏剧"的说法，也印证了戏说风格的影视剧向戏剧、向假定性美学倾斜的特点。

情景剧：世俗化和日常生活的消费

以《渴望》(1990)为萌芽，以《编辑部的故事》(1991)为发端，到后来的《我爱我家》(1993)、《临时家庭》(1994)、《候车大厅》(1997)、《新72家房客》(1997)、《闲人马大姐》(2000)、《东北一家人》(2001)、《健康快车》(2004)——所有这些情景剧的大量涌现成为文化转型年代的一个重要影视现象。这些情景剧，主要人物大多贯穿始终，表演空间固定而有限，常取居室、办公室、车站等公共场所作为背景，情节简单乏味，极为日常生活化，主要以调侃性的对白语言和夸张的面部表情和形体语言吸引人，外加上去的一些仿佛也在观看的观众的笑声，尤为明显地提醒电视观众其假定性特征。剧中人物大多进行了喜剧化的处理，每个人物类型化的特点和可笑之处都像漫画一样夸张出来。结构上以较为固定的空间为场

[1] 《后现代主义与文化理论》，杰姆逊著，陕西师范大学出版社，1986，第206页。

景，每一集有一个自圆其说、相对集中的戏剧化冲突。

一些情景喜剧还常常把拍摄现场暴露给观众，像《候车室的故事》（2002）中演职人员表和主题歌的段落所做的那样，似乎是有意突出那种观众（包括拍摄现场专门在那里观看并发出笑声的观众与电视机前的观众）与演员，与剧组人员一起"狂欢"的意味。

先锋实验：叙述的游戏

在西方艺术史上，席勒曾说过："人只为了美而游戏。"王尔德则主张"为艺术而艺术"，德里达更是把艺术文本看做一种"分延"，即"差异的游戏"。显然，在世界电影艺术史上一直存在的"为艺术而艺术"的先锋派电影在中国是缺少市场和生长环境的。但20世纪80年代中后期，以一些青年导演为代表，出现了一种在电影中进行叙事游戏，也许可以说是一定程度的"为艺术而艺术"的倾向。

如《阳光灿烂的日子》中那个以画外音方式出现的"不可靠"的叙述者，他以对自己叙述的怀疑和否定颠覆了那一段历史的真实性，既隐喻成长回忆的非真实性，也昭显了电影文本的叙述游戏特征。再如《谈情说爱》三段式的结构，《非常夏日》几次叙述同一事件的故事讲述方式，均在一定程度上实现了与《低俗小说》《暴雨将至》等国外后现代风格电影的某种对话。

钟情于电影叙事游戏的导演，还对"双面人"式的叙述结构情有独钟。《苏州河》(2000)、《月蚀》甚至包括《周渔的火车》(2002)都是关于"一个女人的两个故事，两个女人的一个故事"。

这些大体属于第六代导演后期作品或后六代导演的"新生代"影片，与第六代导演的早期作品如《妈妈》《冬春的日子》《儿子》《悬恋》等具有纪录美学特征的影片无疑有着明显的差异。

这一批更为了悟电影影像的虚构性、假定性本质的导演与第六代导演坚持以个体主体性的眼光审视、批判社会的人文立场和现代主义风格区别明显。

影视"后假定性美学"之艺术表现

后假定性美学趋向虽然极为复杂,但也表现出一些大致相近的艺术特点:

1. 故事结构、叙述的假定性

后现代文化具有先锋性和大众文化性的两面,与此相应,后假定性美学在影片结构上也表现为两个方面:先锋实验性与大众通俗性,这两面均体现出极为明显的假定性美学特征,而且这两面均在中国影视作品中有表现。

先锋性电影的后假定性主要表现于第六代导演们的艺术探索。这类电影似乎对电影的叙述游戏(如组合段叙述、"一个演员两个角色"等模式)情有独钟。导演与影像叙述的对象拉开距离,几乎把影像看做一个游戏的符码,结构常常互否,没有固定的结果,而且还往往充满神秘莫名的不确定性和偶然性。

大众文化性维度的结构的后假定性主要体现于戏说类电视剧和情景喜剧中。如长篇电视连续剧或情景喜剧,都是场景叠加性的叙述模式。

电影中如《顽主》《甲方乙方》《爱情麻辣烫》等,在一定程度上向电视剧结构模式倾斜,也是小品式故事的串接,情节性不是很强。此类影视剧往往不以情节上的曲折生动取胜,而以场景的空间架构见长。

从电影中时空的角度来看,后假定性美学是时间深度的打破(无深度)和空间的凸现以及不同时空的无序并置。表现之一就是历史与现实被拆除了深度模式而被置于同一个平面("古今同戏")。如此,时间的线性与空间稳固性丧失了,时间被消解了,理性主义的线性时间观念被瓦解了。"时间成了永远的现时,因此是空间性的。我们与过去的关系也变成空间性的了。"[1]

[1] 《后现代主义》,利奥塔著,社会科学文献出版社,1993,第133页。

2. 表演的假定性

探索戏剧《十五桩离婚案的调查》的导演耿震在论及假定性美学对表演的影响时指出:"非幻觉主义的舞台景观,时空的灵活转换,必然要求演员的表演也具有假定性的特点。这给演员带来了新的表演课题。"[1]

后假定性美学的表演极为夸张。与第四、第五、第六代不注重演员的导演风格不一样,这一批电影推出了诸如葛优、张国立、梁天、李琦、王刚这样一些代表着特定文化类型的明星群体。他们的表演夸张诙谐、非常富有个人特色,与第四、五、六代导演影片中那种正剧化的或无表演的表演风格极为不同。

后假定性美学的表演不再遵循"像生活那样"的本色表演原则,不再是在摄影机面前表演,而更像是在舞台上、在观众面前表演。这类表演似乎非常清醒地意识到摄影机的存在,而且意识到摄影机就是观众的眼睛——有时甚至故意面向并靠近镜头,形成怪诞的变形,直接与观众对话,甚至是嘲弄、刺激观众。

3. 语言对话的假定性

1979年,白景晟在开风气之先的《丢掉戏剧的拐棍》一文中,对电影的对话进行了猛烈的抨击:"戏剧的主要手段是对话。……如果电影像戏剧那样完全依赖于对话,那就会忽略了电影具有的其他表现因素,从而束缚了自己的手脚。"而进入20世纪80年代中后期,影视剧作品中的语言对白则呈现为膨胀凸现的态势,对话语言成为超越情节、超越画面并进而具有自身独立的欣赏价值的元素,这已成为一个普遍而突出的现象。这也是后现代假定性美学的一个重要表征[2]。无论是文人化风格的作品(如《大明宫

[1] 耿震《充分发挥戏剧'假定性'的魔力》,见于《探索戏剧集》,上海文艺出版社,1986,第201页。

[2] 比如阿瑟·佩恩的被称为开后现代电影风格之先的《邦妮与克莱德》,大量的港台后现代风格影片(如王家卫的一些影片)都有主人公喋喋不休、絮絮叨叨的特点。王家卫的电影还产生了大量的、流传很广的旁白。

词》），还是大众化风格的作品（如《编辑部的故事》），抑或"戏说"历史风格的作品（如《铁齿铜牙纪晓岚》《宰相刘罗锅》），都是如此。相对来看，在第四代、第五代导演们追求视觉造型的影片中，则是影像语言压倒甚至取代了人物的对话语言。

4. 服装、道具、美术的假定性

在影视剧中，服装、道具、美术一般来说只起辅助性的作用，但在《大明宫词》《橘子红了》等影视剧中，其意义却非同寻常。担纲这两部剧美术设计和服装造型设计的是著名的台湾设计师叶锦添，他的美术设计与服装造型风格秾丽华艳，被人称为"一贯予人创意、繁复、华丽、气势雄奇之感"[1]。无疑，叶锦添的设计风格遵循的是"视觉奇观"原则，绝不是按历史的本来面目来设计，试图还原历史的（可能在风格上有点"写意化"的相似性，或者说他追求的是"神似"而非"形似"）。因此被李少红赞赏道："小叶带给我的冲击不只是所谓唯美的服饰，而是一种欣赏习惯。一个开放的美学思想。因为他的思想就是狂放的，无拘无束的。"[2] 叶锦添则也呼应说："李少红追求的是一种富有现代感的华丽，虽然故事是发生在唐朝，但她期望注入现代艺术的美感，我参考了中国古典舞的服装设计，重视场景与人物的动态变化，融合古雅与绚丽的特质，创造了《大明宫词》的美术氛围。"[3] 叶锦添既是戏剧也是影视剧的美术和服装设计师，他的成功是颇有象征意义的。他以《胭脂扣》《诱僧》《卧虎藏龙》《大明宫词》《橘子红了》等美术设计或服装造型设计的成功证实了戏剧舞台因素对影视的大幅介入。在很大的程度上，也可以说表征了后假定性美学在影视的美术、造型、道具、服装等方面的崛起。不妨说，叶锦添繁复奇丽、绝无现实原本的美术设计正是对现实的假定性表现，正是一种鲍德里亚所说

[1] 《吴兴国序》，见于《繁花》，叶锦添著，三联书店，2003。
[2] 《李少红序》，见于《繁花》，叶锦添著，三联书店，2003。
[3] 《繁花》图文说明，叶锦添著，三联书店，2003。

的没有现实摹本的"类像"或"仿像"。

5. 观影方式的假定性

对真实性幻觉的破除，必然会改变电影与观众之间的审美关系。真实性美学是要抑制观众的观影意识，时时处处要想方设法让观众相信银幕上发生的一切就是真实的，要使观众在一种迷醉的状态中认同于影片中的角色。这就是电影典型的"造梦"机制。而后假定性美学的电影则充分强化凸现假定性，以此唤起观众的观影意识，使他们相对清醒地认识到自己是在看电影，电影不是现实生活本身。从某种角度看，这恰恰是对观众审美能动性和主体性的尊重。

梅耶荷德在论及戏剧的假定性时指出："假定性戏剧寄希望于戏剧作者、导演和演员之后的第四个创造者，这就是观众。"[1]也就是说，无论是对戏剧还是对电影来说，没有观众的心领神会，其假定性都是不可思议的。

当然，后假定性美学的影视剧突出浅层的视听感官冲击，把观众引向娱乐与消费，而不是深度思考。尤为有意味的是，有些情景喜剧在片尾之时会把在拍摄现场观看拍摄、发出笑声的观众暴露给电视机前的观众，这是一种类似于电视晚会的集体狂欢。

后假定性美学的影视意指游戏给观众提供了体验冒险，消费历史，获得替代性假想满足，享受视听感官狂欢的盛宴的足够机会。

戏剧导演王小鹰在谈到戏剧表演中假定性美学的前景时，曾因为假定性美学与中国戏曲演剧艺术的某些相通性而对中国话剧的前景表示了相当的乐观。他说："中国传统戏曲演剧艺术的真正的艺术精髓和美学原则，对于中国戏剧家来说就具有更为实质性的意义，西方戏剧文化传统与东方戏剧文化传统的正面碰撞和有机融合，也许能使'话剧'这门原本来自西方的演剧艺术与中华民族审美心理产生更多的深层默契。"在我看来，这一乐

[1] 转引自《戏剧演出中的假定性》，王晓鹰著，中国戏剧出版社，1995，第172页。

观的展望无疑也适合于同样来自于西方的影视艺术，影视艺术的假定性与后假定性美学也与中华民族审美心理有着深层默契，也有一个中西文化融合、对话的广阔前景。这恐怕正是此文写作的意义之所在，尽管这一崛起还处于进行时之中，其所有的复杂性还有待进一步的关切和研究。

一种"现代写意电影"：
王家卫电影的写意性与中国美学

　　王家卫的电影，拥有众多的影迷粉丝，一般总是给人以时尚、小资、抒情、有情调，以及现代或后现代风格的浓烈印象，无论从专门研究者的论述还是从各个电影网站上随意潇洒的精彩点评看，对王家卫电影的这种"现代""时尚"的定性几乎已成为一种共识。

　　既然如此，我在这里写下这个题目，探析王家卫电影与中国美学的关系岂不有了哗众取宠之嫌吗？

　　然而，王家卫是说不完的。王家卫现象本身就是一个极为复杂的矛盾复合体，从不同的角度可以有不同的阐释。我曾经想从一对对相反相成的二元对立中来阐释王家卫（这也许是对自己的困惑和读解的无奈的一种逃避），诸如：人文主义情怀/悲剧宿命意识、浪漫诗意/日常现实、古典理想/后现代（当下）的表达、"作者化"电影的强大主体精神/"间离效果"式的冷静旁观、叙述/抒情、记忆（梦想）/现实、追寻/逃避……正如罗兰·巴尔特所说："就像一个魔术师的魔杖一样，概念，尤其当它是成双成对的时候，就建立了写作的可能性。"

　　毕竟，一个好的电影导演总是像莎士比亚或者是他笔下的哈姆雷特一样是充满矛盾和二元对立的，"一千个读者就有一千个哈姆雷特"。对于王家卫电影，见智见仁均属正常，而任何想当然的贴标签都可能是似是而非甚至是捉襟见肘的。

当然，在这篇有限的文章中，我只能从一个目下鲜有人论及的角度——影像语言的写意性及其传统文化精神之底蕴的角度论说一下我所看到的一鳞半爪的王家卫。

所谓写意性，乃为中国传统美学的一种重要精神，并广泛地表现于诗歌、书法、绘画、戏曲等艺术门类。这种艺术精神重神轻形，求神似而非形似，力求虚实相生甚至化实为虚，重抒情而轻叙事，重表现而轻再现，重主观性、情感性而轻客观性，并在艺术表现的境界上趋向于纯粹的、含蓄蕴藉的、言有尽而意无穷的境界。

一般说来，写意与写实相对。宗白华先生在论及中西绘画的不同时就曾从求"实"与求"虚"、写"形"或写"神"的空间意识、艺术旨趣、文化精神等角度来论述中国艺术中这种写意追求的表现。[1] 他认为："西洋的绘画渊源于希腊。希腊人发明几何学与科学，他们的宇宙观一方面把握自然的现实，另一方面重视宇宙形象的和谐性……经过中古时代到文艺复兴，更是自觉地讲求艺术与科学的一致。画家兢兢于研究透视法、解剖学，以建立合理的真实的空间表现和人体风骨的写实……""所以西洋透视法在平面上幻出逼真的空间构造，如镜中影、水中月，其幻愈真，则其真愈幻。"而中国画，致力于"运用笔法墨气以外取物的骨相神态，内表人格心灵""中国画的透视法是提神太虚，从世外鸟瞰的立场观照全整的律动的大自然，他的空间立场是在时间中徘徊移动，游目周览，集合数层与多方的视点谱成一幅超象虚灵的诗境"。

例如在中国画中，画家追求的是"神似"而不是"形似"。元代画家、画史上被称为"元四家"之一的倪瓒谈自己画竹的旨意时曾说过："余之竹聊以写胸中逸气耳！"正因为如此，他就必然不以"写实""形似"作为自己的追求目标——按他自己的话说，则是"岂复较其似与非，叶之繁与疏，

[1] 详见宗白华《中西画法所表现的空间意识》《论中西画法的渊源与基础》等文章，见于《艺境》，北京大学出版社，1987。

枝之斜与直哉?……仆之所画者不过逸笔草草,不求形似,聊以自娱耳"(《清必阁集》)。也就是说,写意的主旨在于主体心灵情感世界的表现而非客观对象之再现。

侧重于写意还是写实,这在较大的程度上奠定了中西艺术精神及其表现的(就主流而言)不同。

当然,我们的方法论除了"大胆假设"之外,更应该"小心求证"。我想从如下几个方面来谈谈王家卫电影的写意性。

结构与视点:时空意识、回旋往复的结构与多视角散点透视

无疑,王家卫电影的时空表现是非常电影化的,自由潇洒而纵横自如,可谓"观古今于须臾,抚四海于一瞬"。在我看来,其空间意识也许夫子自道于《东邪西毒》(1994)中:

洪七:"这沙漠后面是什么?"
西毒:"是另一个沙漠。"

其时间意识则也许可以用《东邪西毒》的英语片名来表达——Ashes of Time("时间的灰烬")。

也就是说,在王家卫那里,空间是绵延不绝、流动变异的,时间也是不确定的虚幻的,乃至于瞬息之间灰飞烟灭的。的确,王家卫似乎无意于再现物理意义上的客观的真实的时间与空间,而是致力于客观现实以外主观化了的虚幻时空的营造。在王家卫的电影世界中,往往是截然相异的时空经由"作者"主体的自由精神和灵性并置在一起。在《东邪西毒》中,过去、现在、回忆和种种幻觉中的时空交织并置在一起(也许在灯光闪现中那只巨大的鸟笼中关着的三只鸟正是隐喻了过去、现在、未来三种时间

向度以及相应的三种人生状态：醉生、梦死、无梦之人生）。在《春光乍泄》（1997）中，黎耀辉与何宝荣在去看瀑布的途中分手时，画面上出现了壮观、雄伟的瀑布，而这瀑布并非现实看到的瀑布，而只是他们心目中未能实现的一个理想。后来是黎耀辉一个人去看了现实中的瀑布。《东邪西毒》把时间置回年代暧昧的古代，把空间移到空旷遥远的沙漠。《春光乍泄》把主人公置于远在南半球的异国他乡，于是在一个社会关系极为单纯的特定时空中尽情而详致地写人与人的浪漫化了的情感纠葛。而《花样年华》（2000）几乎全为记忆的展开，呈现为一个个感性的流动的空间。在模糊了线性的物理意义上的时间观念之后，凸现出来的是一种感性的人生情感状态和主观化了的经验状态，一种梦境般迷离恍惚的气氛和感伤怀旧的情调。

　　王家卫的电影还常常设置回旋往复的结构形态。许多情节元素和抒情性镜头经常有意无意地重复。如《春光乍泄》中"踢球""瀑布""夜色中的车流"等镜头，《东邪西毒》中的"桃花"意象，以及《阿飞正传》（1990）中的时钟等。从某种角度看，这与传统美学精神"于有限中见到无限，又于无限中回归有限……意趣不是一往不复，而是回旋往复的"[1]有相似之处。

　　另外，王家卫从不拘泥于局部的构图，而是在运动中把握影片的整体风格情调，给人整体性的美学效果，这从根本上说是重意念表现和整体节奏的结果。这与传统的写意性美学思想在中国绘画中的表现也颇有异曲同工之妙。就像宗白华曾指出的那样，中国画"采取了'以小观大'的看法，从全面的节奏来决定各部分，组织各部分。……画家的眼睛不是从固定角度集中于一个透视的焦点，而是流动着飘瞥上下四方，一目千里，把握全境的阴阳开阖、高下起伏的节奏。"[2]

[1]　宗白华《中国诗画中所表现的空间意识》，见于《艺境》，北京大学出版社，1987，第215页。

[2]　同上书，第201—202页。

从叙述视角或人物视点的角度看，王家卫电影的视点往往不是统一的或单一的。它在时间上打破了线性叙事的连续性，在空间上打破了长镜头摄影所追求的视点的统一性。其视点既不像纪实性风格电影那样往往以较为稳定的，尽量保持时空完整的长镜头从一个稳固的角度集中于一个透视的焦点，当然更不像"蒙太奇"风格的影片那样对静态的单一透视视点的镜头进行快速的剪辑（如《战舰波将金号》中著名的三个静态的石头狮子的剪辑）。因此这是一种类似于中国画的全方位式的多视点或散点透视法，而不是西洋古典绘画所恪守的焦点透视法。电影导演似乎是从世外鸟瞰的立场观照客观对象，他的空间立场是在时间中徘徊移动，游目周览，集合多层次与多方位的视点而谱成一幅超象虚灵的诗情画境。就像那个似乎能预见未来、洞观世事的画外音："我和她最接近的时候，我们之间的距离只有0.01公分，我对她一无所知，六个钟头之后，她喜欢上了另一个男人。"在这里，视点是混杂不定的，既是警员223的自知视角，又像无所不知的全能视角（也即代表了导演的视角）。因此，王家卫电影是全知式的视角与自知和旁知式视角的混合。除了叙述人的无所不知之外，镜头所摄又常常限定在作旁白或独白的人物的视角范围之内。比如，《东邪西毒》与《阿飞正传》虽是以一个主要人物的视点为中心，但又从这一人物而旁逸斜出，通过与这一人物（均由张国荣饰演的"西毒"或"阿飞"）有关系的其他人物的视点来完成一块块叙事段落的展开。《重庆森林》将两段互不相干的故事并置在一起，两个故事之间的转换由一个角色的旁白来完成，而且转换的时候，两个互不认识的角色擦肩而过，仿佛正应了电影中那一句很流行的旁白："每天你都有机会和很多人擦身而过，而你或者对他们一无所知，不过也许有一天他会变成你的朋友或是知己。"事实上，电影的这种多重视角造成了影片多声部对话和复调的效果。

与此相应，在王家卫电影中，摄影机的机位不是固定的而是变动不居的——这是杜可风使用手提摄影机跟镜头拍摄的结果。这种活动性的摄影使得影片的画面空间产生了流动感，画面不再是一个个均衡稳定的画框而

成为一个仿佛永不停滞的流动的空间。如此则造成了王家卫的视点的游移变化，他的镜头切换则是流畅通脱甚至常常是不露痕迹的。这就自然而然地营造出了一种情绪、格调和缥缈氤氲的意境之美。

人物的写意化：符号化、夸张、变形与倾诉的诗意

王家卫电影中人物的符号化已有许多论者指出，比如：人物的职业大多具有流动性的特点（杀手、空姐、售货员、流浪者、警员、四海为家的侠客、"生命经纪人"等）；喜欢用数字来命名（警员663或223）。究其底，王家卫既然无意于叙述一个完整的故事，也不必着力于塑造具有鲜明生动复杂之性格特征的人物形象。其影片中的人物若按福斯特小说理论关于圆形人物与扁平人物的区分来看，充其量只能算是扁平人物或类型人物。因为王家卫电影就本质而言是抒情的或写意的。然即或如此，其电影中的许多人物形象仍然给人留下非常深刻的印象，并足以启人深思。因为其人物是符号化、寓言化和象征化的，是"言在此而意在彼"的。

王家卫电影大量使用广角镜头并以9.8毫米作为拍摄时的标准镜头，使得近景扭曲失真，远景则模糊遥远，这不但造成影像的模糊扭曲，人与人之间、人与物之间距离和关系的暧昧朦胧，也造成了人物的变形与扭曲。其影像的夸张变形，不仅让我想起中国的写意人物画，也让我想起了庄子笔下寓言中的怪物——那些肢体残缺、奇形怪状而具有"内德"的，大智若愚、大巧若拙的人：跛脚、驼背、缺嘴的支离无脤，断了脚趾的兀者叔山无趾和申徒嘉、恶人哀骀它、没有七窍的"中央之帝"混沌等。《堕落天使》里的哑巴，颇有大智若愚，大巧若拙的神韵，半夜里打开别人的店铺开张营业，自我陶醉，虽然是强买强卖，但却认真而执着，别有一番让人消受不起的过分真诚，也许是如庄子那样大智若愚，顽童般地游戏社会，与你开玩笑（按照他的画外音，这其实是他寻求交流与沟通的一种极端方

式)。这种奇思异想，直与庄子的"谬悠之说，荒唐之言，无端崖之辞"无异。而他的真诚、对父亲的拳拳之情，默默无言而指手画脚地让失恋的少女靠在自己身上安慰她等细节之所表现，又让人肃然起敬。这不正是庄子所要弘扬的，常于形体不正常的人中所蕴有的"内德"吗？这不正是时下"物以稀为贵"的人性人情之美吗？

此外，《重庆森林》中以跑步蒸发泪水、以猛吃凤梨罐头来抚慰失恋之痛的警员223，《东邪西毒》中的盲侠、潦倒的赤脚侠客洪七、人格分裂并与自己的影子练剑的独孤求败，还有有点神经质的单恋者（如《堕落天使》中的女"杀手经纪人"和《重庆森林》里的女店员）……可以说都是这一族类的人物。《重庆森林》里的女店员，颇有点神神叨叨，言行举止不无古怪，但她在所单恋的对象警员223家里卖力干活的情景，却让人受到某种感动。特别是她听着音乐开飞机模型的镜头段落，悠扬的音乐加上似乎在摄影机镜头上加了过滤纸而营造出来的朦胧暧昧的画面，使这些镜头成为一段游离于情节之外的纯粹的抒情段落。

王家卫电影中的人物还有一个特点：总是絮絮叨叨，自嘲自虐，显得特别饶舌，有着强烈的倾诉欲——或者是以画外音的方式对观众倾诉，或者是影片中的人物不断地找别人倾诉。特别让人于开心滑稽中动容的是《重庆森林》中失恋的警察对香皂、毛巾等的倾诉。事实上，这种"移情"式和"拟人化"的倾诉，颇有"万物有灵论"和"原始思维"的意味。这也是其影片中人物真纯可爱如赤子的一面。而且也说明这些人的倾诉是不在乎别人听不听，不在乎对象听不听得懂的——是一种自言自语。而这正是作为话语方式的"抒情"的一种根本特征。英国著名诗人艾略特曾对抒情诗下定义说："抒情诗是诗人同自己谈话和不同任何人谈话的声音。它是内心的沉思，或是出自空中的声音，并不考虑任何可能的说话者和听话者。"[1] 与此相似，

[1] 转引自格雷厄姆·霍夫《现代主义抒情诗》，见于《现代主义》，马·布雷德伯里、詹·麦克法兰编，上海教育出版社，1992，第285页。

王家卫影片中大量使用的画外音就具有一种独特的诗意，其本身是颇富意味的：在一个失语的时代，以语言表现心灵，以语言进行自我心灵的对话并使语言回到诗性本真。在以影像的视觉造型为主体的电影艺术中，加进了这么多冗长而不无饶舌的独白与旁白（注意：对话并不是特别多）但又不让你觉得累赘无聊（很多独白甚至成为流行语），这简直是我们这个失语时代的一个奇迹。

无疑，这是对语言的独特诗意的一种寻求，是对表现性艺术之抒情本性之回归。正如德国哲学家海德格尔（Martin Heidegger）所说："我们总是以这种或那种方式不断地言说……语言属于人之存在最亲密的邻居。我们处处遇到语言。所以我们将不会惊奇，一旦人思考地环顾存在，他便马上触到了语言。"[1]

艺术表现："乐""舞"的趋向

一般认为，艺术的表现可以趋向于再现/表现、文学/音乐的两极。若是按电影艺术的"影像本体论""照相性"原理（安德烈·巴赞）和"物质现实复原"的本质（齐格弗里德·克拉考尔），电影艺术也许应该更多地趋向于文学、叙事和再现，但电影诗意化、写意化的追求又会使之趋向于表现性，趋向于一种"乐"和"舞"的境界。宗白华说过："一切艺术都趋向音乐的状态、建筑的意匠。"又说："'舞'是中国一切艺术境界的典型。中国的书法、画法都趋向飞舞。庄严的建筑也有飞檐表现着舞姿。"[2] 我认为王家卫电影也有明显地趋于"乐"和"舞"的境界的追求。

如前所述，王家卫的电影中所表现出的时间的变幻不定性，空间的主

[1] 《诗·语·言思》，海德格尔著，文化艺术出版社，1991，第197页。
[2] 宗白华《中国艺术意境之诞生》，见于《艺境》，北京大学出版社，1987。

观化和流动性特征（灯光迷离的酒吧、风雨飘摇的街道、车站、电梯、摇摇晃晃的车厢、电话亭、狭窄的过道……），视点的游移波动和全方位散点透视，均营造出了一种迷离恍惚的音乐般的效果。尤其在影像上，通过超广角镜头拍摄所形成的空间的变形，时间的延长，以及通过特有的浮光掠影般的变格技巧（前后画格速度的不同，抽格、增格或减格）与格调凄迷而浓郁的风格化的音乐之对位，产生出一种MTV般的视听效果。这一切，都使得王家卫电影的美学风格趋向于一种"乐"和"舞"的状态。

此外，王家卫的电影还常常有一些游离于情节之外的抒情性段落，音乐纤徐凝重、华丽而抒情，粗犷的慢动作镜头，让你觉得极像国画中的大笔写意，泼墨如云，静中有动，有枯笔、有润笔，有时可谓古人所说"墨分五彩"的"焦、浓、湿、干、淡"五彩俱全，当然也有第六彩——大块的黑底（国画中是留白和空白）。这些写意性画面或镜头在王家卫电影中几乎随处可见，如《重庆森林》片头中警员追捕的镜头，女杀手拔枪射击和射击之后从容往外走的那几个镜头。还有许多打斗或武打场面，如《堕落天使》中两个人骑在摩托车上奔驰的镜头，在一个小餐馆中由于提到金毛玲而引起的打斗；再如《东邪西毒》里的几场武打等，都采用了复格印片的技巧，放慢动作的节奏和速度，使得人物的动作，混乱不堪的人物的打斗好像都拖着长长的线条，仿佛是一幅幅正在进行中的动态的中国写意画，仿佛是导演用蘸满浓墨的毛笔泼墨如云。这无疑正是一种化实为虚的大写意。而不拘一格、自由洒脱的"移步换形""随类赋彩"式的手提摄影更加强化了这种写意性效果。

再比如《春光乍泄》中几次出现的一群人在大街上踢球的镜头。手提移动摄影和广角镜头的使用使得除了画面右边在抽烟和若有所思的黎耀辉之外，踢球的人群是模糊不清，迷离恍惚的。耀眼的阳光，多彩的光圈与三面建筑物的阴影形成的反差，抢夺嬉闹的人群（先有声，后变成无声），自如地跟着足球的被传递而游弋晃动。大幅度横移的摄影机，形成了一种梦幻的效果，从而也成为黎耀辉情感世界的外化和对位。结尾时流线型的

车流在黑夜中如一条光的河流的镜头，云蒸雾绕，蔚为壮观，慢镜头运动的瀑布的空镜头，配之以具有浓郁抒情风格的音乐（也是先有乐音，后变成只有深沉的瀑布流淌声）均具有这种抒情写意性的效果。

寓言化的现实与意蕴的含混性

　　王家卫的电影艺术世界与现实世界构成的关系是颇为耐人寻味的。已经有很多观众发现其电影表现了回归之前典型的香港人心态，他对时间年限、"过期"意识的有意无意地强化，通过正在转播的电视对时间的提示（如《春光乍泄》中通过电视屏幕出现的世界杯足球赛、邓小平逝世的报道）等都暗示着现实的巨大存在。王家卫自己也从不讳言其影片与现实的关联。在谈及《阿飞正传》和《重庆森林》的创作时他曾说："《阿飞正传》的重心，在关于离开或留在香港的各种感受。现在这比较不是个议题了，因为我们现在是如此地接近九七。《重庆森林》比较是关于现在人们的感受。"的确，王家卫通过对都市生活故事和纷乱无序的日常化场景的自由表述，表达了自己对现实性的强调。但这种影像与现实的关系是不是就是我们大陆曾经孜孜以求甚至一定程度上成为金科玉律的现实主义、写实主义或社会主义现实主义呢？我以为又不尽然。就像王家卫自己所言："我绝对不是要精确地将六十年代重现，我只是想描绘一些心目中主观记忆的前景。"的确，其影片因为导演主体的强大介入，"作者电影"的个性化、影像语言的写意性、抒情化等而与现实构成极为奇特的关系——我称之为一种寓言化的关系。

　　事实上，电影的意识形态属性决定了它总要表现着或折射着复杂而微妙的种种社会关系和社会现实。当然，艺术与社会、现实的关系不能简单地说成镜子或照相机式的机械反映论的关系。如果我们把艺术看做对社会、人生、历史、经济基础的隐喻、寓言、象征等也许更为适合艺术的特

殊性。就像美国学者杰姆逊指出的那样，文学叙事是一种社会象征行为，是想象性地解决社会矛盾的一种意识形态表现，是以象征的方式既掩盖又解决现实中的重大矛盾。就此而言，王家卫的电影与现实所构成的关系是一种寓言式的关系而非镜子或照相机式的关系。当然这是一种现代寓言，题旨与本文并非一一对应，而是具有相当的超越性。我以为杰姆逊对一种文学艺术的现代寓言形式的论述颇为符合王家卫电影与现实的关系："在西方早已丧失名誉的寓言形式曾是华兹华斯和柯勒律治的浪漫主义反叛的目标，然而当前的文学理论却对寓言的语言结构发生了复苏的兴趣。寓言精神具有极度的断续性，充满了分裂和异质，带有与梦幻一样的解释，而不是对符号的单一的表述。它的形式超过了老牌现代主义的象征主义，甚至超过了现实主义本身，我们对寓言的传统概念认为寓言铺张渲染人物和人格化，拿一对一的相应物作比较。但是这种相应物本身就处于本文的每一个永恒的存在中而不停地演变和蜕变，使得那种对能指过程的一维看法变得复杂起来。"[1] 也就是说，王家卫电影的寓言性并不是"以拟人手法，表现美德、邪恶、心灵状态及人物类型等抽象概念""用于传达训诲阐明论点"[2]的作为一种文体的寓言，而是一种含义蕴藉复杂的现代寓言。

也正因为这种含义蕴藉的现代寓言性，使得洋溢氤氲着对生命与存在、爱情与友情、时间与记忆、现实与梦幻或潜意识等的深深思考的王家卫的电影既立足于现实又超越于现实。立足于现实使他的电影不至于凌空蹈虚、不食人间烟火；超越于现实，又使得其电影因为对某些抽象哲理、超越性意味和人生普遍心态的表达引得了香港之外很多国家地区观众的喜欢与共鸣。在大陆，年轻人尤其是大学生中就颇有王家卫的追星族。

[1] 杰姆逊《处于跨国资本主义时代中的第三世界文学》，见于《新历史主义与文学批评》，张京媛主编，北京大学出版社，1993，第239页。

[2] 见于《欧美文学术语词典》"寓言"条，M. H. 艾布拉姆斯著，北京大学出版社，1990。

感觉印象化与感性抒情

王家卫的电影既然不以故事的讲述和线性叙事为目的，则转向以鲜明的视听印象、动态的影像、片段的画面组接而致力于对某种挥之难去的情绪、意念或氛围的营造。视听觉的强有力冲击，浓烈的色彩对比，精心而洒脱的画面构型，夸张变形的空间和人物造型，确乎给人以强烈的感性刺激。正是在这一点上，我们不难发现王家卫与传统美学精神和审美思维方式的千丝万缕的联系。

中国古典艺术美学具有鲜明的感性特点，许多美学范畴和审美标准都与人的五官感觉直接相关。春秋时候，伊尹在论烹饪时说："鼎中之变，精妙之微纤，口弗能言，志弗能喻。"（《吕氏春秋·本味》）这是以饮食中的"味觉"来作为通感而用于描述审美过程中那种"口弗能言""志弗能喻"的微妙的审美快感。钟嵘更以是否有"滋味"来作为诗歌的一种审美标准，推崇五言诗为"众作之有滋味者也"（钟嵘《诗品》），从而建立了中国古典诗学著名的"滋味说"，开了后世以"味"评诗品之先声。此外如"韵味""余味""真味""趣味"等以"味"为中心的诗学概念在古代诗话、词话中也是俯拾即是。这不难从中得窥古典诗学对五官之感受印象的强调以及对诗人耳目感官之享受和快适性的肯定。

就根本而言，中国传统文化正是一种注重感性，以直觉、神会、感悟等感性思维方式观照客体世界、处理主客关系的文化类型，这与注重推理、逻辑、知性和分析性的西方文化有很大的差异。

因此，王家卫的影像艺术世界是耐人寻味的。其艺术世界显然具有浓厚的感性特点，有一种音色俱全，造型与音乐之美兼备浑融的非常大气的美。可以说，他在电影中所致力营造的是一个朦胧、诗意、感性的艺术世界。王家卫忠实于自己视觉的感受，在色彩的运用上打破传统的所谓"固有色"的先入之见，不再拘泥于严密的轮廓和局部、细节的写实，而是注重于对对象的整体印象的把握，着眼于在充满动感的现场写生中迅速捕捉

那些变化着的对象,他的电影画面尽是变幻的色、跳动的光与影、流荡着的影像与乐调……

我们可以说,如果王家卫是一个歌手和抒情者,那他也首先是一个感性的歌手和抒情者。

当然,这是一种现代写意,或者说作为传统美学精神的写意性在王家卫这里已发生了某种现代转化。毕竟,王家卫实施这种转换的语言媒介是一种立足于现代科技发展基础之上的现代艺术形式——电影。电影之影像的真实感和再现性在一定程度上似乎与写意是完全相矛盾的。实际上,就银幕画面的静态构图而言,电影银幕的画框的固定性决定了银幕形象是以焦点透视法则,在二维平面上展示的三维空间幻象。银幕影像具有逼真感,每一个画面就几乎相当于一幅西方古典绘画。因而电影的所谓纪实功能或复原物质现实的本性使得电影银幕的再现功能与西方古典主义绘画的造型规则极为相似,即都以固定的观察者的位置,以焦点透视的原理观察银幕之中的影像。

然而,王家卫影片中漂泊不定的人物,灯红酒绿的浮华世界,这些"动态"的影像与画框的不断被打破使得这种在传统艺术表现中宁静、均衡、飘逸的旧文人式的诗情画意,变成了现代人生的喧闹、繁杂、浮嚣与躁动不安。精神即或隐约犹在,形态则已然大变。

余论:说不完的王家卫

关于王家卫,论者通常把他的电影风格归之于受"法国新浪潮"的影响,如《重庆森林》被美国评论界誉为"法国新浪潮在东方的最成功的典范"[1]。这虽不无西方主义视角和殖民主义立场,固也是一个有效的观察角

[1] 转引自于中莲《王家卫:香港"后新电影"代表人物》,见于《华语电影十导演》,杨远婴主编,浙江摄影出版社,2000。

度（也有材料显示王家卫非常喜欢伯格曼、安东尼奥尼等西方现代主义电影大师）。但在笔者看来，这一说法恰恰更进一步印证了我所论述的关于王家卫的话题。因为从某种角度说，"法国新浪潮"正是对由卢米埃尔奠定的纪实性传统和由梅里爱奠定而在好莱坞发扬光大的戏剧化传统的革新和反叛。从"法国新浪潮"开始，电影似乎不仅能够纪实、叙事，也可以表意了，甚至还可以表现现代人的丰富复杂的心理世界乃至潜意识幻觉领域。我们绝对不敢说法国新浪潮是受到东方艺术启迪的结果（这充其量只是一种类似于阿Q的"老子先前比你阔"的"精神胜利法"心态），但如果把这视作一种东西方艺术发展的耐人寻味的规律、一种不谋而合的趋同或对流则无不可。无可否认，就主体而言，西方文学艺术有一种源远流长的模仿论和再现论的传统。叙事性文学，包括史诗、戏剧、小说非常发达，典型环境中的典型形象和典型性格为其主导性追求。而到19世纪以来出现的现代派文学艺术则表现出向以表现性为主导性追求的东方文学艺术的靠拢或趋同。这就是日本著名美学家今道友信指出的"逆现象的同时展开"："东西方关于艺术与美的概念，在历史上的确是同时向相反的方向展开的。西方古典理念是模仿再现，近代发展为表现……而东方的古典艺术理念却是写意即表现。关于再现即写生的思想则产生于近代。"[1]

作为第七艺术的电影其诞生大致与现代派文学艺术发生的时间相当，而其与现代科技发展水平的密切相关使之更具有理所当然的现代性。而电影艺术在不长的时间中的飞速发展恰如西方艺术几千年之发展的一种浓缩：仿佛做加速运动一样，在很短的时间之内就超越了纪实性、戏剧化而跃到了现代主义的"新浪潮"，从而如现代派艺术一样表现出对东方艺术的某种趋同。当然，这是一个很大的话题，非本文也非本人所能胜任，有待于进一步的探讨。

我们不如从这个太难实证的话题换一个角度——从王家卫电影的写

[1]《关于美》，今道友信著，黑龙江人民出版社，1983，第74页。

意性来看看作为传统的美学精神是如何在其作品中实施了一种现代性转换的。

在中国电影理论界，一说起电影的民族风格或民族性，例子就会举到《小城之春》《一江春水向东流》《早春二月》与《枯木逢春》等影片，就会谈到这些影片缓慢、凝重、抒情的风格，文人逸趣、空镜头的比喻和象征、移步换景的镜头语言等。诚如倪震指出的："中国古典绘画的空间意识和画面结构，直接影响了早期中国电影的影像结构和镜语组成。"[1] 但中国电影为什么就不能有另一种现代的抒情与写意呢？比如动态的、日常生活化的、灯红酒绿的、眼花缭乱的、视觉感官印象化的甚至是不无扭曲和夸张变形的现代写意。毕竟，传统不是静止不变的。而现代的生活方式自然呼唤着与之相适应的艺术表现风格和形态。传统有不变者，有可变者。不变者是内核与精神，可变者是丰富的多姿多彩的外在表现形态。

在我看来，王家卫电影正鲜明地体现了传统美学精神的现代转化。这主要表现为以下两个方面：

其一是宁静、圆融、偏于静态的古典审美境界被流动不息的现代生活打破了。无疑，现代生活给人烦躁不安、动荡不定的感觉；它充满突兀、冲突、纠葛的性质，是极为复杂、矛盾和"不纯"的。处身于繁杂喧嚣的当下日常中，宁静圆满的古典意境非但不复可能，甚至在一定程度上还表现出它虚假和自欺欺人的一面。

于是，王家卫电影仿佛永远在自我与世界的平衡的寻求与破毁中熬煮，在他的众多影片中展示了一个主体自我分裂和破碎的文本结构形态，充满不同视角的冲突和张力，不同声音的对话和对自我的追问与驳诘。

其二是在空间性结构中加入了"时间性"的因素和视角。中国传统审美思维方式重艺术意象的空间性并置，其实质是一种偏重于空间性的艺术。比如在古典诗歌中，意象与意象往往并置在一起，直接呈现给读者，

[1] 《中国古典绘画与电影影像表意》，见于《探索的银幕》，中国电影出版社，1994。

甚至在这些偏重自然的物象之间，具有逻辑意义的副词、介词、连词都省略了。因而，中国艺术对自然宇宙的表现是"以我观物"或"以物观物"式的共时性呈现，而非西方的分析性逻辑关系。许多古典诗歌几乎从头至尾都是空间性的意象并置（如常被人们用来举例的马致远的《天净沙·秋思》）。正是这种淡化时间性的空间性并置，构建了时间仿佛凝滞，诗人则"观古今于须臾，抚四海于一瞬"的偏于静态的均衡的物我浑化的艺术空间。

显然，这样的艺术空间不易将川流不息的现实里无尽的现象纳入其中，也不容许哈姆雷特式或麦克白式的狂热的内心争辩的出现。一句话，这种纯粹的"空间性"的思维方式难以表现意义复杂、层次众多，有着"丰富，和丰富的痛苦"的现代人的思想情绪和内心情感世界。

王家卫电影对时间性的提示与强调，其影片中时间的空间化与空间的时间化使得其电影能够展示出生命与情感复杂交错的发展形态，揭示出生命世界的深奥复杂，从而呈现为一种无始无终的时间过程和伴随着这一过程的沉思冥想的抒情特质。

总之，王家卫是说不完的，王家卫对大陆电影的启示是耐人寻味的，由王家卫引出的有关电影艺术的现代性与民族化、"全球化"与民族化，以及"作者电影"的个性化，传统美学精神的现代表现与转化等问题，则更有着开阔的论说空间。

就此而言，我们对"说不尽"的王家卫之"说"才刚刚开始。

大众、大众文化与电影的"大众文化化"：电影生态的大众文化视角审视

当下性：重新解读"大众"

1942年5月，毛泽东在延安文艺座谈会上发表了具有深远影响的讲话，其中重要的主题之一是文艺作品"表现什么"、文艺创作"为什么人"和如何"为"等问题。从今天看，讲话关注的主要问题与美国学者H·拉斯维尔（Harold Lasswell）于1948年在《传播在社会中的结构与功能》中提出的构成传播过程的五种基本要素的"五W模式"或"拉斯维尔程式"颇有共同点。拉斯维尔的五个W分别是：Who（谁）；Says What（说了什么）；In Which Channel（通过什么渠道）；To Whom（向谁说）；With What Effect（有什么效果）。无独有偶，《在延安文艺座谈会上的讲话》的主体思想也是针对说的主体即文艺工作者（谁），强调表现现实生活（说了什么），关注文艺形式（通过什么渠道、方式，有什么效果），关注作为接受的对象即工农大众（向谁说、有什么效果）。

毛泽东讲话的一个核心术语是"大众"，就是"为什么人"的问题，这在当时是指"最广大的人民，占全人口百分之九十以上的人民，是工人、农民、兵士和城市小资产阶级"。但时至今日，"大众"的内涵正发生着巨变——应该置换成包括工农在内的社会各个阶层的最广泛的受众群体。鉴于城市化的现实，现在文艺活动的受众主体已不是工农了，而是市民和青少年，尤其是

青少年。就电影而言，谁占领了青少年电影市场谁就获得了制胜权。

"形式"是《讲话》的另一个核心性概念，"为什么人的问题解决了，接着的问题就是如何去服务"它，涉及的是5W理论中的第三个（通过什么渠道）和第五个（有什么效果）问题。毛泽东强调要使工农大众能接受文艺作品，必须普及，必须"雪中送炭"，而普及必须利用大众喜闻乐见的形式，"下里巴人"能理解的形式和内容。毛泽东主要讲的是具有"民族风格和民族气派"的形式，尤其是民间形式、民族形式等。

毫无疑问，今天网络、视频等的崛起使我们身不由己地进入一个全媒介的时代，与《讲话》所处的以印刷媒介为主导的时代很不一样。我们不妨与时俱进地把"形式"置换成"媒介"。因为媒介与形式本身就有交叉，而在这样一个新媒介和全媒介时代，艺术普及、艺术教育的途径和方式正在发生巨大的变化，传播威力巨大的新艺术、新媒体艺术不断兴起，我们不但要继续借助于经典的艺术形式、传播媒介进行艺术传播，还要充分全面地利用所有的新媒介形式。这才有可能实现美国《连线》杂志对新媒体的定义："所有人对所有人的传播。"真正实现普及和普及基础上的提高。

电影是人民大众喜闻乐见的新型艺术形式，亦是具有庞大受众数量的大众文化形态、大众传媒和文化产业，在大众文化与共同价值观的传播、认知、认同，乃至文化自信力的提升上，起着重要作用，有着巨大的影响力。

只要我们与时俱进地来理解、阐释，《讲话》在当下就永葆重要的指导意义。我们正是要在《讲话》精神的指导下，与时俱进，更好地推动电影事业。

大众文化的崛起与电影作为一种大众文化

我们今天面临着大众文化的现实语境。显然，这个"大众"的概念其内涵与外延均不同于《讲话》时期的大众，也不仅仅是一个数量的概念。

现在我们所用的"大众"的术语来自西方，与文化研究理论相关，指的是一个大众文化语境下的有所限定和特指的"大众"。

大众文化在20世纪中期的崛起是冷战结束前后发生的人类最重大的历史事件。它改变了和正在改变着我们的生活，它的存在是形成或制约、影响当代社会体系、生活实践甚至制度构架的重要方面，对艺术与文化均具有重要的影响。

所谓大众文化，是指在现代都市化工业社会中产生的，主要以现代都市市民大众为消费对象的，通过当代影视网络新媒体、报刊书籍等大众传播媒介传播的，不追求深度的易复制的按市场规律生产的文化产品。大众文化是一种都市工业社会或大众消费社会的特殊产物，其明显的特征是主要是为大众消费而制作。

大众文化化的"大众化"与精英化、小众化等相对，与民间文化（如饮食、风俗）、通俗文化（如民间说唱艺术）有关，但又不能画等号。应该说，大众文化与大众的切身利益有关，它是大众创造出来又为大众所消费的，是一种利用大众媒介来进行传播的现代工业文化。费斯克（John Fiske）指出的："我们生活在工业化社会中，所以我们的大众文化当然是一种工业文化，我们所有的文化资源也是如此，而所谓'资源'一词，既指符号学资源或文化资源，也指物质资源，它们是金融经济与文化经济二者共同的产品。"在当代社会，大众文化借助于现代传播媒介和商业化运作机制，不仅事实上已不容置疑地成为当代社会文化的主流，而且深刻地影响了人们的生活方式与闲暇活动本身，改变了当代社会的结构和文化的走向。

但大众文化的观念和现实在中国实际上有很长一段时间得不到承认或认同。部分精英知识分子秉持西方马克思主义如法兰克福学派的观点对大众文化大加讨伐，始终不愿承认某些艺术门类所具有的大众文化性，强烈鄙视、批评大众文化的世俗性伦理和通俗化的美学品性。

中国的现代化、都市化乃至大众文化化进程与西方已完成的进程虽在时间上相差很远，但在发展节奏、历程、进度上则不乏相似之处，故而西方

在大众文化方面的研究对中国来说有很重要的借鉴意义。但客观而言，中国当代大众文化有其自身发展的语境。离开了中国当代文化发展的实际境况，我们的讨论就难免成为缘木求鱼、南辕北辙之举。我们不应该仅仅人云亦云地批判大众文化的消极面，而要重视大众文化与现代传媒、现代科技和现代生活的密切联系，正视大众文化的崛起是中国文化发展的一个必然阶段，是中国由计划经济向市场经济转型的必然结果，更应该强调中国大众文化在一个有着自己源远流长的文化传统的国度里发展的复杂性和独特性。鉴于此，我们应该批判性地借鉴西方的大众文化理论，同时密切联系中国大众文化发展的实际状况，以期在一个较高的理论起点上获得对大众文化现实的适切阐释，从而建立具有中国特色和国际视野的大众文化研究的批评话语。

电影本身是一种以大众文化为主导定位的新型大众艺术样式，但这种观念也不是向来如此的，它也经历了复杂而艰难的沉浮变迁。

新时期以来，我们就是在经历过主流意识形态宣传工具、艺术美追求与文化反思的载体（第四代、第五代导演），以及曲高和寡、瞬间即逝的电影"娱乐性"功能（陈昊苏）、"电影工业论"（邵牧君）等电影观念的此消彼长之后，电影的商业和产业（工业）特性、大众文化性才在电影产业的市场化运作的经济基础和社会现实中深入人心。

虽然大众文化本身还存在着问题（如某种"娱乐至死"的过度娱乐化倾向，某种"票房至上"的商业化倾向、非伦理道德倾向），是需要主流文化、知识分子精英文化加以监督、调节、引导的，但在一个全球化的、全媒体的、文化剧烈变迁的年代，大众文化的崛起，呼唤着政府主管部门和学院知识分子的严肃对待。

中国电影的"主流化"或"大众文化化"

当下，无论学界还是业界，都或乐于或无奈地认可长期以来中国电影三

大类别的区分,即主旋律电影、商业电影、艺术电影,这个著名的、漏洞百出,但又颇为实用的"三分法"在区隔电影的本质属性上历来饱受争议,但也已然成为一种历史书写的区分方式和当下现状的有效描述方法。

鉴于大众文化观念确立的艰难,从这种三分法的角度看,我们不妨说,中国电影经历了一个由原来的艺术电影、主旋律电影而向大众文化转化的"大众化"的过程。而原来的具有大众文化性的商业电影则融合主旋律电影、艺术电影的某些特征,也有了明显的变化,在一定程度上可以概括为大众文化的"主流化"。从大众文化的角度看,我们不妨把这三种电影流向统称为"中国特色的大众文化化"。在当代语境中,大众文化消弭了高雅文化和通俗文化差异,高雅与通俗不再格格不入,精英文化走下神坛,通俗文化步上台阶,向主流靠拢,共同在经济、政治、科技、商业与文化的全面渗透中互相交融。

正视大众文化的崛起是中国文化发展的一个必然阶段,是中国由计划经济向市场经济转型的必然结果,更应该强调中国大众文化在一个有着自己源远流长的文化传统的国度里发展的复杂性和独特性。毛泽东提出的"大众化"及"化大众"的革命文化理论与实践中的强烈的意识形态意味,到今天,融合了西方大众文化理论和中国当下文化发展的现实,已经逐渐发展成具有中国本土的独特性的大众文化,包括本土文化资源的独特性、主流意识形态的制约以及社会主义国家性质的独特性。

因此,在中国语境中的"主流化"或"大众文化化",实际上均是一种中国特色的大众化,是中国电影发展的一种别无选择和自然发展,是主流、大众、知识分子、市场化资本等的合谋和妥协,与西方意义上的大众文化并非完全一致,中国的大众文化建设亦绝非邯郸学步、鹦鹉学舌。

(1)主旋律电影的商业化

随着中国电影产业化进程的推进,主旋律电影也开始探寻商业之路。一方面,通过商业策略的使用,包括巨额投资、明星策略等,力图弥补主旋律曾经缺失的"商业主流性"之翼;另一方面,商业化运作的结果,也

促进了主旋律电影所承担的主流意识形态宣传功能的完美实施。《云水谣》（2006）开辟了一个成功的范例，由海峡两岸明星共同出演，把爱情故事巧妙置于海峡两岸变迁的历史格局中，完成了"电影历史叙述中的个人情感的主题与现实社会中的国家政治主题的'交叉剪辑'"。而应时应景的《建国大业》（2009）、《建党伟业》（2011）和《辛亥革命》（2011）不仅交出了优异的票房答卷，也圆满完成了主旋律电影的商业化迈进。

（2）商业电影（大片）主流化

从《英雄》单纯的商业性追求到"后大片时代"一系列的探索，原本偏重商业追求的大片逐渐探索出了一条主流化之路。其中，包含对主流意识形态的隐性承载，对主流文化的自觉融入，以及对主流价值观的理性承担。

此外，一些内地与香港的合拍商业大片，也出现了主动向主流靠拢的趋势。《投名状》《十月围城》等影片虽然携带有浓重的香港电影特征，但在北上的过程中考虑到内地市场和国家要求，也进行了明显的适应与调整，尤其是对主流文化有了自觉的融入。《风声》《叶问》系列等影片中也有此意向。

总的说来，大片在文化表达上有一种主流化，甚至"国家化"的趋势（在纪录片领域也出现了以《大国的崛起》为代表的国家化、主流化的优秀作品）。

从冯小刚的电影之路，也可看到商业电影主流化的清晰脉络。从包含青年亚文化特质的《甲方乙方》以及主要表达市民意识形态的《一声叹息》《不见不散》等喜剧片，以及游离于主流价值体系之外的《大腕》等影片，到《天下无贼》中窃贼向英雄身份转换背后所蕴含的价值归趋，以及自《集结号》开始，延续于《唐山大地震》中的对主流意识形态与历史讲述裂隙的巧妙缝合。虽然冯氏喜剧的平民精髓仍在商业作品中延续，但毫无疑问，冯氏大片近年发展最主要的特征是对主流价值观的积极皈依。

（3）艺术电影的商业化

第五代、第六代所开启的艺术电影无市场之风，自新世纪以来不再

肆无忌惮。随着内地艺术影院的出现，艺术电影的大众化派的破冰之旅正在途中。艺术电影更加重视进入影院所需要的准备：戏剧化元素的融入、类型片元素的借用以及明星的加入。姜文的转变构成重要的标志。从极度自我化、艺术化的《太阳照常升起》到创造中国电影票房奇迹的《让子弹飞》，表征了姜文的主流化趋向，虽然《让子弹飞》在意识形态主流化上还顽固地保留了他个人化的对历史、对现实的思考。《让子弹飞》在商业性、艺术性、主流性的三维立体标准中，稍微有些弱化主流性的标准，但其他二维的强势弥补了主流价值观一维的另类性。而且，聪明的姜文在他充满各种匪夷所思的隐喻的文本中，对主流性的质疑或偏离是机智的，不留痕迹、不留尾巴，往往是只可意会，不可言传的。姜文的商业化之路极其成功，但主流化之路仍在路上。

中国电影"大众文化化"的文化资源

大众文化是从西方进入的术语，中国电影的大众文化化也有其自身的本土性和独特性，归根到底，中国电影的文化资源就是独特的。下面分别论述这些独特的文化资源。

从整个华语电影格局来看，大片、中小成本商业电影以及艺术片等共同构建了中国电影的广阔市场，并且在商业与艺术、主流与支流之间寻求对话与交流。主流影片是丰富多元的文化共生与融合的结果，这之中，既有本质上的主导文化与商业文化的冲突与调和，也有历时性与共时性的传统文化、港台文化和外来文化的影响与流变等。这些文化资源的主流化或大众化的归趋，共同营造了多元化的主流电影文化格局。

这里择取几个比较重要的文化资源（主要通过电影承载的）略述一二。

（1）红色经典的资源及主旋律电影的大众化

革命的大众文艺即今天被我们称为"红色经典"的大众文艺，包括

"十七年"的小说、电影,甚至"样板戏",这些革命大众文艺构成中国人特有的记忆,对这些记忆的改写或仿写成为中国当下大众文化的重要资源。

影视剧领域的红色经典改编现象大约自新世纪开始,到2004年前后达到一个高潮,出现了像《钢铁是怎样炼成的》(2000,非本土产的"红色经典")、《烈火金刚》(2003)、《小兵张嘎》(2004)、《林海雪原》(2003)、《红色娘子军》(2005)、《这里的黎明静悄悄》(2005,非本土产的"红色经典")、《苦菜花》(2003)等改编自经典红色影片的电视剧。在今天,任何一次对红色经典的叙说行为,都是在特定的语境制约下文化的症候性表达,凝聚了时代、文化的所有丰富性和复杂性。

在一定程度上,经典改编或价值重构行为成为今天意识形态冲突、暗战、妥协、合谋的重要的公共领域。当然,红色经典的改编即再生产主要服从国家主流意识形态需求和市场需求的双重制约,是在市场多元化的语境中的一种文化再生产和文化消费。

主旋律电影的大众化趋势,始于主旋律电影商业化的脉络。2009年赋予中国电影献礼契机,《建国大业》将主旋律电影带入新时代。一方面可以说,主旋律影片中被纳入了许多商业化元素,戏剧冲突加强,明星大腕登场,如《建国大业》的众星出演、《风声》的重重悬疑、《天安门》(2009)的内幕揭秘、《斗牛》的黑色幽默……在丰富中国电影银幕,提高票房、娱乐大众的同时,也扭转了人们对主旋律电影根深蒂固的认识——原来主旋律也可以很好看。在此之后的《建党伟业》《辛亥革命》等影片都在共同探索着主旋律影片所能被赋予的市场化程度。主流电影中商业元素的运用,充分显示了中国主流电影对于市场的自觉意识和大众化趋势。

(2) 港台电影资源与港台文化的"大陆化"和主流化

内地电影文化在经历一段历史时期的封闭之后,经由改革开放之后的第五代、第六代导演得以发扬光大,在20世纪90年代电影体制改革和市场开放之后,发展到当下呈现出主流文化的主导性与精英文化、大众文化交融并包的文化特质。

港人北上进军内地，使得独特的香港文化在合拍片中得以更广泛的传播，在留存文化印记的同时，香港文化为适应内地市场和内地话语，一方面通过吸纳、调整，使其更好地融入主流话语之中，保证传播的顺畅；另一方面，在强势中原文化的引导与内地主流话语的驯服之下，也出现了一定的偏差与损伤。

一般而言，"港式"人文理念往往以较纯粹的人性关怀，较少承载传统道德、家国情怀等主流价值，而体现出香港重娱乐、重实用以及世俗性的核心价值观。从张彻、胡金铨的电影再到李小龙的电影，这种人文理念的继承呈现为对个体的关注，对兄弟情义的关注，发展到后来对卧底、"夹心人"等更复杂人性的关注。为适应内地，包括获得上映的保证、主流文化的赞许等因素，港式人文理念在融入华语大片的同时，自觉加重了传统道德、家国情怀、民族大义等主流价值的展现。这在导演的历史观念、价值选择以及历史语境中的个人书写策略上可见一斑。

职是之故，香港导演所固有的非主流的、个人化的历史观念，在内地主流意识形态的强大压力下，呈现出自觉的调整（也许是香港导演特有的为市场考虑的灵活性），力图通过或者淡化历史消弭政治裂隙，或者强化历史寻求政治庇护的灵活多变的历史书写策略，在华语大片中为香港文化留存一份话语空间。

例如在香港导演主导的一些主流大片中，对历史背景的选择往往具有灵活的策略。改编自张彻导演的《刺马》的《投名状》所采取的就是淡化历史的策略。而《十月围城》，则在历史书写中选择了另一种路径——通过虚构历史来强化主流历史认同。相较而言，《十月围城》似乎更像一种"主旋律"影片，它有大量对内地主流意识形态的唱和。但是，通过对历史观念的深究以及对贩夫走卒门客等下层市井侠士的个性刻画，《十月围城》仍保留了双重历史观中香港文化的隐形书写。

（3）好莱坞电影资源与西方文化的本土化

改革开放及至新世纪以来，中国电影在"入世"的挑战、好莱坞冲击

波的外环境和市场化、体制改革的内环境之交织作用中，历尽艰苦，在低谷中徘徊而奋起，其进步和突破有目共睹。这之中，《英雄》《十面埋伏》《无极》《夜宴》《满城尽带黄金甲》《集结号》等大片的联袂而至、隆重登场成为一个引人注目的现象。

好莱坞电影所携带的西方文化在全球市场的全面胜利，成为本土电影尤其是主流电影学习的榜样。中国电影在经历了"内向型"之后开始了全面的"外向化"转型，开始将眼光瞄准主流的西方和海外市场，开始将展现丑陋的"伪民俗"策略转化为普世价值（如和平、天下、仁爱）的弘扬，从对西方"想象中国"的迎合变而为"中国想象"的呈现，将"中国梦"的想象和中华文化的价值观念向全世界传播，将小众的艺术电影加工成为高度工业化和商业性，同时又是具有中国特色和中国想象的主流大片。商业模式的本土化借鉴进而衍生了普世文化的本土化调整。在期求商业回报和受众认可的大潮中，坚持艺术方向，将情感作为艺术表现的核心。

以《英雄》为发端的中国电影大片的成功无疑受到好莱坞"高概念"电影生产方式的影响，这种"大投入""大明星""大制作""大发行""大市场"的商业模式正是好莱坞电影大片获取全球市场的成功商业运作模式。《集结号》开始时的巷战，近战的手势语，钢盔和美式军备，让人恍如在看二战题材的美国大片；《赤壁》被有些人戏称为中国版的《特洛伊》，"加速了中国商业大片'好莱坞'化进程"；《无极》被人讥称为到处皆有外来影响痕迹的"大杂烩""四不像"……

中小成本影片的好莱坞影响痕迹也极为明显。例如，新世纪以来，以《疯狂的石头》《疯狂的赛车》《无人区》等为代表，一种以小人物为中心，犯罪行为为线索，以社会现象为背景，以多线快节奏的叙事结构和荒诞性美学为特征的"黑色喜剧"成为颇受观众喜爱的"亚类型"。这一亚类型受美国、英国"黑色电影""犯罪电影"等的影响非常明显，但影片反映、折射的社会现实又是本土化的，是"接地气"的。而这种"本土化"的追求才是这类电影内在生命力之所在。

目前主流电影的生存,已经不是西方与东方简单对峙的阶段,而进入互融、互包、互惠、互利,在竞争中寻找生机的阶段。

(4) 青年文化的资源与青年电影的主流化

当下,"80后""90后"乃至"00后"开始逐渐显示出电影市场的主导性和一种"亚文化"的重要性。对于中国电影来说,暑期档、寒假档的重要性愈益凸显。只有吸引青少年的眼球,占据青少年票房市场才能在市场上居于不败之地。青年文化特征是较为彻底的生活化、世俗性的,他们热衷游戏,"咸与娱乐",政治意识不强,但具有较强的商业市场意识、平民意识和公民意识;他们的社会经验、直接经验不足但想象力丰富,崇尚感性,常常沉湎于虚拟世界而不刻意追求深度、意义。

从电影导演代际演变的角度看,原来偏"小资"和"小众化"的部分第六代导演及更年轻的电影导演早就"长大成人"了,他们开始正视社会、票房、受众口碑了,他们的电影也在艰难地向"主流化"靠拢。他们是中国主流电影的生力军。青年文化因素、第六代导演的艺术电影传统等融入主流电影文化,预示着并在很大程度上决定着主流电影的未来发展。

例如获得巨大市场成功的《失恋33天》通过颇"接地气"的青年"意识形态询唤",巧妙的市场把握和营销策略大获成功,其中并无牵强附会的主流意识形态依赖,也无目的性明显的主流文化引导,以其大众化甚至是"电视剧化"的审美特征和青年文化的代言方式,获得了市场主流和广大青少年受众的认可,这是一个原本居于"边缘"的青年文化(甚至是一种以"小妞电影"为载体的"小妞文化")成功进入大众文化视域并创造大众票房奇迹的神话,成为一个耐人寻味的以支流、偏锋制胜的案例。毫无疑问,对于作为大众文化的电影来说,青年文化或亚文化的市场潜力和文化潜力都是惊人的。

如前所述,中国电影的"大众文化化"是具有"中国特色的大众文化化",是多元文化共生与融合的结果,其中既有主导文化与商业文化,以

及市民文化、青年文化等亚文化的冲突与调和，还有传统文化、香港文化和外来文化的影响与流变。这些文化资源的拼贴、融合乃至错位，共同营造了多元化的中国当下电影的文化格局。在我看来，主流化的"大众文化化"的中国电影发展趋势是务实、折中但又具有开放性和灵活性的电影发展态势。它在中国电影语境中的萌芽、显形、发展，逐渐达成共识，经历了一个复杂的过程，是在全球化背景、多元文化语境下，多种意识形态诉求共谋的结果，是中国本土特色的最佳体现。

当然，在中国电影的"大众文化化"趋向越来越明显的当下现实中，我们在肯定这些主流性的电影的主流价值承担、主流文化引导和市场主体努力的同时，也必须正视主流电影大发展所面临的限度以及需要警惕的问题。

"大众文化化"或主流化的电影在政策和市场的双重倾斜下，确实存在做大做强的无限可能，但在这种主流电影一片或几片"独大"的市场状况下，也潜藏着许多问题。比如兼顾各种主流的同时，容易导致平面化、趋同性或曰"同质化"的美学问题，全面向"大众"看齐的意识形态趋媚导向和大众市场的服从原则，一切遵从主流电影所内蕴的最大公约数法则，不仅挤压中小成本类型电影的市场空间，而且不利于电影市场的多样化发展，进而影响中国电影多元化发展的生态状况。

无疑，"大众"是与"小众"相对而言的，没有了小众，大众也会失去其独特性意义，我们要大众化也要允许小众化，也要给部分中小成本的艺术电影（如《钢的琴》[2010]、《Hello！树先生》[2011]、《倭寇的踪迹》[2012]等）留下生存的空间。这样的"大众文化化"或"主流化"才是符合和谐、可持续发展的电影生态观的，也才不至于像当年某些大片在发行宣传、影院攻势中那样，被人批评为"店大欺客""恃强凌弱"。

"经典大众化"：在尊重与变异，重构与消费之间——论"红色经典"在当下文化语境的"再叙说"

"经典"与"红色经典"——取之不尽的文化资源

"经典"泛指在历史上最为优秀的，得到公认的，具有权威性的各类作品。就文艺经典而言，严格者以"内涵的丰富性""实质的创造性""时空的跨越性""可读的无限性"来衡量。[1]

"红色经典"的概念有狭义与广义之分，在学术界也是歧义纷呈，模糊含混。狭义者有说它指"十七年"文艺作品，更狭义者说指"文革"中出现的样板戏；广义者有说指毛泽东《在延安文艺座谈会上的讲话》精神指导下创作的反映中国共产党领导的革命建设历程和工农兵生活的典范性作品。而否定此概念者则以严格的经典标准认为"红色经典"这一概念是对经典这个词的嘲讽和解构。因为"十七年"文学经典内容浅显单纯，尚未经受时间的考验。[2]

笔者取其折中，持其温和，加之本文主要关涉电影而非仅限于文学，故主张将"红色经典"界定为建国后"文革"前出版或公映的，反映中国共产党领导下的革命斗争和工农兵生活的重要文学艺术作品。除文学研究界谈得很多的"十七年"文学作品外，更包括建国后的一些重要电影，也

[1] 刘象愚《哈罗德·布鲁姆〈影响的焦虑总序（二）〉》，见于《影响的焦虑》，江苏教育出版社，2006，第6页。

[2] 陈思和《我不赞成"红色经典"这个提法》，载于《南方周末》，2004年5月6日。

包括音乐舞蹈作品如《东方红》《洪湖赤卫队》《江姐》等以及现在我们所说的"红歌"，这些作品在当时都广有影响，有较大的发行量或受众群，并且有着种种独特的、约定俗成的主流意识形态含义。此外，这些作品的人物形象、美学风格、艺术手段、情节结构等也都具有不断重复的类型性特征、约定俗成的期待视野和独特的意识形态含义。

毫无疑问，在中华人民共和国的历史上，"红色经典"曾发挥过强大的不可代替的意识形态功能，它甚至是新中国国家建设的有机部分，它通过话语讲述的方式证明自身存在的合理性，论证革命胜利的必然性，确立了一整套严密的话语体系和文化生产方式，深刻影响了中国人的情感结构和生活方式，已经构成了今日"人民记忆"或"国族记忆"不可或缺的一部分。尤其对于今天的中老年观众而言，可以说，几代人都是在"红色经典"的润泽下长大成人的。"红色经典"成为他们情感结构的重要组成，成为他们情感怀旧、寻找身份认同的对象（如崔永元那样对"老电影"情有独钟者更堪称典型了）。

在一个族群的发展历程中，文化经典的意义是毋庸置疑的。它是确立民族国家的文化认同，族群或个体的身份认同，确立国家意识形态合法性的重要手段。经典的文化认同和精神重建作用在现代化历程中更具有独特的重要性。而且经典随着时间的推移会消退其相对褊狭严格的意识形态含义而保留其纯粹的类似于"民俗文化博物馆"的精神价值、文化意义等。

但是，"红色经典"因其含义的歧义纷呈，表现的复杂多面，在新时期以来命运多蹇，它曾被作为"文革"产物、"左倾"余孽而被知识分子猛烈批判，恰如刘康所说的："'红色经典'的生产和建构本来均出自于知识分子之手，但他们对自己的产品却产生了心理上强烈的厌恶，因为'红色经典'的阶级斗争主题所引起的联想正是知识分子在'文革'中受到的种种非理性的迫害。"[1]

[1] 刘康《在全球化时代"再造红色经典"》，载于《中国比较文学》，2003年第1期。

当然，新时期近三十年来，"红色经典"在国家主流意识形态的支持下一直强劲地发展，也曾借助于流行文化重新抬头或风行一时，如当年的"红太阳热"，当然，是作为消费文化的一部分而改头换面出现的。而某些对"红色经典"的过于娱乐化、商业化的消费，甚至有些领域如波普美术，则是反讽式地运用红色符号，包括崔健摇滚乐里对"一块红布"的隐晦抒情。而电视剧领域风行一时的"红色经典"改编则由于出现了过度消费、娱乐化等趋势而引发了种种猛烈的批评和可以理解的行政限制。

影视剧领域"红色经典"改编现象大约从2002年开始，到2004年前后达到一个高潮，出现了像《钢铁是怎样炼成的》《烈火金刚》《小兵张嘎》《林海雪原》《红色娘子军》《这里的黎明静悄悄》（一种非本土产的"红色经典"）、《苦菜花》《平原游击队》《铁道游击队》等的重述。

还是福柯的那句名言，"重要的是叙说话语的时代"。在今天，任何一次对"红色经典"的叙说行为，都是在特定的语境制约下文化的症候性表达，不可能是历史、文本、风格的完全还原，它凝聚了时代、文化的所有丰富性和复杂性。

不妨说，经典改编或价值重构行为今天已经成为意识形态冲突、暗战、妥协、合谋的重要的公共领域。在今天，"红色经典"的再生产主要服从国家主流意识形态需求和市场需求的双重制约，是在市场多元化的语境中的一种文化再生产。

大众文化：无法回避的背景及中国大众文化的独特资源

我们今天面临着大众文化的语境，这是现实一种。大众文化的崛起是20世纪冷战结束前后发生的人类最重大的历史事件。它与这一阶段人类最重大的变革，如经济全球化、意识形态变革、媒体革命、高科技与互联网、新经济浪潮都有着重要的联系。它改变了并正在改变着我们的生活。

大众文化是指在现代都市化工业社会中产生的，主要以现代都市市民大众为消费对象的，通过当代影视网络新媒体、报刊书籍等大众传播媒介传播的，不追求深度的，易复制的、按市场规律生产的文化产品。大众文化是一种都市工业社会或大众消费社会的特殊产物，其明显的特征是主要是为大众消费而制作。

大众文化与大众的切身利益有关，它是大众创造出来又为大众所消费的。实际上，大众文化是一种利用大众媒介来进行传播的现代工业文化。正如费斯克指出的："我们生活在工业化社会中，所以我们的大众文化当然是一种工业文化，我们所有的文化资源也是如此，而所谓资源一词，既指符号学资源或文化资源，也指物质资源，它们是金融经济与文化经济二者共同的产品。"[1] 红色经典，正是这种符号学资源或文化资源之一。因此，在当代社会，大众文化借助于现代传播媒介和商业化运作机制，不仅事实上已不容置疑地成为当代社会文化的主潮，而且深刻地影响了人们的生活方式与闲暇活动本身，改变了当代社会的结构和文化的走向。

无疑，中国当代大众文化有其自身发展的语境。我们的讨论不能离开中国当代文化发展的实际境况。我们不应该仅仅批判大众文化的否定面，而要重视大众文化与现代传媒、现代科技和现代生活的密切联系，正视大众文化的崛起是中国文化发展的一个必然阶段，是中国由计划经济向市场经济转型的必然结果，更应该强调中国大众文化在一个有着自己源远流长的文化传统的国度里发展的复杂性和独特性。

经典重述：变化是硬道理，重要的是尊重和尺度

毫无疑问，中国大众文化的来源具有自身独特性，与西方国家肯定不

[1]《理解大众文化》，约翰·费斯克著，中央编译出版社，2001，第33页。

能同日而语，这种独特性的生成与中国古老的民族传统，20世纪以来独特的政治社会历程与格局都有密切的关系。

从某种角度看，20世纪20、30年代的电影、小说，是现代中国较早的大众文化形态。但新中国建立以后，大众文化的发展萎缩或被隐抑了。严格地说，建国后的中国文艺不是大众文化，它至少不符合市民社会、市场经济、文化工业等社会条件。

具体而言，当代中国大众文化至少有三种源流是独特的：

一种是中国民间文化，如关于刘罗锅的民间传说、"二人转"、歌坛"西北风"、小品"东北风"等。

另一种是近代中国通俗市民文化，如张爱玲、张恨水、金庸、古龙等的通俗文艺作品。

还有一种是革命的大众文艺（不同于今天的"大众"的含义），即今天被我们称为"红色经典"的大众文艺。包括"十七年"的小说、电影，甚至"样板戏"，这些革命大众文艺构成中国人特有的记忆，对这些记忆的改写或仿写成为中国当下大众文化的重要资源。

大体说来，"红色经典"在影视剧领域的改编或曰重述主要有三种路向：

其一是电视剧重拍或改编。一直以来，"革命历史题材"电视剧是国家意识形态表述的重要现象，属于"主旋律"风格的电视剧。这些历史剧对文献性与故事性、纪实性与戏剧性、历史观与生命观、历史事件与人物个性、史与诗等关系进行了特殊的处理，形成了一种具有中国特色的特殊电视剧类型，例如《长征》（2001）、《新四军》（2003）、《八路军》（2005）等。但此一类型电视剧也在酝酿新变，常以"人性化"、另类形象塑造、重估国共关系、重塑经典形象等策略实施经典再造，像《江山》（2003）、《历史的天空》（2004）、《亮剑》（2005）、《狼毒花》（2007）、《中国兄弟连》（2008）、《我的团长我的团》（2009）、《人间正道是沧桑》（2009）、《我的兄弟叫顺溜》（2009）等就是如此。

其二是电影的电视化，如电视纪录片《电影传奇》（2004）对经典老

电影的改写与仿写。《电影传奇》满溢着怀旧的情绪和氛围，整部片子在以"怀旧"为感情基调的基础上，很自然地勾起了人们对过去生活片段的追忆和寻思。《电影传奇》在文化功能上，无疑属于"老照片"之列，具有抚慰心灵的作用。这是一种普遍弥漫的时代精神氛围，我们在"红色经典热""红太阳旋风"中都曾感受过。但对于崔永元及其身后的"六十年代生人"来说，这种怀旧又有着独特的潜意识心理背景。

通过怀旧，当下的人可以获得自身某种身份的重构和定位。而身份确认对任何个人来说，都是一个内在的、无意识的行为要求。个人唯有努力设法确认身份才能获得心理安全感。也就是说，怀旧是寻求一种自我身份定位和社会认同。

说到底，崔永元对老电影的怀旧，是漂泊无依心灵的一次自我慰藉和救赎。与其说这是一次追寻和建构深度意义的人文行动，毋宁说是一次在怀旧的旗号下，对成长历史、对经典电影的一次消费行为，是对经典电影的使用价值的重新发现。

也可以说，这是一次对原本正剧化的老电影的娱乐化再现。在很大的程度上，《电影传奇》的怀旧和对老电影的"戏说"就是把历史娱乐化和消费化，而不是为了再现历史（无论是电影的历史或共和国的历史）或要揭示所谓历史的真实。

其三是"红色经典"电影的重拍，如《烈火金刚》等。但与方兴未艾的电视剧改编相比，"红色经典"重拍为电影的并不多，这是一个有意思也令人疑惑的现象，或许是因为电视剧相较于电影而言更具有大众文化品性之故。

但我觉得除了上述三种路向之外，还有一种"隐性"的"红色经典"改编，这种改编似乎一直为研究界忽略，它是对红色题材的重新叙述，但不一定有严格意义的对象化的经典文本，当然我们能感觉到它对我们红色记忆的利用，或可说是红色精神的变延。它与"红色经典"改编电视剧一样，同样需要满足主流意识形态表述、大众的世俗化需求、市场的商业化

要求等多种诉求。在我看来"红色经典"的大众化也包括"红色经典"所凝聚而成的红色精神、红色记忆、红色形象在今天电影电视剧领域中的"再叙说",如《红色恋人》《天安门》《我的长征》《建国大业》《秋之白华》《建党伟业》等影片,如《激情燃烧的岁月》(2001)、《亮剑》《历史的天空》等电视剧。《红色恋人》等影片对共产党人形象的重新叙述实际上是以"红色经典"中的共产党人形象为参照才格外显示出其当下意义的。《激情燃烧的岁月》不是历史而纯属虚构,它把历史与家庭并置在一起来叙述,并以家庭为核心来设置人物以及人物冲突关系,虚构性强,革命历史只是一种背景。宏大经典的革命叙事完全平民化、世俗化了。而正是这种平民化、世俗化的再述,在很多中老年观众所拥有的革命化的记忆的参照下,显得更加意味无穷。

不妨说,前者是显文本,后者则是潜文本。按西方影视文化学者的说法,这种"互文参照性"是大众文化时代媒介文化叙述的重要特征。这种互文参照性并不是对原有的东西进行汲取和简单地转换,而是一种再创造,因为它可以赋予原来的文本以完全不同的文化意义。在大众文化的意义上,正如柯林斯指出的:"这种互文指涉是后现代大众文化具有高度自觉意识的标志:一种对于文本本身的文化状态、功能、历史及其循环与接受的高度自觉意识。"[1] "无所不在的再度阐释和对不同策略的借用是后现代文化生产的最有争议的特点之一。艾柯曾经指出,对'已经说过的东西'进行这种反讽式的阐释,是后现代传播的显著特征——林达·哈琴也曾令人信服地指出,后现代对过去之物加以重新阐释的最突出的特征,就是这些阐释与前文本模棱两可的联系,就是对某些文本蕴含着的想象力能量的认识。"[2] 我们对"红色经典"的再叙述当然与西方大众文化的生产不可同

[1] 吉姆·柯林斯《电视与后现代主义》,见于《影视理论文献导读》(电视分册),林少雄、吴小丽主编,上海大学出版社,2005,第249页。

[2] 同上书,第247页。

日而语，两者有着截然不同的区别。

《建国大业》堪称"红色经典"再叙说的成功案例。它符合多种文化需求和意识形态诉求。在大众文化、主流意识形态要求、知识分子精神几方面都皆大欢喜。

首先，影片在题材与精神主调上具有主流性和正剧性。就此而言，《建国大业》无疑具有六十周年国庆献礼大片的红色"主旋律"的坚实基础，有着符合"红色经典"传统的史诗性叙述的稳重厚实与浪漫豪迈的革命理想与激情。

其次，《建国大业》又是有变异的，与时俱进的。影片在革命历史的宏大叙事中融入了个人命运的沧桑感和人性的悲凉况味，突出了个体的历史意识。这尤其表现于影片对蒋介石父子形象及亲情关系的演绎。如片中蒋经国的形象，宁静内敛中蕴含着巨大的悲情和惊人的力量，是一个兼具哈姆雷特气质和堂吉诃德精神的悲情英雄形象，是一个自身感觉到的历史使命与无法逆转的现实情境形成巨大冲突的悲剧人物。他的身上散发出一种理想主义、个体英雄主义的光芒。张国立对蒋介石形象的演绎更是传达出一种末路英雄的悲凉沉郁感。因此，影片顺应历史趋势，凸显了"以人为本"的精神风貌和历史观念。因为它不仅呈现了由人写的历史，更写出了历史中活生生的人，它不是简单地"以成败论英雄"，而是给予历史中的人以应有的尊重、理解甚至悲悯，从而体现出开放、豁达、主流、先进的历史观和人文精神。影片表达的对历史的失意者的那种宽容、体察、平和、悲悯的大度心态，一种"大江东去"式的历史感喟，都毋宁说是历史的诗意吟咏和人文激情的涌动。《建国大业》正是在大刀阔斧的历史风云激荡捭阖之余，别有一种豁达超然的历史沧桑感，从而表现出历史观的开放性和先进性，表达了一种全新的史诗感。

再次，《建国大业》对明星的超常性集中使用使电影回归了最根本的视觉奇观本性，满足了大众，尤其是大批作为票房生力军的青少年观众的视觉愉悦，切合了大众追星的梦想，更体现了商业化大片的运作特点。偶像

明星的时尚性和青年性更使青少年观众跨越了历史的障碍和时代的隔膜。此时，明星不仅是作为场景的视觉造型元素，也是具备一定的情节叙事和历史表意功能的叙事元素，一种"有意味"的形式或符号。而这里的"意味"，从某种角度说，就是一种源于或生发于"红色经典"的"红色"的精神内核。在此，"红色"精神得到了有效的传达和再生产。

于是，在种种合力因素的制约之下，《建国大业》呈现出了一个新的主流化的国家形象，引领了正确健康之主流文化价值的走向：豪迈、热情、积极、奔放，充满生命活力和理想精神，与民同乐，以人为本，顺民心，合民意，顺历史大势。

至于即将上映的《建党伟业》，我感觉"大众化"的空间也许更大，更适合于向青春偶像剧大幅倾斜。正如本片导演黄建新（同样是《建国大业》的导演）表示的，《建党伟业》被称为青春版《建国大业》，就是希望能通过这帮青年演员令观众看到该片想表达的青春激情。他说："影片中的年轻人很多都是带着理想主义的热情参与到爱国运动中，非常纯粹单纯。这也是电影最打动人的地方。我们希望能从各个方面将这段红色历史进行通俗化表达，更容易让观众接受。"[1]

我们说，影视文化是以电影和电视这两种大众传播媒介为中介而传播的。这种物质媒介性可以说先行决定了影视的大众文化性；其次，影视文化非个性化、模式化、非深度化的特点也是大众文化的特点；再次，影视文化传播的优势（速度快，受众面广）使得影视的受众是最广大的社会平民大众，因而具有相当的社会号召力与整合力。影视生产的流程性、商业性对之的控制，对票房的考虑与追求等因素，都在很大程度上决定了影视文化的大众文化性，而影视对此作出的文化策略和文本策略的调整都使得影视进一步转向大众文化。当然，面对"红色经典"这一独特的大众化对

[1] 《片方称〈建党〉要创8亿票房，当年领袖就是万人偶像》，载于《成都日报》，2011年06月05日。

象之时，各种改编都应该遵循相应的原则，把握住合适的尺度。也许应该是八面玲珑、四面讨好，应该走共同文化、营造公共文化空间，表述主流价值观的道路，当然更应该持守开放、先进、具有未来建设性意义的文化价值观。

20世纪90年代末，一个比较普遍的文化趋向是"共享文化"的崛起。所谓"共享文化"，正如周宪所言："不是一种特定文化群体或地位群体所特有的亚文化，它一定具备了某些超越不同文化群体差别、分歧甚至利益冲突的东西，进而变成人人都可以享受的文化。"[1]的确，中国近三十年来的文化变迁，在很大的程度上改变了过去泾渭分明的文化边界，褪去了那种尖锐对立的"斗争性"，而形成了一种可以供社会最大多数人（不同地位、不同收入、不同阶层、不同社群）都可以共同享用消费的文化。这种"共享文化"是主流文化、精英文化、大众文化、市场资本等互相融合而成的一种文化混杂形态。在"共享文化"中，各种意识形态"共谋"、互相宽容妥协、互惠互利、和谐共处。

对"红色经典"的重述，既是"共享文化"的一个重要来源和重要组成，本身也是一种积极的、建设性的文化的话语实践。

[1] 《中国当代审美文化研究》，周宪著，北京大学出版社，1997，第83页。

第三辑

代际问题与文化表意

第四代导演与现代性问题

"现代性"的含义与中国电影的现代性问题

所谓现代性,是与古典性相对而言的,它最早生成于文艺复兴后期,即启蒙时期,现代性是以"启蒙""理性"为核心的,近二百年来引领整个西方文明进入现代文明高峰的巨大的文化合法化工程,是人类社会自近代以来"现代化"进程的必然产物,是科学、技术、工业革命和社会现代化的结果。

从学理上说,现代性首先是源自西方的一个知识话语。作为西方文明史的一个发展阶段,是"科学技术进步、工业革命以及资本主义带来的经济和社会的包罗万象的变革的产物"。[1] 在欧洲启蒙主义大师那里,现代性是一项伟大的工程,是一套有关人类社会健康发展的理性蓝图。按韦伯的设想,这个理想社会由科学、道德和艺术三个领域组成,分别由工具理性、道德理性和艺术理性所支配。按卡林内斯库(Matei Calinescu)在《现代性的五副面孔》[2]中的说法,现代性"被知觉为是一个从黑暗中挣脱出来的时代,一个觉醒与启蒙的时代,它展示了光辉灿烂的未来""人们因此有

[1] 李欧梵《寻求现代性》,载于《文艺报》,1989年4月29日。

[2] Calinescu, Matei. *Faces of the Modernity: Avant-Garde, Decadence, Kitsch*. Bloomington and Lond: Indiana University Press, 1966.

意识地参与了未来的创造",具体表现为线性发展的时间观念与目的论的历史观,故又称为"启蒙现代性"。就大致而言,现代性具有强烈的线性时间观念和目的论的历史观念,得益于启蒙运动和近代工业革命的成果,主张理性主义和个体主体性,也维护工业化和理性制度,秉有社会分工思想和科学精神等。

进一步深入谈论现代性这一知识话语范型,应该厘清如下几对概念或范畴:

1. 西方现代性/中国现代性

任何外来的知识话语都有一个话语的语境和阐释的有效性问题。现代性话语作为由西方输入中国的知识话语,它必须被加之以限定词"中国的",才能发挥其有效性。具体到中国的国情和语境,现代性问题虽然与西方相关,且多以西方为参照,但无疑有着自己的特殊性。也就是说,虽然"现代性"是人类社会发展进程中的普遍存在和总体趋势,但不同国家不同民族在不同的时间对现代性的吁求是不同的,现代性不是划一的、教条的,而是丰富的、复杂的、多样的。

美籍华裔学者李欧梵对20世纪以来中国文学的现代性有过较为细致的解释,他说,"现代"是指"自现代以排斥过去的现时意识"。这种"现代"的时间观念和价值立场,受"五四"以来"进化论"思想的影响是很明显的。中国自"五四"新文化运动以来,这种"以现时为主"的现代意识就相当强烈,在精英知识分子那儿,"现代意识"不仅仅只是以现时为主的信念,而且也是往西方求"新"、求"奇",求民族国家之富强的探索。[1]

显然,19世纪末20世纪初中国现代知识分子在对现代性的热情追求中,寄予了良好、真诚的愿望。当然,由于中西方文化情状与社会主题等的诸多差异,以及文化交流的反常等原因,中国现代知识分子对这种"现代性"的追求呈现出错位和驳杂的特点。李欧梵指出,这种现代意识往往

[1] 李欧梵《现代性及其不满:五四文化意识的再探讨》。

表现为：" 在不同程度上继承西方'中产阶级'现代风一些司空见惯的观念：进化与进步的观念，实证主义对历史前进运动的信心，以为科技可能造福人类的信仰，以及广义的人文主义架构中自由与民主的理想。"[1] 也就是说，发生于西方的不同时代的主题精神和思想追求，都可以杂糅并存于这些独特的现代意识中。所以，在中国的特殊的语境中，现代性代表了一种乐观的、积极进取的人生态度，相信历史是向前发展的，社会是不断进步（线性时间观念与进化论思想）的，新的就是好的，而西方的就是新的和好的，在价值参照系上秉持一种线性时间维度和西方维度。

就此而言，中国之追求现代性的历程虽以西方近现代（16世纪）的现代性历程为参照，但由于社会基础、"现代化前史"、文化传统或"文化基因"以及现实语境的不同，中国的现代性历程和现代性任务无疑有别于西方。可以说，虽然现代化的历程不可阻挡，但东西方乃至各个具体国家之现代化的过程、方向与结果却是各不相同的。中西方均面临着不同的现代性任务。

比如就中国新时期开始以来的境况而言，当时压倒一切的任务是：反思和批判"左倾"思想，呼唤失落已久的人道主义精神、自由、个性、民主、人性理想、真、善、美，进而迈向民族富强的现代化之路。这些按说均属现代性前期所要完成的任务，而在中国的新时期却是当务之急。而在西方，早在中国全力追求现代性的时候，现代性早就遭遇了后现代性的危机，对现代性的全面反省已经如火如荼。

所以新时期之初中国电影所面对的"现代性"任务是非常庞杂的，西方几百年内循序渐进完成的现代性（历时性的）都共时性地堆积在同一个平面上。

2. 社会现代性/审美现代性

从某种角度看，现代性问题有两个层面的含义：一是社会现代性，一是审美现代性。社会现代性代表了一种在社会经济层面强烈追求现代性

[1] 李欧梵《寻求现代性》，载于《文艺报》，1989年4月29日。

的理想。这种现代性理想坚守"现代"的时间观念和价值立场。就中国而言,这种现代意识不仅仅只是以现时为主的信念,而且也是往西方求"新"、求"奇",学科学、求民主,追求民族、国家之富强的理想。审美现代性则是体现在意识形态领域的对社会现代性进程的反思和批判,是"对于资产阶级现代性的彻底反抗"。因为社会现代性的极度发展会带来极度膨胀的工具理性与技术理性,工具理性和技术理性排斥了"人文理性",反过来异化人性的正常健康的发展。正如卡林内斯库指出的,自19世纪上半叶以来,"在作为西方文明史中一个阶段的现代性——这是科学、技术发展的一个产物,是工业革命的产物,是资本主义带来的那场所向披靡的经济和社会的变化的产物——与作为一个美学观念的现代性之间产生了一种不可避免的分裂"[1]。于是,在文学艺术等意识形态之中——例如现代主义文艺思潮,则是"现代主义对人类历史感到绝望,它抛弃了线性历史发展这种观念"[2],使得"界定文化现代性的是它对于资产阶级现代性的彻底反抗",从而展开了对现代性的怀疑与反抗。在西方,社会现代性的发展,始终伴随着审美现代性的严峻反思,一方面是现代化过程所带来的巨大的社会变迁,另一方面是对于这个变迁以及与之相适应的社会生活和价值观念等在文化或审美上的批判,这二者构成了一种充足的张力,从而保持了现代性的开放性。

现代性的两面体现在现代主义文艺思潮中,就是具有两种似乎矛盾和相反的精神向度和审美流向。

3. 追求现代性/反抗现代性

在现代主义文艺思潮中,未来主义、达达主义、意象主义等流派表现出对现代性的相当主动甚至超前的追求。他们往往对现代工业文明抱有积

[1] Calinescu, Matei. *Faces of the Modernity: Avant-Garde, Decadence, Kitsch*. Bloomington and Lond: Indiana University Press, 1966.

[2] 卢卡奇《现代主义的意识形态》,载于《现代主义文学研究》,袁可嘉等编,中国社会科学出版社,1989。

极乐观的态度，崇拜机械、动力和速度，不乏高歌猛进的积极进取精神。未来主义者把文学艺术的目标定位于对"现代感觉"的把握，力图创建以"运动"为核心，能充分展示速度、力量、音响、色彩的新型美学。

而前后期象征主义、超现实主义等流派则面对现实的混乱，道德、价值的失范而试图在艺术中重建超验的世界，"从审美上克服世界的混乱状态"，所以他们悲观、失望、忧郁，如波德莱尔（Charles Pierre Baudelaire）、马拉美（Stéphane Mallarmé）、艾略特等人，艾略特则最后皈依宗教。马丁·亨克尔说的："浪漫派那一代人实在无法忍受不断加剧的整个世界对神的亵渎，无法忍受越来越多的机械式的说明，无法忍受生活的诗的丧失……所以，我们可以把浪漫主义概括为'现代性'的第一次自我批评。"[1]

在现代主义电影中也有着两面，如果说先锋派所追求的"机器的舞蹈"、机械的节奏和韵律，是对现代性的热切追求，是对现代性新美学的创造的话，另外更多的现代主义电影则在银幕世界中展开了深刻的现代性反思。如《红色沙漠》对"异化"的反思，《放大》对媒体的反思，《第七封印》对当代核武器的反思。此外，如《筋疲力尽》中"多余人"的形象和存在主义意味，都是对人在现代性之下的异化状态的揭示。

因而，审美现代性的独特意义在于，它在一个追求现代性的"全球化"时代反思人的主体价值，张扬人的审美感性，从而对社会现代性构成逆反与纠偏，使人有可能避免遭受"异化"的"单面人"的命运。

4. 现代性/后现代性

到了20世纪60、70年代，现代性又遭遇到了后现代性的冲击与质疑。后现代性反叛现代性，认为世界是充满偶然性和或然率的，多元的、平面的、可无限复制的，对现代性所持的"客观真理"、理性、线性时间观、文明进化论等观念提出了全面质疑，并对之展开了更为彻底决绝的否定、颠

[1] 马丁·亨克尔《究竟什么是浪漫》，转引自《诗化哲学》，山东文艺出版社，1986，第6页。

覆和解构。

在评价现代性的问题上，以福柯、利奥塔、德里达等为代表的"法国学派"极力批判现代性，认为现代性的根本原则——理性——作为一种"一体化力量"，扼杀了个性，压制了多元性，造成了对人的统治和压抑。利奥塔认为，理性设立的三种"宏伟叙事"——精神目的论的哲学叙事、人类解放的社会叙事、意义阐释的审美叙事——作为现代性的合法化的基础，强制性地将话语统一于某种形而上的意义。

当然，对后现代性，我们既不宜按线性历史观一味称赞，也不能因为后现代主义的某种求新求异而不加分析地予以拒斥。从另一个角度看，后现代性所持守的平等原则、平民化的价值观、对差异、个性的尊重，对权威的否定等，是值得肯定的。

鉴于上述初步梳理，我们必须充分考虑中国电影的现代性问题的复杂性和独特性，考虑启用这一理论话语可能面临的陷阱。

第四代导演的现代性追求

第四代导演在中国影坛的崛起，适逢一个从动乱与灾难中觉醒过来并热切地呼唤现代性的"新时期"，他们义不容辞而又顺理成章地成为一代引领风骚的弄潮儿。他们的艺术追求与新时期文化理想、艺术精神高度契合一致，是新时期驳杂而整一的现代性追求之结构性整体中的有机一元，是新时期现代性追求的大合唱曲中一个重要的声部。

驳杂与错位：精神内涵层面的现代性追求

1. 第四代导演着力于揭示人的个体尊严、价值、人性、人情的失落与吁求，"人的觉醒"成为他们影片的一个普遍主题。

"真善美"（生活之真、人性之善、人情和乡村自然之美）的理想也是

第四代导演倾心追求的。这个艺术群体一致地"呼唤友爱、温馨、美好、健康、积极向上和安定的秩序"。[1]

《巴山夜雨》通过诗人秋石的美好正直的人格之强大的感召力，批判了政治对正常人性的压抑、扭曲，并在那段风雨如磐的历史中寻找金子一般蕴藏在人们心底的信念，善良、正直的人性和美德。《小街》表现了对逝去的青春岁月的追忆，对扭曲正常的性别之美的非人性现实之揭露和批判，从而呼唤人与人之间的友爱、理解，健康自然的男女之性和人性。

谢飞在《湘女萧萧》的片头字幕中引用了原作者沈从文的话："我只造希腊小庙。这种庙供奉的是人性。"在这部致力于"美"的追求的影片中，我们也不难体会到对原始的人性、人情的赞美之情，虽不乏反思批判立场，但优美的镜头画面、诗意诗情在一定程度上掩盖了对传统文化反思和批判的力度和严峻性。

与这种追求人性美的倾向相应，第四代导演把镜头对准了一批朴实而坚忍的小人物，塑造了一幅幅真实而动人的小人物群像：勤劳善良的乡村农妇、青春少女（《乡音》《乡情》《良家妇女》），在普通岗位上默默工作的工人、劳模、售票员（《都市里的村庄》《北京，你早》）、平凡而善良的老校工（《如意》）、超负荷工作、为住房问题所困窘的知识分子、医生（《邻居》《人到中年》）——他们朴实无华、默默无闻，存在着，生活着，朦胧地向往着未来与明天，所以一旦他们难以避免覆灭的命运，这种小人物之"近乎无事的悲剧"比之于"十七年"电影或"文革"电影中常见的高大全式英雄人物的牺牲更具有艺术感染力。

2. 在第四代导演的影片中，正面人物大多有着一种正直、诚恳、亲和的"卡里斯玛"（Christmas）式的个体人格魅力，一般都是道德上的完人。

《巴山夜雨》中的诗人秋石豁达大度，相信未来，以正直的人格魅力

[1] 吴贻弓语，见于《承上启下的群落——关于第四代导演的对话》，载于《电影艺术》，1990年第4期。

和即使在落难中也气宇轩昂、风流倜傥的气度而受到人们的尊重。郑洞天导演的《邻居》中的那个离职老干部刘力行，不同于以往电影中常常出现的高大全式的领导干部形象，而是密切联系群众，真实诚恳，具有相当的人格魅力。

张暖忻的《沙鸥》中的女教练，尽管被耽误了青春，总有一丝淡淡的忧伤和感慨，但严于律己，甚至把打球的个人事业等同于民族振兴之理想。陆小雅的《红衣少女》则塑造了一个观念新异的新人形象，代表了一种开放革新的精神和变异的启蒙的理想。《T省的八四、八五年》（1985）中勇于暴露社会黑暗面的记者，严于执法的年轻法官，《见习律师》中的年轻律师等，都是这一类被导演寄予了未来和希望的新人形象。

这些具有一定的自我觉醒意识和独特的人格魅力的新人形象，均在一定程度上表现出第四代导演的人格理想以及在时间意识上的一种着眼于未来的线性发展观。

3. 与新时期美学热、文艺研究中的形式主义取向、文艺创作的"向内转"等趋向相应，以第四代导演为代表的新时期电影主体，很快就都开始重视电影表意的诗意风格，从而走向人文气息浓郁、处于前现代主义阶段的追求"美"的形式主义，甚至成为一定程度的形式主义者或唯美主义者。

在艺术风格和审美情调上，第四代导演大多有着自己独特的象征性影像系统。他们偏重于表现美好的东西被毁灭的，带有感伤与忧郁的悲剧美，常常表现出一种淡淡的"美丽的忧伤"，中和而有节制，可谓"哀而不伤"，不乏儒家文化风范。

黄健中以《小花》中对战争的前所未有的优美的影像表现（甚至在表现严酷的战争场面时在镜头前加红滤色镜，从而使战争"虚化"或"写意化"，并退居后台），使得这部影片"从内容到形式的探索都带有一定的'叛逆'性质"（黄健中语），也招致了很多诸如"根本不懂得战争的实际和严酷性"等批评。稍后的《如意》更是强调"中国意味"和"诗化品

格",[1]，把老校工石义海的美好心灵转化为优美的影像表达（落日的余晖，金黄色的色调，默默地扫地的形象）。

吴贻弓的《城南旧事》开宗明义要传达出"淡淡的哀愁、沉沉的相思"，追求那种如"缓缓的小溪"一样的怨而不怒、哀而不伤的情绪氛围；[2] 音乐旋律的周而复始，场景的重复，"节奏的重复"和"叙述上的重复"[3] 渲染了人生的离情别绪，营造出一种别有况味的生活流逝感，一种浓浓的诗意。

张暖忻的《青春祭》以诗化的风格、重人物内心世界之表现的散文化结构表达了对青春记忆之失落的喟叹和惋惜，傣族人民居住的乡村自然优美，清纯而动人，深深地吸引了作为汉族姑娘的女主人公。影片行云流水般地洋溢着动人的诗情画意，清新的抒情与深沉的哲理思索在影像中融为一体。尤其是最后一个镜头，李纯涕泣涟涟，掩面失声，营造出了一种阴柔、含蓄、抑制而冲和的美。张暖忻在谈到《青春祭》并解释影片为何选择诗化风格时说："我对生活的这一观察角度，大概与我多年所受的理想主义教育有关。我总愿意在严酷中发现爱，发现美和善良。"谢飞在《我们的田野》的导演阐述中强调影片要追求"诗情、画意，强调造型、声音结合的形式美，追求感情浓烈，意境深远"，要拍成"一首田野的电影诗"。

当然，第四代导演对"美"的追求是有限度的，他们的理想主义、启蒙精神、使命意识和责任感，使得他们的唯美追求一旦遭遇到严峻的现实危机，就会义不容辞地"回归大地"。

[1] 黄健中《〈如意〉：中国意味与诗化品格》，见于《风急天高——我的二十年电影导演生涯》，作家出版社，2001，第23—49页。

[2] 吴贻弓《〈城南旧事〉导演阐述》，载于《电影文化》，1983年第2期。

[3] 吴贻弓《〈城南旧事〉导演总结》，载于《电影通讯》，1983年第2期。

电影语言的现代性追求及其再审视

在新时期,戏剧化以及由此引发的虚假是众矢之的。"当时反矫情、反虚假是我们最大的艺术目标"[1],对之的否弃与解构是从多种角度进行的。在这之中,第四代导演的探索是最有代表性的。他们转向了对巴赞和新浪潮的借鉴与移用。

巴赞和新浪潮的电影美学思想,有相辅相成的两个方面的掘进向度:一是纪实性追求的向度;二是表现心理的向度。与此相应,大致而言,一是提倡用长镜头,反对蒙太奇;二是主张心理化,反对戏剧化结构。

从艺术表现的角度讲,新时期电影初出时面对的主要问题,是过于戏剧化、矫饰和虚假。"文革"时到达极致的高大全和假大空——假定性、虚拟性、抽象性和程式化到了极点,就是这一发展的合理逻辑和必然结果。于是,纪实风格和长镜头手法成为当时第四代电影人反虚假和戏剧化的一个有力的武器。

李陀、张暖忻在1979年发表的称得上是第四代电影的美学宣言的《电影语言的现代化》一文中写道:"在我们的一些电影工作者中,一想到电影、一谈到电影,就离不开戏、戏剧矛盾、戏剧冲突、戏剧情节这些东西。似乎一旦没有了戏剧这根拐杖,电影就寸步难行……广大观众对我们影片的批评,最常见的就是'假'。这除了反映内容的虚假之外,在表现形式上那种强烈的戏剧化色彩,不也是造成影片虚假的一个重要原因吗?"以此为开端,在20世纪80年代初期形成了一个译介阐扬巴赞纪实美学的热潮。

李陀和张暖忻还把反戏剧化上升到电影艺术本体的高度,认为:"世界电影艺术在现在发展的一个趋势,是电影语言的叙述方式(或者说结构方式)越来越摆脱戏剧化的影响,而从各种途径更加走向电影化。"

与理论探求相应,在电影创作上,纪实成为当时一呼百应、唯马首是瞻的一面大旗。

[1] 郑洞天语,见于《纯真年代——新时期电影创作回顾》,载于《电影艺术》,1991年第4期。

张暖忻在《我们怎样拍〈沙鸥〉》中自述"追求自然、质朴、真实",希望影片表现的内容"都应该像生活本身一样以极为自然逼真的面貌出现"[1]"我们努力尝试用长镜头和移动摄影来处理每一场戏"[2]。郑洞天拍《邻居》时的导演阐述中则写道:"影片中的一切都应该是观众曾经经历和可能经历的生活……要缩短银幕和生活的距离……要下决心打破现实题材影片和观众的隔阂。"

然而,因为第四代导演选择巴赞作为矫正的武器与当时新时期的社会文化语境是有着极为密切的关系的,于是也不免有极大的误读的成分在里面。这也说明了在外来影响之发生的过程中接受者期待视野的重要性。也许正因为如此,第四代导演的纪实性探索非常之不彻底。

首先,他们对巴赞纪实美学的理解本身就带有有意误读的成分在里面。他们"所倡导的与其说是巴赞的'完整电影的神话''现实渐近线',毋宁说是巴赞的反题与技巧论,形式及长镜头与场面调度说;与其说是在倡导将银幕视为一扇巨大而透明的窗口,不如说他们更关注的是将银幕变为一个精美的画框。在巴赞纪实美学的话语下,掩藏着对风格、造型意识、意象美的追求与渴望。对于第四代导演来说,强烈的风格——个人风格、造型风格的追求,决定了他们的银幕观念不是对现实的无遮挡式的显现,而是对现实重构式的阻断;决定了他们所关注的不是物质世界的复原而是精神现实的延续,是灵魂与自我的拯救"[3]。

于是,正如郑国恩一针见血地指出的那样:"他们追求真实,又追求美,既要纪实性,又要典型化,并且力图在真实的基础上,更加突出,这就具有中国纪实美学的特点。"[4]的确,从某种角度讲,不少第四代导演都是一定程度的唯美主义者。当然,这是中国式的唯美主义,美在他们那儿

[1] 《电影导演的探索》(第二辑),中国电影出版社,1983年,168页。
[2] 同上书,136页。
[3] 《雾中风景》,戴锦华著,北京大学出版社,2000,第6—9页。
[4] 郑国恩《八十年代初期电影摄影探索描述》,载于《当代电影》,1997年第5期。

是真和善的凝结。他们绝不像西方唯美主义者那样为美而美，绝没有淡化其呼唤真、善、美的责任感和义务心。正是对美的追求，使他们走向象征和诗化。

鉴于戏剧化传统的根深蒂固，中国电影需要进行的对纪实性的补课和纠偏（甚至不妨矫枉过正）在第四代导演这儿还远未完成。与其说"他们的影片大都为半戏剧半电影"[1]，我觉得更准确的说法也许是"半诗半电影""诗电影"或"诗化电影"，其代表性作品如《巴山夜雨》《我们的田野》《黑骏马》《青春祭》《城南旧事》《良家妇女》《孙中山》等无不如此。而且这种诗化电影的意向一直延续到第四代导演90年代的电影创作中，如《刘天华》（2000）、《益西卓玛》（2000）等。

现代性的危机或第四代导演的二律背反

在我看来，严格意义上的"新时期"在第四代、第五代导演的落潮之后就已经结束了。于是，充满人文主义理想和激情的新时期很快就面临着一个"后新时期"的文化转型。不难发现，在这种文化转型的人文背景之下，第四代导演是一个充满矛盾与两难困惑的文化群体。

"群体主体性"和象征模式

第四代导演虽然致力于"人的主体性觉醒"的努力维度，但这种觉醒却是不彻底的。如果说有两种主体性即"群体主体性"和"个体主体性"的话，他们影片中所表述的主体性还只是停留在"群体主体性"阶段。在我看来，"个体主体性"的真正觉醒恐怕在第六代导演的某些电影中才得以最后实现。

[1] 连文光《中国第五代与法国新浪潮电影比较论》，载于《电影艺术》，1992年第3期。

这种群体主体性的特点使得第四代电影进一步走向象征化或寓言化。这使得杰姆逊"所有第三世界的本文均带有寓言性和特殊性：我们应该把这些本文当作民族寓言来阅读""第三世界的本文，甚至那些看起来好像是关于个人和力比多趋力的本文，总是以民族寓言的形式来投射一种政治：关于个人命运的故事包含着第三世界的大众文化和社会受到冲击的寓言"[1]的论点对第四代导演而言还是大体适用的。

第四代电影的故事大多具有一定的寓言性，人物则具有超越于个体叙述的象征性，一个人，一个家庭，两个人之间的感情纠葛的背后都隐显着一个民族的群体经历和感情吁求。在这一点上，第四代导演与第五代导演很相似，但却与在影片中写身边琐事和"日记体"的第六代导演划开了一道巨大的鸿沟。

"象征"作为一种有着明显的意识形态目的的话语方式，是一种现代主义式的冲动的结果：它追求意义大于形象或结构本身，追求一种意在言外的效果，内涵层要远远大于叙述层。杰姆逊在论及《尤利西斯》《万有引力之虹》和《格尔尼卡》等著作时，曾经谈到这些作品的作者都希望自己的作品成为一部绝对的书，成为一部《圣经》一样唯一的书。[2]他还谈到："德国一位批评家比格尔，在《西方派的理论》一书中曾这样说过：现代主义者总是希望艺术不仅仅是产出一部小说，一幅画，或是一部交响乐，他们要艺术能做一切事情。有人说过现代主义的艺术就是想要成为一个没有宗教社会里的宗教。"[3]这也是一种典型的寓言化写作方式。因为所谓"寓言性"就是说表面的故事总是含有另外一个隐秘的意义。寓言的意思就是从思想观念的角度重新讲或写一个故事。

比如我们可以说，《巴山夜雨》就是一个关于光明到来"前夜"的寓言

[1] 杰姆逊《处于跨国资本主义时代中的第三世界文学》，见于《新历史主义与文学批评》，张京媛主编，北京大学出版社，1993，第239页。

[2] 《后现代主义与文化理论》，第182页。

[3] 《后现代主义与文化理论》，第159页。

故事。影片采用象征的手法，把人物和事件都圈定和封闭在一个相对稳定的时空——一艘行进中的客轮中，而这种时空的封闭性和稳定性正是寓言得以展开的最佳语境。轮船上的各色人等很明显都是精心挑选安排的，极富社会阶层的代表性，几乎就相当于一个小社会。于是，这艘轮船及在其之上发生的故事暗喻着"十年动乱"只是历史长河中的一段航程，历史是向前发展的，道路虽然曲折，但前途是光明的等隐喻。

《邻居》与此有异曲同工之妙，小小筒子楼里发生的事，人们的生存状况经过努力争取的逐渐好转，也正是社会政治上拨乱反正的一个寓言。《沙鸥》中，女主角的个人命运是与民族兴盛的宏大叙事合而为一的。至于《逆光》《都市里的村庄》等影片的寓言性则更为明显，导演自己对此也有较为明确的自述。

视角：文人化立场和知识分子身份

在电影叙事中，视角无疑是很重要的一个意义生成要素。法国著名叙事学家托多罗夫（Tzvetan Todorov）说过："我们所要研究的从来不是原始的事实或事件，而是以某种方式被描写出来的事实或事件。从两个不同的观点观察同一个事实就会写出两种截然不同的事实。"究其底，现实生活或历史在艺术中都不是自我呈现的，而是通过某种媒介（语言、影像、某个剧中人物等）被叙述和被表现的。据此我们发现第四代导演有许多影片采取的是一种自知视角和限制叙述：这是一种以"我"为主体的叙述方式。"我"通过画外音的方式介入电影并开始叙述，"我"既是叙述者，又活跃在影片中，甚至是主导情节发展的关键性人物。在一般情况下，影片之所呈现仅限于"我"的在场及所见，即叙述者与人物知道得同样多。按托多罗夫的说法是"叙述者"等于"人物"。

应该说，视角背后是有意识形态蕴含的，导演选择哪一种叙述视角并非完全出于偶然。在一定程度上，"自知"的视角代表了对自我的一种尊重。自知视角往往有一定程度的自传性质，"一个人从现在的视角来描写过

去的经验对于个人的意义"[1]，所以自知视角的使用往往带有一定的自恋的意味。

许多影片，都强行设置一个通过画外音表达出来的叙述者视角。而不肯像他们所"推崇"的巴赞和克拉考尔理论所主张的那样，绝对的客观化，让生活自己显现。所以这是一个很有意味的漏洞或缝隙——一个可以揭示第四代导演的隐秘心理情结的"阿喀琉斯之踵"。

在第四代导演的一些典型性作品中我们不难发现许多启蒙知识者的视角：

电影《乡音》中，有一个受过现代教育的"知识者"妯娌的视角，有时是叙事者，正是通过她，影片质疑、批判性地审视她的大嫂陶春和她哥哥。而从剧作、叙事的角度看，这个视角的存在本身是可有可无的，它并没有承载必不可少的推动叙事的功能，人物形象也是苍白单薄的，其叙事之外的作用，恐怕是可以与陶春形成一种对比的效果，或者可以寄托一种未来的希望。

《青春祭》也运用了第一人称的画外音方式表达了导演的一种主体性和主观视角。影片中的女知青正是以一种悲悯而沉痛的眼光俯视被摄对象，傣族农村的生活形态是被看的存在，主体并没有与对象合为一体。这还是一种知识分子高高在上的启蒙者的视角。

《都市里的村庄》设置了一个同样为知识者的记者舒朗的视角。他追问、审视、思考着女主人公劳模丁小亚的遭遇，构成影片主要的叙事结构。但不难发现，影片有意无意地划开了舒朗与女主人公丁小亚之间由于文化上的差异而不可能恋爱的沟壑。

《如意》是从作为青年大学生的叙述人程宇的叙述开始的。但随着电影情节的进一步展开，我们会发现作为叙述人的他并不是全知视角，就是说有些情节并不是他所看见和所能看见的，这当然会使我们怀疑这个叙

[1] 《当代叙事学》，华莱士·马丁著，北大学出版社，1991，第82页。

述者的权威性。可以设想，如果没有这样一个几乎无关影片之轻重的叙述人，这个关于人道主义理想、人性人情之美的故事本身已经足以让观众动容了。那么，影片为什么要设置这个叙述人视角呢？恐怕只能解释成导演黄健中试图通过这个视角表达自己的述说欲望，而且在文化心态上有一种高高在上、俯视芸芸众生的启蒙者的心态或立场。

究其底，第四代导演有太强的社会使命感，太强大的主体热情，太强烈的表达欲望。正如张暖忻在谈到她的艺术创作实践时说的："我从来就没有客观地去讲故事，永远是带着主观色彩去讲，去表现我的感受，并用艺术的手段去再现这种感受。"[1] 这就使得他们的影片常常存在着形式与内涵、叙述结构与象征意旨之间的裂缝。也使得他们关于巴赞纪实美学的艺术理想未能坚守始终，艺术理想与创作实践之间留下了错位和裂痕。

现代性理想与道德化批判的矛盾

处身于新时期的文化语境之中，第四代导演无疑历史性地秉有现代性追求的时代精神——对于现代化的热切呼唤和奋力拼搏追求，对于启蒙现代性的全面接受和虔诚皈依。这在客观上使得第四代导演顺理成章地接续上"五四"以来的新文化和左翼启蒙电影的某些传统，成为时代文化精神的一个典型的象征。

然而，我们也会发现第四代电影中的一些两难性的悖论：实际上，第四代导演在骨子里都有一种"反现代"的倾向，对城市生活、都市文明都有一种极为隐秘的抗拒心理，或者说常常对都市文明实施一种道德化的批判，或在对两种文明作选择时表现出明显的困惑与价值矛盾。

在谢飞的《我们的田野》中，到北大荒上山下乡的知识青年在"文革"结束后，回到从小长大的城市，却感到陌生和困惑，人与人之间的关系也不和谐，无法沟通。而当主人公回到当年"改天换地"的青春土地

[1] 张暖忻《感受生活》，载于《电影艺术》，1995年第4期。

时，他才感到精神上的充实。

胡炳榴的《商界》（1989）几近简单化地展示了现代商业社会中人与人之间的尔虞我诈、损人利己，给我们提供了一幅现代社会的"群丑图"，这一混乱不堪的商战中的幸存者，也只有在退出商界竞争之后，才能获得心灵的安宁，乃至重新开始新的人生。胡炳榴在"三乡"系列中的温馨、宁静、和美在此荡然无存，代之以焦灼、扭曲与混乱。显然，虽然胡炳榴在《乡音》中反思批判了传统文化对女性的压抑和不公，而且也在最后以木根推着车子要带陶春到山外去看火车（此时画外传来隆隆的火车声）而表达了对现代文明的呼唤，对现代性追求的理想，但一旦他真正来到了现代社会，所表现出来的社会视角和道德评价，"它的毫不隐讳的观点就是，市场经济的实施和建立，是以破坏传统的伦理道德和家庭温情、人伦关系为代价的，而传统的伦理道德和道德价值却正是人性和仁爱的所在"[1]。

滕文骥的《海滩》（1984），展示了传统的农业文明与现代工业文明的文化冲突。虽然导演还是表达了对现代性的向往与追求，也揭露了传统文明愚昧的一面，但却也不由自主地揭露着文明下的虚伪、同情着蒙昧中的纯朴。在影片中，作为现代文明之象征符号的许彦在与作为传统文化之象征符号的哑巴木根的比较之下，却处于明显的道德上的劣势。

在丁荫楠的《逆光》中，住在淮海路的居民虽然经济富裕、文化程度高但却人际关系疏离，道德堕落，而住在棚户区的主人公廖星明却是朴素、勤奋、向上的象征，而且最终赢得了住在淮海路的高级知识分子的女儿的爱慕。其中表现出来的文化取向是很有意味的。

吴天明的《人生》《老井》也有明显的价值观念上的矛盾。事实上，从现代性理想的追求来说，高加林的所作所为无非是为了自我价值的实现，是人性的必然需要，谈不上道德欺骗，甚至不妨说他是为了现代性理想而牺牲，或者说痛苦地进行着道德价值观念的蜕变。从影片的逻辑构成看，

[1] 倪震《城市电影的文化矛盾》，见于《探索的银幕》，中国电影出版社，1994，第48页。

我们不难得出上述思想内涵。但导演偏偏要在影片中加上一个极为生硬的尾巴，要让作为德高望重的父辈之化身的德顺爷爷义正词严地谴责高加林丢掉了金子般宝贵的巧珍对他的"爱"，而高加林竟也表现出似乎是发自真心的悔恨，似乎只有回到故乡的土地才是他的最合理的人生归宿。这实际上是把本该相当尖锐、相当有深度的文化冲突和矛盾退化成简单的道德善恶问题，削弱了影片表现现代性理想与传统道德观念之间制约关系的深度和力度。[1]

第四代导演对赞颂美好、善良以及故乡的温暖的兴趣要大大高于批判愚昧、批判男权、向往单纯生理快感的兴趣。

"纪实"的"悬搁"：回忆的诗化与浪漫抒情

从电影语言现代化的角度来看，第四代导演虽然以巴赞的"长镜头"理论和纪实性追求为旗帜，但对纪实性的追求是不很彻底的。第四代导演对所谓纪实与长镜头的追求，按某些论者的说法，甚至带有有意误读的成分。因为要反戏剧化和虚假，所以要提倡带有非常保险的现实主义标签的纪实性。而其实在骨子里，第四代导演颇不乏象征和唯美的倾向，再加上忧国忧民的集体无意识和社会责任感，故而他们很快就离开纪实，回到了诗化象征、浪漫表现与写意抒情。

这是与这一代人的少年经历，所受的教育和人文理想分不开的。正如谢飞所言："对一切美好的、感人的东西进行赞美，是我，也可能是我们这

[1] 在这一问题上，导演吴天明也曾经深刻地反思自己，在《电影的真实性与艺术技巧——导演影片〈人生〉的体会》中吴天明说："由于我太爱他们了，对他们身上固有的愚昧、落后的东西，缺乏冷静的理智的分析。同时，对高加林、刘巧珍、黄亚萍爱情悲剧的原因没有从美学观点和历史观点加以思考，因而使影片下集偏重于道德的谴责，使影片的社会观念出现了混乱，使整部影片给人的印象仍未完全脱出'痴心女子负心汉'的窠臼，这就在很大程度上削弱了影片的思想深度和社会意义。"见于《中国电影年鉴·1985》，中国电影出版社，1987，第187—192页。

一代人由衷的意愿。"[1] 谢飞还说："我是比较喜欢在恰当的时候利用电影的方式，结合人物的情感进行感情的抒发。像《我们的田野》中那一代人对自己青春时期美好的、热情的东西的怀念。虽然每一代人对自己青春往事的怀念内容不尽相同，但是任何一个人，任何一代人都会拥有一份这样的怀念的。对于那些东西我觉得就应该歌颂，应该抒发，应该赞美。所以我那时候较多地用了白桦树。"即使是在连谢飞自己都视作有点"另类"的《本命年》（1990）这类表现严酷现实的影片中，也如其自己所言，"我也在里边安排了一点童年的美好回忆。我利用了程琳的歌来抒情。"

丁荫楠在导演《周恩来》（1992）时，不仅表示"一定要以主观情绪为线索，以现实与闪回、回忆与并叙的方式构成全片的叙述风格"，而且提出"强调电影诗化"和"强调造型叙事"的总体设想。[2]

所以第四代导演有着非常明显的诗化追求的倾向，他们总是用优美的色彩、流丽的影像语言，来表达对往昔年岁、已逝青春和美好理想的喟叹，记忆的诗化，美化过去的怀旧情结，温馨浪漫的抒情写意，心理时空的表现，非线性的故事结构——从而也有效地回避或逃离了中国电影历史悠久的戏剧化传统，逐步走向他们所悬拟的"电影语言的现代化"的远大目标。

另外，从第四代导演开始的新时期电影美学追求的一个重要方面是对银幕视觉造型和象征写意功能的强化——就这一点而言，第五代导演是深深受惠于第四代导演的，这二者之间的美学风格的延续性是相当明显的。而事实上，第四代导演对视觉造型功能的强化与他们的主体抒情和情感表现的欲望是一致的。一般而言，视觉造型常常是连贯的叙事情节的中断，造型性画面仿佛独立出来，从而凸现了抒情的功能。特别是一些抒情性、写意性的镜头段落，如《青春祭》中的"出殡""泥石流"等段落。从这些

[1] 姜伟《关于〈黑骏马〉的谈话——谢飞访谈录》，载于《谢飞集》，中国电影出版社，1998，第294—309页。

[2] 《中国幸有一个周恩来——电影〈周恩来〉开拍前的三段讲话》，载于《当代电影》，1992年第1期。

段落到《黄土地》中的"腰鼓""祈雨",再到《红高粱》中的"颠轿""喝酒",都有一种一以贯之的清晰的艺术轨迹。但这些独立的表意性抒情性段落并没有影响第四代之总体的叙述性框架的完整性。

这一点在谢飞20世纪90年代拍摄的《益西卓玛》中有着明显的表现。《益西卓玛》表面上似乎只是关于一个普通藏族妇女与三个男人半个世纪的恩恩怨怨。而在这表层的故事框架底下,蕴含着的是有关爱的追求、人性的丰富复杂、完善与美好、精神追求与世俗超越等异常丰厚而深刻的主题内涵。

与谢飞以前的电影相比,这部电影在"诗化电影""寓言性"等方面可以说是一脉相承。《本命年》《湘女萧萧》《香魂女》《黑骏马》等都有一个大致完整的叙事性结构框架和线性的叙事流程,较少"喧宾夺主"的回忆与闪回镜头。其电影的一个艺术特征是纪实与写意的结合——也就是说,谢飞电影的诗性特征、写意色彩、理想主义精神是在总体写实的叙事性结构框架的基础上生发的。《益西卓玛》就正是在一个故事性不是特别强但是却非常具有传奇性的框架上建构起精神超越的深远意向的。严格地说,《益西卓玛》重在写人而非叙事,整个剧作结构的核心是益西卓玛这个人以及围绕她的三个人,这种不无空间性意味的剧作结构特点客观上也奠定了这部影片的诗性特征。

实际上,《益西卓玛》表现出了谢飞强烈的主体精神和社会使命感,这或许是谢飞作为第四代导演代表性人物的一种"集体无意识"。但这种强烈的集体无意识却是一把无形的双刃剑。确如谢飞导演自己都已经强烈地意识到的那样,《益西卓玛》的确过于"满",情节发展和叙事交代不够充分,人物关系铺垫交代不够,也没能充分展开,发生在益西卓玛身上事件太密集、偶然性太大。

第五代导演更是以诗化追求(如视觉造型、色彩写意、象征寓言等)、主体性张扬等为重要的特色。究其底,无论第四代还是第五代,都是主体意识觉醒,主体性极强的一代,他们总是要抒情、表意,甚至迫不及待地

要通过影像来发表自己的看法，总要把主体情感投射到对象物上，从而在客观对象物也即影像上建构其象征的模式。

结语：追求审美现代性——第四代导演的文化意义

第四代导演在现代性追求的历程中辉煌过，也存在着明显的二律背反的困境，他们一方面有着强烈的现代性理想，甚至将之视作为自己义不容辞的责任和使命；另一方面又有一种隐秘的追求美、回头看的情意结，这使得他们的现代性追求有限度，甚至似乎有悖于时代精神。而且他们对于社会现代性的反抗和审美现代性的追求，主要不是出于当时现代性过于发达以致产生严重负面性的现实（事实上当时并未严峻到如是程度），而是出自内心的对于乡村、自然之美的迷恋和倾心。

但若是从现代性都有两面的角度看，他们当年之所为，反而走在了时代之前列，因而具有不容低估的追求审美现代性的文化意义。陶东风指出："1949年以后的中国社会主义理论与实践的选择同样是一种现代性选择，但是与西方不同的是：1. 现代性中的线性时间观念与进化论思想与改革开放前的'左倾'意识形态合而为一，成为不可质疑的强势话语；2. 在中国，由于没有发生类似西方的社会文化各种场域的分化自治过程，而是依然存在类似西方中世纪的整体性的世界观，因而文化与艺术乃至科学活动还没有获得自主性。这两点决定了对于改革开放以前的中国'社会主义'现代性的批判，包括从审美现代性角度的批判，乃是根本不可思议的。西方意义上的审美现代性作为一种批判话语在中国没有对象。"[1]这一判断我以为不仅适合于1949年以后中国的文化现实与艺术实践，也适合于改革开放以后的一段历史时期。

[1] 陶东风《审美现代性：西方和东方》，载于《文艺研究》，2000年第2期。

在文艺创作中，这至少表现在如下两个方面：首先是坚持社会发展有光明未来的信念（共产主义理想？），线性发展的历史观，并在艺术领域塑造体现这种历史观的社会主义新人形象；其次，"为艺术而艺术"的精神，诸如"纯诗"、实验艺术、纯美理想等西方现代性的另一面一直被阴差阳错地视作腐化、不健康的小资情调受到贬斥。

改革开放以后，对封建愚昧的反思批判，对现代化和现代文明的热切呼唤使得现代性的追求成为理所当然的时代主题。而就目下新时期中国的现实境况和"全球化"语境而言，由于整个社会的生产力和生产关系仍然处于一个全力追求现代性的工业社会阶段，审美现代性的维度始终没有得到充分发展。尤其是在如今后现代主义风行，对现代性的反思已经成为必须提出的严峻的时代话题的时候，第四代导演的先行努力是在为我们寻找一个温馨的心灵港湾和精神家园。其所追求的理想对于在社会现代性和审美现代性之间保持平衡与适切的张力，对现代人的精神平衡、人格完善，防止"单面人"的倾向来说功不可没。

在西方，具有反思现代性之文化意义的"浪漫思潮的产生，简单地说，就是欧洲近代以来资本主义工业化进程的产物"[1]。它与以数学和智性为基础的近代科学理性思潮拼命抗争，竭力想挽救被工业文明所淹没了的人的内在灵性，挽救被科学思维异化了的诗性思维。正如马丁·亨克尔说的："浪漫派那一代人实在无法忍受不断加剧的整个世界对神的亵渎，无法忍受越来越多的机械式的说明，无法忍受生活的诗的丧失……所以，我们可以把浪漫主义概括为'现代性'的第一次自我批评。"[2]此后的现代主义文艺思潮也反对理性主义化，反对历史主义，正如马克思主义文艺理论家卢卡奇所批评的那样："现代主义对人类历史感到绝望，它抛弃了线性历史发展这种观念。"这也许可以视作对现代性的"第二次自我批评"。

[1]《十九世纪文学主流·德国浪漫派》，勃兰兑斯著，人民文学出版社，1981，第180页。

[2] 马丁·亨克尔《究竟什么是浪漫》，转引自《诗化哲学》山东文艺出版社，1986，第6页。

第四代导演对纯美的追求，他们先天所秉有的理想主义气质、浪漫主义精神、诗化理想、"纯美"追求、某种感伤和忧郁的风格、乡村历史题材取向，甚至在都市文明与乡村文明、现代性追求与道德化理想之间的困惑、迷茫、错位与矛盾，不但成就了他们对那段特定民族文化史和心灵史之影像化的艺术表现，在一定程度上也可以理解为对现代性的先知式批判和反动。

这对于我们如何在现代性日益膨胀的今天保持现代性话语的内在张力与态势平衡，为社会的多元、健康、均衡的发展，为人的全面自由的解放，为保持情感与理智、"感性冲动"与"理性冲动"之间合适的张力以及个体身心的丰富、完善与人格健康，都是极富借鉴意义的。

第五代导演：
身份认同、时间焦虑与"视觉的启蒙"

第五代导演堪称新时期的时代之子，他们的追求、理想与新时期文化精神是相当合拍的，而且在第四代开启新时期的大幕的基础上，把新时期推进到了一个辉煌灿烂的顶峰。这也表现在他们对现代性理想的追求之中。

民族身份认同与"球籍"的焦虑

在新时期的文化语境中，作为一个新的历史时期精英知识分子之代表的第五代导演显然坚执于民族振兴理想，热切呼唤现代性理想，而且由于他们把自我融合于族群，他们并没有产生那种个体意义上的生存焦虑、人格分裂等存在危机。

因而第五代导演大多难免于一种强烈的民族身份焦虑，面对强势的西方现代性话语，他们深刻地反思本民族的文化痼结，热切地呼唤民族的复兴与振兴，甚至有一种能否保留住"球籍"的焦虑（这与在当时引起轩然大波的电视政论片《河殇》[1988]的文化取向——反思黄土地文明，呼唤"蔚蓝色文明"是大体一致的）。正如陈凯歌在谈到拍《黄土地》的宗旨时说的："我在《黄土地》里反复要告诉观众的是，我们的民族不能再那样生活下去了……当民族振兴的时代开始来到的时候，我们希望一切从头开

始，希望从受伤的地方生长出足以振奋整个民族精神的思想来。"与此文化反思意向相贯通，《孩子王》中对民族文化语言本体的反思之深刻，谢园扮演的主人公知青老杆对于"抄字典"教育方式的反思批判，其尖锐程度不亚于当年鲁迅在古籍中看出"吃人"二字。

在《一个和八个》中，正是民族救亡的时代要求把"一个"和"八个"凝聚在了一起。锄奸科科长在非常时期不忍心下达处死这些土匪汉奸以及有叛变嫌疑的指导员，在日军临近时又下令放掉他们。在这里，民族的生死存亡甚至超越了政治理念及党派之争。

《黑炮事件》中有一个外国专家即"他者"的形象，他一丝不苟、精益求精、没有传统包袱和政治有色镜，对中国的社会政治环境完全不理解。在一定程度上，这是西方"工作伦理精神"的一种体现，寄寓了导演对西方现代文化的向往，对民族身份的焦虑也通过这一形象的比较而得以强化。

因此，第五代导演的作品，就总体而言，大多属于一种杰姆逊所言的"民族寓言"。

关于时间的焦虑

现代性的一个核心问题是线性时间观，即持守一种时间从过去、现在、未来向前不间断地线性发展的时间观。相应的现代主义文艺作品大多对未来时间抱有希望和幻想。正如大卫·哈维（David Harvey）指出的："现代主义在很大程度上表达的是对美好未来的追求，尽管这样一种追求由于受到不断的幻灭而往往引发受害幻想。"[1]艾略特以时间为主题的现代主义经典代表诗作《四个四重奏》中写道："时间现在和时间过去／也许都

[1] David Harvey, *The Congditiong of Post Modernity: An Enquiry into the Origins of Cultural Change*, p53, Oxford: Blackwell, 1990.

存在于时间将来/而时间将来包容于时间过去。"在这首诗中,一个"请快一点,时间到了"的声音不时地回荡着,强化着诗人主体对那种"时间之箭"[1]飞逝而去的焦虑感。

从这个角度看,《黑炮事件》中对时间的焦虑,异常鲜明地表征了对现代性理想的追求。

如那个非常有名的镜头——会议室中,狭长变形的会议桌后面是一架巨大的石英钟,所有的道具和人物服装均以高调摄影的手法显现为近乎炫目的白色。在这个高调色光的环境中,唯有人物的头发与石英钟的指针是黑色的。第一次会议的镜头竟长达7分钟之久。

黑白的色彩、变形的会议室环境与无聊荒唐而冗长的会议内容之间形成了强烈的反差。讨论问题的声音虽然本该来自画内空间,但给人的感觉却像是声画对位,声音来自画外,缥缈、冷漠、乏味、冗长、无聊。

《黑炮事件》的最后还有一个关于多米诺骨牌的镜头,这也不妨理解为线性时间观的隐约体现。

另外,影片对现代工业文明明显持赞许肯定的现代性立场。构成影片主色调的是橘红色和橘黄色的色线,机械车辆、翻车吊车是橘红色的,工地上的工人穿着橘黄色的工作服,这些充满现代气息、在总体上颇为悦目的色彩给观众以强烈的视觉冲击力,象征了现代化建设的蓬蓬勃勃。这与《红色沙漠》出于对工业文明对人之异化的反思而强化色彩的旨趣完全相反。安东尼奥尼的《红色沙漠》被誉为"第一部真正意义上的彩色电影",言下之意是安东尼奥尼差不多是第一次在电影中真正使色彩表意,具有表现性。而在此之前,尽管色彩问题在美国电影如《浮华世界》中就已解决,但色彩在影片中仅仅只是对现实生活中色彩的一种简单再现。

与对当下的时间的焦虑相应,第五代导演在影片中表现出对未来时间的

[1] 1927年,英国著名天体物理学家艾丁顿(Sir Arthur Stanley Eddington)以The arrow of time(时间之箭)来描述时间,表达了现代科学对时间的一种现代性理解。

积极的肯定、追求和向往。毫无疑问，这种对当下的焦虑正是出于对时间的停滞不前因而延缓了美好未来的来临之忧思而产生的。这也是在20世纪中国现代性追求中占主导地位的线性时间观念的一种表现。第五代导演往往在影片中设置代表未来的时间意象，哪怕是《黄土地》《孩子王》这样的过去历史题材的反思之作。像《黄土地》中的憨憨，《孩子王》中的王福，《黑炮事件》中那几个无忧无虑，没有传统的负累，在玩积木的时间游戏的小孩子，《红高粱》中见证了热情、野性和血的洗礼并进而长大成人的"我爹爹"豆官，都是这样一些代表了未来，寄托了导演的理想的意象或符号。

"视觉启蒙"的延续与视觉造型的强化

我们曾在论述第四代导演的现代性问题时，论述了第四代导演的视觉启蒙的问题。其实在这一向度上，应该说第五代导演与第四代导演是一脉相承的。正是在第四代导演的先行努力之下，第五代导演以富有视觉冲击力的画面，进一步强化着视觉启蒙的宗旨。

隐现在影像造型背后的是第五代导演强大的主体情绪和理性精神。《黄土地》中就有不少镜头是代表了顾青视角的主观镜头，这一视角对画面中对象的审视和批判的立场是相当明显的。

《黑炮事件》的表现主义色彩极为浓烈。显而易见，正是通过极为夸张和变形的视觉造型，影片凸现了导演文化反思和文化批判的理念。《错位》在荒诞的向度上比《黑炮事件》走得更远——它甚至以一个科幻故事为影片结构框架。正如黄式宪在论及《错位》的表现主义色彩时所说的："与其说它是一种荒诞的发现，不如说它是主体性美学的突进，也就是艺术家的主体在银幕上表现得更鲜明、突出。"[1]

[1] 黄式宪《〈错位〉，错位？》，载于《电影艺术》，1987年第6期。

总之，第五代导演的影片，主体精神是强大充沛的——强大充沛到仿佛要溢出画框；色彩是浓烈的——而不是像第四代导演的影片那样是淡雅的诗意，美丽的感伤。如果说第四代导演还不脱中国传统知识分子的文人化情趣的话，那么第五代导演则更具有浓郁的忧国忧民的启蒙斗士的情怀，第五代电影的画面效果更像是色彩浓郁的西方油画。

还有一些影片则强烈地渲染着现代化的色彩，如《黑炮事件》在画面造型上受到新构成派绘画的启发，通过背景的变形来形成画面造型的新颖奇特的现代形式感，正如黄建新自述的那样："现代化建筑的积木感和高度发达的工业化设备的几何图形感，构成了画面的现代形式美。"[1]

时间的凝固与现代性理想的退化

如上所述，在电影语言的追求上，第五代导演最为突出的一点是对"影像的形式感和造型性"的追求。这种追求是以时间进程的停滞、减少画面的叙事性功能为条件的。如《黄土地》中近乎呆照的黄土地镜头；《猎场扎撒》（1984）中辽阔草原的大远景镜头；《孩子王》中循环往复、近乎停滞的时间流程。

在这种情况下，空间表现成为他们的一个重要特征。正如一位学者通过对第五代电影修辞策略的分析而认为的："他们的影片的确是'空间化'的。"因为这种"空间化"的深层含义是："缺少商业社会的时间观念，基本上是根据日出日落来判断时间，但却对自己头顶的那片天空、脚下的那块土地具有强烈的拥有感，这是他们最敏感的民族意义。"[2]

[1] 雪莹《肩负起新一代的使命——黄建新谈〈黑炮事件〉创作体会》，载于《西部电影》，1986年第8期。

[2] 李亦明《世纪之末：社会的道德危机与第五代导演的寿终正寝》，载于《电影艺术》，1996年第1、2期。

这种"空间化"的结果必然是"淡化了历史的时间意义而强化了文化的空间意义"[1]，甚至造成了"时间上的停滞，空间上的边缘化、隔绝化以及对作为空洞能指的'民俗'的无休止的迷恋和展示，这一切产生了一种第五代电影共同的表意策略，即以寓言的方式将'中国'化为空间上特异、时间上滞后的社会，一个西方视角下的充满诡异的民俗代码和人性的压抑的存在。"[2]

美国学者乔治·S.塞姆塞尔在题为《近期中国电影中的空间美学》[3]一文中也论及了第五代影片的空间意识的传统性，他认为《黄土地》"充分追求的是中国传统的电影观念，因此，它的美学作用在于摄影机的位置以及摄影师的精心构图之中""在《黄土地》中，画内与画外空间的辩证关系并不是起支配作用的美学原则"。也就是说，《黄土地》的空间性主要是通过偏于静态的画面构图、缓慢的摄影机运动、低视角的摄影机镜头等手段完成的，并不特别注重画内空间与画外空间的辩证关系。因为"在《黄土地》中，土地支配着摄影构图并且由此产生影片的意义，而画内、画外空间在影片的基本美学中只是作为辅助手段来使用"。

在《黄土地》中，大量出现的定格镜头或近乎呆照的镜头的跳切性剪辑，可以视作这种空间性追求的极致。这种静态构图通过使空间扩张和凝固，相应地拉长、延宕了时间，并带来了强劲的视觉冲击力。

从以上的分析，我们发现，尽管第五代导演极力追求现代性理想，但还是有着相当顽固的传统的遗存和制约。因为从根本上说，他们对静态视觉造型美学的追求，是出于他们骨子里对这种浸润了中国古典美学精神的表现形态的赞赏，是民族集体无意识的一种流露。就此而言，他们这一代

[1] 郦苏元《新的视点新的阐释——新时期中国电影史研究回顾》，见于《改革开放二十年的中国电影——第七届中国金鸡百花电影节学术研讨会论文集》，中国电影出版社，1999，第224页。

[2] 李亦明《世纪之末：社会的道德危机与第五代导演的寿终正寝》，载于《电影艺术》，1996年第1、2期。

[3] 乔治·S.塞姆塞尔《近期中国电影中的空间美学》，载于《电影艺术》，1986年第1期。

人也是鲁迅所说的"历史的中间物",黄子平所说的某种"伪现代派",而不可能是真正的"现代派"。

与以上分析和理论相应,我们还不难发现,自我意识的觉醒与强化、走向个体这一现代主义的根本标志,在第五代那里遭受了无情的反证。

毋庸讳言,第五代导演的主体性是高扬乃至于膨胀的,甚至不免让人觉出其中浓郁的浪漫主义、英雄主义、理想主义的余绪。"少年凯歌"的理想主义就是明显的例证。

也许可以这样说,如果说第四代在真善美的寻觅和人道主义的话语中迷失了自我的话,第五代也在对民族文化寻根的热情和民族身份的认同中、在现代性理想的追寻中迷失了自我。

第六代电影：青年文化的表征

青年文化或青年性的含义

美国社会学家伯杰（Peter Berger）曾论述过青年文化或青年性（Youthfulness）的问题，他对以往社会学家简单地把青年文化的特征归结为"享乐主义、不负责任或反叛"、对仅仅从生理年龄的标准来划定青年性表示了不同的看法。

他指出，按照通常的看法，当我们说什么人具有"青年性"的时候，我们并不是主要说他们看起来年轻，因而相对稚嫩、没有经验；我们的意思是说他们倾向于在行为中表现出某些特性，尽管从一般经验来看，这些特性与年轻有关，他们也不是绝对按年龄来划分的。不管年代学上的年龄有多大，具有青年性的人们总是倾向于冲动、本能、精力旺盛、敢于探险和投机、轻松活泼；他们倾向于正直、坦率、引人注目、言语干脆（还没有养成掩饰的技巧和习惯）；他们经常桀骜不驯、没有礼貌；他们好走极端，没有节制，不知道中庸之道；他们寻求行动，而不是寻求固定的规则；他们总是开玩笑；游戏的动机决定了他们的很多行为——他们总是倾向于把它们变成游戏，甚至是在看来最不合适的环境之下；他们缺少谨慎和明断，使自己陷于全部热情之中，带着强烈的性兴奋投入可能带来战栗和激动的行动之中，不顾后果地去追逐。

一般而言，在社会结构和文化结构中，青年都往往是一个边缘化的人群，"他们在社会生活的各个方面都是处于次要的从属的无足轻重的边缘地位的，而在文化上的边缘地位更为突出。这种边缘地位主要表现在：在青年与社会的关系上，青年主要是接受社会文化的教化，而缺乏青年人独立的话语表达。即使有的话，也因为其数量少，对社会影响微弱，而处于一种不被社会关注的状态。或者因为其明显地偏离中心话语而被视为异类，被社会嗤之以鼻直至受到批判，无法对社会构成多大的影响和冲击，这是青年的话语表达被认定为边缘化的最主要的特征。而一个没有自己的独立话语的人群，其社会地位也是可想而知的"。

总之，青年文化或青年性总是与激进、标新立异的姿态、崇尚感性、对现实持批判态度、理想主义等密切相关的。

另外，青年性往往表现为与现存社会道德体制和规范的不和谐与紧张，甚至具有潜在的颠覆性与危险性。

第六代电影青年文化性的表征

中国第六代导演在他们的一些电影中表现出来的鲜明的青年文化性，与伯杰之描述有相近处，也有自己的独特性。兹结合具体的影片，作如下分析。

身体的舞蹈与感性文化的崛起

崔健有一首摇滚歌曲《快让我在雪地上撒点儿野》，其歌词写道："我光着膀子我迎着风雪/跑在那逃出医院的道路上/别拉着我我也不要衣裳/因为我的病就是没有感觉/给我点儿肉给我点儿血/换掉我的志如钢和毅如铁/快让我哭快让我笑/快让我在雪地上撒点儿野/YIYE——YIYE——因为我的病就是没有感觉……"

在我看来，崔健这里对感性的呼唤表征了感性文化崛起的意向。摇滚乐是这种感性文化崛起的重要表征。有关摇滚乐与第六代导演的关系在前一章已有较为详尽的论述，这里不再细谈。

法国文化学者鲍德里亚认为，身体的地位是一种文化事实。意思是说，对身体的态度，可以表征出不同的文化价值取向，也代表了不同文化的不同文明程度。比如古希腊人作为"正常的儿童"（马克思语），对身体的展示是大胆而纯洁无邪的，文艺复兴因为崇尚古希腊古罗马的文化艺术也表现出对健康肉体的崇尚，而中世纪的艺术则是压抑身体和本能欲望的。中国的"文革"时期也是"狠批私字一闪念"，在服装文化上则是泯灭性别、压抑身体的清一色草绿色军装。的确，身体并非绝对以自然的纯客观的姿态呈现在社会文化的舞台上。它凝聚了诸多文化价值、伦理道德观念，隐含了某些特定的社会组织规范。也就是说，身体的在场是以一定的社会伦理规范为条件的。

以第六代导演为代表的青年文化对身体和感性的张扬展示，无疑表征了20世纪80年代以来从一个理性文化时代向感性解放时代的转换。此外，感性与身体的张扬，还与一种娱乐性的享乐主义文化密切相关。

姜文主演的《有话好好说》是颇有意味的，虽然这部影片是第五代主将张艺谋的"进城之作"，硬要归入青年文化或青春片之列也实属勉强。但鉴于影片对主人公赵小帅所代表的生活态度和人生价值观的明显褒扬，以及影片中体现出来的新价值观，也不妨在这里进行一些论述。

《有话好好说》中两个人物之间的对立冲突，在一定程度上可以视作知识分子理性文化与平民性的或青年性的感性文化的冲突的一种隐喻。絮絮叨叨迂腐不堪的张秋生（李保田饰）自以为真理在握，为自己的知识自视甚高，他总是好为人师，给赵小帅讲大道理，但赵小帅却丝毫不为所动（这隐喻了启蒙的失效？）。但后来张秋生自己的血性被激了起来，反而像他所要劝谕的赵小帅一样，要去找欺负他的厨子报仇。所以在知识分子张秋生身上，感性反过来压倒了理性，赵小帅反而要来劝说他不要冲动了。

而耐人寻味的是，赵小帅最后制止陷入感性冲动的知识分子张秋生的最有效的法宝正是他们所拥有的身体资本——他最后竟用激将法——要么砍他的手，要么放弃报仇（此时冠之以"大义凛然"似乎并不为过），从而诱使张秋生用刀砍向他的手指。

《寻枪》中，由姜文扮演的警察因为丢失了佩枪而在社会、家庭秩序中陷入"失名"、无序的窘境，因为枪是他身份、地位的符号化保证。愤懑之余，为了能把"枪"找回来，他不惜以身体也即活生生的感性生命为代价。这一颇富行为艺术特征的身体表演具有耐人寻味的象征隐喻意义。

《蓝色爱情》原名即为《行为艺术》，表现的主旨也是关乎社会秩序与个体欲望冲突的主题。影片中的小警察必须痛苦地在爱情（欲望）与职责或职业之间作出选择。他真心喜欢上了颇具艺术气质、喜欢玩"一点正经没有"的行为艺术游戏的艺术学院女大学生，但出于职业的需要，他却要接受上级交给的任务对她进行"卧底"式侦察。于是，一种类乎"猫抓老鼠"的行为艺术的游戏就在他们之间展开了。

《极度寒冷》更是直接以先锋性的身体行为艺术为表现题材。影片的开场白是这样的："1994年6月20日，一个年轻人用自杀的方式完成了他短暂的行为艺术中的最后一件作品。没有人能说清他的动机和目的。只有一点是值得怀疑的，那就是，用死亡作为代价，在一件艺术品中是否显得太大了。"在一定程度上，这部电影相当于美术中的行为艺术或观念艺术的一次影像化，故堪称"行为电影"或"观念电影"。其先锋性或观念性意义在于，通过自杀行为的精心策划，从一个被看的客体反身为观看别人对自己自杀行为的态度的主体，从青少年的在乎别人怎么看你而变为自己看别人，从而挑战关于自杀的观念，同时也是解构"行为艺术"的意义，宣告这种先锋性行为的终结。

与"身体书写"和感性文化的崛起相应，第六代青年导演的影片中还经常出现"身体受伤"的意象。这一主题在美术界关于70年代出生的画家（如颜磊、尹朝阳、谢南星等）的"青春残酷"的青春艺术现象中已广为

引人注目[1]。如《长大成人》中,周青的受伤,是他所崇拜的精神导师"朱赫莱"用自己的骨头移植给他治好了伤;《月蚀》中,与女主角亚楠对称的姑娘被强奸,遭致眼睛受伤;《非常夏日》中的男主人公血淋淋赤手拧开螺丝钉,以受伤自残的方式完成自己的成年礼;《极度寒冷》则是身体自虐式行为艺术实验。第六代电影中的一些暴力的镜头或意象,如《十七岁的单车》《扁担·姑娘》等影片中对暴力的表现,也蕴含了这种"身体受伤"的"青春伤害""青春残酷"的主题。

成长母题与成年仪式

第六代导演青年文化性的一个重要表现是在他们的影片中大量出现成长的母题和成年的仪式。毋庸讳言,少年的成长需要特定的生死考验甚至他人的生命献祭,需要离弃母体和群体。

《阳光灿烂的日子》堪称青春的抒情诗或呓语,长大成人的寓言。如影片中马小军登上跳水台的那几个镜头,一会儿是仰拍,一会儿是俯拍,几步台阶显得那么的遥远、高深和漫长,让人觉得似乎丧魂失魄的马小军正在艰难而痛苦地告别青春。再如马小军在游泳池中伸出求助的手(这是个体寻找并呼求集体的依靠,也是未成年的一种表现)而又被无情地推开,最后似乎是心力交瘁,像尸体一样地张开四肢,漂浮在水面上,这无疑象征着马小军告别了旧有的自我,完成了成年仪式。正是通过单相思式初恋的彻底失败,以及与哥们儿青年小群体的分裂(个体与群体的分离也是人格独立的必由之路),他完成了自己的成年礼——终于长大成人了。

《长大成人》从一场不无隐喻意味的大地震(象征着偶像的倒塌与旧有秩序的崩溃?)开始,主人公周青在地震的废墟上捡到了半本《钢铁是怎样炼成的》小人书,从而也开始了他寻找"朱赫莱"的历程。他对"朱赫莱"的执意寻找无疑是少年之英雄崇拜情结的表征。最后他选择面对现实

[1] 参见《中国艺术》2003年第2期中的有关文章。

世界恰恰标志着他自己的长大成人。而朱赫莱骨头植入他的体内，以及最后被歹徒殴打致残的悲剧性结局也可看做周青长大成人的必要献祭。

《非常夏日》中的主人公，在面临措手不及的危险时，出于胆怯而没有救助面临绝境的少女。少女兼有同情、理解、蔑视等复杂情状的一瞥使他此后一直忍受着自责的煎熬。与此相应的是他情场的失意，原先的女朋友也看不起他，说他不成熟，而跟了别人。直到他又一次经受了生死考验，倔强地在囚身的汽车后备箱中赤手拧开螺丝，伸出血肉模糊的手——像一面青春的带血的旗帜——引起行人的注意而使自己与少女获救时，才算是完成了成长的考验，完成了以自己的血肉为祭祀品的成年仪式。

自传性、身份认同与"寻找"母题

第六代导演青年文化性的又一表现，是他们的作品带有一定程度的自传性和回忆的叙述角度。这一特点与他们作品中反复出现的成长母题是同一问题的两面。正如华莱士·马丁（Wallace Martin）曾说过的："即使是那些最少自我反思的自传作者也记录自我从童年到青年到壮年的变化。"[1]

因为自传性的电影写作可以获得对自身某种身份的反思、重构和肯定，而身份确认对任何个人来说，都是一个内在的、无意识的行为要求。个人唯有努力设法确认身份才能获得心理安全感，唯有努力设法维持、保护和巩固身份才能维持和加强这种心理安全感，后者对于个性稳定与心灵健康来说，有着至关重要的重用。从婴儿期到成年再到老年，身份确认这一行为要求一直发挥着作用。当然，刚刚从少年期长大成人而又没有完全进入社会秩序的青年人是最有这种身份认同的要求和愿望的。

自传性的电影写作在描绘回忆或过往的经历时容易出错，因为"自传中有两个变量，它们使自传无法将作者的一生表现为一幅不会改变的图画。事件的意义在被回顾时可能会改变；描写事件的自我在经历这些事件

[1] 《当代叙事学》，华莱士·马丁著，北京大学出版社，1990，第82页。

之后也可能已经改变"[1]。卡西尔（Ernst Cassirer）也从心理学角度谈到过记忆的积极的可变性和重组性。他说："我们不能把记忆说成是一个事件的简单再现，说成是以往印象的微弱映象或摹本。它与其说只是重复，不如说是往事的新生；它包含着一个创造性和构造性的过程。仅仅收集我们以往经验的零碎材料那是不够的；我们必须真正地回忆亦即重组它们，必须把它们加以组织和综合，并将它们汇总到思想的一个焦点之中。"[2] 而且，自传性和表现记忆的电影写作往往具有一种容易"文过饰非"的特点。正如华莱士·马丁所指出的那样："自传作者们与其他人一样容易出错。他们经常从最好的角度描写自己。他们掩盖某些事实，认识不到他人的重要性……令人感兴趣的是那些源于其基本创作条件的自传成分：一个人从现在的视角来描写过去的经验对于个人的意义。"[3]

如《阳光灿烂的日子》中，影片一开始主人公马小军就用一种极不确定的口气开始回忆：北京20年来的变化之大已经使他分不清幻觉和真实了……那时的太阳好像特别明亮……（大意）此后在影片展示往日影像（通过他的视角呈现，而且他也是当然的在场者）的叙事进程中，成年马小军仍然不时地以画外音的方式来猜疑甚至否定影像的讲述，使得画面叙述与画外叙述发生严重的矛盾和分裂。在我看来，发生这种矛盾和分裂的原因之一既在于自传性质的画面叙述难以避免回忆的不确定性，更在于这种复述必然会带有修饰性，有矫情和虚饰的成分（就像黑泽明在《罗生门》中对这种人性的虚饰本性的揭示一样）。

这种自传性也使得他们的影片表现出一种"悔其少作"的味道。他们后悔自己少年时期的经历，羞于承认少年时的幼稚冲动，那种"少年维特之烦恼"。《头发乱了》"无时无刻不在提醒人们这是一场即将过去的

[1] 《当代叙事学》，华莱士·马丁著，北京大学出版社，1990，第83页。

[2] 《人论》，恩斯特·卡西尔著，上海译文出版社，1985，第65页。

[3] 《当代叙事学》，华莱士·马丁著，北京大学出版社，1990，第83页。

青春期的骚动,边缘化仅仅意味着还不能成熟地进入社会"[1]。《周末情人》以现在已经长大的成人的语气回顾往事。片头长长的字幕写道:"本片讲述的是一个真实的故事,故事中的人物都是真实的,他们曾经反对将他们的故事拍成电影,因为他们说现在已经不是那样了,他们说这种回忆令他们感到痛苦,但我们还是这样做了……于是,就在去年六月里一个周末的下午……他终于开始回忆过去的一切,回忆那些幼稚,那些轻狂和冲动……"大有往事不堪回首的架势。《阳光灿烂的日子》的结尾,成年姜文(昨日夏雨)与几个哥们在凯迪拉克豪车上碰杯喝洋酒,也把今日成功者自豪自炫的心态暴露无遗。只是,姜文还是有自嘲意识的,那个在几个时段几次出现但几乎没有老去的傻子一声棒喝"咕噜姆(即傻子)",立时"秒杀"了所谓成功者的壮志豪情。

"寻找"主题也是第六代导演电影中极为普遍的原型性母题。很多影片,总是充满真诚执拗而苦涩的寻觅,展现了一种"在路上"的流浪的生存状态。《周末情人》中的那些年轻人,虽然生活困窘,居无定所,但他们总是若有所思地在寻找着什么;《头发乱了》的女主人公叶童,最后既离开了曾经让她入迷的摇滚乐队,也离开了与歹徒搏斗负伤的警察,继续她"在路上"的人生旅程;《北京杂种》中的乐队,总是不停地寻找着排练场所。这些影片中的人物寻找着理想,寻找着"朱赫莱"(《长大成人》),寻找着爱情(《苏州河》),寻找着美好的童年记忆(《牵牛花》《童年往事》),寻找着失落的亲情友情(《头发乱了》)、寻找着"自行车"(《十七岁的单车》)、"枪"(《寻枪》),寻找着自己的另一半(《月蚀》《苏州河》)……

娄烨谈到《苏州河》时解释说:"《苏州河》不是关于一个生命的双重生活式的寓言,而是一个寻找失落的爱情的现代人的精神漂流记。是马

[1] 张砺《一个风格主义的时代——90年代中国电影的突围表演》,载于《北京电影学院学报》,1995年第1期。

达的尤里西斯生命之旅……基耶洛夫斯基的影片更多的是形而上的生命体验，而我的影片还是贯穿在寻找之中。"[1]

贾樟柯谈到自己的《站台》时解释说："站台，是起点也是终点，我们总是不断地期待、寻找、迈向一个什么地方。"[2]

归根到底，这是在寻找中长大的一代。

第六代电影与青春类型片

我们这里所论述的青春类型电影，还是相对严格地限定于第六代导演或新生代导演的影片，而且基本上可以说，是年轻人编、导、演，以年轻人为题材和表现对象，主要观众群也以年轻人为主，同时具有青年文化性的电影。

而若是把这些电影置入中国电影史的背景中则不难发现，这一类影片仅从在题材和表现领域上填补空白而言，其意义也是毋庸置疑的。

在中国电影的历史上，由于种种原因，电影的"成年人气息"似乎过于浓重，20世纪上半叶的内忧外患、颠沛流离，下半叶的政治紧张和意识形态重压都是种种复杂原因之表现。正如有论者指出的："自50年代以来，占据绝对霸权地位的革命意识形态孵化出了独特的青春叙述方式，它将青春定义为个体为了至高无上的神圣事业自我完善的一个重要阶段。"[3] 如《我们村里的年轻人》（1959）、《青春之歌》《我们的田野》《本命年》《红衣少女》《青春无悔》等，这些影片以青年人、青年心理、青年问题等为题材和观照点，具有一定程度的青春性。但相对来说，意识形态的浸淫，以及与其他类

[1] 《我的摄影机不撒谎》，中国友谊出版公司，2002，第257页。
[2] 同上书，第370页。
[3] 王宏图语，转引自张渝《从青春万岁到青春消费——作为绘画主题词的青春》，载于《中国艺术》，2003年第2期。

型影片界限模糊（如周晓文的"青春"系列影片）使得这些影片，多了一份过于明朗的理想主义色彩，少了一份青春感伤、青春忧郁的私密性和真诚性。这些影片对青春的叙述热情洋溢，表现出的个人成长史从属于国家的生成史，凸现为了至高无上的事业奉献青春和生命的主题，因而很自然地将个体叙述消融到国家、历史的大叙述之中，形成了共性大于个性的艺术特征。在这一话语类型中，个人的成年仪式与革命的大话语缝合在一起，或者说，个人的成长是为了印证国家和革命的宏大叙事的不容置疑性。

在港台电影中，具有青年文化性的电影就相当多，比如：《童年往事》(1985)、《恋恋风尘》(1986)、《冬冬的假期》(1984)、《风柜来的人》(1983)、《牯岭街少年杀人事件》(1991)、《青少年哪吒》(1993)等。

在英美等国则有我们耳熟能详的《毕业生》(*The Graduate*, 1967)、《无因的反叛》(*Rebel Without a Cause*, 1955)、《逍遥骑士》《死亡诗社》(*Dead Poets Society*, 1989)、《猜火车》(*Trainspotting*, 1996)等片。法国新浪潮中也有过像《四百下》《筋疲力尽》这样的标举青年反抗大旗的优秀电影作品。日本电影中如大岛渚的《青春残酷物语》(*A Story of the Cruelties of Youth*, 1960)等影片更是独特的日本青年文化性的集中表现。

如《无因的反叛》就表现了美国年青一代由于传统价值观念的破灭，与上辈人、与成人社会的隔膜而产生的彷徨心态和反抗举止，反映了两代人之间的文化冲突。在影片中，几个青少年都出生于衣食无忧、生活富裕的中产阶级家庭。然而，通过他们的视线，影片却对父辈和成人社会进行了严峻的批判审视。他们自然而然地在同龄人中去寻找慰藉，寻找依靠的对象。尤其是柏拉图（名字就很有寓意，因为古希腊哲学家柏拉图是主张精神恋爱的）对吉姆的感情，极为复杂，有点像寻找同性恋或精神恋爱对象，也有点像寻找兄长或父亲。这也使得影片除了具有深刻现实的社会学内涵之外，还明显寓有精神分析因素或性心理意味。

《无因的反叛》无疑对好莱坞电影的类型化、平面化、掩饰社会矛盾等弊病有较为强劲的冲击。但在影片的结构形式上，仍然严格遵循着好莱

坞式的时空规范。

与影片反抗压抑的主题相对应，影片的画面构图及影像风格也有自己的独特性——至少绝不雷同于好莱坞式的浮华、矫饰、缺少生活气息。曾学过建筑的导演尼古拉斯·雷非常强调营造空间感和透视感，在影片中他常用粗线条的静态物体，如墙壁、楼梯、门框等来构成画面，从而对处身于其中的人造成一种沉闷压抑的感觉，很好地把青少年主人公在成人社会所感受到的压抑表达了出来。

当然，从某种角度看，《无因的反叛》之反叛又是明显不彻底的。吉姆的父亲最后表现出了震惊、悔改及重新调整两代人关系的愿望，吉姆也流露出回归社会、回归家庭的愿望。最后吉姆与朱蒂均被各自的家人领回家。

影片寄予了希望两代人之间以及年轻人与社会之间协调关系、互相理解、和谐共处的良好愿望——最后还是未能完全挣脱好莱坞影片的窠臼。

第六代导演的影片，尤其是前期影片，当然有别于美国好莱坞经过国家意识形态洗礼矫饰的带有抚慰性的"青春片"。关于此类"青春片"，路易斯·贾内梯曾认为，由于当代美国电影观众的75%是年轻人，所以青春片直接迎合了年轻影迷的爱好；他认为青春片类型实际上是一种"过渡期喜剧"。美国学者埃拉宾也认为，青春片的核心主题是"作为一个十几岁的青少年，既不是无能为力的儿童，又不是自立的成人，而是处于一种成长中的过渡状态"，它涉及"年轻人的生活脱离大社会中成人所关心的问题和责任的转移"。这也明显使得青春片标志着一种统一的消费行为，其中既包括每个时代对电影的消费，也包括对电影中所表现的时尚的消费。美国学者斯蒂芬尼·扎切莱克在论及《美国派》(*American Pie*，1999)等青春喜剧片时认为："这些青春喜剧满足了青少年心想事成的实用主义心理。比如，许多青春片以郊区为背景，可片中的少男少女们的穿着考究，他们的卧室布置得富丽堂皇，比他们实际生活的环境强之百倍。"[1]

[1] 斯蒂芬尼·扎切莱克《青春喜剧片》，载于《北京电影学院学报》，2000年第2期。

与美国的情况有所不同,早期的第六代电影因为多数为体制外的制作,所以顽强地保留了那种青春反抗性、意识形态异端性和边缘性色彩,虽然也不无时尚化的外观,但还是真诚的,更绝无喜剧性,成为转型期中国青年文化生成的典型例证。但随着他们逐渐被体制接纳,从"地下"走到"地上",市场越来越成为他们影片生产所要考虑的要素,尤其是进入21世纪之后,青春电影表现出日益向消费青春发展的走向,那种青春反抗的色彩,那种精英知识分子的精神传统愈益淡薄,越来越走向世俗、庸常和时尚。

20世纪90年代后期,以第六代为肇始而扩展到包容量更大、范围更广的新生代创作群体的青春类型片,反映了更为年轻的一代导演更为贴近时代、更为世俗化、更具商业意识的追求。世纪之交,随着全球化进程的日益加速,第六代导演的生活也日益"去地方化",他们的内心世界更为世俗化、日常生活化,原来在他们早期创作中明显存在的那种意识形态对抗性更趋于缓和("去意识形态化")。在这些导演的作品中,青春仿佛变成一种对于以都市为核心背景的物质和文化消费的载体。这些影片往往风格清新,影像时尚,而且还玩弄叙事游戏,常有时尚题材与欲望主题的隐晦表达——股票、彩票、期房(《美丽新世界》[1999]、《横竖横》[2001])、网恋(《网络时代的爱情》[1998]、《第一次的亲密接触》[2000]、《呼我》[2001])、旅游(《秘语十七小时》[2001]),甚至同性恋、婚外恋、多角恋等。正如论者指出的:"青年导演们纷纷把目光朝向各种前卫的、另类的、流行的、反传统的、挑战世俗的生活方式、事件和人物,从不同的层次和方面来展现新时代日趋时尚化的生活。"[1]

所以,如果用青春主题来概括20世纪下半叶中国青春电影的发展流变的话,我们不妨说,中国的青春类型电影大体走过了一条从"青春万岁"到"青春残酷"再到"青春消费"的道路。

[1] 《与电影共舞》,颜纯钧著,上海远东出版社、上海三联书店,2003,第245页。

"五代后新生代导演"：
现实境况、精神历程与"电影策略"

毋庸讳言，虽然笔者一直对本论文的研究对象和指称范围有明确的自信和自明，但在确定"五代后新生代导演"这一称谓时还是颇费踌躇。而最后写下这一拗口的标题，却在初始的无奈之后又很快重获自信。虽然"五代后"更多的是一种时间上的限定（也可写作诸如"80年代末或90年代初"等），但也表明笔者并未完全舍弃"代"的标准。而最终放弃时下通行的"第六代"的命名，却无疑源于这一概念随着时间的推移而愈益显现出来的捉襟见肘的窘境。毫无疑问，无论是电影学院87班发表《中国电影的后"黄土地"现象——关于中国电影的一次谈话》[1]的标志性事件，还是此后胡雪杨的"率先自我命名"[2]，我都宁愿把第六代电影看做一个特定历史时期带有偶然性的现象——它的最原始的界定就是指北京电影学院85班——王小帅、娄烨、路学长、胡雪杨、张元、刘冰砚、唐大年、邬迪（偶或加上87班的管虎、李欣）等一拨人。

这一认定甚至在相当长的一段时间之内都是公认和不言自明的。然而，在这一拨人自身随着时代、环境、乃至拍片体制等诸多的变迁而在电影创作

[1] 此文写于1989年初，后以"北京电影学院85级全体毕业生"的署名方式，发表于《上海艺术家》，1993年第4期。

[2] 1992年，胡雪杨较早宣称："89届（85班）五个班的同学是中国电影的第六代工作者。"（《电影故事》，1994年第5期）这是第六代比较早的一次自我命名。

方面发生了种种变化之后，在中央戏剧学院的张扬、施润玖、金琛等人"汇入"之后，在这一拨人自身发生了体制内/体制外拍片的分化之后，在晚于87班六年的电影学院93级贾樟柯的崛起之后，甚而在一批"处女作导演"[1]也加入其中之后，"第六代导演"这一称呼肯定已经无法涵盖这么庞杂的导演队伍了。相形之下，"五代后新生代导演"无疑更具包容性。

当然，我可能面临的问题是研究对象过于混杂和庞大。但我以为这不会影响到本文的成立。因为我本来就更倾向于论述这多批（不是一批）的复杂群体，试图从错综复杂、不断流变之中寻觅并整理出一种内在的理路和秩序生长的踪迹。这虽然比为保证论述对象的清晰而有意无意地缩小边界更为困难但却更为有意义。

而且至少有一点是确定的——他们都是第五代导演之后或者说20世纪90年代以来新涌现的青年导演。他们正构成中国电影发展的生力军乃至主力军。再加之自改革开放以来，加入WTO就只是一个时间的问题——它只是文化、经济的全球化过程的一个有机组成或必经阶段。就此而言，这些不断变动着的新生代导演群体的一切努力都是对一个早就开始的"全球化"进程的反应或突围。对其研究的意义是不言自明的。

块状分割与谱系寻踪

新生代导演群体也许可以从横向上分为这么几拨：

其一，表达生存的孤独、焦虑，凸现自我的一群。

[1] 2001—2002年间，国产新片中有不少影片是青年导演首次执导的"处女作"，如《寻枪》《我最中意的雪天》《世上最疼我的人去了》《像鸡毛一样飞》等。有些评论家把这一现象称为"处女作导演"现象。《当代电影》编辑部还特地以此一现象为主题开过一次学术研讨会。但这一现象有很大的偶然性，也并没有表现出风格上的共通性或某种流派或思潮的特质。这些导演的经历、背景、年龄等之差异也很大，与新生代导演的关系无疑颇为复杂，需要深入研究。

这一群体在个体影像语言上注重影像本体，具有明显的风格化特色（有论者称之为"风格化的表演"[1]），是现代主义式的，他们更多地对欧洲作者电影或艺术电影着迷，影像语言充满陌生感。概而言之，最初的新生代导演即第六代导演都是欧洲艺术电影的崇拜者，他们反感并否弃好莱坞，坚执于走艺术电影之路，美学趣味在骨子里是贵族化的，欧洲现代主义式的。从教育背景来看，这一拨人大多是电影学院的各个专业毕业的。

何建军的《悬恋》中，黑白影调对比鲜明的画面、总是若有所失的年轻美丽的女精神病患者、莫名其妙的梦境，构图上的鲜明的表现主义特色等，不难见出欧洲现代主义艺术电影的痕迹（我们会联想到诸如《红色沙漠》《奇遇》《去年在马里昂巴德》等影片）。

何建军的另一部电影《邮差》通过极为风格化的影像语言深入到了一个"偷窥者"的内心世界：敏感、焦虑、自闭而又渴求与他人沟通。导演通过对其个人隐秘内心世界的理解和体验而成为人的深层精神世界的发现者。

王小帅的《冬春的日子》以风格化的影像描绘了一对画家夫妇（由当时就小有名气的画家夫妇刘小东、喻红本色出演）从同居到互相疏离、隔膜、分手的日常生活和精神生活，带有浓郁的"身边性"色彩、个人隐私性特征和心理分析意味，就像一部日记体的"身边小说"和心理笔记，灰暗、压抑、阴沉、精神自闭、落寞沉闷，女画家出走后，男画家面对"镜中自我"不可自拔而陷入精神分裂。

章明的《巫山云雨》的叙述表层是相当纪实的，但在结构上却颇具匠心，某些呆照般的画面构图和不太自然的演员表演都明显富有"象外之意"。影片力图通过结构来把握生活、概括生活。导演章明曾谈道："这只是概括这一点。生活本身要比这个纷乱得多。因为每部电影你要看它对生活有所概括。一概括事实上你就在找那个东西。这种结构你看安东尼奥尼

[1] 《一个风格主义的时代——90年代中国电影的突围表演》，载于《北京电影学院学报》，1995年第1期。

的《奇遇》，你们文学系的应该好好研究一下那个电影。就是在当时正统的电影，交流的电影故事都是完整的，但是《奇遇》没有那样去做。"[1] 所以在这样的电影中，纪实只是一个假象，是表层，而深层的内涵是关于人的生存、偶然性等重要的哲理主题。这是一种典型的现代主义式的意义生成模式。

所以从这个角度来看，我们不妨说，最早的新生代——狭义上的第六代——才是中国电影中真正的现代主义，当然是一种深化了的个体性的现代主义。

其二，隐藏自我、趋于客观化纪实性的一群。

这一群体的作品以一种纪实性的风格呈现出个体生存状态，他们经常使用的一些手法如同期录音、跟镜头、实景拍摄、长镜头，强化了影片的纪实风格。

其三，具有后现代风格外观、一定程度上取向新好莱坞电影的一群。

《头发乱了》《北京杂种》等影片既以摇滚为表现对象和题材，甚至整体形式外观也趋于"摇滚化"：瞬间的表象、碎片化的情绪、不连贯的事件、游移不停的运动镜头、充满青春骚动的快节奏起伏和多线叙事。《北京杂种》在结构上颇具后现代的无序性，五条叙事线索并置，断断续续插入了六章摇滚乐，颇具后现代拼贴装置性。其在叙事上明显受到一批带有后现代风格的新好莱坞电影如《不准掉头》《低俗小说》等影响。再如李欣的《谈情说爱》，也是三段式叙事结构，而且有意"没有让故事的发展进入习惯的思维轨迹"[2]，从而以激进的叙述游戏颠覆了观众的期待视野。黄式宪就曾指出"该片'碎片式'的叙事结构及其影像的意趣，曾受到昆廷·塔伦蒂诺或王家卫的某种启迪。"[3]

[1] 《此情可待——章明访谈录》，载于《北京电影学院学报》，1996年第1期。
[2] 李欣《关于〈谈情说爱〉》，载于《当代电影》，1996年第4期。
[3] 黄式宪《中国电影的现代演进及其文化意蕴》，载于《戏剧艺术》，1997年第3期。

此外如路学长的《非常夏日》则在叙事结构上留有影片《双面情人》《罗拉快跑》的影响痕迹，在几次回忆性叙述中，张力颇具，悬念丛生。《蓝色爱情》也有悬疑片的外观，但更具黑色幽默意味，确实有如影片原标题那样具有"行为艺术"的意味。《走到底》带有明显的好莱坞"公路类型片"的影响痕迹，但还是不无影像上的刻意追求，叙述也不是平庸的、"情节剧"化的流畅，而是属于作者电影与类型电影的杂糅。

其四，认可商业化和好莱坞主流，走商业路线的一群。

随着中国市场化进程的加速，有些青年导演开始转向（如张元拍《过年回家》《我爱你》，甚至拍《江姐》），特别是中央戏剧学院毕业的一批新生代导演，比较重视叙事，重视讲故事的技巧、戏剧性，也不再讳言票房与市场，而是试图折中。他们所接受的影响源也开始扩大，不再局限于现代主义欧洲艺术电影。

这批中戏毕业的新导演还以美国人罗异的艺玛公司为中心，进行以大众性的商业电影为目标的电影探索。这个人群的代表人物是张扬，代表作品有《爱情麻辣烫》《洗澡》等，此外其他导演的重要作品还有《美丽新世界》（施润玖）、《网络时代的爱情》（金琛）等。

其五，以吴文光等为代表的"新纪录片运动"的一拨。

他们以"非虚构的记录"为中国电影"纪录性"的先天不足进行另类的补课，也为变动期的中国社会立此存照。限于篇幅等原因，本文对之也是立此存照，暂不论及。

文化的反应或认同

从某种角度看，电影作为一种特殊的意识形态表达方式，是对社会、人生的矛盾作出的想象性的解决，是对置身其中的文化作出的某种或主动或被动，或有意识或无意识的反应、对抗或认同。正如托马斯·沙兹

（Thomas Schatz）所说："不论商业动机和美学要求是什么，电影的主要魅力和社会文化功能基本上是属于意识形态的；在避开日常生活的逃避主义的消遣的幌子下，电影实际上在协助公众去界定迅速演变的社会现实并找到它的意义。"[1]

因此，我们必须把新生代导演置入那个原初的社会文化语境中去。

1. 转型期文化

20世纪80年代中后期，涉及社会文化的方方面面的转型是发生在我们身边的一个生存现实。实际上，转型的整体性不但意味着包含了众多艺术门类的整体艺术思潮的转型，也指涉了包含社会、经济、体制、价值观念、文化、习俗等全方位的变化和转型。[2]

第六代导演或者说"五代后"新生代电影导演所置身其中的，是中国经过一个世纪的艰难曲折的求索之后社会、经济、文化的巨大转型期。处于这一重要时期的新生代电影，既是这一特定历史时期的产物，作为与经济基础相适应的特殊的意识形态，更是这一历史时期的见证，它生动而形象地呈现出了"影像中的中国"。

转型期文化呈现出前所未有的多元文化并存的复杂性：现代性与后现代性的混合、价值的混乱和重建、意义的丧失和追求……这一切正如电影《顽主》中那个颇具象征意义的段落：T台秀上，各个不同时代的人——地主、农民、八路军、蒋匪军、五四青年、红卫兵、模特儿等"你方唱罢我登场"。

这也表明，面对五代后新生代导演这样一个庞杂的群体，用外来的文化批评术语进行简单的贴标签式的批评是无法奏效的。

2. "影响的焦虑"

新生代导演并非横空出世，而是中国电影发展链条上的有机一环。毫

[1]《旧好莱坞/新好莱坞：仪式、艺术与工业》，托马斯·沙兹著，北京大学出版社，2013年，第1页。

[2] 言其转型，也与波普尔关于社会范式或型式的知识术语有关，尤其需要强调这种变化的全面性和深刻性。

无疑问,在他们初出之时,第五代导演走向世界的辉煌对他们形成了巨大的压力。虽然对于第六代导演来说,他们所面对的几乎一切都是新的——包括第五代导演的作品——但他们所反抗的直接对象无疑是第五代的辉煌以及这种辉煌之下的"影响的焦虑"。事实上,第六代的自我命名和对命名的默认也反映了他们的这种"影响的焦虑"情结。他们在那次集体"檄文"《中国电影的后"黄土地"现象》中就宣称:"第五代的'文化感'乡土寓言已成为中国电影的重负,屡屡获奖更加重了包袱,使中国人难以弄清究竟应该如何拍电影。"张元也曾说过:"我觉得电影是个人的东西。我力求不与上一代一样,也不与周围的人一样,像一点别人的东西就不再是你自己的。"[1] 贾樟柯曾明确表示,他反对有些导演(特指陈凯歌)把电影拍成一种传奇,认为这是对当下现实生活的逃避和远离。

所以,对第五代电影的反抗成为他们的重要特征,强烈的反抗意识甚至使他们的影片带有一定程度上为反抗而反抗的风格化表演的特征。

另外,对来自于第五代的"影响的焦虑"之反抗,再加之处身于一个文化交流愈益全球化的年代,新生代导演明显与来自中国电影的传统有意无意地发生断裂,他们作为"看碟的一代"[2]是在接受大量西方影片的基础上直接从模仿开始他们的创造的。

3. 全球化背景

当时代的列车进入21世纪之际,"全球化"已不仅仅是一个热门的话题了,更是人人都回避不了的当下现实和生存语境。信息、技术、商品、人员和资本市场等在全球范围内突破了民族、国土、文化、风俗和意识形态的疆界,频繁往来,逐渐连成一体。时间是早已公元化的了,人们所栖息的空间也已经与世界连成一体。"地球村"这一由于信息传播手段的飞速发展而使得人们的生活空间发生巨变的生存事实,已不再是天才的传播学预

[1] 《张元访谈录》,载于《电影故事》,1993年第5期。
[2] 张颐武《"看碟的一代"在崛起》,载于《当代电影》,2002年第5期。

言家麦克卢汉的想象和呓语了。全球化作为不同国家和民族的共同化和一体化的发展，其进程正逐渐显示出深刻的后果。它提出的问题全面地涉及经济学、社会学、法学、政治学、伦理学、艺术人文的各个知识领域和社会——文化整体。

作为时代文化的一种表征，新生代导演无疑是全球化语境的一种反应。尤其是电影这一需要巨额资金投入的文化工业，它与投资方式、制作环境息息相关。在一定程度上，电影生产体制的不同，决定了新生代导演影片投拍方式与表现形态诸方面与第五代导演的巨大差异。而电影因为其与大众文化的密切关系，更能使我们最不受阻挡地看到原型、神话和种种集体无意识。

这一切都决定了其影像世界与当下现实的密切联系。与此相应，在全球化进程中，中国电影拍片体制的变迁更是直接影响到新生代导演的拍片方式和风格特色。

20世纪90年代以来，随着社会经济体制的变革和市场化的深入，一个重要的现象是，随着国有资金对电影的扶持越来越有限度和选择性（仅限于一批主旋律影片），海外电影制作资金不断增长，大量投注到被抛向市场的中国电影业。

事实上，在全球化背景下，跨国资本在中国加入WTO以前就已经有不少涌入中国了。因此，国内电影市场上除了主旋律影片之外，另一种我们已经越来越习以为常的现象却是"合拍片"（合资片）的出现，越来越多的电影开始"国籍不明"，越来越多的电影在海外名气很大，在国内却见不着。

在这种资金状况和拍片体制下，新生代导演似乎只有两条路可走："地上"（体制内）拍片／"地下"（体制外）拍片。或者认同体制，面向市场，或者面向国际电影节，牺牲国内市场。

拍片和放映发行体制对新生代导演之直接而深刻的影响，恐怕迄今还未完全表现出来。

新生代导演的精神特征或对几个关键词的考察

1. 主体性：自我意识与个体主体性

欧文·豪（Irving Howe）认为："主观意识成了现代主义观的典型条件。"[1] 他还描述了现代主义自我意识发展的几个阶段："现代主义在初期……是自我膨胀，是物质和事件作为自我活力的一种超验的、放纵的扩张。到了中期，自我便开始同外界脱离，自我本身几乎成了世界的躯体，完全致力于对其内部动力进行深入细致的考虑。到了晚期，便出现了尽情宣泄的局面。"[2] 虽然在文化转型的复杂形态中，对第五代或者"五代后"来说，无论是现代主义或后现代主义的概括都难免于捉襟见肘，但从自我意识和主体性的角度来审视新时期以来几代电影导演主体精神的流变，却是颇为有效的一个维度。

从此角度看，如果说第五代导演是致力于民族的集体主体性的觉醒的话，狭义的第六代导演则在个体自我意识的强化之后，很快迎来了对自我的压抑或放逐。

按照拉康（Jacques-Marie-Émile Lacan）的"镜像"理论，婴儿早年与母亲之间的共存关系模糊了需求者与需求对象之间的结构性差异，这使得婴儿在一种幻想或想象中发现"外部世界"里能与自我相认同的客体，从而建立起一个虚幻的自我统一的"内世界"——"自我"。然而随着婴儿的不断成长，作为第三者的"父亲"无法袖手旁观，他必然要以"现实原则"把"自我"拉入与社会共存同谋的"象征性"秩序之中。于是，"父法"对"自我"的限制、压抑不可避免。

所以在新时期，如果说第五代导演曾经因为共同的现代性理想而与"父法"达致了和谐共处的话——他们在对民族文化的反思批判中，使个体自我

[1] 《现代主义的概念》，见于《现代主义文学研究》，中国社会科学出版社，1989。

[2] 同上。

消融于民族族群主体，那么对第六代导演来说，"父法"的至高无上的加入，《活着》(1994)、《蓝风筝》(1993)等第五代电影的命运，结束了第五代导演短暂的个体与族群的共存期，将幻想的主体（自我）逐出了虚幻的婴儿镜像期。"自我"从婴儿的镜像幻觉中清醒过来，只能离弃"父法"的庇护和定位再度飘零、重新流浪。这是"自我"的必然命运。从某个角度说，正是以此为契机，第六代导演的"自我"方才完成了自己的"成年礼"并进而结束了自己的中心化过程。当第五代导演完成自己在"新时期"的中心角色的表演后，目睹了第五代"自我"沉浮之命运的"晚生代"——第六代导演，切合于不可逆转的时代转型和意识变迁，差不多是无可选择而又义无反顾地开始了"自我"的分裂、飘零、流浪、萎缩、移置的心路历程。

所以在第五代导演那里，是主体性张扬，是象征模式的建构，是影片的内涵层（意义）大于叙述层（形式）；而在第六代导演这里，自我意识是个体化的，主体精神是萎缩甚至分裂的，影片的内涵层与叙述层则是基本相当的，甚至可能小于叙述层，常常呈现为一种拼贴式的叙事风格，如杂乱的堆砌、瞬间的影像、无定形的情绪、叙事性的场景、类似青春白日梦的残片和不可靠的、自我怀疑和颠覆的叙述，有关青春残酷和自恋、自怜自怨的故事。

总之，自我意识的觉醒形成了新生代导演给人们最初的也是最深刻的印象，这也使新生代的早期作品在青春自恋的喃喃自语和对白中带有强烈的精英文化理想。就这一点而言，他们还是与第五代的精英理想相承续的。[1]

2."现代性"：危机与个体承当

"现代性"生成于文艺复兴后期，即启蒙时期，是以"启蒙""理性"为核心的，近二百年来引领整个西方文明进入现代文明高峰的巨大的文化合法化工程，它是人类社会自近代以来"现代化"进程的必然产物，是科

[1] 新生代导演的精英理想和自我意识有别于王朔电影中"顽主"们的市民精神和平民意识。也正因此，在与社会的关系上，"顽主"们要比他们游刃有余、快乐自足得多。

学、技术、工业革命和社会现代化的结果。

"现代性"是源自西方的一个知识话语。在欧洲启蒙主义大师那里，它是一项伟大的工程，是一套有关人类社会健康发展的理性蓝图。这个理想社会由科学、道德和艺术三个领域组成，分别由工具理性、道德理性和艺术理性所支配。按卡林内斯库在《现代性的五副面孔》[1]中的说法，现代性"被知觉为是一个从黑暗中挣脱出来的时代，一个觉醒与启蒙的时代，它展示了光辉灿烂的未来""人们因此有意识地参与了未来的创造"。具体表现为线性发展的时间观念与目的论的历史观，故又称为"启蒙现代性"。

现代性问题实际上有两个层面的含义：一是社会现代性，一是审美现代性。社会现代性代表了一种在社会经济层面强烈追求现代性的理想。这种现代性理想坚守"现代"的时间观念和价值立场。就中国而言，这种现代意识不仅仅只是以现时为主的信念，而且也是往西方求"新"、求科学、求民主，追求民族、国家之富强的理想。所以现代性代表了一种乐观、积极进取的人生态度，相信历史是向前发展的，从而追新逐异，在价值参照系上秉持线性时间维度和西方维度。审美现代性则是体现在意识形态领域的对社会现代性进程的反思和批判。因为社会现代性的极度发展带来了工具理性与技术理性的膨胀，排斥了"人文理性"，反过来异化人性的正常健康发展。于是，自19世纪上半叶以来，"在作为西方文明史中一个阶段的现代性——这是科学、技术发展的一个产物，是工业革命的产物，是资本主义带来的那场所向披靡的经济和社会的变化的产物——与作为一个美学观念的现代性之间产生了一种不可避免的分裂"[2]。于是，在文学艺术等意识形态中（如现代主义"对人类历史感到绝望，它抛弃了线性历史发展这种观念"[3]）展开

[1] Calinescu, Matei. *Faces Of the Modernity: Avant-Garde, Decadence, Kitsch*. Blooming-ton and Lond: Indiana University Press, 1966.

[2] 同上。

[3] 卢卡奇《现代主义的意识形态》，载于《现代主义文学研究》，袁可嘉等编，中国社会科学出版社，1989。

了对现代性的怀疑与反抗。

从这一角度来看,第五代导演显然坚执于民族振兴理想,热切呼唤现代性理想,而且由于把自我融合于族群,他们并没有产生那种个体意义上的生存焦虑、人格分裂等存在危机。

但到了新生代导演这里,尤其在前期第六代导演那里,这种现代性的危机加深了,"审美现代性"的维度凸现出来了。毋宁说,第六代导演单薄羸弱的个体之躯超前敏感地体会到了现代化进程中人性异化、人格分裂的种种存在危机。于是,他们借助于破碎零乱的后现代形式试图"把住一些把不住的事体"(冯至诗句),"去界定那迅速演变的社会现实并找到它的意义"。

职是之故,不少新生代电影具有独特的审美现代性意义——在一个追求现代性的"全球化"时代反思人的主体价值,张扬人的审美感性,从而对社会现代性构成逆反与纠偏,使人有可能避免遭受异化的"单面人"的命运。

在我看来,《北京杂种》《周末情人》《头发乱了》《童年往事》《牵牛花》《苏州河》《月蚀》《梦幻田园》《极度寒冷》等都极力传达了他们动荡不安、迷离驳杂,然而却真实感性的生存体验,在迷乱、困惑、无奈中隐含着希冀,都不无这种以审美现代性对抗社会现代性的独特意义。[1]

3. 先锋性:告别的仪式

新生代导演的前期创作带有明显的先锋性特征。[2] "先锋"在艺术领

[1] 我们不妨借助西方人的评价来对这些影片的"审美现代性"意义作一个"立此存照"。《周末情人》获得德国第45届曼海姆—海德堡国际电影节"法斯宾德"最佳导演奖时的评语是:"对本世纪末年青一代的感性世界的表达创造了一面镜子。"《苏州河》在获得2000年第九届鹿特丹国际电影节金湖奖时的评语是:"为了影片在电影叙述形式上的实验,以及为了影片成功地唤醒那些在现代城市中迷路的人们。"以上均见于《我的摄影机不撒谎》,中国友谊出版公司,2002,第276—277页。

[2] 如果放眼新时期/后新时期文化转型的种种艺术表征,并且把各个具体艺术门类视作一个整体的艺术谱系的话,在其他艺术门类中,与第六代导演相当的有小说中的"先锋派"、诗歌中的"第三代诗人"或后朦胧诗诗人、戏剧中的实验戏剧、美术中的多种先锋美术派别等。

域一般用于形容一小批勇于形式实验，标新立异的"前卫"艺术家。在西方，现代主义与先锋派有着密不可分的联系。欧文·豪认为："先锋作为一个特殊阶层而产生，这是现代主义的一个充分必要条件。"[1]艾勃拉姆斯也指出："现代主义显著的特征之一，是它具有先锋的文学艺术特质。一小群自我意识强烈的艺术家和作家从事埃兹拉·庞德称为'日日新'的创造活动：他们破坏文学艺术上现存的繁文缛节，创造不断更新的艺术形式和风格，描绘迄今为止无人问津和隐讳的主题。"[2]欧文·豪也宣称："现代派作家、艺术家形成了一股永恒的、没有组织的、虽然不被承认的反对力量。他们组成了一个社会内部的或边缘的特殊阶层，一个以激烈的自卫、极端的自我意识、预言的倾向和异化的表征为特点的先锋派。"[3]

新生代导演前期的先锋性表现在他们对第五代的反叛、题材选择上的边缘化、形式表现上的偏执极端和实验性等许多方面。然而，随着文化转型的加剧，也随着他们的"长大成人"，新生代导演的先锋色彩日益淡化。

张扬的《昨天》是一个富有寓言性的电影文本，它是对20世纪80年代和青春期的告别和反思。影片取材于发生在堪称第六代导演"御用演员"的贾宏声[4]身上的真实的故事，并由贾宏声本人亲自出演。贾宏声从吸毒（常常成为先锋艺术家的标志性行为）、莫名其妙的自闭、偏执、歇斯底里到最后与父母重归于好，并成为正常人，典型地预言了这一代人"浪子回头"的心路历程。

[1] 欧文·豪在《现代主义的观念》中谈及"关于现代主义形式与文学性质的个人问题"时，把"先锋派作为一个特殊阶层而产生"作为第一点也即第一小标题来论述。

[2] 参见《欧美文学术语词典》，"现代主义"词条，M. H. 艾勃拉姆斯著，北京大学出版社，1990。

[3] 《现代主义的概念》，见于《现代主义文学研究》，中国社会科学出版社，1989。

[4] 贾宏声出演过《周末情人》《极度寒冷》以及《苏州河》等经典的新生代影片。他的表演风格乃至成名都与新生代导演具有毋庸置疑的同体共生性。

面对"全球化":对策或曰集体无意识

毫无疑问,对策是一种清醒意识到了的主动选择,但事实上很多时候无法判断一种主体行为或形式表征是主动抑或被动。所以我们对新生代所作的很可能挂一漏万的几点概括可能是主动选择的对策,也可能是社会生存语境和制片体制中不自觉的被动反应,还可能是一种具有更为深远的大众文化心理原型意义的个人无意识或集体无意识。

个体经验的历史和当下

第五代导演偏好历史题材。虽然他们可能并不是那段历史的主人或亲历者,但沉重的历史责任感、张扬的主体意识使得他们进入一种假想的历史主体的中心位置。

与第五代相比,新生代导演更像是历史的"缺席者""边缘人"或"被放逐者",是"无历史"的一代。他们所拍摄的几部叙说历史的电影,更是一种纯粹个人化了的叙说,是个人野史、心灵史性质的。

所以,如果说第五代导演曾经成功地打出了乡土化的"民族寓言"牌,新生代导演打的则是本土化的、个体(尤为关注社会底层和边缘性小人物)经验的历史与当下经验的牌。

如《阳光灿烂的日子》,影片的主体结构建立在对少年往事的回忆和叙述之上。但不同于社会政治视角观照之下的"伤痕"或"反思"的意涵,影片以极为个性化的表达方式,对青春进行了诗化的描述,表达了对过去时光的依恋与怀念。

从意识形态分析的角度看,《阳光灿烂的日子》实际上反映了"无历史"的一代人试图进入历史,成为话语主体的强烈愿望。因为在当年,他们是被人忽视的一族,他们是在大人们不在的时候(上山下乡又还轮不到他们)才"猴子称霸王"。马小军潜入别人家里,堂而皇之地以主人自居也是这种心态的一种反映。影片描写的正是他们这一代所经历的"文革",或

者说他们眼中的，不以他们为主体的"文革"。影片结束时他们在豪华轿车里痛饮洋酒的镜头把他们渴望身份认同的心态暴露无遗。而正是对过去进行重新审视，甚至以某种理想化的方式对过去加以诗意化和美化，才能完成当下的身份确认。

胡雪杨的《童年往事》（1985）以一种刻意为之的诗意朦胧的影像和情调来表现童年记忆和童年心理创伤，可见出受弗洛伊德思想的影响。《牵牛花》也是以童年视角看那个过去年代和成人社会的，加进了一些精神分析的内容和要素。在影像风格上，"总体色彩是黑白灰"（胡雪杨《导演阐述》），扑朔迷离而又诗意朦胧。影片中发生的事件均是遵循童年视角和回忆的原则保留着其朦胧暧昧。

童年、故乡也是贾樟柯作品一以贯之的题材。充满历史感的《站台》"将个人的记忆书写于银幕"，是20世纪70年代生的一代人为自己所作的历史书写，充满沉重的自怜。

一些第六代电影则回到了一种日常生活的状态和普通人的心态。如《扁担·姑娘》《巫山云雨》《十七岁的单车》《安阳婴儿》等片完全回到了当下。第六代导演章明在言及他导演《巫山云雨》的动机时曾说："现在电影有很多空白没有人填补。很常规的、很普遍的、具有代表性的中国老百姓的生活是怎样的，最能代表中国老百姓的生活状态的人，他们希望什么？在寻找什么？他们想干什么？想象什么？这个是很重要的。要关注这一点，就是关注中国的未来。中国就是由这样一批人构成的。这样的关注就是对中国整个命运的关注。"

个体自我转向个体"他者"

如果把人的主体性问题置入新时期/后新时期文化转型的语境中，应该说，新时期文化的精神领袖李泽厚所主张的主体性代表了一种"群体主体性"。而在此"群体主体性"觉醒的基础上，后新时期文化则进一步走向"个体""感性"，这一文化思潮代表了一种"个体主体性"的崛起，从

"群体主体性"到"个体主体性"的转型,大致应和了从新时期到后新时期的文化转型。

新生代导演对现实的关注和题材的选择,已从"摇滚青年"等带有自传性的人物身上,扩展到对更边缘的弱势人群的注意以及对更被遮蔽的社会现实的触及。

第六代作品在创作之初,带有浓烈的自传性和自我体验特征,他们一般不写他们从未经历过的人和事,但他们很快就进一步关注边缘和城市亚文化层面。也有一些影片开始表现被禁忌的话题,关注失语的那一部分边缘人,如《扁担·姑娘》《东宫西宫》《十七岁的单车》《安阳婴儿》《哭泣的女人》。这些影片常常客观冷静、不无冷酷而又充满人道精神地呈现中国的现实。也就是说,他们从对自己的青春自怜转向对他人的关注。

从电影中呈现的主体人物形象的角度看,第六代电影中的主体形象大都是没有远大理想的个体生存者,是一些整日里为自己的衣食住行这些最基本的生存问题劳累奔波的个体人。他们游离于社会体制,按自己的无所谓的生活态度生活着,在冷漠的外表下也有着极度的内心焦虑,只是这种焦虑与第五代导演的群体焦虑、民族焦虑不同,他们的焦虑是个体的、感性的、只属于自己的。

还有一部分电影则深入到潜意识、隐意识的层面来探索当下人的精神状态,如《悬恋》《邮差》《冬春的日子》等。何建军在自述为何拍摄《邮差》时说过:"我对人内心世界很感兴趣,喜欢观察在日常封闭的空间里人的内心情感的交流和转化过程,这个电影是通过男主角心理活动历程而完成的一个叙事结构,以此来表现人的生存状态和精神世界。"[1]

但这种个人化、边缘化和过于强烈的自我意识与广大普通人的疏离是显而易见的。因而随着20世纪90年代全球化和市场化进程的进一步加速,他们也相应地调整了策略。他们采取的是一种隐蔽自我但又不是完全放弃

[1] 何建军《电影和记忆》,载于《北京电影学院学报》,1995年第1期。

自我的客观化的策略。他们的影像大幅度向纪实性和客观化靠拢，但是仍然并不放弃自我的体验和个人经验的视角，所以他们的影片并非纯粹客观纪实，而是呈现为"照相式的写实风格与抽象式的表现风格的混合"[1]。

如张元在《妈妈》这样一个纪实风格的虚构性影片中，插进摄像机采访的镜头，这对故事的完整性与纪实性风格特征是一次有意的颠覆，强化了导演的主观随意性。

贾樟柯在《小武》结尾时，通过"360度的摇镜头将视角变为小武的"，而有意暴露了摄影机的存在。于是"它产生了一种前所未有效果：过路人（即老百姓）在看小武，即在看我们（观众），当然实际上也就是在拍摄现场看着导演和摄影机"[2]。

在这种情况下，正如贾樟柯自述的那样，由于表现对象的当下性，"我是一个在场者，因而我无法回避对自我的拷问"[3]。因而一方面，"我当然是一个旁观者，自然区别于主观地讲述，也区别于那种凌驾于一切之上、指手画脚充满优越感的视点"，但另一方面，"我又把我个人的经验带入到我的电影中来"。这使得影片与拍摄者的生存状态几乎同一，拍摄的过程就成为观察体验和参与的过程。于是，像《小山回家》《小武》这样的影片，"讲的都是别人的故事，但却是我心灵的自传。我愿意承认我与这些人物之间具有精神的同质性"。

事实上，正如巴赞的"现实的渐进线"理念是既包含了物质现实层面的纪实，又包含了社会历史道德层面的真实在内的那样，新生代导演的纪实风格蕴含了很深的人道主义理想。在谈到意大利新现实主义时，巴赞曾说："这场革命触及更多的是主题，而不是风格；是电影应当向人们叙述的内容，而

[1] 张颐武《后新时期中国电影：分裂的挑战》，见于《当代电影理论文选》，北京广播学院出版社，2000。

[2] 让·米歇尔·西蒙《另一种视野中的小偷》，载于《南京艺术学院学报》，2001年第3期。

[3] 引自孙健敏《在世俗的场景中——贾樟柯访谈》，载于《今日先锋》，第7卷，天津社会科学出版社，1999年7月。

不是向人们叙述的方式。'新现实主义'首先不就是一种人道主义,其次才是一种导演的风格吗?"他还断言:"新现实主义首先是本体论立场,而后才是美学立场。"[1]我以为这在一定程度上也适用于新生代的某些电影。

总之,新生代导演逐渐从自怨自怜、自我高蹈般的风格化突围表演转向平静温和、悲天悯人地观看"他者"。其中那份沉重、悲悯的人道情怀与他们的年龄似乎很不相称。

从青年身份焦虑到社会身份认同

在新时期的文化语境中,第五代导演大多难免于一种强烈的民族身份焦虑,面对强势的西方现代性话语,他们深刻地反思本民族的文化痼结,热切地呼唤民族的复兴与振兴。正如陈凯歌在谈到拍《黄土地》的宗旨时说的:"我在《黄土地》里反复要告诉观众的是,我们的民族不能再那样生活下去了。"再比如《孩子王》中对民族文化语言本体不亚于当年鲁迅在古籍中看出"吃人"二字的深刻反思,《黑炮事件》中对时间的焦虑、对现代性的追求,都能说明这一问题。

以青年导演为主体的新生代电影,带有强烈的青年文化特点。青年时期的一种主要心理状态是身份认同的危机或焦虑,即极力试图确认自我的身份。正如艾里克森(E.H.Erikson)指出的:"年轻人为了体验整体性,必须在漫长的儿童期已变成什么人与预期未来将成为什么人之间,必须在他设想自己要成为什么人与他认为别人把自己看成并希望变成什么人之间,感到有一种不断前进的连续性。"[2]因为"在人类生存的社会丛林中,没有同一感也就没有生存感"。[3]

无疑,在新生代电影的前期,这种身份认同的愿望极为强烈,他们极力以"代"的整体性面目出现,极力反抗第五代导演的影响。诸如发布集

[1] 《电影是什么?》,巴赞著,中国电影出版社,1987,第333页。

[2] 《同一性:青少年与危机》,艾里克森著,浙江少年儿童出版社,1998,第73页。

[3] 同上书,第115页。

体性的宣言，共谋合拍大规模的系列片《超级城市》[1]，共同以同处于社会文化之边缘的小人物、摇滚乐为表现对象、普遍的"寻找"母题和"成长"母题等都是种种表现。

为了试图证明自己的"长大成人"，新生代导演在很多电影中都表现出一种否认自己的过去（有点"悔其少作"，仿佛"往事不堪回首"）的情结。

《头发乱了》从女主人公的回忆体旁白开始影片的叙述。《周末情人》的整个故事是建立在女主人公回忆性叙述的总体结构框架上的。影片一开始就以长篇字幕表白："本片讲述的是一个真实的故事，故事中的人物都是真实的，他们曾经反对将他们的故事拍成电影，因为他们说现在他们已经不是那样了，他们说这种回忆令他们感到痛苦，但我们还是这样做了……于是，就在去年六月里一个周末的下午……他终于开始回忆过去的一切，回忆那些幼稚，那些轻狂和冲动……"

"成长"是他们普遍表达的主题。《周末情人》《阳光灿烂的日子》《长大成人》《非常夏日》等影片都隐含了"长大成人"的主题结构，称得上是关于成长的寓言，是青春的呓语、抒情诗或色厉内荏、底气不足的宣言书。

而此后随着时间的推演，这种认同的焦虑有明显的缓解。他们开始否认"代"的概念，更希望人们把他们当作独立的个体存在的导演来看待。

另外他们对社会认同的对象也在逐渐发生变化。如果说他们在初出时更希望在艺术上获得不同于第五代的指认，并在国际电影节上获得认同的话，进入世纪之交，他们还希图获得中国本土观众、社会规范、中国市场的认同。[2]

[1] 1997年，娄烨在上海发起一个由许多新生代导演共同拍摄电视电影系列片《超级城市》的计划。后因种种原因未果。但据说《苏州河》是这一计划的衍生物。

[2] 新生代导演中如张扬是一贯试图获得较大的本土观众认同的，他的《爱情麻辣烫》就是证明，虽然他的《洗澡》被认为很不协调地插入"高原缺水"等"奇观化"影像而难免向国际电影评委献媚之嫌。他曾说过："前几年青年导演的很多探索与尝试都碰了壁，现在只好回到市场的轨道上来，其实这也没什么可耻，一个中国导演的作品如果见不到中国的观众，你拍它还有什么意义呢？"（卢北峰《张扬：幸运相伴》，载于《北京青年报》，1999年12月9日。）

多元的影响源和兼收并蓄策略

由于中国电影是西方电影输入的结果，它之发展深受外国电影之影响是一个不争的事实。从影响源的角度看，新生代电影比之于第四代、第五代影响源有了很大的不同。北京电影学院教师郝建曾经列举了"对第六代有重要影响的作品"，计有：《筋疲力尽》《四百下》《美国往事》《邦妮和克莱德》《教父》《午夜牛郎》《美国风情画》《逍遥骑士》《现代启示录》《名誉》《迷墙》《眩晕》《夺魂索》《西北偏北》《失去平衡的生活》《维罗尼卡的双重生活》和它的模仿之作《双面情人》《情书》《低俗小说》等。他还用一个比喻来形象地描述第五代与第六代之间的差别：第五代的血管里流动的是黄河水；第六代的血管里流的是胶片——从他们的一部影片里可以看到五十部以上的各种电影。

另一位北京电影学院导演系的老师韩小磊则列举了如下外国电影导演作为他所论述的"后五代个人电影"的影响源："美国的马丁·斯科塞斯、科波拉、莱昂内、斯皮尔伯格、大卫·林奇、索德伯格、斯派克·李、波兰的基耶洛夫斯基、希腊的安哲洛普罗斯、西班牙的阿尔莫多瓦、英国的格林纳威等。"[1] 光从这些国度、风格、形态都有很大差异的导演和影片来看，第六代的影响源无疑是极为丰富而庞杂的。

而且其内部在接受影响的重心上也在不断发生着变化。比如他们的第一拨影片《冬春的日子》《悬恋》等有很明显的欧洲艺术电影、现代主义新浪潮电影等的影响痕迹。而20世纪90年代以来的《走到底》《寻枪》《花眼》等，则更多了一些好莱坞电影的影响痕迹。

《十七岁的单车》折射的当下的生活面非常广阔，在艺术影响的接受上，也可约略发现新好莱坞青春片、意大利新现实主义、伊朗新电影等综合性影响的模糊痕迹。

[1] 韩小磊《对五代的文化突围——后五代的个人电影现象》，载于《电影艺术》，1995年第2期。

在对影响的接受上,新生代导演大多从模仿而至于对话。他们常常在电影语言、叙事结构的探索中形成与经典艺术电影的某种对话。比如李欣的《谈情说爱》就是用分三段讲故事的方式实现了与《低俗小说》《暴雨将至》等影片的对话。

在王全安的《月蚀》中,同一个演员扮演的两个女人的故事,似真似幻,表现了人性的丰富复杂性以及人的多重生活的可能性和偶然性。这与《维罗尼卡的双重生活》中的现代主义主题的探索极为相似。

但与《维罗尼卡的双重生活》中的线性叙事不同,《月蚀》的叙事结构非常复杂。从某种角度我们不妨说,比之于《维罗尼卡的双重生活》,《月蚀》除了通过借鉴模仿而实施对欧洲艺术电影的对话之外,还在一个第三世界文化的氛围中整合了美国新好莱坞电影传统,或者说,在汲取了经典的现代主义文化精髓之外,还融进了某种零散化、不确定性的后现代主义文化气息。它从一个中国女性的独特视角和感性,表达了当下现实中个体生存的残酷,近乎精神分裂的变换诡异的影像风格,残酷的生存现实的呈现,同时具有强烈的感性视觉冲击力和理性的震撼力。

作为五代后新生代导演的一个领衔式人物,张元较早从"地下"走到"地上",转换角色很快也很从容,他曾经说过,台湾电影讲亲情,香港电影具有好莱坞的娱乐性,而中国内地的导演比较注重社会责任感。如果把这三者结合起来,中国电影一定能更上一层楼。[1]

能有如此自觉的开放意识和兼容并蓄的姿态,我们有理由对新生代导演以及未来中国电影的复兴抱有更高的期待。

我们都在期待之中。

[1] 《张元自白》,载于《北京青年报》,1999年2月9日。

"影像的中国"：第五代、第六代导演比较论

自20世纪80年代中后期开始，涉及时代社会之方方面面的文化转型是发生在我们身边的一个生存现实。毫无疑问，新时期/后新时期以来中国电影所置身其中的，是经过一个世纪的艰难曲折求索之后社会、经济、文化的巨大转型期，处于这一重要时期的电影，既是这一特定历史时期的产物，作为与经济基础相适应的特殊的意识形态，更是这一时期的历史见证，它生动而形象地呈现出了"影像的中国"。电影作为一种特殊的意识形态表达方式，是对社会、人生的矛盾作出的想象性的解决，是对置身其中的文化作出的或主动或被动，或有意识或无意识的反应、对抗或认同。正如托马斯·沙兹所说："不论它的商业动机和美学要求是什么，电影的主要魅力和社会文化功能基本上是属于意识形态的——电影实际上在协助公众去界定迅速演变的社会现实并找到它的意义。"[1]

实际上，电影的转型从某个角度说是体现于从以第四代和第五代电影为主体的"新时期"到以"第六代"电影与其他娱乐化、商业化电影为主体的后新时期的转换与变迁。

毫无疑问，中国电影史所表述的"代际"划分，已经在学界取得共识。虽然这一称谓的现实涵盖意义可能日渐萎缩，甚至早就名不副实——

[1]《旧好莱坞/新好莱坞：仪式、艺术与工业》，托马斯·沙兹著，北京大学出版社，2013，第1页。

在第五代导演群体分化,张艺谋、陈凯歌不断与时俱进,引领文化时尚大潮,而第六代导演则纷纷浮出水面的今天。

一般而言,第五代导演指以北京电影学院82届毕业生为主体的一代电影导演,如张艺谋、陈凯歌、张军钊、吴子牛、田壮壮、李少红等,他们大多有过"知青"一代的经历,是新时期电影艺术的主流。代表性影片有《黄土地》《一个和八个》《盗马贼》《猎场札撒》《喋血黑谷》等。这一代导演富有主体理性精神和理想主义气质,致力于深沉的民族文化反思和民族精神重建。在艺术上,他们致力于对银幕视觉造型和象征写意功能的强化。他们的电影成就代表了新时期电影的最高峰,也是中国电影走向世界的标志。

第六代导演则指20世纪90年代出现在影坛的一批青年电影导演,他们大多出生于20世纪60年代,毕业于北京电影学院或中央戏剧学院,如王小帅、娄烨、贾樟柯、张元、王全安等。他们的《周末情人》《头发乱了》《冬春的日子》《巫山云雨》《小武》《过年回家》《北京杂种》《苏州河》《月蚀》等,叙述琐碎庸常的日常生活,传达个体人生动荡不安、迷离驳杂的当下都市生活体验,或是深入到潜意识、隐意识的层面,探索当下人的个体精神状态。

当然,所谓的"第五代"与"第六代",实际上是一个特定的历史概念。而历史已经进入到了一个"无代"的时期[1]。但第五代与第六代导演目前已经毫无疑义地成为中国电影的主导力量。不仅张艺谋、陈凯歌等以东方式大片与好莱坞大片抗衡,就是第六代导演,经过长期的"地下"摸索,也以《青红》《世界》《卡拉是条狗》《向日葵》等影片成为当下中国电影界引人注目的生力军。

因而,兼以历史视角与现实维度,比较两代导演创作追求和指向的异同与变化(种种不变之变或变中之不变),无论对于总结历史还是剖解现实,都是有意义的。

[1] 郑洞天《代与无代》,载于《当代电影》,2006年第1期。

精神的分延：启蒙理想、主体形象与知识分子身份意识

在新时期的文化语境中，第五代导演是主体意识自觉和强化的一代。追寻和建构历史主体性和大写的人的形象，一直是第四代、第五代导演的精神主流。作为一个新的历史时期的精英知识分子的代表，他们坚执于民族振兴理想，深刻地反思传统文化，热切地呼唤现代性理想，表现为一种"五四"以来精英知识分子启蒙精神的回归和群体主体性的崛起。

我们不难在第五代导演的一些作品中发现许多大写的人的形象，这种形象常常表现为沉思的启蒙知识者的形态、立场和视角。

《黄土地》里的那个八路军知识分子顾青的形象就是一个"看"的启蒙者形象。在影片的开场，镜头语言就渲染了顾青出场的高大豪迈：他从天边向这片封闭未开化的黄土地走来，摄影机仰拍，大音希声的黄土地随着他的走来，静默无声地"斗转星移"，从而呈现出一个"铁肩担道义"式的启蒙者形象。而黄土地以及黄土地上生存着的人们则是"被看"的，是等待着他的宣谕教化、启蒙和拯救的被动的客体。然而，顾青虽然怀抱启蒙的现代性理想而来，面对传统的深厚冥顽却无能为力，仿佛陷入了鲁迅曾经感受到过的"无物之阵"。启蒙知识分子与环境是错位的，不和谐的。影片浸透着冷漠、寂寞和无奈，这是一种启蒙者的寂寞、无奈和孤独。这无疑是"五四"新文化运动以来启蒙文化意向的深化。

《孩子王》中的知青老杆，是一个与传统抗争的斗士，一个孤独的启蒙者的形象。这是一个内向型的人物，行为举止乖僻怪异。与他这种怪异性格相应，电影中常出现造型性极强的荒冢和枝丫直刺云天的怪树，还有来去如仙、似真似幻的白衣牧童，突兀而且奇绝。

《一个和八个》仅仅从题目看就体现了一种启蒙与被启蒙的张力，影片中作为"一个"而去启蒙"八个"的受委屈的指导员，与《黄土地》里的顾青，《孩子王》里以批判的眼光看待传统文化和教育方式的知青老杆一样，都是完整的独立的自我，是启蒙者的形象，具有强烈的主体理性精神，感

情深沉、凝重、饱满，是反思着的自觉的主体。

很明显，第五代电影中的主体形象是"小我"之中有"大我"，往往有整个民族或一代人的支撑，是一种理性主体性或群体主体性。在新时期的文化语境中，第五代导演大多难免于一种强烈的民族身份焦虑，面对强势的西方现代性话语，他们深刻地反思本民族的文化痼结，热切地呼唤民族的复兴与振兴。《黄土地》对以老爹的形象为代表的"黄土地"文明的封闭、自足、僵化进行了沉重且沉痛的反思；《孩子王》中作为知识者代表的知青老杆对民族文化的反思，对教育方式的批判几乎让我们想起当年鲁迅笔下的狂人在古籍中看出"吃人"二字细节；《黑炮事件》中对时间的焦虑、对政治文化痼弊的反思，对现代性的追求，都能说明这一问题。

实际上，如果把影片中呈现的主体形象的主体性问题置入新时期/后新时期文化转型的语境中的话，不妨说，正如新时期文化的精神领袖李泽厚所主张的主体性代表了一种民族、国族为核心的"群体主体性"的觉醒一样，第五代电影也代表了一种"群体主体性"的自觉，而第六代电影则在"群体主体性"觉醒的基础上进一步走向"个体""感性"，代表了一种"个体主体性"的崛起。从第五代导演的"群体主体性"到第六代导演的"个体主体性"，大致应和了从新时期到后新时期的时代文化转型。

第六代导演的电影更加关注边缘人物的"灰色的人生"。他们把镜头对准了社会上或是个性独立、自我意识极强的先锋艺术家、摇滚乐手，或是一些普通的边缘生存者——小偷、歌女、妓女、民工、都市外乡人等。因而第六代导演的电影中的主体形象大多是平民和社会边缘人的形象，他们是一些历史的缺席者、晚生代、社会体制外的个体生存者。他们似乎没有远大理想，整日里为自己的衣食住行这些最基本的生存问题劳累奔波。他们游离于社会体制，按自己的无所谓的生活态度生活着。当然有时候，在他们冷漠的外表下也有着极度的内心焦虑，只是与第五代导演的群体焦虑、民族焦虑不同，他们的焦虑是个体的、感性的、只属于自己的。而与王朔电影中出现的那些"一点正经没有"的"顽主"们相比，他们远没有

顽主们在社会中活得游刃有余，潇洒自如，而是仿佛与社会格格不入。

所以严格地说，第六代导演影片中所呈现的主体形象并不是纯粹的平民或市民，而是浸透着知识分子意识的个体知识分子。这根本上的原因，在于第六代导演本身可以被看做"作为个人艺术家的第一代"[1]。也就是说第六代导演实际上也同样具有强烈的启蒙精神和知识分子身份意识，只是这是一种表现为自我意识觉醒的个体知识分子的"个体的启蒙"。正如张元在谈及自己的《北京杂种》时，认为这部影片表现的是一种"新人类"的"真正的文艺复兴式人格的复兴和个人怎样认识自己的复兴"。

第六代导演的这种"个体的启蒙"还表现在影片中常常出现的那种自我意识觉醒之后必然要承担痛苦与迷茫的个体形象——内向、敏感多疑，神经质，总是在寻找另一个自我。《月蚀》由一个女演员承担两个角色，其中一个女人听一个旁知的视角讲述另一个与自己很像的女人的故事，仿佛是看到了另一个自我的形象——镜像的自我。在偏于隐晦的影像风格的呈现中，她对另一个女性的关切、探究、同情颇具诡异莫测的神秘气息。《苏州河》是电影故事和电影中被叙述的故事的穿插叠合，也同样用一个演员饰两个角色——听叙述的和被叙述的。影片中出现的这种表达人格分裂或"双重自我"的现象无疑有着相当深刻的精神深度。《悬恋》的故事主要发生在精神病院；《邮差》表现变态窥视心理，通过极为风格化的影像语言深入到了一个"偷窥者"的内心世界：敏感、焦虑、自闭而又渴求与他人沟通。导演通过对其个人隐秘内心世界的理解和体验而成为人的深层精神世界的发现者。

与此相应的是第六代电影中常见的属于现代主义范畴的"寻找"和"流浪"的原型母题。很多影片，总是充满真诚执拗而苦涩的寻觅，展现了一种"在路上"的流浪的生存状态。他们寻找理想，寻找精神父亲"朱赫莱"（《长大成人》），寻找爱情或自己的另一半（《苏州河》《月蚀》），

[1] 郑洞天《"第六代"电影的文化意义》，载于《电影艺术》，2003年第1期。

寻找美好的童年记忆、失落的亲情友情（《牵牛花》《童年往事》）、寻找"自行车"、枪（《十七岁的单车》《寻枪》）等。《周末情人》中的那些年轻人，仿佛总是在路上，生活困窘，居无定所，而且他们总是若有所思地在寻找着什么。《头发乱了》的女主人公叶童，最后既离开让她入迷的摇滚乐队（感性欲求），也离开警察（理性秩序），继续她"在路上"的人生旅程。《头发乱了》和《北京杂种》中的乐队，总是不停地寻找着排练场所。

也许正是在这种意义上，戴锦华认为："不同于某些后现代论者乐观而武断的想象，在笔者看来，现有的第六代作品多少带有某些现代主义间或可以称之为'新启蒙'的文化特征。"[1] 所以，在很大的程度上我们不妨说，第六代称得上是中国电影中真正的现代主义（而非"伪现代派"），是一种深化了的、离弃了理性、群体之后的自我担当的个体性的现代主义。

价值的承诺或担当：
历史意识、国族想象与个体记忆、现实关怀

第五代导演喜欢历史题材，大多面向过去。虽然他们其实并非那段历史的主人或亲历者（除了陈凯歌拍了知青题材的《孩子王》外，其他第五代导演基本未拍属于他们之历史的红卫兵、知青生活），但沉重的历史责任感，张扬的主体意识使得他们进入一种假想的历史主体的中心位置。即使像《风月》这样的"吟风弄月"之作，也不忘历史叙述，导演陈凯歌也要把人物的个人情感纠葛与中国近代史的变迁沉浮缝合在一起。

《霸王别姬》主题繁复，时间跨度极大，对一种文化的历史变迁表达了强烈的关注。它以中国五十年的历史为背景，既表现人性的迷恋与背

[1] 《隐形书写》，戴锦华著，江苏人民出版社，1999，第156页。

叛，更是一曲传统文化的挽歌。《活着》通过富贵这一小人物的历史遭际，同样折射了20世纪中国现代历史的变迁，从而呈现出"历史中的个体"。《荆轲刺秦王》试图借助对历史的演义讲述关于权力异化的寓言。一以贯之的是对秦王之人格分裂和异化的哲理思考，影片结构性很强，是导演对历史进行重新观照和结构的结果，然而负荷过重且不乏混乱。

总之，第五代影片大体上是一种宏大的历史叙述，是对民族、国家历史的想象和叙述，即使叙述个人的事情，其象征隐喻内涵又使之超越了个体。所以，第五代导演的影片仿佛正是应验了杰姆逊的论述："所有第三世界的本文均带有寓言性和特殊性：我们应该把这些本文当作民族寓言来阅读，特别是当它的形式是从占主导地位的西方表达形式的机制——例如小说——上发展起来的。""第三世界的本文，甚至那些看起来好像是关于个人和力比多趋力的本文，总是以民族寓言的形式来投射一种政治：关于个人命运的故事包含着第三世界的大众文化和社会受到冲击的寓言。"[1]

相形之下，第六代导演更像是"历史的缺席者"，甚至是自觉的缺席者和被放逐者。他们的作品没有第五代那种强烈的历史意识。不多的几部叙说历史的电影，则是一种纯粹个人化了的叙说，是个人野史、心灵史性质的历史叙述。

如《阳光灿烂的日子》影片的主体结构建立在对少年往事的回忆和叙述之上。但不同于第四代、第五代导演社会政治视角观照之下的"伤痕"或"反思"意涵，影片以极为个性化的表达方式，对青春进行了诗化的叙说，表达了对过去时光的依恋与怀旧。影片中，成长中的生命冲动、至诚至真的青春萌动的心灵感受、自恋与自卑的胶结、成长的困惑与烦恼、无望苦涩的初恋苦果等构成一部意味隽永的"青春残酷物语"。显然，影片超越了对"文革"那段历史的简单的价值评判，而是对之作了诗意化的艺术

[1] 杰姆逊《处于跨国资本主义时代中的第三世界文学》，见于《新历史主义与文学批评》，张京媛主编，北京大学出版社，1993，第235—239页。

表现。那段历史似乎成了一个纯粹的审美对象。影片出色地表现了已逝的青春记忆的那种飘忽、迷茫、充满不确定性的诗意。

从意识形态分析的角度看，《阳光灿烂的日子》实际上反映了一代人试图进入历史，成为话语主体的强烈愿望。在当年，他们是被人忽视的一族，他们是在大人们不在的时候才"猴子称霸王"的。马小军潜入别人家里，堂而皇之地以主人自居也是这种心态的一种反映。《阳光灿烂的日子》描写的正是他们这一代所经历的"文革"，或者说他们眼中的"文革"，不以他们为主体的"文革"。对他们来说，正是对过去进行重新审视，甚至以某种理想化的方式将之诗意化和美化，才能完成他们当下的身份确认。

就此而言，《阳光灿烂的日子》是一部关于成长的寓言，是青春的呓语或抒情诗。

胡雪杨的《牵牛花》以童年视角看那个过去年代和成人社会，总体色彩是黑白灰，视角是低机位的，童年记忆则是扑朔迷离而又诗意朦胧，像一场白日梦，很多事件也是遵循回忆的原则保留着其朦胧暗昧。正如导演在《导演阐述》中说的，对于那段历史，"我们的记忆是那么清晰而认识却是模糊的"[1]。《周末情人》是以叙述者李欣的口气在回忆中开始叙述的。《长大成人》也是一种自知的视角，叙述者的回忆从1976年的那一场大地震开始，事件、人物扑朔迷离，时断时续，时隐时现，也颇为"不可靠"。王小帅的《青红》称得上是为一代人的精神成长立传。影片传达的是一种"我们从哪里来，我们是谁""谁曾经是我"的现代主义式的命题。影片细致传神地表现了年轻人期望冲破命运的种种无望努力，以及以他们的父母亲为代表的成人社会对他们的控制和限定。就像王小帅自述的那样："在那个时候，人的自我意识和时代环境的冲突，以及人的求生意志是非常戏剧化：朦胧的自我意识已经产生，却不能掌控自己，大的环境是不确定的，

[1] 胡雪杨《〈牵牛花〉导演阐述》，载于《北京电影学院学报》，1995年第1期。

自己也是不确定的。"

贾樟柯的充满历史感的《站台》"将个人的记忆书写于银幕",是20世纪70年代生人为自己所作的历史书写,成为一代人集体形象的体现,充满沉重的自怜自叹,但又有一种豁达的承担。

对当下现实的观照和承担更是第六代导演的重要价值取向。如王小帅的《扁担·姑娘》描写了一批城市外来者的生存状况。影片描写了他们之间复杂的、原生态的关系,却颇具存在主义意味——被抛入的存在、偶然的结识、为衣食的奔波、生存竞争、弱肉强食、个体的渺小无助。影片既有客观审视的冷峻和淡漠,也体现出导演特有的人性关怀,常常隐现不无悲怆的人道主义温情和浓郁的主观性色彩。

这种当下与现实的价值取向也使得他们的影片拍制追求一种"现场感"的传达。比如贾樟柯对于现场拍摄所蕴含的无限可能性极为自觉,他曾回忆自己拍摄《小武》时的想法:"我意识到自己的这次工作经历将会是一次在拍摄现场的探险——经验告诉我:当你在一个活生生的现场实景里进行拍摄的时候,往往会有很多的意外,同时也会产生出各种各样的可能性。"[1] 有论者指出,其电影是"通过一种接近于社会人类学'田野工作'的手法产生的。这一方法的主要组成部分是一种自觉的'现场'感。用新纪录运动领袖和'现场'美学的主要发言人吴文光的话说,'现场'就是'现在时'和'在场'。"[2] 对于这种现场感的强化,不少导演是通过有意识地暴露摄影机来实现的,如《妈妈》《苏州河》《小武》《月蚀》等。这使得电影影像具有一种生机勃勃的当下性,从而使电影制作者主体与观众一起,都成为直接或间接的"目击者"和参与者。

[1] 《一个来自中国基层民间的导演》(林旭东与贾樟柯的访谈),载于《今天》,1999年第3期。

[2] 张真《废墟上的建构:新都市电影探索》,载于《山花》,2003年第3期。吴文光的思考还可参见他主编的《现场》一书,天津社会科学出版社,2000,第274页。

话语重构：寓言化象征与拼贴、解构、感觉还原

田壮壮曾说过：拍电影"重要的不是外在的所谓'形似'，而是内在的'神似'，它是民族精神具体到民族个人身上的灵魂"，也就是说，必须体现出"本民族千百年来不断自我塑造的特殊心理素质的内涵与外延"。陈凯歌则一直自认为是"文化工作者"而非单纯意义上的电影导演，他说："与其说我是一个电影导演，我宁愿说自己是一个文化工作者——用电影表达自己对文化的思考，却是我的一种自觉选择。"[1]从上述导演自述可以发现第五代导演之拍电影是有着异常宏大的主题追求和非常强烈自觉的主体愿望的。

电影《一个和八个》就是一个颇有意味的过程的展示："一个"与"八个"从相持相抗到最后"一个"以其民族的号召力和光明磊落的个人魅力感染了"八个"，从而统一在抗战的民族主题上。《黄土地》的叙事有其缝隙，结尾透出了虚弱无力——憨憨之逆流而动，显得极为弱小，慢镜头的表现，更让人觉得虚虚实实，真真假假。但其基本叙述框架还是一个启蒙和拯救的模式。《站直啰，别趴下》也是一个封闭式的空间结构。在空间结构中隐喻了三种意识形态冲突的寓意。《黑炮事件》与《错位》以荒诞的外在形态，表达深刻的文化反思与文化批判的意向。《红高粱》有两个叙述层面，是两个"成长仪式"的叠合：一是个人成长仪式；一是民族再生的仪式。这两个仪式在最后那个著名的镜头中合而为一：在火光冲天的背景中，我爸爸拉着我爷爷的手，我爷爷顶天而立（地上则躺着作为仪式的"牺牲品"的我奶奶），似凤凰之涅槃。《孩子王》对传统文化的怪圈进行了深刻的反思和批判。影片中那些怪异的视觉造型，"孩子王"的那些让人匪夷所思的行为都诱发观众的象征型思维。

象征可以简洁地定义为"某种东西的含义大于其本身"。作为一种有着

[1] 《银幕上的寻梦人——陈凯歌访谈录》，见于《90年代的第五代》，杨远婴等主编，中国传媒大学出版社，2000，第271页。

明显的意识形态目的的话语方式，象征是一种现代主义式冲动的结果：它追求意义大于形象或结构本身，追求一种意在言外的效果，内涵层要远远大于叙述层。

与此相应，第五代偏重于大型的有着浓郁的文化历史沉积的象征性意象的营造。而营造意象的方法常常是通过视觉造型的强化——如静态造型和构图（呆照、意象的复现），音乐的强化，色彩的大写意等。大到黄土地、太阳、大海、高粱地这些浓郁的大色块物象，小到一些小道具，比如翠巧或我奶奶的红头巾、红棉袄等，都在影片整体的表意体系之内，获得了象征性寓意。

如果说《黄土地》为了表现黄土地的浑厚凝重而进行了一种大写意风格的构图的话，《黑炮事件》的画面构图则体现出鲜明的表现主义风格。影片中，工作服、工地的黄色，出事之后的红色，开会时黑白对比的高调摄影，都让人感到某种荒诞和不真实的格调氛围。也就是说，第五代视觉造型的用意在于引发观众的思考，诱导观众去思考和体会某种"画外之意"。

从某种角度看，这也是一种典型的寓言化写作方式。杰姆逊说："所谓寓言性就是说表面的故事总是含有另外一个隐秘的意义。……寓言的意思就是从思想观念的角度重新讲或再写一个故事。"[1]

也正是在这种意义上，第五代导演的电影被人称作"自传民族志"："第五代导演在毫不留情的文化批评中，形成了自己独特的风格：一种'自传民族志'。中国的民族电影是民族的自我反观。这一时期的代表作，如《老井》《黄土地》《大阅兵》《孩子王》《红高粱》《边走边唱》，都是在杰姆逊所界定的那种意义上的、中国的深刻的民族寓言。这些影片的独特风格对于把中国想象成并描绘为一个共同体具有重要意义。"[2]

[1] 《后现代主义与文化理论》，杰姆逊著，陕西师范大学出版社，1986，第118页。
[2] 鲁晓鹏《中国电影一百年（1896—1996）与跨国电影研究：一个历史导引》，见于《文化镜像诗学》，天津人民出版社，2002，第69页。

第六代导演则对于自己与第五代导演的不同有着十分清醒的认识。张元说过："寓言故事是第五代的主体，他们能把历史写成寓言很不简单，而且那么精彩地去叙述。然而对我来说，我只有客观，客观对我太重要了，我每天都在注意身边事，稍远一点我就看不到了。"[1] 王小帅则说过："拍这部电影（指《冬春的日子》）就像写我们自己的日记。"

所以在第六代导演这里，有时是一种拼贴式的叙事风格，如杂乱的堆砌、瞬间的影像、无定形的情绪、叙事性的场景、类似青春白日梦的残片和不可靠的叙述，有关青春残酷和自恋、自怜自怨的故事。与此相应，他们电影的故事是开放性的、不完整的、真真假假的。如《周末情人》结尾亦虚亦实、真假难辨的开放性和不定性；《阳光灿烂的日子》里对叙述的自我解构，对叙述主体的怀疑和非确定性；《苏州河》《月蚀》对叙述行为的有意凸现等。

另外一些第六代电影则把镜头转向非主流社会的小人物，回到了对一种日常生活的状态和普通人的心态的纪实性表现。他们反感并否弃主流电影中那些夸饰的、光鲜亮丽的英雄人物的表现方式，认为现在电影有很多空白没有人填补，中国普通老百姓的真实生活状态、他们的希望没有得到表现。而只有关注他们才是对中国命运的关注。

毫无疑问，早期第六代导演（如王小帅、张元、管虎、娄烨、何建明等）的个人化、边缘化取向和过于强烈的自我意识与广大普通民众是有疏离感的，但随着20世纪90年代全球化背景和市场化进程的进一步加速，他们也自觉或不自觉地相应调整了策略。在很大程度上，他们采取的是一种隐蔽自我但又不是完全放弃自我的客观化的策略，即继续凸显纪实性风格和客观化纪录，但并不放弃自我的体验和个人经验的视角。这样糅合或折中的结果，是他们的影片常常呈现为"照相式的写实风格与抽象式的表现

[1] 参见《张元访谈录》，载于《电影故事》，1993年5期。

风格的混合"[1]。如张元在《妈妈》这部纪实风格的虚构性故事片中，插进摄影机对主人公"妈妈"采访的镜头——妈妈面对镜头直接倾诉，这对故事的完整性、剧情片的惯例是一次有意的颠覆，因为影片强化了随机采访的纪录片风格。

第六代导演通过纪实风格与感觉还原的方法彻底解构了第五代导演营造象征性意象的深度模式。他们切入感觉，凸现生活状态，影片中尽是生活的一些原生态表象的客观呈现，是一种如流水账似的，没有额外的象征意义的生活表象的罗列或杂乱堆积。有时则还有意加进一些肮脏的、不规则的物象，如《周末情人》快结束时画面上出现了一堆刺目的垃圾。这种有意的亵渎与粗鄙化也是对优雅纯净艺术风格和深度模式的一种打破。很明显，像《北京杂种》《周末情人》等影片所表现出来的这种"碎片式"的影像风格，并不诱发观众的理性深度思考，而是一种感觉的全面的还原，它直接作用于观众的感性视听觉。因为感觉、感性与理性相对，是初级阶段的、感性外观的、浅表的，当然它是一种生命的直接存在，与生命本真有着更为直接的关联。

第六代导演在叙述上的游戏、自我消解似乎也是针对第五代导演的象征建构模式。像《阳光灿烂的日子》《月蚀》《苏州河》《梦幻田园》等影片所表现出来的那种飘忽朦胧的诗意，那种叙述的不定性和自我矛盾性，结尾的开放性等，无疑都隐含了第六代导演价值观念的变异。

美学风格的变异：从影像造型美学到纪实追求

新时期以来第四代、第五代、第六代导演都对纪实美学有过不同程度

[1] 张颐武《后新时期中国电影：分裂的挑战》，见于《当代电影理论文选》，北京广播学院出版社，2000。

的追求，但坚持的时间和彻底性有所不同。第四代导演虽然以巴赞的"长镜头"理论和纪实性追求为旗帜，但他们的纪实性追求并不彻底。在骨子里，第四代导演颇有些象征和唯美倾向，再加上几乎是先天秉有的忧国忧民的集体无意识、中国人特有的诗性精神与理想主义，他们几乎很快就离开了纪实追求，而回到象征、寄托、表现与抒情。

第五代导演更是以对象征化（往往通过造型、定格、复现的意象、音乐的强化、色彩的渲染和写意等手段来完成）的追求为其重要特色。究其底，无论第四代还是第五代，都是主体意识觉醒，主体性极强的一代，他们总是要抒情、表意、总要把主体情感投射到对象物上，从而建构起象征的模式，因而新时期以来的纪实美学潮流颇为令人遗憾地在第五代导演手上终止了。[1]

第四代、第五代导演在"电影语言现代化"上一个重要贡献是对影像之视觉造型功能的强化，这实际上与他们强大的主体意识、强烈的抒情和表现的欲望是相辅相成的。一般而言，视觉造型美学的追求会导致连贯的叙事情节的中断，画面则仿佛独立出来，成为一个具有独立美学价值的审美对象，从而凸显了抒情和表现的功能。特别是一些写意性的段落，如《黄土地》中的"腰鼓""求雨"，《红高粱》中的"颠轿""喝酒"等段落。但这些具有一定独立的象征性审美价值的表意性、抒情性段落并没有影响第四代、第五代电影之总体的叙述性框架的完整。他们的影片在叙述结构和形态上，基本上是封闭的，圆圈式的，起承转合非常之完整。如《黄土地》，尽管情节性不强，戏剧化冲突不激烈，但比之于第六代电影要完整得多：一个外来者，进入一个封闭自足的家庭，使之发生了一些变化，泛起了阵阵涟漪，但他离开了，一切依旧，日常化的悲剧照常发生，他又回来了，憨憨向他跑去，一线希望重又泛起。因而就总体而言，第四代、第五代电影骨子里还是一种戏剧

[1] 关于新时期纪实美学潮流的详细论述参见笔者与郭涛合作的文章《论新时期以来的影视纪实美学潮流》，载于《电影艺术》，2005年第6期。

性的电影，比如说《黄土地》，顾青与老爹、顾青与翠巧、老爹与翠巧之间还是充满着或紧张或深藏不露、引而不发的紧张关系的。只是这些戏剧性冲突被弱化了，稀释了，拉长了，被视觉造型掩盖了。

第六代电影以一种纪实性的风格呈现出个体生存状态，他们经常使用如同期录音、跟镜头、实景拍摄、长镜头等手法强化影片的纪实风格。

《小武》是一部"虚构的纪实影片"，它的故事、人物是虚构的，但手法是纪实的，生活与社会环境是真实的。影片最能打动人的正是一种不虚饰的纪实精神，在客观冷静中尊重现实和现实生活中的小人物的人道力量，浓郁质朴的生活气息。正如法国《电影手册》杂志所评价的："他的创作手法摆脱了中国电影的常规，他的影片表明了中国电影的复兴和活力。"这部影片正是贾樟柯实践自己的主张，对前一代导演实施反抗和突围的作品。也如其所言，影片试图"以老老实实的态度来记录这个年代变化的影像，反映当下氛围"。

在镜头语言上，《小武》体现了导演忠实于生活的客观纪实态度，也体现了对片中人物的尊重。摄影机镜头大都为平视，很少大俯大仰的特殊角度，也不用广角镜头和长焦距镜头，与普通人日常生活中的视角基本相当。不少场景的拍摄还运用了长镜头手法，如小武与梅梅坐在床上交谈的那场戏，就是一个没有分切镜头，也没有正反打特写的长镜头，很好地表现了他们的情感交流。在声音的运用上，影片中的对话几乎全用方言，再加之流行歌曲（有声源的音乐）的运用，实现了对现实生活的真实还原，营造出蕴含丰富的环境氛围和生活气息。影片以非职业化的表演为特色，角色大都是由非职业演员扮演。但这些非职业演员却演出了生活的本色。

第六代导演浮出水面之后，仍延续了对这种纪实美学风格的追求。

《十七岁的单车》是王小帅的转型之作。影片阳光明媚，充满青春气息，一扫以往影片中沉闷、压抑、灰暗的气氛格调，属于中国并不多见的青春片。《十七岁的单车》在叙事上有一种"少年老成"的气息。影片采用了一种线性的叙事手法，影像风格则是比较明朗的纪实风格。影片也有使人不

易察觉的日常生活中的细小的戏剧性的营造，这些都使得影片流畅、通脱、富于当下生活气息。影片同时关注城市中的外来者和原住者，并使他们之间发生关系，互相审视，故而也折射出更为开阔的生活面。

《卡拉是条狗》以悲天悯人的沉静和大度去发现那种掩藏在小人物生命中的真实的人格尊严，别有一种"冷峻的荒凉与绝望"。[1]

《可可西里》也以纪实的风格，原生态式地呈现出可可西里一带严峻的大自然风貌。但实际上，《可可西里》在纪实的外观之下，蕴含了相当的戏剧化的细节（包括镜头语言）和结构的张力，这也是第六代导演面对市场的一种自觉选择。

总之，第六代导演的进入影坛，是以对第五代导演行告别礼，且以对他们的反叛和突围的姿态而完成自己的成年式的。这种突围表现为对历史寓言化书写的疏离，对宏大历史叙事的摒弃，回到个体化的叙事。对于他们，无论是关注个体还是注重商业利润，乃至以纪实手段进行个体生命状态的表达，都表征了与第五代迥乎不同的影像策略。

因此，第六代的纪实美学追求，既有历史的承续，更有一种现实的关怀。相比而言，他们比第五代拥有更大的文化选择空间，在文化担当方面也呈现为更多元、更具当下性的价值取向。

焦虑与突围表演：在市场与全球化语境中

事实上，无论第五代导演与第六代导演之间有何等之差异，他们都已经或者正在走出作为历史现象的特定历史阶段；而在他们走上国际舞台，

[1] 正如倪震在比较路学长在《卡拉是条狗》中的写实与第四代的写实的差异时所指出的："路学长的写实与第四代有本质的区别。第四代抒情纪实主义昭示着脉脉温情和光明的结局，而路学长的人与狗的世界，充满着冷峻的荒凉和绝望。"（《荒原上的徘徊者》，载于《当代电影》，2003年第3期）

走出"地下",进入市场之后,共同面对的严峻的问题,都是如何在市场的这把双刃剑的挥舞中,在全球化的现实语境中,在艺术追求与商业效应、人文精神与市场意识等二元对立之中把握住一种适度的张力的问题。作为两个重要的导演群体中的电影人个体,他们还在各自作出努力。无论是张艺谋式的大片还是后五代与第六代的小制作艺术片,都是探求中国电影发展之路的坚实步子。

第五代导演:群体分化与大片策略的限度

第五代导演群体的分化是显而易见的。

在第五代导演群体的市场化转型中,张艺谋是最为游刃有余的,陈凯歌则常常呈现出"夹生"的状态,电影表意常常显得有些不伦不类。他后期的影片既反映了文化转型的一些趋向(如视觉奇观化、投合西方的"后殖民"倾向、时代背景的淡化、叙事性的增强等),同时又顽固地保留了第五代的一些理想(如历史感的追求、寓言化的表意策略)。不过他们共同的策略,似乎都是一种大片策略,从《荆轲刺秦王》《英雄》到《十面埋伏》《无极》都是如此。这与张艺谋、陈凯歌他们功成名就,早已取得国际性的声誉,能够轻而易举地从国内外不同途径获得巨额拍片资金的现实有关。但在中国电影生产的现实中,这种张艺谋式的商业化操作模式对于大多数导演来说显然不具备可模仿性。

除了张艺谋、陈凯歌的大片型电影拍制,其他第五代电影人也在一个风云变幻的文化转型时代各显神通,踏踏实实做自己的工作。

在电影批评界一直有一个"后五代"的说法——原指包括黄建新、孙周、何平、宁瀛、李少红等在内的一批导演,他们大多毕业于电影学院,与陈凯歌、张艺谋等为同学,但步入影坛又大多晚于张艺谋、陈凯歌、张军钊、田壮壮、吴子牛等。"后五代"属于广义上的第五代电影创作群体。他们与第五代导演有着一脉相承的艺术理想和价值追求(如人文关怀、历史反思、宏大叙事等),但又有自己的独特性,如黄建新的现实关怀和荒诞

品格，孙周、夏刚的平民视角，宁瀛的纪实风格等。而当他们步入影坛，独立执导之时，正值中国社会和文化的巨大转型，他们的作品日趋呈现出与陈凯歌、张艺谋等"正统"第五代不尽相同的特点。有的转向电视剧创作而引人注目，如吴子牛、李少红、胡玫。这之中，李少红以《大明宫词》《橘子红了》为代表，在电视剧创作中开创了一种独特的，切合时代之视觉文化转型的"文人化风格"[1]（诸如莎士比亚化的台词，关注对于历史的个人感受的抒情性表现，服装、道具、美术、画面的视觉奇观化效果等）。

进入新世纪以来，第五代的几位重要的摄影师纷纷开始投拍自己的电影，如顾长卫拍《孔雀》，吕乐拍《美人草》，侯咏拍《茉莉花开》。他们也构成"后五代"内部一股不容忽视的创作力量，形成了中国影坛一个富有意味的文化现象。他们的创作丰富了第五代的艺术实践，给长期低迷的中国影坛注入了新的活力。他们采取的小成本、艺术电影策略，更是对大片模式的积极的补充和调整。

第六代："艺术电影"与商业片的两难

第六代导演总的来说是采取小制作的艺术片策略。一些导演浮出地表之后，一时之间也不能适应那种必须兼顾市场的创作状态，有的创作出明显低于自己的水平线的作品。

浮出水面的第六代电影，呈现出不同的创作取向。

有的影片继续叙述成长主题，回顾成长经历，关注父子关系问题等，如《向日葵》《青红》等。其中，王小帅的《青红》有其独到之处。虽然这部影片作为一部文艺片不可能拯救票房，但它毕竟为一代人立传，为一个时代留影，给当下人以念想和回忆，既表征了第六代导演的种种超越自己的努力意向，也应和了时代文化的精神氛围。在文化功能上，《青红》与《孔雀》《美人草》有相近之处。但比较而言，《青红》更为纯粹，更具有

[1] 有关论述详请参见拙著《当代中国影视文化研究》，北京大学出版社，2004，第28—31页。

强烈的精神性，更少时代消费气氛的濡染，这种精神性有赖于影像风格的原生朴素、叙事的直接明快而生成。虽然王小帅在影片中叙事的功力，可能还是要弱于顾长卫在《孔雀》中的上佳表现，但至少没有《美人草》的俗艳和时尚气息。

有的影片进一步离弃极端个人化和边缘化的姿态，积极地回归现实，如《十七岁的单车》《世界》《卡拉是条狗》《租期》等。《十七岁的单车》中与对现实的关注相和谐的影像纪实风格已经明显不同于王小帅在《冬春的日子》中表现出的沉闷冗长、极端风格化和个性化，似乎有意颠覆观众的世俗化审美期待的纪实风格，在冷静客观中蕴含有深沉而豁达的现实主义精神与人道同情。

另一些影片则进一步打开了影响与借鉴的广阔视野，不再像早期第六代导演那样仅仅沉浸在欧洲艺术电影的褊狭理想中。《走到底》《寻枪》《花眼》《蓝色爱情》《非常夏日》等，则更多了一些好莱坞电影的影响痕迹。《十七岁的单车》在艺术影响的接受上，也可发现新好莱坞青春类型片、意大利新现实主义、伊朗新电影等综合性影响的模糊痕迹。《寻枪》在"前卫艺术与通俗艺术、批判意识与世俗意识、艺术性与商业性之间找到了平衡点"[1]，《可可西里》也与此相似，而且影片还在纪实性风格外观与含而不露的戏剧性张力之间达成了在第六代电影中颇为难得的平衡。

当然，也有些第六代导演似乎不能适应市场化，在先锋性与世俗化、艺术性与商业性等二元对立之间没能寻找到平衡点，很长时间处在磨合期之中。如《紫蝴蝶》（2003）基本上还是以前奠定的创作意向的延伸。正如导演娄烨在众多批评中的自我辩解："那个时代的人所遇到的麻烦跟我们现在的人是一样的"。[2] 这其实是导演个体对历史的极为主观化的理解和刻意复杂化的叙述，流露出明显的"作者电影"、艺术电影的深层情结。

[1] 梁明、张颖《超越艺术与商业的两难》，载于《当代电影》，2002年第3期。

[2] 转引自《看得见的影像》，程青松著，上海三联书店，2004，第8页。

也许，比起张艺谋的游刃有余，陈凯歌的大气沉雄，冯小刚的雅俗共赏、八面玲珑，第六代导演还有很长的路要走。但未来是属于他们的。

不管怎样，作为中国电影创作主力的第五代、第六代导演还将继续前行。

喜剧电影：
类型特征、青年文化性与意识形态症候

背景：喜剧的兴盛与喜剧传统的悖论

　　新世纪以来，在声势浩大的大片浪潮的挤压之下，小成本喜剧《疯狂的石头》凭借着与大片截然不同但同样成功的盈利模式，引发了一场持久不衰的中小成本喜剧拍摄浪潮。尤其是近几年，从《失恋33天》，到《泰囧》，到《西游降魔篇》，再到《北京遇上西雅图》，接踵而至的优秀喜剧电影及其带来的票房奇迹，引人侧目，让人惊喜也发人深省，甚至成为一个时期的社会热点话题。不夸张地说，近几年小成本喜剧电影的风头已经盖过了新世纪以来的"大片"现象！喜剧在中国电影产业和文化领域中重得重要性的现象正一步步凸显出来。正像中国电影的票房市场深不可测，屡屡创造人间奇迹一样，喜剧电影的市场和强大的文化建设功能，其前景也是不可限量的。

　　大致可以说，在当下与大片分庭抗礼的中小成本电影市场中，喜剧占了一多半。这堪称是一个小成本喜剧的时代，在大片拯救了中国电影的票房之后问题渐显的背景下，喜剧电影凭借着题材的亲民化、时尚化、偶像化，情节安排的喜剧化，内容的轻松，剧作、表演的灵活等优势在众多类型中脱颖而出。

但就中国电影史而言，喜剧电影一直并不繁盛。20世纪上半叶有过"早期滑稽短片""软性电影"，"孤岛时期"和20世纪40年代末市民喜剧创作的高潮，也留下大量的经典喜剧电影，但大体而言，那种凸显纯粹娱乐功能的喜剧一直是没有成为主流的。尤其是新中国成立以来，喜剧创作的禁忌和雷池日益增多，喜剧意识渐淡，"讽刺性喜剧"昙花一现，"歌颂性喜剧""轻喜剧"则蜻蜓点水而已。

这种情况当然也有传统文化的渊源。中国文化传统一直对文学艺术有着严苛的要求和禁忌。孔子不但自己"不语怪力乱神"，还以"文质彬彬""思无邪""乐而不淫""哀而不伤""不偏不倚"之类"中庸"之道来要求"君子"和文艺。而他对中国人文化性格的形成具有原型性意义，其思想"构成了这个民族的某种共同的心理状态和性格特征""并积淀和转化为一种文化—心理结构"（李泽厚语）。就此而言，中国文化在一定程度上是"喜感"不足的文化。而从近现代中国文艺思潮来看，以"焦虑""悲凉"为美学风格主潮的20世纪中国现代文艺也不鼓励喜剧（也许，20世纪对于中国来说太灾难深重了，中国人又怎么喜得起来？）。著名的"巴、老、茅"没有一个是喜剧作家（老舍略有一点京味幽默），张天翼等喜剧作家最后则从创作喜剧改为创作儿童文学了。

从某种角度看，中国喜剧的流脉所幸在港台电影中有大量留存和超级发挥。不夸张地说，香港喜剧是"喜你没商量"！20世纪80年代，从逐渐进入内地的香港喜剧电影中我们惊奇地发现了大陆轻喜剧之外的另类无厘头打闹喜剧的存在：这些影片"嬉笑怒骂""无厘头"，而且常常"俗不可耐"，更不刻意追求社会教化意义。

改革开放之后，港台电影文化影响的进入，美国电影影响的重启，使得喜剧创作的类型、风格越来越丰富多元了。而随着改革开放的深入和时代的大众文化转型，喜剧越来越受到欢迎是一个不争的事实。中国率先成熟的电影类型"贺岁片"即以喜剧为主体，而贺岁档电影票房则撑起了每年中国电影市场全年票房的几乎一多半。

近年中小成本喜剧电影的亚类型态势

新世纪以来,许多中小成本电影呈现出明显的喜剧化倾向,成为一种具有中国特色的中小成本喜剧类型片。

在中小成本喜剧这一大的概念(基本上相当于一种大的类型)下有几个亚类型较为突出:温情都市爱情喜剧、黑色幽默喜剧、戏说古装喜剧等。这三种小成本喜剧在叙事上均已形成了某种亚类型性。

其一是温情都市爱情喜剧。这类影片风格温情而影像时尚流丽,故事大多发生在大都市,表现白领、职场生活,多为爱情题材的轻喜剧片,如《爱情呼叫转移》《命运呼叫转移》《窈窕绅士》《夜·上海》《全城热恋》《全球热恋》《非常完美》《爱情36计》《桃花运》《爱情左右》《游龙戏凤》《女人不坏》《第601个电话》《完美爱情》《杜拉拉升职记》《第101次求婚》,以及创造中国小成本电影票房新纪录的《失恋33天》《北京遇上西雅图》等。

这类喜剧在叙事上一般都有一个完美的结局,在此之前主人公则历尽各种艰辛去争取心目中的真爱。为了吸引眼球并且讲述多种爱情观,有些影片采取"糖葫芦"式结构,用一个人作为主线,穿插多段感情经历(如《爱情呼叫转移》);有的以追寻真爱为主线将不同状态下的"问题情侣"进行堆砌(如《全城热恋》《全球热恋》);有的将善意的戏谑与技巧的诙谐相融合来演绎当下都市男女的价值观、人生观、爱情观等,用都市男女间啼笑皆非的纠葛来调侃爱情、婚姻以及人的各种欲望(如《非常完美》《爱情36计》)。这一类喜剧将镜头对准社会各阶层,尤其是白领、金领阶层的青年人,以浪漫的轻喜剧化的故事表现当下都市、职场生活,影片影像光鲜亮丽,风格时尚温情,表现出较好的视听效果,实际上超越了严酷的现实生活,折射了进入社会或即将进入社会的年轻人的白日梦。

其二是黑色喜剧(平民喜剧),如《疯狂的石头》《疯狂的赛车》《斗牛》《走着瞧》《杀生》《黄金大劫案》《厨子戏子痞子》等。这些影片一般

会人物冲突激烈，情节起伏跌宕，节奏明快，各种笑料包袱层出不穷（如方言的运用，对现实的嘲讽等），并且常常借此表现一些严肃的话题，使得疯狂的背后有几分严肃和清醒，不乏现实指涉。《疯狂的石头》堪称这类喜剧片的代表及始作俑者。影片以多线快速展开而天衣无缝的剧情，流畅的视听语言效果，地道的方言特色，精彩到位的表演、难得的"川味"黑色幽默，创造了2006年电影市场的奇迹，引领了一种亚类型电影的兴盛。2013年创造华语电影票房新奇迹的《泰囧》大体属于这一亚类型，或者说是这一亚类型与第一类"都市温情喜剧"的混合。

新世纪以来"这种以小人物为中心、犯罪行为为线索、社会现象为背景、复线叙事结构、荒诞性为特征的'黑色喜剧'正在成为一种流行形态，并在观众群中形成对一种电影类型的期待观看。"[1] 在这些影片中我们不难看到盖·里奇、科恩兄弟、大卫·林奇的影片痕迹，更有来自以周星驰喜剧为代表的"无厘头"香港喜剧片的影响。有论者称这一类影片为"受'港味'影响的'好看的电影'"：节奏快，多线推进，噱头密集，反映了香港电影文化的"北进"。[2]

其三是戏说风格的古装喜剧。这类影片表演夸张、风格恶搞、娱乐性强，如《刀见笑》《隋朝来客》《十全九美》《我的唐朝兄弟》《大电影之数百亿》《天下第二》《大内密探灵灵狗》《追影》《熊猫大侠》《三枪拍案惊奇》等。

这类戏说风格的喜剧是对历史的娱乐化，是将历史游戏化、寓言化，满足了大众颠覆一切权威的文化心理。古装只是为了逃避现实和嬉笑打闹的方便。影片中的各个朝代的历史背景往往不必具有真实性，而只是一个假定性情景，是一个可以忽略其具体性的历史真空。这类影片同样"港

[1]　《2009中国电影艺术报告》，中国电影家协会理论评论工作委员会编，中国电影出版社，2009，第21页。

[2]　赵卫防《固守和北进——对新世纪以来香港电影和内地电影美学互动的思考》，见于《跨文化语境的中国电影——当代电影艺术回顾与展望》，丁亚平等主编，中国电影出版社，2009。

味"十足，往往采用每两分钟让观众笑一笑的叙事策略，将古装故事，现代人物表演，爱情元素，无厘头风格杂糅起来，创造了良好的票房市场。

近年小成本喜剧往往以快速变化的影像组成视听连续之流：高强度、高饱和的能指符号，画面、音响的表意有时成为一种漂移、破碎、零乱、不固定、非能指与所指约定俗成结合的表意方式，已经超越了索绪尔意义上语言符号的记号系统。它们在叙事上也呈现出某些共同特点，如结构多变灵活，或者是一条主线多条副线交错快速推动叙事的展开；或者是"麻辣烫式"的结构，内容稀薄，人物众多，反复叙述相近的故事；视听语言活泼，镜头转换快、细碎，剪辑轻快跳跃，明星客串多，极大地迎合了越来越年轻化甚至低龄化的观影人群。

从类型的角度看，古典好莱坞之后，世界电影发展的趋势可以说是类型边界的不断模糊，此类小成本喜剧电影也有着明显的类型杂糅的特点，往往是一些综合杂糅多种类型的反类型电影、"超级类型电影"。

告别"第六代"：喜剧电影的青年文化性之一

当下中小成本喜剧电影具有鲜明的"青年文化性"，但又是一种有着独特的时代性特点的青年文化性。其定位有两个不同的对象可作参照：一是20世纪90年代以第六代导演（大体是"60后"）为代表的精英意识很强的青年文化性；二是以王朔的"顽主"形象系列为肇端，以冯小刚的冯氏喜剧为最终形态，先是平民化现在则是颇具中产阶级特征的"中年喜剧"的文化性。

第六代电影的青年文化性常常表现为对现实、主流政治的疏远乃至"冷对抗"，他们的电影关注边缘人的"灰色的人生"，把镜头对准了一些个性独立、自我意识极强、自甘放逐自己处于社会边缘的先锋艺术家、摇滚乐手，或是平民和社会边缘人（历史的缺席者、晚生代、社会体制外的

个体生存者）。在他们冷漠幽僻的外表中也有着极度的内心焦虑，而这种焦虑是个体的、感性的、只属于自己的。

《北京杂种》《周末情人》《头发乱了》《童年往事》《牵牛花》《危情少女》《苏州河》《月蚀》《梦幻田园》等影片传达了第六代导演动荡不安、迷离驳杂然而却真实感性、孤独痛苦的生存体验，在迷乱、困惑、无奈中隐含着希冀。一部分电影深入潜意识、隐意识层面来探索当下人的内心世界和精神状态，如《悬恋》《邮差》《冬春的日子》等。在一定程度上，第六代导演的影像具有浓烈的个体抒情的味道，一代青年知识分子导演对主流、社会以及不可阻挡的商品、媚俗、"机械复制"时代的到来的绝望抗争和自我的无望救赎。他们重归内心世界、个体心灵空间，甚至返回梦想与回忆的源头，以如怨如慕、如泣如诉的影像独白和精巧复杂的叙述结构、动态可感、梦幻迷离的影像语言，竭力造出一片虚幻的影像天地，个体精神的乌托邦世界。所以第六代导演群体（包含"新纪录电影运动"的群体）实际上浸透着知识分子意识，他们活得沉重而焦虑，他们的作品与喜剧绝缘，精神上可以定位为自我意识觉醒的现代个体知识分子。

显而易见，小成本喜剧电影的青年性（大体是"70后""80后"，甚至"90后"）特征则是较为彻底的生活化和世俗性，热衷游戏，"娱乐"狂欢，政治意识不强，商业市场意识倒是不弱，平民意识和公民意识强，好走极端，没有节制，不屑中庸之道，社会经验、直接经验不足但想象力丰富，崇尚感性，更加迷醉于瞬时性的视听体验，不刻意追求深度、意义。

时下小成本喜剧电影的青年文化比较轻松地告别了"革命"，告别了"80年代"，告别了"个体主体性"[1]，告别了"第六代"，与这个时代作热烈拥抱状。它们本身就是这个时代"长"出来的，天生属于这个时代。

[1] 详请参见笔者《抒情的诗意、解构的意向与感性主体性的崛起——试论第六代导演的'现代性问题'》，载于《杭州师范学院学报》，2005年第1期。

告别"中年喜剧":喜剧电影的青年文化性之二

新近青年喜剧与冯小刚"冯氏喜剧"明显不同。冯氏喜剧客观而言是王朔"顽主"类小说的延续或进一步的世俗化[1]和社会主流化,也可以从创作主体年龄身份的角度界定为"中年化"。冯小刚的电影如《一声叹息》《不见不散》《手机》等具有一种"中年特征"或中年气息,就像20世纪90年代诗歌创作界有一个"中年写作"的提法,[2]我感觉电影界也有一个或许可以称为"中年喜剧"的现象。引发中年人共鸣的《非诚勿扰》更仿佛是象征了一个时代的终结,冯小刚"廉颇老矣"!张颐武也曾称作为"顽主"一代的王朔老了!说实在话,冯氏喜剧其实并不很适合年轻人看。如《非诚勿扰》中的性隐喻,《一声叹息》《手机》中的中年夫妇之间那种"左手牵右手"的感觉和婚姻危机、信任危机,《非诚勿扰2》中喜欢怀旧、珍视友情的中年心态,充满苦涩无奈、苦中作乐的"离婚典礼"等,年轻人是根本无法理解其中三昧的。

我们不妨把当下青年喜剧与冯小刚贺岁喜剧电影作一粗略的比较。

其一,冯氏贺岁喜剧以语言幽默取胜,呈现为温情机智、幽默谐趣的轻喜剧风格;往往通过生活中耐人寻味的笑料表达对生活的思考,颇有中国独特的京味文化和平民气质,内涵并不肤浅。而现在的中小成本喜剧则

[1] 从社会学的角度看,"顽主"一族的市民形象在银幕上的崛起,涉及社会的"世俗化"(Secularization)问题。世俗化与超越性相对,是一种关注现实生活的取向,是社会历史发展进程不可缺少的一个阶段。西方社会文明进程中的世俗化趋向与中世纪贵族社会的瓦解相关。随着资本主义的发展,新兴的市民阶层也开始形成,他们产生了一种新的价值观,不再以出身而是以金钱作为衡量人的社会身份和成功的尺度。中国从20世纪80年代中期开始的世俗化进程,也是对长期以来以出身和成分来衡量人的地位的官本位、政治本位文化的反动。所以"顽主"一族形象在银幕上出现的文化意义在于,以一种嘲讽解构的姿态告别政治意识形态,告别那种对于神圣、教条的盲目崇拜和非理性的狂热,而回到实在、感性、世俗的日常生活状态,回到一种尊重个体生存的实用理性,并在此基础上形成一种尊重法律的契约意识,依靠自己的劳动发家致富的"工作伦理精神"。

[2] 陈旭光《中年写作:文化转型年代的思与诗》,载于《大家》,1997年第4期。

主要转向动作、肢体语言和面部表情的夸张表现，更趋于视觉化。这两种喜剧风格的差异似乎有点像传统相声与小品的差别，相声是"君子动口不动手"的，小品则是动手也动口。从春节文艺联欢晚会中相声逐渐衰落，小品大受欢迎的态势就可窥豹一斑，可见这种趋向具有时代性，并非无缘无故，突如其来。

其二，冯氏喜剧以北京为中心，以京味文化为背景，有一种"皇城根下的现代都市"的文化融合性。而现在的喜剧可以说港味大增，南方文化气息渐浓，现代大都市气息大增，受好莱坞影响益重，这显然与香港导演大举北上，香港电影文化与内地电影文化融合有关，也与在一个日益全球化的时代里年轻人的审美消费情趣也在日益全球化有关。从编创主体的角度看也可以说是——20世纪80年代在以周星驰风格为代表的香港喜剧电影文化的熏陶中成长起来的年轻导演开始长大成人，自己拍片了。

其三，冯氏喜剧是一种温情的社会心理喜剧，它与时代、社会比较贴近，常以当下热门话题折射现实，引发观众的宣泄或共鸣。现在的喜剧更趋于夸张与表现，倾向于使用恶搞、戏仿、颠覆、反讽的黑色幽默，滑稽的表情，夸张的肢体语言，搞笑化的嬉闹，非逻辑的剧情。很多时候，这些打闹、搞笑的片段甚至游离于故事情节之外，为动作而动作，为搞笑而搞笑。而这些打闹搞笑，其功能主要是视觉性、娱乐性的。

与冯氏喜剧通过絮叨饶舌的对话折射社会文化心理不同，这些古装喜剧或娱乐化的现实剧，与社会、现实发生的关系不是"现实主义"式的，顶多可以说是超现实式的、假定性的、表现主义式的。它们早就不再坚持对社会的"物质现实的复原"，而更像是鲍德里亚所说的远离甚至虚拟现实的"类像"或"仿像"的制造者。

其四，冯氏喜剧在当时而言，投资还是比较大的，相应电影语言是中规中矩，从容稳健的。而时下的喜剧电影基本上是小成本，与资金的紧张局促、摄制器材的变化以及数字技术的发展运用也有一定的关系，他们的电影语言更为活泼多变、破碎凌乱、杂糅拼贴、节奏短促，或表现都市生

活的五光十色、飘摇不定，或表现古今一体时空错乱的"无厘头"，令人眼花缭乱。

不妨说，不仅第六代导演的个体主体性时代已经过去，喜剧的冯小刚时代也已过去！不仅《我11》（2012）这样的带有顽强的第六代"遗风"的影片无法在今天的受众市场吸引眼球，温情的、社会心理性的、京味京腔的冯式喜剧恐怕也不再能像当年那样吸引年青一代了。以新的青年文化性为依托，青年喜剧电影正在登堂入室。

《泰囧》与《西游降魔篇》：喜剧电影的新态势、新症候

当下中小成本喜剧电影表现出来的这种青年文化性是与整个社会环境、新媒体、多媒体的语境密切相关的，电影——尤其是青年喜剧电影只是我们所能窥得的其中一斑而已。时下的青年喜剧电影，有着年轻人特有的草根性、自嘲和娱乐狂欢精神。他们放纵想象力，放纵身体语言，既不像第六代导演那样沉湎于玩味个体的孤独愁怨，也不像冯小刚那样自矜自炫于对生活的洞察与幽默，而是以表情、表演、影像、叙事等的夸张，逃避对个体主体的关注和对现实作精雕细刻、默识体验型的关注。他们奉行娱乐至上，不关心娱乐的社会伦理价值，作为一种文化姿态的反讽搞笑，成为他们的重要话语手段，他们是以反讽、颠覆、搞笑、娱乐化的方式从边缘借助商业的力量向中心和大众社会突进。

从类型的角度看，当下中小成本喜剧电影属于"青春片"范畴，或者说是喜剧电影与青春片的类型混杂或文化杂交。青春片要求有足够时尚的外观以吸引青年观众，所以那些夸张的嬉笑打闹或者如《失恋33天》中那样的语言时尚，就具有强烈的时尚外观和时尚消费的意味。影片往往以亮丽刺激、符合青年人审美形态特点的外观代偿性地满足青年人的本能需要。就此而言，喜剧电影的表演性就更多地带有时尚性和文化姿态性。

时下创造新的票房奇迹的《泰囧》和《西游降魔篇》又有自己的艺术特点和文化追求，这两部影片的票房奇迹有一定的偶然性但也有一定的必然性。

在艺术上，两部电影最重要的特点是品牌策略和类型混杂。《泰囧》延续了《人在囧途》的电影品牌和"徐峥－王宝强"的明星组合，再加上人气如日中天的黄渤；《西游降魔篇》则延续周星驰在《大话西游》系列电影中开创的品牌。《泰囧》是公路片、喜剧片、寻宝探险片等的类型混合；《西游降魔篇》则是神话、魔幻、灾难片、成长电影等的类型混杂。

两部影片文化追求上的特点则是都很"接地气"。前者以对"屌丝文化"的洞察谙熟和想象性心灵抚慰，讲述了一个完美的"圆梦"的故事，只是一改以前以底层人物为主角的喜剧之路而让中产阶级（或者说白领阶层）成为圆梦的主角，而且是被安慰和被拯救的对象。后者以对文化消费时代"心灵救赎"主题的揭示而于娱乐狂欢中触动观众的心灵私处。《西游降魔篇》讲述了陈玄奘如何克服心灵之痛、爱情之惑，在将"男女之爱视为人间大爱之一种"之后踏上了拯救人间苦难的西天取经历程并成为唐玄奘的过程。观众都能从两部影片中看到他们自己，并从主人公解脱的想象性满足中得到短暂的快乐和安慰。

总之，两部电影在满足观众娱乐期待、给身处底层的观众和身为"屌丝"的伪中产阶级解答生活困惑、改善生活困境的时候，不但提供了形而下的情感食粮，还有形而上的心灵慰藉和宗教启迪。而这两点正是电影中"青年文化性"症候的新表现和新元素，充分体现了以"青年意识形态"为主体的喜剧电影的消费特征。

毫无疑问，喜剧电影的青年一代在长大成人，从边缘步入庸常社会并世俗化，小成本喜剧电影表达的青年文化性也在发生某些耐人寻味的变异。以近期红极一时的《失恋33天》来看，这部影片颇为浪漫而小资，整体风格温柔"小清新"，剧中人注重优雅、精致、舒适的生活格调，在黄小仙喃喃自语般的絮叨中，影片也不再耽于喧闹打斗，嬉笑怒骂的"无厘

头"。《失恋33天》的喜剧格调的变异也许喻示着,小成本喜剧电影的主创和主要受众暨"80后""90后"一代在长大成人,他们正从边缘逐渐步入社会,他们渴望"我的青春我做主",但又不得不面对着物质主义的"裸婚时代",就像《裸婚时代》(2011)中的刘易阳们那样,他们也准备当"父亲"了。于是他们不再在社会的边缘嬉笑颠覆,而是渴望物质、安全、理想兼具的有质量的生活。一言以蔽之,他们正在与社会进行磨合,准备整装进入这个世俗庸常的社会。而从《泰囧》与《西游降魔篇》两部电影表现出来的在文化症候上的"屌丝文化"和"心灵救赎"意向则是青年文化性的又一次新近发展。

第四辑 产业与创意文化

"华语电影"与"华语大片"：
命名、工业、叙事与文化表意

"华语电影"与"华语大片"：广义与狭义

近年来，"华语电影"这一术语已经逐渐获得了业界与学界的认同。有别于常用的"中国电影"（Chinese Cinema），"华语电影"的英译名为Chinese Language Cinema，意为更偏重于使用汉语语言的标准："主要指使用汉语方言，在大陆、台湾、香港及海外华人社区制作的电影，其中也包括与其他国家电影公司合作拍摄的影片。因此华语电影是一个涵盖所有与华语地区相关的本地、国家、地区、跨国、海外华人社区及全球电影的更为宽泛的概念。"[1]

"华语电影"概念的提出并为学界接受并非偶然。它由海外华人学者提出，代表了电影研究的新视野，是一个应运而生的富有理论延展性的术语。它把大陆、香港、台湾乃至其他华语地区的电影整合起来，进行整体性的思考，使我们能在一个全新的、广阔的前瞻性视野中，来理解与把握全球化背景下华语电影发展的整体状态。而且这个术语还具有某种与时俱进性，它更加适合于阐释冷战以后华语界电影发展的态势。因为自20世纪

[1] 鲁晓鹏、叶月瑜《华语电影研究概略》，见于《他山之石——海外华语电影研究》，刘宇清编译，中国传媒大学出版社，2008，第65页。

80年代以来，大陆、香港、台湾乃至多地区、跨国合作拍片的方式越来越普遍，局限于一地的封闭式拍片方式无论数量还是影响力都渐趋衰落，大陆、香港、台湾乃至部分海外的电影开始进入一个跨越区域、国家，甚至民族疆界而互相渗透、合作、融合阶段。在此种态势之下，伴随着"大中华经济圈"和"大中华文化圈"的强势崛起，"华语电影"这一术语无疑颇具现实概括力和理论活力。显而易见，以往我们常用的"中国电影""香港电影""台湾电影"等术语已经难免捉襟见肘的窘境。

但任何术语都有适应性和有效性的问题。"华语电影"如不加适当的定位限制，笼统地说只要是剧中人讲"华语"就是"华语电影"，也面临着消解的可能，有一种"无边的华语电影"之虞。这一术语应该适当狭义化。究其实，它是后于诸如大陆、台湾、香港电影的"后设性"的术语，是全球化时代的产物。它与国际范围内冷战的结束，"意识形态的终结"，大陆的改革开放，香港的回归，中国的加入WTO，台湾的政治变动，全球化进程的加剧都有着纠结难清的复杂关系。而狭义的华语电影所指称的非华语电影大片莫属。

在我看来，界定"华语电影"的义项，按权重性排列依次有：

1. 主要制作者（编剧、导演、制片人）

2. 主要演员

3. 投资方

4. 拍摄地

5. 次要演职人员

6. 发行方与发行范围等。

客观而言，随着全球化进程的加剧，华语电影的概念其界定和范畴均不断呈现出混合性或含混性。最初提出以电影中是否讲华语来界定华语电影，表现了界定者的努力和某种"语言的自觉"。但是，在我看来，仅仅以华语为标准也是存在问题的。华语电影中的"语"应该重新定义，要尊重电影自身的本体语言特性，也就是说要充分考虑电影主要是通过独特的电

影语言（而非文字语言）与文化传统发生关联的。

严格地说，电影是一种影像语言艺术，文字语言在其中并非占有本体性地位。当年阿斯特吕克称"摄影机如自来水笔"是一种比喻性说法，摄影机并不等同于自来水笔，电影语言也不等同于文字语言。这也正是麦茨第一电影符号学为人所诟病之处。

在电影中，作为对白或画外音的语言在电影这门视觉艺术中的重要性比之于文学这样以文字语言为本位的艺术要弱得多。本尼迪克特·安德森（Benedict Richard O'Gorman Anderson）曾认为印刷文字是维系作为一个民族的"想象的共同体"的重要媒介，"印刷语言是民族意识产生的基础"，但自从电影产生以来，电影毫无疑问也加入这一建构"想象的共同体"的过程中并发挥着越来越重要的作用。但客观而言，电影不是以文字语言、印刷语言的方式，而是以影像、符号的方式发挥作用的。也就是说，电影发展出自身独特的影像语言。

再者，华语电影大片都有海外市场、国际票房的诉求，而一旦到了海外，讲不讲中文对于非华人观众和不少不懂汉语的华人观众就不很重要了。一言以蔽之，他们主要是通过视觉造型语言来感知中华文化的。

这也涉及电影以影像的方式对原来蕴含于文学、美术、音乐、戏剧、戏曲、舞蹈等艺术门类中的艺术精神、意蕴、伦理观、价值观等的影像化表现的问题。现代传播学认为，在一种民族文化向另一种异质文化的传播过程中，会发生变形、磨损等现象，这就是所谓的"文化贴现"或"文化折扣"（culture discount）。在我看来，文化在不同艺术门类之间的传播也会出现类似这种现象。电影是一种现代大众传播媒介，从经典、高雅文化通过电影影像向通俗、大众文化的转换必然会有变异、磨损，甚至文化的扭曲、变形，当然，也可能是新文化的重构和创生。

鉴于此，华语电影的实际内涵应该是"中华文化电影"，而非仅仅为"中华语言电影"，从英语的角度说，应该把Chinese Language Cinema改为Chinese culture Cinema、Chinese Symbol Cinema、Chinese image Cinema。

总的说来，华语大片可以归纳出下述"义项"：

1. 投资多元，除大陆、香港、台湾外，还有美、日、韩投资，或是美、日、韩电影版权预售，市场诉求。投资都比较大。

2. 主创以大陆、香港、台湾的华人（也包括外籍华人）为主，次要创作人员中也会有韩、日等国人员。

3. 发行不限于大陆、香港、台湾市场，而是亚洲、美洲及其他海外市场并重。

4. 拍摄主要在大陆完成，主打中华文化元素牌。

5. 均注重场面打造，中华文化元素的呈现，多少表现出某些中华文化、美学精神的转化再生，偏重写意、诗性、视觉奇观的表达，故事性、文学性相对降低。

新世纪华语大片的历程：
从"大片"到"后大片"或广义的"大片"

华语电影大片的出现具有必然性，并非突如其来。20世纪末就出现了大片的前奏，如周晓文的《秦颂》（1996），还有陈凯歌的《荆轲刺秦王》（1998），都是试图进行大片制作、大片运作的，但当时电影业界大片的观念、市场都还没有培养起来，几乎注定了这些先行者的命运。

新世纪以来的华语大片以《卧虎藏龙》为开端。《卧虎藏龙》不是"中国大片"，是哥伦比亚公司主要出品，但导演、演员等主创均为华人，这在很大程度上保证了影片的中华性。用"华语电影大片"这一术语还是能把它包容进来的。

《卧虎藏龙》在海外的成功鼓舞了中国电影人制作大片的信心，并开创了一个大片生产的模式。张艺谋就并不讳言《卧虎藏龙》对《英雄》的影响。于是，《英雄》《十面埋伏》《满城尽带黄金甲》《无极》《夜宴》陆续

公映，一个华语大片的喷发期开始到来。

《英雄》堪称中国电影的一个转折点。《英雄》等电影大片在很大程度上提升了中国电影的市场竞争力，扩大了中国电影的国际影响力，开启了中国电影的新阶段。《英雄》标志中国电影开始进入一个大片时代，它真正让电影的运作成为市场化、国际化、专业化的电影工业或文化产业，令电影产业观念真正深入人心。此后的大片不仅在艺术模式上留下《英雄》的影子，在资本运作和产业经营中也足以发现中国电影工业逐步国际化的轨迹。

如果说世纪之初《卧虎藏龙》的出现标志着华语电影商业大片的开始，那么《集结号》则是中国商业大片的转折、优化和成熟。

毋庸讳言，古装华语电影大片存在不少问题，更遭遇了票房与口碑的严重分裂。但它似乎具有自我调适的能力，部分大片摆脱了纯粹的古装、武打模式，进行了转型或进入"后大片"时代。这样，"大片"在概念上不断扩大，包容性越来越强，《集结号》《投名状》，甚至《建国大业》《建党伟业》《风声》《唐山大地震》《金陵十三钗》等，都步入业界所言的大片之列。当然，此时所言的大片广义化了。界定的标准不再局限于古装题材，更倾向于投入、运作等方面。也就是说，在一个全球化时代，中国电影大片标志着大投资、大明星、大场景、大票房，大片运作、大片策划、大片战略等观念的深入人心。对于中国电影工业来说，大片带来的观念革新意义（对电影的工业属性的认可与尊重）也许更为重要！

"后大片"时代或广义的"大片"既包括《投名状》《十月围城》，也包括像《集结号》《建国大业》《建党伟业》《金陵十三钗》这样的现代历史题材的影片，也包括《唐山大地震》等当代题材的影片。一个更为宽泛但又必不可少的标准则是这些影片在投资、运作、营销、明星策略诸方面都是大片式的。

以《集结号》为例，它以一个籍籍无名但"一根筋"的小人物执着做一件事为缘起，呈现出一个平民英雄之真实可信而感人的形象，有一种人本主义思想和人的主题。在《集结号》之前，中国大片一直更多采用西方

化的视点，将东方化的故事进行包装和转述，展示东方化的奇观，甚至是中国古代非主流的文化背面，使得西方人感兴趣。应该说，这种带有"后殖民"性质的叙事策略获得了部分的成功，造就了中国大片在票房上的巨大收益，获得了国际性投资和海外市场的关注。《卧虎藏龙》的武打场面就让西方人大为惊叹。此后的《英雄》《十面埋伏》《无极》《夜宴》《满城尽带黄金甲》《赤壁》等继续运用这种策略，讲述西方人从未见过的中国古代故事来渲染东方的奇观。

更多电影大片的叙事策略往往回溯到古代去寻找叙事模式和故事原型。《英雄》《十面埋伏》《墨攻》《满城尽带黄金甲》《赤壁》《投名状》《关云长》（2011）、《鸿门宴传奇》（2011）均如此，《无极》更是似乎回到了混沌未开化的原始神话时代。《夜宴》《满城尽带黄金甲》《赤壁》《关云长》分别借用了《哈姆雷特》《雷雨》《三国演义》或《三国志》的故事原型，企图通过这样的置换获取西方观众的共鸣，实现东西方文化、中西方故事意象的融汇。

但后来的古装华语大片如《新少林寺》（2011）、《战国》（2011）、《关云长》《鸿门宴传奇》等，不但艺术成就黯淡，类型创作趋同，对历史的"娱乐化"过度，人文缺失，而且票房成绩和观众口碑双双落败。电影大片面临着新的挑战和突围。

"华语大片"的观念革新：工业与营销

华语电影大片引发了中国电影的观念革命。其一是确立了电影的工业或产业观念；其二是确立了电影营销观念。

我们的电影观念曾经是宣传，是事业，是主流意识形态载体；或者像第四代、第五代导演那样把电影当作艺术，当做文化。关于电影娱乐本性的争论不了了之，邵牧君提出电影是工业的观念，则曲高和寡，批评声不

绝。到今天，经过大片的市场运作，业界与学界在电影观念上都发生了巨大的改变，都认可或是默认了电影商业的、工业的特点，认可了电影的功能之一是娱乐。大片真正让电影的运作成为市场化、国际化、专业化的电影工业或文化产业，电影产业观念、电影营销理念真正深入人心。

华语电影大片的生产和运作无疑受到好莱坞"高概念"电影生产方式的影响，在生产与制作方面逐渐形成了一套市场化的商业运作方式，体现出一些共性特征。如国际化的融资模式，整合大陆、香港、台湾乃至亚洲和全世界的财力和人力，为大片注入了更为雄厚的资金；雄厚的资金保证了制作的精益求精，可以不惜财力营造出具有视听震撼力的画面效果。在营销发行上，大片更是按照文化创意产业所遵循的"活动经济"和"事件营销"等策略，投入大量的资金和人力物力，组织各种活动（如豪华的"全球首映礼"）吸引注意力，强化关注度，拉长事件持续的时间。总之，大投入，大制作，大发行，大市场的商业模式正是好莱坞电影不断获取全球市场的商业运作模式，也是中国电影大片的成功之道。中国电影大片广泛吸引资金，注重国际市场，开拓海外明星，以国际化的视点、东方化的奇观、高概念电影的商业化配方等进行经营，表征了中国电影业的商业化、市场化转向。相应的，华语大片的经营还表现出以产业链经营为基础、产业集群为特征。除票房外，一些影片还试图向纵向产业链（包括电影版权、广告、赞助、衍生品开发等）和横向产业链（包括图书、剧本、电影、电视、音乐、游戏、演出经纪、拍摄基地等系列行业）进发。

华语大片逐渐确立了电影营销的观念，并开始进行一种媒体整合宣传。因为我们处身于一个全媒介时代，单一的媒介营销已经远远不能决定影片的宣发效果。而多媒介的宣传作为电影整合营销的一环，成为电影制作方重要的成本投入点，也从很大程度上决定了电影票房的成败。麦奎尔（Denis McQuail）说："在特定的一系列问题或论题中，那些得到媒介更多注意的问题或论题，在一段时间内将日益为人们所熟悉，它们的重要性也

将日益为人们所感知。"[1]美国电影业在这方面做得很好。哈罗尔德·沃格尔（Harold L.Vogel）说："发行商只有投入大量经费积极地为电影行销宣传——事实上，发行商必须透过广告及促销吸引观众，期能在电影院发行一炮而红。电影行销支出快速成长，有时甚至高过通货膨胀率。事实上，制片商经常以制作预算外加50%的广告公关模式，借此提高或是极大化资金周转率，包括用在尖峰档期、无可避免的季节、周期，以及其他因素必须采取的整合上映策略。"[2]深受好莱坞高概念电影影响的华语大片也开始更多地谋求媒介的关注，走上媒体宣传整合之路，宣发营销的投入随之大幅增加。概而言之，华语大片带给中国电影业的一个重要的观念革命正是营销意识的强化。

张伟平曾说："《英雄》出现之前，我们的艺术家们，包括电影投资人，他们第一没有看到中国电影市场的巨大潜力；第二没有看到一部国产片上映会在中国老百姓心目中引起这么大的反响；第三没有意识到，电影是需要经营、营销的。"[3]因此，《英雄》成功的宣传营销策划，成为中国电影的一个标志性事件，宣告了一个电影创意营销时代的来临。张伟平创造的一系列媒体宣传手段直到现在也依然被此后的大片所沿用和复制。此后中国电影开始重视营销与宣传，为电影的市场化打开了一条崭新的思路。

从下页的图表可以明显看出华语大片总投资中营销比例的大幅增长。

与全媒介环境相应，华语电影在营销宣传中，开始越来越重视新媒介的宣传营销。由于新媒介信息容量大，移动灵活的特性，使得新媒介在主动进行传播的同时，也不断地将传统媒介中的宣传内容进行消化并且进一步形成二次传播的内容。新媒介中的手机和微博的互动性极强，也使得这

[1] 转引自《传播学引论》，李彬著，新华出版社，2003，第197页。
[2] 《娱乐经济》，哈罗尔德·沃格尔著，（台湾）五南图书出版股份有限公司，2008，第113页。
[3] 《对话：〈英雄〉与国产商业片》，忆石中文论坛，http://www.citychinese.com。

些媒介上产生的新观点、新反馈引起传统媒体的反应。例如《让子弹飞》就充分有效地利用了微博、手机、户外移动电视等新媒体营销。

"华语大片"的文化表意策略与叙事变异

作为现代大众传播媒介和新型艺术门类的电影，作为华语电影最有代表性的华语电影大片对中华文化的影像化转换，可以从传统诗学的影像符号化表述与写意性、表现性的影像再现两个方面来论述。

作为华语电影的新阶段，华语大片最能代表华语电影的新发展，昭示了一种新的可能与方向。"华语电影"这一术语所指称的最纯粹的最具理论适切性者非华语电影大片莫属。而"古装"，又使得此类华语大片更具文化符号性，因为"古装"本身就因其与现实、当下的疏远而别具诗性和文化符号性，别有一种超现实主义的美学意味。

在一定程度上，华语大片已经形成了自己"视觉本位"的形式美学。在这个视觉文化转型、"视觉为王"的大众文化时代，这是一种必然选择。

而立足于电影这一大众文化，传统文化、中华艺术精神自然也可以成为今日大众文化的有机源泉。就此而言，华语古装大片堪称我们这个"视觉为王"时代最重要的美学表征。这种视觉转向趋势与传统美学对意象的强调不谋而合。当然，对视觉奇观的强调会使得"意象"中"意""情感"这些要素大幅减少，有时我们批评或不满于古装电影的空洞无物，批评古装电影大片"超极限奇观"的超强度刺激"背后竟没能匹配出可持续激发的'感性'和可反复品味的'兴味'来。刺激有余而感兴和余兴不足"[1]，从某种角度看，说的正是这些电影中"象"（场景、景观、视觉奇观）对"意"（意味、意境、感兴）的过于胜出。然而以发展的眼光看，也许我们可以说，古装大片中的画面造型、场景、影调等正是体现于电影的意象（尽管"意"差强人意）。而有些电影大片如《英雄》的那种开阔的视界、高远的意境、大远景镜头、均衡唯美、飞舞灵动的画面所体现出来的"超现实"意味，也是传统美学中写意精神、乐舞美学的流转，称得上是一种"古典美学传统的现代影像转化"。

中国电影大片的"视觉本位"和影像奇观的追求，与美术指导关系极大。叶锦添就是这样一位与不少中国电影大片关系密切的美术指导或服装设计指导。他是在《卧虎藏龙》之后声名大振的，在随后的《无极》《夜宴》《赤壁》中，他坚持一贯的华丽唯美风格，追求神似的视觉奇观展现而非复原和描摹历史。关于《赤壁》的美术造型，叶锦添在复原历史氛围的原则下，充分发挥着自己浪漫无羁的想象力，如"建筑"并非写实性的复原，而是"精神与想象会和的场域"。他还自述道："我所向往的古典，是一个智慧与精神的伟大的心灵。充满艺术的灵思，是一个没有条框的世界……画面的营造、空间的流动、角色的演绎都要兼顾到写实与浪漫的融

[1] 王一川《主流文化与中式主流大片》，载于《电影艺术》，2010年1期。

合，使人物与情节呈现出更为丰富有趣的面貌。"[1]

与场景相应，在古装大片中，服装、道具、美术这些构成场景的要素作为视觉元素的凸现也很明显。在影视剧中，服装、道具、美术一般来说只起辅助性的作用，但在古装华语大片中，其意义却非同寻常。可以说具备了独立的审美观赏的价值。

叶锦添的服装造型风格秾丽华艳，"一贯予人创意、繁复、华丽、气势雄奇之感"[2]，很显然，叶锦添的设计风格遵循的是"视觉奇观"原则，绝不是按历史的本来面目来设计的（至多在风格上有点写意性的类似）。在很大的程度上不妨说，叶锦添繁复奇丽、绝无现实原型的美术设计正是对历史的写意化表现，其所营造的正是一种鲍德里亚所说的没有现实摹本，用于符号化消费、构成我们的生活的"类像"或"仿像"，一种仿真的但却绝非真实的符号化了的历史或现实。

当然，从大众文化、消费文化的角度看，这种在中国古典美学形态中并不占有优势地位的繁复奇丽、错彩镂金的美，成为一种大众文化背景下兼具艳俗和奢华的双重性的新美学。这种新美学表明，在此类视觉化转向的电影中，色彩与画面造型的视觉快感追求被发挥到了极致。

毫无疑问，中华古典美学与传统文化的"影像化"转化在华语古装大片中最为明显集中，成就最大，问题也最多。

首先，古装大片先天性地占有某种文化优势，因为古装题材在国际上颇有号召力，在许多西方人的心目中早就是东方文化的代表。因为"古装是对文化的暗示，选择古装，也就是选择了一种文化。"[3] 古装、武侠，这种题材或样式的选择本身就比较适合于诗化地表现中国文化，因为它已经与现实隔了一层，距离能够产生美和诗意。

[1] 《赤壁电影美术笔记》，叶锦添著，当代中国出版社，2008，第32页、第35页、第36页。

[2] 《繁花》，吴兴国序，叶锦添著，三联书店，2003。

[3] 高小键《华美的历史记忆——古装片中的民族文化和审美》，见于《跨文化语境的中国电影》，丁亚平、吴江主编，中国电影出版社，2009。

但另一方面，华语古装大片由于强化观赏价值，全力追求影像的视觉造型效果、电影运动的景观和画面的超现实境界，所以会影响到电影叙事的重要变异——文学性要素、戏剧性要素、思想内涵等明显弱化了。

场景是空间性的，一定程度上游离并独立于情节叙事，而且需要占据较多的放映时间和电影篇幅，叙事必然随之趋于简单化、弱化。很多故事的戏剧性冲突直接明了，人物关系简单，性格扁平单一，而且主要人物出场早。如《英雄》可以说是对几个略有差别的故事不断地反复地叙述。就故事结构而言，《英雄》是一种"回环式套层结构"。这种结构从外部情节看比较完整，在各个故事单元之间存在着一种递进式的关系，但每个故事的情节发展均不复杂。另外，《英雄》一出场就把开场与结尾重叠在一起。序幕就是高潮，只是高潮被几个故事的叙述反复延宕，这种线性叙事模式的破除，诱使观众把注意力聚焦于若干"视觉奇观"。而鲜明的色彩承担区分每一次故事讲述的功能，使得故事讲述具有一种视觉化的表述效果。

所以，奇观的展示，诗情画意、总体意境的呈现，虽然是偏重空间性的，但它们也低度性地参与了叙事表意的过程（如《英雄》中色彩与色调成为一种重要的叙事手段），进而成为一种"有意味的形式"。但必须注意的是，由于在古装大片中传统的时间性叙事美学变成了空间性造型美学，叙事的时间性的线性逻辑常常被空间性的"景观"和舞蹈化、唯美化的武打场面等所割断，意义和深度必然有所丧失，常常难免流于表象化的视听觉与形式感。

结语：华语大片带来的问题与未来愿景

华语古装电影大片中的文化问题自然不少，如无法规避的文化"贴现"或"折扣"，融合的不和谐性，还有"文化错位"或挪用，经不起历史考据——让观众恍兮惚兮，不知置身于何时何地（如《夜宴》中日本式的

武士切腹自杀,《黄金甲》中日本"忍者"式的怪异造型和打斗武器,《英雄》中士兵头上酷似古罗马时期的带有红缨的头盔)。

但是,在一个全球化时代,文化保持原汁原味性是否还有可能呢?更何况中华文化一直是在流变、转化、重构中的。我们不能说大陆最正宗,也不能说在典籍里的最正宗,如果文化还仅仅停留在典籍上,"养在深闺无人识",没有进入文化流通,那就还是死的文化。从传播学的角度看,传播为王,效果第一。"美不自美,因人而彰",没有观众,没有票房,再好的东西也是单向度的,无法进入有效传播。文化、传统、精神这些典雅高贵之物,与其在神殿上供奉千年,不如借助现代传播媒介"飞入寻常百姓家"。作为现代大众传播媒介,电影对文化的承载、转换、传播,必然会有文化的变异,适度的娱乐化、大众化,一定的文化交融杂糅也是难免的。当然要有度,有底线。而最重要的底线是,中华文化要占主导地位,或者说,总体的风格、情调、氛围、境界上,是中华性,东方化的。

鉴于大片以视觉造型和场景凸显为主要追求,恐不能以艺术电影的要求来衡量其"艺术性"。电影大片以大众文化性为主导,是一种满足视觉文化时代观众视觉欲望的"视觉神话"和"简单美学"。归根到底,大片的艺术性是低度性的,艺术形式也成为一种"弱指标"。以审美、品位、精致、风格、韵味、整体、意义等为宗旨的形式批评、艺术批评有时难免"削足适履""南辕北辙",故应着力建设与大片相应的大众文化批评、受众心理批评、创意批评等。

华语电影大片带来的另一个问题是:现实题材或者近现代题材的大片怎么办?现实题材与近现代历史题材因为在时间上没有与我们拉开距离,没有足够的文化符号性,"古典性"不足,不适合于影像化表现。如《集结号》《十月围城》《建国大业》等非古装的大片(包括近代史题材的《投名状》),相对来说走向国际市场就困难一些。

当然,在一个合理健康的电影文化生态和均衡的产业格局中,华语古装大片不应一枝独秀,唯我独大,甚至是"我花开后百花杀"。因此,在做

好华语古装电影大片之外,也要力求做好华语的现代、近现代乃至当下题材的大片。就此而言,《十月围城》就提供了一个非古装华语大片的重要案例。《十月围城》中对富于传奇色彩的民间文化的影像化别有启示性意义。

对于华语大片的兴盛来说,宣传营销功不可没,但其媒体整合营销是一个逐步完善和发展的过程,目前仍然存在很多问题。比如在宣传内容上,一些大片热衷于以低俗卖点来吸引眼球,降低了格调,打破了观众的心理期待,反而损害了影片的长线营销。从上文中引用的柱状图看,宣传投入很大的《无极》与《满城尽带黄金甲》票房却并非最好,也说明营销宣传并非万能,投入与效果也并不一定成正比,其效果还必须与影片内容、质量本身紧密关联。

其次,华语大片的媒体整合宣传只是刚刚起步,经验不足。即使在资金的投入量上也还根本无法与好莱坞大片相比。据美国动作影片协会主席杰克·瓦伦蒂说,如果花6000万美元拍一部影片,其中宣传费将会达到2700万美元。如果是一部耗资甚巨的大片,宣传费至少要是前者的两倍。美国电影的宣传费甚至已经赶上了拍摄电影的成本。据统计,1997年,美国电影每部成本达到5340万美元,平均发行宣传费用为2220万美元,接近总投资的一半。2001年好莱坞平均每部影片总成本为7870万美元,宣传费用达3100万美元。[1]

"华谊兄弟"总裁王中磊认为某些大片营销的成功具有冒险性和偶然性,"比如《英雄》和'子弹',其实企求的都不是单纯的票房收入,而是为了让张艺谋由文艺片老大转到商业片老大、成就姜文未来的道路延续,其实是带有赌博性质的,投入产出比刚开始都没有经过严格计算。"[2] 总的说来,华语大片在营销宣传方面投入的增加以及达到与制片成本的比例合理等问题还面临着进一步的规范化、科学化,优化合理的可持续的商业化营销模式在大片中仍远未建立。

[1] 转引自《北京晚报》,2001年7月27日。
[2] 孙琳琳《如何卖大片,中国刚起步》,载于《新京报》,2011年01月07日。

"后华语电影"：
"跨地"的流动与多元性的文化生产

"华语电影"与"后华语电影"：概念阐释与界定

"华语电影"这一术语的成型与地缘经济文化术语——"大中华地区"有关。大中华地区，又称大中华区，是一个源于地域关联于经济或商业的名词，所指的地域包含由中华人民共和国所管辖的大陆、香港及澳门，以及由台湾当局所管辖的台澎金马地区。有些时候，也会包括有许多华人居住的新加坡；或是泛指有华人居住及活动的地区。大中华地区是个政治中立的词语，不对上述地区的政治地位或统分状态做任何暗示。

无疑，正是在经济领域这一术语的存在，使得华语电影这一"后设性"术语得以产生。当然，"华语电影"这一术语产生的内在的、本质的原因是中华文化、中华语言的独立性和独特性，但经济领域的合作，大中华经济圈的形成则是必要的外部条件。

美籍华人学者鲁晓鹏、叶月瑜等提出的"华语电影"概念，显然有别于常用的"中国电影"，意为更偏重于使用汉语语言的标准。毫无疑问，"华语电影"的提出并逐渐为国内及华人学界甚至中国电影业界和官方所接受并非偶然。它由海外华人学者提出，代表了电影研究的全球化新视野和文化整合的新视角，是一个应时应运而生的富有整体意识和理论延展性的术语。这一术语把大陆、香港、台湾乃至世界其他华语地区的电影整合起来，进行整体性的思考，使我们能在一个全新的、广阔的前瞻性视野中，来理解与把握

全球化背景下华语电影发展的整体状态。更为与时俱进的是，大陆、香港、台湾乃至多地区、跨国的合作拍片方式渐成趋势并越来越普遍，局限于一地的封闭式拍片方式无论数量还是影响力都渐趋衰落。大陆、香港、台湾乃至部分海外的电影开始进入一个跨越区域、国家甚至民族疆界而互相渗透、合作、融合的状态，在此种态势之下，伴随着"大中华文化圈"的强势崛起，"华语电影"这一概念越来越显露出其颇为强大的现实概括力和灵活的理论活力。显而易见的是，以往我们常用的"中国电影""香港电影""台湾电影"等术语越来越捉襟见肘了，用"华语电影"来指代"中国电影""香港电影""台湾电影"越来越凸显其存在的合理性以及阐释的有效性。

但笔者认为，从学理上说，"华语电影"这一术语应加以适当的定位和限制，不能说只要是剧中人讲"华语"就是"华语电影"。究其实，它的成型是远远后于诸如"大陆电影""台湾电影""香港电影"等概念的一种"后设性"的理论术语，是"全球化"进程加剧的产物。这一术语成型的前后，诸如国际范围内东西方"冷战"的结束，福山所谓的"意识形态的终结"，大陆改革开放的加速，香港、澳门的回归、中国加入WTO、台湾的政治变动等重要事件，都已经发生或还在持续发生并强劲影响着既是资本生产也是文化生产的华语电影工业。

正是随着全球化进程的加剧，"华语电影"的发展愈来愈呈现出混合性、含混性、多地性或跨地性。海外华人学者提出以电影中是否讲华语来界定华语电影，表现了界定者在开阔的全球化视野下的某种整合的努力和一种"语言的自觉"意识。

但是，在笔者看来，华语电影中的"语言"应该重新定义，我们应该尊重电影自身的本体语言特性，更要考虑电影主要是通过独特的电影语言（而非文字语言）与文化传统发生关联的。电影是一种影像的艺术，影像（视听觉、造型、色彩、符号等）才是电影最为重要的"语言"，文字语言在其中并非占有本体性地位，电影语言也不等同于文字语言。在电影中，作为对白或画外音的语言在电影这门"视觉艺术"中的重要性比之于文学

这样的以文字语言为本位的艺术要弱得多。著名人类学家本尼迪克特·安德森曾认为印刷文字是维系作为一个民族的"想象的共同体"的重要媒介,"印刷语言是民族意识产生的基础"。的确,也正如托马斯·沙兹说的,"在20世纪以前,印刷报纸是维持美国民族认同的最有力工具"[1],但自从电影产生以来,电影毫无疑问也加入这一建构"想象的共同体"、维持民族文化认同的过程中并发挥着越来越重要的作用。但电影不是以文字语言、印刷语言的方式,而是以影像、符号的方式发挥作用的。

尤其是在一个全球化的时代,不少华语电影都有或隐或显的全球传播和国际票房的诉求,实际上部分华语电影的影响力已经超越了华语地区(即或目前国际影响力、海外票房不佳,但这也是一个华人电影人的强烈的"中国梦"),而一旦发行到了海外,讲不讲中文对于非华人观众和不少不懂汉语的华人观众还很重要吗?他们难道不是通过视觉语言以及翻译的英文或当地语言来感知中华文化的吗?

从某种角度看,作为一种"世界语"的电影是以影像的方式对原来蕴含于文学、美术、音乐、戏剧、戏曲、舞蹈等艺术门类中的艺术精神、意蕴、伦理观、价值观等进行影像化表现的现代大众媒介。现代传播学认为,在一种民族文化向另一种异质文化的传播的过程中,会发生变形、磨损等现象,这就是所谓的"文化折扣"。不同艺术门类之间的传播也会与此相似:电影是一种现代大众传播媒介,从经典、高雅文化通过影像向通俗、大众文化的转换必然会有变异、磨损,甚至文化的扭曲、变形和新的混杂性的文化的重构和创生。

鉴于此,笔者认为华语电影的实际内涵应该是"华文电影"暨"中华文化电影",而非仅为"中华语言电影",从英语译文的角度说,更恰切的译法也许应该是Chinese culture Cinema,而非Chinese Language Cinema。

[1] 《旧好莱坞/新好莱坞:仪式、艺术与工业》,托马斯·沙兹著,北京大学出版社,2013,第1页。

"华语电影"这一概念无疑是对以往"中国电影""香港电影""台湾电影"等概念的一次强有力的整合。但我认为有必要在华语电影的基础上,与时俱进,提出"后华语电影"的术语。

"华语电影"与"后华语电影"是既有联系也有区别的。前者是广义的,后者是狭义的。作为一个后设性的术语,华语电影可以泛指一切从电影诞生以来以华语为语言的电影,无论它是出产于大陆、香港、台湾或海外。但"后华语电影"则专指CEPA(即《内地与香港关于建立更紧密经贸关系的安排》,2003)和ECFA(即《海峡两岸经济合作框架协议》,2010)签署之后的电影,因为此后华语电影进入一个有体制性、政策法规性保障的新时期。此间华语电影人更加密切自觉地合作共融,港台电影人北上,多地电影人互相学习、互相适应、互相考虑大中华地区的票房等的意识更为自觉,华语电影的影响力和文化力也借此大为增强。从电影的文化生产与文化传播的角度看,"后华语电影"的文化生产在大中华地区展开,表现为三地文化或电影文化的跨地流动、拼贴、融合,不同价值观的碰撞和新的文化符号、文化意义的生产,新形态文化、新型亚类型电影的创生等。其中有主流文化与商业文化、市民文化、青年文化等亚文化,与传统文化、香港文化、台湾文化和外来文化(韩国、日本、泰国,尤其是好莱坞电影文化)的流动、冲突、影响与流变。这些复杂多元的文化资源的冲突、拼贴、融合乃至错位,营造了多元化的"后华语电影"生态景观与文化格局。

当然,无论以哪个地方(内地、香港、台湾、澳门)为中心点,它都向整个亚太地区甚至华人地区辐射,起着引领亚洲新电影,共建"华莱坞",共同对抗好莱坞的文化重任和产业重任。

"后华语电影"的文化生产:跨地流动、融合与变异

"后华语电影"的文化生产在大中华地区展开,但由于历史和地域

等复杂原因造成的鲜明的地域文化差异，这一过程表现为电影生产中三地文化或电影文化的跨地流动、拼贴、融合，不同价值观的碰撞和新的文化符号、文化意义的生产、新形态文化、新型亚类型电影的创生等几个方面。

可以分别从大陆、香港、台湾三个维度或视角来分析后华语电影之文化的生产。当然，除了"三地"之间的流动、融合外，还有一个"三地"与共同的"他者"——以美国好莱坞电影为代表的异质文化的流动、拼贴、融合的问题。限于篇幅，本文以考察"三地"之间的文化流动与融合为主。

大陆主流文化：同化、现代化与大众化

一方面，大陆主流电影文化以强大的同化力影响着港台电影；另一方面，以传统文化、红色革命文化、主流意识形态文化为最重要根基的主流文化在地域外文化的冲击下实施自身的转型与渐变，表现为传统文化、红色经典文化、主流文化的现代化、大众化、消费化等。

首先，中华传统文化在港台电影文化的强劲推动下，不断实施的带有大众文化性、消费性特征的影像化符号化的表达。

例如，以《英雄》为代表的华语电影大片均极为重视对场景、"画面"的凸显，以及对于影调、画面和视觉风格的着意强调。而这些场景、画面均具有一种泛中华文化的味道，有时是一种富于"东方美感"的意境或境界，至少也是一种具有地方美学"意味"的"形式"或"符号"。

华语电影大片的某些场景，风格则偏向奢华、繁复、奇丽、浓艳，如《满城尽带黄金甲》中的超豪华、整齐划一的大场面，"人海战术"；《十面埋伏》中"牡丹坊"的奇观性歌舞等。从大众文化、消费文化的角度看，这种在中国古典美学形态中并不占有优势地位的繁复奇丽、错彩镂金的美，成为一种大众文化背景下兼具艳俗和奢华的双重性的新美学。这种新美学表明，在此类视觉化转向的电影中，色彩与画面造型的视觉快感追求被发挥到了极致。

毫无疑问，中华文化的影像化在华语古装大片中最为明显集中，成就最大，问题也最多。这首先是因为古装题材在国际上颇有号召力，在许多西方人的心目中早就是东方文化的代表。古装、武侠，这种题材或样式的选择本身就比较适合于诗化地表现中国文化，因为它已经与现实隔了一层，距离能够产生美和诗意。

在华语大片中，由于强化观赏价值，全力追求影像的视觉造型效果、电影运动的景观和画面的超现实境界，电影叙事发生了重要的变异——文学性要素、戏剧性要素、思想内涵等明显弱化了。

当然，奇观的展示，诗情画意、总体意境的呈现也低度性地参与了叙事表意的过程，成为一种"有意味的形式"。在古装大片中，传统的时间性叙事美学变成了空间性造型美学，叙事的时间性的线性逻辑常常被空间性的"景观"（包括作为武侠类型电影重要元素的打斗场面）所割断，意义和深度也被表象的形式感所取代。

其次，传统中边缘的、民间性的文化也实施了现代化与大众化的转换。如《画皮2》（2012，来自台湾的陈国富担任监制）把中国的魔幻电影这一类型提升到了一个新高度，奠定了中国式魔幻电影大片的类型品质，成为华语魔幻大片的里程碑。在文化层面上，《画皮2》把中国传统文化当中一向居于边缘、民间、非主流地位的关于狐妖鬼魅的"鬼文化"或"妖仙文化"，用电影的方式"大众文化化"了。在这种"大众文化化"的过程当中，又与时俱进地结合了西方魔幻电影的类型要素——影片中很多场景的设计、画面的构图、色彩的渲染、意象的设置、营造显然并不是纯中国化的，其魔幻性有的来自西域，有的来自西方、日本。《画皮2》在视觉追求上有意避开了奢靡华丽的大场面布景，进行了一种我称之为"电影大片的视觉转型"[1]，这种转型的突出意义是以其颇具先锋性、时尚性、风格化

[1] 关于影片《画皮2》的更为详细的分析请参见作者的《"超验""经验"、制片机制与类型化——从《画皮2》《搜索》等对当下中国电影突围的几点思考》，载于《当代电影》，2012年第9期。

的美术设计在中国电影大片中独树一帜。

香港文化的显形：类型策略、明星策略与港式人文理念

香港电影人带来的文化理念对"后华语电影"有着深刻的影响，尤其在合拍片中呈现出一套独特的"合拍片美学"。"香港电影的加入，也直接促成中国内地影业的成长，深化内地影业的市场化。从融资、制片、故事、制作到营销，几乎所有的大片都不乏香港的身份印记，处处可见香港演员、技术人员和创作人员对每部破票房纪录大片和对每年成长的电影数目所作出的贡献。"[1] 从文化的角度看，内地电影美学、文化与香港电影美学、产业以及文化的某种互相接纳、互相适应与融合再生，使得香港文化在内地的接受语境中，留下了自己的特殊印记。

1. 华语电影中类型策略的显形

举例来说，华语电影大片就具有特定的类型性取向。[2] 其中，古装华语大片是类型性开拓、利用最为彻底的一种类型。正如论者指出的："古装是对文化的暗示，选择古装，也就是选择了一种文化。"[3] 鲜明的古装外壳无疑是独特中国传统的重要承载方式。较为成熟的香港电影类型探索为华语电影大片类型性的形成起到了积极的推动作用。

首先，类型意识的强化与香港影人带来的成熟的类型观念与手法关系密切。于是自《卧虎藏龙》以来，古装武侠片作为华语大片成功的模板得以一再复制，如张艺谋的古装华语大片《英雄》《十面埋伏》《满城尽带黄金甲》，以及后来纷至沓来的《天地英雄》《无极》《夜宴》《赤壁》《剑雨》《狄仁杰之通天帝国》《狄仁杰之神都龙王》等。当然还有近现代题材中的

[1] 叶月瑜《一个市场化视角的分析——后回归时期香港电影的产业与内容变化》，载于《当代电影》，2010年第4期。

[2] 陈旭光《"类型性"的艰难生长：产业、美学与文化》，载于《文艺争鸣》2011年第1期。

[3] 高小健《华美的历史记忆——古装片中的民族文化和审美》，《跨文化语境的中国电影》，丁亚平、吴江主编，中国电影出版社，2009。

《风声》《十月围城》等。

其次，中国电影大片的类型性具有多元混杂的特点。这也与华语大片中内地与香港、台湾等地文化的融合有关。自香港电影新浪潮以来，出现了以徐克作品为代表的大胆进行类型融合与开拓的一系列电影。这些影片尝试结合多种类型电影的特点，打破既有电影类型的僵化模式，构建出香港电影的新天地。华语大片也常常表现出多种类型融合的特点，如《画皮》中魔幻、爱情、恐怖元素的叠加，《唐山大地震》中对于灾难片、家庭伦理片和情节剧元素的融入。2010年徐克的新作《狄仁杰之通天帝国》在悬疑片的主体类型中，加入了古装、动作、奇观、玄幻等元素；而2013年的《狄仁杰之神都龙王》更是堪称"一种中国文化本位的玄幻电影，其美学实践呈现了极为多元复杂的文化融合与武侠、武打、探案、悬疑、魔幻、灾难等的中西电影类型的叠加。"[1]

再次，华语电影大片的类型节制原则也与香港电影文化有关。类型节制是香港电影经过实践总结出的类型的使用观念，即在一部影片里面有节制地使用类型。在复合类型如动作喜剧、鬼怪喜剧中，使用三种及以下的基本类型是被允许的，如鬼怪喜剧中出现了动作、灵异和喜剧三种基本类型。但如果一部类型片中出现了四种以上的基本类型，则就有可能违背节制的原则，尤其是在各个类型均匀使劲的情况下，主体类型不能很好地突出，结果必然是纷乱异常。[2]

同样，类型节制也指对某一流行类型的开发利用要控制在一定范围内，短时期内对某一类型过度重复性的沿用，会造成受众审美疲劳，不利于类型的可持续利用。成龙曾对香港电影对某种类型的过度开发与透支使用现象提出看法，认为盲目跟风是对类型的损害，"以前僵尸片很火，就拍

[1] 陈旭光《〈狄仁杰之神都龙王〉与中国电影的魔幻大片时代》，载于《当代电影》，2013年第11期。

[2] 赵卫防《"港味"美学及当下影响》，载于《当代电影》，2010年第11期。

一百部，最后不就拍死了？"[1]对于《叶问》火了之后很多人跟拍"叶问"题材的现象，成龙也表达了对此的担忧。从2002年的《英雄》到2006年的《满城尽带黄金甲》，华语大片也一度出现了叫好不叫座的尴尬局面，于是华语大片的类型由对古装的固守转向了更加多元的开拓，此后的《集结号》《梅兰芳》乃至《十月围城》，都体现出对新类型的开拓与尝试。

2. 后华语电影中明星策略的运用

明星策略是香港文化的重要表征。这一源自好莱坞的策略在香港得以发扬光大之后，也随着香港明星加盟华语大片而被引入内地的电影产业之中。明星既是生产现象（由影片制作者提供而问世），又是消费现象（由观众对影片的需求而问世），他（她）同时具有生产者和产品的双重特性，"不只是一个表演者，而是魅力的化身、形象的代表。"香港明星大量进入内地成为一个重要现象。华语大片在不断借用港台明星提升国际影响的同时，也在十年实践中培育了一大批内地明星，并且越来越熟练地运用着明星策略。其中最为极端的例子就是明星扎堆的《建国大业》，内地、香港、台湾乃至海外华人影星在该片中史无前例地齐聚一堂，使影片成为货真价实的视觉大餐，明星策略被发挥到了极致。虽然几乎每隔几分钟就会有一张明星脸出现，难免会让观众暂时出戏或走神，但就总体效果而言，并没有对剧情发展的流畅性造成太大的伤害。

大量明星的集中出演符合电影的视觉文化本性，切合了大众追星的梦想。在一定程度上，优秀的演员是一个时代、一个民族审美愿望、文化理想的象征和寄托，千百万观众从他们身上，获得了情感的寄托和心理的满足。正如路易斯·贾内梯指出的："这些伟大的有独创性的人是文化的原型，他们的票房价值是他们成功地综合一个时代的抱负的标志。不少文化研究已经表明，明星偶像包含着大众神话，也是丰富感情和复杂性的象征。"[2]

[1] 参见：http://www.m1905.com/news/20100129/312222.shtml
[2] 《认识电影》，路易斯·贾内梯著，中国电影出版社，2002，第170页。

3. 华语电影中"港式人文理念"的显形

香港电影人北上进军内地，使得独特的香港文化在后华语电影尤其是合拍片中得以更广泛的传播。近年来的华语电影大片在娱乐的外壳下，逐渐增强了对个人的关注，在人文关怀和平民意识上有所倾注，可以视为港式人文理念在华语大片中的显影。这种理念淡化了内地文化中所秉承的"重群体、重载道、重教化"的意识，也游离于强调政治的主流意识形态，体现出香港社会的主流价值观和道德观，一方面体现了对"生命个体的生存和情感状态的关注"，同时也是其"与普世价值对接的重要方面"。[1]当然，港式人文理念在后华语电影中留下的文化印记，因为经过港人的自觉调整而与内地文化相融合，从而形成港式人文理念的主流话语融入。毫无疑问，后华语电影是一种跨地、跨文化（至少是亚文化或分支地域文化）的存在，其内在理念要求有"多方认同"的普适性。所以香港文化通过电影传播的方式在新的华语电影中整合时，必然会通过自身调整以适应内地政策与市场要求。

一般而言，"港式"人文理念往往表现为较纯粹的人性关怀，较少承载传统道德、家国情怀这样的主流价值，体现出香港重娱乐、重实用以及世俗性的核心价值观。从张彻的电影、胡金铨的电影再到李小龙的电影，这种人文理念继承呈现为对个体的关注，对兄弟情义的关注，发展到后来对卧底、"夹心人"等更复杂人性的关注。为适应内地，包括获得上映的保证、主流文化的赞许等因素，港式人文理念在融入华语大片的同时，自觉加重了传统道德、家国情怀、民族大义等主流价值的展现。[2]主流价值的融入，在导演的历史观念、价值选择以及历史语境中的个人书写策略上均可见一斑。

香港导演的个人化的历史观念，在内地主流意识形态的强大的同化力作用之下，再加之香港电影人务实精神对内地受众的重视，大多自觉或不

[1] 赵卫防《"港味"美学及当下影响》，载于《当代电影》，2010年第11期。
[2] 同上。

自觉地进行了策略调整，力图通过或者淡化历史消弭政治裂隙或者强化寻求政治庇护的灵活多变的历史书写策略，在华语大片中为香港文化留存一份话语空间。

例如，在以香港导演为主导的后华语大片中，对历史背景的选择往往具有灵活的策略。像改编自张彻导演的《刺马》的《投名状》采取的就是淡化历史的策略，因为在内地，"长毛"被书写为"太平军"，他们发动的起义被称为"太平天国运动"，在传统历史教科书中都是反清抗敌的正面形象。《投名状》以内地市场为主要目标，自然要归化主流意识形态。以太平天国运动为背景的故事设置，由于香港与内地对于此段历史的不同判定，造成接受语境中的裂隙。陈可辛采取的策略是淡化历史，悬置影片中对于历史运动的价值评判，对"长毛""太平军"的身份和名号予以抹去，而是将叙事中心集中于兄弟情义之上，带着陈寅恪所说的"对历史的同情"来刻画庞青云的政治野心折戟过程，从而将一段历史悲剧淡化成个人野心陷落史。

《十月围城》则在历史书写中选择了另一种路径——通过虚构历史来强化主流历史认同。如在故事设置上，影片强化了革命性。虽从本质上来讲它依然是部"纯属虚构"的香港制作，但因孙中山公认的民族象征身份而突出了影片对国族历史的认同与渲染，个人为国家牺牲精神的表达保证了影片的"政治正确"。影片中少爷李重光关于"革命是历史的潮流，整个中国都被卷进来"的高呼，甚至被解读成"直接昭示了北上的香港影人'面对国家意识形态的集体表白'"。[1]

因此，《十月围城》有大量对内地主流意识形态的唱和，近乎主旋律电影。但是，通过对历史观念的深究以及贩夫走卒们的个性刻画，《十月围城》仍保留了香港文化的隐形书写。

也许，《集结号》与《十月围城》是一对诠释港式人文与内地话语调

[1] 孟庆澍《大历史与小人物——略谈〈十月围城〉的历史观》，《艺术广角》，2010年第3期。

和的有趣个案。前者是以内地电影人为核心,后者则是以香港电影人为核心。这两部片子同属后华语大片,它们的意识形态取向和价值观表达虽然也有交融趋势,但又保有自己的特点。

两部片子分别集中于战乱时代的个人书写,叙述的故事核心均是通过个人的牺牲成就了民族大义。《集结号》开中国战争片的全新书写方式,以个人来观照历史,在传统的大历史叙述中加入个人史的讲述。而《十月围城》则把传统香港电影对个体命运的关注融入大的历史背景中,不同的文化策略体现了不同文化冲突交融的微妙关系。

而且,《集结号》与《十月围城》中的个人牺牲具有不同的目的,体现出不同的价值导向。《集结号》中九连为大部队的撤退而死守阵地,以个人生命换取集体利益。《十月围城》中,每个人则都是为个人的价值实现而拼搏。"保护孙文是间接实现的终极目标,而自我救赎、自我完满才是最直接最真实的诉求"。[1]几个主角甚至连要保护的人是谁都不知道,更多的是出于无关政治意义的个人目的,是对"士为知己者死"的传统信义的个体践行。于是,从宏大叙事中,留存了浓厚的港式平民色彩。

另外,尽管两部影片都强调了个人对历史的参与和书写,但有根本的不同。《集结号》虽力图为书写历史的无名者"正名",但还是认可"宏大历史",历史是威严、正统的,个体人只有得到历史的承认才能完成对个人牺牲的慰藉。但《十月围城》更注重对小人物及其日常生活细节的叙写,镜头处处流露着人本主义的温情与悲悯。[2]正如导演陈德森一再强调的,他不关心什么革命、政治,只关心从平民的视角重新叙述历史。不妨说,《集结号》叙述的是有着英雄情结的"平民的英雄",而《十月围城》打造的则是不在乎英雄和大历史的"英雄的平民"。两者的价值评判标准截然不同。

[1] 孟庆澍《大历史与小人物——略谈〈十月围城〉的历史观》,载于《艺术广角》,2010年第3期。

[2] 同上。

因此，谷子地寻求命名的过程与最后命名仪式的达成，完成了主流意识形态和主流历史观的权威性论证。而《十月围城》中，每个人物牺牲之后，字幕上则直接打出人物姓名，正如郎天在论及《十月围城》时所说的："表面上是牺牲小我完成大我的内地电影主旋律，内里却保留了以小我看待大我的香港地道文化精神。电影没有批判这些小人物，反而以纪念无名英雄的方式去肯定他们的存在价值，无疑既呼应了主流规范，亦复把本土特质（当然是陈可辛和陈德森认识和诠释的'本土性'），保存并安放在正面的位置上。"[1] 小人物的自然"命名"，表现出港式人文的对个体的尊重，当然也与主流意识形态做了某种对接。

除了合拍片之外，香港电影中还有不少坚持港片美学和文化精神的"港味"电影，在后华语电影的文化、美学融合中保有自己的独特性。如《寒战》（2012）中凸显的法治文化和法律精神，对个性的尊重与自由平意识等。《寒战》作为警匪片与职场剧的类型杂糅，不仅有港片魅力的回归的一面，而且凸显了不唯上而唯法的香港法律精神。《窃听风云》（2009）、《夺命金》（2011）等涉及的金融领域经济犯罪题材的商战文化也成为迥异于内地电影文化的电影现象；此外还有承传香港平民化、民生化精神的庙街文化、新市民文化等的《岁月神偷》（2010）、《天水围的日与夜》（2008）、《志明与春娇》（2010）、《月满轩尼诗》（2010）、《桃姐》（2011）等；呈现香港都市动感气质和港式爱情幽默的《单身男女》（2011）、《高海拔之恋Ⅱ》（2012）等；呈现"无厘头"后现代颠覆搞笑娱乐游戏精神的周星驰、刘镇伟、王晶、彭浩翔等的作品，以及源于香港贺岁片的贺岁文化等，早就深刻地影响了内地电影的娱乐化走势。

这些通过电影传达并在受众中发挥潜移默化影响的文化观念、精神价值以及类型追求都对内地文化建设已经发生并正在发生着重要的作用。

[1] 郎天《第三条路终于出现》，载于《香港电影·环球首映》，2010 年第 2 期。

台湾"在地"文化与青春文化：期待中的新鲜力量

台湾与内地虽属"同根"文化，但因长期以来处于隔绝状态，两岸在"政治思想、国家观念、两岸关系与历史记忆、文化认同等方面存在着很大的差别和误解"，[1]而且台湾电影由于其独特的地理政治环境，生成了自己独特的电影文化。

近年来，随着电影文化交流的愈益增强，台湾电影对大陆电影的影响也逐渐增大。与20世纪80、90年代"台湾新电影"（以侯孝贤、杨德昌为代表）对中国第五代、第六代导演的影响不一样，近年来发生影响的主体是台湾电影发生新变后的"新新导演""新世代导演"群体。像属于新新导演群体的钮承泽、九把刀、魏德圣、林书宇、戴立忍、蔡岳勋等与大陆电影的合作更是日益密切频繁。著名电影导演郑洞天曾说："目前台湾处于1989年到现在的重大转折点，这个转折点的后续影响对台湾电影不言而喻了，对于整个华语电影也会带来变化。"他指的是"我们从《海角七号》（2008）、《不能没有你》（2009）等这些电影发现的许多变化"[2]。

台湾电影具有独特的乡土意识和"在地"精神，青年题材与青春文化一直比较繁盛。尤其是清新型的青春电影、青春文化，恰恰是大陆长期缺乏的。大陆电影由于种种原因，"成年人气息"过于浓重，"青年文化性"积弱。一些影片虽以青年人、青年心理、青年问题等为题材和观照点，但"意识形态的浸淫或者往其他类型影片的倾斜，使得这些影片多了一份明朗的理想主义色彩，少了一份青春感伤、青春忧郁的私密性和真诚性。其青春叙述热情洋溢，个人成长史从属于国家的生成史，凸现为了至高无上的事业奉献青春和生命的主题。因而很自然地将个体叙述消融到国家、历

[1] 陈孔立《两岸隔绝的历史记忆与台湾民众的复杂心态》，载于《台湾研究集刊》，2004年第1期。

[2] 郑洞天《该换人了》，见于《华语电影：新美学、新媒介、新思维》，陈旭光主编，北京大学出版社，2012，第5页。

史的大叙述之中，形成了共性大于个性的艺术特征。"[1]

在台湾的青春电影文化中，以《练习曲》（2006）、《转山》（2011）为代表的自行车旅行题材影片体现的励志精神和成长叙述的"行者文化"；以《九降风》（2008）、《囧男孩》（2008）、《那些年，我们一起追的女孩》（2011）、《女朋友·男朋友》（2012）、《翻滚吧！阿信》（2011）为代表的青春励志的小清新文化，对大陆青少年的观影时尚和观影趣味都有一定的影响。当然，很多台湾电影的文化影像则还没有完全显露出来，如政治生态文化（《鸡排英雄》[2011]）、"在地"的老街区美食文化（《一页台北》[2010]、《鸡排英雄》），黑帮题材"青春残酷型"文化（《艋舺》[2010]）等。

近几年，以《全城热恋》《全球热恋》《爱》（2012）、《致我们终将逝去的青春》（2013）、《小时代》（2013）等青春爱情片为代表，大陆电影掀起了一股青春浪潮，"青春仿佛变成为一种对于以都市为核心背景的物质和文化消费的载体。影片往往风格清新，影像时尚，而且还玩弄叙事游戏，常有时尚题材与欲望主题的隐晦表达"[2]，这一股青春电影浪潮无疑有着较明显的台湾青春电影影响的痕迹，或者可以说它早已经成为台湾电影人与大陆电影人同台出演的最佳平台。

毫无疑问，随着台湾电影人的北上，随着ECFA（2010）的签约，中国电影正在掀起继香港电影人北上之后的又一个"后华语电影"发展的高潮。

在一定程度上，在《致我们终将逝去的青春》《小时代》等后华语电影中，我们可以发现台湾青春电影和青年文化与大陆电影文化互相影响与交融的明显痕迹。这些电影虽然在艺术上还有不足之处，也被批评为个人主义、物质享受至上等，但他们的确体现出回归个体、感性、物质，回到他们的"小时代"的当下青年文化特点。

[1] 陈旭光《喜剧电影的"后冯小刚"时代》，载于《北京电影学院学报》，2010年第2期。
[2] 陈旭光《近年喜剧电影的类型化与青年文化性》，载于《当代电影》，2012年第7期。

结语：问题与展望

　　大中华地区"后华语电影"呈现出多元文化冲突和文化之跨地融合的态势。其中，有主流文化与商业文化，以及市民文化、青年文化等亚文化的冲突融合，也有传统文化、香港文化、台湾文化和外来文化（韩国、日本、泰国，尤其是好莱坞电影文化）的影响与流变。这些文化资源的冲突、拼贴、融合乃至错位，共同营造了多元化的后华语电影生态与文化格局。这一方面无疑使得中华文化一直处于变构之中而更具活力，也使得中华文化形象打造和影响力、传播力等问题愈益凸显出来。毋庸置疑，后华语电影在发展过程中出现了"四不像式"的文化混杂与拼贴，有的甚至严重失却自身特色而趋于"同质化"。这种"同质化"是指后华语电影因兼顾各种文化而导致的平面化、趋同性，表现为全面向主流看齐的意识形态趋媚导向和对大众市场的一味服从，一切遵从主流电影所代表的最大公约数法则导致艺术品位的低下等问题。

　　文化拼贴混杂现象表现在后华语电影中，显影为大陆、台湾、香港演员乃至国外演员的混杂使用，以及演员身上所携带的文化印记；更深层次上表现为意识形态、文化观念的融合与混用，有时也表现为影片中不同国家、族群、文化或亚文化符号的拼贴、挪用和错位。例如一些后华语电影中经常出现经不起历史考据和现实逻辑推敲并且让观众恍兮惚兮，不知置身于何时何地的文化符号拼贴，还有空间上的错位、无逻辑的时间上的跨越、穿越等。

　　无疑，在后华语电影中多种文化的冲突、博弈乃至最后的融合共生过程中，既有文化策略调整之后的共赢，也存在港台文化力量走弱与"港味""台味"迷失的遗憾。电影文化混杂之后带来的或融合或偏差的结果，值得警醒和思索。

　　当然，在一个全球化时代，文化的原汁原味性的确很难坚守，更何况中华文化一直是在流变、转化、重构中的。文化、传统、精神这些典雅高

贵之物，与其在神殿上供奉千年，不如借助现代传播媒介"飞入寻常百姓家"。作为现代大众传播媒介，电影对文化的承载、转换、传播，必然会有文化的变异，适度的娱乐化、大众化，一定的文化交融杂糅也是难免的。

因此，在一个全球化的时代，"四不像"是正常的，但因为讨好受众或主流文化而扬短避长或者"媚俗"则不足取。华语电影必然在混杂变形与融合创新的张力中前行。我们要反省华语电影中出现的"同质化"现象，让异质文化在大交融中取长补短，互相促进。只有这样，才能从华语电影迈向"泛亚电影"和亚洲新电影，走出华语圈，走向亚洲和全世界！

海外"期待视野"中的市场推广与国际文化传播：论中国电影大片的"二元对立"性及其对策

中国电影的"海外推广"和中国电影大片的意义

中国电影的"海外推广"或者说"走出去"工程是中国电影的一个重要的使命。尤其是改革开放以来，随着中国全面对外开放后中外文化交流的日益密切（包括1979年中美建交），中国电影海外推广的力度、深度、广度都大为加强。无论是20世纪80年代到90年代以国产影片获得国际电影节认可为主的文化层面的海外推广，还是新世纪以来产业与文化层面并重的海外推广，这一使命都是中国电影事业与电影产业发展中不能缺少的重要组成部分。近年来，经济全球化、世界一体化成为时代性的国际大趋势。2001年底中国加入WTO以后，好莱坞大片以强势的姿态对中国电影业和电影市场形成了巨大冲击，缺乏国际电影贸易经验的中国电影开始"与狼共舞"。为适应经济全球化和中国对外开放不断扩大以及国际电影行业竞争加剧的新形势、新变化，中国电影在合拍影片、海外营销、海外电影节参展等多个方面加大电影海外推广工作的力度，使之在国际市场的份额不断提高，增强了国际竞争力和民族文化价值观的国际影响力。

中国电影海外推广在改革开放以后的进程可以分为两个主要阶段。第一阶段是从1977年到2001年，这是一个艺术交流与商业推广并重的阶段，第五代电影走向国际电影节是此间的重要收获；第二阶段是从2002年至今，

在这一阶段注重的是文化与产业全方位的海外推广，中国电影大片正是在这一阶段成为中国电影"走出去"的重要代表。中国电影大片在国内与国际市场均表现不俗，对内拉动了沉寂已久的国内票房市场的增长，对外则成为展示国家文化形象的重要途径。从1980年到2005年美国电影市场的中国电影排行榜[1]来看，在前十名中，大片占了近一半。而且排在前面的都是偏向武打古装题材或风格的。第一名是《卧虎藏龙》（高居所有非英语电影的票房第一名），第二名是《英雄》（高居所有非英语电影票房第三名），第三名是《功夫》，第五名是《十面埋伏》。

中国电影大片海外推广的意义可以从文化和产业两个方面来看。

1. 文化意义

从文化意义上来看，中国电影大片弘扬了中华民族文化价值体系中优秀的历史文化。

电影是国际传播的重要渠道，中国电影大片的海外推广有利于推动民族传统文化走出国门走向世界。中国电影大片的海外推广还提高了中国电影产业的国际竞争力和国际影响力。因为中国电影大片可以传达主流文化、塑造国家形象、展示并提高文化软实力。

所谓"国家形象"，是近年从国际政治学、传播学领域引入文化学乃至电影学的一个新名词，一般认为是指在一个文化交流传播愈益频繁的时代，一个国家的外部公众、国际舆论和内部公众对国家各个方面（如历史文化、现实政治、经济实力、国家地位、伦理价值导向等）的主观印象和总体评价。"国家形象"主要通过媒介和舆论传播和表达，是国家整体实力（尤其是"软实力"）的一种重要体现。毫无疑问，如果形象表现适当，它对外具有极大的影响力和亲和力，对内则具有强大的文化认同感和国家凝聚力。

具体就电影文化传播而言，电影中的"国家形象"系指观众通过电影

[1] 参见骆思典的《全球化时代的华语电影：参照美国看中国电影的国际市场前景》（载于《当代电影》2006年第1期）中的列表。

的观看而形成的对一个国家的国民及其文化的整体价值观、伦理观、审美理想、生命力、精神风貌、社会状况等的主观印象和总体评价。这一术语在一个全球化的时代引发电影研究界的热情是理所当然的。

在国际上并不能通过电影来了解国家形象的相对封闭的年代，这个名词也许是一个缺少实际意义的假命题，但从20世纪80年代中后期《黄土地》《红高粱》等影片走向国际并引发国内关于它们是不是向西方电影节评委和观众"展示丑陋"并邀宠的争议开始，今天的中国电影越来越走向全球化的国际市场，在文化交流中愈益显得重要，而海外观众也越来越能够通过银幕上的文化形象来认识中国的国家形象。据一个在美国普通民众中的调查显示，最为美国普通民众所知的两个中国人，一个是李小龙，一个是成龙，而这显然都是因为承载他们银幕形象的电影传播的结果。美国《外交政策聚焦》杂志2007年2月8日一篇题为《功夫片的地缘政治学》的文章在评价华语大片《卧虎藏龙》的国际成功和中国功夫片的独特文化意义时，也谈到了这些电影塑造的国家形象的问题："《卧虎藏龙》在国际上的成功，催生了一个正在上升的中国形象，并提高了世人对中国文化的评价。从《卧虎藏龙》到《英雄》再到《功夫》，这些影片在亚洲和西方所取得的商业成功，为中国文化的价值提供了佐证，也更加增进了中国人对其文化价值的自我评价……在这些功夫电影里，西方观众看到了一个更正面、主动的国家形象，而不是形成于19世纪和20世纪初中国半殖民地时期的那种偏见……因此，功夫电影为中国和西方观众塑造了功夫和文化实力兼备的中国形象。"[1]因此，电影如何塑造和表现国家形象的问题成为当下电影界一个迫切而重要的命题，尤其是那些试图在国际市场上打开局面，占据一定票房份额的影片。

2.市场表现或产业价值

进入新世纪以来，电影产业化改革进程提速，电影产业增速加快。2002年、2003年时，国内电影市场国产影片和进口影片的总票房还赶不上

[1] 转引自饶曙光《国家形象与电影的文化自觉》注4，载于《当代电影》，2009年第2期。

《阿凡达》（Avatar，2009）一部影片在国内的票房。而到现在，电影票房总额已经是产业化改革初期的五六倍。目前，全球电影市场的互动与融合成为时代大趋势，各国电影产业都在全球范围内开拓电影市场。如很早时美国电影的国外票房就已超过本土票房，提高了美国电影产业的竞争实力。从中国电影看，目前国内影院总量有限，许多国产电影面临着进入不了电影院放映的尴尬命运，而那些进入电影院放映的国产影片，特别是高投资的商业大片，仅仅依靠国内票房也并不太容易实现成本回收。[1] 所以，积极开拓海外市场，扩大国产片的观众范围，是提高国产影片的盈利能力、国际竞争力，提高国际地位的重要途径。

应该说，近几年来中国电影大片成功实现了海外票房市场的突破（参见下图）[2]。

2003—2009年国产电影海外市场收入（亿元）

[1] "华谊兄弟"总裁王中军仅从商业的角度（而非从文化传播等宏大角度）算过一笔账："比如一部国产大片的本土票房为3亿，分成后的所得（大致为制片方与院线四六分成），去掉电影管理基金、税收和电影的发行成本等，片子最后的盈利可能也就剩下可怜的几千万收入。如此算来，制片方就只能赔本，无法进行再投资和生产，所以投资方还必须要着眼于境外市场。"（《大片挤占电影空间并无错》，载于《21世纪经济导报》，2007年1月19日。）

[2] 引自本人指导的黄培的硕士学位论文《中国电影海外推广研究》，第21页。

2002—2003年，米拉麦克斯公司以2100万美元购得《英雄》在北美、拉美、英国、意大利、澳大利亚和非洲的发行版权，该片在美国总票房达3525万美元，被美国媒体评价为"中国最成功的一次文化出口"。而《英雄》的海外总票房突破了11亿元人民币。

2004年，《十面埋伏》在北美以及日本的发行权分别由美国哥伦比亚公司和华纳公司以1亿港币和1100万美元购得，仅此两项就收回了影片大半投资。

2005年，《十面埋伏》在美国的票房也超过1000万美元。《无极》单与韦恩斯坦公司和IDG新媒体基金的交易金额就超过3500万美元（含北美、英国、澳大利亚以及南非的发行版权）。

毫无疑问，虽然也有一部分艺术电影发行到美国，更有一些艺术电影在国际电影节上获奖，但在市场及某些电影节上，中国电影大片仍然是主力军（如《卧虎藏龙》曾经获得2001年第73届奥斯卡最佳外语片奖等四项大奖）。

中国电影大片发展面临的"二元对立"

客观而言，在一定程度上，中国电影大片无论票房还是体现于舆论的国家形象等方面都面临着很多不尽如人意之处。有些电影国内票房好，国外则很一般，有些在国外艺术电影节上屡屡获奖，票房则无论国内外均遭遇"滑铁卢"。

所以，中国电影大片在发展中遭遇的一个"二元对立"或者说"两难"问题是受众定位和市场主打的问题。主打对内还是主打对外，还是二者兼顾？是市场至上还是电影节获奖至上？在这一问题上，听听美国人的说法是很有意思的。前《华盛顿邮报》驻京办事处主任约翰·邦弗雷特在评价《卧虎藏龙》在中国国内市场的失败时，曾经直言不讳地声称："在过

去的二十五年时间里，几乎每一个在西方世界获得成功的重要的中国文化出口产品在中国国内都是彻底失败的，从张艺谋导演早期的影片，到张戎的自传《野天鹅》，再到哈金的获奖小说《等待》，作家高行健的诺贝尔获奖作品《灵山》。"《卧虎藏龙》之所以在美国成功，是因为它很中国化；之所以在中国失败，是因为它太中国化。"[1] 虽然他对原因的判断可能有意识形态的影响，但毕竟道明了这样一个电影大片内外有别的现象。

1. 个案分析之《赤壁》

《赤壁》引起的争议，是一个很有意味的例子。该片无疑是一部注重海外受众的影片，其叙事模式堪称好莱坞经典叙事的再现，再加之好莱坞特技团队的协助，令其好莱坞味道颇浓。如有论者在题为《〈赤壁〉加速中国商业大片'好莱坞'化进程》[2] 的文章中认为，《赤壁》是一部充满娱乐心态的主流商业电影，不能严格要求它尊重三国历史，作者认为片中从人物刻画、台词到各种细节，充满了引人发笑的娱乐元素。《赤壁》的娱乐精神以及整体浪漫化的叙事与人物塑造正说明导演努力试图在讲一个泛亚洲的通俗历史故事，并以最通俗、浪漫的表达方式展现出来，让人看到了国产商业片加速好莱坞化的进程。

从题材看，《赤壁》又从当下回到了古代，但与《无极》中混沌未开、超验神秘的远古世界不一样，《赤壁》是以现代化的电影语言讲述一个家喻户晓的传奇故事。"赤壁"的故事在整个华人世界中的熟悉程度远远超过了其他的历史古装大片。就此而言，它其实是返归了中国本土，贴近了民族历史。电影中的"回光""八卦"等情节均丰富了故事的传奇色彩，也是对中国文化奇观性的表达。另一个方面，三分天下的权术争斗隐匿于个人的情感表现，历史传奇人物的去魅化唤回了丰富的现实人生指涉，使得观众

[1] 约翰·邦弗雷特《一只不同斑纹的'老虎'：一部美国人钟爱的中国影片在北京一败涂地》(《华盛顿邮报》2001年3月22日)，转引自骆思典《全球化时代的华语电影：参照美国看中国电影的国际市场前景》，载于《当代电影》，2006年第1期。

[2] 关雅荻《〈赤壁〉加速中国商业大片'好莱坞'化进程》，载于《电影》，2008年第9期。

其实并不熟悉的历史语境一定程度上置换成当下的社会人生境遇。在这个意义上说，《赤壁》不仅是在写过去，更是在写现在，不光是写历史，更是写历史上乃至现实中的人性，是吴宇森在"我写三国"，而非"三国写我"。《赤壁》在丰富的古今指涉中完成了历史和现实的对接。吴宇森一方面强化作为故事内核的历史元素，另一方面不断与现实、人生接轨，与好莱坞接轨，努力把讲好一个东方和西方都能够理解的故事作为自己的第一要务，把故事营造得简单而不深奥，有趣而不复杂。

毫无疑问，《赤壁》企图融合东方文化、西方文化、香港文化等，做成一部亚洲最大化的华语电影，成为全球华人可以共享的文化大餐，将中国古老的故事传奇置换成为具有全球文化共享价值的精品。

这显然与《赤壁》的观众定位有关。和《集结号》定位于本土观众不一样，《赤壁》从一开始就是走国际化融资、发行和传播路线的。吴宇森曾说："我希望这是一个比较世界性的'三国'，不是我们独有的'三国'，我不想拍纯历史剧，如果是纯历史剧，会给自己很沉重的负担。我觉得'三国'故事应该是像奥运精神一样，团结、坚毅、勇气，还有和平竞争、和平生活的气息，和人与人之间真正的友谊。有些编剧提醒我，万一脱离历史，会有专家苛刻的批评，但我说，每个电影都有不同的创作意图，我们不是乱编的，不是把历史故事改成喜剧，是根据史料演绎，有些桥段在里面。我看过好几个历史片，都太注重历史，变得跟现在的观众感受脱离了……我希望'三国'不仅仅是中国人拥有的，我们要从全新的角度来描写这个故事，我反而注重人物的人性一面，贯彻整个戏里的人文主义、互相关怀，这样自由一些。我希望观众看了之后，觉得人生还是美好的，人与人之间还是可以互相信任的。"[1] 由此我们觉得，尽管《赤壁》还存在不少问题，吴宇森首次在大陆拍片还有点水土不服，没有达到游刃有余的境界，但吴宇森大胆接受外来影响，试图把最本土的题材与外来的形式融

[1] 《吴宇森：这是一个世界性的"三国"》，载于《三联生活周刊》，2008年第24期。

合,试图占据国际市场的努力是应该肯定的。

《赤壁》遇到的问题是有典型意义的,这些问题正是中国电影进入后大片时代不可回避的,而焦点就在于怎样实现艺术性和商业投资原则的完美融合?怎样使本土接受与海外接受实现双重对接?这里面自然还有很多问题要解决,还有很长的路要走。这是中国电影大片在应对任何外来影响的过程中应该着重注意并试图努力解决的。

具有讽刺意味的是,吴宇森的努力似乎并没有得到美国电影市场的响应。《赤壁》在美国放映两个多月的总票房才刚刚超过56万美元（同期的一部印度电影《三个傻瓜》[3 Idiots, 2009]在美国放映不到一个月票房就超过了610万美元）[1]。

看来《赤壁》有点两头不讨好。也许因为有关"三国"的故事在中国人心目中地位很高,吴宇森似乎不应该面对这样一个复杂的历史故事做过多的戏说,而对于海外观众来说,这个故事又相对陌生。《纽约时报》影评人麦克海尔批评《赤壁》缺乏那种"发自内心深处的冲击力,没有注入情感"[2]。英国《观察家报》的评论则抱怨:"喧嚣的西方版《赤壁》充满了情节漏洞和大幅跳跃;除了一些粗糙的电脑特技外,影片更因众多令人搞不清楚的人物而大打折扣。"[3]

吴宇森对"三国"的好莱坞化改写到底该如何评价?本土化如何与国际化接轨?传播策略到底是由内而外,还是由外而内抑或内外并举?究其底问题在于,怎样实现主流价值观传播与艺术家个人追求、影片艺术性与大众文化性,与商业投资原则的完美融合;如何让本土接受和国际化传播对接。这些矛盾、困惑、问题正是中国电影未来发展不可回避,且要勇于去"摸着石头过河"来加以解决的。

[1] 转引自《2010中国电影艺术报告》,中国电影家协会理论工作委员会编,中国电影出版社,2010,第133页。

[2] 同上。

[3] 同上。

2. 个案分析之冯小刚电影

一位美国学者说:"在中国非常受欢迎,到西方却行不通的这种情形,最经典的例子还是冯小刚。"[1] 冯小刚凭借其冯氏贺岁喜剧在国内电影市场上成为"不倒翁",但在国外市场上却表现很一般。例如《大腕》被美国学者称为"一部跨文化的、胡乱拼凑起来试图满足中西方市场胃口的电影"[2]"对话是夸张的。制作者想当然地认为翻译应该毫无困难"[3],《大腕》提供了"大量有关中国社会的观点,这些观点与大多数美国电影观众所习惯看到的完全不同"。

耐人寻味的是,冯小刚自己在拍摄了《大腕》《夜宴》等试图调和国内国际市场的作品均告失败之后,又再次回到了国内市场。他曾言及,中国电影不必一味走争夺国际票房的道路。中国的市场很大,国内市场能饱和收益就已相当可观。的确,客观而言,冯小刚的某些京味十足的电影想要走向国际的确是有一定困难的。因此,我们既要鼓励像《赤壁》那样力争国际票房的趋于"好莱坞化"的电影创意,也要鼓励支持以冯小刚喜剧贺岁片为代表的主打国内市场的电影创意。如为了投合国际市场而把作品搞得不伦不类,两头不讨好反倒不好。

冯小刚的《集结号》和《唐山大地震》代表了他最新的也是较为成功的努力。

在《集结号》之前,中国大片一直更多采用西方化的视点,将东方化的故事进行包装和转述,展示东方化奇观,甚至是中国古代非主流文化的背面,使得西方人感兴趣。这种带有"后殖民"性质的叙事策略获得了部分的成功,造就了中国大片在票房上的巨大收益,获得了国际性投资和海

[1] 骆思典《全球化时代的华语电影:参照美国看中国电影的国际市场前景》,载于《当代电影》2006年第1期。

[2] 同上。

[3] 安娜·史密斯《〈大腕〉葬礼》,《暂停时间》,2002年11月13日。

外市场的关注。可以说,《卧虎藏龙》的成功给了中国大片运用此种商业化美学配方的依据和信心。此后的《英雄》《十面埋伏》《无极》《夜宴》等继续运用这种策略,讲述西方人从未见过的中国古代故事来渲染东方奇观,试图吸引国际投资进行国际化运作,获取海外市场。

在叙事策略上,中国电影大片往往回溯到古代去寻找叙事模式和故事原型。《英雄》《十面埋伏》《墨攻》《满城尽带黄金甲》《赤壁》《投名状》均如此,《无极》似乎回到了混沌未开化的原始神话、远古的昆仑文明时代。《夜宴》《满城尽带黄金甲》《赤壁》分别借用了《哈姆雷特》《雷雨》《三国演义》或《三国志》的故事原型,力图把西方或中国古代的经典故事与东方文化意象交融,借此获取更多西方观众的共鸣。

《集结号》在此层面实现了突破,不再将叙事定位在中国古代,不再以获得海外强烈关注来完成大片的资金运营,而是首先将历史放置在不太遥远的近现代,尽力满足本土观众的情感需要,完成本土观众对共和国历史,对于个体英雄人物的认同。如果说从《卧虎藏龙》起的中国大片是一直在走由外向内的传播路向的话,《集结号》则是选择了由内到外的传播路向。中国大片不再以渲染东方化奇观满足西方人的视点,而是首先赢得了国人的尊重。

美国受众对中国电影的"期待视野"与中国电影大片的策略

据统计,自1980年到2005年美国市场中国电影票房排行榜前25部影片分别是:《卧虎藏龙》《英雄》《功夫》《铁猴子》《十面埋伏》《饮食男女》《喜宴》《霸王别姬》《花样年华》《大红灯笼高高挂》《活着》《摇啊摇,摇到外婆桥》《菊豆》《秋菊打官司》《2046》《我的父亲母亲》《荆轲刺秦王》《洗澡》《春光乍泄》《变脸》《风月》《天浴》《重庆森林》《一个都不能少》《巴

尔扎克与小裁缝》。[1]

从这里所列的25部影片来看，大致可区分为三种：

其一是高居前列的古装武打武侠题材的电影大片，如《卧虎藏龙》《英雄》《功夫》《十面埋伏》等。

其二是现实题材的影片，且常表达中西文化冲突的主题，如《饮食男女》《喜宴》《春光乍泄》《洗澡》《重庆森林》等。

其三是现当代背景的，偏向乡村类题材的影片，如《活着》《霸王别姬》《风月》《巴尔扎克与小裁缝》《一个都不能少》《摇啊摇，摇到外婆桥》《大红灯笼高高挂》《我的父亲母亲》等。

从上述三类影片在美国票房市场上的表现来看，我们不妨大致归纳美国人对中国电影的三种接受态度或曰期待视野（大致对应于上述三种影片的划分）：

一是"奇观化中国"类，纯粹的华美的想象的满足，完全的陌生化，借此完成对古典中国，古典东方文化的想象，上述划分的第一类影片暨古装武打武侠类满足美国人的就是这种期待视野。

二是"文化冲突"类，美国人可以通过这类影片中呈现的文化关系、文化冲突，引发某种文化思考或想象，此类影片更具现实意义或具有国际政治意义。上述划分的第二类影片走的是这条路。

三是"当下或近现代中国政治想象"类。这种期待视野则是乐于看到在后殖民视角下或意识形态色彩中当代中国的落后、愚昧、非民主与非自由，完成的是对当下或近现代中国的政治想象。正如一位美国批评家指出的："那些在国外获得成功的中国影片，背景往往是某个历史时期的气候恶劣的乡村或者条件艰苦的环境；而且这些影片往往倾向于由陈凯歌、张艺谋这

[1] 参见骆思典的《全球化时代的华语电影：参照美国看中国电影的国际市场前景》（载于《当代电影》，2006年第1期）中的列表。

样的导演来执导。"[1] 上述划分的第三类影片如《大红灯笼高高挂》《活着》《菊豆》《风月》《一个都不能少》《巴尔扎克与小裁缝》属于此类。

鉴于这种情况，我们宜采取相应策略。

第一，我们要允许中国电影的分流。古装武侠大片、现实题材、文化关系或文化冲突主题的文艺片各司其职。

第二，华语古装大片首当其冲，任重而道远，必须下大力来做。这当然首先是因为古装题材在国际上也有号召力，在许多西方人的心目中早就是东方文化的代表。另外，诚如论者指出："古装是对文化的暗示，选择古装，也就是选择了一种文化。"[2] 古装、武侠，这种题材或样式的选择本身就比较适合于诗化地表现中国文化，因为它已经与现实隔了一层，距离能够产生美和诗意。

这带来的自然是现实题材或者近现代题材的大片怎么办的问题？现实题材与近现代历史题材因为在时间上没有与我们拉开距离，没有足够的文化符号性，"古典性"不足，不是非常适合于影像化表现。如《集结号》《十月围城》《建国大业》等非古装的大片（包括比较近代的《投名状》），相对来说走向国际市场就困难一些。

的确，像《集结号》《投名状》这类影片，海外尤其是美国票房并不好。但我觉得它们走的路子无可厚非。虽然电影大片毫无疑问既要满足国内市场也得考虑如何开拓国际市场的问题，但像《集结号》这样的影片，它的成功首先是本土化策略的成功，影片还存在某些暂时无法克服的文化接受的障碍或"折扣"，它国际票房的不成功则是可以理解的，也是不必强求的。

[1] 文迪坎《喜剧在交流中撞岸》，载于《综艺》，2002年3月25至31日，转引自骆思典的《全球化时代的华语电影：参照美国看中国电影的国际市场前景》，载于《当代电影》2006年第1期。

[2] 高小键《华美的历史记忆——古装片中的民族文化和审美》，见于《跨文化语境的中国电影》，丁亚平、吴江主编，中国电影出版社，2009。

无疑，中国电影大片在海外市场的传播中问题还不少。它在今后的发展中可能要适时处理和解决几对互有交叉的二元对立，如：主流价值观传播与导演个人追求；艺术性品格与商业性要求、娱乐化表现；本土文化传播与全球文化接受；本土市场与国际市场等。

也许，这些二元对立是永远也不可能完全、真正解决好的，能做到的只是二者之间相对的、动态的折中、平衡。

试论中国电影的制片管理：
观念转型与机制变革

自改革开放以来，电影观念一直在剧烈蜕变中。中国电影发展的历史，堪称一部电影观念交锋及在新观念支配下电影生产管理机制不断革新的历史。

到今天，经过新世纪以来以电影大片为肇端的电影的全面市场化、商业化运作，业界内外大多数人都在电影观念上认可或是默认了电影的商业、工业或文化创意产业的特性。时代的发展已经让电影的运作成为市场化、国际化、专业化的电影工业或文化产业，电影产业观念、电影营销理念开始深入人心。在电影生产中占有重要的甚至是决定性地位的制片环节，也在实施着观念的变革。反思中国电影生产在制片管理机制方面的问题，已渐次在电影业界与学术界成为热点或焦点。

从某种角度看，中国电影与美国电影的差距不在技术上，更不在银幕数、票房上，而在电影观念与生产管理机制上。从制片环节看，中国电影与好莱坞电影的差距在拍摄制作阶段并不明显，但在制作前的发展（Development）阶段却有着明显的差距。而发展阶段正是制片人发展电影项目的重要环节。[1]美国加州大学洛杉矶分校（UCLA）电影电视戏剧学院教授霍华德·苏伯（Howard Suber）认为："美国电影系统的心脏是'发

[1] Myrl A. Schreibman, The Indie Producer's Handbook: Creative Producing From A to Z, Lone Eagle（August 1, 2001），P25.

展'，那是一部电影在开始制作拍摄之前需要发挥大量时间和精力的阶段，很多时候'发展'的时间主要花在剧本上。美国电影在全世界的统治地位，不是因为它的技术和资本的投入，而是因为它讲故事的方式。中国未来将成为美国电影工业的主要竞争对手。"[1]

当然，"制片人"的角色、定位、职责、功能在当下中国电影业界中的理解还颇为混杂，并未取得一致，而在生产实践中更是各说各话，多种机制交杂并存。但这并不重要。因为中国国情的复杂性，存在着历史的遗存、大陆、香港、台湾电影体制的交融，外来影响与中外合拍的实践等问题，出现多种机制并存的情况亦属正常。重要的是大家都意识到了制片人角色和制片管理机制的重要性。更重要的当然是电影研究界在学理的层面逐渐加大"制片人"、制片制度即制片管理机制等的相关研究。

中国电影制片历史的简要回顾

中国电影史上，伴随电影生产的制片制度也在相应地发展变迁着。20世纪30年代，在上海这样一个几乎完全市场化的语境中，中国电影生产明显受好莱坞电影模式影响，当时中国的几家大的民营电影制片公司的制片制度大体而言也是制片人中心制，如明星公司的张石川、联华公司的罗明佑、天一公司的邵醉翁等都是名噪一时的成功的制片人——往往是老板兼总制片人或监制。

1949年中华人民共和国成立后，中国电影初建规范的制片制度在内地、香港、台湾三地"三水分流"。其中创办天一公司的邵氏兄弟转战香港，打造了强劲的邵氏电影王国，依循原来初步定型的制片制度，继续实施总体上的制片人中心制，并出现了邵仁枚、邹文怀等知名监制或制片人。后邹文

[1] 肖怀德博士学位论文《中美电影制片管理机制比较研究》，第29页，北京大学，2012年。

怀离开邵氏,与人合作成立嘉禾影业公司,在嘉禾实施"独立制片人中心制",迎来了嘉禾电影的繁盛。

内地的电影事业体制模仿前苏联而建立。随着愈益一体化的社会主义计划经济体制的形成和巩固,制片人的角色和功能被削弱,在电影事业观念下,一种国营电影厂厂长负责下的制片主任制和导演中心制替代了建国前曾经有过的制片人制度。这种体制无疑与当时的国家需求和整体的经济运行体制相一致:电影生产/发行体制的运行方式是政企合一、按行政指令性计划指标生产和发行电影,而它的功能和效应,是确保电影以艺术形象完成党和国家的宣传教育任务。[1] 由此形成了一种统购包销制度,即电影生产由国家下达指标,投入资金,负责对准备投拍影片内容的审查。各电影制片单位(制片厂)均属于全民所有制的国家生产单位,所有的电影从业人员也都属于国家的职工。各电影制片厂接受国家任务,或提出计划由国家批准,然后组织职工进行生产。影片生产出来以后,由电影局或更高的国家负责机构进行审查。然后由政府管辖的发行放映公司收购所有通过审查的影片,向全国发行放映。[2] 在电影生产中,制片主任主要承担电影的制作过程中的时间管理、预算管理等内容。导演或以导演为中心的创作集体则承当艺术的完成和思想正确把关的职责。

所以大体而言,1949年以后中国内地基本上是制片厂厂长责任制下的导演中心制,有制片主任,但没有真正意义上的制片人。而导演中心制,实质上是艺术电影观念的时代遗存。这与建国后不把电影看做工业、产业、商业而是看做事业、艺术是密切相关的。

改革开放后,以第四代、第五代、第六代导演为核心,制片制度仍然延续甚至进一步强化了导演中心制。在新时期的文化氛围中,在李泽厚主

[1] 《改革与中国电影》,倪震主编,中国电影出版社,1994版,第38页。
[2] 陈犀禾、万传法《中国当代电影的工业与美学:1978—2008》,载于《电影艺术》,2008年第5期。

体性哲学、刘再复"文学主体性"的理论背景和文艺界反思"文革",追求"人"的价值和"艺术美"理想之复苏的创作背景下,"导演中心制在电影作者论的推动下,完成了一次在专业影人看来具有思想解放意义的、更有力的强化。"[1] 实际上所谓第四代、第五代、第六代导演划分的"电影代际观念"正是以导演为中心的电影创作观念的表现。直到现在,电影界所谓的"亿元导演俱乐部""中国电影三大导"等说法也是导演中心观念的体现,此外,"华谊兄弟"打"冯小刚牌",张伟平打"张艺谋牌"也是如此。显然,这种历史形成的导演中心制仍然具有相当的延续性,导演所确立的个人品牌价值和票房号召力也依然相当强劲。

但随着中国电影制片的观念变革与产业实践的展开,导演中心制与制片人,与市场化的电影生产体制矛盾的深化,导演中心制导致的"失控"和票房惨败等事例的不断出现,[2] 使得导演中心制呈现出渐趋衰落(至少不再一家独大)的态势。

在今天类型观念和工业体制下,导演的创作观念发生了明显的变化。事实上,在较为成熟的制片体系当中,导演并不应该作为电影生产流程当中所有要素的核心决策人,而应该是作为电影生产过程当中的一个艺术负责人,与其他要素共同进行电影的生产。在传统的电影创作观念中,编剧的工作是案头视觉化的文学写作,导演的工作则是以其为中心的作者化电影的创作。但在一个市场化和创意经济的时代,电影生产的经济因素和技术性要求越来越高,制作因素、团队协作性越来越强,导演、编剧的个性因素、某种"作者电影"风格势必被压抑,这使得编剧、导演的主体地位明显降低。说到底,导演个体的功能必须要结合到整个电影生产的有机环

[1] 《电影产业经济学》,刘藩著,文化艺术出版社,2010,第288页。

[2] 刘藩在《电影产业经济学》中认为:"导演影响力的膨胀制造了畸形的产业实践",表现为"知名导演主导项目的失控","陈凯歌的《无极》、姜文的《太阳照常升起》、田壮壮的《狼灾记》、徐克的《七剑》、孙周的《秋喜》等,都是畸形的导演中心制影响下导致的失败案例。"(第284页)

节中才能圆满发挥。赵宁宇在《导演的产业化生存》中揭示了导演的一种"产业化生存"[1]现状,在他看来,作为今天的导演,要具有相当综合全面的素质,甚至也要懂市场、投资、商业和技术——这实际上已经接近制片人的工作了。

新世纪以来,随着民营制片、合拍片的崛起,产业化进程的推进,制片人的重要性才重新受到重视,虽然传统的制片主任制和导演中心制影响深远,但是一批优秀的电影制片人在中国电影产业中发挥着越来越重要的作用。其中首先是以影视大企业经营管理者为主的制片人,如韩三平、王中军、王中磊、于冬、江志强等,他们既是企业的大老板,也是电影项目的制片人,承担着与导演沟通、制衡和决策等重要功能。一些制片人、导演搭档组合也出现(有的则是导演入股制片人的企业,实施风险共享、利益均沾),如杜琪峰与韦家辉组合,张艺谋与张伟平组合,韩三平与黄建新组合,王中军、王中磊与冯小刚组合,姜文与马珂组合等。他们一般一人行使着制片人的职能,一人行使着导演的职能,互相沟通,共同决策。另外,当下还涌现出一批优秀的"监制",他们主要在风格、类型上把关,也涉及市场定位与投资方面的考量,包括陈可辛、黄建新、陈国富等,他们大多由导演转型,有丰富的电影工作经验。正如王中军对陈国富的高度首肯和评价:"陈国富这样的,在我们公司做了这么多年,确实帮助华谊完成了一些案例,从抓剧本到定演员,到预算控制,甚至分析市场和选择。"像陈国富这样的金牌监制可谓一将难求。当初,《画皮》的出品方准备与"华谊兄弟"合作拍《画皮2》时提出的一个重要条件就是要让当时供职于"华谊兄弟"的陈国富出任监制。[2]

[1] 赵宁宇《导演的产业化生存》,见于《影视文化》,2009年第1辑,中国电影出版社,2009。

[2] 王中磊写道:"2010年,电影《画皮》的制片人庞洪、艺术总监杨真鉴找到我,希望合作这部电影的续集《画皮2》。当时他们提出了两个期待:第一,希望由陈国富来监制;第二,希望找一位年轻导演掌镜。"(《聚变——缔造华语电影新标准》,新星出版社,2012,第6页。)

近年来，随着中国电影市场的不断成熟，体制的不断完善，导演中心制呈现出了不少问题，如吴宇森的《赤壁》剧组遭遇的换角、辞演和预算超支事件；《肩上蝶》（2011）导演张之亮与投资方的版本之争；姜文与陈逸飞拍《理发师》（2006）时发生的矛盾；张艺谋、张伟平"二张"组合的破裂；还有如姜文在《太阳照常升起》时过于个人化的想象力表达，陆川在《王的盛宴》（2012）中对历史的主观化表现，均严重影响了票房成绩和口碑。而当姜文与马珂形成了一个制片人与导演互补且互相制约的模式后，《让子弹飞》则成绩骄人。[1] 近年来在电影制片领域出现的一系列的新闻事件和风波，都在一定程度上说明，中国电影产业化进程中，制片机制的完善还有待时日，其发展转型过程必然要经受种种阵痛。

中国电影制片人制度或制片管理机制现状的简要梳理

近年电影生产中不时发生的导演与制片人的矛盾，严重影响影片生产的实例促使我们反思并期待建设新型、有效、符合电影工业生产规律的电影制片管理机制。也许，我们应该进入或正在进入一个以"制片人中心制"为代表的新机制、新时代。

在一定程度上，导演中心制的退场，反而让导演回到了艺术的位置，更有利于电影的工业化生产。制片人作为电影生产中的关键性角色，通常扮演着统筹企划与资金筹措的角色，并且负责控制预算支出、拍摄进度、拟定发行布局，以便为投资者与创作者谋得最高利益。他们是一部电影由起始意

[1] 姜文在与马珂搭档完成《让子弹飞》后，喜悦溢于言表地说过："电影这事我原来做了个比喻，有点像拉力赛，有人开车，有人换轮胎，这一辆车里有两三个人，我以前是把这车当自行车骑了，那当然比较累了，现在我们各就各位，问题就轻松多了。"（《让子弹飞之姜先生张先生》，见于《新电影传奇》，转引自肖怀德的博士学位论文《中美电影制片管理机制比较研究》，第156页，北京大学，2012年。）

念到上映的执行总舵手，工作最忙碌、最琐碎，也是几乎从头到尾所有环节都涉及的人[1]。

顾名思义，"制片人中心制"应该是不论在市场定位、投资把握，还是演员选择、拍摄流程，都以制片人把握到的市场为导向，这对于一部商业化类型电影来说至关重要。理查德·扎努克（Richard D. Zanuck）认为："制片人就像一个交响乐团的指挥，他可能不会弹任何一种乐器，但是他知道所有乐器应该弹成什么样，制片人负责将创意概念变成可操作和市场化的概念，他们也负责为电影融资，他们负责管理电影生产过程中的所有环节，没有哪一行业像电影制片一样管理着其他的专业工种，包括剧本写作、导演和表演。没有哪一个专业领域像电影一样能培养出一种成功的全面的制片人。"[2]

中国电影制片管理机制存在的问题，有极其复杂的社会历史的原因，轻易难以改变。但随着国有企业的上市，影视民营经济的崛起，变革一直在缓慢艰难地进行。中国现有的制片机制实际上也并存着各种机制，国营大电影集团也有灵活的制片个案，制片人角色也有多人担当，很多是历史形成和"存在即合理"式的现实状况，不宜一刀切。

当下与制片、制片人相关的制片管理机制、制片现象等大体可以梳理如下：

"制片人"的构成与分层

制片人实际上并非个人，而是一个群体，理想意义上的制片人工作，让一个人承担往往不现实。制片人中心制也不是简单地意味着某一个制片人说了算。所以中国当下的"制片人"的概念、内涵与职责都还颇为

[1] 《电影制片人与创意管理——华语电影制片实务指南》，李天铎、刘现成编著，"行政院"新闻局委托专案计划，2009，第45页。

[2] The film producer, Filmmakers magazine, October 31, 2009.

复杂。例如，现在既有"老板级"的制片人或总制片人（实际上列名出品人，但也常常负责统筹全局），比如韩三平、王中军、王中磊、于冬、王长田等。还有执行型的制片人，如王中磊、韩晓黎、庞洪等，也有承担部分制片人工作的监制，如陈国富、陈可辛、黄建新、张家振、杨真鉴、陈嘉上、吴宇森、黄百鸣等。还有一类是"独立制片人"，身份相对独立，带有"职业"性质，一般投资组合与发行渠道都借助于其他大集团或大公司，如安晓芬（《锦衣卫》《叶问2》《李献计历险记》《飞越老人院》《小时代》《小时代2：青木时代》）、方励（《红颜》《颐和园》《苹果》《观音山》）等。

当然还有承担更为具体的制片工作的其他人员。

明星制片人

当下影视界不乏"明星制片人"现象。

其一是演员明星制片人。不少演艺明星成立自己的工作室甚至制片公司，出任影视剧制片人，有些人可能挂个名，有的则自任全盘操手。如章子怡、杨幂、赵薇、何润东、刘德华、林心如、任泉、吴奇隆、黄晓明、刘恺威等。这些演员制片人有的还颇为成功，2009年，章子怡自任制片人兼主演的《非常完美》拿下近亿票房，并且让好莱坞"小妞电影"在内地有了成功移植的案例。2013年的《非常幸运》她也是兼任制片人与主演，同样票房成绩可观。赵薇担任制片人兼导演的《致我们终将逝去的青春》更是票房大为成功，口碑也还算不错。

其二是导演明星制片人。国内导演兼职制片人的现象比较普遍。张一白就是从导演转做制片人。再如周星驰，在《长江七号》《功夫》中是主演、导演兼制片人和出品人，而《西游降魔篇》则不再留恋表演而身兼数职，成为专业的导演、编剧兼制片人和监制。郭敬明是《小时代》的编剧兼导演，也是出品人兼制片人。当然也有反过来的，制片人冷不丁做起了导演，如孙健君从出品人、制片人转而执导了《富春山居图》。

制片人与导演的搭档组合

制片人与导演的搭档式组合也是当下中国制片机制的一个重要模式，如杜琪峰与韦家辉组合，韩三平与黄建新组合，王中军、王中磊与冯小刚组合，吴宇森与张家振组合，姜文与马珂组合；还有是"夫妻档"，如陈凯歌与陈红、徐克与施南生。这其中最为著名的要算是张伟平、张艺谋的"二张"组合，他们势均力敌，并且利益均沾、风险共享，并如张伟平所宣传的那样以超越利益关系的友情为基础，但"二张模式"的最终破裂则说明，在工业化的电影生产机制中，友情并不能代替规则、契约和完善的运行机制。

独特的"监制"机制及其重要性的凸显

"监制"功能的提升和引人注目，是当下中国电影制片机制中一个独特而重要的现象。中国目下的"监制"有异于好莱坞的监制或执行制片人（executive producer），大多为著名、资深的电影导演出任，主要在影片的类型定位、受众市场、艺术风格等方面把关。监制制度是一个具有香港电影工业特色的电影职位，一般由幕后经验丰富的老电影人担当，负责协助导演找剧本、找投资、指导拍摄等。

因而，当下监制重要性的凸显从某种角度说是香港电影制片体制和内地电影体制融合的结果。甚至可能是两地电影行业术语在这个特定时期出现的一个特定职位和称谓。目前业内大部分重要的监制都来自港台地区，如陈国富、关锦鹏（《致青春》）、柴智屏（《小时代》）、吴宇森（《剑雨》）、陈可辛（《十月围城》），当然，也有一部分内地著名导演转做监制，如黄建新（《肩上蝶》《愤怒的小孩》）、张一白（《将爱情进行到底》《黄金大劫案》）、贾樟柯（《Hello！树先生》）等。

综上所述，当下中国的制片机制，真可以说是五花八门、乱象纷纭、八仙过海、各显神通。因而我们尤其需要对制片人的职责角色、制片管理机制等进行一些深入的研究。

创意理念与"制片机制"的叠合——关于制片管理机制的理论思考

我们试图对制片人的职责功能进行进一步的思考,这不仅仅是制片人的名位、身份的问题,更重要的是,它关系到电影产业的运行机制问题。而如果把电影制片机制问题与文化创意产业等理论结合起来,我们不妨提出一种"创意制片管理"的理念。

首先,电影是最重要最主要的创意产业之一,甚至是"核心性创意产业"。大卫·赫斯蒙德夫(David Hesmondhalgh)曾归纳出七种"核心文化产业":广告及行销、广播产业、电影产业、网际网路产业、音乐产业、印刷及电子出版产业、影视与电脑游戏产业,[1] 其中与电影有关的就占了两种。此外,电影产业作为一种综合性和高科技、大工业生产之产物,它的产生是一个极为漫长的生产流程,所涉及的步骤和阶段非常之复杂。从电影生产的环节与过程看,从故事的策划创意、筹资投资、剧本写作到导演拍摄、后期制作、传播营销与影院及其他渠道的消费,到后电影产品的开发,都需要强调创意,都需要"创意为王"。无疑,创意对于电影是十分重要的。作为"核心性创意产业"而言的电影,"创意"更日益成为决定其得失成败的关键性因素。毫无疑问,创意应该贯穿于电影生产的每一个环节。成功的电影,应该是在各个主要环节上创意强度都比较高的电影。

在很大的程度上,制片在电影生产中的作用与创意在文化产业各个环节中的作用极为相似(归根到底还是因为电影是一种核心性文化产业)。如果按照转换观念后的制片机制来看,制片人或者说制片管理的工作可以说贯穿于整个影片从策划创意、编剧导演、生产制作、宣发营销、后产品开发的所有环节。制片人本身就不仅仅懂投资,也懂艺术,了解文化动态,他管理资金的合理分配,参与各个部门的工作,安排宣发营销,提早设计后产品开发等。

[1] 《文化产业》,大卫·赫斯蒙德夫著,台湾韦伯文化国际出版有限公司,2006。

考虑到制片在电影生产各个环节中环环相扣，统领全局的重要性，我们可以把制片管理机制与创意理念相结合，从而形成一个"创意制片管理"的理念。此理念融合制片理论与创意理论，引领一种新型的运作机制或理论模型。

毫无疑问，制片人所统摄或涉及的电影生产的环节，要远远大于或多于电影导演。因此，真正成功的电影，可以说，正是从制片人品牌策划创意，到编导艺术设计、文本创意、导演表演创作创意，再到画面造型制作技术创意，外围宣发创意，营销运作机制创意，后产品开发创意等因素的共同组合，一部影片在制片人统筹下，环环相扣，每个环节都很好，才能促成电影神话的诞生。毫无疑问，当下电影从业人员创意水平的衡量，已经不仅仅是个体艺术家、创作人员的创意能力问题，更包括整个电影产业从创作到生产运营机制、从文化传播到文化参与的行为活动方式等的全面创新。

《画皮2》的艺术监制与宣传总监杨真鉴对"艺术设计"的阐释比较符合我关于"创意制片管理"的设想。他认为："今天的商业电影的艺术设计是一个庞大复杂的系统工程，那种把前期艺术设计寄托在一个好编剧身上的观念已经非常过时了。电影前期的艺术设计包含了题材设计、艺术规划、编剧规划、编剧实施、美术概念设计、美术视觉设计（含造型、服装、化妆、场景、道具）、镜头成像设计（含灯光效果设计）、动作系统设计、CG技术规划、表演体系设计等。"就是说，这种艺术设计不是仅限于剧本的平面的设计，而是立体的，影像化的设计。他还具体分析了其中的"艺术规划"部分要做的工作，包括：文化概念体系的设计、角色设计、思想概念体系的设计、美学呈现体系的设计、互动设计[1]。这里有些工作自然不必也不可能是由制片人独力来做的。但杨真鉴对这些工作的总结表明了他们（广义的制片人）对编剧、导演工作全面介入的深刻程度。杨真鉴这里所强调的"艺术设计"工作其实就是好莱坞所极为重视的"剧本开

[1] 《聚变——缔造华语电影新标准》，新星出版社，2012，第30页。

发"（Script Development）的工作，即"前期制作开始之前的那部分工作，80%跟做剧本相关，20%跟选角、视觉概念设计等有关……好莱坞针对剧本开发自身有一个庞大的产业链，里面有编剧、经纪人、管理人、大片厂创意行政、剧本医生等多种角色在互相博弈。"[1] 一位美国著名制片人在谈及中美制片的不同时曾发人深省地说："好莱坞电影工业与中国电影工业的差别在于，中国只重视制作（Production）这个阶段，但制作前的发展（Development）这个阶段在中国通常时间很短，差不多只有两年，但好莱坞平均将近10年，斯皮尔伯格的《辛德勒的名单》从拿到剧本到最后开拍一共整整10年。"[2]

这些在开拍之前在文本设计规划上下足功夫的做法，也符合文化创意产业的运作特点。正如大卫·赫斯蒙德夫在论及核心性文化产业时指出的，"核心文化产业主要与文本生产有关，而再生产这些符号则仅需要运用半工业化甚或是非工业化的方法。"[3] 显然，只有把文本阶段的这些规划设计工作做足了做好了，才能决胜于未来，才能使得未来的产品可以有基本的品质保证，有事先拟定的标准化可资衡量，有一定的安全感，不至于大起大落。

新型制片机制的两种方式：制片人中心制与监制制度

鉴于此，我们应该借鉴好莱坞的电影制片管理机制，实施一种"制片人中心制"。制片人中心制观念是电影工业的核心观念之一。制片人（Producer）是电影生产体系中的关键角色，他的主要工作是制片管理（Producing）。

[1] 肖怀德未刊博士学位论文《中美电影制片管理机制比较研究》，第199页，北京大学，2012。

[2] 转引自肖怀德未刊博士学位论文《中美电影制片管理机制比较研究》（摘要），北京大学，2012。

[3]《文化产业》，大卫·赫斯蒙德夫著，台湾韦伯文化国际出版有限公司，2006，第12页。

而我们所要重点强调的"制片机制"则是制片人的制片管理模式。从中国电影制片业的实际情况看，制片管理成为一种行政性的计划行为，而非市场和产业行为。因此长期以来制片管理在中国被狭隘地定义为制作管理（Production management）[1]。

《画皮》系列与制片人中心制

《画皮》系列是中国电影工业化运作的一个成功个案，也是集中体现近年来中国电影制片观念和制片机制变革的重要个案。

大体总结一下，《画皮》系列电影制片管理机制方面的变革或曰"新型性"主要体现在下述互有交叠的几个方面：

其一，在《画皮》成功之后的品牌化运作，制片团队一以贯之：继续以宁夏电影制片厂（宁夏电影集团）为主要出品方，再加上麒麟影业、华谊兄弟、鼎龙达等，出品方虽然增加了，但仍然由原来的制片团队（以庞洪、杨真鉴为主要操盘手）继续运作《画皮2》。

其二，制片团队对《画皮2》如何运作胸中有底，他们找到共同投资方华谊兄弟后，要来陈国富任监制。且还把导演的重担大胆交付于只拍过一部小成本电影（《刀见笑》）的青年导演乌尔善。此外，在确定编剧冉平、冉甲男父女，演员周迅、赵薇、陈坤、冯绍峰、杨幂、费翔等其他主创时，他们都加入共同探讨，或量体裁衣或顺水推舟，谋划决定。

其三，制片团队中庞洪对后期产品的开发，兼任艺术总监与营销总监的杨真鉴对营销的把控，他们的工作都贯穿在影片生产的始终。正如杨真鉴自述的："我和制片人庞洪为《画皮2》投入了近四年的时间。"

其四，《画皮》制片团队体现出很强的专业化、流水线、分工明确等特点，他们都不约而同相当自觉地秉有并实践诸如标准化生产的类型电影观

[1] 肖怀德未刊博士学位论文《中美电影制片管理机制比较研究》（摘要），2012年，北京大学。

念、后产品开发的大电影产业的观念等。

无疑，这些特点和观念都预示着中国电影制片的某种重要转型——从"以导演为中心"到"以制片人为中心"。

《画皮》从中国制片制度、制片管理机制的变革这个角度引进了好莱坞的视野，《画皮2》进一步完善了这种机制，具有历史性意义。

乌尔善对自己的导演工作的理解和定位实在又低调，他说："我认为我所做的就是一个电影导演在创作一部类型电影的时候应该走的标准步骤：市场定位、剧本策划、概念设计、分镜头设计、三维动态演示、特效技术测试、美术设计、模型制作、演员排练等。拍摄是否顺利取决于前期准备是否完善。"[1]

当然，乌尔善导演在"制片人中心制"之下，也是一个"体制内的作者"式的导演，他非常顽强地保留了他在《刀见笑》里面初步成型的独特的风格要素。但难能可贵的是，他服从于体制，服从于工业化的生产，并与之形成了恰当的张力。正如他自觉认识到的那样："我们看美国的大型商业电影，如《指环王》《哈利·波特》《阿凡达》，他们都有一个标准化的工作程序。中国电影行业反倒比较特殊，许多导演不愿意按照工作流程去做，除了他自己，其他人都不知道工作的方向。……我不相信个人能力，我相信的是团队和组织团队的方式是否科学，是否能把个人能量凝聚为集体智慧。"[2]

《画皮2》的生产集体，除了导演外，包括制片人庞洪、监制陈国富、艺术总监与营销总监杨真鉴，都谙熟好莱坞，虚心向好莱坞学习，都对影片的运作机制有着极为统一、默契的认知、恪守和实践。他们一致为《画皮2》制订的目标是："生产出有稳定质量标准的电影""为中国电影的标准化制作努力！让《画皮2》成为中国电影（制作）的变革点。"庞洪说：

[1] 《聚变——缔造华语电影新标准》，新星出版社，2012，第33页。
[2] 同上。

"只有把电影的工业流程标准研究透了,才能当一个先进的电影工作者,才能拍出更好的电影。"杨真鉴说:"我们共同意识到一部好的电影不是靠个人才华能完成的,好的电影是一整套包括艺术、管理、制作、科技、营销等标准体系指导下的运营结果。所谓类型电影就是能够被标准化生产、被复制的电影……"[1]

"缔造标准化"这是一个重要的观念。有了标准,也许不一定能产生天才式的伟大的艺术作品,也许不一定能产生无法预料的黑马,但它的质量、票房、利润是可控的,是不会忽上忽下、大失水准的。这是一个企业稳定发展所必需的。在这种标准下,我们就能进入一种稳定的工业生产,我们不再是赌徒,而是精明的工业主,真正把类型电影回归到工业。也许,《画皮2》的主创们对于超过7亿的票房结果是没敢奢望过的,但对至少有几个亿票房的小有盈利,他们是绝对有这个信心和把握的。他们没有那种"不成功便成仁"式的赌徒心理。在一个成熟的电影工业体系和成熟的受众市场中做电影,我们都应该谢绝此类赌徒心理和做法。这是势所必然的。

《画皮2》完善了一种好莱坞化的,有效的电影制片管理机制。他们在如下几方面做了有效的努力:

1. 对品牌战略和营销战略的重视

制作方对从《画皮》成功后进行的系列电影拍摄的品牌经营战略非常自觉,多年来一直在筹备之中。故事的衔接与出新、主要演员的延续和部分演员的调整都是一个品牌经营的战略策略问题。在营销战略方面,杨真鉴曾阐释:"《画皮2》的营销有一个特点,这就是把全程整合营销理论贯穿到了影片操作的每个环节,并且强力执行。《画皮2》的营销工作贯穿了项目的选择、投资结构的设计、剧本的设计、主创团队的组合设计、主演团队的组合设计、制片前期筹备、各类法律合约的签订、宣传物料的搜集整理、营销战略规划设计和执行细案设计(市场需求分析、核心价值设计、媒体渠道及策

[1]　《聚变——缔造华语电影新标准》,新星出版社,2012,第29页。

略设计、媒体内容策划及投放设计)、信息反馈分析等全过程。"

2. 对前期"艺术设计"的重视和不遗余力

所谓前期艺术设计，实际上相当于好莱坞电影生产过程中占有重要地位的"剧本前期发展"的工作。据《画皮》艺术总监与营销总监杨真鉴阐释："电影前期的艺术设计包括题材设计、艺术规划、编剧规划、编剧实施、美术概念设计、美术视觉设计（含造型、服装、化妆、场景、道具）、镜头成像设计（含灯光效果设计）、动作系统设计、CG技术规划、表演体系设计等。"[1]

3. 对后产品开发，对新媒体、新技术运用的重视

他们开发了电影APP、电影二维码。建立了《画皮2》微博和"皮联社"微博为代表的《画皮2》微博矩阵群，在全国三十几个城市组建了爱电影、爱《画皮2》的观众组织"皮联社"。

4. 长期性、制度化的运作

他们的这些努力，无疑都是富有成效的。也为《画皮3》奠定了优质的可持续性发展的基础。

中国电影制片机制的这一变革非常有价值，值得研究和总结。应该说，《画皮2》以制片人为核心的整个工业化运作模式已成为当下电影文化产业运作的一个非常重要的成功个案。

当然，客观而言，"制片人"并非指某一个人（虽然署名制片人的仅只庞洪与王中磊），而是一个集体。决策出品人杨洪涛、王中军等，艺术总监兼营销总监杨真鉴，监制陈国富都承担了一部分制片管理的工作。所以我这里所言的"制片人中心制"并非强调个人，也不是指旧好莱坞时期的完全由某个制片人说了算的"制片人中心制"。我侧重于指称一种以制片团队为中心的制片管理机制———一种"创意制片管理"的机制。

[1] 《聚变——缔造华语电影新标准》，新星出版社，2012，第30页。

电影监制制度与"金牌监制"陈国富

监制和制片人在工作范畴上既有交叉又有不同。也许，监制是国内电影体制从"导演中心制"向"制片人中心制"转变的一个中间过渡产物，但监制制度的成效在近年中国电影生产中的正能量作用是颇为明显的。可能是因为国内还缺乏足够的、专业的制片人，所以制片人的工作在实际运作的过程中被分成了几个各有侧重的部分，由不同的人来分担。制片人往往由出资人或电影公司老板担任，但他们未必有足够的专业性和时间、精力来具体负责相关工作（尤其是影片风格类型、受众定位等），此外，客观上也需要有一个介于制片人与导演之间的，可以对制片人与导演进行双重制衡的人选，监制就是一个比较合适的位置。

通常是，制片人大多负责决定演员及导演人选，筹集资金，管理整个电影创作团队。制片人需要熟知市场信息，善于融资、预算、管理和市场推广。而监制则受命于制片人或是制片公司法人，主要负责编排出影片的拍摄计划，控制总预算，代表制片公司法人或制片人监督导演的工作以及经费支出，并协助导演安排各项具体的电影生产事务等。

电影人赵军对监制的理解是，监制在三种情况下起决定性的作用："一是拍摄团队的配置必须经过监制的认可；二是最终对影片市场效果的判断必须监制说了算；三是拍摄资金的使用合理性必须得到监制的首肯。"[1]

在我国，监制往往由知名电影人或著名、资深导演担任，他们具有丰富的拍片经验，能对年轻导演进行指导、提出建议，针对电影总体艺术质量进行把握，也能约束一些著名导演，令其不要过于天马行空，放任自己的艺术性情。监制既对投资人负责，也能为导演和受众负责而制衡投资人。正如陈国富所说："我始终坚持用最严格的标准去达到电影的技术规格，尽管有时候这并不符合投资人的利益。我坚持故事一定要说清楚，说到位……我不太懂监制该怎么做。在华语电影这个环境里，监制角色有时候很模糊，

[1] 赵军《监制的力量》，载于《电影》，2011年第8期。

工作人员常常都不知道监制人在哪里……我纯粹就是以我有限的专业知识、经验积累来帮助一些作品的实现，就这么简单。我理解导演的心意，他们只是想完成一个纯粹的东西，但环境复杂，需要有人指出明路。投资人信任我，我还算能帮到忙。"[1]

陈国富被业内誉为"中国电影第一监制"，他监制过《天下无贼》《集结号》《非诚勿扰2》《唐山大地震》《集结号》《狄仁杰之通天帝国》《画皮2》《狄仁杰之神都龙王》等商业卖座大片，也监制过偏向小投资的艺术电影《转山》《星空》等。作为一名"金牌监制"，陈国富一贯大胆提携新人，冯德伦、乌尔善、杜家毅、林书宇等人的导演之路都与他的发现与提携有一定关系。

陈国富监制的片子，风格多样，题材类型广泛，以商业片为主，但也有小成本文艺片，他为大导演如冯小刚、徐克等做监制时，可能不会干预太多，艺术风格定位方面的制衡功能也许并不明显，但他会防止导演过度的自我发挥，可以对导演过大的权力形成制衡，总制片人对于他有一定的权力赋予，更何况他有他的资历、辈分和专业能力在那儿。当然，他更有效的工作往往体现在为乌尔善、冯德伦、杜家毅、林书宇等青年导演做监制时。陈国富善于发现和扶持新导演，在商业和艺术上平衡得很好，也站得住脚。他力求"达到技术标准，让观众物有所值"。冯小刚就认为，内地电影真正的监制制度，是从陈国富开始的，他足以影响和提升内地电影产业。

在我看来，陈国富发挥最好的工作，是做类似于在好莱坞电影生产中占有重要地位的"剧本发展"阶段的工作：除了预算控制和进程安排，他在导演的选定、演员的选定和搭配组合、剧本修改、影片的风格定位和造型设计等方面拥有一定的权力或相当的建议权。所以，陈国富作为"第一监制"的成功，也印证了制片管理机制、创意制片管理的重要性。

[1]《聚变——缔造华语电影新标准》，新星出版社，2012，第17—18页。

无疑，《画皮》系列电影的成功以及其富有成效的监制制度标志着中国电影制片观念的转型，其意义极为深远。我们应该重视"创意制片管理"的理念，以制片机制为切入点，强化电影工业生产的观念，推助电影类型化建设和电影产业发展。

结语：走向一种制片人中心制和创意制片管理理念

制片人中心制与创意制片管理的理念与实践在中国当下电影大发展的态势中有其重要的积极意义。

此理念和制度符合电影产业作为文化创意产业的基本规律，符合电影市场化的大方向，它能够促进出品人、制片人、监制、艺术总监、营销总监、导演、编剧等的工作职责的重新定位，推动电影生产的标准化、规范化和体系化。

更具体一点说，它能有效地推助中国电影的类型化，进一步确立电影工业观念。托马斯·沙兹在其著作《旧好莱坞/新好莱坞：仪式、艺术与工业》中指出："制片厂对标准化技巧和故事公式—确立的成规系统的依靠，并不仅是生产的物质方面经济化的手段，而且还是对观众集体价值和信仰应答的手段。那么，从它对成规和公式的严重依靠，我们可以看到有双重的刺激在起作用，虽然类型片的生产从制片厂的角度代表物质经济的形式，然而从观众的角度它代表一种叙事经济的形式。"[1] 因此，在很大的程度上，制片机制的转型与作为中国电影产业必经之路的类型化建设密切相关，或者说，制片机制的转型能切实有效地真正推动中国电影的类型化建设。因为制片机制的核心在于以制片人为中心，重视创意策划与艺术设

[1] 《旧好莱坞/新好莱坞：仪式、艺术与工业》，托马斯·沙兹著，中国广播电视出版社，1993，第13页。

计，兼顾艺术与市场，实施品牌战略、集体劳动，规范工业化流程——在很大的程度上，这些工作都是中国电影工业所长期缺失、不足的，是症结所在，也是观念的积弊之所在，如果这些工作做好了，中国电影的上升空间无疑会有一个极大的拓展。

转型期中国电影的观念变革与文化创新：
从工业、艺术、文化三个维度的审视

电影是人民大众喜闻乐见的艺术形式，亦是具有庞大受众数量的大众文化形态、大众传媒和重要的文化产业，在文化价值观的传播、认知、认同，乃至文化自信力的提升上，起着重要作用，有着巨大的影响力。

新世纪以来，中国电影业在世纪末的低潮和改革的阵痛中艰难但又是大步地前行着。回望中国电影的发展，电影观念的蜕变革新堪称剧烈。一部电影的发展史，几乎就是一部观念革新的历史。

人是有观念的动物，能思想的芦苇。观念就是人类支配行为的主观意识，它对人的一切思想和行动的原则、方向和行为轨迹，起着根本的指示和规范作用。观念的内核是思维方式。思维方式和由它决定的行为方式，决定了人最为基本的活动方向和样式。因此，观念正确与否直接影响到行为的结果。

电影观念的变革，如影随形相伴于新世纪电影发展的步伐。与这些观念变化相应，电影的美学形态、叙事形态、美学观念等也在发生着重要的变化。比如说，我们的电影观念曾经是宣传、工具、事业，代表了主流意识形态；或者是像第四代、第五代导演那样把电影当作艺术表达或文化反思的载体；20世纪80年代有过触动禁忌的电影"娱乐性"的争论；邵牧君也提出过"电影工业论"，则曲高和寡，批评声不绝。但到今天，经过新世纪以来以大片为肇端的电影的全面市场化、商业化运作，不论是电影局的

领导，第一线的影人、编剧、导演，还是理论研究者，甚至是普通观众，在电影观念上都认可或是默认了电影的商业、工业的特性。时代的发展已经让电影的工业或文化产业观念、电影营销理念深入人心。

如果说电影的生产主要涉及电影的对象世界、生产者（策划创意、融资投资、编剧、导演、演员等的集体性创造）、生成品（影视语言、形式结构、生成特性、艺术形态、类型特征、后期制作、技术的介入）、观众与市场（宣传发行营销、影院经营）等环节的话，那么观念变革几乎在每一个环节上都在发生。

本文主要从工业观念、艺术观念、文化价值观念等几个重要方面（涉及电影的策划、制片、创作或生产、宣发营销等几个环节）进行梳理总结。

电影工业观念："制片中心制"与营销观念

电影工业观念中至为重要的观念之一是制片观念与营销观念，分别位列电影生产的上游和下游。

制片人中心制与创意制片管理观念

近些年来，中国电影在制片机制方面凸显了一个重要的观念——制片人中心制，并使得制片管理机制在电影生产中的重要性凸显出来。

制片人中心制观念是电影工业的核心观念之一。制片人是电影生产体系中的关键角色，他的主要工作是制片管理（Producing）。而"制片机制"则是指制片人的制片管理模式。在美国好莱坞电影工业的体制和观念上，制片管理不仅包括电影制作过程的管理，其更丰富的内容在于电影剧本的开发、电影融资以及制片人通过行使其"枢纽"的职责实现对电影创意的管控和与其他主要工种之间的权力制衡。中国长期计划经济体制所形成的电影制片传统，所引领的制片观念是狭隘的。

大致说来，中国当下制片管理机制普遍存在的问题有两个：一是不以制片人为中心，而以导演为中心（也有以大腕演员为中心的或以现成的剧本为中心）；二是制片人的工作职责狭窄，或者说是制片的环节或制片人的工作不被重视，没有被赋予相应的要求，投资人也没有在制片这一环节上给制片人足够的权力、时间和财力、物力。在很多电影中，制片人的工作职责甚至还未脱离制片主任（这一职务通俗点说就是一个财务主管、拍摄及后期制作的管家）的范围。

如果按照转换观念后的制片机制来看，制片人或者说制片管理的工作可以说贯穿于整个影片从策划创意、编剧导演、生产制作、宣发营销、后产品开发的所有环节。制片人本身就不仅仅懂投资，也懂艺术，了解文化动态，他管理资金的合理分配，参与各个部门的工作，安排宣发营销，提早设计后产品开发等。因为至少从最表面的角度来看，制片人对资金的控制安排和分配就决定了影片各个环节的具体运作——其投入的人力、物力、资金、时机与时间的长度，深度与广度等。例如《画皮2》就实践并完善了一种好莱坞化的，极为有效的电影制片管理机制。他们对品牌战略的重视，对前期"艺术设计"的重视和不遗余力，对营销战略、后产品开发的重视以及长期性、制度化的运作，都是具有借鉴启示意义的。

从某种角度看，《画皮》系列电影的成功，正是从制片人品牌策划创意，到编导艺术设计、文本创意、导演表演创作创意，到画面造型制作技术创意、外围宣发创意、营销运作机制创意、后产品开发创意等因素共同组合的结果，这一结果促成了《画皮》之票房神话的诞生。

营销与全媒体营销观念

新世纪以来的电影大片引发了中国电影的观念革命，确立了电影的工业或产业观念——其中一个重要的观念革命是营销意识的强化。

电影大片确立的大投入，大制作，大发行，大市场的商业模式是好莱坞电影获取全球市场的商业运作模式，也是其成功之道。电影大片广泛

吸引资金，注重国际市场，开拓海外明星，以国际化的视点、东方化的奇观、高概念电影的商业化配方等进行经营，表征了中国电影业的商业化、市场化转向。在宣传发行营销上，电影大片按照"活动经济"和"事件营销"的策略，投入大量的资金和人力、物力，组织首映礼等各项活动，吸引注意力，强化关注度，拉长事件持续的时间，表现出以产业链经营为基础、产业集群为特征。除票房外，一些影片还试图向纵向产业链（包括电影版权、广告、赞助、衍生品开发等）和横向产业链（包括图书、剧本、电影、电视、音乐、游戏、演出经纪、拍摄基地等系列行业）进发，进行一种"后产品"开发。

由此，中国电影逐渐确立了电影营销的观念，《英雄》的总制片人张伟平曾借《英雄》的成功阐述了自己理解的"电影营销"的观念，他说："《英雄》出现之前，我们的艺术家们，包括电影投资人，他们第一没有看到中国电影市场的巨大潜力；第二没有看到一部国产片上映会在中国老百姓心目中引起这么大的反响；第三没有意识到，电影是需要经营、营销的。"[1] 不妨说，《英雄》成功的宣传营销策划，成为中国电影的一个标志性事件，甚至宣告了一个电影创意营销时代的来临。张伟平首创的一系列媒体宣传手段（如豪华明星阵容、豪华的"全球首映礼"等）此后成为中国大多数投资较大的电影的常规宣传手段。

但张伟平开创的粗放式的、大规模、豪华型的营销方式很快受到了新媒体营销的巨大冲击。特别是一些不可能进行这种营销宣传的小成本电影，利用新媒体营销也可以另辟蹊径，花钱很少却效果颇佳。近年来，微博、智能手机和平板电脑成为媒体关键词，随着数字技术和移动通信终端的发展，电影营销依赖的媒体格局正在发生深刻变化，媒介特征和传播方式的改变对电影营销的内容和渠道都提出了新的要求。因为我们处身于一个全媒介时代，单一的媒介营销已经远远不够。于是，在传统宣发模式

[1]《对话：〈英雄〉与国产商业片》，忆石中文论坛，http://www.citychinese.com。

的基础上，我们迎来了一个电影营销的新媒体、多媒体整合营销宣传的时代。例如《让子弹飞》就充分有效地利用了微博、手机、户外移动电视等新媒体营销。而小成本电影《失恋33天》的巨大票房成功，新媒体尤其是微博营销更是功不可没。《失恋33天》的微博营销产生了较高的原创率和粉丝互动率，因为它开展了高质量的互动活动，即"失恋物语"和"失恋旧物"的微博征集；然后将这两项线上活动的内容整合为视频物料和落地发布会两种传统媒体形式进行第二轮的推广。这就把传统营销与新媒体营销整合了起来，实施了一种全媒体营销。

制片与营销的观念变革促使电影回归工业本性，深化了电影与市场化经济的关联，其意义显而易见。

艺术观念：从艺术电影的创作到类型电影的生产

新时期以来艺术电影的流脉明显区别于主旋律电影和商业化电影："从几代导演共同努力的艺术的'苏醒'，到以第四代导演为主体的艺术创新潮流，到以第五代导演为主体的新时期电影艺术的高潮和高潮过后的萎缩与分化以及"后五代"导演对艺术与商业的融合，到第六代导演的边缘坚持，以及新世纪以后，第六代导演和不断冒出的新生代导演关注现实，融合艺术与商业、艺术与主流的努力，而呈现出多姿多彩、充满活力的文化景观。"

无疑，电影有其工业生产特性和商业性，这种特性一定程度上与艺术电影的追求是相矛盾的。"电影制作的商业和文化现实大大抵消了希望成为一个个性化创作者的愿望，抵消了希望拥有自己的主题风格和个人化的世界观的愿望，世界范围内的电影产品的经济现实和绝大多数电影观众的口味抵消了这种愿望。"[1]

[1] 《电影的形式和文化》，罗布特·考克尔著，北京大学出版社，2004，第205页。

例如，部分第六代导演的作品集中呈现了小众化、非主流、独立制片等艺术电影观念。这些导演们走的一般是艺术电影之路，大多对好莱坞比较反感，美学趣味骨子里是贵族化的、欧洲现代主义和艺术电影式的。

总体而言，每一代导演所践行的艺术电影观念与市场的矛盾是都显而易见的。他们中的很多人也因此长期处于与市场、受众尖锐的矛盾与艰难的磨合之中，都面临着痛苦的转型。

但自新世纪以来，这种状况有了一定的变化。新老导演们更加重视电影的市场化。姜文的转变构成重要的标志。从极度自我化、艺术化的《太阳照常升起》到创造中国电影票房奇迹的《让子弹飞》，表征了姜文的大众化趋向。虽然《让子弹飞》在意识形态上还保留了他个人化的对历史、对现实的思考，但这部影片在商业性、艺术性、主流性的三维中巧妙地保持了某种平衡，姜文的"艺术电影商业化"之路是基本成功的。

自20世纪90年代以来，中国电影的类型化逐渐成为电影人的共识。类型电影观念开始确立。类型电影有相应的类型规则，要求反映最深层的民族集体无意识，核心性、普适性的主流价值观。在一定程度上，认可、呼吁中国电影的类型化，也就是认可其商业性，认可其对最大限度的观众与票房的追求，

类型化趋势不仅成为业界的共识，甚至也成为批评界的显学。电影的类型研究，切近了电影作为大众文化、文化工业等品性，涉及中国电影从创意、叙事、形态到生产、宣发、分销的众多问题，因而是一个相当有效的视角。

虽然中国电影的类型性并不充分完备（与好莱坞相比），但毋庸讳言的是，随着全球化进程的加剧，市场经济的进一步深化，电影体制改革的进一步深入，中国电影的生产环境与好莱坞会越来越接近，更为接近好莱坞意义上的类型电影也会不断出现。

在类型观念和工业体制下，编剧、导演的创作观念发生了明显的变化。

在传统的电影创作观念中，编剧负责的是"一剧之本"的案头视觉化

的文学写作，导演的工作则是以其为中心的作者化电影的创作。但在一个市场化和创意经济的时代，电影生产的经济因素和技术性要求越来越高，制作因素、团队协作性越来越强，导演的个性因素、"作者电影"风格被压抑，这使得编剧、导演的主体地位明显降低。说到底，导演个体的功能必须要结合到整个电影生产的有机环节中才能圆满发挥。正如赵宁宇指出的导演的一种"产业化生存"现状，在他看来，作为导演，要具有相当综合全面的素质，甚至也要懂市场、投资、商业和技术。

《画皮2》导演乌尔善对在一个比较成熟完善的工业体制内，导演的功能职责与作用的变化有着清醒的认识，他是诚心地服从于体制，服从于工业化的生产的。只有在这种服从的前提下，又尽可能地发挥主体能动性，才有可能在个体与体制之间形成恰当的张力。他曾经说过："我们看美国的大型商业电影，如《指环王》《哈利·波特》《阿凡达》，它们都有一个标准化的工作程序。中国电影行业反倒比较特殊，许多导演不愿意按照工作流程去做，除了他自己，其他人都不知道工作的方向。……我不相信个人能力，我相信的是团队和组织团队的方式是否科学，是否能把个人能量凝聚为集体智慧。"[1]这样的导演观念对于中国电影界无疑是有新意的。

此外，《画皮2》的艺术总监与营销总监杨真鉴对"艺术设计"的阐释其实在一定程度上揭示了编剧导演工作、功能的某些微妙变化。（不妨说，他也承担了部分制片人的工作。）他认为："今天的商业电影的艺术设计是一个庞大复杂的系统工程，那种把前期艺术设计寄托在一个好编剧身上的观念已经非常过时了。电影前期的艺术设计包含了题材设计、艺术规划、编剧规划、编剧实施、美术概念设计、美术视觉设计（含造型、服装、化妆、场景、道具）、镜头成像设计（含灯光效果设计）、动作系统设计、CG技术规划、表演体系设计等。"就是说，这种艺术设计不是仅限于剧本的平面的设

[1] 乌尔善、庞洪、杨真鉴的引文均见于《聚变——缔造华语电影新标准》，新星出版社，2012。

计，而是立体的，影像化的设计。他还具体分析其中的"艺术规划"部分要做的工作，包括：文化概念体系的设计、角色设计、思想概念体系的设计、美学呈现体系的设计、互动设计。这里有些工作自然不必也不可能是由制片人独力来做的。但杨真鉴对这些工作的总结表明了他们（广义的制片人）对编剧、导演工作全面介入的深刻程度。杨真鉴这里所强调的"艺术设计"工作其实就是好莱坞所极为重视的"剧本开发"（Script Development）的工作，即"前期制作开始之前的那部分工作，80%跟做剧本相关，20%跟选角、视觉概念设计等有关——好莱坞针对剧本开发自身有一个庞大的产业链，里面有编剧、经纪人、管理人、大片厂创意行政、剧本医生等多种角色在互相博弈。"

文化价值观：从精英文化立场到大众文化观念

20世纪80年代以来占据主导地位的是电影的艺术观念。与此相应，电影导演的主体意识则不乏精英知识分子精神。

如第五代导演就是典型的理想主义者和精英知识分子阶层。他们所代表的新时期文化精神与"五四"精神是具有历史承传性的。如陈凯歌导演就一直自认为是"文化工作者"而非单纯意义上的电影导演，忧虑中国文化的现状，民族精神的精义，孜孜以求"用电影表达自己对文化的思考"，他还宣称："当民族振兴的时代开始来到的时候，我们希望一切从头开始，希望从受伤的地方生长出足以振奋整个民族精神的思想来。"不难发现陈凯歌所禀有的那种"铁肩担道义"式的历史使命感、时代精神和启蒙理想。

在第五代导演的代表性作品如《黄土地》《孩子王》《盗马贼》等影片中，都寓言式地传达了当时整个社会文化界反思民族痼弊、批判国民性、追求"现代性"、向蔚蓝色文明大踏步迈进的高远理想。

然而他们很快就面临着一个大众文化转型的事实。大众文化转型导致

了高雅艺术与精英艺术界限的消失。因为在这样的时代，大众仿佛具有选择权和评判权，精英文化为了生存，不得不掩盖自己的先锋性，磨平自己的棱角，填平雅与俗、高与低、先锋与大众的界限与鸿沟。高雅艺术与精英艺术也愈益丧失了标准。

所谓大众文化，是指在现代都市化工业社会中产生的，主要以现代都市市民大众为消费对象的，通过当代影视网络新媒体、报刊书籍等大众传播媒介传播的，不追求深度的，易复制的，按市场规律生产的文化产品。大众文化是一种都市工业社会或大众消费社会的特殊产物，其明显的特征是主要为大众消费而制作。大众化与精英化、小众化等相对，应该说大众文化与大众的切身利益有关，它是大众创造出来又为大众所消费的。实际上，大众文化是一种利用大众媒介来进行传播的现代工业文化。

电影本身是一种以大众文化为主导定位的新型大众艺术样式，但这种电影的大众文化观念却不是从来如此、向来如此的，它也经历了文化观、价值观的复杂而艰难的沉浮变迁。可以说，到了今天，经过大片的市场化运作，影视领域"娱乐化"大潮的洗礼等，我们一般已经认可了电影的商业、工业的特性及与工业观念相应的大众文化观念。

当然，大众文化本身是存在一些问题的，如某种"娱乐至死"的过度娱乐化倾向、某种"唯利是图"的"消费性"追求、某种低俗、媚俗的迎合投机性，是需要主流文化、知识分子精英文化加以监督、调节、引导的。但在一个全球化的、全媒体的、文化剧烈变迁的年代，大众文化的崛起并且呼唤政府主管部门和学院知识分子更加重视和尊重，以期共荣双赢和健康发展却是一个不争的事实。

随着大众文化观念的确立，中国电影经历了一个由原来的艺术电影、主旋律电影而向大众文化转化的"大众化"的过程。而原来的具有大众文化性的商业电影则融合主旋律电影、艺术电影的某些特征，也有了明显的变化，在一定程度上可以概括为大众文化的"主流化"。从大众文化的角度看，我们不妨把这三种电影流向统称为"中国特色的大众文化化"。在当

代语境中，大众文化消弭了高雅文化和通俗文化差异，高雅与通俗不再格格不入，精英文化走下神坛，通俗文化步上台阶，向主流靠拢，共同在经济、政治、科技、商业与文化的全面渗透中互相交融。

正视大众文化的崛起是中国文化发展的一个必然阶段，是中国由计划经济向市场经济转型的必然结果。到今天，融合了西方大众文化理论和中国当下文化发展的现实，具有中国本土的独特性的大众文化已经逐渐发展成型，这种独特性包括本土文化资源的独特性、主流意识形态的制约以及社会主义国家性质的独特性。

如前所述，中国电影"大众文化观念"的实质是具有"中国特色的大众文化观念"，是多元文化共生与融合的结果，其中既有主导文化与商业文化，以及市民文化、青年文化等亚文化的冲突与调和，还有传统文化、香港文化和外来文化的影响与流变。这些文化资源的拼贴、融合乃至错位，共同营造了多元化的中国当下电影的文化格局。

中国电影：观念变革背景下的文化创新

观念指导行动，观念改造现实。在一个百舸争流、物竞天择的全球化商品经济时代和观念变革时代，中国电影别无选择而与好莱坞共舞，承担文化传承传播与产业经济的双重任务，积极实施产业推进和文化创新。

中国电影的文化创新大致在如下几个方面展开：

传统文化的现代化

中国电影大片昭示了一种新的可能与方向。而"古装"又使得此类大片更具文化符号性，因为"古装"本身就因其与现实、当下的疏远而别具诗性和文化符号性，别有一种超现实美学意味。

从某种角度看，中国电影大片以独特的影像化方式对中华文化实施

了一种影像化的转换。这种转化可以从传统诗学的影像符号化表述与写意性、表现性的影像再现两个方面来看。

电影大片的发展形成了自己"视觉本位"的美学。在这个视觉文化转型、视觉为王的大众文化时代是一种必然选择。而立足于电影这一大众文化，传统文化、中华艺术精神自然也可以成为今日大众文化的有机源泉。古装大片堪称时代最重要的美学表征。一定程度上，这种视觉转向趋势与传统美学对意象的强调不谋而合。当然，对视觉奇观的强调会使得"意象"中意、情感这些要素大幅减少，然而以发展的眼光看，也许可以说，古装大片中的画面造型、场景、影调等正是体现于电影的意象（尽管"意"差强人意）。而有些电影所表现的那种开阔的高远、大远景镜头以及画面所体现出来的超现实意味，也是传统美学中写意精神的流转，一种传统的现代影像转化。

大体而言，以《英雄》为代表的电影大片均极为重视对场景的凸显，以及对于影调、画面和视觉风格的着意强调。而这些场景均具有一种泛中华文化的味道，是一种多少有点"意味"的"形式"或"符号"。

与场景相应，在古装大片中，服装、道具、美术这些构成场景的要素作为视觉元素的凸现也很明显。在影视剧中，服装、道具、美术一般来说只起辅助性的作用，但在古装华语大片中，其意义却非同寻常。可以说具备了独立的审美观赏价值。

当然，从大众文化、消费文化的角度看，这种在中国古典美学形态中并不占有优势地位的繁复奇丽、错彩镂金的美，成为一种大众文化背景下兼具艳俗和奢华的双重性的新美学。这种新美学表明，在此类视觉化转向的电影中，色彩与画面造型的视觉快感追求被发挥到了极致。而叙事性、文学性、思想性等内涵相应有所弱化。

传统边缘文化的现代化

在新世纪之初崛起的大片渐趋衰落之后，中国的魔幻类电影颇有回升

之势，基于中国古典民间传奇的《白蛇传说》(2011)、《画壁》(2011)、《倩女幽魂》(2011)都是魔幻爱情题材。这些电影通过奇观化的建筑场景、风格化的服饰、道具营造出一种有别于好莱坞科幻大片的东方式魔幻类型电影，把人性、爱情、人与自然事物的原始情感维系从魔幻中询唤出来，完成大众对鬼魅的审美想象。《画皮2》把这一类型提升到了一个新高度，从而奠定了中国式的魔幻电影大片的类型品质，同时又是有一定哲学思考的魔幻电影类型，关注或涉及了某些超验性的深层问题。这一电影类型，在当下青少年观众当中应该是非常有市场的，票房成绩也证明了这一点。

《画皮》系列的一个重要的文化意义就在于把中国传统文化当中一向居于边缘，非主流地位的狐妖鬼魅的文化，用一种电影的方式"大众文化化"了。在这种"大众文化化"的过程当中，又结合很多西方魔幻电影的类型要素。影片中很多场景的设计、画面的构图、色彩的渲染，并不是纯中国化的，有很多西域的魔幻色彩，还有来自西方的东西。因此影片又颇具文化融合特征。实际上，除了"狐妖"这一角色的原型来自中国民间的志怪妖仙文化外，电影与原著《聊斋志异》的联系并不是特别紧密。这部映射诸多当代话题（也是一种"接地气"）的魔幻电影中杂糅了少数民族、日本等多元文化符号，并以精美奇绝的视觉效果呈现出来。它既有营造好莱坞式大片视听奇观的野心，又有着类乎独立电影的先锋性设计理念。

青年边缘文化的主流化

当下，"80后""90后"开始逐渐显示出文化的重要性，对于中国电影来说，暑期档、寒假档的重要性愈益凸显。只有吸引青少年的眼球，占据青少年票房市场才能在市场上居于不败之地。青年文化特征是较为彻底的生活化、世俗性的，热衷游戏，"咸与娱乐"，政治意识不强，商业市场意识倒是不弱，平民意识和公民意识强，社会经验、直接经验不足但想象力丰富，崇尚感性，不刻意追求深度、意义。

从电影导演代际的角度看，原来小资、小众的部分第六代导演及更年

轻的电影导演终于"长大成人"了,开始正视社会、票房、受众口碑了,他们的电影也在艰难地向"主流化"靠拢。他们是中国主流电影的生力军,青年文化因素、第六代导演的艺术电影传统等融入主流电影文化,预示着并在很大程度上决定着主流电影的未来发展。

例如《失恋33天》通过颇为"接地气"的青年性"意识形态询唤",巧妙的市场把握和营销策略大获成功。其中并无牵强附会的主流意识形态依赖,也无目的性明显的主流文化引导,以其大众化甚至是"电视化"的审美特征和青年文化的代言方式,获得了市场主流和广大青少年受众的认可。这是一个原居边缘的青年文化(甚至是一种以"小妞电影"为载体的"小妞文化")成功进入大众文化视域并创造大众票房奇迹的神话,也是一个耐人寻味的以支流、偏锋制胜的案例。毫无疑问,对于作为大众文化的电影来说,青年文化的潜力是惊人的。

西方文化的本土化及融合

好莱坞电影所携带的西方文化在全球市场的全面胜利,成为中国电影学习的榜样。中国电影在经历了"内向型"之后开始了全面的"外向化"转型,开始将眼光瞄准了主流的西方和海外市场,开始将展现丑陋的"伪民俗"策略转化为普世价值(如和平、天下、仁爱)的弘扬,从对西方"想象中国"的迎合变而为"中国想象"的呈现,将"中国梦"的想象和中华文化的价值观念向全世界传播,将小众化的艺术电影加工成为高度工业化和商业性,同时又是具有中国特色和中国想象的中国主流大片。

以《英雄》为发端的中国大片潮流无疑受到好莱坞"高概念"电影生产方式的影响,大投入,大制作,大发行,大市场的商业模式正是好莱坞电影不断获取全球市场的商业运作模式。《集结号》开始时的巷战,近战手势语,钢盔和美式军备,让人恍如在看二战题材的美国大片;《赤壁》被有些人戏称为中国版的《特洛伊》,"加速了中国商业大片'好莱坞'化进程";《无极》被人讥称为到处皆有外来影响痕迹的"大杂烩""四不像"……

中小成本影片方面，好莱坞影响无法避免，本土化的努力意向也极为明显。新世纪以来，以小人物为中心、犯罪行为为线索、社会现象为背景、复现叙事结构、荒诞性为特征的"黑色喜剧"正在成为一种流行形态，并在观众群中形成对一种电影类型的观看期待。此外，中小成本电影类型杂糅的特点，也符合了古典好莱坞之后，世界电影发展的趋势——类型边界的不断模糊，反类型电影、"超级类型电影"不断出现。

当然，目前主流电影的生存，已经不是西方与东方简单对峙的阶段，而进入互融、互包、互惠、互利，在竞争中寻找生机的阶段。

在这样的态势下，在电影创作生产领域，中美电影文化与产业互相影响、互相融合的态势愈益强劲。毫无疑问，电影中会有越来越多的文化拼贴、文化杂糅的现象，也会有越来越多的电影国籍不明，如各种华语电影，各种合拍片。

另一方面，中国电影也有自己的文化坚守，有自己的国家文化形象建构与传播的使命。而辩证的态度则应该是，中国电影在坚守的前提下又应有对美国电影文化的大胆吸取、借用。

比如《画皮2》在文化上虽然很开放（有部分观众就批评它用"画皮"之名而实与《聊斋志异》中的《画皮》几乎没有关系——但在我看来，这恰恰是它在文化上开放姿态的表现），但也有自己的坚守，甚至是以坚守为主的。它还是表现出了具有东方文化气象的意境、境界，给我们营造了很中国化、很诗意化的影像，如高原辽阔的天空湖泊，那种纯洁天蓝、山水一色的影调等。就总体风格意境而言，它毫无疑问是东方化的。《画皮2》与主创方的定位和追求是一致的——是一部东方魔幻大片！

新型、和谐、富有生机与活力的世界文化只有在冲突与融合的必要的张力中才能健康和谐地发展。

文化创新是没有止境的。

第五辑

存在与发言

电影中"摇滚"的形象及其文化含义

摇滚是青年文化的一种典型类型。所谓青年文化,即以青年为主体的,集中表达青年意识形态的一种亚文化或边缘文化类型。其重要特点是对成人社会的规范、秩序、价值观念进行标新立异的、不无夸张的"风格化"的反抗。毫无疑问,青年作为"晚生的"一代,是成人社会的迟到者、边缘人、"一无所有者"。他们总想获得成人世界的认可,拥有自己独特的青年文化表达话语。摇滚就是这种风格化的反抗的最佳表现方式之一。

摇滚的青年文化性

最初的摇滚是在激烈的种族对抗和社会矛盾冲突中发展起来的(其命名在诞生之初本身就不无歧视意味)。但后来青少年的加入使摇滚超越了种族对抗和社会歧视的政治内涵,获得了新的青年文化内涵,从而由一种种族音乐变成青年音乐。

首先,摇滚有平等的含义。因为,在摇滚的节奏中,黑人、白人、各色人种同声起舞,为一种共同的激情所驱动,投入到浑然忘我的原始境界中。这时,文化习俗的偏见以及道德的观念在人与人之间制造的对立土崩瓦解,人与人之间平等亲和。这就是摇滚展现在人们面前的世界,一种类似于尼采所描述的狂欢的酒神世界。

其次，摇滚表征了感性文化与身体文化的崛起。摇滚乐不屑于成人世界的循规蹈矩、理性严谨，而是崇尚感性、激情、生命活力，"怎么舒服怎么来"，因为青春、生命、感性身体之类的东西正是他们唯一拥有并值得自豪骄傲的资本。理查德·戈尔德斯坦在《摇滚之诗》中认为，摇滚最重要的特点乃是对青春活力的肆无忌惮地挥霍。

再次，摇滚具有强烈的文化反抗性与颠覆性，"正如弗里斯所指出的那样，摇滚乐吸引了中产阶级青少年，这是因为，它为他们提供了反抗他们即将进入的资产阶级世界的一种手段，反抗他们即将进入的中产阶级世界。"[1]事实上，除了反抗中产阶级世界这一文化企图，在20世纪60年代，摇滚乐甚至具有相当明显的"左倾"意识形态含义，其特征是崇尚理想主义和乌托邦救世信念，强调精英知识分子的社会批判精神，抗议社会不公，为第三世界、少数民族族裔鸣不平，反战，反官僚社会体制等。

因而，"广义的摇滚是一种文化，它与现代哲学、文学艺术及生活方式的变革有着密切联系。从西方的历史来看，摇滚乐则是近代浪漫主义的产物。浪漫主义解放了青年，使青年作为文化的主体出现在历史舞台。至此，以青年为象征和主体的文化便逐步成长起来。"

总而言之，摇滚具有相当深刻的文化意义。尽管在时间的流逝中，摇滚也逐渐被认为是一种音乐，但很显然，摇滚至多是一种不纯的音乐形式，因为它不仅仅是音乐，还是一种文化活动。"作为一种文化活动，摇滚就不仅仅包括音乐，而且包括与它联系在一起的其他形式和行为；它还包括演奏者和观众。"[2]在一定程度上，它甚至是青年文化的标记，是一种反叛成人社会和传统价值观念的宣言和姿态，是青年文化、后现代文化的标签。它不仅在音乐领域引发了一场巨大的革命，而且引发了世界范围内从

[1] 转引自《理解大众文化》，约翰·费斯克著，中央编译出版社，2001，第11页。

[2] 大卫·R·沙姆韦《摇滚：一种文化活动》，见于《摇滚文化》，天津社会科学出版社，2000，第58页。

语言、发式、衣着乃至生活方式，甚至波及整个政治、思想方式和文化观念的巨变。

随着摇滚乐突破原先产生之时既定的种族藩篱而进入大众社会，其青年文化的含义及特征愈益明显。毫无疑问，摇滚乐是一种青年音乐，它张扬激情，崇尚感性，蔑视规范，明显有别于成人文化。可以说，世界上还没有一种文化形式能像摇滚那样代表青年，让青年人喜爱而拒斥成年人——尤其是不堪承受摇滚乐的心理能量的老年人。所以归根到底，摇滚崛起并风靡全球的文化象征意义在于——它喻示了一个传统的由成人理性统治的社会文化正面临青年文化的挑战（至少是越来越走向多元并存），青年文化由边缘步入中心。

摇滚乐在中国当下的文化意义，也大体可以作如是观。在一定意义上，摇滚象征着世纪之交中国文化的巨大转型。但因为中国社会历史与传统的独特性，置身于一个具有相当稳固的成人文化传统的国度，再加之摇滚乐作为外来移植性文化而必然引发的时尚化特征，和无法避免的模仿性等复杂因素，它所起的文化作用还远未发挥出来。

第五代电影中的"摇滚"

《摇滚青年》（1988）是一部充满现代气息和时代感的电影，也是一部在中国难得一见的歌舞故事片。就此而言，这部影片在中国类型电影的建设中亦具有开风气之先的意义。从时间上看，这部影片很可能是对当时风靡中国的美国歌舞片《霹雳舞》（*Breakin'*，1984）的模仿和呼应之作。当时也正是作为时尚的西方文化标记的霹雳舞风靡中国大江南北之际，到处都有青年在跳霹雳舞，甚至还举行了全国性的比赛。有几支乐队脱颖而出，崔健、"唐朝""黑豹"等成为青年文化的新偶像。就此而言，《摇滚青年》这部影片具有明显的追求现代性的意味，美国文化、霹雳舞，这些都不无

民主、自由、开放、个性、生命力等意识形态蕴含。

此外，如果联想到该片导演田壮壮对第六代导演一贯的扶持，他在第六代导演群体中无可替代的前辈领袖的地位，这部影片的意义更为耐人寻味。

影片中，青年舞蹈演员龙翔不满足于体制内柔美优雅的传统舞蹈模式，而在奔放纵情、充满生命活力的霹雳舞中寻找到了生命热情的寄托。他唱着"所有的绳索都解开"的摇滚歌词而断然离开了可以端"铁饭碗"的歌舞团。为此，原先的女朋友与他分手，继续留在体制内跳传统而经典的红绸舞。龙翔在体制外的星星时装公司（在当时这样的公司还是凤毛麟角）经理人那儿得到支持，按照自己的意愿"唱得开心、跳得自在，生活就该痛痛快快"，举办了个人舞蹈专场表演并取得成功。与此同时，他还在一个也是从事相当现代的职业的广告设计师那儿重新找到了爱情。

在《摇滚青年》中，摇滚显然是现代性话语的一种象征，一个符号，一种"现代"的普遍性价值承诺。摇滚不仅代表或象征了现代青年的活力和热情，而且是他们寻找精神自由和情感寄托的一种独特方式。主人公从体制中走出，甚至要忍受爱情的失落——因为他的恋人希望他在体制内循规蹈矩地工作生活。但主人公不满足于现状而着眼于未来，并且尊重自己的个性，他借助摇滚而释放自己难以压抑的能量和热情。田壮壮自己说这部影片试图表现"年轻人对自己的向往和自己的梦多追求一点儿"。

也许正是这种理性象征内核的过于明显直白，使得这部影片还是与第六代导演的影片有很大的不同。有人就曾批评这部电影"因缺乏精神内核和时代的普遍精神而流于'波普艺术'那样的单薄、概念，反响不大"——这显然是来自更为年轻的一代的批评。

影片中出现了好几次摇滚青年们在光线暗淡的庞然大物——故宫午门前酣畅淋漓、旁若无人地跳舞的镜头。这种深意莫大的空间环境设计，无疑构成了现代与传统的鲜明对比，引发观众对民族历史和现代文化潮流之间紧张关系的思考。

耐人寻味的是，"摇滚青年"龙翔在安于体制内生活的前女朋友（她跳的是传统意味极浓的红绸舞）那里得不到理解和共鸣，却在文化公司的白领女经理和一个女广告人那儿寻找到了理解。在一定程度上，这部影片敏锐地感受到了时代变异的脉搏，张扬了一种一批更适合于这个时代之生存的，代表了新的先进生产力的"新人类"（或者说我们曾提及的"新媒介人"）的意识形态。

在此前后还有几部与摇滚有关的影片。如《顽主》虽然并不以摇滚为直接表现对象，但T台秀那场戏，不仅有直接的摇滚表演，而且在整体上颇具摇滚意味。整场戏都不妨看做一种广义的或具有摇滚精神的文化仪式。在一种摇滚的音乐节奏中，各色人等（农民大叔、地主老财、八路军和蒋匪军、破四旧的红卫兵、穿着三点式的健美运动员和时装模特，跳霹雳舞的青年）纷纷上场，在一个价值重估的现实舞台上尽情狂欢。于是在这儿，"摇滚"成为一场解构颠覆传统价值观的狂欢游戏。

张艺谋的《有话好好说》出品于1997年，远远晚于某些第六代导演的摇滚乐电影。但因为它是第五代导演张艺谋之作，也不妨放在这里略谈一谈，尽管这部影片与第五代导演乃至张艺谋自己的其他影片都看不出有任何相关之处，但毕竟无法归入下面我们要详细论及的第六代或新生代导演的风格之中。这部影片一开始就运用了晃动的镜头画面与行进中的摇滚节奏进行声画对位式接合，一起传递着现代都市生活的快节奏。个体户书商赵小帅（姜文饰）的打扮就是一种类似于嬉皮士的打扮，那种不屑于理性、逻辑、规范、法律而率性任意，"跟着感觉走"的行为逻辑更是在一定程度上渗透着青年文化特征。由现实生活中身兼模特、主持人、歌手、偶像派明星等多重身份的瞿颖扮演的影片女主角，举手投足极为时尚乃至"酷毙"，甚至比男主角赵小帅走得更远。虽然影片中三个男人恩恩怨怨、翻天覆地的所有瓜葛都是源于她，她却一脸的无所谓，整个"此亦一是非，彼亦一是非""爱咋整咋整"。她那种无所谓的、颇为后现代的性爱观念，甚至让有时还附庸风雅，来点小资情调的赵小帅手足无措。因而正如

有论者指出的:"《有话好好说》没有浪漫和梦幻,围绕着瞿颖的三个男人似乎都属于另一个时代(准确地说,姜文扮演的个体书商与李保田扮演的知识分子已经代表了两种不同的价值观、两个不同的时代,否则,影片的情节和冲突就无法展开了。——引者注)——不仅显得更为年长,其思想观念和处世方式也判然有别。瞿颖在他们中间产生的正是所谓的'鲶鱼效应',她时尚的生活态度激活了他们平庸、乏味的人生,让潜藏在都市生活下面那种躁动与骚乱的情绪,在娱乐城的高潮戏中被夸张地演绎成一出闹剧。"[1]

从上述几部多少与摇滚乐有关的影片看,摇滚乐在这些影片中还只是一种抽象化或时尚化的符号——或者是作为社会规范的异己性力量的象征,或者是带有浓厚的对主流意识形态的颠覆企图的表演性仪式化力量,或者是被喜欢追新逐异的张艺谋当作一种时尚化、风格化的追求——摇滚乐与影片的结合显然还不是那么融合无间,互为依存,互为本体,而更多的,还只是一种符号、一种象征。

第六代电影中"摇滚"的表现及其含义

在第六代或新生代电影导演的影片中,摇滚与他们有了更为密切,几乎称得上同体共生的关联。在很大的程度上,第六代导演的登堂入室和最初的引人注目,恰恰就是包括摇滚乐手在内的边缘人题材取向和那种动感十足、节奏热烈、让人眼花缭乱的摇滚式的电影语言形态。

摇滚:一种青年群体语言表达和日常生活状态

第六代导演在他们的影片中如此集中地表现摇滚,这已经在很大的程度上成为一个令人瞩目的奇观了。《头发乱了》《北京杂种》《周末情人》

[1]《与电影共舞》,颜纯钧著,上海远东出版社,上海三联书店,2003,第239页。

《站台》，这些影片，都打上了鲜明的摇滚的印记。可以毫不夸张地说，摇滚，已经成为第六代导演一种商标式的符号标记，成为他们这一群体独有的生命表达方式。

《头发乱了》被评论界称为"中国第一部摇滚电影"。影片出现了四段完整的摇滚演唱。它叙述了一个女性在分别代表了边缘文化和体制文化的两个男性之间的游移不定，从而体现了对摇滚的一种极为复杂的矛盾心态：摇滚虽然极具吸引力，但似乎充满不定性和危险感，这也表现了这一代年轻人在向西方寻求现代理想的过程中所感受到的来自现实和传统的有形无形的压力。

影片中的两个男性角色似乎分别是两种类型的文化符号：一个是颇有点玩世不恭的摇滚歌手，一个是忠于职守的片警。这种形象设置无疑喻示了反叛与秩序之间的张力。这两个人都是女主人公儿时的伙伴，但现在他们选择了不同的人生，不同的文化身份。叶彤作为一个有着深切的童年记忆情结的"寻梦者"，在两种文化冲突中陷入迷茫、痛苦和尴尬。最后，在经历了一番爱恨情仇的纠葛折磨之后，她在都市灰蒙蒙的天空和列车的喧嚣声中挥泪而去，再次开始心灵流浪和寻找的历程。影片充满了拼盘式的影像语言，MTV式的镜头组接，镜头的摇移晃甩之任性随意似乎充满了摇滚的激情。期间更穿插有大量必要或不太必要的摇滚演唱场面。给观众的感觉似乎是，摄影机不仅仅是导演的"自来水笔"，而且还成为导演张扬摇滚精神的工具，成为导演个体生命的一部分。

于是，在第六代导演那儿，摇滚不仅仅隐含了一种革命性的力量，更是一种有苦闷，有焦虑，有危机的日常生活。它带来欣悦和快乐，也带来危机和伤害。

《北京杂种》更是对摇滚乐的全方位接触：题材是街头摇滚、演员是摇滚乐手自己演自己，故事主干是几个摇滚歌手不断寻找便宜的排练场所的过程，电影音乐是摇滚乐（或是直接来自画内摇滚乐手的演奏，或是同样是摇滚乐手演奏但来自画外的摇滚乐），摇滚乐手排练演出的摇滚歌舞

场面更是反复出现。影片中的摇滚歌手除了排练，就是不停地寻找排练场所，他们的所有生活似乎都与摇滚有关。吴文光表现艺术家的生活和追求的纪录片《流浪北京》（1990）中也镶砌进了摇滚乐。其中有一场摄影家高波从听古典音乐变成摇滚乐，又从摇滚乐换为古典音乐的场景。《悬恋》中也穿插了一个年轻人弹奏摇滚乐的几个镜头。《周末情人》也表现了一批摇滚歌手的日常生活以及作为摇滚歌手的爱恨情仇，片中有一个镜头是他们无聊地在街头闲坐聊天，随意地扭摆摇滚，极为日常生活化。

毫无疑问，摇滚，已经成为他们不可分割的日常生活的状态之一种了。

摇滚：多元复杂的意识形态含义

摇滚不仅仅是一代青年人的某种日常生活状态或方式，也蕴含了超出形式本身的意识形态内涵。中国的"摇滚之父"崔健的某些摇滚歌曲明显有着鲜明的意识形态对抗色彩（如《一块红布》），虽然这种对抗性和反抗性随着改革开放和商品社会的日益形成而逐渐弱化。管虎在拍制《头发乱了》时就明确表示："这理应是一部反叛的电影——它在视角上，注定要本着一种区别于当代中国电影的严肃的批判现实主义态度来叙事。"《北京杂种》的导演张元在论及此片时谈到了他对摇滚的看法："以前我们活得很充实，但不知道外面是什么样的世界，邓小平帮助我们打开了眼界，我们接触到大量的西方文化，摇滚乐就来自西方。摇滚乐具有很强的反叛色彩，所谓反叛就是发现问题。"贾樟柯在谈到《站台》的拍摄时也谈到了他对与摇滚乐具有相似性的流行音乐、流行文化的看法，从而解释了自己为什么要在影片中大量运用流行音乐作为背景音乐。他说："到80年代，人们开始寻找自我的意义，流行文化开始产生。人们开始能享受世俗的生活。最早是来自港台的流行音乐，是流行音乐打破了革命文艺的专制，使文化出现了多元的状态，流行音乐在中国的产生意味着中国人挣脱了集体的束缚，获得了个人的生活。"[1]

[1] 《我的摄影机不撒谎》，中国友谊出版公司，2002，第370页。

毫无疑问，第六代导演对摇滚乐的音乐之外的意义——诸如个性解放和自我意识觉醒的象征、反叛精神、西方文明（或更狭义一些——美国文化）的符号性特征[1]等的认识是相当清晰的。因此，虽然第六代导演的电影中对摇滚的表现无法摆脱某种趋新求异的时尚性和有意无意的模仿性，但他们天生与摇滚精神具有心灵同构性，并在他们的艺术表现中具有一种先锋性和前卫性的力量。他们正是借助天生属于他们的摇滚，用破碎零乱的近乎摇滚乐的形式，去"把住一些把不住的东西"，表达他们所理解的文化意图。这使得他们的影片代表了20世纪80年代中国一种带有明显的青年先锋文化特点的都市文化的兴起。这种青年都市文化既不同于"顽主"一族电影所表征的具有后现代颠覆解构特征的"泼皮化"的市井文化，也不同于第五代导演如《太阳雨》（1987）、《给咖啡加点糖》（1987）、《站直啰，别趴下》《与往事干杯》（1995）、《伴你到黎明》（1996）等影片所呈现的经过精英知识分子的意识形态修饰的平民文化形态。这一文化以青年文化为先锋，而青年文化又以时尚文化作为标举自我的旗帜。此外，它还具有内向性、青春感伤性等特点。

但这种意识形态表达不再具有那种无法调和的对抗性，也不会对主流意识形态构成巨大威胁。

摇滚：一种后现代时尚与青年文化姿态

在很大程度上，第六代导演的一部分影片属于"青春片"范畴。而青春片要求有足够时尚的外观以吸引青年观众。所以，有些时候，摇滚在第六代导演的影片中，具有强烈的时尚外观的意义。影片往往以亮丽刺激、符合青年人审美形态特点的外观代偿性地满足青年人的本能需要。就此而言，这些电影中的摇滚，就更多地带有为摇滚而摇滚的时尚性和文化姿态

[1] 西奥多·格拉西克在《阿多诺、爵士乐、流行音乐的接受》中说："历史地看，摇滚乐是美国特产。"（《摇滚文化》，天津社会科学出版社，2000，第58页。）

性，而且随着时间的推移这种特征越来越明显。也就是说，某些时候，摇滚出现在他们的影片中，并不具有题材上、故事叙述上或影片风格上的不可替代性。有时候仅仅只是一种时尚的标志，或接近于某种更易为观众所指认的商标或符号。正如有论者指出："在'摇滚乐'电影中，摇滚乐不仅是音乐的问题，而且是文化姿态的问题。玩摇滚的目的不是摇滚本身，而是为了标新立异；标新立异的目的同样也不是它本身，而是不甘于沉沦，去追求与众不同的更时尚的生活。"[1]

美国文化学家丹尼尔·贝尔（Daniel Bell）在谈到美国20世纪60年代"反文化"的青年文化运动时，特别对他们发布的一系列彻底反叛既定文化的宣言的行为提出了自己的看法："这种宣言的可笑之处是它滑稽地模仿六十年前青年知识分子的论战口吻和理论姿态，对一系列准则大加践踏。不过，为了让新兴的反文化运动看起来比以前更大胆、更革命，模仿一下也未尝不可。攻击本身就像一场虚张声势的戏，目的在于强调纯系子虚乌有的所谓'特征'。"在一定程度上，第六代导演的出场也具有这种姿态性和表演性。如他们集体发布《中国电影的后"黄土地"现象》；计划拍摄超级城市系列电影；管虎在《头发乱了》中刻意打上"八七班"的字样；胡雪杨发表文章称："90届（85班）五个班的同学是中国电影的第六代电影工作者。"[2]

第六代导演在影片中大量使用摇滚，也有这种原因在内。因为摇滚具有强烈的表演性和文化姿态性，是青年人特有的文化。

[1] 《与电影共舞》，颜纯钧著，上海远东出版社，上海三联书店，2003，第243页。
[2] 《电影故事》，1992年第5期。

少数民族题材电影:"谁在说"和"怎么说"

中国少数民族题材电影,是新中国电影的有机组成部分,它是新中国主流电影之外的,堪称"边缘"的独特存在。毫无疑问,它曾经有效地发挥过极为重要的意识形态功能,完成了主流文化对少数民族文化的融合,"大中华民族"和谐共存,亲如一家的现实之想象性营造。而且,正是由于这一类电影的存在,使得在今天我们回望新中国电影时并不特别觉得它单色调。少数民族题材电影给新中国电影版图增添了诸多艳丽的色调,像美丽的少数民族服饰文化,动人的少数民族民间歌舞、习俗,爱情主题,美丽的女性、女明星,这些主流电影中经常缺失的东西,却在少数民族题材电影中,极为难得地保留了下来。因此,少数民族电影毫无疑问增进了中国电影审美的多样性和丰富性。而今天,少数民族题材电影更是在一个全球化进程不断加剧的时代具有抵抗全球化,保存文化的多样性的独特文化功能。少数民族文化的呈现是中国国家形象建构的有机组成,不仅仅是对内也是对外。一方面,少数民族文化指向民族文化的内部空间,成为一种具有文化认同意义的民族寓言和史诗;另一方面,少数民族文化作为多民族文化共同体的一员,有机地呈现了新的国家形象——作为一个多民族国家,我们的国家形象是多元的,容纳差异,多姿多彩而又和谐的共同体。

称这一存在为"少数民族题材电影",而非"民族题材电影",既是对既成历史的尊重,也是因为去掉"少数"二字的"民族电影"的称谓在中国电影面向海外,华语电影势头不断崛起的今天会引发歧义。我们所

说的"少数民族电影"中的"少数民族",英语中是Ethnic Groups之意,而如果去掉"少数"即Ethnic的修饰,则"民族"会与我们对外常使用的"Nation"和"Nationalism"及相应的"国家电影""民族电影"乃至包涵更广的"华语电影"等概念相混淆。

在我看来,探究今天少数民族电影遭遇的问题,需要考察少数民族电影"谁在说"的问题,也就是少数民族电影中创作主体的问题。"谁在说",还制约或决定着"如何说"。

中国少数民族题材电影的发展,按"谁在说"的角度,大体可以划分为三个不同的说话主体阶段。

第一阶段主要指建国后"十七年"的少数民族题材电影创作。

正如论者指出的,这一阶段的少数民族题材影片"以其浓郁的民族风情和动人的爱情表达获得观众青睐的同时,也配合国家意识形态,巧妙宣扬了当时的民族政策。这些影片用歌舞仪式、语言、服饰、景观等符号构筑指认性的身份场景,以阶级认同重构他者阵营,在强调各兄弟民族情谊的基础上,顺利地将各族人民团结到建设社会主义的大家庭中来,巩固了多元一体的中华民族共同体。"[1]诚如斯言,这一阶段的少数民族电影,在电影的宣传性、工具性和快感娱乐性之间达成了某种平衡,维持了电影的文化娱乐功能,满足了观众尤其是作为主流的汉族观众"陌生化"的观影欲望。也就是说,这一类电影在义不容辞地发挥其意识形态功能之余,也有效地发挥了娱乐性功能。这是这些影片家喻户晓,为国人所欢迎的重要原因,像《阿诗玛》(1964)、《五朵金花》(1959)、《刘三姐》(1960)等甚至还成为一个时代的恒久记忆,一个民族、一个地域的文化名片与审美符号。

从文化功能上看,这一阶段的少数民族题材电影是以汉民族文化为主体的国家意识形态对少数民族的想象性再造,因而往往以阶级矛盾取代族裔矛盾,通过阶级矛盾的强化和最终的解决,阐述新政权的合法性,以及

[1] 邹华芬《十七年少数民族题材电影中的身份认同表述》,载于《电影文学》,2008年第7期。

建构统一、和谐、完整的大中华民族的必然性。

电影《达吉和她的父亲》（1960）颇具寓言性。达吉无疑有一种身份分裂的痛苦和认同的困惑：一方面是少数民族父亲、养育之恩和自小熟悉的生活习俗，一方面是身为工程师的汉族父亲和骨子里的汉人血缘、遥远的文化指认。但这里的民族矛盾（具体体现于两个父亲之间）在阶级矛盾的大矛盾和大中华的国家期待中得到了化解。最后，父女三人组成了一个特殊的家庭。在这里，民族的隔阂、血缘的隔阂都被超越了。这个和谐的多民族家庭，正可视作中华民族大家庭的隐喻。

作为先进生产力代表，光明的使者的汉族父亲对少数民族父亲的宽容大度，达吉经过犹豫困惑之后的认父，父亲们的和谐并存使得这一对矛盾达成了化解。达吉之和谐的双重身份使之成为两个民族融合的中介和完美融合物，"认父"这一行为则隐喻了少数民族的回归和重新融合，从而完成了安德森认为的"想象的共同体"的建构。按安德森的说法，就是："透过共同的想象，尤其是经由某种叙述、表演与再现方式，将日常事件通过报纸和小说传播，强化大家在每日共同生活的意象，将彼此共通的经验凝聚在一起，形成同质化的社群。"[1]

不难发现，在这些少数民族电影，如《山间铃响马帮来》（1954）、《冰山上的来客》（1963）、《摩雅傣》（1961）、《边寨烽火》（1957）等中，常常有一个"外来者"的形象，这些外来者一般都是解放军战士、医生、工程师等先进文明的代表者，而少数民族则常常是被"拯救"、被感动、被教化的客体，是注定要感化、"归来"并皈依于主体的。

第二阶段是新时期以第四代、第五代导演为主体的少数民族题材电影创作。

我们先从一部第四代导演的影片《青春祭》说起。在这部影片中，摄

[1]　《想象的共同体：民族主义的起源与散布》，本尼迪克特·安德森著，上海人民出版社，2003，第5页。

影机的视点与女知青的眼睛视角,常常是合一的,通过摄影机镜头——一种主观镜头,她以一种悲悯而沉痛的眼光俯视着被摄对象。

因而在这里,农村边地,少数民族地区是被看的存在,主体并没有与对象合为一体,还是一种知识分子高高在上的启蒙的视角。正因为主体与对象之间拉开了观照的距离,也因为现代文化与傣家民族文化的无法填平的差异,才使得傣家人的生活显得那么诗意化和纯美。而且即使那么美,也逃脱不了覆灭的命运。从情节上看不免牵强的结尾——小村庄被泥石流吞没,其实流露了导演一种"看客"或旁观者的潜意识心理——"此曲只应天上有",具有边缘性和反现代性特征的傣家民族文化,她可以欣赏,但她永远无法融入,因为她不可能成为傣家人,而且这种文化可以欣赏,但却与她们这一代人心目中的现代性理想相悖。正如张颐武所指出的:"《青春祭》是缅怀和思念,又是告别和放弃。傣族的生活给予了女主角自由,但这一自由却是来自于某种边缘的民俗而不具有进入主流社会的意义,因此不可能让人完全投入,甚至最后还弃之而去。"[1] 这在一定程度上表现出第四代导演审美理想与现代性追求的深刻矛盾,有一种清醒而又痛苦的启蒙理性精神在其中。

田壮壮拍《猎场札撒》《盗马贼》的时候,已经知音寥寥,他也相当偏激地说是要为下一个世纪的观众拍片。他通过对边缘蒙昧原始地区少数民族野性生命力的张扬,隐约传达了对一直处于中心位置的大一统的、循规蹈矩的汉文化的反思,立意是相当深远的。这些影片作为第五代影片造型美学追求的有机组成,表现出淡化戏剧性传统和叙事因素,强化影像造型并致力于开掘影像语言背后的历史文化蕴涵和哲理探求的趋势。田壮壮的这一文化指向,直到他新世纪拍摄的纪录电影《德拉姆》(2004)中仍一以贯之。在这些影片中,当少数民族文化作为理想的"乌托邦"出现的时

[1] 张颐武《第四代与现代性》,见于《与共和国一起成长》,王人殷主编,中国电影出版社,2003,第80页。

候,则更多地承载了主创者对"他者"文化的想象。

与"十七年"的少数民族题材电影相似,少数民族文化的非主导性文化特征使得编导主创常常在影片中有意无意地设置一个"闯入者"的视角。当然,与"十七年"电影不同的是,这些"闯入者"带有更浓重的新时期启蒙知识分子的味道,代表新政权的政治味道,"拯救者"的威权性则淡化了。很多时候,这些"闯入者"或"旁观者",没有了"政治型知识分子"曾经拥有的威权和自信,连自己都是困惑、矛盾、分裂和无能为力的。如《青春祭》中感伤涟涟的女知青,谢飞的《黑骏马》中汉化或现代化了的知识分子。有意思的是,应该属于第六代甚或再后的陆川,在《可可西里》中也设置了一个北京来的随队记者的旁观者的视角。

总之,此一阶段的少数民族题材电影作为新时期文化的一个有机部分,贯注了强烈的文化反思和文化批判精神。

第三个阶段是20世纪90年代和新世纪以来的少数民族电影。

此间出现了一批堪称狭义的具有原生态意味的少数民族电影,编导演主创均为少数民族,在文化意识、自我意识上均真正以少数民族为主体。这批电影的集中出现,与少数民族地区经济的发展,国家民族电影政策的开明(如国家允许各种资本进入电影生产,从而为一批小成本的,有可能偏离主流意识形态,回避或拒绝"他者"立场的少数民族电影的生产创造了条件)等有关,更与编导人员作为少数民族文化的精英、传承者和代言人所感受到的自我意识的觉醒、强化和表达的需要有关。

在主题意向上,少数民族电影又大致可区分为两种:

其一是民族自我身份的寻求和确立,往往呈现出文化认同的自豪感与身份确认的豪迈激情。如蒙古族的《东归英雄传》(1993)、《悲情布鲁克》(1995)、《一代天骄成吉思汗》(1998),这些影片以在中国动作电影史上已具经典意义的"马上的动作之舞"把蒙古族的历史与生活置于气势宏大磅礴的辽阔无涯的草原中,进而展现了蒙古民族的英雄形象,既有成吉思汗、忽必烈、渥巴锡汗这样的"一代天骄",也有斯琴杭茹那样怀抱坚韧

的民族理想而坚执淡定的平民化的"小英雄"。再如藏族的《松赞干布》（1988），以本民族的视角挖掘出了一代民族英雄的文化底蕴，改写了以往汉族视角下的松赞干布形象。此类少数民族电影是对少数民族自身身份的追寻和重新书写，少数民族主创人员力求摆脱以往的"他者"视角，从而表现为民族自我意识的苏醒和强烈自觉。

其二是在自豪而平和，近乎原生态地呈现本民族文化的同时，又对本民族文化的前景表现出某种浓烈的忧思和深深的困惑。藏族导演万玛才旦在《静静的嘛呢石》（2006）中专注于对藏族人原生态生活的展示，他说："我的心里总是有一种按捺不住的冲动。经常有一些人用文字或影像的方式讲述我故乡的故事，这些使我的故乡一直以来蒙上了一层揭之不去的神秘面纱，给世人一种与世隔绝的世外桃源或蛮荒之地的感觉。少数民族成为他者是因为这些人常常信誓旦旦的标榜自己所展示的是真实的，但这种真实反而使人们更加看不清我的故乡的面貌，看不清生活在那片土地上的我的父母兄弟姐妹。我不喜欢这样的'真实'，我渴望以自己的方式来讲述发生在故乡的真实的故事。"[1]再如《美丽家园》（2004）也以近乎唯美的影像向我们展现了哈萨克大草原的伤感与沉重。影片表现城市与草原的冲突与对立，草原上的人今天开着汽车而不是骑马走向城市，虽然留下"还会回来"的袅袅余音，但这只是一种记忆和想象中的心灵慰藉罢了。

在一些蒙古族电影中，这种痛苦表现得沉郁苍凉甚至给人以撕心裂肺之感。如在《季风中的马》（2005）中，世代居住在草原的牧民不得不面临"是草原还是城市"的痛苦选择，草原沙化退缩，牧民无处可居，但城市却喧嚣嘈杂，无法适应，他们面临"失名"的身份认同痛苦。这种两难代表了不得不从草原退居城市的蒙族牧民的痛苦与矛盾心态。而从主创的角度看，也不妨说是导演思考自我族群文化存留的痛苦与矛盾心态的影像化表述。

[1] 转引自李飞《静静的嬗变》，载于《中国民族》，2005年第12期。

此类少数民族电影通过对人物内心痛苦的开掘和对本民族与汉民族、传统（生活方式、仪式、习俗）与现代、乡土（草原）与城市的矛盾冲突的表现，引发我们在一个全球化时代对民族性、全球性、本土化与现代化等问题的思考。

这一类剧情片虽是虚构的但在影像表现上偏向于原生态纪实性风格（或者直接拍成纪录电影，如《德拉姆》），因而独具文化人类学意义。电影作为文化的重要载体，对于少数民族地区特有的民族地域文化（作为非物质文化遗产）具有保护的作用。这是这些少数民族电影所被赋予并且主动追求发挥的一个重要功能。近年的《长调》（2007，表现蒙古族"非遗"长调）、《鲜花》（2009，表现哈萨克族"非遗"阿依特斯）、《静静的嘛呢石》（表现藏戏、藏传佛教）、《寻找智美更登》（2007，表现藏戏）等少数民族影片，在这方面表现尤为突出。

以上三个阶段的历时性划分，实际上从共时性的角度又可以划分为两类少数民族题材电影：一类是汉族作者主创，一类是少数民族作者主创。这实际上也是从"谁在说"的角度，划分为"他者的言说"和"自我意识的觉醒"这样两类。有研究认为，理想化的"少数民族电影"应该是由少数民族作者主创的、以少数民族为题材并反映少数民族文化内核的电影。以此为据，王家乙导演的《五朵金花》是汉族导演创作的反应"大跃进"的电影，因为它不是"少数民族文化的一部分"，所以也不是"少数民族电影"。[1]在严格的、较为纯粹的意义上，这样的划分是有道理的。

根本上而言，血缘身份和文化身份会决定性地影响到言说方式，也就是"怎么说"的问题。就这两类言说方式而言，汉族导演总是难免于"他者"立场。有些时候，这一类电影并没有解决真实的问题，常常还是想当

[1] 参见王志敏《少数民族电影的概念界定》，载于《论中国少数民族电影》（第五届中国金鸡百花电影节学术研讨会文集），中国电影家协会编，中国电影出版社．1997．第161页。

然甚至是"越俎代庖"的。借用庄子的那个"子非鱼，安知鱼之乐"的寓言，我觉得有时候，汉族导演恐怕很难体会到少数民族的真正的内心世界。据材料显示，在当年，少数民族观众对《山间铃响马帮来》中汉族演员扮演的苗族姑娘并不满意，对影片中的接吻镜头颇有异议；《刘三姐》上映时，壮族观众认为影片并没有多少自己本民族神话传说的色彩。

在此类电影中，少数民族文化风情有时难免成为"他者"欲望的对象化存在，或是出于商业化视觉奇观需求的考虑，或是借助另类题材构建一个具有多种文化可能性的影像世界。无疑，少数民族题材的文化边缘性特征往往可以为文化的思考提供更多的可能性，王全安就曾坦言之所以选择以内蒙古草原为背景，以蒙古族生活为题材拍摄《图雅的婚事》，就因为这片环境更为极端的土地为故事的发展提供了更多的可能性。[1] 尽管《图雅的婚事》在国际电影节上获奖，但在内却受到来自少数民族的抗议。影片在民族内与国际上两种截然相反的遭际发人深省。

而少数民族导演从自我族群的视角出发来审视自己的民族以及不可避免的与其他民族（主要是汉民族）的紧张微妙的关系时，会表现出复杂的矛盾心态：他们大都是受过主流文化教育的知识分子，出于商业与市场的考虑，在电影中还是会不自觉地注目于民族特色的歌舞和独特风俗，也会考虑到政策的允许，电影的审查等而偏向主流性的表述；但另一方面，作为民族精英，少数民族导演具有更为强烈的族群意识，往往更为自觉地从自我族群的文化内部出发思考本民族的生存与发展，现实处境与未来命运等问题。他们在理智上接受的现代性立场与感情上对民族文化的热爱之间会发生严峻的冲突（情感与理智的冲突）。

所以此类狭义上的少数民族电影常有矛盾与痛苦的咀嚼，既具有人类学意义，更不乏民族身份思考和文化认同意义。毫无疑问，这类少数民族

[1] 转引自董伟建、余秀才《中国少数民族题材电影发展刍议》，载于《中南民族大学学报》，2007年第3期。

电影比较真实地表达了少数民族的心态，能有助于其他民族更好地理解少数民族。

著名东方学家萨义德（Edward Wadie Said）指出："每一文化的发展和维护都需要一种与其相异质并且与其相竞争的另一个自我的存在。自我身份的建构——因为在我看来，身份，不管东方的还是西方的，法国的还是英国的，不仅显然是独特的集体经验之汇集，最终都是一种建构——牵涉到自己相反的'他者'身份的建构，而且总是牵涉到对与'我们'不同特质的不断阐释和再阐释。每一时代和社会都重新创造自己的'他者'。"[1] 这可以用作我们看待少数民族电影——其无法替代的文化功能，人类学、文化地理学意义，文化的多元性价值等——所应持有的理性准则。

当然，客观上虽然可以有这样两类电影的分类，但实际上情况会复杂得多。我们也不必仅以主创人员的民族身份为不二的准绳。更为重要的是，拍少数民族电影的人是否真正到少数民族地区体验生活，与他们打成一片，感知理解他们的所思所想，并加以真实的艺术化的表现。在这方面，少数民族导演自然有优势，但不应排除其他民族导演的努力。如成功导演过《婼玛的十七岁》（2002）、《花腰新娘》（2005）的汉族导演章家瑞就非常自信地认为："我们太需要来自民族自身对本民族文化的信念与信心，需要真正的民族视角！"他认为，民族电影的成功应当是"从一个民族自身出发触摸一个民族的历史与现状"[2]。因此更为理想化的标准应该是影片是否真正平等、平和、真实地呈现了少数民族的文化和精神。

按此标准，也许归根到底只有两种电影：真正的少数民族电影和"伪少数民族电影"。

[1] 《东方学》，爱德华·W·萨义德著，三联书店，2006，第426页。
[2] 转引自董伟建、余秀才《中国少数民族题材电影发展刍议》，载于《中南民族大学学报》，2007年第3期。

中国电影想象力缺失的批判

中国电影想象力缺失的问题，在近年中国电影与好莱坞电影的博弈中愈显突出。

犹记2010年，几部充满想象力的美国电影冲击着温柔敦厚的中国影坛，横扫市场，大肆掘金，与中国电影的拘谨务实形成了鲜明的对照。《2012》对未来世界毁灭和救赎之道的想象；《盗梦空间》别出心裁营造"盗梦、植梦"奇观，对从现实世界到第一二三四五多达六层的梦幻世界进行出神入化的视听表达，纵横驰骋，随意穿越；也许不那么大众化的《黑天鹅》对变态人格、扭曲心理的夸张性表达，对想象世界与现实世界的有意混淆，也都令人称奇。这些电影，无论是《2012》的完整故事叙述，还是《盗梦空间》《黑天鹅》的复杂奇幻叙事，都挑战着中国观众智力和想象力的极限，带给观众以强烈新鲜的刺激。

随后的《阿凡达》再次以对外星球族类造型和叙事的超级想象而席卷中国市场。今年的《超级战舰》《复仇者联盟》也是同样的态势，虽然这几部电影在叙事、故事上的想象力其实很一般。《复仇者联盟》把一批好莱坞超级英雄都"大杂烩"式地聚集在一起进行"复仇"，像极了中国武侠文艺中的"武林大会"，其实很弱智，不过有点讨巧罢了。但这些影片在视听方面的想象力却足以"忽悠"大批的中国青少年观众挤进影院，而把诸如《飞跃老人院》《我11》《赛德克·巴莱》等抛诸脑后。

中国今年又承诺在每年20部海外分账电影的配额之外增加14部分账电

影名额,且必须是3D电影或者是IMAX电影,形势不容乐观。从某种角度看,反思中国电影的想象力缺失问题,可能是进行坐地反击极其必要也极其紧迫的一步棋。正如爱因斯坦所言:"想象力比知识更重要,因为知识是有限的,而想象力概括着世界上的一切,推动着进步,并且是知识进化的源泉。"人类知识进化如是,当下中国电影之发展亦如是。

面对好莱坞,面对已经取得的成绩,下一步拓展的切入点到底在哪里?这是我们必须警醒思考的。

一

不妨说,《2012》《阿凡达》《盗梦空间》与《黑天鹅》分别代表了好莱坞电影的几种重要的想象力模式。

《2012》是对人类、地球的未来的想象,关注本身(地球),表达对自身未来的焦虑症,也反映出宗教色彩上的难以遏制的人类悲剧意识,这是一种"中观"层面的想象。

《阿凡达》关注地球与外星球的关系,视野是向外的。影片背后还有科幻想象力和电影技术的支撑,以及考古学、生物学、人类学等方面的知识依据。对所谓"纳美人"的语言的煞有介事的再造,与对潘多拉星球上的物种的再现,都充满了想象力,这是一种向外的、奇观性的宏观性想象(虽然主体故事情节很一般)。

《盗梦空间》与《黑天鹅》都是向内的,是人对于本我、自我、超我关系的想象,对梦境与现实关系的想象。背后是心理学和多元时空观等作为依据,是一种微观层面的想象。这一类电影有更多的心理学知识的依托,想象力则还体现在情节设置的复杂精巧方面。

从想象力的角度着眼,美国电影中既有向未知领域攻城略地的超级大片(从《星球大战》到《变形金刚》《阿凡达》),也有迈入人的最深层

最未知的意识与潜意识领域的大量的心理惊悚片、悬念片、梦幻片。前者主要以视听想象和形象造型想象等制胜,后者则要复杂得多,而且往往在原有心理惊悚类型的基础上复合进了科幻、幻觉、潜意识想象等要素,属于网友们说的"高智商电影"。不仅包括前述提及的《黑天鹅》《盗梦空间》,还有像前几年的《黑客帝国》《蝴蝶效应》等。

相应在网上,网友们总结出了"史上公认的高智商电影"的说法,虽个别片目有异,但大体包括《穆赫兰道》《盗梦空间》《致命魔术》《禁闭岛》《致命ID》《万能钥匙》《十二宫杀手》《恐怖游轮》《搏击俱乐部》《达芬奇密码》《电锯惊魂》《记忆裂痕》《生死停留》《死亡幻觉》《蝴蝶效应》《鬼胆神偷》《牛津谋杀案》《蝙蝠侠:黑暗骑士》《借刀杀人》《沉默的羔羊》《88分钟》《神秘拼图》《源代码》等。这些电影没有一部是中国的,客观上反映了影迷们对中国电影的强烈不满。

这批电影不同于科幻大片,偏重于梦境、幻觉潜意识表达和情节上的巧妙复杂,需要观众费尽心机破解猜谜。这也是美国电影想象力表现突出的一部分电影。事实上,我们这里所论的想象力问题,绝不仅仅限于科幻电影。不用说,科幻电影需要想象力,表现梦境、幻觉、潜意识,乃至表现现实生活本身都需要想象力。上述电影在故事情节、剧作结构等方面的想象力就相当突出(如《十二宫杀手》就是一部写实形态的"高智商电影",直到影片结束,读者也与片中的记者兼业余侦探一样没有"找出"那个"高智商杀手")。

毫无疑问,这些电影并非突如其来,而是以大量美国类型电影为依托。有的想象力充沛的"高智商电影"有一定的科幻味道,但又不是科幻类型电影所能概括。正如维基百科对科幻电影给出的解释:有一定科学依据的幻想类电影,也分为动作、喜剧、恐怖、灾难等多种类型。它们都有着其他类型电影为依托,是一种类型杂糅的超级类型电影。比如《2012》背后是灾难片;《阿凡达》背后有西部片、爱情片;《盗梦空间》《黑天鹅》背后是心理片或惊悚片。

美国电影中还有一类以"游戏"命名（不一定是英文原文中有game字眼，有时是翻译的结果，但可以说翻译得极佳）的电影。这类电影想象力奇特，假定性明显，情节子虚乌有（不一定是科幻），彻彻底底回归了游戏本身——甚至情节本身就是一场匪夷所思的游戏。

《致命游戏》（1997）中，迈克尔·道格拉斯饰演的主人公因父亲自杀身亡留给他的阴影而郁郁寡欢。弟弟为"拯救"他而设计让他不知不觉参与到一项被称做CRS的游戏中。他被卷入一场场恐怖惊险的事件历尽被戏弄、被欺骗、被追杀、被抛弃荒漠的极限体验。他气急败坏，奋起反抗却误杀弟弟。跳楼自杀才发现这一切都是弟弟为了治愈他的心病而设计的游戏。有惊无险，皆大欢喜。

《杀人游戏》竟然让活人（犯了死罪的囚犯）像电子游戏里那样，进行真刀真枪的闯关晋级。看这部电影的感觉就像你在游戏机面前操纵这些真人进行互相开枪射击残杀。

《饥饿游戏》和《哈利·波特》《暮光之城》系列一样，都改编自青少年畅销小说。它虚拟了一个具有纳粹影子的残暴而发达的国家，穿着好像中世纪，但却是在未来时代。这个残酷野蛮的"饥饿游戏"竟然是一个电视真人秀节目，每一个参加者有教练、智囊团队，一举一动实时实况全息性转播：游戏内容则是每年抽出二三十名健康的男女青年，放入野外互相厮杀，生存竞争，只有一个能活着出来并成为民族英雄。

在我看来，美国电影想象力的发达或者说"高智商化"与一些基本电影观念的深入人心（这里的"人"不仅指编导也指观众）分不开，而这些电影观念在我们中国则不乏禁忌，至少不占主流、主导。

一是彻底的"娱乐""游戏"的观念。美国电影把电影看做娱乐化的想象力、智力的游戏，没有过多的社会功能方面的杞人忧天，于是率性潇洒、彻底放开。这种游戏观，在西方艺术史、思想史上是渊源有自的。从艺术起源论中的"艺术起源游戏说"到大量的"为艺术而艺术"的实践，不一而足。所谓游戏，席勒曾说"人只为了美而游戏"，王尔德则主张"为

艺术而艺术"，德里达更是把艺术文本看做一种"分延"，即"差异的游戏"。在世界电影艺术史上也有过热衷于语言实验的"先锋派"电影，虽然纯粹的先锋派电影无法在一个市场法则的社会下生存，但它之叙事的游戏、想象力的游戏、"为艺术而艺术"的游戏却可以滋润以市场和受众为旨归的大众化的电影。

当然，再怎么说，娱乐、游戏的后面还是有价值观问题的。美国电影也表达善必胜恶、爱情至上等普适性的价值观（如《2012》中的人性关怀，《饥饿游戏》中的爱情至上，《阿凡达》中的和谐、平等理念等），但往往不是刻意追求，不是主题先行，不是耳提面命式的说教灌输，而是通过情节自然而然地流露出来。

二是对电影艺术的假定性观念的高度尊崇。导演自认魔术师而非"书记官"（恩格斯赞赏现实主义小说大师巴尔扎克为法国社会的书记官），观众则高度尊崇假定性，与编导主创达成高度的默契，乐意于保持"宁信其有"的假定性观念，乐意于被电影惊险恐吓一把，起一起有益身心的"鸡皮疙瘩"。瑞典电影大师伯格曼就自比为魔术师，他说："我的那架东倒西歪的摄影机是我的第一个魔术箱。即使到今天，我仍然以一种孩子式的兴奋心情提醒我自己说，我实际上是一个魔术家，因为电影根本上是一种欺骗人的眼睛的玩意儿……当我放映一部影片时，我就是在做一件欺骗人的勾当。我用的那种机器在构造上就是利用人的某些弱点，我用它来随意拨弄我的观众的感情，使他们大笑或微笑，使他们吓得尖叫起来，使他们对神仙故事深信不疑，使他们怒火中烧，惊骇万状，心旷神怡或神魂颠倒，或者厌烦莫名，昏昏欲睡。因此我是一个骗子手，而在观众甘心受骗的情况下，又是一个魔术家。"

这种高度的假定性意识既表现在情节设置上的别出心裁、子虚乌有，大胆超越现实逻辑，也体现于在色彩表现、影像构图和银幕形象的怪异、非现实性等方面的大胆夸张超现实，如德国表现主义电影中著名的"吸血鬼诺斯费拉图""卡里加里博士"等假定性形象（这些假定性形象"旅行"

到了美国成为"暮光之城"中那些克制吸血本性的"中产吸血鬼"形象），还有如"变形金刚"、外星人、"指环王"、哈利·波特等形象都是放纵想象力和假定性的结果。《饥饿游戏》则体现于故事情节设置的高度假定性。如果我们要追究历史出处，或者指责影片不人道，宣扬适者生存的残酷竞争，那这部电影就无法存在了。

究其实，美国民族历史不长，没有太多可以自矜的"老子先前比你阔"的传统，没有太多禁忌，但他们有充沛的向前看、向前想的想象力，甚至不惜想象地球、人类的毁灭，想象作为他们之精神圣物的"自由女神像"的被洪水冲塌。（我们能在灾难片中想象天安门被洪水淹没吗？）

另外，还应指出，在包括科幻、心理惊悚等"想象力或高智商电影"中，懂与不懂，逻辑与非逻辑不再是一个很重要的问题。

一些被网友们奉为"高智商"的电影如《恐怖游轮》《致命ID》等，不仅情节子虚乌有、禁不起推敲，而且漏洞明显，显然是忽悠观众的。《致命ID》把观众引入惊险恐怖而真实感极强的杀人旅社，正当观众苦苦思索到底11个人中到底谁是凶手之时，编导却跨度很大又似乎极为轻松地解密——其实这些都不是真实存在的，这11个人都是一个正待审判的罪犯的11个分裂的人格。这11个人格互相交替控制着他的身体（当然，故事绝非那么简单，这一类电影情节颇难复述）。但我的强烈感觉是编导太"上帝"了，简直是随心所欲，"骗你没商量"，但情节画面悬念却已经足够精彩。事实上，观众进影院就是希望电影能骗得他心服口服。恐怖惊悚或智力挑战都是观众希望得到的消费性享受！所以希区柯克才会成竹在胸、自信满满地说："我要给观众不无裨益的惊吓。文明的保护性太强了，我们连起鸡皮疙瘩的本能都失去了。要想打破这种麻木，唤醒我们的道德平衡，就要使用人为的方法给人以惊吓。"

电影中的想象力一旦无所拘束，虽可能有漏洞，禁不起细密的逻辑推敲，但却在促使观众费力猜谜之余，仍然服膺于其想象力——也许想象力超越逻辑力才更有吸引力。归根到底，观众本来就是到电影院里来猎奇、

寻求刺激，来游戏娱乐的，本来就不想当真，或者说，真不真无所谓，只要有想象力。观众要求编导智商要比他高，他们宁肯被忽悠，也不愿影片"弱智"，观众会觉得生怕他们不懂的"弱智"电影才是对他们的最大的不尊重。

不妨说，我们今天要大力鼓动编导敢于挑战观众的智商，千万不要低估以"80后""90后"为主体的青少年观众的智商和想象力。

二

相较之下，中国电影的想象力，可以说一直都很成问题。

今年，《黄金大劫案》《杀生》《匹夫》《飞跃老人院》《我11》等由青年导演集体推出的这些新作，被寄予了与好莱坞对抗的厚望，但远未能构成强有力的对抗，结果不容乐观。这些影片从想象力的角度看，都很成问题。《黄金大劫案》想象一群电影工作者以拍电影的方式劫持日军黄金，点子很新鲜但有点弱智，就像是小孩子过家家，中国人打"进村"的鬼子，末了竟然用罐子车运了一车液体硫酸，去融化黄金，这种既不符合科学，也不符合情节与常理的低级想象，只好被"打假英雄"方舟子打了假。《杀生》想象出在一个封闭偏远的村寨里，一村人联合起来谋杀一个泼皮，虽然我们能感觉到影片的假定性情景设置，但这种想象力总让人觉得怪怪的。一村人对一个另类泼皮的种种手段简直是杀鸡用牛刀，如临大敌，匪夷所思——想象力怎么也摆脱不了现实的吸引力。

也许我们不能自怨自艾。因为我们是"从来如此""历来如此"，我们又岂能"拔着自己的头发离开地球"呢？我们有不鼓励想象力的文化传统和社会语境。我们的老祖宗孔子"不知生，焉知死"，从来都漠视虚幻的未来世界或想象世界，从来不语"怪力乱神"。中国文化传统对超越于生活、现实的想象力多有压抑，社会功能、伦理规范等方面的要求和禁忌极为严苛。

而在中国的现代，现实主义创作方法（戏剧上是斯坦尼斯拉夫斯基体系）占据绝对主导的地位甚至被神话或意识形态化，相应要求对生活作细致的观察和分析，如实反映社会生活或历史正史，真实塑造人物性格和表现人物关系，清晰交代各种人物和事件的前因后果。在这种日常生活和高度理想的逻辑的支配下，对想象力、科幻、心理深度、非常态的生活、心理、情感的有意无意地忽视或逃避则在情理之中了。再加之为工农大众服务、"普及""雪中送炭"等要求，而普及必须利用大众喜闻乐见的形式，"下里巴人"能理解的形式和内容，尤其是具有"民族风格和民族气派"的形式（如民间形式、民族形式等）。在这样的情境之下，中国电影也越来越"不语怪力乱神"，越来越不敢越现实之雷池一步了。

新世纪以来，刻薄点说，中国电影也许进入到一个"简单化"的时代！这种"简单化"分为两个方面：一是大片的"大简单"——视觉造型压倒一切，叙事缓慢、情节淡薄稀疏，没有好的故事，人物对话经常引发笑场；另一方面则是小片的"小简单"——情节简单、思想简单、人物扁平符号化，内容也简单，往往以夸张的搞笑表演掩饰情节的漏洞百出和思想的苍白、想象的乏力。电视剧领域长兴不衰的家长里短、婆婆妈妈的婚姻情感剧和近年风行的"弱智"的穿越剧（总往清朝穿越，极为简单，没有科学含量，没有想象力）可称另一种电视剧文化领域"简单化"的佐证。

但时至今日，大众的内涵正发生着巨变。鉴于城市化的现实，现在受众的主体无疑是市民和青少年，尤其青少年大众是文艺作品传播的主要对象和接受主体。就电影而言，电影市场占领了青少年就获得了制胜权。

今天，受众的构成和文化程度正在发生根本性的变化。网上影迷对电影缺乏想象力的不满和呼声一浪高过一浪。在新媒介、全球化、美国电影的滋养下成长起来的"高智商"的青年受众，不满足是理所当然的。

然而，我们不是也有老庄式的"天地与我并生""万物与我齐一"式的"汪洋恣肆"的想象吗？老庄哲学的想象力其实很充分。老子对"道"的想象性描述精彩至极，庄子寓言有大量的神话传说，亦庄亦谐、想象奇

特。这些东西为什么都失传了呢?

当然,中国也有具备想象力电影,如有网友认为《太阳照常升起》就是高智商电影,《无极》里面的一些形象也极富想象力。这不无道理。但我认为《太阳照常升起》的问题不是想象力不够的问题,而是想象力过于乖谬,过于个人化的问题。《无极》也颇不乏想象力,但却过于杂乱无章,说理欲望过于强大以致想象力都承载不起。

中国电影如何恢复想象力?也许,基于文化传统的差异,要亦步亦趋模仿美国也不现实。但我认为,近年古装大片的一种新兴亚类型——爱情魔幻电影——可能会成为中国电影想象力突破的重点。

作为电影类型的魔幻电影在中国一直不被重视,虽然电影史上从《火烧红莲寺》(1928)开始就有一些武侠电影带有一定的魔幻元素,香港武侠电影中更是如此,但在大陆一直并不发达。近年随着类型化的开发和探索,这一现象有了很大的变化,2011年就称得上是爱情魔幻电影年。基于中国民间传说传奇的《画皮》系列、《白蛇传说》《画壁》《倩女幽魂》等魔幻爱情题材电影表现不俗,异军突起。在中国电影史中,有关白蛇、倩女幽魂等的"聊斋"及民间传说故事经历了多次翻拍,不乏经典作品。近期的魔幻电影借助高科技手段,在视觉奇观表达、特效等方面就做得很不错,强化了魔幻色彩,有的镜头场景还带有浓烈的地方风俗色彩,这些风俗通过奇观化的建筑场景、风格化的服饰道具等营造出一种有别于好莱坞科幻大片的东方式魔幻风格,把人性、爱情、人与自然事物的原始情感维系从魔幻中询唤出来,完成大众对鬼魅的审美想象和消费。

实际上,在西方,如美国,魔幻与科幻之间并没有明显的界限。比如《指环王》《哈利·波特》本身就可以和科幻电影统归于"幻想电影"。

所以,如果说因为传统文化、思维方式、想象能力等的约束,中国目前还不太可能迅速发展出美国味的想象力丰富的科幻片的话,先大力发展具有中国特色,具有中国文化传统渊源的魔幻电影,力求把中国传统文化中边缘性存在的民间民俗志怪文化与高科技支撑下的影像奇观结合起来,

可能不失为一条切实可行之道。

<p style="text-align:center">三</p>

　　总之，中国电影需要破除禁忌，需要想象力的飞升。只有想象力充沛的影视意指游戏才能给观众提供体验冒险，消费历史，获得替代性假想满足，享受视听感官狂欢的盛宴的足够机会。而想象力的弘扬，需要对真实性幻觉的破除，需要大胆超越现实，需要改变电影与观众之间的审美关系或观影方式。从某种角度讲，现实主义的真实性美学是要抑制观众的观影意识，时时处处要想方设法让观众相信银幕上发生的一切就是真实的（"似真性幻觉"），要使观众在一种迷醉的状态中认同于影片中的角色。而想象力充沛的电影则充分强化凸现假定性，以此唤起观众的观影意识，使他们相对清醒地认识到自己是在看电影，电影不是现实生活本身。电影只是一两个小时的梦幻般的、不必负责任的超级游戏。从某种角度看，这恰恰是对观众审美能动性和主体性的尊重。

　　苏联著名戏剧导演梅耶荷德在论及戏剧的假定性时指出："假定性戏剧寄希望于戏剧作者、导演和演员之后的第四个创造者，这就是观众。"也就是说，没有观众的心领神会，积极配合，想象力就会太"假"，会不可思议的。

　　放眼未来，随着市场受众主体和生产主体的不断年轻化，想象力充沛的科幻电影、"高智商"的惊悚电影、心理恐怖电影，都应该崛起，而且也必然会崛起。

中国电影类型化:"超验"与"经验"的维度

2012年的2月18日,无疑是一个已经和肯定会严重影响中国电影的日子。它可能会成为引发中国电影大变局的契机,成为以后写电影史的一个重要分水岭。

这不是好事坏事的简单二元判断,而是一种事实和现实境遇。中国电影已经"在路上"多年。这一契机或许只是更为彻底决绝罢了,在根本上并无质的变化。

关于中国电影如何应对这一变局,从产业的角度,从创作的角度,从管理的角度,都可以有很多思考。"218"之后的中国电影,则客观上不期而然成为对"218"的一次应对,被人们想象为对好莱坞的抗争与突围。

第一波参与应对的是《黄金大劫案》《杀生》《匹夫》《飞跃老人院》《我11》等由青年导演集体推出的新作。这些影片被寄予了与好莱坞对抗的厚望,但远未能构成强有力的对抗。

第二波参与应对的是《画皮2》《搜索》《四大名捕》等。这一波电影中,《画皮2》让人吃惊,自上映以来连破票房纪录,截止到当年7月底,全国票房已经突破7亿;《搜索》的票房则稳健而有持久力,放映三周破1.5亿;《四大名捕》放映两周就破1.5亿。截止到笔者写作此文,这些电影的票房还没有停止增长。

总的来说,应对或突围的结果是喜忧参半,我们既可以忧心忡忡,也可以发现希望,找回信心。不管如何,中国电影市场哪怕只是内地市场都是一

块超大的蛋糕！置之死地而后生，我们且从容或悲壮地应对吧，风物长宜放眼量。

我在这里主要从创作和生产制片的角度，就自己平素有关注有思考的方面谈几个建议。在创作方面，我觉得当下应该重新梳理两个关键词：想象力与现实主义。在产业方面，我们应该重新审视中国的制片制度或制片机制。而这三者最后都与我们一直努力的中国电影的类型化建设的目标相关。

超验和经验：想象力问题、题材禁忌与现实主义重估

借用两个哲学术语来大致说明电影创作的两种不同题材取向和创作风格指向，即经验和超验。经验含有个体理性经验、个体感性经验与社会道德经验；经验离不开主体人的经历感知和体验，经验的世界是务实的、现世现时的。超验则是指超越经验，超越人自身，它关乎人的存在的终极归旨，又是一个存在论的问题。从西方思想史意义上说，超验有两种形态，即哲学上的超验和宗教上的超验。超验关注的是彼岸的世界、想象的世界、理想的世界。

在我看来，中国电影，不妨走一走或"超验"或"经验"的极端，来一个"超验"或"经验"的"偏至"，超验的更超验，经验的更经验，才有可能突围"218"紧箍咒。

首先是想象力不敢放开，"无一字无一句无来历"的拘谨，不语"怪力乱神""不知生，焉知死"的文化心理，"为工农兵大众服务""喜闻乐见""通俗易懂"等有形无形的规范约束了中国电影对超验世界的兴趣，造成了中国电影想象力的严重缺失，科幻、悬疑、惊悚、心理等题材或类型影片相应不发达。关于这一问题的反思，我已经有专文论述（《中国电影想象力缺失问题》，载于《当代电影》2012年第8期），此处不赘。

然后我们要呼吁较为彻底的经验、真正的写实或者说"接地气"。当然

这需要重新评价现实主义。

中国电影向以现实主义原则为圭臬，但对现实的关注，却经常走样。虽然从"左联"以来一直提倡现实主义，但却在此名目下生出"社会主义现实主义""两结合"的浪漫主义现实主义等种种变异或别名，这其实折射了原本意义上的现实主义或批判现实主义创作方法贯彻的艰难，题材禁忌、"雷池"很多。一般我们理所当然觉得，前几年的主旋律电影应该是现实主义的。但我们也在反思，那是真正的"接地气"的吗？同样，按照我们惯常的对现实主义的理解，我们一般也不会认为《失恋33天》是现实主义的，但这样的影片倒真正吸引了大量年轻人，被赞为"接地气"。主旋律电影里塑造的不食人间烟火、孤家寡人、毫不利己专门利人，一个个象《海港》里江水英再世的英模、劳模，都是现实主义的吗？我觉得现在可以用是不是"接地气"这样一个标准来衡量是不是真正的现实主义。长期以来，现实主义有过多意识形态的含义，对青年文化、边缘文化也颇为排斥，这就在题材、样式等诸多方面限制了电影的创作，不利于百花齐放，不利于类型的丰富多样。《画皮2》的监制，着力开拓另类非现实魔幻影片的台湾电影人陈国富的思考令人深思："中国电影的传承基本是'写实'倾向，这意味着我们习惯在荧幕上看到生活中可辨认、可参考、可对比的事物。从好的方面讲是用这个手段去说服观众'信以为真'，哪怕传达的是一些独断的、不符合自然人性的价值观。往另外一方面说，这造成想象力的匮乏，造成价值观系统的僵化。"[1] 当然，中国社会需要现实主义，为社会文化变革做"书记官"也罢，为工农兵大众服务也罢，写实都是最能发挥艺术的社会功能的，所以倡导写实、现实主义绝对不错。但关键在于，如何才能"去意识形态化"，真正"接地气"。

韩国电影几年前也面临着与当下中国电影差不多的困境与变局。但从其创作来看，韩国电影对题材禁忌的突破，以及其电影题材、类型的丰富

[1]　《聚变——缔造华语电影新标准》，新星出版社，2012。

多样性是令人称奇的。

从《生死谍变》（1999）开始，《实尾岛》（2003）、《太极旗飘扬》（2004）等关注南北韩的对立的民族悲剧，在一个超越政治对立的大民族立场的视野下，对当局的反思批判非常尖锐（但有些情节则是想象性、虚构性的，非写实的）。《空房间》（2004）、《漂流欲室》（2000）、《江汉怪物》（2006）、《老男孩》（2003）等或关注变态心理、边缘人生，或想象怪异，尺度也很放得开。韩国电影振兴委员会的金贤美在总结韩国电影崛起的经验时曾经说过："对于创作者来说，表达自由比其他政策支持更为有效，韩国电影的历史，就证明了这一点。"

从创作者的创作与自身经验的关系着眼，侯孝贤曾认为第四代、五代导演不写自己的生活、自己的成长经验是中国电影一个很大的损失。而包括他自己在内的台湾新电影导演群体，一个重要的特点就是得以反复书写自己在童年与青年时期切身经历过的自己熟悉的生活、情感、历史，继而通过个体自我也同样反映现实，折射社会历史。就此而言，第四代、第五代导演未能导演他们所亲身经历的历史生活可能会是永远的遗憾。

《画皮2》与《搜索》：超验与经验的两端

《画皮2》的成功，其意义无疑超出了影片本身，在艺术、美学、文化及电影工业等方面均具有相当的启示性意义。

首先，在艺术追求和美学创新方面。

在新世纪之初的中国古装大片逐渐衰落之后，中国的魔幻类电影颇有回升之势，基于中国古典民间传奇的《白蛇传说》《画壁》《倩女幽魂》都是魔幻爱情题材。这些电影通过奇观化的建筑场景、风格化的服饰道具营造出一种有别于好莱坞科幻大片的东方式魔幻类型电影，把人性、爱情、人与自然事物的原始情感维系从魔幻中询唤出来，完成大众对鬼魅的审

美想象。《画皮2》把这一类型提升到了一个新的高度,一定程度上奠定了"中国式魔幻电影大片"的类型品质。

但《画皮2》并不浅薄,不是那种故事看完之后就完了的电影,它有思考和回味。影片有佛教的主题,关于皮相和心相,心灵和肉体等各种各样思考以及对东方哲学或是西方哲学的深层体现。它奠定了中国式的魔幻电影类型,同时又是有一定哲学思考的魔幻电影类型,关注或涉及了某些超验性的深层问题。

另外,影片在文化层面上也表现出诸多有价值的转型。从某种角度看,《画皮》系列的一个重要的文化意义就在于把中国传统文化当中一向居于边缘的非主流地位的狐妖鬼魅的文化,用一种电影的方式"大众文化化"了。在这种"大众文化化"的过程当中,又结合很多西方魔幻电影的类型要素。影片中很多场景的设计、画面的构图、色彩的渲染,并不是纯中国化的,有很多西域的魔幻色彩,还有来自西方的东西。因此影片又颇具文化融合特征。

电影还结合了青年文化。《刀见笑》中,屠夫的"脏""丑"造型,以及怪里怪气的宦官掉到厕所里的桥段,实际上是让你忍住恶心去审视的,带有后现代青年反叛主流意味的美学精神。但在今天的《画皮2》里,也许是导演乌尔善跟制片人进行了协调之后的结果,影片表现得唯美而动人,画面很纯净,带有一种文艺范儿。这从某种角度看是有效地抓住青年文化的主流化的趋势,接上了青年时尚文化的"地气"。

此外,电影还具有一种视觉文化转型的意味。大片近年来都做得非常大,舍得花钱,非常奢侈,对于影调、画面和视觉风格则着意强调,是用大场面堆积起来的奇观性"场景"。《画皮2》的视觉奇观不在"大"上下工夫,而在精巧、唯美方面下工夫,如对眼神、虫子、冰封、水滴等细节的表现,在水里换皮的设计等。《画皮2》中处处可见日本漫画与西方魔幻电影的元素。以擅长制造诡异魅惑、美轮美奂的华丽妖巫气氛著称的日本美术大师天野喜孝作为影片的概念设计功不可没。可以说,《画皮2》在视觉

追求上的明显变化，有意避开了了大场面布景，并使得其颇具先锋性的美术设计在国产魔幻电影中独树一帜。

《画皮2》与中国电影大片对场景的营造与表达虽同样重视，但有着某些根本的不同，打一个时尚但不一定很确切的比方，就像张艺谋总导演的北京奥运开幕式与博伊尔导演的伦敦奥运开幕式的不同。

另一部值得关注的影片是《搜索》。在这部影片中，陈凯歌放下他一向颇为自矜自持的知识分子身段，关注现实，关注媒体道德、资本道德等严肃社会问题。影片聚焦了颇多社会问题，折射了复杂社会现实中的诸多方面，堪称"民生化的平民史诗"，当代中国现实版的"清明上河图"。想当年，陈凯歌导演的巅峰之作《霸王别姬》的历史跨度极其庞大，以中国20世纪50年的历史为背景，借用"戏中戏"结构，把京剧舞台与历史舞台合一，对一种文化的历史变迁表达了深情款款的关注，试图表现人性的两个重要主题：迷恋与背叛。影片无疑寄寓了导演叙说中国文化、以文化映射中国现代史的巨大野心。

而《搜索》这部电影叙述当下一个几天内发生的故事，是一种现在进行时态的当下性，同样检验导演叙事的能力。不难看到，影片叙事集中，焦点明晰但折射面很广，因为主要人物不少，称得上是一个群像风格的电影。而每个人的性格相对清晰，都有相对充分的表演空间，甚至一些边角料的小角色也给人留下深刻的印象。

陈凯歌关注现实最早始于《和你在一起》（2002），但还是从知识分子角度俯视芸芸众生。虽是难能可贵的回归平民和世俗之作，但把一个本来颇有现代性意味的关于个人价值自我实现与亲情伦理冲突的复杂主题，简化为伦理价值评判，实际上流露的是与现实的隔膜。

在《搜索》中，陈凯歌关注现实，咀嚼思考现实，把现实化为自己的经验感知，化为影像的表达和悲悯达观的现实批判，其创作意向值得肯定，值得关注。

当然，虽然《搜索》体现了关注现实的情怀和精神，但他影片中一以

贯之的东西非常明显，对社会的关怀、批判性眼光和文化建设的心态是不变的。影片让人感到比较沉重，尤其是对媒体的、伦理道德的限度等方面的反思颇为深刻，对金钱、资本的批判，对职场心理学的探究，都是在朴实的生活表象之外进行的深度的哲学的思考。若一定要衡之以现实主义，倒是颇有一种巴尔扎克式的批判现实主义的精神。

无论如何，现在中国电影的形势的确很严峻，中国电影人一直在努力，《画皮2》和《搜索》都是或昭示了魔幻性、想象力或"接地气"有现实力度的电影，一是魔幻题材的，一是关注现实的，这两部影片昭示了中国电影当下突围的两个重要方向。

归结于类型化建设

在我看来，无论想象力、现实主义或接地气的现实精神，还是制片机制的转型，这三个路向都与中国电影的类型化建设相关，或者说都是在为中国电影的类型化建设添砖加瓦，作出自己不同角度的贡献。

弘扬超验和想象力，既可拍摄小成本的心理片、惊悚恐怖片，也可以拍像《画皮》《画皮2》那样的魔幻、科幻大片，重要的是遵循类型规则，并在立足国内市场还是面向国际市场等方面有恰当的定位。

关注经验类的电影应该是立足本土市场的，毕竟中国人与西方人的经验现实还是有区别的。对现实的关注往往游离于商业电影的模式，使得这一类电影更趋向于小成本的艺术电影。但这类电影并非与市场老死不相往来。《桃姐》（2011）的成功堪称楷模，稍早前的《观音山》《失恋33天》等均能提供成功案例。

制片机制的核心在于以制片人为中心，兼顾艺术与市场，实施集体劳动，规范工业化流程，这些工作实际上都是中国电影类型化进程的踏实有效的进展。

毫无疑问，当下中国电影市场的主流观众群体是青少年群体。他们是在好莱坞电影语境中长大的，口味是严重好莱坞化了的。很多时候，他们宁可看三流的美国电影也不看国产电影。国产电影想象力的缺失，他们自身现实的缺失，以及长期以来信誉度的危机更使他们对中国电影的隔膜很深，畏而远之。但客观而言，中国观众市场哪怕只是青少年群体基数也是非常巨大的。中国电影市场的丰富资源潜能实际上并未得到全面开发，国产电影依然有其不可替代的文化资源、历史资源、现实资源，很多国产电影的相对成功证明了这一点。关键在于，如何把这些不可替代的文化（亚文化）资源、美学（丑学）资源转化为新型的、具有世界性意义的文化影响力、工业生产力和市场竞争力。

不用说，中国电影正歧路彷徨，处于一个新的十字路口。市场的制约和导向已是现实，但政府对于中国电影发展的其制约指导作用也越来越重要。政府管理部门应该有效发挥调节作用，致力构建整个电影产业系统的平衡和活力，在主流价值导向、开放题材领域与产业发展等之间实现平衡与多赢。

中国电影在经过多年的类型化呼吁和探索之后，《画皮》系列这样的具有较为彻底的类型性追求的影片的出现正是应时应事，合乎潮流之举。中国电影还是得走类型化的道路。归根到底，电影生产的语境的巨变和电影自身发展求存的内在要求制约并决定了这一趋势。我们允许甚至鼓励部分文艺片是反类型化的，拒绝商业浸淫的，但大部分电影都得遵循类型化规律，得进一步探索和完善中国电影的工业标准。

这是中国电影向死而生的必由之路。

当下中国的"现象电影"：启示与思考

引言：关于概念的一点思考

"现象电影"是对近年来一类电影现象的命名和概括（作出相近努力的还有"轻电影""新都市电影"等命名）。虽然大家对于所指可能心照不宣，但实际论述起来又分歧众多。在我看来，"现象电影"当有广义狭义之别。应该说，并不是所有引人注目、引人议论或票房比较好的电影就都可称现象电影。而是应该特指那些引起的轰动效应与资本投入、艺术品质、制作方原先设想以及业界专家的评价形成鲜明强烈的反差，而且常常是无法预测、始料不及、几乎令人"大跌眼镜"的那些电影，也就是说，是在一个电影的工业化生产尚未规范化的时代，其引发的现象不能以可控制的电影生产方式而实现的"现象"。我个人认为，狭义的"现象电影"相对更具有理论研究必要的限定性和操作的有效性。

无疑，现象与本质、内部、本体相对，"现象电影"是指现象远远超过、压到了电影本体、电影本身的一种"泛电影现象""超电影现象""大电影现象"。一言以蔽之，现象"电影"已经不仅仅是电影，也不仅仅是电影现象，更是舆论现象、传播现象、社会现象、文化现象。

大体而言，电影具有艺术、产业、文化这三个维度的定位。

因此，我们不妨从这三个维度检索、思考"现象电影"给我们留下的深刻的、值得探究的启示。当然，它留给我们的也可能是一种"负启示"，

一种绝非可以简单进行非此即彼的价值选择的"悖论",一种我们无可奈何的妥协和"屈尊"。但无论如何,"现象电影"是新世纪凸显的重要电影现象,是电影研究界所回避不了的。我们必须正视和面对,并积极地去寻求、总结它给我们带来的启示性价值。

艺术或美学维度的启示或困惑

从内部转向外部:电影本体消散的年代

在"现象电影"中,票房、话题性、轰动性似乎不再与电影品质有绝对的、直接的关系。艺术品质一般的小成本电影能够轻易获取令人瞠目结舌的高票房,甚至公认质量差,无论专家还是普通观众都一直批评吐槽的"烂片"也能引起轰动,也会有不错的票房。电影成为一种"低度艺术品质"的大众艺术形态,艺术向文化降解,艺术现象向文化现象扩散。

相应地,电影的艺术批评往往失效、失语。电影的艺术性与票房常常不成正比,令专业批评者格外尴尬。《失恋33天》《泰囧》《小时代》系列,都一次次在批评和不解中创造票房奇迹,成为一匹匹"以小搏大"的票房黑马。

所以,这似乎是一个电影本体消失的年代,电影的外部因素如话题性、时尚性、明星效应等的重要性压倒了电影有关艺术、语言、形式等的本体因素。正如经济学家王福重对《私人订制》的评价:"《私人订制》创高票房奇迹,是因为看电影已不再是欣赏艺术和表演,而是花钱买谈资,以及年轻人以看电影为幌子的恋爱与社交需要。"[1]

观赏、接受与传播:从封闭空间转向开放的、破碎的时间性

很明显,现象电影的"影院观赏行为"并未在电影结束后停止(甚至

[1] 《"恶评"成就高票房,太荒唐》,《新京报》2013年12月26日。

也不是从影院观赏开始,观众可能早就在影院外其他媒介中开始对"现象电影"的耳濡目染,他们可能早就被全媒介的舆论空间所包围),而是继续在影院外进行,在微博、微信、电视、多媒体、大众报刊传媒上,在受众的日常生活中,在一个全媒介的话语空间中继续进行。电影观赏也不再仅仅限于梦幻般的影院观赏,在电视上、网络上、移动媒体上,都可以随时观看。电影形态也不再限于银幕电影,或商业化、广告化或草根化、世俗化、粗鄙化的微电影也颇为喧闹……种种美学现象让我们想起现代美学中关于"日常生活的审美化"或"审美活动的日常生活化"等新命题的讨论。所谓"日常生活的审美化"被认为是当代消费社会的一个重要特征,一种"充斥于当代日常生活之经纬的迅捷的符号与影像之流"(费瑟斯通[Mike Featherstone]),这种现象表现为实在与影像,日常生活与艺术之间的差别已被"内爆",已不复存在(鲍德里亚);其艺术层面上的含义则正如美国文化学者费瑟斯通所说的:"艺术的文化(高雅文化)所涉及的现象范围已经扩大,它吸收了广泛的大众生活与日常文化,人和物体与体验在实践中都被认定为与文化有关。"[1]在日常生活日趋审美化的背景中,在消费行为与青年文化的大狂欢中,高雅艺术与大众通俗艺术的界限与鸿沟被抹平了,甚至艺术观赏与日常生活的界限也消失了,原来经典的美学秩序与艺术等级遭遇解体。

这一现象还让我们联想到美术中具有后现代文化特征的某些美术新形态:行为艺术、观念艺术、装置艺术、大地艺术等,例如"八五新潮美术"浪潮中的"枪击""孵蛋"等作品——美术不再仅仅限于特定的物理空间的静态的观赏,而是变延为持续的、时间性的行为或相融于日常生活本身。这是偏重空间表现和视觉造型美学的电影艺术向偏重时间、行为、动作的"时间艺术"的某种转向。

[1] 《消费主义与后现代文化》,迈克·费瑟斯通著,译林出版社,2000,第139页。

"现象电影"工业、产业维度的启示或策略

全媒介时代的大电影观念：全媒介营销与全媒介、全产业链经营

"现象电影"之所以成为现象，一个重要的原因是，现在电影所处的时代是一个全媒介时代。现在的电影已经过了类似于古典好莱坞时期影院电影一支独大的黄金时代，而是处于一个与众多新媒体争夺受众的全媒介时代。数字杂志、数字报纸、数字广播、手机短信、移动电视、网络（微博、微信）桌面视窗、数字电视、触摸媒体等新媒体不断崛起。

全媒体语境启示我们，电影只是大众媒介之一种。相较于日新月异、不断异军突起的新媒体，电影甚至是一个正在被迅速"经典化""古老化"的旧媒体。现在，连它最根本的技术本体之一，作为影像载体的胶片都被"消失"了。在这个网络、视频等新媒介迅速崛起的时代。全媒介的电影生态对电影有内外两个方面的深刻影响。"内"是电影的叙事和美学形态；"外"是电影的传播方式、营销方式和经营方式。多媒体，尤其是互联网的介入，对电影的制作、传播、产业均带来根本的改变。

所以必须树立大电影观念：以电影为核心的跨媒介生产、传播、运营；手机、电脑、电影院屏幕、电视、电视剧这几块屏幕之间，要做到真正创新，有效整合，要进行产业链式跨媒介运营。

正如美国《连线》杂志对新媒体的定义："所有人对所有人的传播。"现在，电影也不再仅仅是银幕电影，而是进入一个面向所有人，所有媒体而非仅仅是影院受众的时代。因此，电影传播与经营，进入了一个全媒体传播和全媒介营销经营的时代。

随着中国电影产业规模的不断升级，电影营销的重要性与日俱增。由于电影产品消费的特殊性，营销宣传可以说是影响观众购买选择的最主要因素。新世纪以来，电影的营销实践不断为电影营销增添新议题，从《英雄》超豪华的"事件式""大营销"，到《失恋33天》的微薄营销，《大武生》的"APP营销"，再到《小时代》的粉丝营销；从人际营销到新媒体、

多媒体、全媒体营销——不一而足。而其间最令人不得其解的是《富春山居图》的所谓"负口碑营销"。

《富春山居图》奇迹般地在恶评吐槽中"逆袭",上映两周票房突破2亿元。有媒体说,制片方看到有恶评之后,有意加大恶评,就是说不像某些电影片方千方百计减少负评(不惜雇佣"水军"),《富春山居图》则可能还纵容负评,甚至自损自残。导演孙健君的确在负评出现后很大度地表示接受,自嘲"大龄""处女导演"因为第一次导电影,太过热情好客,尽其所能,不惜把鱼翅当粉条炖给观众。但营销策略是否真的改成了"负口碑营销"?其票房的成绩是否真的得益于"负口碑"?不得而知。"负口碑营销"能否真的载入电影营销史?我感觉几无可能!我觉得《富春山居图》还算过得去的票房(与质量比)恐怕更多的是得益于明星、特工题材、《富春山居图》的知名度及上映档期。与其说有的观众如其自述那样要去看看影片"烂到什么程度",不如说他们更好奇他们心仪的大明星在"烂片"中会如何表现。

回归电影工业观念,做"标准电影"

无疑,电影观念决定电影行为,规约电影生产的体制和机制。而我们的电影曾经是宣传工具、被事业单位固化,被主流意识形态大一统,也曾经被第四代、第五代导演当作艺术或文化反思的载体,还有过如履薄冰的关于电影"娱乐性"的观念论争;虽然如邵牧君先生也曾经以率先"吃螃蟹"的勇气和先见之明提出过"电影工业"的观念论,但曲高和寡,很长时间批评声不绝。而到今天,存在即合理,现实实践是最有力的观念变革的发动机。经过大片的市场运作,影视领域的"娱乐化"大潮等,影视业界、学术界都大致认可了电影的商业、工业的特性,心照不宣、约定俗成式地确立了电影工业或电影产业等观念。

在这样的电影观念背景下,电影界还应该把观念落实到实处、细处,变为某种可操作性,变成生产力。这就需要我们在电影工业观念的指导

下,做"标准电影"。

也许,现在不是做精致的艺术电影的时代,但同时"现象电影"又很难复制,几乎不可控,并不是谁都可以当票房"黑马"。折中一下,现在我们更应该做的是一种"有着稳定的标准"的类型化的电影。关于标准化,《画皮2》制作集体在如何进行"标准化"制作的目标上,达成了相当的共识。他们为电影《画皮2》制订的目标就是"为中国电影的标准化制作努力!让《画皮2》成为中国电影(制作)的变革点"。

只有有了这种做"标准电影"的自觉意识,也只有有了衡量电影的"稳定的标准",我们才能做稳定的、标准的电影。这种电影也许不是天才式的伟大的艺术作品,也许不能成为无法预料的票房黑马,但它的质量、票房、利润是可以控制,可以计算的。它不会大起大落,即使不能成为艺术精品,但也不会成为"烂片",无论质量还是利润,它都能够在制片人(某种"制片人中心制"的制片管理机制)的有效把控下,达成平均值以上的结果。这才是我们期待的中国电影工业化、产业化的常态。

这是一个影视企业、也是整个华语电影工业稳定发展所必需的。在这种标准下,我们就能进入一种稳定的工业生产,我们不再是怀揣投机心理的赌徒,而是精明的工业主、制片人,真正令电影回归于类型化和工业化生产。

也许我们可以说,现在电影的票房"黑马"太多,"现象电影"太多,这并非幸事,并不值得我们沾沾自喜,而这恰恰是中国电影生产和市场的工业化、市场化规范仍远未成熟的表现。

"现象电影"的文化启示:大众、青年与公共文化空间

电影的大众文化本位性

"现象电影"让我们进一步确信:电影是一种以大众文化为主导定位的新型大众艺术样式。但这种电影的大众文化观念也不是向来如此的,它

也经历了观念的复杂而艰难的沉浮变迁。随着大众文化观念的确立，中国电影经历了一个由原来的艺术电影、主旋律电影而向大众文化转化的"大众化"的过程。而原来的具有大众文化性的商业电影则融合主旋律电影、艺术电影的某些特征，也有了明显的变化，在一定程度上可以概括为大众文化的"主流化"。从大众文化的角度看，我们不妨把这三种电影流向统称为"中国特色的大众文化化"[1]。在当代语境中，大众文化消弭了高雅文化和通俗文化的差异，高雅与通俗不再格格不入，精英文化走下神坛，通俗文化步上台阶，向主流靠拢，向大众开放，共同在经济、政治、科技、商业与文化的全面渗透中互相交融。

正视大众文化的崛起是中国文化发展的一个必然阶段，是中国由计划经济向市场经济转型的必然结果，虽然我们也应该强调中国大众文化在一个有着自己源远流长的文化传统的国度里发展的复杂性和独特性。

毫无疑问，大众文化本身的确是存在问题的（如某种"娱乐至死"的过度娱乐化），是需要主流文化、知识分子精英文化加以监督、调节、引导的，但在一个全球化的、全媒体的、文化剧烈变迁的年代，大众文化的崛起并且呼唤政府主管部门和学院知识分子更加重视和尊重，以期共荣双赢和健康发展却是一个不争的事实。

青年亚文化崛起：偶像性、易变性、叛逆性、物质主义

具有明显的青年亚文化性的电影正在崛起。这些电影通过影像执着地表达着他们这一代人的价值观和意识形态。他们是"视觉思维的一代"也是"感性至上"的一代。他们可能"娱乐至上"，也可能有点"物质主义"，他们主导的青年流行文化具有"易变性"，一会儿"哈韩"一会儿又"哈"其他；他们耽于娱乐，却不太关心是否会"娱乐至死"。近期《小时代》的

[1] 详请参见笔者《大众、大众文化与电影的"大众文化化"——当代中国电影生态的"大众文化"视角透视》，《艺术百家》，2013年第3期。

不凡票房似乎表明,"80后""90后"正在长大成人,他们已经从边缘逐渐步入社会,不再在社会的边缘嬉笑颠覆,而是渴望物质、安全、理想兼具的有质量的生活。他们与社会有更多的磨合,即使是叛逆与抵抗,也是一种不那么激烈、直接的"微叛逆"或"软叛逆","微抵抗"或"软抵抗"。他们常常不理会"精神导师"、主流媒体的教导和鞭挞,而是用自媒体表达自己的意见,更会用"脚",用购买电影票、组织"粉丝团"的方式,用唰唰上涨的票房发出他们的声音。他们有更多形而下的、物质的梦想。他们更在寻找和树立自己的青年亚文化、青年意识形态代言人和青年文化偶像。

毋庸置疑,大部分"现象电影"都与青年受众群体有关。近年几部现象电影大多为青年题材且为爱情轻喜剧,这涉及当下内地电影的青春浪潮。在这些电影中,青春仿佛变成为一种对于以都市为核心背景的物质和文化消费的载体。影片往往风格清新,影像时尚,声色华丽,而且还玩弄叙事游戏,视觉消费游戏,常有时尚题材与欲望主题的隐晦表达。这一股青春电影浪潮无疑有着较明显的台湾青春电影影响的痕迹(虽然可能少了台湾青春电影的那种清纯的本土气息),或者可以说它早已经成为台湾电影人与内地和香港电影人同台出演的最佳平台。

在《致我们终将逝去的青春》《小时代》等电影中,我们可以发现台湾青春电影和青年文化与内地电影文化互相影响与交融的明显痕迹。这些电影虽然在艺术上还有不足甚至差强人意之处,也被批评为个人主义、物质享受至上等,但的确体现出回归个体、感性、物质,回到"小时代"的当下青年文化特点。《小时代》预示了中国社会世俗化进程中一种物质主义价值观的盛行。

但我觉得要宽容,不要把《小时代》里面的奢华的影像、物质化的欲望奇观看得过重,也不要把电影的文化功能看得过重,它实际上并不承载过多的历史和现实的重负。电影就是造梦。"小时代"颠覆不了"大时代"。20世纪90年代王朔小说中一个小人物说"我是流氓我怕谁",人家郭敬明他们这一代人也自谦自己的时代就是"小时代"了,我们又何必一定

要他们成为大时代的大人物!

电影就是一场白日梦。《小时代》也是。梦醒之后是白天,出了影院还得奋斗,还得一步步来。

议程设置:社会话题的隐形聚焦

一些现象电影的成为现象,在于电影表达的内容具有全民性或至少某几个主要阶层关注的话题性,电影的叙述成为社会的话题和文化的隐喻与象征。所以,如何在电影中进行新闻学意义上的"议程设置"应当成为电影策划创意的重要内容。

大众传播学的议程设置理论认为,大众传媒对事物和意见的强调程度与受众的重视程度成正比,大众媒介虽然不能决定人们对某一事件或意见的具体看法,但是可以通过提供信息和有意识地安排议题来左右或拉动受众的关注。因此,作为大众传播媒介之一种的电影,如能有意识地在影片中设置人们已关注或即将关注的社会问题,社会心理聚焦点,必然会引起观众的强烈注意,这在一定程度上也是一个作为大众文化的电影应该"接地气"的问题。如果说大众传播可能无法影响人们怎么想,却可以影响人们去想什么,那么,"现象电影"可以影响人们去看什么,甚至很大程度上的怎么想。

从这个角度综观近几年的几部现象级电影,它们大多隐含或设置了一些社会议题以及普遍文化心理等方面的"议程",如《失恋33天》隐喻的闺蜜、小妞情结以及隐晦的中性化、同性恋指涉;《泰囧》对城乡结合部底层民众实现"中国梦",以及他们在精神上、道德上还优越于中产阶级的心灵安抚;《小时代》隐喻的个人奋斗主题和物质主义欲望,以及某种讨好女性观众的"男色消费";《致青春》表达的一代人的青春感伤和爱情告别……《富春山居图》也抓住了《富春山居图》"两岸合璧"这一轰动一时的文化事件,还设置了明显隐喻了日本人的变态的邪恶盗宝团伙,多少宣泄了由钓鱼岛事件等激发的民族情绪。《私人订制》也对腐败、贪官心理、成功者

心理进行了匪夷所思的"议程设置",虽然冯小刚、王朔已老,且他们在步入富有阶层之后,对贪官、成功者、下层百姓心理的把握没有了《顽主》《甲方乙方》时代的"接地气"和大俗大雅,反而变成了一种隔靴搔痒和"饱汉不知饿汉饥"的扭捏作态,既"媚俗"还"媚雅"更"媚主流",但其初衷总还是试图在电影中抓住一些社会心理热点进行调侃和搞笑。

公共空间的拓展:从影院物理空间到赛博无形空间

随着多媒体时代甚至全媒介时代的来临,电影的公共文化空间的功能并未消失,相反是更为重要了,只是这个公共文化或公众舆论空间的形态、方式等发生了重要的变化。

天生具有商业性和大众文化品性的电影为现代文化转型以来的公共文化空间的形成起到了重要的作用。

德国著名文化研究学者克鲁格在论述电影时为强调庶民观众的能动主体作用而把电影比喻为一种类似于"巴别塔"的"建筑工地",在建筑工地上,不同的话语交汇冲突,形成了巴尔特所说的"多重意义"。正是电影文本的这种"无可避免的多重性"使得它能"以其丰富多样的结构和魅力,为观众提供参与的机会,成为彻底开放和民主的公众空间中的一种运作范型。由于这种空间需要想象的介入和争辩,它成为基础广大的、志愿结合的汇集地。从而形成舆论性的公众话语"[1]。这种面向大众的公众话语空间在当下我国仍然起着极为重要的作用。甚至不妨说"启蒙"的一部分未竟之业,也得以在今天依靠这种公众话语空间来完成。事实上,就中国的大众文化来说,它在中国的现代化进程中仍然起着一种无法替代的进步作用。与知识分子一直以来掌握着至高无上的话语权的高雅型艺术相比,天生具有平民精神、商业价值和大众传播媒介特性的电影恰恰以其"无可避免的多重性"能够以其丰富多样的结构和魅力,而为广大平民观众提供参

[1] 转引自《走向后现代与后殖民》,徐贲著,中国社会科学出版社,1996,第281页。

与的机会，成为彻底开放和民主的，能够产生多重意义和舆论导向的公众空间。正如克鲁格所指出的那样："它成为启蒙的训练场，也成为基础广大的、自愿结合的汇集地。这种人际关系便是通向启蒙的最佳途径。"[1]

意大利电影《天堂电影院》就形象化地再现了电影在现代时期，作为主流媒介为我独尊时代的这种"公众文化空间"的作用。在电影院里，小镇上的人聚集在一起，交流着信息和感情，且歌且哭，为银幕世界投注了满腔的热情。电影中的那个疯子，也许是一个反民主的"独裁者"的象征。他只有自我的封闭的世界，总想把公众的世界（"广场"）霸占为自己一人所有。

正是在电影的传播和接受的当下过程中，多种文化因素或隐或现地发生作用了，多种意识形态（如知识分子精英文化、主流意识形态、市民文化和市民意识形态、青年意识形态等）也进行着对话，或冲突或交汇而产生新质了，新的公共话语空间也由此产生了。

但在一个全媒介时代，电影公共空间则呈现出新的特点——公共话语空间的跨媒介扩展、全媒介延伸。

这也是一个电影网络批评崛起的问题。就电影批评的角度看的话，面对"艺术批评""形式批评"的失效，再加之电影外部环境的市场化、国际化趋势和体制改革的深入，尤其全媒介语境导致的电影传播和评价方式的多元化，电影网络批评的崛起是势所必然的。

在今天以网络、博客、微博等新媒介为载体的电影评论迅猛发展，在新媒介、全媒介的背景下，观众不再是"沉默的大多数"，他们可以发表议论和评价，可以吐槽，而网络影评对票房的影响力也在不断上升。今年，围绕几步影片关于吐槽者是不是水军，甚至导演是否雇佣水军帮助宣传营销等的争议，姑且不论其真伪，也不进行价值评判，但都证明了网络影评的不可小觑。所以全媒介时代以电影、影院为发端的公共文化空间绝不限

[1] 克鲁格语，转引自徐贲《走向后现代与后殖民》，中国社会科学出版社，1996，第281页。

于影院，而是一个遍布各种媒介、众声喧哗的跨媒介舆情空间。但电影的网络批评也面临诸多问题。诸如情绪化、谩骂化的非客观公正性，难辨是否水军的非实名制等。如何规范化？要不要规范化？能否使其真正起到让受众辨别影片优劣，推动电影产业的作用？这些问题都是我们必须密切关注和探究的。

徐贲在《走向后现代与后殖民》一书中说："在包括中国在内的许多第三世界国家里，现代化是随着电视而不是启蒙运动走向民众的。"[1] 我认为这在一定程度上也适用于电影。而现在，借助于电影的跨媒介传播，这个空间的启蒙意义无疑更重要了。

结语：关键在于电影观念的变革

我们这个时代是一个变动不居的时代。作为变动不居之一环的"现象电影"也给我们不断以惊醒和深思。它提出了一些尚有待研究、阐释的新问题。

它至少启示或提示我们，在最为根本的电影观念的层面：一些观念已经并正在发生着巨变，我们必须面对，必须转化电影观或至少是容纳新的电影观。什么是观念？观念就是人类支配行为的主观意识，它对人的一切思想和行动的原则、方向和行为轨迹，起着根本的指示和规范作用。而观念的内核是思维方式。思维方式和由它决定的行为方式，决定了人最为基本的活动方向和样式，因此，观念正确与否直接影响到行为的结果。

诸如，电影不仅仅是电影，也不仅仅是艺术，它也是文化，更是"现象"；电影的"娱乐化"无伤大雅，通俗性也并非毛病；电影的大众文化本位，大众文化有其意义，大众文化与精英文化和高雅艺术没有高下之分，

[1] 克鲁格语，转引自徐贲《走向后现代与后殖民》，中国社会科学出版社，1996，第282页。

更没有伦理道德的"原罪";电影的青年文化正在崛起且有自己的逻辑;电影应该关心社会议题但有自己特殊的隐喻折射方式;电影的社会功能不那么直接,电影的虚构性可以超越现实逻辑;感性美学、物质主义价值观有其存在的现实性与合理性;电影应该秉承超越性的"娱乐""游戏"精神;对电影艺术的假定性观念应尊崇,想象力还大可"放纵",不能以现实的逻辑、狭隘的现实功能来约束压抑乃至批判电影……还有电影生产和运作机制上的如"制片人中心制""创意制片管理理念"、独立制片人制度、"导演的产业化生存"、明星制、分级制等。

这些观念的变革是渐进的,痛苦的,艰难的。观念的变革会带来争议和阵痛,但唯有观念革新才能带动文化创新!这才是"现象电影"带给我们的最深刻最有价值的启示。

《2013中国电影产业与艺术备忘》（合作），《创作与评论》，2014年第3期

《论张艺谋电影的艺术变迁与文化轨迹》，《丽水学院学报》，2014年第6期

《"作者类型性"与中国式的"心理现实主义"——评〈白日焰火〉心理现实主义与多元类型复合》，《戏剧与影视评论》，2014年第1期即创刊号

译 文

《超越后现代主义》，《文论报》，1994年4月25日

《现代主义与戴望舒的诗歌创作》，《诗探索》，1996年第3期

《论张艺谋的"点金之术"》，《电影艺术》，1998年第2期

《历史、编史工作和电影史》，《北京电影学院学报》，2001年第2期

《政治现代主义：戈达尔、大岛渚……》，《电影艺术》，2001年第3期

《电影史：怎么样和为什么——论电影史构架与协作的三条原则》，《北京电影学院学报》，2001年第3期，收入《电影史学新视野》，学林出版社，2002年10月

《回到震撼人心的影像》，《世界电影》，2001年第4期

《20年代：纪录长片的崛起和"城市交响曲"》，《纪录影视》，2001年第3期

《1930—1945：左派电影与纪录电影》，《纪录电影》，2001年第4期

《战时的纪录片：1930—1945》，《纪录影视》，2002年第1期

《论巴西新电影运动》，《世界电影》，2002年第1期

《第三世界的"政治电影"拍制：古巴、智利、阿根廷》，《世界电影》，2002年第6期

《七十年代后的西方艺术电影》，《电影艺术》，2003年第3期

《论二十一世纪初期电影艺术的命运》（合译），《世界电影》，2004年第1期